나는 어떤 학자가 되고 싶었는가 _ 안휘준

1. 학문과 예술을 똑같이 소중하게 여기는 학자

2. 넓은 식견과 높은 안목을 겸비한 학자

3. 공평무사 공명정대를 중시하는 학자

4. 이학보국以學報國을 지향하는 학자

나의 한국 미술사 연구

나의 한국 미술사 연구

2022년 7월 5일 초판 1쇄 찍음
2022년 7월 15일 초판 1쇄 펴냄

지은이 안휘준

편집 김천희
표지·본문 디자인 김진운
본문 조판 민들레
마케팅 최민규

펴낸이 고하영
펴낸곳 (주)사회평론아카데미
등록번호 2013-000247(2013년 8월 23일)
전화 02-326-1545
팩스 02-326-1626
주소 03993 서울특별시 마포구 월드컵북로6길 56

나의 한국 미술사 연구

안휘준

사회평론아카데미

머리말

 이 책의 출간은 저자에게 두 가지 큰 의미가 있다. 그 하나는 저자가 반세기 가까운 세월 동안 학계에 몸담고 연구, 저술, 후진 양성(교육), 사회 봉사 등의 분야들에서 해온 다양한 일들과 성과들을 집성, 정리한 점이다. 이 네 가지 영역들에서 저자가 종횡으로 기여했던 행적에 관해서는 이 책의 제1장 제1절 「미술사학과 나」라는 글에서 연대별로 비교적 구체적으로 적었다. 여러 가지 어려웠던 일들과 가슴 아팠던 사례도 실명만 빼고 숨김이나 가감 없이 적어놓았다. 비록 홍익대학교 미술대학에서 교편을 잡았던 1974년부터 서울대학교 인문대학 고고미술사학과에서 정년을 맞이한 2006년까지 32년간만 기술되고 그 후 14년간의 일들은 빠져 있지만 대요를 이해하는 데에는 별 지장이 없을 것으로 사료된다.

 저자는 한국미술사 전반에 대한 연구, 저술, 강의와 강연을 시대적 요구에 따라 다양하고 폭넓게 행하면서도, 일종의 미개척 분야였던 한국회화사를 규명하는 데 많은 시간과 노력을 기울였다. 1장의 2절과 3절의 글들은 이를 이해하는 데 도움이 될 것으로 본다.

 제2장의 글들은 대학, 학회, 문화재청 등을 위해 쓴 것들로 제1장을 보

완해 준다고 할 수 있을 듯하다.

독자라면 누구나 잘 알고 있듯이 대부분의 책들에는 맨 앞에 서언, 권두언, 도언, 발간사 등으로 불리는 머리말이 곁들여져 있고 그 안에는 발간의 취지, 목적, 기대, 주요 내용 등이 밝혀져 있어서 도움이 된다. 저자도 적지 않은 책들을 내면서 매번 머리말에 많은 생각들을 담곤 하였다. 이것들을 한자리에 모아놓은 것이 제3장이다. 사실은 계획된 여러 권의 책들이 마저 모두 완간된 뒤에 이 책을 내는 것이 가장 바람직하겠으나 그것이 언제일지 부지하세월이라 우선 현재의 모습과 상황대로 발간하기로 하였다. 제3장에 모아놓은 서문들만으로도 한국의 미술사와 회화사의 연구와 저술을 이해하는 데 다소간을 막론하고 나름대로 참고가 될 것이라는 생각으로 아쉬움을 달래고자 한다.

이 책이 저자에게 지닌 특별한 이유 두 번째를 밝혀줄 글들이 바로 제4장에 모아져 있다. 군복무 후 복학하여 고고학이나 인류학을 전공할까 준비 중이던 제대군인을 설득하여 미술사로 전공을 바꾸게 하시고 미국 유학까지 주선해주신 초대 국립박물관장 여당(藜堂) 김재원(金載元, 1909~1990) 박사님과 학부 시절 내내 지도해주시고 서울대학교 인문대학 고고미술사학과에서 자리를 잡고 미술사 발전에 기여할 수 있도록 해주신 삼불(三佛) 김원용(金元龍, 1922~1993) 교수님, 두 분 은사들에 관한 졸문 모음이다. 저자는 늘 얘기하듯 이 두 분들에 의해 "만들어진 미술사가"에 불과하다. 저자의 연구, 저술, 교육, 사회봉사에서 혹 이루거나 기여한 바가 있다면 그것은 모두 두 분 은사들의 공으로 돌려야 한다고 생각한다. 그 두 분이 아니었으면 현재의 저자는 없었을 것이기 때문이다. 선각자, 선구자, 개척자, 애국자이셨던 두 분의 존재는 결코 저자에게만이 아니라 우리나라 초창기의 고고학, 미술사학, 국립박물관이 토대를 잡고 발전을 하는 데 절대적이었다. 여

러모로 이만저만 행운이 아니다. 이 책을 국가적으로나 개인적으로나 너무나 고마우신 두 분 은사님들의 영전에 일종의 보고서로 감사의 뜻을 듬뿍 남아 삼가 바친다.

이 책의 뒷부분에는 논문 2편(제5장), 서평과 발간사 등 책에 관한 글들 35편(제6장), 수필과 논설 20편(제7장)이 실려 있어서 기왕에 나온 저자의 다른 책들과 차이를 드러낸다. 논문 2편을 비롯하여 모든 글들이 신문과 잡지를 제외하고는 이 책에 처음으로 게재된 것들이어서 나름의 의미와 참고의 편의성이 있을 것이라는 생각이 든다.

제5장의 논문 2편은 저자의 미술사 연구와 저술의 전형을 잘 보여준다고 하겠다.

첫 번째의 논문은 일본의 쇼토쿠태자(聖德太子)의 사후 그의 명복을 빌기 위하여 제작된 수장(繡帳)에 관한 글이다. 이 수장의 제작은 고구려계 화가인 가서일(加西溢)을 위시하여 한반도계 전문가들이 담당하였다. 고구려 문화의 반영체라고 할 수 있다. 이 글은 일본학자들의 오류들을 지적하고 저자의 의견을 피력한 새 연구 결과물이다. 이것을 가능하게 한 가장 큰 요인은 저자는 고구려 고분벽화를 총체적으로 이해, 파악하고 있는 반면 그들은 그렇지 못했다는 사실이다. 독자적 특수성만 알고 국제적 보편성을 모를 때 빚어질 수 있는 전형적 사례라 할 수 있겠다. 이 논문에는 한·중·일의 미술과 문화는 동아시아 전체의 맥락 속에서 고찰되어야 한다는 저자의 생각이 투영되어 있기도 하다.

두 번째의 글은 공재(恭齋) 윤두서(尹斗緖, 1668~1715)의 서거 300주년을 기념하여 국립광주박물관에서 개최된 특별전과 학술대회에서 발표한 기조논문이다. 이 논문에서 저자는 윤두서의 회화를 종합적으로 살펴보면서 남종화풍과 서양적 음영법(陰影法)의 수용, 풍속화의 창시 등에 의거하

여 그가 조선중기(약 1550~약 1700)의 마지막 화가이기보다는 조선후기(약 1700~약 1850)를 연 첫 번째 화가로 간주되어야 마땅하다는 주장을 피력하였다. 이런 저자의 주장에 대하여 반박하거나 이견을 제시하는 전문가는 아직 없다. 정설로 인정되고 있기 때문인 듯하다.

논문에 버금가는 중요성을 지닌 것이 서평인데 서평과 발간사 등 35편의 글들이 처음으로 이 책의 제6장에 모아져 기쁘다. 중요한 책들이 다수 포함되어 있어서 꽤 참고가 될 것 같다.

학문적 글쓰기에 전념해온 저자에게도 이따금 수필 청탁이 들어오곤 하였다. 그때그때 형편에 따라 자의반 타의반으로 쓴 글들이 평론과 함께 제7장에 실려 있다. 감성이 짙게 묻어나고 문장이 매끄럽게 다듬어진 문학적 글로서가 아니라 주제와 내용에 담긴 저자의 생각이 더 관심 있게 읽혔으면 좋겠다.

이 책의 말미에는 저자의 「저작 목록」이 실려 있다. 수백 편의 글들을 저서, 논문, 학술 단문으로 대별하고, 그 안에서 다시 국문, 일문, 중문, 영문, 독문 등 언어별로 세분하여 일목요연하게 정리되어 있어서 사용하기에 여간 편하지 않다. 어려운 일을 매끄럽게 마무리해준 서울대학교 인문대학 고고미술사학과의 장진성 교수와 장승원 박사 후보의 노고에 짙은 고마움을 느낀다. 또한 옛 원고의 수합 및 편집 과정에서 서울대학교 규장각한국학연구원 이경화 선임연구원의 도움을 받았다. 고마운 마음을 전한다.

이번에 내는 두 권의 책들(이 책과 『한국의 미술문화와 전시』)도 결국 사회평론 덕분에 상재(上梓)가 가능하였다. 윤철호 회장의 도움과 김천희 소장의 치밀한 편집에 늘 감사한다.

차제에 이 훌륭한 출판사를 저자에게 소개해준 서울대학교의 이주형 교수에게도 고마운 마음을 전하고 싶다. 덕분에 저자의 정년퇴직 기념 논총

을 비롯하여 여러 권의 책을 낼 수 있었다. 그는 조인수, 서윤정 교수와 함께 저자의 영문 논문집을 준비 중이기도 하다. 저자는 비단 은사복만이 아니라 제자복도 남달리 많다는 행복한 생각이 든다.

2022년 1월 21일
우면산 밑 서실에서
저자 안휘준 적음

차례

III. 어떤 책들을 왜 냈는가: 서문을 통해 밝히다 201

VI. 서평/발간사/기타 525

VII. 수필/논설 679

I

연구사: 학문적 발자취

미술사학과 나[*]

I. 머리말

2006년 2월 말에 맞게 될 정년퇴임이 점점 가까이 다가오고 있다. 1974년 3월에 시작한 미술사 교수 생활이 강산이 세 번이나 변한 32년간의 봉직 끝에 드디어 막을 내리게 되는 것이다. 이러한 시점(時點)에서 지난 세월을 되돌아보는 것은 나름대로 의미가 크다고 생각된다. 특히 그 세월의 대부분을 교수, 미술사가, 문화재 전문가로서의 연구, 교육, 학회 활동, 사

.........

[*] 이 글은 미술사에 대한 필자의 생각이나 학문적 견해를 적은 것이 아니라 미술사 전공자로서 정년퇴임 시까지 해온 일들과 겪은 일들을 개략적으로 기록한 것이다. 본고의 컴퓨터 입력은 서울대학교 고고미술사학과의 대학원생인 최석원 군과 이성훈 군이 수고해주었다.
『항산 안휘준 교수 정년퇴임 기념 논문집: 미술사의 정립과 확산』(사회평론, 2006) 1권(한국 및 동양의 회화), pp. 18-60.

회봉사 등 공적인 활동으로 보냈기 때문에 남겨둘 얘기도 꽤 있다고 여겨진다. 더구나 그중에는 미개척 분야에서의 교육, 연구, 보직, 사회봉사 등을 해오면서 겪은 남달리 독특한 측면들이 있고, 필자만이 알고 있어서 필자가 기록하여 남기지 않으면 잊혀질 수밖에 없는 것들도 적지 않게 있다고 생각되어 적어두어야 할 약간의 의무나 책임감 비슷한 것도 느끼게 된다. 지금까지 교수 생활을 하면서 겪었던 일들 중에서 우리나라의 회화사 연구와 관련된 부분은 이미 적은 바 있다(「나의 회화사 연구」,『한국 회화사 연구』, 시공사, 2000, pp. 781-798 참조). 이곳에서는 되도록 중복을 피하고 묻어두었던 새로운 얘기들을 위주로 하여 적어보고자 한다. 다만 사적인 얘기들은 되도록 피하고 공적이고 학문적인 내용들을 위주로 하여 담아보고자 한다. 가감 없이 담담한 심정으로 사실대로 적어보고자 한다. 자화자찬처럼 들리는 부분이 만에 하나라도 혹시 있을까 염려되나 본래의 의도가 그게 아님이 이해되면 다행이겠다. 오직 사실성과 진실성만 인정받기를 원한다.

II. 홍익대학교 미술대학 봉직 시절

나의 교수 생활은 1974년 3월, 홍익대학교 미술대학에서부터 시작되었다. 유학하고 있던 하버드대학 미술사학과 박사과정에서 박사논문을 완성하기 위해 박차를 가하고 있던 것이 1972~1973년이었으나 앞길이 막막하였다. 그 당시만 해도 미술사라고 하는 학문이 우리나라에서 학문 영역으로 제대로 자리를 잡지 못한 상태였고 따라서 대학에 학과도 세워져 있지 않았다. 논문을 끝내서 박사 학위를 받고 귀국한다고 해도 몸담고 일할 곳이 없을 것이 뻔했다. 인류학을 하겠다던 나를 설득하여 미국에서 미술사를

공부하게 하셨던 초대 국립중앙박물관 관장 여당(藜堂) 김재원(金載元) 선생이나 학부시절의 은사이신 삼불(三佛) 김원용(金元龍) 선생과도 서신을 통해 상의 드렸으나 귀국하여 활동하다 보면 자리를 잡게 되지 않겠느냐는 답뿐이었다.

이러한 막막한 상황에서 홍익대학교가 교수를 공채한다는 소식을 접하게 되었고 서신을 보낸 끝에 공채되었다. 당시 일간지에 난 공채 광고에는 미술사 분야는 포함되어 있지도 않았고 기한도 지난 시점이었으나 홍익대학교는 나를 채용하기로 결정하였던 것이다. 마침 1973년에 국내 최초로 미술대학원에 미학·미술사학과를 신설하였으므로 나 같은 사람이 필요한 상황이라는 답변이었다. 덕분에 나는 대한민국 최초의 몇 안 되는 공채 교수들 중의 일원이 되었다. 홍익대가 처음으로 교수 공채 제도를 시행한 덕분에 앞길이 막막하던 나는 갑자기 공부하며 먹고 살 방도가 생기게 된 것이다. 홍익대학교의 교수 공채 제도가 나를 살린 셈이다. 당시 이 제도를 마련하고 시행에 옮긴 홍익대학교의 송재만(宋在萬) 선생에게 나는 몇 차례 감사한 마음을 전했는데, 그분은 매번 오히려 나에게 고맙다는 대답이었다. 공채 제도를 주장한 송 선생이 다른 많은 동료 교수들로부터 학교의 체면을 손상시켰다는 비난을 받고 있던 차에 나를 포함하여 각 분야의 좋은 교수들을 여러 명 채용하게 됨으로써 결과가 예상 외로 성공적이었던 관계로 전화위복이 되었다는 것이었다. 지금은 일반화된 교수 공채 제도가 처음 시행된 1970년대 초만 해도 공감을 얻지 못하고 있었음을 말해주는 사례라 하겠다.

어쨌든 정식으로 처음 발령을 받은 1974년 3월부터 1983년 2월말 사임하기까지 만 9년 동안 나는 홍익대학교 미술대학과 대학원에서 내 젊음을 바치며 혼신의 노력을 다하였다. 홍익대학교에서 조교수, 부교수, 교수

를 거치며 근무하면서 겪었던 일들 중에는 잊지 못할 일들이 많이 있다.

1. 강의와 교육

부임 초년에는 과중한 강의 부담에 시달렸다. 마치 나 같은 사람이 오기를 기다렸다는 듯이 한국, 동양, 서양의 온갖 미술 관계 강의를 맡겼다. 2학점짜리 강좌가 대부분이었던 시절에 주당 18시간을 강의해야만 했던 관계로 강의 준비 때문에 다른 일을 하기가 어려웠다. 전부 처음으로 강의 준비를 해야 하는 것들이어서 시간도 많이 걸리고 슬라이드 제작 등 노력과 비용도 많이 들여야 했다. 도와주는 사람이나 학교의 지원 없이 모든 것을 스스로 해결해야만 했다. 중복해서 강의하는 강좌도 있었지만 즐거운 일이 아니었다. 야간 대학 강의도 해야 했다. 내가 강의하는 기계냐 라는 항의도 했지만 받아들여지지 않았다. 동서고금의 미술을 망라하는 다양한 담당 강좌들, 수많은 수강생들, 부족한 교재, 시청각 시설의 미비 등으로 어려움이 참으로 많았다. 슬라이드를 통한 교육에 필요한 환등기와 스크린의 마련에도 시간이 걸렸다. 세계에서 미술사 교육이 최고인 미국의 대학에서 제대로 된 훈련을 받고 귀국하여 미술사가 더없이 열악한 상황에 있는 한국의 대학에서 가르치는 최악의 상태로 추락한 느낌이었다. 서울대학교 미술대학과 더불어 국내 최고의 미술대학인 홍익대학교의 상황이 그러하니 다른 대학들의 경우는 더 말할 것도 없었다. 당시만 해도 슬라이드를 활용한 미술사 교육을 시키는 교수가 없었다. 그러니 슬라이드 교육에 필요한 설비가 제대로 되어 있을 리 없었다. 처음에는 칠판에 백지를 붙이고 슬라이드를 비추기도 하였다. 환등기 한 대만 사용할 수 있는 것만으로도 감지덕지할 수밖에 없었다. 두 대의 환등기를 사용하여 작품 비교를 하는 강의는 먼 훗

날에나 가능해진 일이었다. 어쨌든 나는 슬라이드를 사용하는 제대로 된 미술사교육을 실시한 첫 번째 교수가 된 셈이었다.

비단 설비만이 문제는 아니었다. 학생들에게 읽힐 교과서나 교재가 없었다. 한국미술사, 한국회화사, 동양미술사, 서양미술사 등 미술사 각 분야의 읽을 만한 책들이 별로 없어서 참으로 난감하였다. 교수나 학생이나 강의와 노트에 의존하는 수밖에 없었다. 김원용 선생의 『한국미술사』를 위시한 선학들의 저술들이 약간 있었으나 교과서로 쓸 수 있는 각 분야의 제대로 된 책들이 출간된 것은 아무래도 1980년대부터라 할 수 있다. 우연하게도 1980년에 나의 『한국회화사』, 문명대 교수의 『한국조각사』, 강경숙 교수의 『한국도자사』가 연이어 출간되어 개설서와 교과서 역할을 하게 되었다. 분야별 개설서가 생겨난 셈이었다. 학문의 발전을 위해서는 훌륭한 전공 교수, 제대로 씌어진 개설서, 광범하고 심층적인 전공 사전이 갖추어져 있어야 한다고 볼 수 있는데 그러한 관점에서 분야별 개설서의 출간은 일단 긍정적인 일로 평가하지 않을 수 없다. 그 이후로 수많은 저술들이 쏟아져나와 한국미술사의 연구와 교육을 풍성하게 한 것은 참으로 경하스러운 일이다.

홍익대학교 미술사 교수로서 무엇보다도 내가 먼저 해야 했던 일은 제대로 된 교과과정을 짜는 것이었다. 교과과정이 제대로 짜여져 있어야 짜임새 있는 교육이 가능하다고 보았기 때문이다. 우선 크게 분야를 가르고 그것을 다시 세분하는 것이 바람직하다고 생각했다. 그래서 먼저 한국미술사, 동양미술사, 서양미술사로 대분하고, 한국미술사는 다시 회화, 조각, 공예(도자), 건축 등으로 구분하여 한국회화사, 한국불교조각사, 한국도자사 등의 분야별 개설과목을 설정하였다. 동양미술사는 중국, 일본, 인도, 중앙아시아 등으로 나누되 중국미술사의 경우는 한국미술사의 경우처럼 회화, 조

각, 도자 등으로 세분하여 중국회화사, 중국불교조각사, 중국도자사 등 분야별 개설 과목을 개설하고 일본이나 다른 나라들은 통합해서 강의하도록 하였다. 서양미술사는 1, 2, 3으로 구분하여 고대, 중세, 근현대의 미술사를 가르치도록 했다. 한국미술사, 동양미술사, 서양미술사 등의 기초 개설 과목들은 미술대학 학생들을 가르치는 데에, 분야별로 나눈 과목들은 대학원의 학생들을 교육하는 데에 활용하였다. 이러한 교과목의 편제는 내가 간여한 홍익대, 한국정신문화연구원 부설 한국학대학원의 미술사 전공, 서울대학교 인문대학 고고미술사학과의 미술사 전공 과정의 기본 교과과정이 되었고 다른 대학들의 전공과정 교과목 작성에 많은 참고가 되기도 하였다.

요즘에는 한국회화사를 비롯한 세분화된 교과목들을 학부과정에서 강의할 수 있게 되었지만 전에는 학부과정에 미술사 전공이 없었던 관계로 그 과목들을 대학원 학생들에게 강의하였다. 따라서 대학원 미술사 전공 학생들을 위한 교육은 대부분 세미나 과목보다는 분야별 개설 과목을 강의하는 것으로 대체할 수밖에 없었다. 무리를 해서 발표를 시키고 약간의 토론도 시도했지만 요즘처럼 심층적인 토론은 애당초 기대할 수 없었다. 모든 것이 부족하고 미흡했던 시절이었다. 교수로서의 내 자신의 역량과 경험의 부족, 학생들의 전공 준비 부족, 교재와 시설의 부족, 교육기간의 부족 등등 어느 것도 만족할 만한 것이 없었다.

1970년대와 30여 년이 지난 현재의 미술사 교육 사이에는 엄청난 격세지감이 있고 이러한 장족의 진전이 이루어진 것에 대하여 감개무량함을 느끼지 않을 수 없다. 이제는 비록 미술사가 아직 명지대와 덕성여대를 제외하고는 학부과정에서 완전히 독립하지는 못하였지만, 그리고 아직도 만족할 만한 수준에 이르지는 못하였지만 몇몇 대학들에 전공교수들이 포진하여 미술사 교육에 임하고 있고, 수많은 우수한 후배들이 배출되고 있으

며, 양질의 저술들이 다량으로 쏟아져나와 후배들에게 도움이 되고 있는 것을 보면서 흐뭇함을 금할 수 없다. 특히 유학에서 귀국한 후, 제대로 훈련받은 박사가 10명만 있어도 학계가 많이 달라질 텐데 하고 아쉬워했던 처지를 생각하면 수많은 박사들이 활약하고 있는 현재의 실정은 참으로 대견스러운 일이 아닐 수 없다. 이러한 변화에 나도 일조를 했다는 점이 다행스럽게 느껴진다.

홍익대학교 대학원의 미술사 전공은 미학·미술사학과에 속해 있었고, 미학은 임범재(林範宰) 교수가 담당하고 있었다. 미학·미술사학과는 미술대학원에 소속되어 있었기 때문에 석사과정 학생들은 졸업 시에 문학석사가 아닌 미술학석사를 받았다. 또한 미술대학원에서는 미술사 전공 정원을 확보하기가 어려워 처음에는 한 학기에 한 명 내지 서너 명밖에 뽑지 못하였다. 미술사와 미학의 분리, 미술학석사가 아닌 문학석사로의 변환, 정원의 증원이 절실하다고 느꼈는데 이러한 모든 것이 재임 중에 전부 해결되고 본격적인 발전의 궤도에 오르게 되었다.

홍익대에 부임한 지 1~2년 지난 때에 대학 당국에 김리나 박사를 채용해줄 것을 건의하였고 관계자들을 설득하여 정식 임용에 성공하였다. 하버드대학에서 미술사를 전공하여 박사학위를 받은 유이(唯二)한 인물들이 모두 홍익대학교에 모이게 된 셈이었다. 이로써 강의를 분담하고 힘을 합칠 수가 있었다. 내가 한국미술사, 한국회화사, 동양(중국)회화사를 맡고 김리나 교수가 동양(중국)미술사, 한국불교조각사, 동양(중국)불교조각사 등을 맡는 등 강의를 분담함으로써 동서고금의 미술을 온통 혼자 맡아서 했던 과중한 강의 부담이 다소 가벼워지고, 원하던 전공 중심의 강의를 할 수 있게 되었다. 실로 이상적인 분담이었다. 김리나 교수의 채용은 나에게만이 아니라 홍익대학교에도 큰 의미가 있다. 우리의 협력은 홍익대학교 미술사

학과에서의 전공 교육의 내실을 기하고 기반을 다지는 데 크게 도움이 되었다. 내가 서울대학교로 옮긴 뒤에도 홍익대학교 미술사학과가 더욱 승승장구할 수 있었던 것은 김리나 교수의 기여 덕분이다.

홍익대학교 미술대학의 교수 겸 대학원 미술사학과 학과장으로 재직하면서 잊혀지지 않는 일들이 많았다. 그중의 하나는 1970년대 후반 미술대학의 학장단을 설득하여 학생들 누구나 전공에 상관없이 한국미술사만은 필수로 이수해야만 하게 하였던 일이다. 나의 제안을 받아들여 시행에 옮겨준 당시의 한도룡(韓道龍) 학장과 권명광(權明光) 부학장의 협조는 평생 잊혀지지 않는다.

한국미술사 수강생들은 누구나 국립박물관이나 특별 전시회를 찾아가 꼭 마음에 드는 작품을 고르고 8절지에 그 작품을 스케치한 후 자기 자신의 의견을 적어내도록 하는 숙제를 내기 시작하였고 이를 지금까지 계속하고 있다. 과제물에 박물관 입장권도 첨부토록 하였다. 학생들에게 이러한 과제를 부여한 이유는 첫째 학생들로 하여금 박물관을 직접 찾아가보도록 하는 것이었고, 둘째는 학생들이 미술 작품을 직접 접하고 미의식과 자신의 견해를 계발토록 자극하는 데 있었다. 이 과제 덕분에 비로소 처음으로 박물관에 가보게 된 학생들이 절대 다수였다.

나의 한국미술사를 수강한 학생들은 지금도 만나면 반가워하고 그 강의의 중요성을 얘기하곤 한다. 한국미술을 창출하고자 공부하는 학생들에게 미술사를 위한 미술사가 아니라 창작에 꼭 필요한 한국미술의 조형적 특성을 비롯한 정보와 지식을 제공해주는 강의를 하였기 때문으로 생각된다. 한국미술사는 대형 강의실에서 대개 250여 명 정도의 미술대학 학생들이 수강하였는데 좋은 작품을 슬라이드를 통해서 소개하면 마치 보리밭에 바람이 지날 때의 모습처럼 학생들의 정서적 동요가 감지되곤 하였다. 시각

적 감수성이 예민한 미술대 학생들을 위한 슬라이드를 통한 미술사 교육은 큰 즐거움이었다. 일반적으로 미술대 학생들에 비하여 보다 논리적이지만 시각적 감수성이 다소 떨어지는 인문계 학생들을 위한 강의보다 훨씬 강의의 즐거움과 보람이 크게 느껴지곤 하였다. 이처럼 미술사 교육은 전공분야의 후진을 양성하기 위한 인문대학에서만이 아니라 작가 양성을 위한 미술대학에서도 지극히 즐겁고 보람된 것임을 홍익대학교 미술대학 재직 중에 절감하였다. 전시장에서 지금은 중견의 작가가 된 당시의 학생들을 만나는 것은 여간 큰 기쁨이 아니다. 내가 홍익대를 떠난 후 미술대 전교생들이 한국미술사를 필수로 듣게 하던 제도는 폐지되고 옛날 상태로 되돌아갔다고 들었다. 아쉽고 슬프게 생각된다.

내가 가르친 개설 과목에서는 중간고사나 학기말 고사를 치를 때 반드시 슬라이드시험과 논술시험을 치러야 했다. 슬라이드시험은 작품의 슬라이드를 보여주면서 ① 작가이름, ② 작품의 명칭, ③ 제작연대, ④ 양식적 특징, ⑤ 역사적 의의 등을 5분 안에 쓰게 하는 것으로 중요한 작품 4~6점 정도를 출제하였다. 슬라이드 수업과의 연계성, 미술작품에 대한 학생들의 시각적 이해 증진을 위해 유용하다고 보았다. 이러한 시험은 현재까지도 계속하고 있다.

미술대학에 봉직하면서 현대 미술에 많은 관심을 갖게 되었고 우리나라 미술계의 제반 문제점들도 들여다보게 되었다. 그때에 관찰하고 생각했던 것들을 토대로 하여 창작, 미술교육, 평론에 관하여 몇 편의 글들을 쓰게 되었고, 이것들을 묶어서 문고본 책도 내게 되었다. 그것이 서울대학교 출판부에서 나온 『한국의 현대미술, 무엇이 문제인가』라는 소책자이다. 이 책은 내가 지금까지 펴낸 전공 분야의 어느 책 못지않게 소중하고 자랑스럽게 여기고 있다. 홍익대학교에서 얻은 큰 소득 중의 하나이다.

홍익대학교에 부임한 이후 초기에 두 서너 차례 이사장과 대학으로부터 고고학 발굴도 하라는 요청을 받았으나 단호히 거절하였다. 미술사를 고수하고 전념하기 위해서였다. 내가 대학 때 고고학을 공부했다는 사실 때문에 오해했던 듯하다. 나는 미술사가이지 고고학자는 아니니 발굴을 원하면 제대로 훈련된 고고학자를 따로 쓰라고 요청하였다. 쉬운 일은 아니었다.

휴강 없는 철저한 강의, 엄정한 성적 관리를 원칙으로 하였고, 이 원칙은 지금까지 흔들림 없이 지켜왔다. 학생들의 출결을 엄격하게 다루었고 진지하고 집중적인 수강태도를 견지하도록 요구하였다. 강의 중에 학생들끼리 꼭 해야 할 얘기가 있으면 필담을 하도록 하였고, 출결 상황은 성적에 반영하였다. 점수는 교수가 주는 것이 아니라 학생들 스스로가 버는 것임을 주지시켰다. 그러나 부임 초년에는 중간고사나 학기말고사 후에는 내 연구실 밖에 학점 관계로 면담을 위해 줄을 서는 학생들이 많았었다. 2~3년이 경과하면서 그런 학생들은 거의 자취를 감추게 되었고 면학 분위기가 세워지고 학풍이 조성되기 시작하였다.

이러한 경향은 대학원의 경우에는 더욱 뚜렷하였다. 대학원의 한국회화사는 미술사학과, 미학과 학생들 이외에도 동양화과 학생들이 많이 수강하였고 이들 중에는 한국회화사나 미술사를 주제로 잡아 석사논문을 쓰는 학생들이 꽤 있었는데 그들 중 일부는 여기저기서 짜깁기를 하여 논문 아닌 논문을 제출하는 경우도 있었다. 그런 논문들이 나의 심사에 걸리면 당연히 졸업이 어려웠다. 그래서 내가 자신들의 논문 심사에 참여하지 않도록 해달라고 행정 직원에게 부탁하는 사례도 있었다. 제대로 된 논문 지도를 받아본 적이 없었으니 학생들만 나무랄 일도 아니었다. 어쨌든 이런 종류의 논문 아닌 논문도 차차 자취를 감추게 되었다. 대학원 교육에서도 질서가 잡히기 시작하였고, 열심히 공부하지 않으면 졸업하기 어렵다는 전통이 세

워지게 되었다. 좋은 소문이 났는지 해마다 지원자가 늘어났고 세칭 일류대학 출신들도 몰려들었다. 홍익대보다 종합대학으로서의 위상이 높은 대학들에 미술사학과가 세워져 있지 않았던 사실도 한몫을 했을 것이다. 어쨌든 그 시절 이후 홍익대 대학원 미술사학과의 명성은 굳건한 위상을 유지하고 있다. 1983년 초에 홍익대를 떠나 서울대로 옮긴 뒤에도 홍익대 대학원 한국회화사 강의는 여러 해 동안 계속할 수밖에 없었다. 홍익대 측의 요청과 학생들의 요구를 외면할 수 없었기 때문이다.

2. 연구와 저술

홍익대학교에서 열심히 강의하고 학생들을 지도하는 이외에 연구와 저술에도 최선을 다하였다. 홍익대에 봉직한 1970년대에는 경제가 크게 발전하기 시작하였고 전통문화에 대한 사회적 요구가 급증하고 있었다. 이에 따라 미술사, 특히 미개척 분야나 다름없던 회화사에 대한 요구는 더욱 전에 없이 많고 컸으며 이러한 요구의 상당 부분은 미국 유학 후 귀국하여 국내 학계에 자리를 잡기 시작한 나에게 몰려왔다. 9년간의 홍익대 재직 기간에 『한국회화사』 등의 저서와 편저서, 36편의 논문, 88편의 잡문(논설, 서평, 전시평, 수필 등) 등을 국문, 일문, 영문 등으로 출간하였다. 논문은 매년 평균 네 편씩 쓴 셈이다. 과중한 강의 부담과 열악한 환경 속에서 집필해야 했으므로 고생이 적지 않았다. 특히 찌는 듯한 여름 방학 동안에는 선풍기조차 한 대 없이 연방 땀을 닦으며 쓰는 데 열중해야 했다. 밤을 밝히는 때도 많았다. 대개 밤 2시경에 잠자리에 들고 5시간 정도 자는 것은 박사논문을 쓸 때부터 굳어진 불가피한 악습이 되어 지금도 지속되고 있다. 어쨌든 홍익대 시절에 쓴 논문들 중에서 국문으로 된 첫 번째 것인 「안견과 그의 화

풍-〈몽유도원도〉를 중심으로-」라는 글과 「조선왕조 초기의 회화와 일본 무로마치(室町) 시대의 수묵화」라는 글이 늘 잊혀지지 않는다. 『진단학보』 38호(1974. 10)와 『한국학보』 3호(1976. 6)에 각각 발표한 이 논문들의 원고료를 받아서 딸과 아들의 출산비를 댈 수 있었기 때문이다. 경제적 여유가 없던 교수 초년기에 그 논문들이 벌어준 원고료는 큰 도움이 되었다. 원고료 덕분에 태어난 아이들이니 둘 다 학자가 되어주면 좋겠다는 생각을 했던 일이 늘 뇌리에 남아 있어서 그 논문들이 우선적으로 기억될 수밖에 없을 것이다.

3. 보직

강의와 연구 이외에 보직에 관한 사항도 빼놓을 수 없는 추억이 되어 있다. 홍익대의 미술대에 발령을 받으면서 나는 곧 대학박물관의 특별학예원 비슷한 어정쩡한 직책을 겸직하였다. 나는 이경성 선생이 관장으로 계신 박물관의 한쪽 공간에 책상을 놓고 근무를 시작하였는데 그곳에 있는 동안 대학박물관을 새로 지은 신관으로 옮기고 개관하는 실무 책임까지 지게 되었다. 무거운 강의 부담, 밀려드는 원고 요청, 박물관의 이전과 개관의 짐을 모두 감내해야 했다. 나는 이런 모든 일들을 무난히 감당해내고 있었다. 이런 생활을 계속하던 나에게 1978년 3월 새학기 개학을 코앞에 둔 2월 말에 대학박물관장에 임명되었다는 소식이 들렸다. 기쁘기보다는 난처한 기분이었다. 당시 나의 나이는 만 38세가 아직 되지 않은 때여서 그런 보직을 생각해본 적이 없었을 뿐만 아니라 선량하신 이경성 관장이 예측하지 못한 일로 당혹스러워 하실 것이 뻔하였기 때문이다. 나에게 사전에 일체 귀띔도 해주지 않았음은 물론 총장(이항녕 선생)조차도 사전에 감지하시지 못했던

일이다. 당시에는 모든 인사권이 이사장 최애경 선생에게 있었기 때문에 대학 쪽에서는 총장, 박물관장, 당사자인 나, 모두가 모를 수밖에 없었다. 이러한 묘한 상황 때문에 나는 젊은 나이에 꼭 그 보직을 맡아야만 한다는 생각이 별로 강하게 들지 않았다. 내가 대학의 실력자에게 박물관장을 맡기전에 몇 가지 조건을 내걸고 담판하듯이 강력히 요구할 수 있었던 것도 이러한 이판사판의 심정이 어느 정도 작용하였다. 그 조건들 중에 첫째는 박물관 시설의 보안 및 안전의 점검과 보완, 둘째 전문 학예원의 기용과 행정 직원의 보충, 셋째 강의 부담의 경감 등이 기억에 남아 있다. 보직 임명을 받으면 기쁘게, 조건 없이 받아들이는 것이 관례였던 당시에 이러한 당돌한 조건들을 다는 것은 대단히 이례적인 일이었다. 특히 박물관장직을 별로 일이 없는 한직으로 여기던 터에 강의 시간까지 경감시켜 달라는 나의 요구는 의외라고 받아들여졌다. 그러나 결국 대학은 나의 요구들을 모두 수용하였고 나는 대학박물관장에 취임하였다. 미비한 시설은 보완되었고, 학예원으로 홍선표(현 이화여대 교수·전 한국미술사학회 회장), 새 직원으로 김장환(전 워커힐 미술관 직원)이 임명되었으며, 강의 시간은 학장급으로 조정되었다. 강의 시간 경감은 대학이 제일 거북스러워했던 사항이나 나의 관장 취임 이후에 하는 많은 일들을 보면서 그 필요성을 비로소 이해하게 되었다는 실토를 나중에 들었다. 관장 취임 후에 한 일로는 소장품 확인 조사, 불합리한 전시의 재조정, 잘못된 설명표의 수정, 소장품 구입 예산의 확보, 구입 자문위원회의 구성과 회의 개최 등이 기억난다. 구입자문위원회는 대학의 재정책임자, 대학원장, 미술대학장 등의 실력자들로 구성하였고 이들을 구입 심의 회의에 참여시킴으로써 구입의 투명화, 대학 당국의 박물관과 문화재에 대한 이해 증진을 꾀하였다.

그러나 이러한 나의 의욕적인 관장직 수행은 그해 봄학기가 끝나기도

전에 접어야했다. 1978년 6월에 문을 연 한국정신문화연구원의 초대 예술연구실장에 갑자기 차출되어 파견근무를 시작해야 했기 때문이다. 3개월간의 관장직은 다행스럽게도 이경성 선생에게로 다시 돌아갔고 나는 가볍고 즐거운 마음으로 그 직책을 떠날 수 있었다. 다시 그 관장직에 되돌아온 것은 한국정신문화연구원 파견 근무를 끝내고 복직한 1981년 초였으며 서울대학교로 전직하기 위해 사직한 1983년 초까지 겸직하였다.

이 기간 중에 이경성 선생이 맡고 있던 한국대학박물관 협회의 회장직을 억지로 맡게 되었다. 관장 개인보다는 대학박물관이 회장교를 맡는 형식이기도 했고 대학박물관장들이 나의 수임을 만장일치로 의결하였기 때문이다. 홍익대 박물관장의 교체에 따라 이루어진 일이다. 협회장으로서 나는 큰 변화를 꾀하였다. 우선 일 년에 한 번만 모이는 모임을 봄과 가을의 두 차례 모이도록 하되 봄 모임은 학술대회를 위해, 가을 모임은 대학 박물관들의 연합 전시를 위해 개최하기로 의결하였고 시행에 옮겼다. 둘째로는 대학박물관협회의 기관지인 『고문화(古文化)』의 발간도 연 1회에서 연 2회씩 하도록 하였다. 이러한 변화는 협회의 관례와 전통으로 굳어져 이어지고 있다. 셋째로는 대학박물관들의 실태조사를 실시하고 그 결과를 각 대학에 통보하여 개선을 꾀하였다. 그리고 넷째로는 '한국대학박물관 발전을 위한 협의회'라는 제하의 학술대회를 개최하여 대학박물관들이 안고 있는 제반 문제점과 그 개선책을 모색하였던 점이다(『고문화』 제21집, 1982. 12 참조). 대학박물관장직과 대학박물관협회 회장직을 수행하면서 박물관의 실무와 운영, 여러 가지 문제점들의 파악과 효율적인 개선 방안 등을 꿰뚫어보게 되었으며 많은 대학박물관 관계자들을 사귀게 된 보람된 경험을 쌓게 되었다.

홍익대학교를 떠나기 전에 나는 대학원장의 물망에 오르기도 하였다.

1981년 초 무렵, 즉 내가 한국정신문화연구원의 파견근무를 끝내고 홍익대에 복직한 직후라고 생각되는데, 이때 최애경 이사장께서 나를 대학원장에 임명하겠다는 뜻을 여러 사람들에게 공언하였고 이는 곧 학내에 놀라운 소식으로 전파되었다. 내가 41세의 젊은 교수였기 때문이었다. 대개 대학원장은 원로 교수가 맡는 것이 관례였던 당시에는 뉴스거리가 되기에 충분하였다. 대학의 숨은 실력자는 전국 대학의 역대 대학원장들의 나이를 조사하기 시작하였고 내 의중을 예의 확인해보기도 하였다. 그 이유를 내가 홍익대를 떠난 후 그 학교의 운영권의 변화 과정을 보면서 비로소 분명하게 알 수 있게 되었다. 어쨌든 나는 그 보직에 임명되는 것을 원하지 않았다. 당시에 서울대학교 인문대학 고고학과의 은사이신 삼불 김원용 선생께서는 나를 모교인 서울대로 데려가시기를 원하셨고, 학과의 명칭도 고고미술사학과로 미술사를 곁들여 개편하실 계획까지 세워놓고 계셨으며, 나도 은사의 뜻도 받들고 내 학문적 꿈도 실현하기 위하여 모교로의 전직을 계획하고 있던 참이었기 때문이다. 최애경 이사장은 나를 대학원장을 시켜 붙들어 놓고 싶어했고 한차례 나를 설득하기도 하였다. 나는 젊은 나이에 대학원장이라는 중책을 너무 일찍 맡아서 학문적 조로(早老)에 빠질 위험성도 경계하였고 무엇보다도 그 직책을 맡을 경우에는 모교로의 전직의 꿈은 완전히 사라질 것이 확실하여 분명하게 거부의사를 밝혔다. 내 학문적 꿈은 매우 컸고 홍익대학교 대학원장의 직책은 그것에 미칠 수 없었다. 근 10년 가까이 홍익대학교 미술대학에서 혼신의 노력을 경주하였으니 이제는 모교에 돌아가 인문학으로서의 미술사의 기초를 다지고 싶었다. 미술사학이 서울대학교 인문대학에서 인문과학으로 자리를 잡아야 다른 대학들도 그에 따를 것으로 확신하였으므로 그 대학원장 제의에 홀릴 수는 없었다. 이러한 나의 뜻을 당시의 이대원 총장께 분명히 밝히고 나 대신 추천할 인물을 총

장과 함께 교수 인사 카드를 넘기며 물색하였다. 역시 송재만 교수가 연령, 경력, 대학에의 기여도 등 모든 면에서 가장 적합하다는 결론을 내렸고 결과는 나의 뜻대로 송재만 선생이 대학원장이 되었다. 물론 나의 의사나 추천과 무관하게 당연히 되실 분이 된 것이지만, 나는 공채 제도를 시행하여 내가 홍익대 교수가 될 수 있는 계기를 마련하였고 지금까지 늘 변함없이 나를 아껴주시는 선생의 고마움에 작게나마 보답한 듯 느껴져 보람으로 여긴다. 내가 그 보직을 맡지 않고 모교로 전직한 일은 두고두고 잘한 현명한 결정이었다고 생각한다. 막상 그 보직을 맡기로 결정하였다면 누군가 심한 방해 공작을 폈을 것이고, 모교를 중심으로 미술사를 인문학으로 확립시키는 일은 무산되었을 것이다. 화려한 직함에 홀려 그런 아둔한 결정을 했다면 마음의 상처도 받고 학문적 불만에 두고두고 후회를 거듭했을 것이 분명하다.

모교로의 전직 문제는 아직 한국정신문화연구원에 파견 근무 중이던 1980년부터 추진되었으나 난관의 연속이었다. 우선 공채 형식을 따라 임용이 결정되었으나 난데없이 '전출동의서'라는 것이 생겨서 발목을 잡는 데다 서울대의 직급은 조교수로서 홍익대의 정교수로 승진되어 있던 나에게는 두 직급이나 강등되는 것이었다. 직급도 불만이었으나 보다 문제가 되는 것은 그 새로 생긴 전출동의서라는 것이었다. 지방 대학의 교수들이 자꾸 서울의 대학들로 전직하는 관계로 지방에 있는 대학들이 어려움을 겪는다는 구실로 전직 문교부장관 출신의 지방 국립대 총장의 건의에 따라 생겨난 것인데, 교수가 다른 대학으로 전직하려면 재직하고 있는 대학의 동의를 문서로 받아서 옮기는 대학에 제출하도록 한 제도이다. 분명히 위헌 소지가 있는 이 괴이한 제도를 법학자 출신이 문교부에 건의하여 만들었다는 것은 참으로 아쉬운 일이다. 어쨌든 나는 이 제도의 첫 번째 희생자가 되었다. 홍

익대학이 이 제도를 십분 활용하여 나의 전직을 막았다. 교무위원회를 열어 만장일치로 나를 서울대로 보내지 않기로 의결케 하고 이사장, 총장 등 모두가 그 의결을 나를 잡아두는 핑계로 삼았다. 불만스러운 직급에도 불구하고 모교로 옮기려던 나의 계획은 이루어질 수가 없었다. 이때의 정신적 고통은 실로 컸다. 은사이신 김원용 선생과 당시의 홍익대 총장이던 이대원 선생은 모임에서 마주치기만하면 서로 얼굴을 붉히셨다. 김원용 선생은 왜 안휘준을 보내지 않느냐고 항의하셨고, 이대원 총장은 교무위원회가 만장일치로 결정한 사항을 총장이 어떻게 마음대로 처리할 수 있느냐는 대답이었다. 그분들은 경성제국대학의 동기생이시고 절친한 친구 사이였으나 내 문제로 서로 심기가 불편하셨다. 이러한 광경을 모임에서 두어 번 목격했던 나로서는 그야말로 좌불안석이었다. 나만의 문제가 아니었다. 이 시기에 나는 악몽을 자주 꾸었다. 그중에서도 제일 고약한 것은 높이 10cm 정도의 직사각형 숨구멍만 나 있는 콘크리트 벙커에 갇힌 채 빠져나오지 못하고 있는 절박한 내 모습을 보는 것이었다. 이러한 악몽과 스트레스 때문이었는지 이 시기에 나의 머리칼은 갑자기 백발로 변하였다. 아무튼 이러한 우여곡절 끝에 두 번째의 공채를 거쳐 1983년 5월에야 나는 드디어 서울대로 옮겨올 수 있었다. 당시 홍익대의 새 총장으로 부임한 민경천 선생의 용단과 송재만 선생의 협조가 큰 도움이 되었다. 거의 2년 반이나 계속된 이 괴로움을 참아주신 은사 김원용 선생의 영전에 다시 한번 사죄와 감사의 말씀을 올린다.

이러한 고통을 경험하면서 홍익대학에 가졌던 고마운 마음은 원망으로 변하였고 떠나는 데 대한 미안한 심정을 전혀 느낄 수 없게 되었다. 나로서는 월급 이외에 연구비 한 푼 받아본 적도 없고 어떠한 특별한 지원도 없이 최선을 다해서 학교에 봉사하였으므로 여한이 없었다. 오직 학생들에

게만은 마음이 아팠다. 그때 아마도 착한 아이들을 남겨둔 채 못마땅한 남편과 이혼하고 떠나는 여인의 심정이 내 마음과 비슷하지 않을까 생각하였다. 선진국의 경우처럼 지도하던 학생들을 함께 데리고 떠날 수 있는 제도가 있으면 좋겠다는 생각도 들었다.

4. 학회 활동과 사회봉사

홍익대에 재직하는 동안에 학회 활동과 사회 활동도 활발하게 하였다. 역사학회와 진단학회의 간사, 한국미술사학회의 상임위원(총무)으로 활동하였다. 역사학회는 회장이셨던 이기백 선생을 모시고 도서를 담당하였는데 학회지가 나올 때마다 회원들에게 발송하는 일이 특히 어려웠다. 내 개인 조교를 맡았던 유능한 이은기(현 목원대 교수)가 시원시원하게 일을 처리해주어 무사히 소임을 다할 수 있었고, 그 고마움이 늘 잊혀지지 않는다. 한국미술사학회 상임위원(총무)은 1982년부터 3년간 정영호 선생(현 단국대박물관장)이 회장으로 봉사할 때 맡았는데 워낙 모든 일을 손수 해내는 유능한 분이어서 처리 결과만 전화로 통보받곤 하였다. 너무 나서기도 어려워 행동을 자제했는데 결과적으로 별로 도와드린 게 없어 미안한 심정이다. 학회 활동 이외에도 문교부 1종도서(중고등학교 국사) 편찬심의회 위원(1977. 9), 문화공보부 대외홍보위원회 위원(1979. 6), 코리아저널 잡지 편집자문위원회 위원(1981. 9), 독립기념관 건립추진위원회 기획위원(1982. 10) 등 사회봉사활동도 시작하였다.

홍익대학교에 근무하면서 얻은 가장 소중한 성과는 역시 인재 양성이라고 할 수 있다. 홍익대에서 재직기간은 물론 전직 이후의 출강 중에 내 강의를 들은 학생들 중에 오늘날 학계에서 중진이나 소장 학자로 활동하는

사람들이 많은 것도 자랑스럽다. 이은기(목원대), 홍선표(이화여대), 조선미(성균관대), 이미야(부산 복천박물관장), 이태호(명지대), 최성은(덕성여대), 유마리(문화재청), 이은희(국립문화재연구소), 유송옥(전 성균관대 가정대 학장), 한정희(홍익대), 박도화(문화재감정관), 허균(전 한국학중앙연구원), 안귀숙(문화재감정관), 최건(조선관요박물관장), 김창균(문화재청 전문위원), 김춘실(충북대), 정우택(동국대), 정은우(동아대), 김태자(숙명여대 자수박물관 부관장), 김현숙(홍익대), 박정애(교원대), 유홍준(문화재청장), 이경희(경찰대), 강순형(국립광주박물관 학예실장), 박은순(덕성여대), 최응천(국립중앙박물관), 김길웅(동국대), 김이순(서울대박물관 객원연구원), 김영순(예술의전당), 도미자(부산여대), 박정혜(한국학중앙연구원), 김승희(국립중앙박물관), 조현종(국립중앙박물관), 김현화(숙명여대), 이숙희(문화재감정관), 정무정(덕성여대), 최공호(한국전통문화학교), 구일회(국립제주박물관장), 하계훈(단국대), 김상엽(문화재감정관), 이송란(문화재감정관), 장경희(한서대), 조용중(국립중앙박물관), 이재중(전 효성여대), 이용우(전 고려대), 이주현(명지대), 전영백(홍익대), 최경현(전 한국미술연구소), 이종민(충북대), 배진달(용인대), 심영신(전 경기도박물관), 전승창(삼성미술관), 최선일(서울시 문화재위원), 박계리(한국미술연구소), 박해훈(국립중앙박물관), 김울림(국립중앙박물관), 노명구(문화재청), 이순미(문화재감정관), 고연희(목원대), 채홍기(예술의 전당), 장기훈(해강도자미술관), 박효은(용인대), 차미애(홍익대) 등등 수많은 인재들과 학연을 맺게 되었다. 이 밖에도 미학의 지순임(상명대)과 이인범(한국예술종합학교), 수묵화의 한진만, 이선우, 문봉선(이상 홍익대), 윤여환(충남대), 이철량(전북대), 김송열(배재대)을 위시한 많은 미술대 교수들과도 홍익대에서 학연을 맺었다. 나보다 여러 해 연장자이면서도 예의를 다해 강의를 들어준 배정룡(전 숙명여대 박물관), 김동원(작고), 유송옥(전 성균관대) 세 분에게는 각별히 고마움을 느낀다.

III. 한국정신문화연구원 파견 근무

앞에서도 잠깐 언급하였듯이 나는 홍익대학교에 근무하던 중에 갑자기 갓 생긴 한국정신문화연구원에 파견 근무를 하게 되었다. 1978년 1학기 대학원 강의를 하고 있던 어느 날 대학원 조교가 교실을 찾아와 쪽지를 하나 전하기에 읽어보니까 총장(이항녕 선생)이 뵙기를 원한다는 내용이었다. 수업이 끝난 뒤에 찾아뵙겠다고 전하라고 이른 뒤 수업을 계속하였다. 그런데 잠시 후에 그 조교가 다시 찾아와서 "수업을 중단하시고 곧 오시랍니다"라고 말하는 것이었다. 갑자기 왜 그러시나, 내가 혹시 무엇인가 잘못한 것이 있나 불안한 생각을 하며 곧바로 총장실로 들어섰다. 이항녕 총장께선 "안 선생, 운명이 달라지게 생겼어…… 안 선생을 내놓으라고 그래"라고 말씀하시는 것이었다. 의아해하는 나에게 "박찬현 문교부장관한테서 전화가 왔었는데 안 선생을 내놓으라는 거야. 그래서 안 선생은 우리 학교 간판 교수라서 안 된다고 하니까 윗분 지시라서 자기도 어쩔 수 없다는 거야"라고 대충 경위를 얘기해주셨다.

이렇게 갑자기 차출되어 나는 발족을 앞둔 한국정신문화연구원의 초대 예술연구실장직을 맡게 되었다. 1978년 6월부터 1980년 12월 말까지 2년 반 동안 근무하였다. 사전에 어떠한 귀띔도 의사 타진도 없었다. 문교부장관이 청와대의 지시를 받아 통보하는 것만으로 소속대학의 총장도, 본인도 군말 없이 따라야 했다. 곧 무슨 굉장한 기관이 생길 것이라는 소문이 있었지만 그곳이 무엇을 할 곳인지 정확히 몰랐고 또 내가 그곳에 연계가 될 것이라는 것은 전혀 예상치 못했다. 아무튼 당시에는 오히려 잘되었다 싶었다. 대학의 과중한 업무를 벗어나 홀가분한 마음으로 대학원 시절처럼 공부에만 몰두할 수 있으려니 여겼다. 그러나 그것은 오산이었다. 개원이 되자

업무가 많이 밀려들었다. 단기, 중기, 장기 연구 프로젝트의 입안과 프로포절 작성; 빈번한 각종 세미나의 기획과 개최, 참석자 명단의 작성과 초청장 발송, 참석 여부 확인, 접대, 결과보고서 발간; 외부 주요 인사들을 대상으로 한 연찬 계획의 수립과 실시, 그들을 위한 강연; 대학원(한국학 대학원)의 설립 준비, 학생 모집, 교과과정 작성, 개원 후의 강의, 채점, 성적 내기; 한국민족문화대백과 사전의 편찬 준비와 그것을 위한 빈번한 회의 등등 일들이 한없이 이어졌다. 예술연구실에서는 미술 관계만이 아니라 음악도 담당해야 했으므로 음악, 특히 국악 분야의 인사들도 많이 만나야만 했다. 게다가 파견 근무였기 때문에 홍익대에서도 최소한의 강의는 해야만 했다.

당시 한국정신문화연구원에 대해서는 박정희 정권의 연수원이라는 세간의 오해도 컸고 일부 학자들 중에는 정신병원 아니냐는 소리를 하는 사람들도 있었으며 어떤 익명의 인물은 집으로 전화를 걸어서 당장 그만두고 나오지 않으면 좋지 않을 것이라고 협박을 해오기도 하였다. 그러나 당시 박정희 대통령의 의중은 순수한 국학 연구기관을 염두에 둔 것이었는데 측근 비서관이 넘겨짚은 측면이 있어서 불필요한 오해가 세간에 퍼지게 되었다는 것이 당시 정통한 정보통이 확인한 설명이었다. 실제로 당시에는 역사, 국문학, 철학, 예술, 고전, 교육 등 순수인문과학과 일부 비정치적인 사회과학 분야들만 연구실이 설치되었고 정치, 경제 등의 분야들은 배제되었다. 정치학과 경제학 분야가 그곳에 자리를 잡게 된 것은 후일의 일이다. 또한 당시 초대 실장들은 연구원을 순수한 학문 연구기관으로 키워간다는 데 모두 뜻을 같이 하였으며 이것을 위협하는 세력에는 단호하게 함께 대처하였다. 어쨌든 대학보다 더욱 업무가 많고 무거운데다가 원 내외의 어려움과 오해까지 겹쳐 실장 중에 누구도 그곳에 전임으로 자리 잡기를 원하는 사람이 없었다. 가능한 한 빨리 본래의 소속 대학으로 되돌아가기를 바랐고

실제로 그렇게 하였다. 초창기의 실장들이 모두 본래의 대학으로 복귀하면서 연구원의 인적 구성은 급격히 달라지게 되었다. 나도 1980년 12월 말로 2년 반의 고생스러운 파견 근무 끝에 홍익대학교로 복귀하였다.

그런데 한국정신문화연구원에서 예술연구실장으로 2년 반 동안 근무하면서 적지 않은 값진 소득이 있었다. 고되고 손해만 본 것은 아니었다.

첫째, 연구와 저술에서 거둔 성과를 꼽을 수 있다. 1978년 후반부터 1980년 말까지 발표한 14편의 논문들 중에 「한국회화의 전통」, 「고려 및 조선왕조 초기의 대중(對中) 회화교섭」, 「세종조의 미술」 같은 글들은 한국정신문화연구원과의 연관하에 쓴 것들이다. 특히 나의 첫 저서인 『한국회화사』(일지사, 1980)는 퇴근 후 집에 가지 않고 연구원 숙소에 남아서 밤늦게까지 작업한 결과로 나올 수 있었다. 풀벌레 소리가 들리는 조용하고 쾌적한 숙소와 아무로부터도 방해받지 않고 집중할 수 있었던 동떨어진 환경에 힘입은 바가 매우 크다. 편저서인 『조선왕조실록의 서화사료』도 내가 기획하고 수행한 한국미술사 기초 자료 집성 프로젝트의 일환으로 나올 수 있었다. 당시 도움을 준 이동길, 김복순 연구원을 비롯한 여러분들에게 고마움을 느낀다. 오류와 부족한 점이 많으나 시대적 사명을 다했다고 본다. 황수영, 진홍섭, 정영호 선생에게 의뢰했던 『한국불상 300선』(1982), 최순우 선생에게 부탁드려 나온 『한국청자도요지』(1982), 이난영 교수의 『한국의 동경』(1983) 등의 자료집들도 당시로서는 한국정신문화연구원이 아니었으면 나올 수 없었을 것이다. 또한 고전연구실(실장 정형우 연세대 교수)과 협력하여 출판한 표암 강세황의 『표암유고(豹菴遺稿)』(1979), 연구원을 떠난 여러 해 뒤에 이성무 선생에게 요청하여 영인한 조영석의 『관아재고(觀我齋稿)』(1984) 등도 그 연구원이 아니었으면 나오기가 어려웠을 것이다. 정형우 실장의 주도 하에 고전 연구실이 펴낸 『한국의 고판화』(1979)도 중요한

참고물이다.

둘째, 학계에 많은 자극을 주었다고 본다. 미술사학계나 국악학계는 내가 주도하거나 협조하여 개최한 여러 학술 모임들을 통하여 빈번하게 학술적 의견들을 교환할 수 있었다. 연구원 차원의 국제학술대회들을 통하여 외국 학자들과의 교류도 적지 않았다. 나로서는 이 밖에도 많은 학자들을 알게 되는 망외의 소득이 있었다. 연구원의 식구들은 물론이고 미술사 분야만이 아니라 이혜구, 고 장사훈 선생을 비롯한 국악 분야의 주요 인물들을 다수 알게 되었다. 개원 이후에 나의 요청으로 연구원에 합류하여 노고가 많았던 서울대 국악과의 한만영 교수(현재는 목사)의 역할도 컸다. 국문학, 국사학, 철학, 교육학 등 다른 분야들의 행사에도 적극적으로 참여하였던 덕택에 여러 분야의 많은 학자들을 파악할 수 있었다. 또한 연찬 프로그램을 위한 강연을 통해 사회 각 분야의 인물들도 다수 알게 되었다.

셋째, 미술사 분야의 도서 확보에 기여할 수 있었다. 초창기에 도서관의 장서가 풍부하지 못했던 것은 당연하다고 하겠다. 이를 극복하기 위해 도서구입비가 비교적 넉넉하게 책정되었고 원하는 도서를 확보하는 데 큰 재정적 어려움이 없었다. 어느 분야나 먼저 신청하는 쪽이 유리하였다. 나는 되도록 열심히 도서 구입을 신청하여 미술사 분야의 책을 많이 확보하고자 노력하였다. 아마도 다른 분야들 보다는 많은 양의 도서를 확보했다고 본다. 그러나 좀 더 열심히 신청했으면 더욱 좋았을 텐데 하는 아쉬움이 아직 남아 있다.

넷째, 한국민족문화대백과사전의 편찬에 기여할 수 있었던 점도 빼놓을 수 없다. 당시 이 백과사전 발간 문제를 놓고 논의가 많았다. 1980년대부터 추진되기 시작하였는데 당시의 우리나라 각 분야 학계의 수준과 역량으로 그것이 가능하겠느냐는 부정적 의견, 즉 시기상조라고 보는 견해가 적

지 않았다. 특히 우리나라의 전통과 문화에 대한 연구가 많지 않거나 전공자가 드문 분야들로부터 그러한 회의적 의견이 더욱 많았다. 그러나 당시 편찬부장이었던 고 이기영(李箕永) 선생의 뚝심에 힘입어 밀고 나가기로 결정하였다. 학문적 역량에 따를 수밖에 없지만 그 사전의 편찬이 우리나라의 학문 발전에 새로운 계기가 되리라고 한국학 전공자들은 믿고 있었다. 나는 예술 분야의 책임을 지게 되었는데 이 업무가 어느 일보다도 심적 부담을 많이 주었다. 한국정신문화연구원을 떠나며 무엇보다도 마음을 가볍게 한 것은 편찬업무를 벗어나는 것이었다. 그만큼 어렵고 그만큼 부담스러웠다. 그러나 연구원을 그만둔 뒤에도 1994년까지 미술 분과 편집위원으로 도울 수밖에 없었다. 이기영 선생과는 초창기부터 그 연구원의 기관지나 다름없는 『정신문화』라는 잡지의 편집위원장과 위원으로 자주 뵙곤 하였다. 서울대학에서 선생님의 엘리아데(Eliade) 강의도 들었던 관계로 사제 간이었는데 연구원에서 모시고 일하게 되어 늘 마음 든든하였다.

다섯째, 미술사전공과정을 연구원 부설 한국학대학원에 세울 수 있었던 것이 큰 보람이었다. 1979년 초에 대학원설립준비위원회기 구성되었고 나도 그 준비위원에 임명되었다. 대학원의 설립 목적은 한국학 진흥에 두되 대학들이 개설을 안했거나 혹은 개설은 했어도 제대로 하고 있지 않은 분야들을 위주로 하기로 합의를 했다. 그런데 미술사전공을 세우는 데에는 다른 분야 학자들의 이해가 부족하여 어려움을 겪었다. 예를 들면 철학이라는 학문을 철학사만 한다면 그게 합리적이냐, 그러니 미술사보다는 미술학이라고 하는 것이 낫지 않겠느냐 하는 논리가 제기되기도 하였다. 미술사의 학문적 특수성에 대한 나의 장황한 설명이 그다지 수긍이 안 되는 모양이었다. 아무튼 우여곡절 끝에 당시의 원장이셨던 이선근(李瑄根) 선생의 넓으신 도량과 승인에 힘입어 대학원설립준비위원들의 양해 하에 미술사과

정을 세울 수 있었다. 나는 1980년 2월 5일에 대학원위원에 임명되었고 그해 3월 1일부터는 대학원 교수를 겸무하게 되었다. 홍익대에서 내가 마련했던 교과과정을 이 대학원에 맞도록 다소 조정하여 개설했음은 말할 것도 없다. 처음에는 내가 담당한 한국미술사도 한문 등 몇몇 기초과목들과 함께 전공에 관계없이 대학원생 전원이 필수로 수강해야 하는 과목으로 채택되었다.

모든 대학원생들은 학비 부담 없이 공부할 수 있었고 연구원 내의 기숙사에서 숙식을 해야만 했다. 일 년에 한 차례 정도 단체 외국 여행의 혜택도 주어졌다. 당시로서는 매우 파격적인 대우였다고 볼 수 있다. 그런데 미술사 분야에서 근소한 성적 미달로 한 학생이 퇴교를 당했는데 그때 그 학생을 구제할 수 없었던 것이 아직도 몹시 안타깝고 끝내 잊혀지지 않는다. 초창기의 엄격성과 경직성에 따른 불가피한 결과였지만 사전에 예방하지 못한 것은 나에게도 책임이 있었다고 여겨져 못내 후회스럽다. 가능성 있는 인재 한 명을 세찬 물결에 놓쳐버린 듯한 기분을 지울 수 없다. 그 학생이 다른 분야에서 성공했기를 진심으로 빈다. 이 대학원 과정을 통해서 김정희(원광대), 정병모(경주대), 이강근(경주대) 등의 성공적인 인재들이 배출되어 학계에 기여하고 있어 보람을 느낀다.

이 밖에 한국정신문화연구원에서 겪은 일 한 가지가 늘 기억에 남아 있다. 한국정신문화연구원이 주체가 되어 김여수 교수(당시 기획실장) 책임하에 우리나라 문화정책에 대한 연구와 논의가 있었는데, 한 모임에서 나는 문화공보부 산하의 문화기관들의 장을 행정관리들이 맡고 있는 것에 대한 문제점을 꽤 신랄하게 지적하였고, 이에 대하여 당시의 문공부 문화정책국장은 행정관리가 맡을 때의 이점도 있다고 반론을 제기한 바 있다. 그때의 국장은 매우 유능하고 곧은 인물로 지금도 국제적 행사를 성공적으로 주관

하고 있다. 어쨌든 이 일이 있은 후 행정관리들이 맡고 있던 국립현대미술관장과 국립국악원장이 전문가들로 바뀌게 되었다. 전자의 장으로 이경성 교수, 후자의 장으로 송방송 교수가 새로 기관장에 임명되었던 것이다. 아마도 그 국장이 나에게는 반론을 했으면서도 내 말에 일리가 있다고 보고 바람직한 방향으로 개선을 시도한 결과가 아닌가 추측된다. 그 후로 행정관리가 문화기관장을 맡는 일은 거의 없게 되었다. 다행스러운 일이 아닐 수 없다.

비록 홍익대학교 재직 기간과 겹치고 불과 2년 반의 짧은 기간이었지만 연구자와 교수로서의 내 인생에 있어서 한국정신문화연구원이 차지하는 의미와 비중은 결코 가벼운 것이 아니다.

IV. 서울대학교 인문대학 고고미술사학과 봉직 시절

홍익대학교에서의 3년 가까운 심한 마음 고생과 서울대학교의 두 번째 공채 과정을 거친 후 나는 드디어 1983년 5월 12일에 인문대학 고고학과에 부교수로 발령을 받았다. 첫 번째 공채 때와 달리 3년이 지난 뒤라 두 직급이 아닌 한 직급만 강등되었던 것이다. 악전고투 끝에 고지에 이른 기분이었다. 고인이 되신 은사 김원용 선생, 당시의 학장 강두식 선생과 부학장 한영우 교수 등 도와주신 분들께 늘 고마움을 느낀다. 아무튼 이제는 미술대학의 교수가 아니라 인문대학의 교수로서, 인문학으로서의 미술사를 교육해야 할 입장이 된 것이다. 홍익대학에서도 인문학으로서의 미술사를 안 한 것은 아니지만 이제는 창작에 도움을 주기 위한 목적보다는 순수 인문학적 입장에서의 연구와 교육을 할 책무가 크다고 생각했다.

1. 강의와 교육

서울대학교에서 정식으로 발령을 받기 전부터 시간강사로 출강하였다. 발령 받기 전 한 학기는 홍익대에서 3과목, 서울대에서 2과목을 강의해야만 했다. 홍익대와 한국학대학원 강의를 함께 해야 했던 것과 마찬가지였다. 강의 복도 참 많구나 생각하면서 고된 생활을 견디어냈다. 그에 비하면 한 학기에 두 과목만 가르치는 요즘은 신선놀음 같다고도 할 수 있을 것이다.

서울대에서는 홍익대에서와 달리 학부에 전공과정이 생겨 고고학과가 고고미술사학과로 개편되었고 이에 따라 학부와 대학원 과정의 교과과정을 연계성, 체계성, 합리성, 전공성 등을 고려하여 짜야 했다. 홍익대에서 짰던 교과과정을 기초로 하되 더 많은 과목들을 개설해야 했다. 한국미술사, 동양미술사, 서양미술사 등의 기초 개론 과목들은 학부 저학년 과목으로 한국회화사, 한국조각사, 한국도자사, 동양회화사, 동양조각사, 동양도자사 등의 분야별 개설과목들은 학부 3·4학년 과목으로 개설하고 대학원은 철저하게 세미나 위주로 강의를 실시하였다. 학부 4학년에는 이 밖에도 논문 준비 겸 전문적 훈련을 위해 '미술사연습'이라는 세미나 과목을 설정하였다. 서양미술사 과목도 늘려서 개설하였다. 이러한 기본 골격은 현재까지도 유지되고 있다. 웬만한 과목들은 모두 학부과정에서 가르치고 대학원에서는 세미나 위주로 강의를 이끌어감으로써 비로소 전공교육다운 교육을 실시할 수 있게 되었다. 다만 전체 교과목 수를 고고학과 미술사가 반분하여 개설할 수밖에 없어 필요한 과목들을 제대로 충분히 개설할 수 없음이 큰 아쉬움이라 하겠다. 대학원 과정은 전공 분리가 되어 이러한 문제가 해소되었으나 학부과정은 아직 전공 분리가 공식적으로 되어 있지 않아 고고

학이나 미술사 양쪽 모두 어려움을 겪고 있는 실정이다.

　　서울대로 옮기고 난 후 무엇보다도 좋은 것은 강의 부담이 현저하게 줄어든 것과 전공 위주로 강의를 할 수 있게 된 점이다. 홍익대에서 맡았던, 나의 전공과 다소 거리가 있었던 과목들은 이제 더 이상 맡지 않아도 되었다. 인문학의 본고장에 돌아온 것도, 주변에 훌륭한 인문학자들이 많은 것도, 착하고 우수한 학부와 대학원 학생들이 많은 것도, 주변 환경이 좋은 것도 나를 행복하게 해주는 요소들이다. 이것들은 상대적으로 적은 월급을 불평할 수 없게 만들기에 족하다.

　　2. 연구와 저술

　　2006년 2월 말 정년퇴직 때까지 서울대에서 보낸 근 23년의 세월은 홍익대에서 재직했던 만 9년의 2.5배가 넘는 기간이기도 하지만 연구와 저술 면에서는 수량적으로 저서에서 8배(3:24), 논문의 경우 약 2.2배(36:81)(저술목록 참조)의 업적을 내었다. 잡문은 3배 이상 늘었다(86:269). 훨씬 생산적인 세월을 보낸 셈이다. 물론 사회의 청탁을 받아서 쓴, 이른바 주문 생산이 날로 늘어났던 점도 간과할 수 없다. 그러나 나아진 여건이 큰 몫을 했음도 부인할 수 없겠다. 『한국회화의 전통』(문예출판사, 1988), 시공사에서 펴낸 『한국 회화의 이해』, 『한국 회화사 연구』, 『한국의 미술과 문화』, 『한국 미술의 역사』(김원용 선생과 공저) 등 주요 저서들 대부분을 서울대로 옮긴 후 내었다. 이 책들을 내게 된 경위나 동기, 특징들에 대해서는 각 책의 서문에 밝혀두었다. 이 책들 덕분에 뜻하지 않은 상도 몇 가지(동원학술대상, 한국미술저작상, 간행물윤리상, 위암 장지연상, 대한민국 문화유산상) 받게 되었고 우수학술도서로 지정받기도 하였다. 홍익대 재직 시에 낸 『한국회화사』

로 우현 고유섭 상을 받은 여러 해 이후의 일이어서 큰 격려가 되었다. 어느 상도 스스로 서류를 꾸며내는 등 상을 받고자 시도해서 받은 것이 아니라 각 상의 위원회 위원들의 결정에 따라 일방적으로 나에게 통보되고 수여된 것이어서 특히 값지게 생각하며, 해당 위원 모든 분에게 진심으로 감사한다. 요란한 추천서 없이 수여하는 이러한 상들이야말로 참된 상이라고 보며 다른 상들이 참고하면 좋겠다는 생각이 든다.

수상을 한 저서들 중에서도 『한국 회화사 연구』는 논문집으로서 내 학문의 내용과 성격을 가장 잘 드러낸다고 본다. 『한국미술의 역사』는 삼불 김원용 선생과의 공저인 『신판 한국미술사』를 대폭적으로 개정한 책으로 거의 유일한 한국미술사 개설서라 하겠다. 한글화되어 새 세대에게 널리 읽히고 있다.

3. 전임 확보

서울대로 옮긴 후 김원용 선생께서는 미술사 관계는 모두 나에게 맡기시고 일체 간여하시지 않았다. 결국 미술사 교과과정 운영을 비롯한 모든 일을 혼자서 감당해야 했는데 그렇게 혼자 꾸려나가기를 1992년 2월 17일 이주형 교수가 발령을 받을 때까지 9년간 지속하였다. 학계 일각에서는 남의 사정도 모르면서 안 교수가 혼자서 오랫동안 유일한 교수로서의 특혜를 누리기 위해 새 교수를 쓰지 않는다는 터무니없는 소문까지 나돌았던 모양이다. 그동안 학장이 바뀔 때마다 사정을 설명하고 교수 증원을 요청했으나 허사였다. 어떤 학장은 "안 선생, 한 사람 늘리는 것보다 한 사람 줄이는 것이 쉽습니다"라는 농담 아닌 농담을 하기도 하였다. 큰 학과의 교수였던 그 양반에게는 나 혼자서 고생스럽게 버티고 있는 미술사 전공 과정이 얼마나

절박한 형편에 놓여 있는지 별로 실감이 나지 않았던 모양이다. 만약 내가 학장이었다면 "그렇게 절박한 상황을 알면서도 학장으로서 해결해주지 못하여 정말 미안합니다. 그 문제를 해결하기 위해 언제 성공하게 될지는 몰라도 힘을 합쳐 같이 노력해봅시다"라고 얘기했을 것이다. 그것이 학장 보직을 맡은 교수가 취해야 할 마땅한 태도가 아니겠는가. 아무튼 다른 학장으로 바뀐 다음에 새 교수 자리가 참으로 오랜만에 인문대에 셋이 배정되었는데 학장단 누구도 한 명뿐인 미술사 전공 쪽으로 한 자리쯤 당연히 배정해야 된다고 생각하는 사람이 없었다. 학과장회의에서는 학장단이 여러 가지 괴이한 조건들(예를 들면 학과가 세워진 지 얼마나 되었나, 재직 교수들의 연령이 어떻게 되는가, 재직 교수들의 보직 상황은 어떤가 등등)을 내걸면서 서로 자기네 학과가 새 교수자리를 배정받아야 한다고 주장하였음을 전해 들었다. 그 이상한 조건들의 불합리성을 질타한 철학과장 이명현 교수(전 교육부장관)와 동양사학과의 김용덕 교수(현 국제대학원장)의 논리에 힘입어 비밀투표 끝에 한 자리가 드디어 미술사 쪽으로 배정되게 되었다. 당시 고고미술사학과장이었던 최몽룡 교수의 조용하고 점잖은 대응도 한몫을 하였다. 학과장 회의가 진행되는 동안 나는 만약의 경우에 대비하느라고 점심도 거른 채 연구실에서 마음 졸이며 대기하고 있었다. 그때 공평하고 현명한 결정을 해 준 여러 학과장들에게도 고마움을 느낀다. 9년간의 외톨이 신세를 드디어 면할 수 있게 된 것이다. 그동안 비행기 타는 해외 여행조차 불가피한 경우를 빼고는 삼가 했다. 혹시 사고라도 나면 외톨이로 버텨온 미술사 전공이 날아가버릴 것을 염려했기 때문이다.

이주형 교수가 발령을 받고 부임함으로써 나는 큰 힘을 얻게 되었다. 우선 시간강사에게만 의존해야 했던 한국 불교미술과 동양 미술사 관계의 여러 강좌들을 착실하게 이끌어갈 수 있게 되었다. "백지장도 맞들면 낫다"

는 속담이 그렇게 실감날 수가 없었다. 더구나 그는 유능하고 성실하여 미술사 교육과 학생지도에 만전을 기할 수 있게 되었다. 이렇게 하여 한국미술사 한 명, 동양미술사 한 명의 교수가 가까스로 확보된 셈이다. 이제는 서양미술사 전공 교수의 충원이 필요하게 되었다. 사정상 한국미술사와 동양미술사 중심으로 교과과정을 꾸려 왔으나 서양미술사가 빠진 정상적인 미술사 교육이란 있을 수 없는 일이다. 그러나 언제 그것을 이루게 될지는 알 수 없는 난감한 상태였다. 그런데 어느 날 희보가 날아왔다. 권철근 노어노문학과장으로부터 대학에서 교수자리 하나를 받았는데 당장 채우기에는 마땅한 사람이 없어서 충원을 당분간 미룰 테니 우리가 먼저 그 자리를 빌려서 활용하고 다음에 갚을 수 있겠느냐, 서약서도 쓰겠느냐 하는 얘기였다. 나는 뛸 듯이 기뻤고, 물론 모두 권선생의 요구대로 하겠노라고 약속하고 만나 상의를 하였다. 그렇게 고마울 수가 없었다. 당시 이상옥 학장(영문과)과 김남두 부학장(철학과)은 흔쾌히 양해하였다. 모든 것이 순조롭게 진행될 듯이 보였다. 그러나 뜻밖의 복병이 대학 본부에 도사리고 있었다. 교무처장인 사회대 모교수가 원칙에 벗어나는 일로 절대 안 된다는 것이었다. 그 자리는 노문과에 준 것이니 그 과에서 채우지 못하면 당연히 본부에 반납해야 된다는 논리였다. 반납 받은 뒤에도 미술사에 줄 수는 없다는 것이었다. 학장, 부학장, 나까지 그 교무처장을 차례로 만나 사정을 얘기하고 양해를 구했으나 전혀 소용이 없었다. 어떤 꽉 막힌 관리보다도 굳게 닫혀 있었다. 그때의 실망감은 이루 말할 수가 없었다. 그 교무처장의 논리는 마치 극도의 굶주림에 시달리고 있는 사람을 보고도 우선 먹이기보다는 딴 사람에게 보낸 음식은 그 특정인만이 먹어야지 다른 사람에게는 아무리 굶어 죽을 형편이라도 절대로 먼저 먹게 할 수는 없다는 논리와 크게 다를 바 없는 것이라는 생각이 들었다. 그 보직 교수의 꽉 막히고 유연성 없는 사고,

학과 간 전공 간에 존재하는 지나치게 균형을 잃은 상황에 대한 둔감한 인식, 그 불합리성을 시정하고자 하는 의지의 결핍에 대해서 또 한 차례 슬픈 절망을 느꼈다. 무엇이 바른 원칙이고 지켜야 할 도리인가 생각해보지 않을 수 없다. 인문대에 내려보낸 자리는 인문대 학장단과 해당 학과들이 자율적으로 상의하여 처리하게 함이 마땅함에도 그것조차도 인정하지 않았다. 마땅히 존중되어야 할 단과대학의 자율성을 철저히 무시하였다. 이런 비슷한 일들을 종종 겪으면서 과연 우리는 무엇 때문에 공부를 하는 것인가, 공부를 하면서도 공평성과 형평성, 따뜻한 동정심을 잃는다면 무엇 때문에 힘들여 공부를 하는 것일까 의문을 갖기도 하였다. 사람은 감투를 씌워보면 그 사람됨을 쉽게 알 수 있다고 한다. 그 알량한 힘을 어떻게 쓰는지 곧 드러나기 때문이다.

그런데 이러한 어둡고 절망적인 생각은 곧 사라지게 되었다. 이상옥 학장의 전화를 받고서였다. 이상옥 선생은 "기왕에 추진하던 일이고 인문대에는 아직 채워지지 않은 자리가 두어 개 있으니 나중에 어떻게 되든지 우선 서양미술사부터 채우고 봅시다"라는 말씀이었다. 세상에는 이런 훌륭한 보직 교수도 계시구나 생각되었다. 이렇듯 어려운 우여곡절 끝에 공채를 통해 김영나 교수가 1995년 3월 1일 부임하게 되었다. 이로써 한국 1명, 동양 1명, 서양 1명이 미술사 전공 교수진을 이루게 되었고 종래에 소홀히 다루어질 수밖에 없었던 서양미술사가 탄탄해지게 되었다. 김교수는 대학박물관장으로서도 일을 잘 해내었다. 마치 바둑알 셋을 널찍한 바닥판에 달랑 놓은 듯한 형국이지만 앞으로의 발전에 탄탄한 실마리가 될 것으로 확신한다. 이상옥 선생의 너그러움과 공평함을 평생 잊지 못할 것이다.

4. 보직

서울대에서 맡았던 보직은 학과장과 대학박물관장직이었다. 학과장은 1985년 9월 1일부터 1989년 8월 31일까지 4년 동안 맡았는데 작은 학과의 학과장이 큰 학과의 학과장 이상으로 어려운 일이라는 것을 절감했다. 공평한 마음으로 일하고자 애썼다. 교과과정의 보완, 시청각 교육의 내실화, 답사의 정례화 등이 통상적인 일들과 함께 기억된다. 환등기, 스크린, 트레이 등 기자제의 확보, 교실에 암막 장치와 딤 라이트(dim light)의 설치를 통해 슬라이드 교육을 통한 시청각 교육을 정상화하였다. 특히 슬라이드를 제대로 보기 위해 조도를 조절하는 딤 라이트의 설치는 조교도 신청해봐야 되지도 않을 것이라고 반대하는 것을 억지로 서류를 꾸며내게 하여 뜻을 이루었다. 지극히 간단한 것으로 당시 웬만한 술집에서도 설치해놓고 쓰는 것을 보았는데 대학에서는 그 간단한 한 가지도 실현하기가 어려웠다. 어쨌든 홍익대학교에서는 떠나올 때까지 끝내 실현하지 못한 것을 서울대에서는 비교적 빨리 성취하게 되어 기분이 좋았다. 나는 이 사례를 운동권 학생들에게 예로 들면서, 그렇게 간단한 것도 바꾸는데 그처럼 어렵고 시간이 걸리는데 권력이 관련된 정치의 개혁은 얼마나 어렵겠는가, 너무 조급하게 생각 말고 마음의 여유를 가지고 점진적 변화를 꾀하는 것이 좋지 않겠는가 얘기하곤 했으나 별로 효과는 없었다. 혁명적 생각을 가진 사람들에게는 너무 느긋하고 한가한 얘기로 들렸을 가능성이 크다.

운동권 학생들 얘기가 나온 김에 조금 더 얘기하자면 학과 사무실 소파 밑에서 소위 '불온 유인물'이 발견되어 크게 놀란 행정 직원의 조언에 따라 시말서를 썼던 일도 생각난다. 당시에는 교수 연구실마다 확성기가 설치되어 있어서 데모가 있으면 학장이 다급한 목소리로 현장에 나올 것을

지시하기도 하였다. 그리고 운동권 학생들 때문에 검찰청, 경찰서 유치장에 찾아가기도 하였고 때로는 검사의 전화를 받기도 하였다. 어떤 때는 수업에 전혀 들어오지도 않던 학생이 악취가 진동하는 차림새로 찾아와 학점을 줄 것을 요청하기도 하였다. 그것이야 말로 원칙에 벗어나는 것이며, 학생의 신분으로서 해야 하는 공부도 제대로 못하면서 빈 머리로 국가와 민족을 어떻게 위할 수 있겠느냐는 말로 대신하였다. 모두 비뚤어진 정치 때문에 학생이나 교수나 속앓이를 하던 때의 아픈 경험들이다.

답사는 중단된 채 하지 않은 지가 오래되었다. 나는 학과장을 맡으면서 바로 정례 답사를 복원하기로 결심하고 준비팀을 만들어 사전 답사를 하게 하였고, 학과 학생들 전체의 행사로 관례화하였다. 봄, 가을로 나누어 1년에 두 차례를 하되 지역을 매번 바꾸도록 하였다. 그리고 답사 자료를 매번 제작케 하였다. 이처럼 답사를 정례화하는 데에는 당시의 윤선희 조교 (현재 서울대 사회학과 임현진 교수의 부인)의 노력이 큰 도움이 되었다. 정례 답사는 지금까지 잘 이어지고 있다. 나는 처음에는 열심히 참여하였고 시루떡도 주문하여 가져가고 답사비용도 지원하곤 하였으나 나이 먹은 뒤로는 바쁜 핑계로 젊은 교수들에게만 짐을 지우고 있다. 미안한 심정이 없는 것은 아니나 아무래도 젊은 교수들이 학생들과 훨씬 분위기를 맞추지 않겠나 생각하여 스스로를 정당화하고 있다.

이 밖에 학과장 직책과 무관하게 학과를 위해 시도했던 일로 학과 순번의 조정, 국비 장학생 선발 분야에 미술사 포함, 문화유산 연구소 설립 건의안 작성 등의 일들이 기억에 떠오른다. 본래 고고미술사학과는 인문대의 학과들 중에서 맨 끝에 놓여 있었다. 즉, 한국사, 동양사, 서양사 다음에 놓이지 않고 철학, 종교학, 미학 다음에 놓였던 것이다. 나는 고고학과 미술사는 문헌사학과 합쳐질 수는 없지만 일종의 특수사(특히 미술사의 경우)에 속

한다고 보아 마땅히 서양사 다음에 놓이는 것이 순리라고 생각하였다. 그래서 당시의 학장, 부학장(학장보), 영향을 받게 되는 학과장들을 차례로 만나 설명을 하여 이해를 얻었고 이를 본부에 건의까지 하였으나 전산시스템상 당장은 바꾸기가 어려우니 적당한 시기까지 기다릴 수밖에 없다는 얘기였다. 전산시스템과 무관한 경우에는 서양사 다음에 놓을 것이나 전산과 유관한 경우에는 종래의 관례대로 할 수밖에 없다는 답을 들었다. 그 후로 어떤 때는 서양사 다음에, 어떤 때는 종래대로 미학과 다음 맨 끝에 놓이는 경우를 한동안 함께 목격하게 되었다. 그러나 요즘은 내가 건의했던 대로 제자리를 찾은 것으로 확인된다. 당시에 쾌히 이해하고 협조해주신 정진홍 선생(종교학과장)을 비롯한 관계자 여러분에게 늘 고맙게 생각한다.

국비 장학생은 학문과 국가의 발전을 위해 매우 중요하다고 생각한다. 어느 날 공문을 통해 그 선발 분야들을 보니 대부분 공학, 자연과학, 교육학 등 이미 전통이 분명하고 인재가 많이 배출되어 있으며 외국장학금을 획득하기에도 비교적 용이한 분야들이 들어가 있는 반면에 신생 분야나 미개척 분야는 대부분 빠져 있음을 알게 되었다. 이에 나는 그 문제점과 보완의 필요성을 언급하면서 미술사학도 국비 장학생으로 선발되도록 해야 된다는 내용의 공문을 만들어 문교부에 보냈는데 그 결과 미술사도 내 건의대로 처음으로 지원 대상에 포함되게 되었다. 이렇게 해서 만들어진 것인데 막상 미술사 분야의 장학생 선발 과정에서 면접을 담당했던 어느 대학의 모 교수의 부당한 처리로 우리 학과 출신의 우수 학생은 떨어지고 그보다 훨씬 못한 다른 단과대학의 학생(내가 가르쳐보아 그 실력을 안다)이 선발되는 이변이 생겼다. 그때 떨어졌던 우리 학과 출신의 우수한 학생은 얻기 어렵기로 소문나 있고 매우 후한 선경장학금을 받아 예일대학에서 박사학위를 받음으로써 전화위복이 되었지만, 그때 공적인 일을 사사로이 그르친 교수에

게는 크게 실망하였고 당사자에게는 솔직하게 잘못된 점을 지적하기도 하였다. 누구든 공적인 일에 임할 때는 공평무사, 공명정대하게 일을 처리해야 한다고 늘 믿고 있다. 아무튼 내가 건의하여 만들어진 것인데 막상 우리 졸업생들은 별로 혜택을 받지 못하고 엉뚱한 학생들이 그 혜택을 받게 되는 것을 보고 세상의 묘함을 느꼈다. 그리고 몇 년도인가 미술사 분야는 그 대상 분야 목록에서 빠지게 된 것을 확인하고 또 한번 세상의 신기한 섭리를 느꼈다.

1991년 9월 1일부로 나는 지금은 고인이 되신 김종운 총장에 의해 대학박물관장에 임명되었고 그 직책을 4년간 수행하였다. 박물관장으로서 보고 느끼고 경험하고 시행한 것들에 관해서는 워낙 할 얘기가 많아서 이곳에 모두 장황하게 적을 수는 없겠다. 다른 기회에 따로 적는 것이 보다 합리적일 것 같다. 다만 이곳에서는 관장으로서 시행한 일들의 개요만을 아주 간략하게 언급하는 것으로 대신하고자 한다.

첫째, 도서관 5층에 있던 박물관 시설과 미술대 옆에 세워진 지상 2층, 지하 1층에 연면적 1,865평인 신관의 건물 및 시설들을 점검하고 박물관으로서의 보안과 전시에 적합하도록 보완하였다. 특히 신관의 정문과 후문에 셔터 설치, 창문들에 센서 설치, 중정 밑에 배수로 설치, 남쪽 수위실의 설치, 특별전시실(현재의 전통미술실)에 개폐할 수 있는 문 설치, CCTV 설치, 현재 미술수장고를 통해서 출입하게 되어 있는 기계실의 출입문 별도 설치, 강당의 중간 통로의 개설(본래는 중간 통로 부분도 의자로 채워져 있었음), 전시실로 과도하게 들어오는 햇빛의 조절 등은 내가 시설을 점검한 후에 조치한 사항들이다.

둘째, 신관으로의 이전에 앞서 1년간 박물관 문을 닫아걸고 소장품에 대한 총점검을 실시하였다. 작품들의 상태 확인, 카드와의 대조, 보존상의

손질 필요 여부의 판단과 적절한 조치, 사진 촬영, 카드의 재작성, 컴퓨터 입력 등을 진준현, 최종택, 선일 등 학예직을 중심으로 팀을 짜서 시행하였다. 이러한 철저한 작업 덕분에 소장품의 조사와 정리가 제대로 이루어지고 신관으로의 이전을 차질 없이 수행할 수 있었다.

셋째, 1993년 10월 14일 오후 2시에 개교기념일에 맞추어 개관식을 성대하게 개최하였고 개관 후에는 강당을 비롯한 공간을 최대한 개방하여 문화공간으로서의 역할을 십분 발휘하게 하였다.

넷째, 신관으로의 이전을 계기로 하여 직제를 확정하였다. ① 고고역사부, ② 전통미술부, ③ 인류민속부 ④ 현대미술부, ⑤ 자연사부를 두고 각 부의 부장은 교수로서 보하게 하였고 실무는 학예사들이 맡아서 하도록 하였다. 자연사부를 제외하고는 모두 담당전시실을 개관하였다.

다섯째, 박물관의 중요한 결정은 운영위원회에서 논의하고 결정하게 함으로써 운영위원회를 활성화하였으며 모든 단과대학이 참여하게 하였다.

여섯째, 이전에 맞추어 각종 규약을 정비하고 확정하였다.

일곱째, 『한국의 전통회화』를 비롯한 도록을 발간하였다. 서울대 박물관이 발행한 첫 번째 회화도록으로 많은 관심의 대상이 되었다. 진준현 학예사의 노고가 컸다.

여덟째, 도서실에 유성숙(劉聖淑) 사모님 등 삼불 김원용 선생의 유족으로부터 기증받은 도서들을 정리하여 삼불문고(三佛文庫)를 설치하였으며 도서 목록을 발간하였다. 연구와 교육에 많은 도움이 되고 있고 이용자도 늘어나는 추세에 있다. 이러한 일에 전제현 씨의 노고가 매우 컸다.

아홉째, 매주 수요일에 강좌를 열어 서울대 구성원은 물론 서울 시민이나 국민 누구든 무료로 자유롭게 참석하여 들을 수 있게 하였다. 첫 번째

강좌에는 전국 각지에서 480여 명이 몰려와 대성황을 이루었으며 인기가 높았다. 특히 외부인들은 폐쇄적인 서울대가 이러한 개방적인 강좌를 운영하는 데에 대하여 대단한 호감과 고마움을 표하였다.

열 번째, 처음으로 국고 예산을 획득한 것이 무엇보다 중요하다. 종래에는 국립대학의 도서관은 국고지원이 되었으나 박물관은 국고 지원을 받지 못하고 있었다. 기성회 예산만으로 운영되고 있었다. 나는 이를 타파할 방안을 여러모로 모색하고 행동에 옮겼다. 김영삼 정부가 들어선 직후라 더욱 어려웠다. 작은 정부를 지향하면서 기구 축소와 예산 삭감을 강력히 추진하고 있었던 것이다. 나는 경제기획원을 찾아가 상황을 설명하고 협조를 구했다. 다행히 2억 원의 지원이 확정되었다. 이것이 국립대 박물관들이 국고 지원을 받게 된 첫 번째 계기가 되었다. 협조해줄 당시 경제기획원의 관계자들과 도움을 준 이종철 국립민속박물관 관장(현 한국전통문화학교 총장)과 김광억 교수(인류학과 교수)에게도 감사한다. 국고 지원을 얻음으로써 운영에 큰 탄력을 얻게 되었다. 서울대박물관은 다른 국립대 박물관들의 본보기가 되었다고 본다.

이상이 내가 대학박물관장으로 있으면서 한 일들의 대강이다. 학예직, 행정직, 기타 직원들 모두가 열심히 일했고 큰 힘이 되어 주었다. 이곳에 일일이 이름을 거명하지 못하지만 당시의 관장으로서 늘 고맙게 여기고 있다. 나는 보안과 안전상의 이유로 경비직원이 술을 마시고 담배를 피우는 것을 몹시 싫어하고 경계하였다. 끽연은 화재 위험 때문에 절대 금하였다.

그리고 무엇보다도 내가 싫어하는 것은 "안 된다"는 말을 보직자나 직원이 쉽게 하는 것이다. 박물관도 일종의 문화 서비스 기관이기 때문에 가능한 한 돕는 입장에서 무엇이든 긍정적이고 되는 방향으로 행동해야 된다고 보기 때문이다. 어떤 일을 맡은 사람이 걸핏하면 "내가 있는 한 그것은

절대로 안 된다"고 말하는 것을 목격하는데 그것처럼 비위 상하는 말이 없다. 본래 보직과 직책은 일이 잘 되도록 하기 위하여 설치된 것인데 그 자리에 임명된 사람이 그 부여받은 알량한 권세를 가지고 부정적인 태도로 일한다면 무엇이 제대로 되겠는가. 나의 주변에서는 그런 일이 없기를 바라며 일을 해왔다.

서울대에서는 이런 보직 이외에 규장각 운영위원회 위원, 한국문화연구소 운영위원, 한국학 진흥위원회 위원, 동아문화연구소 운영위원회 위원, 인문대 인사위원회 위원 등으로 이름을 걸어왔다.

대학박물관장직을 맡아서 박물관 이전 준비, 개관, 개관 후의 각종 정리, 앞으로의 전시 계획 수립, 방문객 대응 등 여러 가지 일들과 그에 수반되는 잡다한 생각들 등으로 인해 많은 시간을 보직 수행에 뺏기게 되었다. 공부에 전념할 시간적 여유가 전혀 없었다. 그 결과 1994년에는 단 한 편의 논문도 발표하지 못하였다. 오직 학술 잡문만 15편 발표했을 뿐이다. 이는 여간 가슴 아픈 일이 아니었다. 교수로서, 학자로서 본말이 전도된 셈이었다. 보직이 공부에 얼마나 손해가 되는지 절감하였다. 관장 4년차까지 대학박물관을 위해서 내가 할 수 있는 일들은 대충 모두 한 셈이었고 한시 바삐 교수 본연의 역할로 돌아가야 한다고 생각했다. 나는 신임 이수성 총장이 만든 해외파견교수제를 활용하여 1년간 미국의 대학에 가기로 결심하고 지원한 결과 좋은 결정이 나왔다. 버클리대학으로 갈 곳을 정하고 수속을 밟기 시작하였다. 박물관장 임기(1995. 8. 31.)가 끝나기 반 년 전에 이수성 총장을 찾아뵙고 나의 계획을 얘기하고 여유를 가지고 나의 후임자를 결정하도록 건의하였다. 나의 계획에 차질이 생기지 않도록 대비해야 된다는 생각도 한몫을 했다. 이수성 선생은 처음에는 자신은 성격이 고약해서 자신이 하고 싶은 대로 하는 사람이라며 부정적인 반응을 보였으나 당신이 새로

만든 해외파견교수 프로그램의 수혜자가 되고 싶고 이미 수속을 다 밟았다는 나의 설명에 한 발짝 물러섰다.

5. 해외 파견

이렇게 하여 나는 교수가 된 지 22년이 지난 1996년 2월에 가족과 더불어 처음으로 일 년간 해외 파견의 날을 보내게 되었다. 이 제도를 마련해 주신 당시의 총장 이수성 선생에게 늘 고맙게 생각한다. 버클리로 행선지를 정한 이유는 미국의 서부에 살아본 경험이 없었고, 눈이 많이 오는 동부와 달리 기후가 좋으며, 나만의 시간을 가질 수 있다고 생각되었기 때문이다. 당시에 프린스턴대학의 원 퐁(方聞) 교수는 내가 프린스턴대로 오기를 희망하였고 그럴 경우 공부에 불편이 없도록 해주겠다는 얘기까지 했다. 그런데 원 퐁 교수는 뉴욕의 메트로폴리탄미술박물관의 동양미술부 책임자를 겸하고 있으면서 한국미술실 개관 준비를 하고 있던 참이어서 그곳으로 가면 모처럼의 귀한 시간을 모두 빼앗길 것 같아서 동부를 피하고자 했다. 한국미술실 개관을 돕는 일은 따로 시간을 할애하여 돕기로 하였다. 당시 원 퐁 선생이 베풀어준 나와 우리 가족들에 대한 호의를 잊을 수 없다.

버클리에 도착했을 때 나는 극도로 지쳐 있었다. 20년 이상 된 피로, 만성적인 수면 부족, 이사와 출국 준비로 인한 번거로움이 겹쳤으니 당연했다. 버클리에 자리를 잡기가 바쁘게 나는 한동안 먹고 자기를 반복했다. 따뜻한 기후, 맑은 공기, 청명한 하늘, 모든 짐을 벗어 놓은 해방감 등이 나의 먹고 자기를 부채질했다. 따뜻한 봄날의 햇살을 맞은 눈덩이 신세와 비슷하였다. 몸이 늘어져서 맥을 차릴 수가 없었다. 전혀 예상하지 못한 일이었다. 나는 역시 더운 여름과 추운 겨울이 포함된 사계절이 분명한 기후가 맞는,

사계절 체질인 모양이다. 계절의 변화가 뚜렷하지 않은 미국 서부의 기후는 나에게서 활력을 뺏어가는 듯했다. 서울에서는 "사람이 어떻게 그렇게 잠을 안 자고도 살 수 있을까"라고 말하던 아내가 버클리에서는 "사람이 어떻게 그렇게 잠을 잘 잘 수 있을까"라고 말을 바꾸었다. 어쨌든 나는 참으로 오랜만에 실컷 자고 편안하게 지내는 생활을 할 수 있었다. 서울을 떠나기 전에 버클리에서 꼭 끝내야겠다고 다짐했던 일은 공염불이 되었다. 역시 쉴 때는 마음 편히 쉬는 것이 좋겠다는 생각마저 들었다. 이때의 충분한 휴식 덕분에 그 이후의 고된 생활을 다시 견디어내고 있는지 모르겠다. 그때 밴(van)을 일부러 세내어 공항까지 마중 나와주고 아파트를 얻느라고 애쓴 김현정, 자동차 구입 시에 도와준 이준정, 나를 받아주고 호의를 베풀어준 한국학센터(Center for Korean Studies)의 이홍녕 소장 등에게 고맙게 생각한다. 버클리 체재 시에 유학했던 하버드와 프린스턴 대학을 23년 만에야 비로소 다시 찾아가 본 것도 잊을 수 없는 추억이다.

버클리에 체재하는 동안 뉴욕의 메트로폴리탄미술박물관 소장 한국 회화를 조사하고 정양모, 이성미, 김리나, 김홍남 교수 등과 함께 그 박물관의 한국 미술실을 여는 데 일조하였다. 한국실의 설계는 하버드에서 나와 같은 시기에 공부했던 건축가 우규승 씨가 맡아서 했는데 모두들 만족스러워했다. 당시 국제교류재단과 삼성문화재단이 재정적 후원을 했으며, 우리 쪽에서는 한국실을 맡을 큐레이터를 기용할 것을 강력히 요구하였으나 받아들여지지 않았다. 1년간 버클리에 있으면서 LACMA(Los Angeles County Museum of Art)의 요청을 받아 그곳 소장품과 그곳으로 들어갈 로버트 무어(Robert Moore) 컬렉션을 조사하고 도움을 제공하였다. 오류를 바로잡기도 하였다. 이 밖에 나는 고려대학교 측의 요청에 따라 당시 미국의 대학박물관을 순회하며 열리고 있던 고려대박물관 소장 문인화전을 위해 오레곤

대학과 시카고대학의 대학박물관에서 조선시대의 회화에 관하여 영어로 강연을 하기도 하였다. 양쪽 대학의 강연회에는 많은 청중이 몰렸었고 전시와 강연 모두에 관심들이 많아 보람을 느꼈다. 이 전시회를 위해서는 고려대의 총장단과 권영필, 변영섭 교수 등의 노고가 컸다.

이 밖에 버클리에 있는 동안 「조선 중기 회화의 제양상」이라는 논문과 "The Origin and Development of Landscape Painting in Korea"라는 논문을 탈고하였는데 이 글들은 후에 각각 『미술사학연구』 213호(1997. 3)와 *Arts of Korea* (New York: The Metropolitan Museum of Art, 1998)에 출판되었다. 영문 논문의 작성 시에는 이소영(현재 메트로폴리탄미술박물관의 한국실 담당 학예원)의 도움이 많았다. 버클리는 훌륭한 대학 도서관을 지니고 있어서 큰 도움이 되었으나 서울대학의 내 연구실과 내 집의 서재가 공부하기에 제일 좋은 곳임을 깨닫기도 하였다.

6. 학회 활동

공부하는 사람으로서 학내 활동 이외에 대외 학회 활동과 사회봉사가 매우 중요함은 말할 것도 없다. 나의 학회 활동과 관련하여 가장 중요한 것은 한국미술사교육학회의 창립과 한국미술사학회의 회장을 맡았던 일이다. 우리 미술사학계에는 1961년에 김원용, 황수영, 진홍섭, 최순우 선생 등 선학들에 의해 창립된 한국미술사학회가 온갖 어려운 형편에도 불구하고 활발한 활동을 전개하며 많은 기여를 해오고 있다. 그러나 1980년대까지만해도 한국미술사학회를 이끈 선배들은 대개 미술사에 대한 지대한 관심과 열성을 지녔던 독학자들로서 대학에서 사학과에 소속되어 있으면서 미술사를 사학 교육의 일부로 담당하거나 박물관과 연구기관들에 속해 있으면

서 미술사를 독자적으로 연구하는 분들이었다. 즉, 미술사를 독자적인 전공 과정으로 전담하여 교육하는 분들은 거의 전무하였다. 이 때문에 미술사를 독립적인 전공 분야로 교육시키기 어려운 입장에 머물 수밖에 없었다. 자연히 미술사 교육의 절박성에 대해서는 비교적 절감하는 정도에 나의 세대의 학자들과는 차이가 있었다. 미술사학과나 전공과정을 세우는 것도, 많은 인원이 배출되는 것도 염려스러워했다. 당신들처럼 관심 있는 사람들이 얼마간 있어서 공부하면 다행이 아니겠느냐 여겼다. 일부 원로 선생님들께는 나 개인적으로 이제는 독학으로는 안 되며 대학에 학과나 전공과정을 세워 정규의 교과과정에 따른 제대로 된 미술사 전공자들을 길러내야만 한다는 점과 길러진 인재들의 취업문제는 대학교수, 각급 박물관의 학예원, 문화재연구소 등의 연구원, 각급 공무원, 언론사의 문화부 기자 등으로 소화가 가능하다는 말씀을 드려 동의를 얻기도 하였다. 이러한 상황에서 미술사 교육의 심각한 문제를 한국미술사학회 쪽만 바라보면서 다루어주기를 마냥 기다리기는 어려웠다. 사실 기대는 많이 했지만 적극적인 개입은 기대난망이었다. 미술사교육 문제는 역시 독학자들이 아닌 제대로 교육을 받은 젊은 학자들이 풀어가는 수밖에 없다고 보았으며 그것을 위해 새로운 학회가 필요함을 절감하였다. 그래서 나는 비록 학부는 아니지만 대학원 과정에서 미술사 전공학과를 운영하고 있는 김리나(홍익대), 문명대(동국대), 유준영(이화여대), 허영환(성신여대) 교수들과 논의하고 힘을 합쳐서 1986년 6월 20일에 한국미술사교육연구회(Korean Association of Art History Education)를 발족시켰고 초대 회장직을 맡았다. 이때의 창립 목적과 취지는 내가 쓴 「한국미술사교육연구회 창립 취지문」(『미술사학(美術史學)』 창간호, 1987, pp. 181-182)에 밝혀져 있다. 교수요원의 부족, 교과과정의 미흡, 비전공자들에 의한 미술사교육의 침해, 전공학생들의 취업문제, 전공학과 신설의 어려움,

시설의 미비 등등 당시 미술사교육이 겪고 있는 여러 가지 문제점들을 개선하고자 하면서 다음과 같은 원칙을 가지고 활동하기로 하였다.

○ 한국미술사교육연구회는 미술사의 교육 및 그와 관련되는 제반 문제들에 대한 학술적 연구, 조사, 발표를 목적으로 한다.
○ 한국미술사는 물론 동양미술사와 서양미술사 분야에 있어서도 공동의 발전을 도모하고, 미술 창작에도 이론적 기여를 꾀한다.
○ 기존의 학회들과는 상호보완적 입장에서 협력한다.

이러한 취지를 가지고 출발하였기 때문에 한국미술사학회가 이제는 정상화, 활성화 되었음에도 불구하고 그 존재 가치가 줄어들지 않고 있다. 이 학회는 현재 한국, 동양, 서양의 미술사를 연구하고 교육하는 학자들과 학생들이 자리를 함께 하며 열띤 토론을 할 수 있는 유일한 학술단체가 되어 있다.

학회를 창립한 후 처음으로 〈미술사 교육의 현황과 전망〉이라는 제하의 학술대회를 개최하였고 그 성과는 학회 창립 1주년을 기하여 창간한 『미술사학』 1호에 게재하였다. 이때의 발표는 한국(문명대), 미국(김영나), 독일(권영필), 프랑스(임영방)로 나누어 미술사학과 미술사 교육을 다루었고, 토론도 한국(강경숙, 김리나, 허영환), 미국(김홍남, 윤용이), 독일(박래경, 유준영, 최순택), 프랑스(이은기, 이태호)로 구분하여 전개하였다. 진홍섭 선생의 총평도 있었는데 종합토론의 사회는 내가 맡아서 하였다. 미술사교육에 대한 이러한 학술대회는 우리나라에서 처음 있는 일이어서 의미가 컸고 앞으로의 방향을 가늠하는 데 큰 힘이 되었다. 이후로 매년 학술 발표회가 개최되어 왔고 『미술사학』지(誌)도 중단 없이 이어지고 있다. 이 학회의 창립

과 학술지의 발간을 주도했던 사람으로서 보람을 느낀다.

그런데 초대회장으로서 스스로 정해놓은 임기 일 년을 일하고 문명대 교수에게 바턴을 넘겼는데 이때 문 교수 등은 초대 회장은 임기에 구애받지 않고 더 일하여 학회의 기반을 다지는 것이 중요하다고 주장하였으나 초대 회장이 임기를 지키지 않으면 그것이 선례가 되어 임기 엄수의 전통이 세워지기 어렵다는 내 판단과 주장이 수용되었던 기억이 새롭다. 그때나 지금이나 나는 학회는 주로 젊은 학자들을 위해 존재해야 하며 따라서 회장의 연령도 가능한 빨리 젊어져야 한다고 믿어서 회장직의 연임을 절대 반대하고 그것을 막아왔다. 그런데 한국미술사교육연구회의 경우에는 회장 임기를 1년으로 고수하다 보니 그 순환이 너무 빨라서 나중에는 회장감이 고갈될 형편이 되어 정우택 회장 때부터는 임기를 2년으로 늘리기로 하여 현재에 이르고 있다. 또한 학회의 명칭도 홍선표 회장 때에 여러 가지 사정을 감안하여 한국미술사교육학회로 바뀌게 되었다.

내가 미술사 분야의 모(母)학회라고 할 수 있는 한국미술사학회장에 선출되어 일을 시작한 것은 1990년 초였다. 나는 즉시 총무에 이성미, 학술에 문명대를 비롯하여 강경숙, 강우방, 윤용이, 김동현 씨 등으로 팀을 짰고 이완우와 곽동석에게 간사를 맡겼다. 앞에서 언급한 대로 홍익대 시절 정영호 선생이 회장을 할 때 총무격인 상임위원을 3년간 한 경험이 있었고 그 후로도 나의 선임자인 정양모 회장의 요청으로 학술을 담당하며 늘 지켜보아왔던 관계로 한국미술사학회의 사정은 훤히 들여다보는 입장이었다. 정양모 회장과 일하면서 나는 학회 기관지인 『고고미술(考古美術)』을 가로쓰기로 바꾸어야 한다고 보고 황수영, 진홍섭, 김원용 선생들께 건의하여 양해를 구하고 실현하였다. 이 결과 제177호부터는 종래의 세로쓰기 방식을 버리고 가로쓰기 방식으로 바꾸어 낼 수 있게 되었다.

한국미술사학회장 2년 차에는 학회 창립 30주년을 맞게 되어 기념학술대회를 개최해야만 했다. 그 주제를 놓고 의견이 분분하였으나 나는 30주년이 되었으니 그동안 이루어진 한국미술사연구를 회고해보는 것이 가장 긴요하며 발표도 30~40대의 소장학자들에게 맡기는 것이 바람직하다고 주장하여 여러분들의 동의를 얻었다. 이러한 결정은 정양모 회장 임기 중에 결정되었고 집행은 신임회장인 내가 하게 되었다. 1990년 10월에 개최된 〈한국미술사연구 30년: 회고와 전망〉이라는 제하의 전국학술대회는 총관(문명대), 일반회화(홍선표), 불교회화(정우택), 조각사(선사·삼국시대, 곽동석), 조각사(통일신라·조선, 최성은), 공예사(도자기, 김재열), 공예사(금속공예, 안귀숙), 건축사(선사·고려, 한재수), 건축사(조선·근대, 김동욱), 종합토론(사회: 정양모), 총평(김원용)으로 이어졌다. 진홍섭, 황수영, 정영호 선생의 회고도 있었다. 대성황을 이루었고 소장학자들의 발표는 대부분 착실한 내용이어서 의미가 컸다. 그 결과는 『미술사학연구(美術史學研究)』 제188호(1990. 12)에 모두 실려 있다.

이 학술대회에 앞서서 학회를 창립하고 발전에 크게 기여한 김원용, 진홍섭, 황수영, 고 전형필, 고 최순우, 고 홍사준 여러 선생들께 공로패를 증정하였다. 이 창립 동인들 이외에 공로가 큰 분들에 대해서는 다음 기회를 기다리기로 하였다.

학회 30주년 기념으로 시행에 옮긴 것 중에 학회지의 제호를 '美術史學研究'로 바꾼 것과 미술사학회의 마크를 정한 것도 빼놓을 수 없다. 나는 한국미술사학회지의 이름이 '考古美術'로 남아 있는 것이 불합리하고 시대에 맞지 않는다고 보고 그 개정의 필요성을 기회가 있을 때마다 주장하였으나 창립 동인들과 연세 든 회원들이 그 제호에 대한 애착이 너무나 강하여 어려움을 겪었다. 나는 당시 학회지에 고고학 관련 논문이 더 이상 실리

지 않아 제호와 잡지의 내용이 합치되지 않으며, 고고학 분야의 학회와 잡지들이 별도로 존재하고 있어서 우리가 '考古'를 포기해야 한다는 주장과 함께 제호를 바꾸려면 30주년이 최적기이고 이 기회를 놓치면 10년 뒤인 40주년 때에나 가능하게 되는데 그때까지 미루는 것은 불합리하다고 거듭 주장하였다. 드디어 원로 회원들의 양해를 얻어 여러 가지 명칭을 고려한 끝에 '美術史學硏究(Korean Journal of Art History)'로 결정하고 30주년 학술대회의 성과를 담은 188호(1990. 12)부터 공식적으로 활용하게 되었다. 제호의 글자는 집자로 하기로 결정하였는바 집자에는 김희경 선생, 문명대 이사, 이완우 간사의 노력이 컸다. 여담이지만 한국미술사학회가 '考古美術'이라는 학술잡지의 제호를 바꾸려 한다는 얘기를 전해들은 어느 지방 국립대학의 고고미술사학과 교수가 그 제호를 자기네가 내려는 학과의 잡지 이름으로 쓰게 해달라는 요청을 해온 바 있다. 나와 친분이 두터워서 스스럼없이 해온 요청이나 혼란이 생길 수 있다는 점을 고려하여 정중히 거절했던 기억이 새롭다.

창립 30주년을 기하여 학회의 마크도 필요하다고 보았다. 나는 백제의 연화인동문상형전(蓮花忍冬文箱形塼)의 인동 무늬를 염두에 두고 인동 무늬를 김동현 선생에게 의뢰해 현대의 도법으로 작품화하였다. 인동의 상징성도 좋고 문양 도안도 훌륭하여 모든 관계자들의 동의를 쉽게 얻을 수 있었다. 이 마크는 한국미술사학회의 새 기관지인『미술사학연구』의 표지에는 물론 모든 문방구에 실려 사용되고 있다.

학회의 장기적인 발전을 위하여 고정적인 사무실 확보의 필요성은 무엇보다 크다. 학회 사무실이 없어서 선임 학회장들은 이곳저곳으로 학회 사무실을 잡지와 책과 함께 옮겨 다녀야 했다. 나는 이에 종지부를 찍어야 하겠다고 결심했다. 마침 선임 정양모 회장 때에 학회가 사단법인 인가를 받

았으므로 부동산의 매입과 등록에 법적인 문제가 없었다. 모든 신문 광고들을 뒤져보고 여러 지역의 오피스텔들을 조사해 본 결과 관악구 봉천4동 875-7에 짓기로 한 하바드 오피스텔이 가격이나 위치, 평수 등 모든 면에서 제일 적합하다고 생각되어 계약을 하였다. 그때까지 모아진 기금과 새로이 모금한 것을 모두 투자하여 구입을 하였던 것이다. 당시 모금에 성의를 다한 총무 이성미 교수와 오피스텔 결정에 동참한 강경숙 이사가 큰 도움이 되었다.

　그런데 완성된 것을 산 것이 아니라 짓기 시작하기 전에 계약한 것이라 나는 건축 기간 동안 수시로 공사 진척 상황을 점검하였다. 한동안 중단되었을 때에는 그 원인을 캐묻기도 하였다. 공사로 인하여 옆에 있는 여관의 벽에 금이 생기고 이 때문에 지연이 되었던 것이다. 건물이 완성되고 등기를 완전히 마친 다음에야 나는 비로소 마음을 놓을 수 있었다. 당시에도 오피스텔을 짓다가 재정적인 문제가 생겨 중단하거나 포기하는 바람에 돈을 모두 날리는 일이 빈번하여 염려하지 않을 수 없었다. 공연히 학회를 위해 좋은 일 하려다가 사고가 나면 문제가 보통 심각해지는 것이 아니었다. 무사히 사고 없이 학회 오피스텔을 확보하게 되어 여간 다행한 일이 아니다. 이따금 학회 사무실에 모임을 위해 갈 때면 그 시절의 생각이 되살아나곤 한다. 학회 30주년을 기해 학회장으로서 했던 일들의 자초지종에 대해서는 학회지 제188호에 실린 졸고 「한국미술사학회 창립 30주년 기념사」에서 대강 밝혀두었다. 학회 오피스텔 구입에 모든 돈을 털어 넣은 후 2000만 원의 돈을 다시 모아 후임 회장인 문명대 교수에게 넘길 수 있어서 다행스러웠다. 이성미 총무를 비롯하여 임원들이 일심으로 노력한 덕분이다. 나를 도와 함께 학회 일을 했던 모든 분들과 학회에 기금 헌납 등 도움을 주신 많은 분들에게 충심으로 감사한다.

한국미술사교육학회와 사단법인 한국미술사학회를 위해서 헌신적으로 일한 것 이외에 나는 역사학회의 평의원과 편집위원, 진단학회의 평의원으로 이름을 걸고 있다.

7. 사회봉사

서울대학교로 옮긴 이후에 나는 학내에서의 강의와 교육, 연구와 저술, 학회활동 이외에 사회봉사도 매우 활발하게 해왔다. 그동안 운영위원, 자문위원, 평가위원, 이사 등 수많은 각종 직함을 가지고 활동해왔다. 문화재위원, 각급 박물관의 자문위원 등은 전공과 직접 관련이 되는 직함이라 하겠다. 이러한 것들에 관해서 이곳에서 모두 일일이 거론하기는 부적절하므로 몇 가지만 언급하기로 하겠다.

사회봉사활동과 관련하여 제일 괄목할 만한 것은 문화재위원으로서의 역할이라고 생각한다. 1985년 4월에 당시의 허만일 국장(후일의 문화공보부 차관)은 원로 학자들을 중심으로 구성된 문화재위원회를 개편하면서 정양모, 문명대, 나 등 젊은 전문가들을 위원으로 위촉하였다. 나는 그때 만 45세의 나이로 동산문화재분과위원회 위원이 되었으며 그 후 11번째 연속적으로 위촉을 받아 왔다. 이번 임기가 끝나면 22년간 봉사하게 되는 셈이다. 현재의 위원들 중에서는 최장수, 최고참의 문화재위원인 셈이다. 1995년 4월 26일부터 2005년 4월 25일까지는 새로 생겼다 폐지된 박물관 분과 위원을 10년 동안 겸하였다. 그리고 2001년 4월부터 3번 연속 동산문화재분과위원회 위원장을, 역시 2001년 4월부터 2회 연속 부위원장을 겸하기도 하였다. 금년(2005년) 5월 총회에서는 문화재위원회 47년 역사상 최초의 직선제 위원장으로 선출되었다. 개인적으로는 큰 영광이 아닐 수 없다. 나

를 뽑아 준 문화재위원들, 관례를 깨고 과감하게 직선제를 채택해준 유홍준 청장에게 고마움을 느낀다. 아마 전문가 출신이 아닌 행정가 출신이 청장이었다면 혹시 생길지도 모를 변수나 행정적 실수를 두려워하여 감히 간선제의 관례를 깨고 직선제를 택하지 못하였을 것이고, 종래대로 간선제를 고수하였다면 나는 나이에 밀려 위원장에 선출되지 못했을 것이다.

이번에 위원장에 선출되면서 나는 본래의 소속인 동산분과위원회의 위원장만이 아니라 새로 생긴 국보지정분과위원회 위원장과 지난번에 생긴 제도분과위원회의 위원장까지 겸하게 되었다. 역대 위원장들 중에서 가장 많은 업무를 관장하게 된 것이다. 열심히, 그리고 공평무사하게 회무를 관장할 작정이다. 보다 합리적인 문화재위원회를 만들어 가기 위해 위원들의 견해를 많이 귀담아 듣고 문화재 현장에서 부딪치는 행정직원들과 시민운동가들의 얘기도 되도록 광범하게 들어 합리적인 방안들을 만들어볼 예정이다. 여기에서 이에 관하여 장황하게 얘기하는 것은 다소 온당치 않다고 생각되어 다른 기회에 따로 여러 가지 견해들을 차근차근 밝히고자 한다. 문화재 분야에서 열심히 일하고 공부한 덕에 2002년에는 보관문화훈장을, 2005년에는 제1회 대한민국문화유산상(학술연구 부문)을 받는 영광을 누리게 되었다. 도와주신 모든 분들에게 감사한다.

문화재위원으로서 한 일은 문화재에 관한 조사와 연구, 보물과 국보의 지정을 위한 심의 등으로 이곳에서 일일이 거론하기 어렵다. 다만 이곳에 적어두고 싶은 일이 한 가지 특별히 생각난다. 그것은 문화공보부를 공보와 분리하여 문화부를 독립시킬 것을 노태우 대통령에게 건의했던 일이다. 당시의 정재훈 문화재관리국장(현 전통문화학교 석좌교수)의 요청도 있고 문화부 독립의 필요성을 절감하고 있던 터여서 곧「문화부의 독립을 청원함」(『한국의 미술과 문화』, 시공사, 2000, pp. 418-421)이라는 졸문을 탈고하였고

문화재위원들의 서명을 받아 청와대에 제출되었다. 우연의 일치이겠지만 문화부는 청원대로 독립되었고 이어령 선생이 초대 장관에 임명되었다. 그러나 김영삼 정부가 들어서면서 문화체육부로 재편되었고 지금은 문화관광부로 되어 있다. 독립적인 문화부의 유지는 시기상조인 모양이다.

문화재위원장으로서 처리한 일들도 많으나 2006년 2월 현재 제일 기억에 남을 일은 역시 국보1호의 변경 문제에 대한 결정을 도출한 것일 듯하다. 현재의 국보1호가 남대문(숭례문)인 것은 부적절하니 교체해야 한다는 감사원의 지적이 있어서 국보지정심의분과위원회가 소집되어 논의를 하게 되었는데 참석 위원 14명 전원이 현재대로 두는 것이 합당하다는 것으로 의견이 일치하여 그렇게 결론을 내렸다. 이 문제는 국민들의 초미의 관심사로 언론에 집중적으로 보도된 바 있어서 이곳에서 장황하게 다시 얘기할 필요가 없을 듯하다. 앞으로 광화문 현판 글씨의 교체 문제가 또다시 큰 논란을 야기시킬 것으로 예상되어 걱정이 앞선다.

문화재위원회 다음으로 내가 관심을 가져야만 하는 위원회는 문화관광부 소관의 동상·영정 심의 위원회이다. 역사적 인물들의 표준이 되는 초상화나 동상을 제작함에 있어서 심의를 담당하는 위원회인데 나는 1984년 2월 9일에 처음으로 3년 임기의 위원이 되었다. 여러 원로 학자들 사이에 끼어 앉는 유일한 젊은 위원이었는데 어느덧 60대 중반의 위원으로서 2008년 5월 30일까지 업무를 수행해야만 한다. 위촉기간이 끝나면 무려 24년간이나 위원으로서의 역할을 하게 되는 셈이다. 그런데 1999년 5월부터는 3회 연속 위원장에 선출되어 9년간 사회를 보게 되었다. 아마도 역사적 측면과 조형적 측면을 함께 아우를 수 있어야 하고 위원들의 전공이나 특징을 꿰고 있으면서 업무와 적절히 연결시켜야 하는 위원장 직책의 성격 때문에 위원들이 연달아 만장일치로 선출해준 것이 아닌가 여겨진다. 늘어

지는 사회를 피하고 되도록 짧고 효율적으로 회의를 진행하기 때문일 수도 있을 것이다. 어쨌든 복식, 무기, 공예, 회화, 조소, 불교미술, 고대사, 근세사 등 다양한 분야의 출중한 전문가들이 포진해 있는 이 위원회는 가장 전문성이 뛰어난 조직의 하나라고 생각한다. 이 위원회도 이런저런 어려움이 있으나 이곳에 미주알고주알 적을 형편이 못 된다.

이 중에서 총독부건물의 철거 문제와 국립박물관의 용산 부지에 관해서는 약간의 언급이 요구된다.

나의 사회봉사에서 빼놓을 수 없는 것은 국립중앙박물관을 도와온 일이다. 미술사 전공자에게 어느 곳보다도 중요한 곳은 박물관과 미술관임은 말할 것도 없다. 나는 여러 박물관의 운영위원, 자문위원, 유물평가위원 등의 직함으로 도와왔다. 최근에는 서울시가 추진하고 있는 한성백제박물관의 건립자문위원을 겸하고 있다. 그러나 어느 박물관보다도 비중이 크고 중요한 곳은 국립중앙박물관임을 부인할 수 없다. 그래서 국립박물관이 정권의 교체에 따라 지방자치단체로의 이관 문제, 민간 위탁 문제, 박물관이 사용하던 총독부 건물의 철거 문제 등이 불거져 위기에 몰릴 때마나 매스컴에 글을 써서 그 부당함을 지적함으로써 돕곤 하였다. 7편이나 되는 이러한 글들 중에서 여섯 편은 졸저인『한국의 미술과 문화』(시공사, 2000, pp. 368-399)에 실려 있다. 국립박물관의 용산 이전 문제를 논의하기 위한 국립박물관 건립위원회 전시분과위원으로 1993년 9월 22일부터 그 위원회가 해체된 2004년 4월 21일까지 관여해왔고 지난해까지 유명무실하지만 국립중앙박물관 운영 자문위원을 겸하기도 하였다.

국립중앙박물관과 관련하여 적어도 세 가지 문제에 관해서는 약간의 언급을 요한다. 총독부 건물의 해체, 용산 부지의 결정, 새 전시 계획의 수립에 관한 얘기가 그것들이다. 이 세 가지 문제는 매우 중요하고 국민들의

관심이 지대하였을 뿐만 아니라 전문가들 사이에 상당한 논란을 빚었던 사항들이고 나 자신도 깊이 간여되었던 일이어서 대중이나마 설명을 해둘 필요가 있다.

김영삼 정부가 들어선 후 총독부 건물의 철거 문제가 대두되었다. 일제 식민 잔재를 제거하고 경복궁을 복원하여 민족의 정기를 되찾고 역사를 바로 세우겠다는 뜻이 개재되어 있었다. 그러나 총독부 건물을 허무는 일은 보통 어렵고 복잡한 것이 아니었다. 그 건물에는 이미 전두환 정부 시절부터 국립중앙박물관이 들어가 있었기 때문이다. 넓은 공간이 필요했던 국립중앙박물관은 정부를 설득하여 총독부 건물을 박물관으로 개조하고 1986년 8월 21일에 그곳으로 이전, 개관하였던 것이다. 나는 당시에도 국립중앙박물관이 총독부 건물로 이전하는 것은 옳지 않다고 주장한 바 있다. ① 민족문화의 정수를 일제 식민 통치의 상징인 그 건물로 옮기는 것은 민족의 자존심에 반하는 것으로 부당하며, ② 행정용 석조 건물이어서 개조하는 데에 신축 비용 못지않은 비용이 들므로 현명한 일이 아니며, ③ 장기적인 안목에서 새로이 국립박물관을 짓는 것이 바람직하다는 등의 주장을 국립중앙박물관 주최의 이전 준비를 위한 공청회에서 기조발표를 통해서 역설한 바 있다. 그러나 이전 개관은 예정대로 강행되었고, 그러한 과정을 거쳐서 조선총독부 건물은 국립박물관의 차지가 되었다. 이 때문에 총독부 건물을 헌다는 것은 곧 국립중앙박물관을 허무는 것으로 받아들여지게 되었던 것이다. 그러니 국립중앙박물관 직원들은 말할 것도 없고 많은 지식인들이 총독부 건물 철거 반대의 행렬에 동참하는 것은 당연한 일이었다고 하겠다.

총독부 건물의 철거 문제가 제기되고 공론화되면서 전문가들 사이에는 물론 국민들 간에도 찬반양론이 갈리게 되었다. 철거에 찬성하는 쪽과 반대하는 쪽의 의견 대립은 날이 갈수록 첨예화되었다. 반대하는 이들은 부

끄럽고 불행한 역사도 역사라는 의견과 함께 국립박물관이 새 건물을 지어 이사를 완료할 때까지는 철거를 해서는 안 된다는 주장을 강력히 폈다. 고고학이나 미술사전공자들의 대부분이 이에 동조하였다. 옳은 말이라 하겠다. 그러나 모든 일은 때가 있는 법이어서 그때를 놓치면 실현이 어렵게 되기 마련이다. 논의가 본격화되었을 때 결정을 보고 시행에 옮기지 않으면 다시 없던 일이 되어 버리기 일쑤이다. 그러므로 새 박물관을 지어서 완전히 옮긴 뒤에 총독부 건물을 헐자는 얘기는 지당한 것이지만 결국 그 건물을 헐지 말자는 얘기와 다를 바가 없는 것이었다. 왜냐하면 그렇게 하는 데에는 5년이 걸릴지 10년이 걸릴지 알 수 없을 뿐만 아니라 그렇게 시간을 끄는 사이에 대통령의 임기는 끝날 것이 뻔하고 그 다음에는 아무도 그 건물의 철거를 기약할 수 없게 되기 때문이다.

총독부 건물을 헐 경우 국립중앙박물관은 임시 전시공간을 확보하는 일이 전제되어야 했다. 당시 새로 크게 지은 전쟁기념관이 개관 전이어서 그것을 얼마 동안 쓰자는 의견도 있었으나 논의 끝에 경복궁 안에 있는 기존의 건물을 증축하여 쓰기로 하였다. 현재의 국립고궁박물관 건물에서 국립박물관이 여러 해 옹색함을 겪었다. 나는 총독부 건물을 철거하고 새 박물관을 지을 수 있는 분은 오직 김영삼 대통령뿐이라고 믿었다. 그는 군사정권 끝에 문민정부를 세우는 데 성공하여 집권 초기에는 국민들의 절대적인 지지를 받고 있었고 그의 단호한 결단력만이 이 큰 일을 해낼 수 있으리라고 믿었다. 또한 그 건물을 철거한다는 결정이 나야 그것을 전제로 아무런 힘도 없는 국립중앙박물관이 큰 규모의 새 박물관 건물을 정부로부터 지어 받을 수 있다고 보았다. 이러한 예측대로 많은 논란 끝에 총독부 건물은 드디어 철거되었고 정부는 용산에 수만 평의 부지와 건물을 국립중앙박물관에 부여하였다.

2005년 10월 28일 국립중앙박물관은 용산에서 드디어 개관하였고 새 시대를 맞이하게 되었으니 얼마나 다행한 일인지 모른다. 총독부 건물이 철거된 경복궁도 다시 복원되어 아름다운 경관을 보여준다. 경복궁의 전면에 흉물스럽게 서서 우리 국민의 마음을 어둡고 우울하게 했던 총독부 건물이 사라지고 품위 있는 궁궐 건물이 재건됨으로써 보는 이의 마음이 모두 밝아지게 되었으니 그 또한 얼마나 다행한 일인가. 나는 1995년 8월 7일 오전 10시 경에 첨탑을 자르는 일로부터 시작된 옛 총독부 건물 철거의 의의를 『서울신문』의 요청을 받아 「조선총독부건물 철거를 보며」라는 글(1995. 8. 9)을 써서 밝힌 바 있다(졸저, 『한국의 미술과 문화』, 시공사, 2000, pp. 392-396 참조). 나는 이 건물의 철거가 마치 이마의 한복판에 박힌 못을 뽑아내는 것과도 같다고 그 첫째 의의를 밝혔었다. 만약 그때 총독부 건물을 헐지 못했다면 그 건물은 아직도 그대로 그곳에 서 있을 것이고 따라서 용산의 새 국립박물관의 개관과 경복궁의 복원은 이루어지지 못했을 것이 분명하다.

그런데 총독부 건물을 헐자는 논의가 이는 가운데 나는 약간의 어려움을 겪었다. 당시에 문화재 분야에서 철거를 반대하는 측은 다수였고 찬성하는 측은 소수에 불과하였다. 미술사 분야에서는 동국대학교의 문명대 교수, 고려대학교의 주남철 교수 정도가 찬성에 나와 의견을 같이하였을 뿐이다. 뒤에 정양모 국립중앙박물관장도 직원들의 세찬 반대를 무릅쓰고 찬성으로 돌아섰다. 역사학계에서는 서울대의 신용하 교수와 숙명여대의 조항래 교수가 적극적으로 찬성 여론을 이끌기 위해 노력하였다. 나는 신용하 교수와 정양모 국립중앙박물관장을 조찬 모임에서 서로 만나게 하여 힘을 보태도록 하기도 하였다. 또 한국대학박물관협회의 정기총회에서 찬성의 당위성을 역설하기도 했으나 냉담한 반응만 받은 적도 있다.

이러한 와중에서 본의 아니게 오해를 받기도 하여 가까운 사람으로부

터 "안 선생이 무슨 감투를 쓰고 싶어서 그러느냐는 소리가 많다"는 얘기를 전해 듣기도 하였다. 사심 없는 소신의 피력이 섬뜩한 오해를 살 수도 있다는 사실을 깨달았다. 이러한 찬반양론의 대립은 한국미술사학회의 회장 선출에까지 이어졌다. 총독부 건물 철거를 반대하는 학자들이 자기들의 뜻을 실행에 옮겨 줄 회장을 세워 학회의 이름을 걸고 반대 운동을 하려 한다는 얘기가 들렸다. 학술의 장이 그렇게 왜곡된 목적을 띠게 되는 것은 바람직하지 않다고 보아 합리적인 대응으로 막을 수밖에 없었고, 그 후유증은 엉뚱한 곳에서 드러나기도 하였다.

찬반양론은 앞에서도 언급하였듯이 비단 학계만이 아니라 일반 국민들 사이에서도 반반으로 갈리어 분분하였다. 이러한 상황 때문이었는지 어느 날 내가 관장으로 있던 서울대학교박물관으로 당시 청와대의 교육문화수석이던 김정남 씨가 찾아오겠다고 전화를 걸어왔다. 대학박물관으로 찾아온 그는 "총독부 건물, 정말 헐어도 되겠습니까?"라고 물었고 나는 당연히 헐어야 한다는 결론과 그 당위성을 간단히 얘기하였다.

총독부 건물 철거 문제에 이어 새 국립중앙박물관을 어디에 지어야 할 것인지를 놓고도 많은 논의가 있었다. 나도 몇 차례 회의에 참석하여 졸견을 밝히기도 하였다. 이미 당시에 서울시내에는 국립박물관이 들어설 만한 널찍한 땅이 용산을 제외하고는 남아 있지 않았다. 이곳저곳 몇 군데가 논의되었으나 모두 2-3만 평 정도의 자투리땅뿐이었다. 용산은 미군이 주둔해 있으며 지대가 낮고 습하다는 단점이 있었다. 더구나 을축년 홍수 때 침수되었던 일도 있다. 그래서 끝까지 반대하는 이도 많았다. 심지어 골조공사가 다 끝난 건물을 포기하고 다시 시작해야 한다는 과격한 견해도 나왔다. 이에 대하여 나는 『조선일보』 2001년 8월 30일자 6면에 실은 「그래도 박물관은 지어야」라는 글을 통하여 국립박물관을 용산에 지어야 하는 당

위성을 피력한 바 있다. 우리 전통 문화의 전당인 국립중앙박물관이 들어설 땅이라면 일단 넓어야 한다고 본다. 그래야 발전이 가능하고 또 다른 문화기관들도 그곳으로 모여들 여지가 있을 것이다. 여러 논의 끝에 용산으로 정하되 땅을 돋우어 수재의 위험성을 방지하기로 결정을 보았다. 당시의 정부관계자들이 현명하게 대응했다고 생각한다. 아주 잘한 결정이 아닐 수 없다. 국립중앙박물관은 이제 이 널찍한 터전에서 중흥의 계기를 잡은 셈이다. 무궁한 발전을 기원한다. 욕심을 부린다면 그 주변에 국립민속박물관, 국립자연사박물관, 국립근대미술관 등의 주요 문화기관들이 둘러싸듯 들어서서 일본 도쿄의 우에노 공원(上野公園) 이상의 문화단지가 되었으면 더 바랄 것이 없을 듯하다. 정부와 서울시가 뜻을 모아주면 좋겠다는 생각이 든다.

버클리에서 일 년을 보내고 1997년 귀국한 이후에 국립중앙박물관 건립위원회의 전시분과위원회에 참석했다가 기본 전시 계획이 매우 잘못되어 있음을 알게 되었다. 용산에서 개관하게 될 새 박물관은 규모가 대폭 커지고 그에 따라 전시면적이 대폭 넓어지게 되었다. 역사실이 필요하다는 여론에 부응하고 넓어진 전시면적을 활용한다는 측면에서 역사 전시실을 두게 되었던 것이다. 그런데 역사 분야 전시를 구석기, 신석기, 청동기 등 선사시대부터 시작하여 근대까지 포함해서 하고 다시 고고학 전시를 똑같이 구석기, 신석기, 청동기 등 선사시대부터 시작하여 통일신라 및 발해까지 하게 되어 있었다. 미술 분야도 재질에 따라 분류하되 시대별 전시를 따를 수밖에 없다. 이렇게 될 경우 한 나라와 시대가 이리저리 분산되게 되고 통일성이 없어져서 관람객들이 혼란스러워질 수밖에 없다. 또한 특정한 문화재를 어느 전시실로 배정할지에 대하여 논란이 일 수도 있고 또 관람객 입장에서는 특정한 작품을 어느 방으로 가야 볼 수 있는지 알 길이 없게 된다.

예를 들어서, 부여에서 출토된 백제금동향로를 어디에 전시해야 마땅하냐를 놓고 역사전시실, 고고전시실, 미술(금속공예)전시실 중 어느 분야 전시로 배정해야 할 것인지 논의가 학예원들 사이에 분분할 수 있고, 또 관람객 입장에서는 미리 확인하지 않는 한 어느 전시실로 가야 확실하게 볼 수 있는지 확신할 수가 없다. 그리고 이러한 전시 계획 하에서는 역사실의 전시품이 고대로 올라갈수록 없어서 부득이 수많은 복제품을 활용할 수밖에 없는데 이는 진품만을 전시해야 되는 박물관 전시의 원칙에도 벗어나는 일이다. 나는 이러한 불합리성을 지적하고 통합전시를 주장하였다. 즉 역사실, 고고실, 미술실로 3대별하기보다 통합하여 고구려실, 백제실, 신라실, 가야실, 통일신라실, 발해실, 고려실, 조선왕조실 등으로 구분하되 백제의 유물은 그것이 역사자료이든, 고고자료이든, 미술자료이든 모두 백제실에 모아 전시하자는 것이었다. 그렇게 하면 예를 들어 백제의 금동향로는 논란할 것도 없이 백제실에 전시하게 되고 그것을 보고자 하는 사람도 주저 없이 백제실을 찾아서 그곳에서 볼 수 있게 되는 것이다. 이러한 나의 주장에 이종철, 김홍남, 최병현 교수 등 일부 위원들이 적극 동감했으나 잘못된 전시계획안을 입안한 박물관 간부들과 일부 역사학 전공 위원들은 막무가내로 역사실의 별도 설치를 주장하였다. 또 나를 역사실 설치 반대론자로 몬다는 얘기도 들렸다. 나의 주장은 통합전시를 하면 소장품의 내용과 성격상 고대의 경우에는 고고미술 중심의 전시가 되고 고려와 조선의 경우에는 역사자료가 많아지면서 자연스럽게 역사실 기능이 강화될 뿐만 아니라 복제품을 많이 활용하지 않아도 되는 이점들이 있다는 것이었다. 특정한 왕조나 시대에 대한 이해도 분명해진다. 또한 나라 형편이 더욱 나아져서 별도의 역사박물관을 지을 경우에도 대비해야 하는데, 그 경우에도 통합전시를 하는 것이 훨씬 낫다는 것이었다. 어쨌든 나의 이러한 주장을 당시 관장이나 일

부 국사학 전공 자문위원들은 끝내 받아들이지를 않아 국회에서까지 논의가 되게 되었다. 당시 이미경 의원을 중심으로 몇 의원들이 전시 계획의 불합리성을 전해 듣고 시정을 논의하기도 하였으나 역시 별 효험이 없었다. 사실 잘못된 전시계획을 통합전시로 바꾸게 되면 당시의 예산으로 최소한 20-30억 원이 추가로 들게 되고 이러한 추가 비용의 문제가 불거지면 책임 문제까지 발생하게 되어 박물관 책임자인 관장으로서는 난처해질 수밖에 없었을 것이다. 더구나 이미 진열장을 발주하고 그 예산까지 집행했던 상태여서 설령 전시계획의 잘못을 인정한다고 해도 박물관으로서는 통합전시로 바꿀 입장이 못 되었던 것이다. 즉 이 잘못된 전시 계획을 수정하기에는 이미 때가 늦었다는 의견이었다. 그 전시 계획은 내가 미국에 가 있던 1996년에 이미 확정이 되었고 실행에 옮겨지고 있었던 것이다.

아무튼 이러한 우여곡절을 겪은 후 박물관 측으로부터 수정안이 나왔다. 즉 역사실의 전시를 연대순, 혹은 편년식으로 하기보다는 왕조, 종교, 대외교섭 등 테마별로 함으로써 문제점을 완화하겠다는 것이었다. 나로서는 현실과 타협하지 않을 수 없었다. 일종의 절충식 전시안인 셈이다. 통합전시가 실현되지 않은 것은 못내 아쉬우나 본래의 전시 계획이 지닌, 그리고 장차 노정될 큰 문제의 발생을 막은 것만으로도 다행스럽게 여겨야 했다. 그런데 그런 잘못된 전시 계획을 입안한 박물관 당사자들도 문제이지만 많은 자문위원들 역시 그 심각성을 덮고 넘어간 것이 이해하기 어렵다. 자문위원들만이라도 초기에 날카롭게 보고 제대로 지적하여 바로잡았다면 일이 그 지경까지 꼬이지는 않았을 것이다. 이 사례는 자문위원들의 역할이 막연하게 생각하는 것보다 훨씬 크고 중요하다는 것을 깨우쳐준다.

국립중앙박물관은 오랜 준비와 우여곡절 끝에 드디어 2005년 10월 28일 용산의 새 건물에서 재개관하였다. 60년 만에 드디어 제대로 된 박물관

이 자리를 잡게 된 것이다. 부지면적 9만 2천여 평, 연건평 4만여 평, 전시장 면적 8,100여 평에 45개 전시실을 지닌 세계적 박물관이 되었다. 400m가 넘는 건물은 세계 최대의 단일 건물로 꼽힌다. 학예사의 숫자도 100명을 넘어섰고 관람객도 개관 44일 만에 100만 명이 넘을 정도로 활성화되고 있어서 여간 기쁜 일이 아니다. 통합전시가 이루어졌더라면 금상첨화였을 텐데 하는 아쉬움은 여전히 남아 있다.

이 밖에 1종도서편찬심의회 위원(1977. 9. 24~1996. 5. 21, 문교부장관), 문화공보부 대외홍보위원회 위원(1979. 6, 장관), 독립기념관 건립추진위원회 기획위원(1982. 10. 5), 문화재 감정위원(1985. 8. 1~현재, 문화재청장), 문화예술전문위원회 위원(1984. 12. 20, 올림픽조직위원회 위원장 노태우), 남북문화교류협의회 문화재분과위원회 위원(1989. 6. 19, 문화공보부장관), 북한문화재조사전문위원회 조사위원(1989. 6. 1, 문화재관리국장), 제7차 경제사회발전 5개년 계획 문화부문 기획위원회 위원(1990. 12. 25, 문화부장관), 민주평화통일자문회의 위원(1991. 6. 29~2005. 6. 30, 대통령) 및 상임위원(1993. 8. 20~1995. 8. 19), 고도보존자문위원회 위원(1991. 9. 3, 문화부장관), 교육과정심의회 위원(1992. 3. 1~1994. 2. 28, 교육부장관), 학술진흥위원회 위원(예술 · 체육 분과)(1993. 1. 1~1994. 12. 31, 교육부장관), 한국국제교류재단 사업자문위원(1993. 1. 5~2005. 2. 28), 국립중앙박물관 운영자문위원(2003. 9. 1~2005. 8. 31, 관장), 문화정책개발원 이사(1994~1996), 문화산업자문위원(1994. 7. 1~1995. 6. 30, 문화체육부장관), 국사편찬위원회 위원(1994. 10. 25~1997. 10. 24, 교육부장관), 체신사료관리심의회위원(1995. 1. 5~2000. 1. 4, 정보통신부장관), 우표심의협의회위원(1995. 6. 1~2004. 3. 31, 정보통신부장관), 한국국제교류재단 해외박물관 지원사업 자문위원(1999. 3. 1~2005. 2. 28, 이사장), 한국전통문화학교 설립 운영위원회 운영위원

(1999. 3. 3~2000. 2. 28, 문화관광부장관), 남북문화체육교류추진위원회위원 (2000. 7. 25, 문화관광부장관), 박물관 · 미술관 학예사운영위원회 위원(2002. 6. 1~2004. 5. 31, 문화관광부장관) 겸 위원장, 한국전통문양대사전발간자문 위원회 위원장(2005. 3. 11~현재) 등을 맡아 나름대로의 소임을 다해왔다.

여러 가지 상의 심사위원도 맡아보았다. 제24회 대한민국문화예술상 심사위원(1992. 9. 22, 문화부장관), 제25회 대한민국문화예술상 심사위원 (1993. 9. 14, 문화체육부장관), 제14회 세종문화상 심사위원(1995. 9. 7, 문화 체육부장관), 제6회 호암상 예술부문 심사위원(1995. 11. 20, 위원장), 제17회 인촌상 학술부문 심사위원(2003. 7, 위원장), 파라다이스상 문화예술부문 심 사위원(2005. 5. 11, 위원장), 제1회 우현학술상(2006. 2, 인천시 문화재단), 그 리고 동아미술제나 중앙일보미술제 등에도 심사위원이나 운영위원 등으로 참여하기도 하였다.

이렇듯 '약방의 감초'처럼 사방에 간여해 온 탓인지 2003년 3월 10일 『동아일보』가 보도한 「프로들이 선정한 우리 분야 최고」〈7〉(박물관 · 문화재 전문가)에 따르면 나는 "문화재 관련 학계 영향력이 가장 큰 인물", 회화사 분야의 최고의 권위자로 꼽혔다고 한다. 도자기에 정양모, 고건축 분야에 김동현, 불교미술 분야에 황수영, 민속학 분야에 임동권 선생 등이 사계의 권위자로 선정되었다. 나로서는 황공할 따름이다.

8. 기타

서울대에서도 상기한 바와 같이 열심히 노력하며 지내왔다. 이러한 여 러 가지 활동의 성과로서 무엇보다도 값지게 생각되는 것은 우수한 인재들 이 이미 많이 배출되었고 계속해서 높이와 굵기를 달리하면서 성장해가고

있다는 사실이다. 이주형(서울대 교수), 김영원(국립중앙박물관 미술부장), 김재열(삼성미술관 부관장), 진준현(서울대 박물관 학예관), 조인수, 양정무(이상 한국예술종합학교 교수), 김용철(성신여대 초빙교수), 진휘연(SADI 교수), 신준형(명지대 교수)을 비롯하여 박사학위를 받은 강희정, 주경미, 이희경, 이선옥, 김인규, 전동호, 장진성, 김선경, 조규희, 국립중앙박물관 학예원인 김연수, 이수미, 민병찬, 문동수, 장진아, 김혜원, 민길홍, 이수경, 신소연, 이종숙, 선유이, 박혜원, 박사과정을 수료한 김현정(LACMA), 송은석(삼성미술관), 최효준(전북도립미술관장), 목수현(직지사 성보박물관), 김보경, 구하원, 강소연, 우정아, 김진아, 하정민 등이 있다. 지금 대학원에는 보다 많은 인재들이 무럭무럭 자라고 있어 밝은 내일을 예견케 한다.

서울대에 봉직하는 동안 잊을 수 없는 두 가지 일들이 2000년에 있었다. 그중 하나는 앞에서 언급한『한국 회화사 연구』,『한국 회화의 이해』,『한국의 미술과 문화』등 세 권의 책을 냈던 일이고 다른 하나는 백두산한라산 남북교차관광 제1차 백두산 관광단의 일원으로 처음 북한을 방문했던 일이다. 2000년은 나의 갑년인 동시에 20세기가 끝나고 21세기가 시작되는 첫 해이기도 하여 그 의미가 특히 크다고 여겨서 그동안 썼던 논문들과 잡문들을 묶어서 위에 열거한 세 권의 책들을 시공사에서 냈던 것이다. 이 책들을 내는 데에는 한국미술연구소의 홍선표 소장과 김명선 실장의 협조가 컸다.『한국의 미술과 문화』는 본래 시공사가 아닌 다른 출판사가 내기로 했다가 포기하는 바람에 시공사에서 다른 두 책과 함께 내기로 결정한 것이다. 그런데 포기했던 출판사가 다시 자기네가 내겠다고 고집하여 우여곡절을 겪기도 하였는데, 김지혜(홍익대 박사과정)가 준비 과정에서 애를 썼다. 이 세 권의 책들은 갑년을 기념한 저서들인 셈이기도 하지만 나의 학문과 생각을 잘 드러내는 예들이기도 하다.

백두산 관광단은 2000년 9월 22일부터 28일까지 1주일 동안 북한을 방문하였는데 모두 109명이 참여하였다. 나는 문화관광부의 제의를 받고 늘 그러했듯이 바쁜 일정 때문에 망설이던 끝에 참여하였다. 구성원은 교수, 정치가, 공무원, 사회단체장 등 각계 추천 50명, 기자 10명 등 다양했으나 관광협회 회원들이 39명으로 가장 많이 참가하였다. 일정의 대부분을 백두산의 김일성 전적지를 돌아다니며 보는 데 보냈다. 북측은 본래의 계획과 달리 6박 7일 내내 우리 관광단을 백두산에 묶어두려 하였다. 그러나 동참한 젊은 국회의원들이 북측에 강력히 항의한 데 힘입어 묘향산에서 하루를 보낸 후 마지막 날은 평양 시내를 관광하고 그 길로 서울행 비행기를 타고 돌아올 수 있었다. 백두산에서 닷새, 묘향산에서 하루, 평양에서 하루를 보낸 셈이다. 백두산 이곳저곳의 경치와 전적지를 탐방하는 것도 처음이므로 매우 감격적이었다. 백두산의 울창한 삼림, 천지의 넓고 맑은 수면과 맛있는 어죽, 잘 보존된 전적지들과 곳곳에 세워진 인상 깊은 기념 조각과 그림들, 쾌적한 숙소, 새벽에 바라본 짙은 보랏빛 하늘과 손에 잡힐 듯 크고 밝은 별들, 넓이 뛰기 실력으로 북한에서 중국으로 뛰어넘을 수 있을 듯한 두만강 일부 지역의 좁은 강폭 등은 영원히 잊혀지지 않을 것 같다.

　　그런데 백두산에 머무는 동안 나는 동아대학의 손해식 교수에 이어 회갑을 맞이하게 되었다. 호적에는 1940년 10월 25일생으로 되어 있으나 실제의 생일은 같은 해 9월 25일인 것이다. 나는 김령성 씨가 주재하는 조찬의 헤드테이블에 초대되어 수박과 약간의 특별 음식을 대접받고 모든 참가자들의 축하를 받았으며, 밤에는 주석에서 김상현 의원, 김종규 한국박물관협회장 등 여러분들의 축하를 다시 받았다. 주류와 음료를 북측에서 축하선물로 보내오기도 하였다. 본래 회갑잔치를 안 하기로 했는데 백두산에 오기 전에 서울대 제자들이 한 차례, 홍익대 시절의 제자들이 기별로 나누어 두

차례 축하연을 열어주어 충분히 축복을 받은 셈이었는데, 북한에서 네 번째 축하연을 받은 셈이 되었다. 한 번도 안 하려던 잔치를 네 번의 잔치로 나누어 받게 되어 한 번 큰 잔치를 벌리는 것보다 오히려 더 크게 여러 사람들에게 폐를 끼치는 결과가 되었다. 나의 회갑을 축하해준 서울대와 홍익대 제자들, 그리고 나에게 특별히 호의를 베풀어 준 김용태, 정현모, 이수창, 신중목 씨를 비롯한 백두산 관광단의 모든 분들께 늘 감사하는 마음이다.

묘향산으로 옮긴 날에는 국제친선관람관, 보현사, 비선폭포 등을 살펴보았다. 보현사가 그런대로 잘 보존되어 있어서 다행스러웠다. 비선폭포 등 묘향산은 아름다워서 기뻤다. 그러나 나의 마음을 가장 사로잡은 것은 국제친선관람관이었다. 김일성·김정일 부자가 백 수십여 개의 나라들로부터 받은 수많은 각종 기념품, 미술품, 공예품, 공산품 등을 수십 개의 방들에 구분 전시되어 있는데 그 소장품 양의 방대함, 종류의 다양함, 작품들의 높은 수준, 보존과 전시의 안전성, 건물의 견고성 등 모두 인상적이었다. 20세기 최대의 기념관이라 할 만하다. 세계에 이러한 기념관은 다시 없을 것이다. 이곳을 돌아보면서 우리나라도 역대 대통령들이 세계 각국으로부터 받은 기념품들을 함께 모아두었다면 그에 못지않은 기념관을 만들 수 있었을 텐데 하는 아쉬움을 크게 느꼈다. 이러한 의미에서도 역대 대통령들의 기념관은 세워져야 하며 모든 관련 자료들은 그곳들로 모아져야 한다고 생각한다.

마지막 날에는 평양에서 주체탑, 개선문, 단군릉, 만경대, 김일성 생가, 학생소년 궁전 등 평양의 여러 곳을 주마간산식으로 돌아보았다. 주체탑에 올라가 평양의 지형, 시가지의 모습, 대동강의 강변 경치 등을 내려다 본 기억이 새롭다. 그러나 나에게 가장 인상 깊었던 것은 학생소년궁전이다. 수많은 방들을 가지고 있는데 각 방에는 학생들이 분야와 재능에 따라 모여

서 방과 후 시간을 보내면서 재능을 키우게 되어 있어서 인상 깊었다. 크게 참고할 만한 일이라 생각되었다.

나는 평양에서 역사박물관 관람을 건의하였으나 짧은 일정상 어렵다는 대답만을 들었다. 개인적인 별도의 관람도 불가하였다. 미술사 전공자로서의 나는 큰 실망을 느낄 수밖에 없었다. 그 후로도 나는 북한 지역의 문화재나 유적들을 제대로 조사할 기회를 갖지 못했다. 운이 별로 없는지 2005년 초에 서울대 인문대교수팀을 따라 크게 결심하고 갔던 금강산 단체관광도 폭설로 인하여 설경과 짧은 산행만을 즐기다 헛웃음 지으며 돌아왔다. 서두를 것도, 무리할 것도 없다는 생각이다.

2004년 1학기부터 1년 동안 나는 평생 처음이자 마지막으로 안식년 혹은 연구년이라는 것을 부여받았다. 앞에서 언급하였듯이 1996년 1학기부터 1년간 버클리(Berkeley)에 다녀왔으나 그것은 안식년이 아닌 해외파견교수제도의 혜택을 받은 것이었다. 2004년 초부터 1년간의 안식년은 32년간의 교수 생활 중에 받았던 유일한 것이었다. 홍익대에서 9년간의 힘겨운 기간, 서울대로 옮긴 뒤의 9년 이상의 고군분투 때문에 안식년제의 혜택을 누릴 것은 생각조차 해볼 수 없었다. 실제로 그런 제도가 실시되고 있는지도 확인해보지 못했다. 젊은 교수들이 기간에 맞추어 또박또박 안식년제의 혜택을 받는 것을 보며 복 받은 사람들이라는 생각도 들곤 하였다. 아무튼 모처럼 받은 나의 안식년은 안식은커녕 안 쉬는 해가 되었고, 연구년은 연고년(連苦年)이 되고 말았다. 연초부터 표암(豹菴) 강세황(姜世晃), 고구려 고분벽화, 한국미술사상 중국미술의 의의, 조선왕조 전반기 미술의 대외교섭 등의 네 차례 주제 발표와 네 편의 논문 집필을 해야만 했기 때문이다. 네 가지 주제 모두 내가 최적격자로 지목되어 맡겨진 일들이라 피할 수가 없었다. 여기에 연구년 주제인 「겸재 정선(1676~1759)의 소상팔경도」까지

탈고해야 했으므로 결국 안식년 혹은 연구년 기간 동안 5편의 논문들을 쓰게 되었던 것이다. 이 때문에 모처럼 받은 연구년이 휴식 없는 괴로움의 연속으로 끝나고 말았다. 내 몸에 붙어 다니는 일복을 벗어날 수는 없는 모양이다. 내가 욕심 낸 것은 없는데 결과는 그렇게 끝났다. 이 때문에 본래 계획했던 영문 한국미술사가 또 뒤로 밀리게 되었고, 이것은 국제교류재단과의 계약 때문에도 나에게 한없는 스트레스 요인이 되고 있다.

V. 맺음말

지금까지 미술사학도로서 내가 걸어온 길과 해온 일들에 관하여 대강 적어보았다. 되도록 공적인 일들을 중심으로 적되 공적인 성격이 짙은 사적인 얘기들도 종종 언급하였다. 아직 빠진 것들도 꽤 있고 기술이 충분히 구체적이지 못한 것들도 적지 않다. 언급하지 못한 것이나 소략한 것들에 관해서는 앞으로 별도의 기회가 닿을 때마다 구체적으로 쓸 수 있게 되기를 기대한다.

돌이켜보면 1967년 여름부터 1974년까지의 7년간의 힘겨운 유학생활을 마치고 1974년 1학기부터 교편을 잡은 지 32년째 강단에 서왔다. 그동안 강의와 교육, 연구와 저술, 학회활동과 사회봉사를 함께 하면서 치열하게 살아온 느낌이다. 무슨 일이든, 큰일이거나 작은 일이거나 일단 맡은 일에 대해서는 최선을 다해왔으며 항상 개선을 위해 노력하였다. 꾀부리지 않고 게으름 피지도 않으면서 오직 일에만 매달려 살아온 느낌이다. 덕분에 저서, 편저서 등 28권의 책들과 118편의 논문들과 391편의 잡문들이 내 노력의 결과물로 나오게 되었고 수많은 우수한 제자들도 배출하였다. 나에게

부여된 시대적 사명을 아쉬운 대로 성실하게 다한 심정이다.

내가 해온 일들이 후배들에게 도움이 되기를 바라는 마음 간절하다. 사람이 하는 일이라 나도 모르는 부족한 점들도 꽤 있을 것이다. 이러한 점들에 관해서는 후배들이 따뜻한 마음으로 지적해주면 고맙겠다. 그럴 경우 되도록 당당하게 학문적으로, 그리고 내가 건강한 동안 해주면 더욱 고마울 것 같다. 그래야 나도 내 자신의 학문을 보완 또는 개선하고 필요한 경우 대응을 할 수 있을 것이기 때문이다. 다만 나를 평가함에 있어서 내 이전 학계의 상황, 내가 새롭게 한 일들과 그 의의 등을 함께 대비하여 검토해주었으면 한다. 그래야만 내가 해온 새로운 일들, 내가 개척한 업적 등이 공평하게 가늠될 수 있을 것이기 때문이다.

나를 길러주신 서울대의 김원용 선생과 김재원 선생, 하버드대의 존 로젠필드(John M. Rosenfield) 선생과 막스 뢰어(Max Loehr) 선생, 프린스턴대의 원 퐁 선생과 고(故) 시마다 슈지로(島田修二郞) 선생을 위시한 여러 은사님들, 내가 안정 속에 미국 유학을 마칠 수 있도록 여러 해에 걸쳐 후하게 장학금을 대준 The JDR 3rd Fund와 그 재단의 director였던 고 포터 맥크레이(Porter A. McCray) 씨, 나를 따라준 제자들과 후배들, 학계의 동료들, 사회의 지지자들 모든 분들과 묵묵히 어려움을 감내해준 가족들에게도 감사한 마음을 금할 길 없다. 정년퇴임 기념 논문집 발간을 위해 애쓴 홍선표 위원장과 이주형 총무를 위시한 간행위원들과 귀한 원고를 내준 투고자들, 간사를 맡아서 애쓴 서윤정과 유재빈, 본고의 정리를 위해 애쓴 최석원과 이성훈, 물심양면의 도움을 준 모든 분들에게도 단단히 신세를 지게 되었다. 갚을 길이 막막하다.

무사히 정년을 맞게 됨을 행운으로 생각한다. 정년과 동시에 명지대학교 미술사학과의 석좌교수로 발령을 받게 되었다. 박사과정 학생들을 위한

세미나 한 과목만 담당할 예정이다. 나를 불러준 명지학원의 유영구 이사장님과 정근모 총장님, 유홍준 교수, 그리고 흔쾌히 뜻을 같이 해준 윤용이, 이태호, 이지은, 신준형 교수 모두에게 감사할 따름이다. 아직도 끝을 못 내고 있는 세 권의 영문 책자들과 몇 권의 국문 저서들을 뜻하는 대로 모두 마무리지을 건강과 시간이 허락되기를 간절히 빈다.

2006년 정초

나의 한국회화사 연구[*]

I. 머리말

한국미술연구소의 홍선표 소장으로부터 2000년 상반기에 출간될『미술사논단(美術史論壇)』10호의〈특별기고〉에 실을 수 있도록「나의 한국회화사 연구 회고」라는 제목의 글을 써달라는 청탁을 받았다. 2000년은 말할 것도 없이 새 천년의 첫 해이고 또 이 해가 우연히도 필자에게는 갑년(甲年)이기도 하여 이를 핑계삼아 지금까지 공부해 온 것을 반추해 보고 앞으로 지향해야 할 우리나라 회화사 연구의 방향을 가늠해보는 것도 필요하리라는 생각이 들어 그 요청을 기꺼이 받아들였다. 그러나 막상 펜을 들면 막막해지고 주저되어 바쁜 핑계로 집필을 마지막 순간까지 거듭거듭 미루게 되

.........

* 『한국 회화사 연구』(시공사, 2000), pp. 782-798.

었다. 자신이 해 온 일에 대하여 스스로 쓴다는 것이 그렇게 어색하고 쑥스럽고 어려운 것인지를 미처 깨닫지 못하였다. 특히 필자가 학계의 일각에서 우리나라 회화사를 전공하여 박사학위를 받은 첫 번째 정통 연구자로 간주되고 있고 또 논문의 대부분이 우리 학계에서 최초로 쓰여진 것들이어서 자신의 업적에 관하여 쓰는 것이 경우에 따라서는 자칫 본의 아니게 어리석은 자의 자화자찬처럼 비쳐질 수도 있다는 생각에 더욱 망설여지기도 하였다. 그러나 바꾸어 생각하면 왜, 무슨 생각으로 특정한 논문을 쓰거나 책을 내게 되었는지를 필자 이외에는 아무도 제대로 알 수가 없고, 또 그것들 중에는 한 사람의 머릿속에만 묻어 두었다가 세월과 함께 사라지게 하는 것이 바람직하지 않게 여겨지는 것들도 있어서 역시 안 쓰는 것보다는 써서 남기는 것이 나으리라는 판단에 이르게 되었다. 그래서 되도록 담담하고 냉철하게 지금까지 해 온 공부에 관하여 적어보기로 한다. 독자들께서도 편견 없이 읽고 참고해 주시면 고맙겠다.

II. 연구의 준비: 유학

필자가 미술사를 본격적으로 공부하게 된 것은 은사들의 도움으로 미국 대학의 대학원에 입학하여 유학생활을 시작한 1967년부터이다. 그곳에서 중국, 일본, 인도, 유럽, 미국 등 여러 나라 고금의 미술을 폭넓게 공부하고 미술사 방법론을 익히게 된 것이 필자의 연구에 가장 탄탄한 토대가 되었다고 생각한다. 특히 미국에서의 미술사 교육이 회화 중심으로 이루어졌던 것도 큰 도움이 되었다. 미국 유학을 통한 훈련이 없었다면 우리나라 회화나 미술을 중국이나 일본과 연관시켜 범동아시아적인 시각에서 보고 고

찰하는 것도, 작품의 양식 분석과 비교 고찰에 의한 의미 있는 결론을 도출
해내는 방법론의 터득도 기대하기가 어려웠으리라고 생각된다. 이러한 점
에서 필자는 학문적 성장을 가능하게 해주신 여당(藜堂) 김재원(金載元) 선
생님과 삼불(三佛) 김원용(金元龍) 선생님 등 국내의 은사들과[1] 하버드 대학
의 존 M. 로젠필드(John M. Rosenfield), 막스 뢰어(Max Loehr), 벤자민 로랜
드(Benjamin Rowland) 교수, 프린스턴 대학의 시마다 슈지로(島田修二郎) 교
수와 원퐁(Wen Fong, 方聞) 교수를 비롯한 미국의 여러 은사들에게 항상 감
사하며 살고 있다. 세계적 석학들인 이 은사들의 지도를 받을 수 있었던 것
은 더없는 행운이 아닐 수 없다. 또 이곳에서는 일일이 언급하지 않지만 필
자가 미국 대학에서 택하여 공부한 여러 서양미술사 과목들과 담당교수들
로부터 익힌 작품분석법과 미술사 방법론은 평생 도움이 되고 있다. 필자가
한국미술사나 동양미술사 전공자들에게 서양미술사를 꼭 공부하도록 권하
는 이유의 하나도 여기에 있다. 물론 반대로 서양미술사 전공자들에게는 한
국미술사와 동양미술사를 반드시 공부하도록 권하는데 이는 우리가 한국
인이자 동양인으로서 자신의 문화적 배경을 제대로 알고 학문적 폭을 넓히
는 것이 중요하다고 보기 때문이다.

　　어쨌든 미국 유학 중에는 로젠필드 선생의 지도로 일본과 중국의 승의
문수(繩衣文殊)를 주제로 한 그림들을 조사 연구한 논문을 처음으로 국제 학
술지에 발표하기도 하였다.[2] 멍석처럼 풀을 꼬아서 만든 옷을 입거나 풀 옷
을 입은 문수[草衣文殊]보살을 다룬 이 논문은 필자의 출간된 첫 번째 논문

.........

1　安輝濬, 「여당 김재원 선생님을 추모함」, 『空間』 274(1990. 6), pp. 90~93; 「삼불 김원용 선생
　　님의 인품과 학문」, 『1994 대학생활의 길잡이』(서울대학교 학생생활연구소, 1994.2) pp. xviii~xx
　　및 『이층에서 날아온 동전 한 닢』(도서출판 예경, 1994.11), pp. 251~254 참조.
2　Ahn, Hwi-joon, "Paintings of the Nawa-Monju: Mañjuśri Wearing a Braided Robe," *Ar-
　　chives of Asian, Art*, Vol. XXIV(1970-1971), pp. 36~58 참조.

이기도 하지만 이 방면의 최초의 글이기도 하여 스스로에게는 자못 의미가 크다.

미국 유학은 박사학위논문으로 마무리지었는데 그 제목 때문에 적지 않게 고심하였다. 여러 가지 고심 끝에 김재원 선생님의 권유를 받아들여 우리나라 회화에 관하여 쓰기로 하였다. 당시만 해도 우리나라 회화에 관해서는 기댈 만한 연구업적도, 작품과 기록의 발굴과 집성도 미미하기 짝이 없었던 관계로 좋은 학위논문을 쓸 수 있으리라는 확신이 서지 않았고 위험 부담이 너무 크다고 느껴져 피하고 싶었으나 은사의 권고도 있고 어차피 연구를 요하는 분야라 생각하여 운명을 걸고 써보기로 하였던 것이다.[3]

우리나라 역사상 회화가 가장 발달하였던 것은 조선왕조시대이고 그 중에서도 초기는 그 첫머리에 해당되므로 제일 중요하다고 생각되었으며 초기의 회화 중에서도 영향력이 누구보다도 컸던 안견(安堅)과 그 추종자들 및 그들의 작품들을 파헤쳐 보는 것이 무엇보다도 의미가 깊다고 여겨졌다. 그래서 학위논문의 주제가 결정될 수 있었다.[4] 여기에는 고(故) 시마다 선생의 조언도 큰 도움이 되었다.

학위논문의 주제를 결정한 후에 일시 귀국하여 국립중앙박물관 소장의 회화를 중심으로 조사를 실시하고 자료를 모아 2년여의 고생 끝에 집필을 끝낼 수 있었다. 이때에 협조해준 이난영 선생(당시 유물과장, 현재 동아대학교 교수)을 비롯한 박물관 간부들과 지도교수 로젠필드 선생에게 고맙기 그지없다. 이 학위논문은 귀국 후의 연구에 토대가 되었고 한국회화사의 체계를 세우는 데 튼튼한 기초가 되었다.

.........

3 이 글 주1의 첫 번째 글 참조.
4 Ahn, Hwi-joon, "Korean Landscape Painting in the Early Yi Period: The Kuo Hsi Tradition," (Ph. D. dissertation: Harvard University, June. 1974).

우리나라 회화사를 전공으로 확정짓고 지금까지 연구생활을 할 수 있게 된 것은 필자에게 있어서 가장 다행스러운 일이 아닐 수 없다. 이것이 은사들의 권유와 도움으로 이루어진 것이어서 스스로는 항상 은사들을 잘 만난 행운아이며 그분들에 의해 만들어진 한 사람의 작은 미술사학도에 불과하다고 여기고 있다. 스스로 미술사를 좋아하여 찾아서 전공하는 학생들이 나보다 낫다고 생각하고 공개적으로 그렇게 말하는 연유도 여기에 있다.

한국회화사를 전공하는 데 필요한 방법론이나 중국 및 일본 미술에 대한 훈련은 유학을 통해서 다질 수 있었으나 막상 우리 회화사 자체에 대한 공부와 관련해서는 스승이 없었다. 누구에게서도 우리 회화에 대한 강의나 강연을 교수가 되기 전에 단 한 번도 들어본 적이 없다. 한국회화사 전공교수가 아무데에도 없었으니 당연한 일이다. 이를 극복하기 위하여 필자는 오세창, 이동주, 최순우, 김원용, 유복열 선생 등에 의해 나온 우리 회화와 관련된 일체의 출판물과 고금의 기록들을 섭렵하고 스스로 전공의 길을 닦고 스스로의 지식체계를 세우는 수밖에 없었다. 필자의 회화사 연구에 다소간을 막론하고 도움이 된 모든 분들과 그분들의 업적에 고마움을 느낀다.

III. 연구와 출판

1974년에 귀국하여 현재에 이르기까지 대학에 몸담아 활동해 왔다. 활동범위는 대체로 연구, 교육, 학회활동, 사회봉사 등으로 대별되지만 이곳에서는 연구에 한정하여 다루되 그 중에서도 되도록 회화사 연구에 국한하여 적어보기로 하겠다.

지금까지 낸 책은 단독저서, 공저서, 편저서 등 곧 나올 것까지 합쳐 모

두 26권, 논문은 100여 편, 논설, 서평, 전시평 등 학술잡문은 약 360여 편이다. 이것들을 종합해 보면 지금까지 필자가 공부하고 국문, 일문, 영문 등으로 출판한 것들이 시대적으로는 고대부터 현대에 이르기까지 광범하지만, 내용 면에서는 대체로 ① 총론적 연구, ② 시대별 연구, ③ 주제별 연구, ④ 작가 연구, ⑤ 교섭사적 연구, ⑥ 기초자료의 정리 등 몇 가지 범주로 나뉘어짐을 알 수 있다.

1. 총론적 연구

먼저 총론적 성격의 글은 우리나라 회화를 총체적으로 다룬 개설적 성격의 것이어서 특정한 작은 주제를 이모저모로 철저하게 파헤쳐 보는 전형적인 논문과는 차이를 드러낸다. 이러한 성격의 글들은 필연적으로 내용이 허술해지기 쉽고 쓰는 사람에게는 흔히 아쉬움을 많이 남기게 된다. 그러나 반면에 일반 독자들에게는 우리나라 회화의 시대별 특징과 그 흐름을 요점적으로 소개하는 것이어서 적지 않은 역할을 한다는 점에서 가볍게 볼 수 없다. 좋은 개설적 성격의 글은 그 방면 학계의 업적이 많이 나와 있어야 하고, 작품사료와 문헌사료의 발굴이 충분히 이루어져 있어야 하며, 집필자의 학문이 원숙해야 하므로 아무나 쉽게 쓸 수 있는 일이 아니라고 생각된다. 그러나 필자의 경우에는 이 세 가지가 모두 부족한 상황이었음에도 불구하고 회화사가 일종의 미개척 분야로 남아 있었고 또 앞선 전공자가 드물었다는 특수한 여건 때문에 부득이 사회의 요청에 따라 총론적, 개론적 성격의 글들을 많이 쓸 수밖에 없었다.

이러한 범주에 속하는 글로 대표적인 것이『한국회화사』(일지사, 1980)라 할 수 있다. 이 책은 본래 문화공보부가 홍보책자들을 발간하기로 결정

하고 당시의 전문위원이었던 김중위(金重緯) 씨(15대 국회의원)가 찾아와 청탁함으로써 쓰게 되었다. 처음에는 200자 원고지 400매 정도를 쓰도록 요청받았으나 쓰는 과정에서 그 분량에 맞추려고 애를 썼음에도 불구하고 훨씬 초과하게 되었다. 그래서 기왕 쓰는 김에 좀 더 쓰고 싶은 것을 써넣었으면 좋겠다는 필자의 요청이 허락되어 다시 보완하는 집필을 하게 되었다. 1970년대 말의 일이었다. 당시 필자는 홍익대학교 미술대학 교수로서 한국정신문화연구원의 초대 예술연구실장으로 파견되어 근무하던 중이었던 관계로 연구원의 숙소에 묵으면서 집필에 몰두하는 일이 잦았다. 텅 빈 숙소의 적막 속에 고독을 달래며 원고와 씨름하던 당시의 일이 지금도 생생하게 기억난다. 한국정신문화연구원에 파견 근무하면서 외부와 두절된 채 쾌적한 숙소를 활용할 수 있었던 덕택에 탈고를 할 수 있었다고 생각한다.

그때 함께 집필된 다른 학자들의 책들과 함께 필자의 책은 일지사에서 한국문화예술대계 2권으로 출판되었다. 필자가 김중위 전문위원에게 일지사를 소개하여 그 출판사에서 나오게 되었는데 제1권은 김원용 선생님의 『한국벽화고분』이다. 이 시리즈의 다른 책들은 모두 150페이지 정도의 반양장본으로 출간된 데 비하여 필자의 책은 417페이지에 정장본으로 출판되어 튀어보이게 되었는데 그 원인은 원고분량이 대폭 늘어난 데다가 김성재(金聖哉) 사장님의 특별한 배려가 있었던 데에 기인한 것이다.

본래 필자가 부쳤던 제목은 '한국회화사 개설'이었으나 김성재 사장님의 설득으로 개설이라는 말을 빼게 되었다. 김 사장께서는 책의 내용으로 보아 약간 비중 있게 낼 필요가 있다고 판단하여 제목도 '한국회화사'로 결정하고 장정도 그 시리즈 중에 이 책만 정장본으로 꾸며서 내놓았던 것이다. 이 책은 1980년 7월에 나온 이래 1999년 2월 현재 14쇄까지 발행되었다. 한국회화사 분야에 일종의 지침서가 되어 있는 셈이다.

이 책을 낼 때에 「화가약보(畫家略譜)」는 이태호(李泰浩, 현 전남대학교 교수 겸 박물관장), 용어해설은 홍선표(洪善杓, 현 이화여자대학교 교수 겸 한국미술연구소 소장), 참고문헌 목록과 도판목록은 박상희(朴商嬉, 재 호주)와 한정희(韓正熙, 현 홍익대학교 교수) 등 젊은 학자들이 도와주어 큰 힘이 되었다. 이들이 이제 학계의 기둥들로 자라나 있어 흐뭇함을 느낀다.

『한국회화사』는 처음부터 원고의 분량이 제한되어 있었던 관계로 최대한 요점적으로 쓸 수밖에 없었으며 따라서 마음놓고 쓰고 싶은 대로 다 쓸 수가 없었던 한계성을 띠고 있다. 독자들 중에는 방대하고 복잡한 책보다는 간결하고 요점적인 현재의 내용이 더 좋다고 말하는 사람들도 있으나 저자 입장에서는 불만스러울 수밖에 없다. 언젠가 젊은 학자들에 의해 쏟아져 나온 훌륭한 업적들과 새로이 발굴된 중요한 작품들을 수렴하면서 쓸 얘기를 충분히 써넣은 개정판을 내고 싶다. 현재까지는 한 번도 내용을 개정한 적이 없어 독자들에게 미안한 심정이나 개정하지 않으면 안 될 큰 결함은 별로 눈에 띄지 않는 편이어서 다행스럽게 생각되기도 한다. 새로 개정본을 쓸 경우에는 20세기 전반기와 20세기 후반기의 회화를 2개의 장으로 써넣을 작정이다. 짬짬이 이에 대한 생각을 가다듬어 온 지 이미 여러 해가 되었다.

이 책을 쓸 때 먼저 유념한 것은 우리나라 회화가 각 나라나 시대마다 어떠한 경향과 특징이 있었는지를 작품의 양식과 화풍을 분석하여 고찰하고 그것에 의거하여 결론을 도출해내는 것이었다. 말하자면 현대적 미술사학의 방법론을 철저하게 활용하여 냉철하게 보고 그 결과를 그대로 결론으로 이끌어 내고자 하였다. 이러한 작업은 우리나라 학계에서는 필자 이전에는 별로 이루어지지 못했음을 솔직히 얘기하고 싶다. 이 과정에서 어려웠던 점은 작품을 분석하고 서술할 때 용어의 구사나 문장으로 표현하는 데 있

어서 전례가 없어 스스로의 방법을 찾고 다져가는 일이었다.

어쨌든 이러한 작업을 통하여 우리나라 회화는 이미 삼국시대부터 독자적 특성과 양식을 발전시키기 시작하였으며 그러한 경향은 현대까지 이어져 내려왔고, 18세기 겸재(謙齋) 정선(鄭敾)의 출현 이후에나 비로소 한국적 화풍이 형성되었다고 하는 일제시대 식민사관에 입각한 주장은 터무니없이 잘못된 것이라는 사실도 자연스럽게 밝히고 싶었다. 또한 각 장마다 중국이나 일본과의 회화교섭을 다루어 우리 회화가 범동아시아적 국제관계 속에서 이룬 국제적 보편성과 독자적 특성을 살핌으로써 그 의의와 위치와 비중을 가늠해 보고자 한 것도 빼놓을 수 없는 점이다. 필자는 이 책으로 우현(又玄) 고유섭상(高裕燮賞)을 받기도 하였다.

이 책은 한국 서지학의 전공자인 후지모토 유키오(藤本幸夫) 교수와 한국 미술 전문가인 요시다 히로시(吉田宏志) 교수에 의해 일본어로 번역되어 유명 출판사인 길천홍문관(吉川弘文館)에서 1987년에 출판되었다. 일본 학계에서 널리 읽히고 있어 다행스럽게 여기고 있다. 일본의 번역상을 수상하기도 하였다.

이 책 이외에도 예경산업사에서 나온 국보(國寶) 시리즈의 『회화(繪畵)』를 비롯하여 몇 편의 개설적, 총론적 글들이 있으나 글의 내용 면에서는 소략하고 허술하여 굳이 상론을 요하지 않는다.

2. 시대별 연구

다음으로 시대별 연구는 말할 것도 없이 특정한 시대에 화단의 조류가 어떠했는지, 어떠한 화풍들이 어떤 화가들에 의해 어떻게 형성되었으며 어떠한 특징들을 지니고 있고 어떻게 변화하였는지, 앞시대 및 뒷시대와는 어

떠한 관계가 있었으며 중국이나 일본 등 이웃 나라들과는 어떠한 교류관계가 있었는지, 그리고 그 모든 현상들은 어떠한 역사적 맥락에서 형성되었는지 등을 포괄적, 총체적, 입체적으로 다루어 그 시대의 회화사를 복원하는 데 그 뜻이 있다고 하겠다. 이런 문제들을 모두 성공적으로 파헤치고 복원할 수는 없을지라도 대체적인 경향과 현상은 조망할 수 있어야 한다고 본다. 이를 위해서는 특정한 시대의 회화를 통관할 만한 전문적 지식체계가 요구된다. 따라서 시대를 개관하는 일은 매우 어렵고 또 허술한 부분들이 생기게 마련이어서 쓰는 것이 주저될 수밖에 없다. 그러나 필자의 경우에는 초기 연구자라는 점 때문에 번번히 시대개관의 집필을 요구받게 되었다. 그러한 사정에 따라 쓴 대표적인 글들이 조선왕조의 초기(1392~약 1550), 중기(약 1550~약 1700), 후기(약 1700~약 1850), 말기(약 1850~1910)의 회화에 관한 것들이다.

초기와 중기의 글은 국사편찬위원회의 요청을 받아 신간의 『한국사』에 게재하기 위하여 쓴 것인데, 중기에 관한 본래의 글은 분량이 넘쳐 『미술사학연구』에 싣게 되었다.[5] 초기와 중기의 회화에 관한 글들은 비교적 최근에 쓰여져 어느 정도 구색을 갖추었다고 여겨지나 후기의 회화에 대한 글은 쓴 지도 오래되었고 소략하여 허술한 부분이 많다.[6] 다시 좀 더 야무진 글을 써서 대체하고 싶으나 항상 바쁜 핑계로 뜻을 이루지 못하고 있다. 말기에 관한 글은 국립중앙박물관이 주최한 '한국근대회화백년전'을 계기

.........

5 「(조선왕조 초기의) 회화」, 『한국사』 27(국사편찬위원회, 1996), pp. 533~569; 「조선왕조 중기 회화의 제 양상」, 『美術史學研究』 213(1997.3), pp. 5~57 및 『한국사』 31(1998.12), pp. 446~488 참조. 또한 조선초기 회화 연구상의 제 문제에 관해서는 「朝鮮王朝時代의 繪畫: 初期의 繪畫를 中心으로」, 『韓國美術史의 現況』, 翰林科學院叢書 7(도서출판 藝耕, 1992), pp. 305~327 참조.
6 「朝鮮王朝後期 繪畫의 新動向」, 『考古美術』 134(1977.6), pp. 8~20 참조. 이 글은 뒤에 崔淳雨·鄭良謨, 『東洋의 名畫』 2(삼성출판사, 1985) 등에 재수록되었다.

로 청탁을 받아 쓴 것이다.[7] 후기 것을 제외하고는 초기, 중기, 말기의 회화에 관한 글들은 당분간 아쉬운 대로 각 시대의 개관에 어느 정도 참고가 되리라고 여겨진다.

조선시대의 회화를 위에 적은 것처럼 화풍의 변천에 의거하여 4기로 구분한 점도 유의할 만하다. 이 시대구분이나 편년은 대부분의 연구자들에 의해 수용되고 있고 타당성이 인정되고 있다고 믿어져 다행스럽게 생각한다.

3. 주제별 연구

주제별 연구는 공부하는 사람에게는 가장 재미있고 써 볼 만한 것이라 할 수 있다. 또 주제도 크고 포괄적인 것으로부터 작고 구체적인 것에 이르기까지 다양하기 마련이다. 필자도 1970년대부터 회화에 관한 국민들의 관심이 증대되면서 각종 주제의 글을 끊임없이 요청받았고 그 결과로 여러 가지 주제의 글들을 제법 많이 쓰게 되었다. 회화의 전통, 회화를 통해 본 한국인의 미의식, 산수화, 소상팔경도(瀟湘八景圖), 사시팔경도(四時八景圖), 남종화, 인물화, 초상화, 풍속화, 계회도(契會圖), 궁궐도(宮闕圖), 지도(地圖), 화원(畵員), 회화의 보존과 활용 등등 크고 거창한 주제들을 통시대적으로 개관한 글들이 그 전형적인 예들이다. 여기저기서 쓴 이러한 글들은 『한국회화의 전통』(문예출판사, 1988), 『산수화』 상·하(중앙일보, 1980, 1982), 『옛 궁궐그림』(대원사, 1997), 『우리 옛지도와 그 아름다움』(한영우, 배우성과 공저, 효형출판, 1999) 등의 책으로 묶여져 나왔고, 또 다른 것들은 2000년에

.........

7 국립중앙박물관 편,『韓國近代繪畵百年(1850~1950)』(1987), pp. 191~209 참조.

나올 『한국 회화사 연구』(시공사)와 『한국 회화의 이해』(시공사)에 실려 나올 예정이다. 이상의 글들과 그밖의 주제별 논문들은 여기에서 그 목록을 제시하기에는 숫자가 많고 번거로워 생략하기로 한다. 다만 앞에서 서술한 글들에 관해서는 약간의 언급을 요한다.

미의식에 관한 논문은 야나기 소에쓰(柳宗悅 혹은 야나기 무네요시) 미론의 오류와 부당성을 지적하고 이어서 회화에 투영된 우리 민족의 미의식을 신석기시대의 빗살무늬토기에서부터 조선 후기의 회화에 이르기까지 살펴본 것이다. 신석기시대에는 기하학적, 추상적, 상징적 경향을 띠다가 청동기시대에는 그러한 경향과 함께 사실적 경향이 대두되게 된 점, 조선 초기의 안견파 화풍에는 편파구도와 확대지향적인 공간개념이 두드러지게 반영된 점, 조선시대에는 시종하여 유교의 영향을 받아 선비들이 원색을 기피하였던 점 등등을 지적하였다. 회화를 통하여 우리 미의식의 문제를 규명코자 시도한 점이 주목된다. 또한 이 연구는 한국정신문화연구원의 주관하에 건축의 김정기, 불상의 김리나와 문명대 교수 등 다른 분야의 학자들과 함께 한 것이어서 미의식에 대한 일종의 종합적 고찰이었음도 의미가 크다고 하겠다.[8]

소상팔경도에 관한 논문은 그 전래와 수용, 시대별 특징과 변천을 고찰한 것으로 팔경의 순서, 각 장면의 도상학적 특징, 계절과 시간의 문제 등을 규명코자 하였다. 중국적 주제가 어떻게 전래되어 어떻게 한국화되었는지를 규명한 글이라 하겠다.[9]

.........

8 김정기 외, 『한국미술의 미의식』, 정신문화문고 3(고려원, 1984), pp. 133~194 참조.
9 이 글은 본래 황수영 선생 고희기념논총에 실을 예정으로 썼던 것인데 분량이 너무 초과하여 졸저, 『韓國繪畵의 傳統』(文藝出版社, 1988)에만 게재하게 되었다. 이밖에 「國立中央博物館所藏 〈瀟湘八景圖〉」, 『考古美術』 138(1978.9), pp. 136~142 참조.

남종화에 대한 글도 약간의 주목을 요한다. 중국 남종화의 계보를 살펴보고 그것들이 언제 어떻게 우리나라에서 수용되었으며 어떠한 특징을 지니고 있는지, 그리고 어떻게 변화하였는지를 밝히고자 하였다. 특히 원말사대가(元末四大家)들의 화풍은 종래 우리나라 학계에서는 18세기에 처음으로 들어왔으며 들어오자마자 유행하게 되었던 것으로 믿는 경향이 있었으나 필자는 이 점에 대하여 큰 의문을 가지고 있었다. 우선 그것이 일본에서보다는 우리나라에서 먼저 수용되었을 가능성이 당연히 높다고 보았고, 또 중국으로부터 새 화풍이 전래될 경우 장기간의 유예기를 거치는 것이 상례였음을 고려하면 그것이 유행한 18세기보다 훨씬 앞서서 전해졌을 가능성이 크다고 믿었기 때문이다. 이러한 관점에서 그것의 전래에 관한 기록과 작품을 찾은 결과 늦어도 1600년대에는 이미 들어와 이영윤(李英胤) 등 일부 진보적인 문인화가들에 의해 수용되기 시작하였음을 밝히게 되었다.[10] 그리고 이 화풍의 수용이 정선 일파의 진경산수화풍 형성에 큰 몫을 하였고, 또한 진경산수화풍의 파급이 남종화풍의 유행을 촉진하였음도 지적하였다.

남종화풍 이외에도 화풍에 관해서는 뒤에 언급할 안견파(安堅派) 화풍과 절파계(浙派系) 화풍에 대해서도 쓴 바 있다. 절파 화풍의 형성과 특징, 전래와 수용, 조선 중기에 크게 풍미한 이 화풍의 특징과 변천 등을 포괄적으로 다루어 조선 중기 회화의 이해에 참고가 되도록 하였다.[11]

계회도에 관한 연구도 약간의 언급을 요한다. 조선 초기와 중기에는

.........

10 「韓國 南宗山水畵의 變遷」, 『三佛金元龍教授 停年退任紀念論叢』 II(一志社, 1987), pp. 6~48 및 『韓國繪畵의 傳統』, pp. 250~309; "A Scholar's Art: Painting in the Tradition of the Chinese Southern School," *Koreana*, Vol. 6, No. 3(Autumn. 1992), pp. 26~33 참조.
11 「韓國浙派畵風의 研究」, 『美術資料』 20(1977.6), pp. 24~62 참조.

남아 있는 작품도 드물고 그나마 절대연대가 밝혀져 있지 않아 회화의 편년과 양식변천의 구체적 파악이 어렵다. 그런데 계회도는 문인들의 계회장면을 묘사한 기록화로서 상단의 제목, 중단의 계회그림, 하단의 좌목으로 짜여진 독특한 형태 때문에 그 의의가 클 뿐 아니라 좌목에는 참석자들의 인적사항이 적혀 있어 『조선왕조실록』을 비롯한 기록들과 대비하여 절대연대를 확인할 수가 있어서 산수화의 편년과 양식변천의 규명에 더없이 긴요한 자료가 되어준다. 이 점에 착안하여 계회도를 주목하고 고찰하게 되었으며 이에 관한 몇 편의 글들을 쓰게 되었다.[12] 이러한 계회도 연구성과에 힘입어 조선 초기와 중기 산수화의 변천, 특히 안견과 화풍의 편년적 고찰에 큰 도움을 받게 되었다.

궁궐도에 관한 글은 문화재관리국이 창경궁과 창덕궁을 그린 〈동궐도(東闕圖)〉에 관한 책을 발간할 때 당시의 정재훈(鄭在鑂) 국장의 요청을 받아 쓴 것으로 우리나라 궁궐과 궁궐도에 관한 기록들과 그림들을 찾아내서 종합 정리하고 동궐도의 제작연대와 화가를 밝혀 보고자 하였다.[13] 그 결과 〈동궐도〉는 1824년 8월과 1827년 사이에 그려졌다고 생각되며, 동궐도의 산수화풍은 이수민(李壽民, 1783~1839)의 화풍과 관련이 깊은 것으로 판단된다. 그리고 경희궁을 초잡아 그린 〈서궐도안(西闕圖案)〉의 화풍은 이의양(李義養, 1768~?)의 것과 유사함도 지적하였다.

.........

12　「〈蓮榜同年一時曹司契會圖〉小考」, 『歷史學報』 65(1975.3), pp. 117~123; 「16世紀中葉의 契會圖를 통해 본 朝鮮王朝時代 繪畫樣式의 變遷」, 『美術資料』 18(1975.12), pp. 36~42; 「高麗 및 朝鮮王朝의 文人契會와 契會圖」, 『古文化』 20(1982.6), pp. 3~13 및 한상복 편, 『한국인과 한국문화: 인류학적 접근』(심설당, 1982), pp. 240~255; "Literary Gatherings and Their Paintings in Korea," *Seoul Journal of Korean Studies*, Vol. 8(1995), pp. 85~106 참조.

13　『東闕圖』(文化財管理局, 1991), pp. 13~62 및 『옛 궁궐 그림』, 빛깔있는 책들 198(대원사, 1997) 참조.

지도에 관한 글도 지도와 회화의 관계, 지도의 회화적 특성 등을 작품과 문헌 기록들에 의거해 규명한 것으로, 지도를 도면식 지도와 회화식 지도로 구분하고 다시 회화식 지도의 구도를 산들이 바깥쪽으로 젖혀진 모습으로 표현된 개화식(開花式)과 반대로 안쪽으로 넘어진 듯한 모양의 폐화식(閉花式)으로 나누어 관찰한 점이 색다르다고 볼 수 있다.[14] 개화식 구도와 폐화식 구도 같은 용어는 지리학계에서 사용되는 특별한 용어가 없어 필자가 부득이 지을 수밖에 없었다.

화원에 관한 글은 도화서와 화원(畵員)에 관한 종래의 업적들을 종합하고 새로운 자료들을 첨가하여 정리한 것으로 서울대학교 한국문화연구소가 주관한 중인(中人)에 관한 공동연구에 참여하여 쓴 것이다. 특히 15세기의 대표적 인물화가였던 최경에 관한 것, 화원의 시취(試取)와 채점방법에 관한 것 등은 다른 학자에 의해 다루어진 바가 없다.[15] 채점방법에 관해서는 이미 『한국회화사』에서도 밝혀놓은 바 있다. 『경국대전』의 「예전(禮典)」 '취재조'에 나오는 채점방법에 관한 기록을 가지고 그 방법을 알아내기 위해 꽤 고심하던 끝에 미국 프린스턴 대학에 머무는 동안 동양사를 전공하는 변재현 형의 힌트를 받고 깨우치게 되었던 것이다. 소식이 두절된 미국 체재의 변형에게 고맙게 생각한다.

이 논문이 나온 한참 후에 정조연간부터 고종연간에 걸친 규장각 자비대령화원(差備待令畵員) 제도의 구체적 양상이 강관식(姜寬植) 교수의 우수한 논문들을 통해 밝혀지게 되었는데 이를 나는 미처 알지 못하여 소개할 수가 없었다. 화원에 관해서는 이밖에도 박정혜(朴廷蕙)의 의궤를 통해 본 알

.........

14 「韓國의 古地圖와 繪畵」, 『海東地圖』 解說 · 索引(서울대학교 奎章閣, 1995), pp. 48~59 및 한영우 외, 『우리 옛지도와 그 아름다움』(효형출판, 1999), pp. 183~219 참조.
15 「朝鮮王朝時代의 畵員」, 『韓國文化』 9(1988.11), pp. 147~178 참조.

찬 연구성과가 발표되어 학계에 큰 보탬이 되고 있다.

주제별 연구는 필자 스스로 한 것 이외에, 후배들에게도 다양한 주제의 논문들을 쓰게 하거나 지도를 함으로써 학계에 보탬이 되고자 하였다. 그 결과 우수한 석·박사학위논문들이 많이 쏟아져 나오게 되었다. 그 중에서 단행본으로 출판된 대표적인 것으로는 조선미 교수(성균관대학교)의『한국의 초상화』(열화당, 1983), 유송옥 교수(성균관대학교)의『조선왕조 궁중의 궤복식』(수학사, 1991), 박은순 소장(근역문화연구소)의『금강산도 연구』(일지사, 1997), 박정혜 박사(홍익대학교)의『조선시대 궁중기록화 연구』(일지사, 2000) 등이 생각난다.

4. 작가 연구

회화사에 있어서 무엇보다도 중요하게 볼 수 있는 것이 작가 연구라 할 수 있다. 미술사의 일차사료인 작품을 낳는 것이 작가이므로 작가에 대한 연구의 중요성이나 필요성은 굳이 상론을 요하지 않는다. 이 때문에 필자는 1974년에 홍익대학교에 교수로 부임하면서부터 대학원 학생들에게 작가 연구를 적극적으로 권장하였으며 그들을 통하여 많은 성과를 거두게 되었다. 그런데 처음에는 한 작가를 입체적으로 이해하기 위하여 그 작가가 살았던 시대의 배경, 그의 생애 등을 포함하여 고찰하도록 했는데 이것이 하나의 형식으로 굳어지는 경향을 띠게 되었다. 특히 시대적 배경은 거의 같거나 비슷한 내용이 여러 학생들의 논문에서 반복 기술되어 본래의 취지가 퇴색되는 감이 든다.

필자가 지도한 작가별 박사학위논문으로서 단행본으로 출판된 대표적 사례는 변영섭 교수(고려대학교)의『표암 강세황 회화 연구』(일지사, 1988)와

진준현 학예관(서울대학교 박물관)의 『단원 김홍도 연구』(일지사, 1999) 등을 꼽을 수 있다. 이밖에도 유홍준 교수(영남대학교)의 이인상 회화에 관한 연구를 비롯하여 출판된 우수한 석사논문들이 다수 있으나 지면 제약 때문에 일일이 열거하기가 어렵다.

어쨌든 막상 필자 자신은 작가 연구에 대한 지대한 관심을 가지고 있으면서도 그것을 충분히 수행할 수가 없었다. 그럴 시간적 여유를 찾을 수가 없었기 때문이다. 다만 조선 초기의 대표적 화가였던 안견(安堅)과 그의 화파에 관해서는 몇 편의 크고 작은 논문들을 썼고,[16] 그 내용을 총합하여 이병한 교수와 함께 『안견과 몽유도원도』(도서출판 예경, 1991, 1993)를 펴냈다. 몽유도원도의 시문들은 이병한 교수가 번역하였다. 이 책은 작가 연구의 한 가지 본보기가 될 수 있지 않을까 생각된다. 이러한 연구를 통하여 안견파화풍의 형성과 그 구체적 변화 양상을 파악할 수가 있었다.

5. 교섭사적 연구

교섭사 연구에 관한 필자의 관심은 각별하다. 그래서 『한국회화사』에도 각 시대마다 중국이나 일본과의 관계를 적어 넣었던 것이다. 이웃 나라 회화와의 관계를 살펴봄으로써 우리나라 회화를 보다 객관적으로, 그리고

.........

16 「安堅과 그의 畵風: 〈夢遊桃源圖〉를 中心으로」, 『震檀學報』 38(1974.10), pp. 49~73; 「俗傳 安堅 筆 〈赤壁圖〉 考究」, 『弘益美術』 3(1974.11), pp. 77~86; 「傳 安堅 筆 〈四時八景圖〉」, 『考古美術』 136·137(1978.3), pp. 72~78; 「16世紀 朝鮮王朝의 繪畵와 短線點」, 『震檀學報』 46·47(1979.6), pp. 217~239; 「朝鮮初期 安堅派 山水畵 構圖의 系譜」, 『蕉雨 黃壽永博士 古稀紀念美術史學論叢』(通文館, 1988), pp. 823~844; "An Kyon and *A Dream Journey to the Peach Blossom Land*," *Oriental Art*, Vol. XXVI, No. 1(Spring, 1980), pp. 60~71; "Two Korean Landscape Paintings of the First Half of the Sixteenth Century," *Korea Journal*, Vol. 15, No. 2 (February. 1975), pp. 31~41 참조.

국제적 시각에서 볼 수 있기 때문이다. 이러한 관점에서 교섭사적 연구는 적극화할 필요가 있다.

교섭사적 연구와 관련해서는 ① 「미술교섭사 연구의 제문제」를 위시하여, ② 「삼국시대 회화의 일본 전파」, ③ 「고려 및 조선왕조 초기의 대중 회화교섭」, ④ 「조선왕조 초기의 회화와 일본 무로마치 시대의 수묵화」, ⑤ 「한·일 회화관계 1500년」, ⑥ 「내조 중국인 화가 맹영광에 대하여」 등의 논문들을 썼다. 이 중에서 ③과 ④의 글은 일본어로, ④의 글은 다시 영어로 번역 출판되었다.[17] 이러한 글들은 중국, 일본, 미국 등 서양의 학계에서도 참고가 되리라고 본다.

①의 글은 회화를 비롯한 미술의 교섭사를 연구할 때 갖추어야 할 요건, 유의할 점 등을 살폈고, ②의 논문은 삼국시대의 회화가 일본에 미친 영향을 기록과 작품의 분석 및 비교 고찰에 의거하여 규명한 것이다. ③은 고려가 오대(五代), 북송, 남송, 원 등 중국의 역대 왕조와 가졌던 회화관계를 주로 기록에 의거하여 살펴보고 세종조 안평대군(安平大君)의 소장품 내용을 고찰한 것이다. ④는 수문(秀文)과 문청(文淸) 그리고 슈분(周文)의 작품

.........

17　① 「美術交涉史硏究의 諸問題」, 『高句麗 美術의 對外交涉』(도서출판 藝耕, 1996), pp. 9~21. ② 「三國時代 繪畵의 日本傳播」, 『國史館論叢』 10(1989.12), pp. 156~226. ③ 「高麗 및 朝鮮王朝初 期의 對中 繪畵交涉」, 『亞細亞學報』 13(1979.11), pp. 141~170 및 「高麗及び李朝初期にわける中 國畵の流入」, 『大和文華』 62(1977.7), pp. 1~17; "Chinese Influence on Korean Landscape Painting of the Chosun Dynasty(1392~1910)," *International Symposium on the Conservation and Restoration of Cultural Property: Interregional Influences in East Asian Art History* (Tokyo National Research Institute of Cultural Properties, 1982), pp. 213~223. ④ 「朝 鮮王朝初期の繪畵と日本室町時代の水墨畵」, 『李朝の水墨畵』 水墨美術大系 別卷2(東京: 講談社, 1977), pp. 193~200: "Korean Influence on Japanese Ink Painting of the Muromachi Period," *Korea Journal*, Vol. 37, No. 4(Winter, 1997), pp. 195~200. ⑤ 「韓·日繪畵關係 1500 年」, 국립중앙박물관 編, 『朝鮮時代 通信使』(三和出版社, 1986), pp. 125~147 및 「韓國繪畵의 傳 統」, pp. 393~447. ⑥ 「來朝 中國人畵家 孟永光에 對하여」, 『全海宗博士 華甲紀念 史學論叢』(一 潮閣, 1979), pp. 677~698 참조.

들을 중심으로 하여 조선 초기 회화가 일본에 미친 영향을 파헤쳐 보았다. 작품과 화풍의 분석에 의해 수문과 문청은 조선 초기 우리나라 화가로 일본에 건너가 그곳 화단에 적응하며 활동했던 인물로 판단됨을 밝혔다. 특히 문청은 도일(渡日) 전에 안견파 화풍을 그렸으나 도일 후에는 마하파(馬夏派) 화풍을 적극 수용하여, 자신의 화풍을 일본인들의 미감에 맞게 변화시켰던 것이 확실시된다. 또한 슈분은 구도와 공간개념은 안견파 화풍에서 취하고 준법(皴法), 수지법(樹枝法) 등은 마하파 것을 택하여 두 나라 화풍들을 절충함으로써 자신의 일본적 화풍을 창출하였음이 연구의 진전에 따라 확인되게 되었다. ⑤는 ②와 ④의 내용을 압축하여 알기 쉽게 정리한 것에 해당된다고 볼 수 있다. 그리고 ⑥은 인조조에 우리나라에 건너와 활약하였던 맹영광(孟永光)의 내조 경위와 그의 유작들을 종합적으로 검토한 것이다. 이상의 논고들은 우리 회화사의 입장에 서서 중국 및 일본 회화와의 관계를 냉철하게 보고 파악하였고 작품들의 분석에 의해 결론을 내렸는데, 이는 국내 학계는 물론 외국 학계에서도 없었다는 점에서 이 방면 연구의 토대가 될 것으로 여겨진다.

필자 이외에 한·중 회화교섭사는 한정희 교수와 진준현 학예관이, 한·일 회화교섭사는 홍선표 교수가 알찬 업적들을 내고 있어 든든하게 생각된다.

6. 기초자료의 정리

우리나라 미술사를 연구하는 사람이면 누구나 문헌사료와 작품사료의 부족을 절감할 것이다. 회화사의 경우는 다른 분야보다도 더욱 문제가 심각하다. 이를 어느 정도 완화시키기 위한 노력을 기울여야 한다고 일찍부터

생각했다. 이를 위해 제일 먼저 한 일은 한국정신문화연구원에 파견 근무를 하는 동안『조선왕조실록』에 실려 있는 서화에 관한 단편적인 기록들을 뽑아내 집성하는 것이었다. 당시에 연구계획의 수립과 연구비의 집행은 일년 단위로 되어 있어서 어려움을 겪었으나 3년 이상의 작업을 거쳐 1983년에 드디어『조선왕조실록의 서화사료』라는 제목의 작은 책자를 내게 되었다. 조사작업에는 이동길(李東吉) 씨와 김복순(金福順) 씨가, 자료의 정리에는 한정희, 박상희, 임란실, 권병혜, 우문정, 김정희가, 그리고 교정은 홍선표와 정은우가 애를 썼다. 비록 소략하고 오자와 탈자, 그리고 띄어쓰기가 잘못된 곳 등이 이곳저곳에서 눈에 띄나 실록에 게재된 서예와 회화, 서예가와 화가에 관한 기록들을 발췌하여 집성하고 색인을 달아 활용하기 쉽게 만들어진 책자여서 쓸모가 있다고 판단된다. 지금은 절판이 되어 더 이상 구해 볼 수 없음이 아쉽게 느껴진다. 이 책자에는「조선왕조실록 소재 회화관계 기록의 성격」이라는 졸문을 실어 이용자의 이해를 돕도록 하였다.

이를 보강한 실록의 회화자료집이 장차 한국정신문화연구원에서 이성미(李成美) 교수에 의해 출간될 예정이어서 기대가 많이 된다. 또한 진홍섭(秦弘燮) 선생에 의해 회화관계 기록을 비롯한 미술사 문헌자료가『한국미술사 자료집성』으로 1987년부터 일지사에서 계속 나오고 있고, 오세창(吳世昌)의『근역서화징』이 시공사에서 원문과 함께 번역 출간되어 연구자들에게 큰 도움이 되고 있다. 고유섭 선생의『조선화론집성』이 끝내 활자화되지 못함이 아쉽게 느껴진다.

『조선왕조실록의 서화사료』를 낸 이후 1984년에는 이원기(李元基) 씨가 구한 조영석의『관아재고(觀我齋稿)』를 한국정신문화연구원에 추천하여 영인본으로 내었다. 강관식 교수(한성대학교)와 유홍준 교수(영남대학교)가 조영석에 관한 집중적인 논문을 쓸 수 있었던 것은 바로 이『관아재고』의

출간이 이루어졌기에 가능했다고 여겨져 보람을 느낀다. 1989년에는 「규장각소장 회화의 내용과 성격」을 공동연구의 하나로 발표하였으며, 1991년에는 변영섭 교수와 함께 『장서각소장 회화자료』를 출간하였다.[18] 이 『장서각소장 회화자료』는 실제적으로는 변 교수가 혼자 애썼고, 필자는 별로 거든 것이 없다. 이밖에 장서각 소장의 의궤가 이성미 교수에 의해 발간되어 학계에 큰 도움이 되고 있다.

1993년에는 서울대학교 박물관의 신축 이전 개관과 개교 47주년을 기념하여 『서울대학교 박물관 소장 한국전통회화』를 펴낸 것도 기억에 남는다. 필자는 당시의 관장으로서 서울대학교 박물관이 소장하고 있는 우리나라 회화들을 모두 정리하여 학계에 공개하기로 마음먹고 진준현 학예원을 시켜 일을 추진하였다. 널리 활용되고 있어 다행스럽다.

이밖에도 새로운 자료의 발굴과 공개를 독려하기 위해 각급 박물관과 사설화랑들의 회화전시와 도록 발간에 적극 협력함으로써 학계의 연구와 일반의 이해에 다소나마 기여할 수 있었던 것도 보람 있는 일이라 생각한다.

이처럼 자료를 정리하여 펴내는 데에 필자가 많은 관심을 가지고 노력하는 것은 학계가 겪고 있는 자료의 영세성을 극복하자는 데 주된 목적이 있다. 또한 자료의 독점은 죄악이며 비겁한 행위라고 여기는 것도 한몫을 한다.

.........

18 「觀我齋稿의 繪畵史的 意義」, 『觀我齋稿』(한국정신문화연구원, 1984), pp. 3~17; 「奎章閣所藏 繪畵의 內容과 性格」, 『韓國文化』 10(1989.12), pp. 309~393; 『藏書閣所藏 繪畵資料』(한국정신문화연구원, 1991) 참조.

IV. 맺음말

이상 지금까지 공부해 온 것을 출판된 논저들을 중심으로 하여 몇 가지로 나누어 대강 되돌아보았다. 자질구레한 것들은 과감하게 빼버리고 생략하였으나 대요는 앞에 언급한 것들로 이해가 되리라고 본다. 이 글에서 언급하지 않은 회화 관계의 글들은 곧 시공사에서 나올 『한국 회화사 연구』와 『한국 회화의 이해』에, 회화 이외의 글들은 역시 시공사에서 출판될 『한국의 미술과 문화』에 대충 담겨지게 될 것이다. 현대의 회화와 미술에 관해서는 이미 『한국의 현대미술, 무엇이 문제인가』(서울대학교 출판부, 1992)로 묶어낸 바 있다. 서평, 전시평, 학술토론 등은 앞으로 별도로 묶어서 출판할 기회가 온다면 다행이겠다.

지금까지 필자가 쓴 글들은 시대적으로는 선사시대부터 현대까지, 내용 면에서는 회화를 비롯한 미술, 문화 및 문화정책, 문화재와 박물관, 미술사교육과 미술교육 등등 다양하다. 이것들은 국문을 위시하여 일어, 영어, 기타 서양 언어 등으로 출판되었다. 특히 회화에 관한 것이면 무엇이든 쓴 듯하고 전통미술이나 문화에 관한 것도 약방의 감초처럼 필진에 끼어든 듯하다. 큰 주제의 글들을 주로 써 왔고, 작은 주제의 치밀한 글들은 상대적으로 많지 않다. 이 점은 필자로서도 상당히 불만스럽고, 아쉽게 느끼는 부분이다. 이는 핑계 같지만 글들의 상당수가 이곳저곳으로부터 청탁을 받아 시간적 여유없이 쓰여졌고 내 계획대로 연구와 집필을 할 수 없었던 여건에 주로 기인한다. 시간에 쫓겨 쓴 큰 주제의 글들일수록 허술한 부분이 많을 것으로 판단된다. 그러나 그것들이 아쉬우나마 후배들에게 디딤돌이 되고 학문적 도약의 토대가 된다면 나름대로의 시대적 사명을 수행한 것으로 여길 수도 있을 것이다. 앞으로 후배들에 의해 한국회화사에 관한 연구가

보다 다변화, 다양화, 전문화, 구체화, 철저화, 심층화, 저변화되기를 기대해 마지않는다.

필자가 지금까지 회화사나 미술사와 관련하여 해 온 일은 일종의 기초 작업적 성격을 띠고 있다고도 볼 수 있다. 이를 위해 철저한 양식사적(樣式 史的) 고찰을 중시하였다. 양식은 회화나 기타 미술의 모든 것을 푸는 열쇠 이므로 이것이 제대로 규명되어야 그것을 기반으로 하여 다른 연구와 문제 를 푸는 일이 가능하기 때문이다. 양식사적 고찰은 미술사가가 무엇보다도 우선해서 수행해야 할 책무이자 가장 확실한 방법이기도 하다. 미술사가는 다른 분야의 학자들이 할 수 없는, 즉 미술사가만이 할 수 있는 일을 먼저 해야 한다고 보며 필자는 이 원칙에 충실하려고 노력해 왔다. 확실하고도 충분한 양식적 논증이나 고찰을 기반으로 하지 않고는 신뢰할 만한 결론이 나 결과를 기대하기 어렵다고 본다.

우리나라 회화에 관하여 비교적 다양한 측면에서 다루어 온 것은 사 실이나 그럼에도 불구하고 거의 손대지 못한 부분들이 적지 않음도 사실이 다. 화론 연구, 사상사적 연구, 사회경제사적 연구, 불교회화 연구 등이 그 전형적인 예들이다. 여력과 여건이 부족한 탓임을 부인하기 어렵다. 다행히 화론이나 회화관에 관해서는 홍선표 교수가 『조선시대 회화사론』(문예출판 사, 1999)을, 유홍준 교수가 『조선시대 화론 연구』(학고재, 1998) 등을 펴내 이 분야의 공백을 메꾸어 주게 되어 매우 다행스럽다.

사상사적 연구나 사회경제사적 연구는 문헌과 기록이 영성(零星)한 현 재의 상황에서는 사실상 어려운 실정이다. 이 분야들에 대한 연구는 확실한 기록으로 뒷받침되지 않으면 자칫 아전인수식 결론을 독단적으로 내리거 나 견강부회식 논리를 전개하게 되는 경우가 자주 생길 수 있으므로 신중 해야 한다고 생각한다. 앞으로 유능한 후배들에 의해 보다 냉철하고 타당성

있는 연구가 이루어지기를 기대해 본다.

불교회화에 관해서는「고려불화의 회화사적 의의」(『高麗, 영원한 미: 高麗佛畫特別展』, 호암갤러리, 1993, pp.182~189) 이외에 아무것도 기여한 바가 없다. 그러나 동국대의 홍윤식 교수와 문명대 교수 이외에 강우방 관장(국립경주박물관), 박영숙 교수(런던대학교), 정우택 교수(전 경주대학교), 박은경 교수(동아대학교), 김정희 교수(원광대학교) 등 여러 유능한 학자들이 열심히 연구에 임하고 있어서 걱정을 요하지 않는다. 여건이 되면 불교회화에 담겨진 일반회화적 요소들을 파헤쳐 보고 싶다.

앞으로『신판 한국회화사』,『한국의 산수화』,『미대생을 위한 한국미술사』, 영문판 한국회화사와 한국회화사 논문집을 내는 일, 김원용 선생님과 공저한『신판 한국미술사』영문판을 한국국제교류재단의 후원으로 완간하는 일, 그리고 일어판 저서 2~3권을 내는 일이 21세기에 필자가 완수해야 할 사명이다. 이 일들을 모두 무사히 끝낼 수 있도록 건강과 시간이 허락되기를 빌 뿐이다.

미개척 분야와의 씨름 ─
나의 한국회화사 연구[*]

I. 머리말

이번에 제8회 한·일 역사가회의가 개최하는 공개강연회의 강연자로 선정되어 이 자리에 서게 된 것을 영광스럽게 생각하면서도 다른 한편으로는 여전히 부담스러움을 느낍니다. 얼마 전까지만 해도 전혀 생각하지도 않았던 일이고, 또 전회까지의 강연자들과 달리 저는 부족한 점이 많다고 여기기 때문입니다. 사실 한·일 역사가회의의 한국 측 대표이신 차하순(車河

.........

* 본고는 「역사가의 탄생」이라는 제하에 개최된 제8회 한·일 역사가회의기념 공개강연회에서 발표한 글임.
　　－일시: 2008년 10월 31일(금) 오후 6:10-6:50
　　－장소: 일본학술회의 6-C 회의실
* 『한국 그림의 전통』(사회평론, 2012), pp. 511-532.

淳) 선생의 강권을 뿌리칠 수만 있었다면 저는 오늘 이 자리를 면하게 되었을 것입니다. 어쨌든 더 이상 피할 수 없는 상황에 처하게 되었으니 이참에 지난 40여 년간에 걸쳐 해온 일들을 되돌아보고 정리해보는 계기로 삼아볼까 합니다.

실은 제가 그동안 해온 일들에 관해서는 졸고 「나의 한국회화사 연구」라는 글과 「미술사학과 나」라는 글에서 대강 적어본 바가 있습니다.[1] 그럼에도 불구하고 이 졸문을 쓰기 위하여 그 글들을 되살펴보니 아직도 기왕에 썼던 것들과는 달리 쓸 것들이 많이 남아 있음을 확인할 수가 있었습니다. 그런데 제가 해온 일들은 발표제목이 시사하듯이 전문적인 학술적 연구가 거의 되어 있지 않았던 한국회화사 분야를 개척하고 미숙한 단계에 있던 한국의 미술사교육의 토대를 구축하는 것이어서 자칫 우둔한 자의 자화자찬으로 들릴 가능성이 높다고 생각되어 염려가 앞섭니다. 이러한 염려를 유념하면서 제가 그동안 한국회화사와 한국미술사 분야에서 연구자로서 해온 일들과 생각한 일 등을 적어보고자 합니다. 미술사교육 분야에서 해온 일들과 경험한 일들에 관해서는 지면과 시간의 제약 때문에 생략해야 하겠습니다. 그리고 대학에서의 보직, 학회활동, 여러 가지 사회봉사활동 등에 관해서도 언급을 하지 않겠습니다. 문화재전문가로서의 활동에 관해서도 꼭 필요한 경우 이외에는 되도록 언급을 하지 않으려 합니다.

아마도 하나의 특수분야로서의 한국회화사와 한국미술사 연구와 관련된 특수하고 특이한 상황과 성과를 소개해 드리지 않을까 생각됩니다. 기왕에 학문적 전통이 확고하게 서 있고 훌륭한 학자들이 운집해 있는 문헌사

.........

1 안휘준, 「나의 韓國繪畵史 硏究」, 졸저 『한국 회화사 연구』(시공사, 2000), pp. 782~798 및 「美術史學과 나」, 『항산 안휘준교수 정년퇴임기념논문집: 미술사의 정립과 확산』 제1권(한국 및 동양의 회화) (사회평론, 2006), pp. 18~60 참조.

분야들에서는 기대할 수도, 경험할 수도 없는 얘기들이 혹시 나올지도 모르 겠습니다.

특히 저는 학부시절의 전공이었던 고고학과 인류학을 대학원부터는 미술사학으로 전공을 바꾸어 석사와 박사학위를 받았다는 점, 한국의 대학 교육과 유학을 통한 미국의 대학원교육을 아울러 받은 경험이 있다는 점, 세계 최고 수준의 미술사학과에서 교육을 받고 미술사교육 여건이 몹시 열 악한 상태에 있던 나라의 한 사립대학에서 교편을 잡는 양극을 경험했다는 점, 미술대학에서 작가 지망생들을 위한 창작교육과 인문대학에서 학자 지 망생들을 위한 인문학으로서의 미술사 전공교육을 아울러 각각 장기간에 걸쳐 담당해본 경력이 있다는 점, 한국회화사 분야 최초의 박사학위 취득자 이자 본격적인 정통 연구자이며 실질적인 개척자라는 점, 한국에서 미술사 전공교육의 초석을 놓은 첫 번째 세대의 전문 교수라는 점, 미술과 미술사 는 물론 문화재와 박물관 등 예술로서의 미술과 인문학으로서의 미술사에 누구보다도 폭넓게 관여하고 활동해왔다는 점 등에서 아주 독특한 입장에 놓여 있고 남달리 특이한 경험을 누구보다도 풍부하게 겪어왔다고 자인하 지 않을 수 없습니다. 특수사 분야의 특이한 존재라고 간주될 수도 있을 듯 합니다. 오늘의 제 발표에서는 이러한 다양한 학문적 경험의 일단이 드러나 게 될 것으로 여겨집니다.

학자에게는 자신의 능력이나 노력과 함께 스승복, 제자복, 학교복, 직 장복과 같은 것이 다소간을 막론하고 학문적 성장과 활동에 영향을 미칠 수도 있다고 생각이 되는데 저의 경우에는 이런 복들도 듬뿍 받고 누릴 수 있었다고 생각합니다. 저는 다행스럽게도 좋은 대학들에서 양질의 교육을 받았고, 훌륭한 스승들의 지도와 성원으로 미술사가로 성장할 수 있었으며, 그 덕택에 누구보다도 많은 제자복까지 누리게 되었습니다. 이러한 행운에

힘입어 미개척 분야에서 약간의 업적을 낼 수 있었다고 봅니다. 저를 지금까지 도와주신 은사들을 비롯한 모든 분들께 이 자리를 빌려 충심으로 감사의 말씀을 드립니다.

II. 만들어진 미술사가(美術史家): 수학(修學)

제가 미술사를 평생의 전공으로 삼게 된 것은 처음부터 제 자신의 결심에 의한 것이 아니라 스승들의 결정을 따른 결과이고, 제 학문의 성격도 제가 다닌 대학과 대학원에서의 교육을 통하여 형성된 측면이 많습니다. 그래서 이 점들에 관하여 먼저 말씀드릴 필요가 있다고 생각됩니다.

1. 은사들과의 만남

학자들이 특정한 분야의 학문에 입문하고 전공하게 되는 데에는 각자 남다른 경위와 계기가 있게 마련입니다. 그러나 대부분 스스로 결정하는 것이 상례일 것입니다. 이런 통례와 달리 제가 미술사를 전공하게 된 것은 제 자신의 작정에 의한 것이기보다는 앞서도 말씀드렸듯이 은사들의 결정에 따른 결과입니다. 적어도 처음에는 그랬습니다. 그래서 저는 저 스스로를 '만들어진 미술사가'라고 부릅니다. 이렇게 된 것은 제가 1961년에 서울대학교 문리과대학의 신설 학과인 고고인류학과에 7.3:1의 경쟁을 뚫고 합격, 10명의 제1회생으로 입학하여 수학하면서 한국 고고미술사학계의 거두이시며 은사이신 삼불 김원용 선생과 여당 김재원 선생을 만나게 된 행운의 덕입니다.[2]

김원용 선생은 학부시절부터 다각적으로 지도해주시고 도와주셨을 뿐만 아니라 서울대학교 인문대학의 고고학과를 고고미술사학과로 개편하시고 저를 1983년에 미술사 담당 교수로 초빙해주심으로써 서울대학교에 미술사학의 뿌리를 내리게 하심은 물론 전국적으로 인문학으로서의 미술사가 정착하는 계기를 마련하셨습니다.

한편 김재원 선생은 초대 국립중앙박물관장으로서 서울대학교의 고고인류학과에 출강하시면서 육군 복무 후에 복학하여 고고학과 인류학을 공부하고 있던 저를 눈여겨보시고, 저에게 열악한 상황에 있던 한국미술사학의 발전을 위해 인재양성의 필요성을 역설하시면서 미술사로 전공을 바꾸도록 설득하셨습니다. 하버드대학 미술사학과 박사과정의 입학과 The JDR 3rd Fund(John D. Rockefeller 3세 재단)의 후한 장학금까지 주선하시면서 저에게 미국 유학의 길을 열어 주셨습니다.

이처럼 두 분 은사님들의 학은(學恩) 덕분에 저는 정통으로 미술사교육을 받고 미술사가로 성장하면서 마음껏 활동할 수 있는 기반을 갖추게 되었습니다. 오늘날의 저는 선각자로서의 두 분 스승들의 지도와 지원에 힘입어 성장했다고 생각합니다. 혹시 제가 조금이라도 이룬 것이 있거나 잘한 것이 있다면 그것은 모두 이 은사님들의 공임을 분명히 밝히고 싶습니다. 저는 이처럼 그분들에 의해서 만들어진 미술사가입니다. 저는 제 자신의 사례를 통하여 스승의 역할과 교육의 중요성을 늘 되새기며 살아왔습니다.

..........

2 안휘준, 「金載元博士와 金元龍教授의 美術史的 寄與」, 『美術史論壇』 13호(한국미술연구소, 2001. 12), pp. 291~304 참조.

2. 서울대학교 문리과대학에서 받은 교육

한 분야의 전문가로 성장하는 데에는 저의 사례에서 보듯이 훌륭한 스승을 만나는 것이 너무도 중요합니다. 이와 함께 대학과 대학원에서 받는 교육의 내용과 성격도 똑같이 중요하다고 봅니다. 이것은 다양한 학문의 길과 전통을 접하고 또 다른 스승들의 학풍을 익히는 계기가 되기도 합니다. 저는 보람된 대학과 대학원 시절을 보냈습니다.

먼저 서울대학교 문리과대학에서 제가 받은 교육은 미술사전공과는 직접적인 연관성은 적었지만 장차 인문과학으로서의 미술사를 공부하는 데에는 두고두고 큰 도움이 되어 왔습니다. 문리과대학의 자유로운 학문 지상주의적이고 낭만적인 분위기, '대학 중의 대학'이라고 자부하던 구성원들의 넘치는 자긍심, 인문과학·사회과학·자연과학이 함께 어우러진 체제와 학문 간의 용이한 소통 등이 현재와 다른 값진 장점들이었습니다. 당시에는 졸업에 필요한 학점수가 많았고(처음에는 180학점이었으나 후에는 160학점으로 줄었음) 대부분의 과목들이 2학점짜리여서 과목당 1주일에 한 번 2시간 수강으로 학점 취득이 가능했으므로 타과 강의들을 폭넓게 들을 수가 있었습니다. 지금처럼 대부분의 과목들이 3학점이고 매주 두 차례 나누어 수강해야 하는, 따라서 시간이 맞지 않아 타과 강의들의 수강이 지극히 어려운 경우는 흔하지 않았습니다. 대학 간, 학과 간, 전공 간의 구분도 현재처럼 철벽같지는 않았습니다. 학문 간의 이해와 소통은 원활했습니다. '인문학의 위기'라는 말은 상상조차 할 수 없었습니다.

이러한 분위기와 여건에 힘입어 저도 여러 학과들의 강의들을 많이 수강하였습니다. 전공과목들은 말할 것도 없고 국사학, 동양사학, 서양사학, 미학, 종교학, 사회학, 심리학, 지질학 등 다방면의 강좌들을 열심히 수강하

였고 사정이 여의치 못할 때에는 청강도 많이 하였습니다. 사회학의 사회조사방법론은 1, 2를 모두 들었고 지질학과의 강좌들 중에는 지질학개론은 물론 고생물학을 듣고 이어서 층서학(層序學) 강의를 수강신청하고 들으러 들어갔다가 전공 학생이 아니라는 이유로 첫 시간에 쫓겨나기도 하였습니다.

당시 들었던 강의들 중에서 제가 역사가로 성장하는 데 도움이 되고 아직도 생생하게 기억에 남아 있는 과목은 서양사학의 민석홍 선생이 담당했던 사학개론입니다. 그 강의에서 들었던 역사의 의의, 사료의 개념과 기준, 사료의 비판과 선정 등에 대한 설명은 민 선생 특유의 억양과 함께 어제 일처럼 기억이 납니다. 역사가 무엇인지, 사료가 무엇인지 알기 어려웠을 법한 시기에 들었던 강의인데도 공감이 갔던 것을 생각하면 역시 명강이었던 것이 분명하다고 믿어집니다.

아무튼 꽃밭의 벌이 이 꽃 저 꽃을 날아다니며 꿀을 채취하듯이 이 강의 저 강좌를 찾아다니며 공부에 열의를 꽃피웠던 서울대학교 문리과대학 시절은 경제적 궁핍과 어려움 속에서도 보람되고 행복한 때였음이 확실하다는 생각이 듭니다. 이러한 학창시절 덕분에 수많은 다른 전공분야들이 어떠한 학문이며 왜 소중한지를 일찍부터 깨우칠 수가 있었고 평생 동안 특수사인 미술사를 공부하는 데 음으로 양으로 알게 모르게 도움이 되고 있습니다. 타 분야들에 대한 몰이해나 경시란 당시의 문리과대학 출신들에게는 있을 수 없는 일로 여겨집니다.

그렇지만 막상 저의 평생의 전공이 된 미술사에 관한 공부는 별로 할 수가 없었습니다. 고고인류학과에 한때 개설되었던 한국탑파론에 관한 강의를 서너 차례 듣고, 미학과의 강좌인 동양미학과 서양미학 과목에서 중국미술과 서양미술에 대하여 약간 들은 것이 전부였습니다. 회화, 조각, 각종

공예, 건축 등을 포함하고 모든 시대를 망라한 체계적이고 제대로 된 한국과 동양의 미술사 강좌는 없었습니다. 특히 저의 현재 주 전공인 한국회화사에 관해서는 강의는 물론 강연조차도 들어본 바가 없었습니다. 미술사 전공과정이 설치되어 있지 않았고 더구나 한국회화사는 한국미술사 중에서도 가장 연구가 안 되어 있었던 분야이니 당연한 일이었다고 생각됩니다.

전공을 고고인류학으로부터 미술사학으로 바꾸어 미국 유학을 가기로 확정이 된 후 지도교수이신 김원용 선생께서는 제가 미술사를 제대로 공부한 배경이 전무한 것을 염려하시어 책 한 권을 저에게 빌려주시면서 출국 전에 그 책이라도 읽어보라고 당부하셨습니다. 그 책은 Evelyn McCune이 지은 *The Arts of Korea*라는 Charles E. Tuttle Company에서 출판된 것이었는데 표지 안쪽에는 "貧書生元龍 苦心購得之書 借覽勿過五日 用之須淸淨(가난한 서생인 원용이 고심하여 구득한 책이니 빌려보는 것은 5일이 넘지 않도록 하시고 사용은 반드시 깨끗하게 하여 주십시오)"라는 내용의 고무도장이 찍혀 있었습니다. 그토록 아끼시던 장서의 하나를 선뜻 제자를 아끼시는 마음 하나로 빌려주셨는데도 출국에 필요한 한 보따리의 각종 서류들을 만들러 뛰어다니라 제대로 읽어보지도 못한 채 돌려드리고 미국행 비행기를 타야만 했습니다. 당시에는 제대로 된 한국미술사 개설서가 없었고 전공서적도 물론 없었습니다. 김원용 선생의 『한국미술사(韓國美術史)』가 범문사에서 출간된 것은 제가 미국으로 떠난 다음해인 1968년의 일이었고, 그나마 제가 이 책을 접하게 된 것은 그로부터도 몇 해뒤였습니다.

3. 미국 하버드대학 미술사학과에서 받은 교육

새로운 전공인 미술사학을 처음으로 제대로 공부할 수 있게 된 것은

미국 하버드대학교 문리과대학원 미술사학과(Department of Fine Arts, 현재는 Department of History of Art and Architecture로 개편되어 있습니다)의 박사과정에서 유학을 하면서부터였습니다. 1967년 여름 하버드대학에 처음 도착했을 때 잔디가 깔린 넓지 않은 캠퍼스에는 다람쥐들이 뛰놀고 있었고 건물들은 고색창연하였습니다. 미술사학과는 유명한 Fogg Art Museum 안에 있었습니다(지금은 Sackler Art Museum 안에 있습니다). 학과사무실, 교수연구실, 강의실, 도서실, 시각자료실 등 학과의 모든 시설들이 박물관 안에 위치하고 있어서 학과와 박물관은 불가분의 관계에 있었습니다. 만족스러운 각종 시설, 30명 가까운 세계적인 석학들로 짜여진 최상의 교수진, 뛰어난 동료 학생들, 철저한 강의와 엄청난 공부량, 시각기기와 자료를 활용한 처음 보는 수업방식, 학회 참석을 위한 출장비까지 대주는 학생지원제도 등등 무엇 하나도 인상 깊지 않은 것이 없었습니다.

미술사 안에서의 전공은 고대, 중세, 르네상스, 근현대, 동양, 이슬람미술 등으로 나뉘어 있었지만 분야를 넘나들며 자유롭게 수강할 수 있었습니다. 어느 과목을 수강하든 한 학기 동안에 그 분야에 관한 주요 업적들을 거의 다 섭렵하지 않으면 안 되었습니다. 과목마다 마찬가지였기 때문에 학기당 3~4 과목을 택할 경우 영일(寧日)이 있을 수 없었습니다. 공부 좀 실컷 해보았으면 소원이 없겠다던 저의 서울에서의 소망은 흡족하게 풀고도 넘쳐서 지겨울 지경이었습니다.

저는 중국청동기와 회화의 최고봉인 Max Loehr 교수, Kushan 왕조 미술의 독보적인 존재이자 일본미술의 권위자인 John M. Rosenfield 교수, 인도미술의 최고전문가이자 미국미술 연구의 개척자인 Benjamin Rowland 교수로부터 중국, 일본, 인도의 미술을 공부하면서 동시에 서양미술사를 많이 수강하려 노력하였습니다. 그래서 Early Christian and Byzantine

Art, Northern Renaissance Art, 17th Century French Painting 등의 과목 들을 정식으로 수강하였습니다. 이수해야 하는 전공과목 8개 중에서 무려 세 과목이나 서양미술사에서 택했던 것입니다. 이 밖에 Classical Art and Archaeology와 Modern Art 과목을 청강하였습니다.

연구의 연조가 길고 연구방법이 치밀한 서양미술사를 공부하면서 은 연중에 미술사방법론을 터득하게 되었습니다. 미술의 양식이나 그림의 화 풍을 분석하고 특징을 규명하거나 비교함으로써 의미 있는 결론을 도출하 고 역사적, 문화적 의의를 밝히는 방법을 익히게 되었습니다. 즉, 미술작품 을 사료로 활용하는 방법을 깨우치게 된 것입니다. 이것은 중국, 일본, 인도 등 동양의 미술을 공부하면서 얻은 소득과 함께 평생 동안 저의 미술사 연 구에 도움이 되었습니다. 동양미술사에 대한 공부는 한국미술을 범동아시 아적 시각과 교섭사적 측면에서 폭넓게 이해하는 데, 서양미술사에 관한 공 부는 한국미술을 보다 합리적이고 체계적이며 분석적이고 과학적으로 보 고 기술하는 데 도움이 되고 있습니다.

그러나 제 평생의 전공이 된 한국미술사와 한국회화사에 관해서는 하 버드대학에서도 제대로 된 강의를 들을 기회가 없었습니다. 전공교수도 개 설과목도 없었습니다. 본국인 한국의 서울대학교에도 개설되어 있지 않던 과목이 미국대학에 없는 것은 당연한 일이었습니다. 그래서 한국미술사와 한국회화사는 독학을 하였습니다. 독자적 연구(Independent Study)와 종합 시험(General Examination) 준비 과정에서 한국미술에 관한 한국, 일본, 미 국과 영국 등의 출판물들을 이 잡듯이 찾아서 읽었습니다. 당시 하버드대학 Fogg Art Museum 안에 위치했던 Rubel Asiatic Library의 거의 모든 책들 을 1년간의 종합시험 준비기간에 빠짐없이 섭렵하였습니다. 저만이 아니라 당시의 동료학생들이 다 그렇게 하였습니다. 2년간의 course work에 이은

이때의 공부가 또한 일생 도움이 되고 있습니다.

하버드대학 미술사학과 박사과정의 마지막 단계에서 치른 종합시험의 내용과 방식이 특이하여 잊혀지지가 않습니다. 하루 9시간에 걸쳐 세 가지 필기시험을 보았는데 처음 3시간은 참고문헌 시험(Bibliography Test), 다음 두 번째 3시간은 주제별 시험(Essay Test), 그리고 세 번째 3시간은 감정(鑑定) 시험(Connoisseurship Test)이었습니다. 특히 세 번째 감정 시험은 각별히 흥미로웠습니다. 10여 점의 동양 각국의 회화, 조각, 도자기 등 각종 고미술품들을 늘어놓고 순서대로 국적, 제작연대, 작가 등을 밝히되 왜 그렇게 판정하는지 이유와 근거를 제시해야 했습니다. 그 작품들 중에는 고려청자 가짜도 포함되어 있어서 조목조목 그 이유를 밝혔는데 진작(眞作)으로 믿고 있던 박물관과 학과의 교수들이 당황했었다고 합니다.

하버드대학에서는 여러 교수들 중에서도 지도교수이신 John M. Rosenfield 선생이 저를 최선을 다하여 지도해주시고 도와주셨습니다. 저를 용렬하지 않은 미술사가로 만드는 데 한국의 은사들 못지않게 애쓰신 고마운 분입니다. 하버드에서 별 어려움 없이 성공적으로 유학을 마칠 수 있었던 것은 선생의 도움 덕택이었습니다. 저는 역시 은사들에 의해 만들어진 미술사가입니다.

하버드대학에서 석사학위를 받기 위해 쓴 논문은 "Paintings of the Nawa Monju- Manjuśrī Wearing a Braided Robe"라는 글인데 풀을 새끼나 멍석처럼 꼬아 짜서 만든 승의(繩衣)를 입은 문수보살의 그림들을 모아서 쓴 것으로 *Archives of Asian Art*라는 국제학술지 제24호(1970~1971, pp. 36~58)에 게재되었습니다. 이것이 저의 첫 번째 출판된 논문입니다. Rosenfield 선생이 펴낸 Powers Collection 도록의 발간 준비에 참여한 것이 논문을 쓰게 된 계기가 되었습니다.

박사논문은 제목을 한국, 중국, 일본 3국의 미술을 대상으로 고민한 끝에 세계적 문화재로 본격적인 연구가 되어 있지 않던 석굴암으로 한때 결정했었으나, 미개척 분야인 한국의 회화사와 관련된 주제를 택하여 써보면 어떻겠느냐는 김재원 선생의 권고를 받아들여 조각사가 아닌 회화사로 바꾸게 되었습니다. 한국회화사는 당시에 워낙 연구가 되어 있지 않고 작품사료도 세상에 공개된 것이 드물어서 성공적인 박사논문을 쓸 수 있으리라는 확신이 서지 않아 염려스러웠으나 은사의 권고를 받아들여 위험을 감내하기로 결심하였습니다. 고심 끝에 한국 역사상 회화가 가장 발달했던 조선왕조의 회화를 대상으로 삼되 그 첫머리에 해당하는 초기, 그 중에서도 대표적인 산수화에 관해서 써보기로 했습니다. 그래서 태어난 학위논문이 "Korean Landscape Painting of the Early Yi Period: The Kuo Hsi Tradition"(1974)이라는 글입니다. 조선 초기의 산수화들 중에서 북송대의 대표적 화원이었던 곽희(郭熙)의 화풍을 바탕으로 한 작품들을 모아서 검토한 논문인데 이것이 한국 최초의 회화사 분야 박사학위논문입니다.

후일 저의 연구가 더욱 진전됨에 따라 이 작품들은 곽희의 영향을 바탕으로 한 안견의 화풍을 본받은 것임을 확인하게 되었고 따라서 이 계통의 화가들과 작품들을 묶어서 '안견파' 혹은 '안견파화풍'이라고 부를 수 있음을 확신하게 되었습니다. 어렵고 불안하고 위험하기는 했지만 결과적으로 성공한 셈이고 이것이 평생 미개척 분야이던 한국회화사를 연구하고 규명하는 데 튼튼한 초석이 되어주었습니다. 한국회화사를 붙들고 평생 행복한 고생을 하게 되었으니 행운이 아닐 수 없는데 이것 역시 김재원 선생이 만들어주신 것입니다. 이런 의미에서도 분명히 저는 '만들어진 미술사가'입니다.

하버드대학에서 학위논문을 쓰기 시작했을 무렵 지도교수이신 Rosen-

field 선생이 안식년을 받아 일본에서 일 년간 체류하게 되어 저는 Rosen-field 선생의 주선에 따라 Princeton대학에서 한 해를 보내게 되었습니다. 그곳에서 학위논문을 쓰면서 "Emperor of Chinese Painting"이라고 불리는 Wen Fong(方聞) 교수의 중국회화사 강의와 일본미술사 및 동양미술사의 최고 권위자로 추앙받던 시마다 슈지로(島田修二郞) 교수의 일본회화사 세미나 강좌들을 청강하였습니다. 또다른 세계적 석학들과 학연을 맺게 된 것도 행운이 아닐 수 없습니다.

하버드대학 유학은 이처럼 저에게 더없이 소중한 소득을 안겨주었습니다. 이 대학 유학을 통하여 학문의 높고 깊은 경지가 어떤 것인지, 세계의 미술이 얼마나 다양하고 풍부하며 창의적인지, 정통 미술사학이 어떠한 학문인지, 대학교육은 어떻게 해야 하는 것인지, 대학교수는 어떻게 연구하고 교육에 임해야 하는지 등을 배우고 깨달은 것도 큰 소득이 아닐 수 없습니다. 저처럼 미국유학의 혜택을 톡톡히 누린 사람도 드물 것입니다. 김재원 선생이 왜 굳이 저를 하버드 대학에 보내셨는지 매번 절감하였습니다.

III. 맺은 결실: 연구

제가 1974년에 유학을 마치고 한국 최초의 공채교수로 홍익대학교 미술대학에 부임하여 활동을 시작하였던 때에는 박정희 대통령 치하에서 경제가 한참 발전의 궤도에 오르고 있었고 그에 따라 문화적 요구가 사회적으로 크게 증가하고 있었습니다. 자연히 전통문화에 대한 수요가 크게 늘어나고 그 중에 회화와 미술이 큰 몫을 차지하고 있었습니다.

특히 제대로 훈련된 회화사 전공자가 거의 없던 시절이어서 대부분의

요청이 저에게 쏠리게 되었습니다. 회화사는 물론 한국미술사 전반, 중국 및 일본과의 미술교섭, 문화재와 박물관, 심지어 현대미술에 관한 원고청탁까지도 몰려들었습니다. 미술사, 국사, 문화재, 현대미술과 미술교육 분야를 위시하여 각급 문화기관이나 단체들로부터 청탁이 줄을 이었습니다. 경제발전이 불러온 호황이라고 할 수 있습니다. 대부분의 청탁을 정중히 사양해도 항상 글빚이 저서, 논문, 잡문을 합쳐서 여러 편이 동시에 밀려 있는 상태가 평생 지속되었습니다. 제가 발표한 글의 편수가 비교적 많은 것은 대개 이 때문입니다.

지금까지(2008년 10월 현재) 출판한 33권의 저서(단독저서, 공저서, 편저서 포함), 110여 편의 논문, 450여 편의 학술단문들 중에서 소위 주문생산된 것이 상당수를 차지하고 있음을 고백하지 않을 수 없습니다. 이 때문에 다작이 불가피했다고 볼 수 있습니다. 그러나 남작(濫作)은 절대로 한 적이 없음을 말씀드릴 수 있습니다. 큰 글이든 작은 글이든 집필과 출판 시에 최선을 다해 성실하게 임했기 때문입니다. 지금 다시 읽어보아도 오자나 작은 오류는 가끔 눈에 띄어도 큰 잘못이나 허술한 내용 때문에 심하게 후회되거나 실망을 느끼는 경우는 거의 기억이 나지 않습니다. 이 글들은 무거운 강의부담과 온갖 잡무 속에서 고생스럽게 산고를 겪으면서 생산된 것들이어서 한 편 한 편에 따뜻한 애정을 느낍니다. 집필할 시간을 확보하기 위하여 휴가의 포기, 연구와 무관한 사회적 만남의 최소화, 토막 시간의 선용, 수면시간의 감축 등으로 대응해왔습니다. 고달픈 삶이었지만 보람을 느낍니다.

지금까지 펴낸 책들 중에서도『한국회화사(韓國繪畫史)』(일지사, 1980),『한국회화의 전통(韓國繪畫의 傳統)』(문예출판사, 1988),『한국 회화사 연구』(시공사, 2000),『한국 회화의 이해』(시공사, 2000),『고구려 회화』(효형출판,

2007) 등은 저의 한국회화사 개척의 족적을 보여준다고 생각합니다. 그리고 『한국의 미술과 문화』(시공사, 2000), 김원용 선생과 같이 지은 『신판 한국미술사(新版 韓國美術史)』(서울대학교출판부, 1993) 및 『한국미술의 역사』(시공사, 2003), 『한국미술의 美』(이광표와 공저, 효형출판, 2008), 『미술사로 본 한국의 현대미술』(서울대학교출판부, 2008) 등의 저서들은 한국미술사 분야에서 지금까지 제가 해온 일들을 노정(露呈)한다고 볼 수 있습니다. 그리고 일본어판 『韓國繪畫史』(藤本幸夫·吉田宏志 공역, 東京: 吉川弘文館, 1987)와 문고판 『韓國の風俗畫』(東京: 近藤出版社, 1987), 공저서인 영문판 *Korean Art Treasures*(Seoul: Yekyong Publications Co., 1986) 등의 저서들과 영문 및 일문으로 발표한 20편 정도의 논문들은 한국의 전통회화를 외국에 소개하는 데 일조를 했을 것으로 믿어집니다.

논문은 ① 총론적 연구, ② 시대별 연구, ③ 주제별 연구, ④ 작가 연구, ⑤ 교섭사적 연구 등 다양한 영역에 걸쳐 발표해왔으며 이 밖에 『朝鮮王朝實錄의 書畫史料』(한국정신문화연구원, 1983)를 비롯하여 기초자료의 정리에도 관심을 쏟았습니다.[3] 종횡으로 거침없이 넘나들며 논문을 쓴 셈입니다. 기존의 다른 학자들의 연구업적이 축적되어 있지 않은 상황에서 제가 처음으로 쓴 논문들이 대부분을 차지합니다. 개척적 성격의 글들이 많이 포함되어 있습니다.

이곳에서 다양한 영역에 걸쳐 쓴 많은 논문들의 주요 내용이나 학문적 의의 등을 한 편 한 편 일일이 언급하는 것은 지면과 시간의 제약 때문에 여의치 못합니다. 다만 한국미술을 총체적으로 통관해보면 다음과 같은 크고 보편적인 제 자신의 졸견들을 제시할 수는 있다고 봅니다.

.........

3 주 1의 안휘준(2000) 참조.

(1) 한국의 미술은 선사시대부터 현대까지 한국적 특성을 창출하며 발전해왔고 시대마다 현저한 차이를 드러낸다. 작품들의 양식이나 화풍이 이런 사실을 입증한다. 그러므로 회화의 경우 18세기에 이르러서야 비로소 한국적 화풍이 대두하였을 뿐 그 이전에는 중국 송원대의 화풍을 모방하는 데 그쳤다는 일제강점기 식민주의 어용학자들의 모욕적인 주장은 사실이 아님이 분명하게 확인된다.

(2) 한국의 미술은 고대로부터 중국과 서역 등 외국미술의 영향을 선별적으로 받아들여 독자적 양식을 발전시킴으로써 국제적 보편성과 함께 독자적 특수성을 균형 있게 유지해왔다.

(3) 한국의 미술은 중국의 미술을 수용함에 있어서 많은 노력과 경비를 지불하면서 주체적으로 받아들였다. 많은 기록들이 이를 말해준다. 그러므로 지리적 인접성 덕분에 한국은 별다른 노력 없이 가만히 앉아서 중국미술을 손쉽게 접할 수 있었다고 여기는 통념은 매우 잘못된 것이다.

(4) 한국의 미술은 중국미술의 영향을 받았음에도 불구하고 중국미술보다 나은 청출어람의 경지를 창출하기도 하였다. 고구려의 오회분 4호묘를 비롯한 고분벽화, 백제의 산수문전과 금동대향로, 고신라의 금관과 금동미륵반가사유상(국보 83호), 통일신라의 석굴암조각·다보탑·성덕대왕신종, 고려의 불교회화와 사경(寫經)·상감청자를 비롯한 청자·나전칠기, 조선왕조의 초상화·안견의 〈몽유도원도〉·이암(李巖)의 강아지그림·정선의 진경산수화·김홍도와 신윤복의 풍속화·분청사기와 달항아리 등은 그 대표적 예들이다.

(5) 한국의 미술은 선사시대, 삼국시대, 조선왕조시대에 특히 일본미술에 영향을 많이 미침으로써 동아시아 미술의 발전에 기여하였다. 일본은

이를 토대로 일본 특유의 독자적 미술을 창출하였다.

이 밖에 제 자신만의 독자적인 학문적 주장이나 견해들 중에서 한국미술만이 아니라 모든 다른 나라들의 미술과 미술사에도 해당되는, 또는 적용되는 중요한 것들을 몇 가지만 소개하면 다음과 같습니다.

(1) 미술사라는 학문의 정의를 내려 보았습니다. 동서의 많은 미술사 서적들을 널리 찾아보아도 의외로 미술사라고 하는 학문에 대하여 정의를 내린 학자가 눈에 띄지 않습니다. 저는 미술사를 ① 미술의 역사, ② 미술에 관한 역사, ③ 미술을 통해본 역사, ④ 이상의 셋을 합친 역사 등으로 정의하였습니다. ①이 정통적이고 미시적인 정의라면 나머지는 거시적 정의라고 볼 수 있습니다.[4]

(2) 미술의 다면적 성격을 정리해보았습니다. ① 예술로서의 미술, ② 미의식, 기호, 지혜의 구현체로서의 미술, ③ 사상과 철학의 구현체로서의 미술, ④ 기록 및 사료로서의 미술, ⑤ 과학문화재로서의 미술, ⑥ 인간심리 반영체로서의 미술, ⑦ 금전적 가치 보유체로서의 미술 등으로 정리해볼 수 있습니다.[5]

(3) 미술은 조형예술로서 언어와 문자의 예술인 문학, 소리의 예술인 음악, 행위의 예술인 무용 등 여러 예술 분야들과 동등하게 중요하지만 역사적 측면에서는 가장 중요하게 보지 않을 수 없습니다. 왜냐하면 다른 예술 분야들과는 달리 미술은 선사시대부터 현대까지 작품을 남기고 있어서 각 시대별 특징과 시대변천에 따른 문화적 변화양상을 파

4 안휘준·이광표, 『한국미술의 美』(효형출판, 2008), pp. 25~28 참조.
5 안휘준, 『미술사로 본 한국의 현대미술』(서울대학교출판부, 2008), pp. 3~6 참조.

악해볼 수 있는 유일한 분야이기 때문입니다.

(4) 미술이 지니고 있는 여러 가지 복합적 성격과 특성들 중에서 역사학적 측면에서 각별히 중요하게 여기지 않을 수 없는 것은 모든 미술작품은 다소간을 막론하고 기록성과 사료성을 지니고 있다는 점 때문입니다. 처음부터 기록을 목적으로 제작된 의궤도나 각종 기록화들은 말할 것도 없고 고구려의 고분벽화, 고려시대의 불교회화에 보이는 세속 인물들과 건물의 모습을 그린 부분들, 조선왕조시대의 풍속화, 각 시대의 초상화 등은 기록성, 사료성, 시대성 등을 잘 보여줍니다. 이러한 그림들이 남아 있지 않다면 그 해당되는 시대의 문화와 역사를 입체적으로 이해하는 데 대단히 큰 지장을 받게 될 것입니다. 문헌기록만으로는 그림들이 보여주는 것처럼 생생하고 입체적인 파악이 어렵습니다. 그래서 옛날 중국의 문인들이 "시보다는 산문이, 산문보다는 그림이 더 구체적이다"라고 한 얘기는 언제나 지당하다고 여겨집니다.

비단 이러한 그림들만이 아니라 순수한 감상을 위한 그림들도 기록성과 사료적 가치를 지니고 있습니다. 심지어 유치원의 어린이가 엄마의 모습을 그린 그림조차도 그 엄마의 머리 매무새, 화장법, 옷차림 등을 드러냄과 동시에 어린이의 심리상태와 그림을 그리는 데 사용된 재료 등을 보여준다는 점에서 약간의 사료성을 지니고 있다고 볼 수 있습니다. 그림이 단순히 감상의 대상으로만 끝나는 것이 아님을 알 수 있습니다. 미술사가에게는 모든 미술작품이 문자에 의한 기록과 마찬가지로 중요한 사료인 것입니다.

저의 핵심 전공인 조선시대 회화사 연구와 관련하여 유의해야 할 과제

로는 다음과 같이 11가지를 제시한 바 있습니다.[6] 이것은 비단 조선시대 회화사만이 아니라 한국미술사 연구 전반에 해당하는 것이라고 생각합니다. 어쩌면 부분적으로는 다른 나라의 미술사 연구에도 참고가 될 수 있을지도 모르겠습니다.

① 작품사료와 문헌사료의 계속적인 발굴과 집성

② 화풍의 특성과 변천 규명

③ 작가 및 화파에 관한 종합적인 고찰

④ 화목별 또는 주제별 연구

⑤ 사상적, 상징적 측면에 대한 고찰

⑥ 사회사적, 경제사적 측면에 대한 고찰

⑦ 기법(필법, 묵법, 준법, 기타)에 대한 연구

⑧ 전대(고려) 및 후대(근현대) 회화와의 관계 규명

⑨ 중앙화단 및 지방화단과의 관계 규명

⑩ 민화 및 불화와의 상호 연관성 및 그 자체에 관한 연구

⑪ 중국 및 일본회화와의 관계 연구

이 밖에 조선시대 회화사의 변천을 필자가 화풍의 변화에 의거하여 초기(1392년~1550년경), 중기(1550년경~1700년경), 후기(1700년경~1850년경), 말기(1850년경~1910년)의 4기로 편년하였는데,[7] 현재 한국 미술사학계에서 널리 통용되고 있습니다. 불교미술을 제외하고는 대체로 큰 무리 없이 들어

.........
6 안휘준, 「朝鮮初期 繪畵 硏究의 諸問題」, 한림대학교 한림과학원 편, 『韓國美術史의 現況』(도서 출판 예경, 1992), pp. 305~327 및 주 1의 졸저(2000), pp. 765~771 참조.
7 안휘준, 『韓國繪畵史』(일지사, 1980), pp. 91~92 참조.

맞는 것으로 받아들여지고 있습니다.

IV. 맺음말

　한국미술사의 여러 분야들 중에서도 한국회화사는 현재 한국에서 가장 큰 관심의 대상이 되고 있습니다. 젊은 층의 학문인구도 제일 많고 연구업적도 가장 많이 산출되고 있습니다. 과거에 불상이나 도자기 분야에 비하여 마이너 아트(minor art)처럼 열세에 놓여 있던 상황은 완전히 사라지고 이제는 회화사가 메이저 아트(major art)로서의 확고한 위치를 점하고 있습니다. 연구업적의 수준도 평균적으로 높다고 볼 수 있습니다. 심지어 회화 관계의 주제가 포함되어 있는지의 여부가 학회 참가자의 숫자에 영향을 미치기도 합니다. 30년 전과는 현저하게 달라진 획기적인 변화가 아닐 수 없습니다. 이러한 시대의 흐름과 변화 속에서 저도 몸담아 살아왔습니다. 이러한 큰 변화를 지켜보면서 미개척 분야였던 한국회화사의 연구와 교육에 작으나마 한몫을 해 온 점에 대하여 큰 보람을 느끼고 있습니다.

　그렇지만 분명하게 밝히고 싶은 것은 저의 관심이 한국회화사에만 머물러 있었던 것은 결코 아니라는 점입니다. 한국회화사를 그 자체만으로 보기보다는 한국미술사 전체 중의 한 분야로, 한국의 전체적인 역사와 문화 속의 한 영역으로, 그리고 더 나아가서는 중국과 일본을 포함한 범동아시아의 시각에서 보고자 노력해왔습니다. 제가 한국의 회화 이외에도 조각, 도자기를 비롯한 각종 공예, 건축과 조원은 물론, 중국 및 일본미술과의 교섭사, 그리고 한국사 등 문헌사까지 짬나는 대로 관심을 쏟으며 선별적으로나마 필요한 업적들을 섭렵하고 가능한 한 학술발표회장들을 거르지 않고

맴도는 이유도 바로 그 때문입니다. 식견이 넓고 안목이 높은 학자, 역사를 이해하고 문화예술을 사랑하는 인문학자가 되기를 꿈꾸며 공부해왔습니다. 한국회화사에 대한 연구는 그러한 대도(大道)로 이어지는 다양하고 수많은 소로(小路)들 중의 하나라는 생각이 듭니다.

저는 2006년 2월에 서울대학교에서 정년퇴임을 하였으나 아직도 정규 전임교수 못지않게 바쁘고 고달픈 삶을 살고 있습니다. 앞으로 저에게 남겨진 과제는 줄지어 서서 저의 손길을 기다리고 있는 15권 정도의 저서들을 완간하는 일입니다. 그 중에는 약간의 개정판, 3권의 영문서와 2권의 일문서도 포함되어 있습니다. 저의 귀한 시간을 뺏어가는 세상의 온갖 일들로부터 벗어나 이 책들을 계획한 대로 차질 없이 펴내는 일에만 전념, 몰두하고 싶습니다.

끝으로 특수사 분야의 연구자로서 바라는 바가 있다면 미술사와 문헌사 분야들이 좀 더 긴밀한 유대관계를 맺는 것입니다. 상호의 연구업적들이 충분히 공유된다면 역사의 내용은 훨씬 풍부하고 다양해지며 보다 구체성을 띠게 될 것이라고 믿기 때문입니다.

나의 고고인류학과 시절[*]

안휘준 | 서울대학교 인문대학 고고인류학과 명예교수

학교 교육을 받은 사람이라면 누구나 자신의 인생 역정에서 대학 시절이 차지하는 비중이 얼마나 큰지 잘 알 것이다. 전공, 취업, 출세, 인맥 등등 모든 면에서 평생 잊을 수 없는 경험으로 남겨지는 세월이기 때문이다. 그러기에 온 국민 온 나라가 대학 입시에 모든 것을 거는 형국이 되었다고 볼 수 있다. 나의 경우에도 예외가 아니다. 다만 그 무늬가 약간 남들과 다를 뿐이다.

몇 년 전에 내가 졸업한 초등학교가 개교 100주년을 맞이하게 되었으니 재학 시절에 대하여 회고하는 글 한 편을 써달라는 요청을 사업회 측으로부터 받았었다. 그것을 계기로 하여 초등학교 시절을 되돌아보니 그때 받았던 교육이 얼마나 중요한지를 절감하게 되었다. 우선 내가 공부를 업으로

.........

*　『서울대학교 인류학과 50년(1961~2011)』(서울대학교 사회과학대학 인류학과, 2011), pp. 288-293.

하면서 늘 읽고 쓰는 것을 일상사로 하고 있는데 그것을 할 줄 알게 된 것이 바로 초등학교 때 한글을 깨우친 덕분이 아니던가. 그뿐만이 아니라 일상생활을 하면서 하루에도 수십 번, 수백 번씩 이런저런 셈을 하게 되는데 그것 역시 초등학교 때 더하기, 빼기, 곱하기, 나누기 등의 기본 셈법을 배운 혜택이 아닐 수 없다. 어디 그뿐인가. 생활하면서 지켜야 할 기본적인 규칙과 도덕규범, 다른 사람들과의 관계, 반장을 하면서 익힌 하찮은 리더십까지 모두 그 시절에 배우고 익히고 깨달은 것들임을 확인하게 되었다. 초등학교 시절에 받았던 교육이 얼마나 나에게 값지고 소중한 것인지를 새삼스럽게 절감하였다.

그러나 초등학교 교육이 아무리 중요해도 한 분야의 전문가로서의 나에게는 대학과 대학원 시절에 받은 교육을 능가한다고는 말하기 어려울 듯하다. 초등학교 교육만큼 대학과 대학원 교육도 똑같이 중요함을 도저히 부인할 수 없다. 그 사이에 낀 중·고등학교 시절의 교육도 그 두 시절의 것에 비하면 못하다고 단정할 수는 없다는 생각이 든다. 그럼에도 불구하고 적어도 나에게는 처음 받은 초등학교 교육과 맨 나중에 경험한 대학 및 대학원 교육이 그 중간의 중·고등학교 시절의 그것보다 훨씬 또렷한 모습으로 각인되어 있는 것이 사실이다.

아마도 누구에게나 마찬가지이겠지만 나에게 있어서 대학 시절은 특별한 의미를 지니고 있다. 먼저 전공의 선택이 그러하다. 나는 대학 입시와 관련하여 가장 중요한 고등학교 3학년 시절을 수원에서 서울로 기차 통학을 하며 보냈다. 해가 뜨기 전인 꼭두새벽에 수원역을 향하여 발걸음을 재촉하던 나의 모습, 통학생들 사이에 툭하면 벌어지던 패싸움, 친구들을 피해 기차의 동떨어진 칸에 숨어들어 나무의자(그 시절에는 나무로 된 의자도 있었다)에 앉아 공부하던 열의, 저녁 식사 후에 식곤증을 이기지 못하여 쓰

러져서 자다가 기차 타야 할 새벽에야 화들짝 놀라서 깨곤 하던 나날 등이 아직도 기억 속에 또렷하다. 이러한 나날을 보내면서 대학 입시에 관한 번민을 거듭하였다. 목표했던 대학은 서울대학교로 처음부터 정해진 채 불변이었지만 어느 학과에 가서 무엇을 전공할지는 여전히 고민거리였다. 문리과 대학의 불어불문학과, 사회학과, 사회사업학과, 상과 대학을 염두에 두고 고민하다가 결국, 담임 선생님의 권유를 받아들여 상과 대학으로 목표를 정하고 그 입시 준비를 하고 있었다. 그런데 상과 대학을 가려면 상업이라는 과목을 공부하는 것이 요구되었는데 나는 그 과목이 도무지 적성에 맞지 않아 고민을 거듭하면서 고3, 2학기 후반기를 맞게 되었다. 다시 문리과 대학으로 진로를 바꿀까 생각도 해보았지만 이미 되돌리기가 쉽지 않았다. 문리과 대학을 가려면 상과 대학과 달리 제2외국어를 준비해야 되고 사회와 자연 과학에서 각각 한 과목씩을 선택해야만 하는데 그렇게 하기에는 이미 때가 늦었다. 당시에는 서울대학교 안에서도 단과 대학별로 입시 과목에 차이가 컸었다.

　이러한 고민을 거듭하던 차에 희소식을 접하게 되었다. 문리과 대학에 고고인류학과(考古人類學科)가 우리나라 역사상 처음으로 신설된다는 것이었다. 이 소식은 나의 고민을 일시에 불식시켰다. 더 이상 흥미 없는 상과 대학 때문에 속 썩을 이유도 머뭇거릴 이유도 없었다. 미개척 분야를 전공할 수 있다는 생각에 어떤 망설임도 없었다. 입시 과목들이 세 개나 바뀌게 되고 시간적 여유가 없다는 사실조차도 더 이상 나를 머뭇거리게 할 수는 없었다. 그 소식은 나에게 구원의 메시지와도 같았다. 즉각 사실 여부를 확인하고 나에게 상과 대학을 권했던 담임 선생님께도 나의 결심을 전했다. 그때부터 즉시 문리과 대학 입시에 필요한 과목들을 새로 공부하며 준비에 착수하였다. 제2외국어는 마침 한문도 인정이 되어 그 공부를 시작하였고

자연과학에서는 지학(地學)을 선택하였다. 이 과목들은 대학에서의 전공을 위해서는 물론 지금까지도 도움이 되고 있다.

　　서울대학교 문리과 대학 고고인류학과에는 10명 모집에 73명이 응시하였다. 다들 신설 학과에 대한 지대한 관심과 미개척 분야에 대한 열망을 지니고 있었다. 대부분 우수 학생들이었음이 분명하다. 그러므로 나의 합격은 행운이었다고 여기지 않을 수 없다. 기차통학에 따른 불리한 여건, 목표의 변경에 따른 과중한 준비 부담, 절대적으로 부족했던 시간 등을 감안하면 그렇게 생각하지 않을 수 없다.

　　합격자 발표가 있기 전날 회현동의 친구 집에서 자고 다음날 발표장으로 향하였는데, 을지로와 종로에 이르렀을 때 어린 소년들이 뛰어다니며 합격자 명단이 실린 호외를 소리쳐 팔고 있었다. 어찌 사 보지 않을 수 없었겠는가. 고고인류학과 열 명의 합격자 명단 속에 내 이름도 들어 있었다. 거듭거듭 확인해보아도 분명하였다. 문리과대학에 이르러 벽에 붙은 명단에도 거듭 확인하였다. 따뜻한 초봄이 찾아올 때면 그때의 기쁨이 되살아나 방긋이 웃곤 한다. 바로 이 신설 학과에 합격한 것이 그 다음의 내 인생을 다져주었다.

　　입학식은 1961년 4월 3일에 개최되었다. 우여곡절 끝에 겨우 등록을 마친 후여서 한시름 놓을 참이었으나 바로 이틀 뒤에 어머니가 급환으로 갑자기 별세하시어 나의 대학 첫 학기는 어둠 속에 잠기게 되었다. 내가 10명의 고고인류학과 제1회생들 중에서 유일하게 재학중에 그것도 1학년만 마치고 군대에 학적 보유자로 자원 입대하여 복무를 필하게 되었던 것은 경제적 어려움과 가장 무겁게 느껴지던 국방 의무로부터 하루빨리 벗어나 오로지 공부에만 매진하고 싶다는 갈망 못지않게 어머니의 타계에 따른 상실감을 완화시켜 보고자 기대했던 데에도 그 이유가 있었다.

군대에서 제대를 한 후에 복학하여 학업을 계속하였으나 재학 기간 내내 아르바이트를 하느라 공부다운 공부를 마음에 흡족하도록 해보지 못했다. 학기말 시험 공부조차 가르치는 학생의 시험 기간과 대체로 겹치는 경우가 많아 내 시험 준비는 마지막 순간에 소위 '벼락치기'를 하는 경우가 다반사였다. 용케 학점들을 모두 따고 과히 나쁘지 않은 성적으로 무사히 졸업을 하게 되었던 것이 지금 생각해도 기적처럼 느껴진다. 아마도 수강 과목은 많았어도 요즘처럼 강의의 분량이 특별히 많지는 않았던 것도 나름대로 일조가 되었던 것이 아닐까 생각된다.

그런데 되돌아보면 옛날 문리과 대학의 제도와 교육은 내가 전에 다룬 글(「미개척 분야와의 씨름: 나의 한국회화사 연구」, 『美術史論壇』 제27호, 2008, 하반기, pp. 341~355)에서도 잠깐 언급한 바 있듯이 나름대로 이점이 꽤 있었던 것으로 판단된다. 우선 인문, 사회, 자연과학이 지금처럼 별개의 3개 대학으로 분리되어 있지 않고 문리과대학 한 대학에 통합이 되어 있었고 학문 분위기가 자유로워서 학문영역에 따른 벽이나 거리감이 별로 없었다. 자연스럽게 학문적 통섭이 이루어져 요즘처럼 대학 간, 학과 간, 전공 분야 간 철벽이 적어도 심리적으로는 쳐져 있지 않았다. 게다가 체육을 제외한 대부분의 과목들은 2학점이었고 매주 한 번 2시간의 수업으로 끝낼 수 있었다. 지금처럼 과목당 3학점, 2번의 75분 수업으로 나뉘어져 타과 강의들을 수강하기 어렵게 하지 않았다. 졸업에 필요한 학점은 처음에는 180학점이었으나 후에 160학점으로 줄었다. 필요 학점수가 워낙 많았기 때문에 학생들은 자신의 학과 과목들 이외에 다른 학과들의 강의도 폭넓게 듣지 않을 수 없었다. 과목당 2학점, 즉 1회의 수업 시스템은 여러 학과의 수많은 개설 과목들 중에서 자유롭게 선택하여 들을 수 있도록 뒷받침해주었다. 이 덕분에 나도 고고학, 인류학, 민속학 등 우리 학과의 과목들 이외에도 국사, 동

양사, 서양사, 미학, 종교학, 사회학, 심리학, 지질학, 고생물학 등 다양한 과목들을 폭넓게 수강, 또는 청강할 수 있었다. 되돌아보면 이는 큰 축복이었다. 다른 많은 전공분야의 학문들을 폭넓고 다양하게 설렵할 수 있었던 덕분에 다른 학문들에 관하여 깊이는 몰라도 그 특성과 중요성을 이해할 수 있는 기초를 쌓았던 것이다. 평생 문리과대학이 자랑스럽고 고마운 이유이다. '대학 중의 대학'이라고 자부하던 당시 문리대 학생들의 긍지는 그럴 만한 이유가 있었다고 나 자신도 인정하지 않을 수 없는 근거이기도 하다. 어쨌든 이러한 문리과대학의 교육 덕분에 다른 많은 분야들의 학문에 대하여 깊이는 몰라도 적어도 폭넓게는 이해하게 되었고 모든 학문들의 중요성에 대한 인식을 확실히 하게 되었다. 이는 대단히 중요한 학문적 자산이라고 나 스스로 여기고 있다.

문리과대학의 고고인류학과에서 얻은 가장 중요한 소득은 훌륭하신 은사들을 만나게 된 일이라 하겠다. 내가 택했던 수많은 과목들을 담당했던 여러 교강사들에 대하여 여기에서 일일이 언급할 여유가 없지만 지도교수이셨던 삼불(三佛) 김원용(金元龍) 선생님과 고고학강독을 담당하셨던 초대 국립박물관장 여당(黎堂) 김재원(金載元) 선생님에 관해서는 몇 마디 적지 않을 수가 없다. 그 두분이 나의 학문적 운명에 결정적인 역할을 해주셨기 때문이다. 이 두 분은 잘 알려져 있는 바와 같이 고고학자이자 미술사학자들로 우리나라의 고고학과 한국미술사 발전에 가장 크게 기여하였다(안휘준, 「김재원박사와 김원용교수의 미술사적 기여」, 『美術史論壇』 제13호, 2001, 하반기, pp. 291~304 참조). 그분들은 한국고고학과 미술사 분야의 선각자, 선구자, 개척자들이다. 그런데 나는 이 두 분 선생님들로부터 누구보다도 두터운 학은을 입었다. 김원용 선생님은 사모님과 함께 어렵던 대학 시절의 나를 여러모로 이끌어 주셨을 뿐만 아니라 종래의 문리과대학 고고인류학

과가 관악 캠퍼스로의 이전을 계기로 인문대학의 고고학과와 사회대학의 인류학과로 나뉘어져 있던 상황에서 홍익대학교 미술대학에 재직하고 있던 나를 나의 모교로 불러 주시고 고고학과를 고고미술사학과(考古美術史學科)로 개편까지 하여 주셨다. 삼불 선생님이 아니셨으면 세상에 어느 누가 미술사의 중요성을 절감하고 학과를 개편하면서까지 못난 나를 서울대학교 인문대학으로 끌어주셨겠는가. 또 전국의 여러 대학에 고고미술사학과가 개설되고 미술사가 미개척, 영세 분야의 신세를 가까스로 면하고 인문학으로서의 기반을 다질 수가 있었겠는가, 나 개인으로서만이 아니라 우리나라 미술사학이 삼불 선생님께 입은 은혜는 백골난망이 아닐 수 없다.

여당 선생님은 군대 복무 후에 복학하여 공부하고 있던 나를 눈여겨보시고 하려던 전공인 인류학을 접고 미술사를 공부하도록 설득하시고 미국 유학의 길까지 열어주셨으며 현재의 전공인 한국 회화사를 하도록 이끌어 주셨다. 그리고 평생 격려를 아끼지 않으셨다.

이처럼 삼불 선생님과 여당 선생님 덕분에 현재의 내가 있고, 따라서 내가 조금이라도 학문적으로 이룬 것이 있다면 그것은 모두 두 분 은사들 덕택이라 하겠다. 내가 스스로를 '만들어진 미술사가'라고 자처하는 이유도 그 때문이다. 내가 문리과대학 고고인류학과에 입학하여 공부하게 된 행운이 없었다면 어떻게 두 분 은사님들을 만날 수 있었겠으며 못났으나마 현재의 내가 있었겠는가. 두 분 은사를 만난 것은 나에게 최대의 행운이었다. 이런 의미에서도 문리과대학의 고고인류학과 시절은 나에게 평생 너무나도 소중한 시기였다고 여기지 않을 수 없다

돌이켜보면 인류학을 포기하고 미술사를 전공하게 되었던 것도 행운이라는 생각이 종종 든다. 에스키모에 관한 책들을 이화여대 도서관에까지 가서 간곡한 요청 끝에 찾아 읽었을 정도로 인류학에 큰 관심을 가졌었지

만 당시에는 미처 몰랐던 두 가지 사실을 세월이 흐른 뒤에야 뒤늦게 깨닫게 되었다. 그 하나는 내가 비위가 약해서 아무 음식이나 가리지 않고 잘 먹는 편이 못 된다는 것이고 다른 하나는 피부가 너무 연약해서 툭하면 피부병에 잘 걸리고 쉽게 낫지 않는다는 점이다. 문명사회에서는 대수롭지 않게 여겨질 수도 있겠지만 원시민족들과 열악한 환경 속에서 생활하면서 조사하기에는 상당히 치명적인 약점들이 아닐 수 없다. 은사들의 권유에 따라 전공을 미술사로 바꾸지 않고 그대로 인류학을 전공했다면 성공은커녕 중도에 포기하거나 실패하지 않았을까 하는 두려운 생각에 종종 쓴웃음을 짓곤한다. 설령 용케 적응을 하고 극복했다고 해도 괴로웠을 것이 거의 분명하다. 이렇게 보면 학부 때 인류학을 하고자 했던 것은 스스로 자격이 부족했으면서도 그것을 모르면서 주제넘게 과한 욕심을 부렸던 것으로 여길 수밖에 없다.

고고인류학과 1회생은 모두 10명인데 그중 여섯 명이 대학교수가 되었다. 고고학 분야에 김병모(한양대), 손병헌(성균관대), 임효재(서울대), 정영화(영남대) 등 4명, 인류학에 권이구(영남대) 1명, 미술사에 안휘준(서울대) 1명이 그들이다. 모두 각 분야에서 활약하다가 건강한 몸으로 정년퇴임하였으나 권이구만은 정년 전에 고인이 되어 안타까움을 금할 수 없다(안휘준,「친우 권이구교수를 추모함」,『한국문화인류학』제32집 1호, 1995. 5, pp. 12~16 참조).

고고인류학과가 창립 50주년을 맞게 되어 감개무량하다. 그동안 배출된 인재들이 각 분야에서 큰 업적들을 이루며 기여하고 있어서 자랑스럽다. 50주년을 진심으로 축하하며 동문들의 건강과 더욱 큰 발전을 기원한다.

고고미술사학과[*]

고고미술사학과(考古美術史學科)의 연혁은 불과 25년 전인 1961년 4월 본교 문리과대학에 국내 최초로 신설되었던 고고인류학과로부터 비롯되었다. 학문의 내용이나 성격, 방법 등에서 서로 현저한 차이를 지닌 고고학과 인류학을 함께 묶어 놓은 학과였기 때문에 교과과정(教科課程)의 운영 등 여러 가지 면에서 어려움도 없지 않았으나, 이 학과의 설립은 우리나라에서 처음으로 그 두 학문 분야가 대학을 기반으로 나란히 뿌리를 내리게 하는 계기를 마련했다는 점에서 그 의의가 대단히 크다.

어쨌든 이 고고인류학과는 개설된 지 14년 후인 1975년 3월, 관악캠퍼스로의 이전을 계기로 마련된 서울대학교 종합화에 따른 제도개편에 의해 인문대학의 고고학과와 사회대학의 인류학과로 각각 분리되어 독립하

* 『서울대학교 40년사: 1946~1986)』(서울대학교, 1986. 10), pp. 729-732.

게 되었다. 인문대학의 고고학과는 1983년 3월에 다시 미술사 분야의 인재 양성을 위해 현재의 고고미술사학과로 개편을 보게 되었다. 그러므로 고고미술사학과의 역사는 불과 25년이라는 짧은 것이기는 하지만 제1기 문리과대학의 고고인류학과 시절, 제2기 인문대학의 고고학과 시절, 제3기 인문대학의 고고미술사학과 시절의 3기 또는 3단계로 나누어 볼 필요가 있다. 단순히 학과의 명칭만 바뀐 것이 아니라 그에 따른 학과의 성격이나 형편에 나름대로의 변화가 수반되었기 때문이다. 이러한 변화는 결국 우리나라의 미개척 학문 분야가 겪을 수밖에 없는 제반상황을 반영하고 있는 것이라고도 하겠다.

제1기 고고인류학과 시절(1961.4~1975.2)은 초창기였기 때문에 운영상의 어려움이 더 없이 컸다. 교수의 절대부족, 시설의 미비, 외부 학계의 영세성과 지원능력의 부족, 전통의 부재 등등이 그 대표적 예들이다. 그러나 이 제1기는 그런대로 본과의 토대가 굳건하게 구축된 시기라는 점에서 매우 의미가 크다고 하겠다.

이 시기로부터 현재에 이르기까지 여러 가지 난관을 극복하고 학과를 학구적인 전통으로 이끈 분은 김원용(金元龍)교수이다. 국립박물관 재직 중 미국에 유학, 박사 학위를 받은 김원용교수는 제1회 신입생 10명을 맞이했던 1961년에 대우부교수(待遇副敎授)로 임명되어(6월) 이 신생 학과의 운영을 맡게 되었다. 그후 인류학 담당의 한상복(韓相福)교수(1967 전임강사)와 고고학 담당의 임효재(任孝宰)교수(본과 1회생, 1969 전임강사)가 보충되었으나 번갈아 외국 유학을 떠나게 되어(김원용 1968~69, 한상복 69~82, 임효재 73~76), 실제로는 2명의 교수만이 학과를 이끌어 갈 수밖에 없었다. 그러나 교수들의 이러한 장기 유학은 앞으로의 학과의 발전이나 학문의 수준향상에 직접적인 도움이 되었다.

이처럼 어려운 상황에도 불구하고 김원용교수는 학과의 교육과 운영을 전담하면서 엄청난 양의 학술적 업적을 쌓았고 우리나라 고고학계와 미술사학계의 기반을 차근차근 다져나갔다. 또한 이 시기에 거의 매년 학생들을 이끌고 1~3차례 발굴을 실시하여 그들에게 고고학적 훈련을 착실히 쌓도록 하였다. 이 시기에 고고인류학과가 실시한 발굴은 양주군 수석리 거주지(1961)를 시발로 하여 성동구 가락동 3호본(1975)에 이르기까지 15건에 이른다(별표 참조). 이 발굴들은 모두 한국 고고학사상 매우 중요하다. 특히 1965년에 실시한 소사신앙촌(素砂信仰村) 현대 쓰레기터의 발굴은 문화복원과 연관된 고고학 연구방법론상의 여러 문제들을 검증하기 위한 것으로서 이 발굴 결과는 세계 고고학계에도 널리 알려져 있다.

이 시기의 발굴과 관련해서 또한 주목할 점은, 고분발굴을 위주로 하던 종래의 고고학계의 동향을 벗어나 선사시대 유적으로 대상을 넓히고 또한 "트렌치 위주의 발굴법을 그리드(Grid) 방법으로 확대"했다는 사실이다. 그리고 1974년부터 김원용교수가 『韓國考古學年報』를 매년 출판하여 현재에 이르고 있다. 이 연보는 매년마다의 국내 고고학계의 발굴, 조사, 연구, 발표 등을 총집성하고 있으며 영문 요약(要略)을 항상 곁들이고 있어서 국내는 물론 외국의 학계에서도 필독물이 되어 있다. 이러한 발굴전통은 임효재교수가 실시한 우리나라 최고의 신석기시대 유적인 강원도 오산리(鰲山里)의 조사로 이어진다.

제2기인 인문대 고고학과 시절(1975.3~1983.2)의 8년간에도 어려움은 여전했다. 오히려 더 심했다고도 볼 수 있다. 무엇보다도 이 시기에는 계열별 입학제도가 실시되어 본과를 지망하는 학생들이 여전히 줄게 되었고, 점점 더 소위 '비인기학과' 또는 '영세학과'로 화하게 되었다. 이 시기에는 입학정원이 종래의 10명에서 7명으로 줄었으나 그것조차 채우기는커녕 단

한 명의 1차지망자가 없는 경우도 있었다. 이러한 현상이 본과나 고고학계에 끼친 심적 타격과 손해는 대단히 큰 것이었다. 최몽룡(崔夢龍)교수가 조교수 발령을 받아 본과의 교수진을 보강하게 된 것은 이러한 암울하던 시기가 끝날 때쯤인 1981년 11월의 일이었다.

제3기 인문대 고고미술사학과 시절(1983.3~현재)에는 고고학이 인접 분야인 미술사를 수용하여 영역을 확대시키고 그에 따라 교과과정을 개편하여 학과의 폭을 넓혔다는 점이 괄목할 만하다. 안휘준(安輝濬)교수가 미술사 담당교수로 발령을 받게 된 것은(부교수, 1983.5) 이에 따른 조처 때문이다. 미술사 분야의 인력양성의 필요성은 전부터 거론되었으나, 학과 설립이 여러 가지 사정으로 이루어지지 못하다가 김원용박사의 노력과 고병익(高柄翊)총장의 협조로 국내 최초로 이루어지게 되었다. 비록 고고학과 병합된 형식이기는 하지만, 이는 우리나라 미술사 발전에 하나의 전기를 마련했다는 점에서 앞으로도 길이 기억될 일이다.

이 시기에는 과별 모집제도가 회복되고 학생의 입학 정원도 20여 명으로 대폭 늘게 되어 적막하던 학과가 요즘에는 90여 명의 대가족으로 화하여 어려움도 많지만 한편으로는 전에 없이 활력에 찬 모습을 띠게 되었다.

대학원도 1969년에 석사과정이, 1984년에는 박사과정이 개설되었고 점차 활성화되어 가고 있다. 교과과정도 고고학 전공과 미술사 전공이 가능하도록 짜여져 있으나 아직 전공 분리제가 실시되지 못하고 있어 보완을 요하는 점도 있다.

현재 본과의 교수진은 김원용(金元龍, 대학원장 겸임), 임효재(任孝宰, 박물관장 겸임), 최몽룡(崔夢龍, 박물관 고고부장 겸임)(이상 고고학), 안휘준(安輝濬, 미술사)의 4명에 지나지 않으나 본과 교수들이 낸 업적은 대단히 많고 크다. 특히 김원용 교수는 수많은 저술들을 출간했는데 그중에서도 특히

年度	遺蹟名	後援機關	報告書
1961	京畿道 楊州郡 水石里住居址	國立博物館	『美術資料』11(1966)
1963	全南 光山郡 新昌里甕棺墓		「新昌里甕棺墓地」 서울大學校考古人類學叢刊1(1964)
1964	서울 江東區 風納洞土城		「風納里土城內包含層包調査報告」 同上叢刊3(1967)
1965	慶州 皇吾洞一號墳 素砂信仰村現代쓰레기터	文化財管理局	文化財管理局古蹟調査報告 第2冊 66年度合同卒業論文
1966	南海島嶼調査 및 發掘	東亞文化研究所	「南海島嶼考古學」(1968)
1967	同上		
1969~71	釜山市 東三洞貝塚	國立博物館	
1972~78	京畿 驪州郡 欣岩里住居地	서울大博物館	「欣岩里住居地」Ⅰ·Ⅱ·Ⅲ·Ⅳ. 叢刊 4·5·7·8.
1975	서울 江東區 石村洞3-4號墳		「石村洞積石塚發掘調査報告」叢刊6 (1975)
1976	서울 冠岳區 舍堂洞新羅窯址		『文化財』11(1979)
1977	서울 城東區 華陽地區古墳		「華陽地區遺蹟發掘調査報告」(1977)
1978	京畿 始興郡 草芝里貝塚		「半月地區遺蹟發掘調査報告書」(1979)
1980~84	京畿 漣川郡 全谷里舊石器遺蹟	文化財管理局	「全谷里」(1983)
1981~85	江原 襄陽郡 鰲山里遺蹟	서울大博物館	「鰲山里遺蹟」叢刊9(1984) 「鰲山里遺蹟Ⅱ」叢刊10(1985)
1982~83	忠州댐 水沒地區	忠淸北道	「忠州댐水沒地區文化遺蹟 發掘調査綜合報告書」(1984)
1983~84	서울 江東區 岩寺洞住居地	서울市	「岩寺洞」叢刊11(1985)
1983~84	서울 江東區 石村洞3號墳	서울市	「石村洞3號墳發掘調査報告書」(1983) 「石村洞3號墳復元을 위한 掘調査報告書」(1984)
1983~85	서울 江東區 夢村土城	서울市	「夢村土城發掘調査報告」(1985)

『한국고고학개설(韓國考古學槪說)』과 『한국미술사(韓國美術史)』는 각각 해당
분야의 길잡이가 되어 있다. 임효재 교수는 신석기문화에, 최몽룡 교수는
청동기문화 및 국가기원문제의 연구에, 안휘준 교수는 한국회화사 연구에
각기 독자적인 영역을 개척해 가고 있다.

본과는 그간의 어려움에도 불구하고 고고학, 인류학, 미술사 분야에

많은 인재를 배출하였다. 그들은 대학과 연구기관들에서 활동하고 있다. 대학교수로는 본과 교수들 이외, 권이구(權彝九), 김병모(金秉模), 손병헌(孫秉憲), 정영화(鄭永和), 김광언(金光彦), 김영우(金暎雨), 박현수(朴賢洙), 여중철(呂重哲), 임돈희(任敦姬), 김종철(金鍾轍), 이백규(李白圭), 최협(崔協), 장철수(張哲秀), 전경수(全京秀), 윤덕향(尹德香), 조옥라(趙玉羅), 김광억(金光憶), 최성락(崔盛洛), 이희준(李熙濬), 이청규(李淸圭), 노혁진(盧爀眞) 등, 국립 및 사립 박물관의 관장이나 학예실장, 발굴단장으로는 이종철(李鍾哲), 조유전(趙由典), 지건길(池健吉), 이건무(李健茂), 이강승(李康承), 이종선(李鍾宣), 한영희(韓永熙) 동문 등을 들 수 있다. 이밖에 문옥표(文玉杓), 배기동(裵基同), 김영원(金英媛), 김재열(金載悅), 권학수(權鶴洙), 이선복(李鮮馥), 임영진(林永珍), 이남규(李南珪), 이영훈(李榮勳), 안승모(安承模) 등을 비롯한 많은 동문들이 각기 신예로서 촉망을 받으며 학문의 길을 닦아가고 있다.

앞으로, 교수의 증원, 전공 분리제의 실시, 대학원교육의 활성화, 도서 및 사진자료의 Archives 설치, 고고미술사연구소의 설립 등이 본과가 추구해 나가야 할 중요한 과제들이라 하겠다. (安輝濬)

II

학문적 봉사

홍익대학교 대학원 미술사학과와 나[*]

안휘준
서울대학교 인문대학
고고미술사학과 명예교수

1. 머리말

공부를 평생의 업으로 삼는 사람에게는 대학이나 연구기관에 자리를
잡는다는 것이 얼마나 중요한 일인지를 모르는 사람은 적어도 학계에는 없
을 것이다. 안정된 환경에서 생활을 영위하고 공부를 계속하면서 업적을 쌓
아갈 수 있는 평생의 안전판이 되기 때문이다. 그러나 그것이 언제나 누구
에게나 쉽게 보장되는 것이 아님은 말할 것도 없다. 필자도 젊은 시절에 이
런 문제로 적지 않은 걱정을 한 적이 있다. 박사 논문이 마무리 단계에 있
던 1973년에는 더욱 많은 걱정을 하였다. 박사학위를 받아도 마땅히 갈 대

.........
* 『홍익대학교 대학원 미술사학과 40년사(1973~2013)』(홍익대학교 대학원 미술사학과·미술사연구
회, 2013), pp. 94-103.

학이 없었기 때문이었다. 미개척 분야인 미술사를 전공과정으로 설정해 놓은 대학은 당시 필자가 아는 바로는 아무 데도 없었다. 룸펜생활이 불가피해 보였다. 은사들께도 상의를 드려 보았으나 "귀국하여 활동하다 보면 자리가 나지 않겠나" 하는 정도의 대답밖에는 듣지 못하였다. 가족까지 딸린 몸이 갈 곳을 모르니 난감할 수밖에 없었다.

이즈음 국립박물관의 미술과장이시던 최순우 선생으로부터 "정 갈 곳이 없으면 국립박물관으로 와요. 나하고 책도 함께 쓰고……"라는 말씀을 듣게 되어 다소 위안이 되었다. 그러나 그 권고를 선뜻 받아들일 수는 없었다. 은사들과 장학금을 대준 미국의 재단(The JDR 3rd Fund) 사이에는 "안휘준은 미국 유학이 끝나면 귀국하여 미술사를 한국의 대학에 뿌리내리는 데에 기여하도록 해야 한다"는 약속이 되어 있었고 필자 자신도 그 사명을 지켜내야 한다고 다짐하고 있었기 때문이다(필자는 지금까지 평생 그 약속을 지켜낼 수 있었던 것을 매우 다행스럽게 여기고 있다.)

이러하던 때에 홍익대학교가 (국내 최초로) 교수를 공채한다는 소식을 접하게 되었고 홍익대학교 측과 편지를 주고받은 끝에 첫 번째 '공채교수'가 되었다. 1974년 3월의 일이었다. 당시의 우리나라에서는 생소했던 교수공채제도 덕분에 드디어 대학에 자리를 잡을 수 있게 되었다. 개인적으로 여간 다행스러운 일이 아니었다. 미술대학의 조교수로서 대학원 미학미술사학과의 미술사 담당교수를 겸하게 되었다. 공채 이전에는 몰랐지만 홍익대학교 대학원에는 저명한 미술평론가 이경성 선생의 주도 하에 전해인 1973년에 석·박사 과정의 미학·미술사학과가 이미 개설되어 있었고 석·박사과정의 학생까지 모집하여 등록이 되어 있었다.

어쨌든 홍익대학교의 공채교수가 됨으로써 룸펜생활에 대한 걱정은 씻은 듯 사라지고 곧바로 교내외로부터 끊임없이 밀려드는 온갖 과중한 일

들로 영일이 없는 나날을 보내게 되었다. 교내에서는 한국, 동양, 서양을 가리지 않는 동서고금의 온갖 다양한 미술강좌의 담당, 매주 17~18시간의 과중한 강의 부담, 수백 명의 수강생들, 칠판에 백지를 붙여서 스크린을 대신했을 정도의 시청각 교육에 필요한 기자재의 불비(不備), 적절한 교재와 연구조교의 부재, 학생들의 전공 준비 부족, 연구비의 전무(全無) 등으로 어려움이 실로 크고 많았다. 이러한 상황은 세월이 가면서 부분적으로는 차차 완화 또는 개선이 되어갔으나 전반적으로 1983년 2월 홍익대학교를 떠날 때까지 지속되었다. 대학 밖으로부터는 미술과 미술사, 문화재와 박물관, 미술사교육 등 다양한 주제의 원고 청탁과 강연 요청이 쇄도하여 더욱 바쁘고 고된 나날을 보내야 했다.

그러나 1974년 3월부터 1983년 2월까지 만 9년 동안 이어진 나의 홍익대학교 시절은 필자에게 너무나 소중한 시기였다. 대학당국의 별다른 지원 없이 미술사학의 기초를 다지고 연구와 교육의 정상화를 위해 필자가 혼신의 노력을 기울이며 속성 단기(短期)교육이었지만 많은 인재들을 양성, 배출했던 시절이었기 때문이다. 정말로 모든 면에서 필자가 최선을 다한 시절이었다.

필자가 홍익대학교 대학원 미술사학과를 주도하면서 시행했던 일들 중에서 특별히 중요하다고 생각되는 것들은 대체로 다음과 같다.

1. 교과과정의 정립
2. 교강사진의 보강
3. 미학과 미술사학의 전공 분리
4. 미술학석사로부터 문학석사로의 전환
5. 엄격한 학풍의 조성

2. 교과과정의 정립

초창기의 허술한 상태에 놓여 있던 미술사학의 발전을 향한 내실 있는 교육을 위해서는 무엇보다도 먼저 짜임새 있고 효율성을 극대화할 수 있는 체계적인 교과과정을 짜는 일이었다. 이를 위해 먼저 고려할 사항들은 대학원 입학생들이나 입학 예정자들이 대부분 미술사 공부를 대학에서 제대로 해본 경험이 없는 초보자들이라는 점과 석사과정의 경우 학생들이 이수해야만 할 과목이 3학점짜리 8개 과목에 불과하다는 사실이었다. 즉 기초가 전혀 없는 학생들이 정해진 최소한의 개설 과목들만을 이수하고서도 결국은 한국, 동양, 서양 등 미술사학 전반에 대한 폭넓은 이해를 갖출 수 있게 교육적 효과가 극대화되도록 효율화해야만 된다는 점이었다.

이를 위해 필자는 총론에 해당되는 개설과목들인 한국미술사, 동양(중국)미술사, 서양미술사를 미술대학의 학부과정에 개설하여 선수과목으로 이수하게 하고 대학원의 석사과정에는 그것들을 좀 더 세분화하여 한국회화사, 한국 불교조각사, 한국도자사, 한국근대미술사; 동양(중국)회화사, 동양(불교)조각사, 동양조각사, 서양미술사 I(서양고대미술사), 서양미술사 II(르네상스미술), 서양미술사 III(서양 근·현대미술) 등으로 입안하여 시행하였다. 명칭이나 내용 등은 해를 거듭하면서 약간씩 조정되거나 변경되었으나 그 기본적인 원칙과 틀은 그대로 유지되었다. 그런데 사실은 이 과목들 대부분은 미술사 전공 학부과정에서 개설하고 대학원에서는 보다 수준 높은 세미나 코스 중심으로 교육시켜야 마땅한 것이다. 학부 전공과정이 아무 대학에도 설치되어 있지 않던 당시로서는 그러한 궁여지책을 택할 수밖에 없었다.

어쨌든 당시의 이런 과목들 중에서 '한국회화사'는 필자가 우리나라에

서 처음으로 개설한 것임을 언급하지 않을 수 없다. 이제는 한국미술사 관계의 여러 과목들 중에 가장 기본적인 강좌로 자리를 잡았고 또 제일 큰 관심의 대상으로 부동의 위치를 점하고 있지만 1974년까지만 해도 그 과목은 개설된 적도 없었고 가르칠 사람도 없었다. 필자가 처음 설정하고 강의를 시작한 과목이다. 이 밖에도 일본미술사, 인도미술사, 중앙아시아 및 서역미술 등 우리나라 미술을 폭넓게 이해하는 데 필요한 다른 나라들의 미술을 소개하는 과목들도 처음으로 개설하였다. 정해져 있는 틀 안에서 가능한 한 다양하면서도 폭넓게 교과과정을 설정하고 운영하기 위해서 많은 노력을 기울였다. 김리나, 이성미, 권영필 등 그런 특수한 과목들을 가르칠 수 있는 훈련된 전문가들이 외국 유학 후에 귀국하여 활동하고 있었기에 개설이 가능했던 일이다. 그러나 발표와 토론을 통해 학생들의 학문적 역량을 제고시킬 수 있는 세미나 코스들을 별도로 개설할 수 없었던 것은 못내 아쉽다.

홍익대학교 재직 시절에 마련했던 이러한 교과과정의 기본원칙과 틀은 필자가 주도했던 한국정신문화연구원(현재의 한국학중앙연구원)의 한국학대학원 미술사전공과정과 서울대학교 인문대학 고고미술사학과의 미술사 전공과정에서도 대체로 비슷하게 설정, 유지되었다. 다만 서울대학교에서는 대부분의 기초 과목들을 학부과정에서 개설하고 대학원 과정에서는 세미나과목 위주로 교육시킬 수 있게 된 점이 차이라 하겠다. 이처럼 당시의 홍익대학교 대학원 미술사학과의 교과과정은 다른 대학들에서도 널리 참고되고 활용되어 우리나라 미술사교육과 관련하여 지대한 의미를 지니고 있다고 하겠다.

3. 교강사진의 보강

교육에 있어서 가장 중요한 것은 학생들을 가르치는 교강사임은 말할 것도 없다. 교강사들이 얼마나 훌륭하고 전문성이 뛰어난지 또 그들이 얼마나 학생들을 성실하게 가르치고 지도하는지에 따라 교육의 성패가 좌우된다. 필자는 평생 이를 유념하며 교육에 관한 일을 처리하였다. 필자가 1974년 3월에 부임하여 초대 학과장인 이경성 교수로부터 미학미술사학과를 이어받으면서 제일 고심했던 것도 바로 교강사문제였다. 당시 홍익대학교에는 대표적 미술평론가들인 이경성 교수와 이일 교수가 계셨으나 미술사를 정통으로 공부한 교수는 한 분도 없었다. 이러한 사정은 교외의 경우에도 다를 바 없었다. 최고의 교수와 강사들을 모시고 싶었으나 미술사 교수인력 풀이 빈약하여 여의치 않았다. 필자의 강의 부담도 지나치게 과중하였다.

이즈음에 하버드대학에서 불교미술사를 전공하여 박사학위를 받은 김리나 박사가 귀국하여 강사로 활약하고 있었다. 아직 전임으로 매인 곳은 없었다. 홍익대학교에 초빙할 수만 있다면 나와 협력하여 미학미술사학과를 최고의 학과로 키울 수 있을 것이 분명하였다. 이를 시행하기로 작정하고 실행에 옮겼다. 우선 대학의 인사권자들과 영향력 있는 보직교수들을 일일이 만나 설득한 결과 모시기로 성공적인 결정을 보았다. 다른 대학들은 미술사 전임교수 자리를 확보하고 있지 못했고 또 김리나 박사 같은 뛰어난 학자를 모시고자 하는 아무런 노력도 기울이지 않고 있었다. 그 덕분에 홍익대학교가 보배를 차지하게 된 것이다. 이러한 경사가 이루어진 것이 1976년 3월, 필자가 전임교수가 된 지 2년 만이었다. 이로써 하버드대학에서 미술사학으로 박사학위를 받은 두 사람이 모두 홍익대학교의 미술대학

과 대학원 미학미술사학과에 모이게 되었다. 이는 홍익대학교와 그 대학 학생들에게 큰 행운이었다고 이제는 말하고 싶다. 오늘날의 홍익대학교 대학원 미술사학과가 우뚝 설 수 있게 된 것은 필자가 모셔온 김리나 교수 덕분이라고 해도 절대로 과언이 아니다.

필자와 김리나 교수의 협업은 더 이상 이상적일 수가 없었다, 한국회화사를 전공하는 필자가 한국미술사, 한국회화사, 동양(중국)회화사 등을 맡고 불교미술사 전공의 김리나 교수가 동양(중국)미술사, 한국 불교조각사, 동양(중국) 불교조각사를 담당하였던 사실만 보아도 합리적인 교육분담이었음을 알 수 있다. 두 사람이 받았던 동일한 경향의 교육과 연구방법론, 지향하는 학문적 목표까지 비슷하여 견실한 학풍의 조성에도 큰 힘이 되었다. 필자의 권유를 받아들여 홍익대학교 교수진에 동참하고 후진 양성에 협력해주신 김리나 교수에게 이 기회를 빌어 고마움을 전하고 싶다.

김리나 교수 이외에는 더 이상 전임교수를 초빙하는 것이 학교 형편상 불가능하였다. 그래서 강사들만이라도 최고의 학자들을 모시고자 노력하였다, 이곳에서 일일이 거명할 여유가 없지만 당시에 필자의 요청을 받고 강의를 담당해주셨던 모든 분들에게도 충심으로 감사의 뜻을 표한다. 현재의 홍익대학교 미학미술사학과가 있게 된 데에 그분들의 기여가 전임교수들의 공헌 못지않게 큼을 잊어서는 안 되겠다.

4. 미학과 미술사학의 전공 분리

이미 앞에서도 언급했듯이 필자가 홍익대학교 미술대학의 전임교수로 부임하였던 1974년 3월 당시에 대학원에는 이미 설치된 지 꼭 1년이 된 미

학미술사학과가 있었다. 이때 필자가 이경성 교수에 이어 학과장을 맡게 되었고 임범재(林範宰) 교수가 미학 담당 교수로 임명을 받았다. 이때부터 임 교수와 협력하여 학생들의 입시, 교과과정 등을 운영하되 최대한 서로의 전공을 존중했다. 그러나 일본 대학들의 학과 명칭인 '미학미술사학과'를 굳이 따르고 지켜가야 할 이유도 없고, 서로 다른 학문 분야들이 인위적으로 묶여 있어서 야기되는 불편함도 적지 않았다. 더구나 해가 거듭될수록 미술사 분야에는 지원자가 넘치고 미학 분야에는 그렇지 않았다. 이래저래 미학과 미술사학은 같이 묶여 있는 것보다는 따로따로 분리하여 각자의 발전을 최대한 추구하는 것이 보다 바람직하다고 자연스럽게 판단되었다, 이에 필자는 미학 전공의 임범재 교수에게 미학 측이 원하는 적당한 시기에 서로 분리하여 독립성을 찾고 독자적인 발전을 추구하기로 하자는 건의를 어렵사리 했고 임 교수의 동의를 얻은 바 있었다. 이러한 얘기를 대학원 행정부서에도 일러두었다. 그러나 한번 묶여진 학과의 명칭을 분리한다는 것이 그리 용이하지는 않았다.

그러는 사이에 필자에게 변화가 생겼다. 필자가 갑자기 홍익대학교의 2대 박물관장에 임명되어(1978년 3월) 미학미술사학과장은 임범재 교수가 맡게 되었다(1978년 4월). 이어서 필자는 박물관장에 임명된 지 불과 3개월 만에 박정희 대통령에 의해 새로 창립된 한국정신문화연구원(현재의 한국학중앙연구원)의 초대 예술연구실장으로 갑자기 차출되어 대학을 떠나 파견근무를 하게 되었다. 2년 반 동안의 파견근무가 끝난 후에 다시 홍익대학으로 돌아왔다. 이런 우여곡절 끝에, 미학미술사학과의 분리 문제를 다시 추진하게 되었다. 1980년 11월에 미학과와 미술사학과의 석사과정이 분리될 수 있도록 학칙이 개정되었고 1년 뒤인 1981년 3월에 드디어 두 학과가 분리되어 독립할 수 있게 되었다. 이러한 행정적 결정 과정에서 임범재

교수와 필자에게는 미리 통보되지 않아 약간의 오해도 생긴 바 있었다. 이때 김리나 교수가 미술사학과장을 맡게 되었다. 이듬해에는 박사과정의 분리, 독립도 이루어졌다. 필자는 1981년 9월에 대학박물관장에 다시 임명되어 1983년 2월까지 그 직책과 함께 한국대학박물관협회 회장직을 맡아서 수행하느라 학과의 일은 김리나 교수가 전담하여 수행했다. 학과의 분리에는 적극적 찬성(미술사 측)과 소극적 반대(대학 측)가 마주쳐 약간의 오해와 갈등을 유발했으나 결국 피차를 위하여 아주 잘된 일이라고 생각한다. 이로써 미술사학과는 아무 거리낌없이 한껏 발전을 거듭할 수 있게 되었던 것이다.

5. 미술학석사로부터 문학석사로의 전환

홍익대학교 대학원 미학미술사학과 초창기의 학생들은 소정의 과정을 거치고 학위를 받을 때 문학석사가 아닌 미술학석사 학위를 받았다. 미술계 대학원의 학과였기 때문이다. 필자는 이것이 바람직하지 않으므로 시정되어야 한다고 믿었다. 미술사학이나 미학은 미술학이나 예술사학이기보다는 인문학이라고 예나 지금이나 변함없이 믿었기 때문이다. 이 점을 기회가 있을 때마다 관계자들에게 강조하고 학과를 인문계로 바꾸어 줄 것을 요청했다. 미술계 학과로 있으면 학생 정원도 늘리기가 어려웠던 점도 한몫을 했다. 미술계로부터 인문계로의 전환은 1977년에 이루어졌다. 이로써 미학미술사학과는 경영학과, 경제학과, 무역학과와 더불어 '인문사회계열'로 분류되고 학위도 미술학석사가 아닌 문학석사를 수여하게 되었다. 인문학으로 자리를 잡게 된 것이다. 이러한 변화는 다른 부수적 혜택과 부작용을

불러왔다. 즉 미술계 학과로 있을 때에는 늘리기 어려웠던 정원을 충분히 늘릴 수 있게 된 것이 대표적인 예이다. 그런데 느는 것은 좋은데 해가 거듭되면서 너무 늘어나는 것이 문제가 되었다. 다른 사회계열 학과들이 채우지 못하는 정원까지 미술사학과가 대신 채우는 형국이 되었기 때문이다. 학과의 계획이나 의사와는 상관없이 대학당국이 경영 차원에서 미술사학과의 정원을 과다하게 늘리는 듯한 낌새마저 느껴졌다. 학과가 감당할 수 있는 정원을 넘어서는 것은 오히려 건실한 발전에 해로울 수도 있다고 생각했다. 이 문제를 대학의 교무위원회에서 언급했다가 실력자로부터 강한 반박을 받기도 했다. 어쨌든 미술계로부터 인문사회계열로의 소속 변경과 그에 따른 졸업생들의 학위가 문학 석·박사로 바뀌게 된 사실 등은 미술사학과나 미학과에 큰 전환점이 되었다고 보아 마땅하다.

6. 엄정한 학풍의 조성

필자가 홍익대학교 시절부터 한국학대학원 시절, 서울대학교 시절까지 교수로서 일관되게 추구하고 지켰던 것은 개인적으로는 넓은 식견과 높은 안목을 지닌 견실한 인문학자로서의 미술사가가 될 수 있도록 노력한 것과 공인으로서는 소속된 학과와 대학의 학풍을 엄정하게 조성하는 일이었다. 강의를 빼먹거나 늦지 않는 것은 물론 연장 수업도 마다 않고 철저히 했고 학생지도와 학사관리도 엄격하게 했다. 이렇게 살다보니 학생들에게는 지나치게 엄격하고 매정한 인상을 주었을 가능성이 높다.

사실상 필자가 홍익대학교 미술대학에 취임했던 초기에는 학생들의 수강 태도가 많이 산만했고 성적 취득에 대한 개념 역시 아주 느슨한 측면

이 있었다. 학기말고사가 끝난 뒤에는 필자의 연구실 밖에 학점에 대하여 선처를 요청하기 위해 많은 학생들이 줄지어 서서 기다리곤 했다. 필자는 "학점은 학생들이 버는 것이지 교수가 주는 것이 아니다"라는 말을 앞세우며 타협하지 않았다. 대학원 학생들의 경우에도 대동소이했다. 특히 미술계 대학원 학생들의 논문은 짜깁기로 작성된 경우가 많았다. 명백한 표절행위의 결과물이 다수를 차지했다. 미술사학과 학생들은 훨씬 나은 편이었지만 미술사 훈련을 받은 경험이 없이 입학했기 때문에 미술작품을 정확하게 보고 사료로서 활용하는 능력이 부족하고 논리적 사고가 미흡한 경우가 허다했다. 문장력도 불만스러워 일일이 읽으면서 새빨갛게 고쳐야 하는 일이 다반사였다. 이러한 일들을 바로잡고 개선하는 데 많은 시간을 할애하며 전심전력 노력했다. 김리나 교수가 동참하기 전까지는 그야말로 고군분투했다. 이러한 노력 덕분인지 해를 거듭하면서 눈에 띄게 개선되어 갔다. 학부생들의 학점 구걸도 뜸해지다가 거의 사라졌고 대학원 학생들의 짜깁기 논문도 눈에 띄는 일이 드물어졌다. 교수들의 노력 여하에 따라 학풍의 조성이 좌우된다는 사실을 절감했다. 평생 잊혀지지 않는 보람된 경험이다. 필자를 이해하고 따라준 당시의 학생들이 고맙게 여겨진다.

7. 맺음말

이제까지 필자가 홍익대학교 미술대학 및 대학원 미술사학과에서 수행했던 일들 중에서 학과 및 학생들과 관련하여 특히 중요하다고 생각되는 사항들에 관하여 되도록 간결하게 적어보았다. 필자가 아니면 모르는 일, 필자가 밝히지 않으면 아무도 모른 채 끝내 잊혀질 수밖에 없는 일들을 되

돌아보는 심정으로 피력했다. 혹시라도 일종의 자화자찬으로 들리거나 곡해되지 않았으면 좋겠다. 그저 창립 40주년을 맞은 홍익대학교 대학원 미술사학과의 초창기를 기억하고 이해하는 데 일조가 되기를 바라 마지않을 뿐이다. 한국 미술사학계의 발전과도 불가분의 관계가 있기 때문이다.

홍익대학교 대학원 미술사학과의 창립 40주년을 축하하며 무궁한 발전을 충심으로 기원한다.

한국미술사학회 창립 30주년 기념사[*]

먼저 공사다망하심에도 불구하시고 우리 한국미술사학회(韓國美術史學會)의 창립 30주년 기념 전국학술대회 및 유공자에 대한 공로패와 감사패 증정식에 참석하여 주신 내빈 및 회원 여러분에게 충심으로 감사를 드립니다.

돌이켜 보면 1960년 8월 15일에 고고미술동인회(考古美術同人會)로 출발하여 현재의 사단법인 한국미술사학회로 변모하기까지 우리 학회는 지난 30년 동안 여러 가지 어려움을 극복하고 많은 발전을 이루어 왔습니다. 그동안 창립회원을 위시하여 역대 회장 및 임원과 간사 여러분께서 학회의 발전을 위하여 헌신적인 기여를 하여 주신 데 대하여 마음으로부터 사의를 표합니다. 또한 물심양면으로 우리 학회에 도움을 주신 후원자 여러분과 항

* 『美術史學研究』 188호(1990. 12), pp. 3-5.

상 학회의 각종 행사와 활동에 적극 참여하여 무언의 성원을 하여 주신 회원 여러분에게도 진심으로 고마움을 느낍니다. 이처럼 많은 분들의 노력과 후원, 협조와 성원에 힘입어 우리의 학회는 거듭나며 회원 750여 명을 지닌 법인체로 성장하게 되었음을 잊을 수 없습니다. 무엇보다도 오늘 이 자리를 빌어서 우리 학회를 창립하시고 발전에 크게 기여하신 김원용(金元龍), 진홍섭(秦弘燮), 황수영(黃壽永), 고(故) 전형필(全鎣弼), 고(故) 최순우(崔淳雨), 고(故) 홍사준(洪思俊) 여러 선생님들에게 공로패를 증정함으로써 원로 학자들의 노고에 대하여 우리 후학들이 평소에 간직하고 있는 깊은 감사와 존경의 뜻을 비록 작게나마 표현하게 된 것을 매우 기쁘게 생각합니다. 이 선생님들의 견실한 연구와 헌신적인 노력이 없었다면 오늘날의 우리 미술사학회와 미술사학계의 발전은 있을 수 없었을 것입니다.

또한 우리 학회가 어려운 여건을 헤쳐 나올 수 있었던 것은 앞에서도 말씀드린 바와 같이 밖에서 물심양면으로 후원을 아끼시지 않은 많은 분들의 도움이 있었기 때문입니다. 이런 분들 중에서도 특히 윤장섭(尹章燮), 정윤모(鄭允謨), 황윤극(黃潤克) 선생님들께는 더욱 큰 신세를 학회가 졌습니다. 오늘 이분들에게 감사패를 증정하는 것은 그동안의 도움에 대한 우리 학회와 회원들의 고마움과 정성의 조그마한 표현일 뿐입니다. 이분들의 하시는 일이 더욱 번창하기를 빕니다.

이외에도 정영호(鄭永鎬), 맹인재(孟仁在), 정양모(鄭良謨) 선생 등 역대 회장과 임원을 비롯하여 장형식(張衡植), 황윤묵(黃允黙) 선생 등 우리 학회의 발전에 적극적으로 기여하신 분들이 많이 계시는바, 이분들에게는 이와 유사한 다음 기회에 공식적인 감사의 뜻을 표할 수 있으리라고 봅니다.

이제 우리 한국미술사학회 창립 30주년의 뜻 깊은 해를 맞이하여 저희들은 중지를 모아 몇 가지 뜻 깊은 일들을 실행하게 되었습니다. 학회의 마

크 제정, 기관지인 학보의 제호(題號) 변경, 사무실의 확보, 지금까지의 연구를 회고하고 전망하는 학술대회의 개최 등이 그 대표적인 것들입니다. 마크 제정과 학보의 제호 변경은 지난 9월 22일(토요일)에 개최된 정회원(구 평의원) 임시총회에서 최종적으로 의결되었습니다.

학회창립 30주년을 기하여 학회의 마크를 제정키로 결정하고 그 도안을 모집하여 왔는바 4건이 접수되었는데 그 중에서 백제의 인동무늬를 채택하여 도안한 김동현(金東賢) 선생(문화재연구소 보존과학실장·본 학회 감사)의 작품이 채택되었습니다(동봉한 학술대회 프로그램 표지 참조). 이 마크는 채택된 순간부터 사용하기로 결정되었고, 이에 따라 앞으로는 학회와 관련된 일체의 것(학술지, 각종 문방구 등등)에 활용될 것입니다.

이 새로운 인동무늬 마크가 지닌 상징성을 정리해 보면 아래와 같습니다.

첫째, 인동무늬는 우리나라의 고대 미술품에 자주 등장하던 것이므로 우리가 연구하는 고대문화와 미술 및 그 전통을 나타낸다.

둘째, 추운 겨울을 이겨내는 식물이므로 강인함과 굳셈, 끈기와 인내를 의미하여 어려운 여건을 극복하며 크게 기여하는 우리 미술사학계의 표상이 된다.

셋째, 번성하는 식물이므로 우리 학회의 무궁한 발전을 뜻한다.

넷째, 상서로운 식물이어서 현재의 길상과 밝은 미래를 의미한다.

다섯째, 그 무늬는 고대에 서방에서 전래되어 한국적으로 발전된 것이므로 외래문화의 올바른 수용과 한국적 재창조 및 국제성을 상징한다.

이 마크가 상징하는 것처럼 우리 미술사학회와 학계, 그리고 회원 여러분이 모두 무궁한 발전을 이루시게 되기를 진심으로 빕니다.

우리 학회가 1960년에 창립된 이래 공동의 발표장이 되어 온 학술지

「考古美術」의 제호를 앞으로도 계속 지켜갈 것인지 아니면 30주년을 기하여 장기적 안목과 발전지향적 입장에서 변경할 것인지의 문제를 놓고 그동안 신중하게 숙고하고 논의해 왔습니다. 고고학과 미술사 관계의 논문이나 자료들을 함께 게재하던 초창기와는 달리 이제는 고고학 전문 학술지들이 몇 군데에서 나오고 있을 뿐만 아니라 우리 학회의 「考古美術」에 더 이상 고고학 논문이 실리지 않게 된 지 오래되어 잡지의 제호와 내용이 맞지 않기 때문입니다. 또한 앞으로의 미술사학의 발전을 위해서도 30주년을 맞이하여 재검토를 해야 한다는 의견이 폭넓게 제기되어 온 점도 참고되었습니다. 그동안 이 문제를 가지고 창립회원을 위시한 정회원 여러분의 의견을 타진해 본 결과 변경을 찬성하는 의견이 지배적이었으나 일부 회원들은 전통을 중시하여 그대로 두기를 바라는 견해를 보이기도 하였습니다. 어느 쪽이든 학회를 사랑하고 아끼는 충정에 있어서는 한결같아 모두 고맙게 생각되었습니다.

이 문제를 임시총회에 상정하여 논의한 바 참석자 전원이 제호의 변경에 찬동하였으므로 새 제호를 정하기로 하였습니다. 그러나 「美術史」(일본 미술사학회), 「美術史學」(한국미술사교육연구회), 「미술사연구」(홍익대학교), 「美術史學報」(대우재단) 등의 제호는 이미 다른 단체나 기관에 의해 사용되고 있어 이것들을 피하여 결정하느라 어려움을 겪었습니다. 진지한 논의 끝에 「美術史學志」, 「美術史學研究」, 「韓國美術史學」이 집중적으로 검토되었고, 마지막 단계에서 「美術史學志」와 「美術史學研究」를 놓고 비밀투표에 부친 결과 「美術史學研究」가 최종적으로 채택되었습니다. 이 새 제호는 우리 학회창립 30주년 기념 학술대회의 결과를 담을 제188호(1990년 겨울호)부터 공식적으로 사용하기로 만장일치로 의결하였습니다. 따라서 188호부터는 우리 학회의 기관지가 「美術史學研究」라는 새 제호로 간행될 것입니다(영문

으로는 *Korean Journal of Art History*). 그러나 새 제호가 충분히 홍보되고 이미 간행된 잡지와 합집이 매진될 때까지 기왕의 「考古美術」 제호에 대한 권리를 포기하지는 않을 것입니다. 그리고 제호의 집자(集字)를 위해서는 우리 학회의 김희경(金禧庚) 선생, 문명대(文明大) 연구이사, 이완우(李完雨) 간사가 수고해 주시기로 하였습니다.

우리 학회의 마크 제정과 잡지의 제호 변경은 대단히 중요한 결정들이라고 생각합니다. 창립 30주년을 기하여 더욱 알찬 발전을 염원하는 많은 회원들의 진지한 뜻과 의견이 모아져 이루어진 일이므로 우리 회원 모두가 이 결정들을 존중해 주시고 앞으로 더욱 많은 협조를 해 주시기를 부탁드립니다.

학회의 사무실은 이미 알려드린 바와 같이 선학들께서 모아온 기금을 모두 투자하여 하바드오피스텔 601호(서울 관악구 봉천4동 875-7번지)를 구입하여 입주를 앞두고 있습니다. 이로써 우리 학회가 더 이상 이곳저곳으로 옮겨 다니지 않아도 되고 한 곳에 항구적으로 정착을 하게 되었습니다. 앞으로 회원 여러분들께서 적극적으로 활용하여 주시기를 바랍니다.

오늘과 내일 이틀에 걸쳐 개최되는 "韓國美術史硏究30年: 回顧와 展望"이라는 제하의 전국학술대회는 각별히 중요한 행사라고 생각합니다. 전임 정양모 회장님 재임 시에 결정된 이 학술대회는 해방 이후 우리 학회와 학자들이 쌓아 올린 많은 연구 업적들을 분야별로 점검해 보고 앞으로의 보다 바람직한 연구 방향을 모색하는 데에 그 목적을 두고 있습니다. 학회 창립 30주년을 기하여 지금까지 연구해 온 결과들을 냉철하게 분석하여 반성해 보고 앞으로 가야 할 방향을 가늠해 보는 것은 다른 무엇보다도 중요하고 의미깊은 일이라고 하겠습니다.

이러한 중대한 임무를 30~40대의 젊은 소장학자들에게 위촉드린 것

은 그분들로 하여금 선학들의 업적을 철저하게 섭렵하여 자신들의 보다 큰 학문적 성장과 심화에 하나의 중요한 계기가 되도록 하고 또한 그분들의 진지한 검토와 솔직한 견해 피력을 통하여 학회와 학계가 더욱 활성화되기를 기대하였기 때문입니다. 이 젊은 학자들의 냉철한 발표와 이에 대한 기성학자들의 적극적인 토론을 통하여 30주년 이후의 우리 학회와 학계의 보다 바람직한 방향이 잡히고 더욱 큰 발전의 계기가 되기를 바라는 마음 간절합니다.

이번의 행사를 위하여 우리에게 장소를 제공하여 주시고 격려를 해 주신 동국대학교의 신국주(申國柱) 총장님과 황수영 선생님, 총평을 해 주실 진홍섭 선생님과 김원용 선생님, 발표와 토론을 해 주실 학자 여러분들께 심심한 사의를 표합니다. 그리고 오늘의 뜻 깊은 학술대회가 가능하도록 재정적인 지원을 해 주신 문교부와 관계자 여러분, 성보문화재단(成保文化財團)의 윤장섭 회장님, 해강도자미술관(海剛陶磁美術館)의 류광열(柳光烈) 관장님과 최건(崔健) 학예실장, 이 모든 분들의 따뜻한 협조에 충심으로 감사를 드립니다. 끝으로 이번 행사의 여러 가지 번거로운 일들을 맡아서 적극적으로 애쓴 우리 학회의 임원들과 간사들에게도 치하를 드리는 바입니다. 감사합니다.

1990년 10월 27일
사단법인 한국미술사학회 회장 안휘준

한국미술사학회와 나[*]

제12대 대표이사 1990~1991년
안휘준
(서울대학교 인문대학 고고미술사학과 명예교수)

　　학문을 하는 학자들에게 연구와 조사, 저술과 출판, 강의와 교육에 있어서 사회봉사와 함께 매우 중요한 것이 학회활동임은 말할 것도 없다. 학회활동도 학회의 운영과 살림 등의 일을 맡아서 하는 경우와 발표, 토론, 사회 등 순수한 학문적 참여를 위주로 하는 경우로 대별된다고 하겠다. 둘 다 모두 중요함은 물론이지만 이곳에서는 전자에 해당되는 것만을 적어보고자 한다.

　　필자는 젊은 시절에 역사학회와 진단학회의 업무 일부를 맡아서 일한 적이 있고 그 인연으로 현재까지도 양쪽 학회의 평의원으로 이름을 걸고 있으며, 1986년에는 대학에서 미술사를 가르치고 있던 교수들과 힘을 합쳐 불모지나 다름없던 미술사교육의 발전을 위해 한국미술사교육연구회를 창

.........

[*]　　『한국미술사학회 50년사』(사단법인 한국미술사학회, 2010), pp. 230-237.

립하였고 이듬해에는 『미술사학(美術史學)』이라는 학술지를 창간하기도 하였다. 그러나 필자가 가장 깊이 간여했던 것은 한국미술사학회의 일이라 하겠다.

임원 시절

필자가 한국미술사학회의 업무를 처음으로 맡게 되었던 것은 1982년 초부터이다. 당시 대표를 맡게 된 정영호 선생의 요청을 받아 상임운영위원(총무에 해당됨)의 일을 하게 되었는데 이 일은 4년간 이어졌다. 정영호 회장의 중임 4년 임기를 함께한 셈이다. 긴 기간이고 맡은 일이 총무에 해당하는 것이어서 과중한 업무에 시달렸을 법하지만 사실은 정반대로 가장 편안하게 임무를 마칠 수 있었다. 정영호 회장이 뛰어난 일꾼이셔서 매사를 앞장서서 능란하게 처리하셨던 관계로 상임인 필자가 할 일은 많지 않았다. 일 처리의 결과는 전화로 자주 알려주셔서 학회의 돌아가는 상황은 늘 파악할 수 있었다. 당시의 정영호 선생께는 한편으로는 고맙고 다른 한편으로는 아직도 죄송스러운 심정이다. 정영호 회장과 함께 한 기간은 4년으로 『고고미술』 제153호(1982.3.15)부터 제168호(1985.12.15)까지 16개호를 내는 데 편집위원으로 참여하였다.

정영호 선생에 이어서 정양모 선생이 학회의 책임을 맡게 되었을 때에도 계속하여 학회 일의 일부를 맡게 되었는데 이때에는 더 이상 상임운영위원이 아니어서 훨씬 가벼운 마음으로 업무에 임할 수 있었다. 이 시기에는 정양모 회장 이하 힘을 모아 문화부로부터 사단법인 인가를 어려움 끝에 받게 되었던 것이 가장 중요한 일이었다고 생각된다. 학회가 법인이 됨

으로써 앞으로의 발전에 큰 힘이 되었다.

이와 함께 이때에는 종래에 세로쓰기로 일관해왔던 것을 『고고미술』제177호(1988.3.15)부터는 가로쓰기로 바꾸게 되었다. 이에는 필자의 뜻도 반영이 되었음을 밝히고 싶다. 필자는 당시의 대표적인 학술지들이 이미 대부분 가로쓰기를 하고 있었고, 당시의 젊은이들에게는 세로쓰기가 너무 구태의연하고 읽기에 불편하다는 이유를 들면서 창립동인인 원로 선생님들과 정양모 회장에게 설명하여 드디어 양해와 허락을 받을 수 있었다. 이것은 현재는 작아 보이는 일이지만 보수성이 강했던 당시의 한국미술사학회로서는 큰 변화였다고 할 수 있다. 이때 용단을 내리신 정양모 회장, 황수영 선생, 진홍섭 선생, 정영호 선생 등 여러분에게 대단히 감사하게 생각한다.

정양모 회장 임기 동안에는 『고고미술』 제177호(1988.3.15)부터 제184호(1989.12.15)까지 8개호를 내는 데 참여하였다. 이 기간에 이루어진 법인화와 가로쓰기로의 변경 등은 앞으로의 발전을 위해 그 의미가 매우 컸다고 생각한다.

회장 시절

필자가 한국미술사학회의 업무를 주관하게 된 것은 정양모 선생에 이어 1990년 1월부터 학회장의 중책을 맡게 되면서부터였다. 1989년 연말에 개최된 총회에 제12대 회장으로 선출됨으로써 다음해 초부터 업무를 개시하게 되었던 것이다. 임원진은 이성미(총무이사), 문명대(학술이사) 교수를 비롯하여 강경숙, 강우방, 윤용이, 김동현 선생 등으로 구성되었고, 대부분 적극적으로 돕고 협력하여 많은 일을 이루어냈다. 필자가 회장으로서 임원

들과 함께 해낸 일들이 적지 않은데 그 대표적인 것들을 열거하면 아래와 같다.

1. 학회 사무실 구입 확보
2. 학회 창립 30주년 기념행사와 학술대회의 개최
3. 학회지의 제호 변경과 전문화
4. 학회의 마크 제정

1. 필자가 회장 재임 중에 임원들과 함께 해낸 제일 큰 일은 역시 학회의 사무실을 구입하여 확보한 것이라 하겠다. 서울특별시 관악구 봉천4동 875-7, 하바드오피스텔 601호의 학회 사무실이 그때 구입한 것이다. 종래에는 학회 사무실이 없어서 회장이 바뀔 때마다 학회의 집기들과 많은 소장 도서들을 이곳저곳으로 옮겨야만 해서 여간 불편하고 불안정한 것이 아니었다. 신임회장으로서 필자는 무엇보다도 이 문제를 조속히 해결해야 하겠다고 결심하고 그 방안으로 오피스텔을 구입하기로 임원들과 합의하였다. 그로부터 면적, 가격, 교통여건 등을 염두에 두고 적합한 오피스텔을 찾기 위해 노력하였다. 모든 신문광고들을 주의 깊게 보고 여러 곳을 탐방하기도 하였다. 그러한 노력과 검토 끝에 현재의 사무실을 분양받게 되었다. 이미 지어진 것을 산 것이 아니라 짓기 시작하려는 것을 구입한 것이어서 과연 제대로 건축될 것인지 불안하기 그지없었다. 건축중이던 건물이 부도가 나거나 시공자가 돈만 착복하고 달아나는 경우가 빈발했던 시대여서 거의 매일 아침 출근길에 공사현장을 거치거나 들르곤 하였다. 한때는 중간쯤 올라가던 건물이 중단된 채 진척이 안 되고 있어서 확인해보기도 하였다. 시공 중에 옆의 모텔 건물 벽에 균열이 생겨서 보상 문제를 타협 중이라

는 얘기였다. 모든 공사가 끝나고 등기부 등본을 손에 받아든 뒤에야 비로소 안심할 수 있었다. 학회를 위해 좋은 일 하려다가 무엇인가 잘못되어 공금을 날리고 낭패라도 보았다면 어떻게 되었을까를 생각하면 지금도 아찔한 심정이다.

학회 사무실의 확보에는 역대 회장들과 임원들이 조금씩 저축했던 저금과 새로 모금한 자금이 결정적인 도움이 되었다. 도움이 된 모든 분들에게 너무나 감사한다. 이러한 우여곡절 끝에 확보한 학회 사무실에 역대 회장들을 모시고 동빈 김상기(金庠基) 선생이 쓰신 간판을 거는 현판식도 개최하였고(현재는 도난 방지를 위해 학회에 보관하고 대신 현대식 간판을 달아놓았음), 종종 임원회의도 열곤 하였다. 이제는 학회가 더 이상 이곳저곳으로 떠돌지 않아도 되게 되었다. 상시적 주소와 고정된 공간에서 안정된 업무를 수행할 수 있게 되었다. 학회의 발전을 위해 참으로 용단을 내려 잘한 일이라고 생각한다. 정양모 회장 때 법인 인가를 받아놓은 것도 절대적인 도움이 되었다. 만약 법인 인가를 받아놓지 못했다면 오피스텔 구입은 생각조차할 수가 없었을 것이다.

2. 학회의 사무실 구입 확보와 함께 잊을 수 없는 일은 학회의 창립 30주년을 맞아 기념식과 대규모 학술대회를 개최했던 사실이다. 1960년에 생겨난 고고미술동인회가 30주년을 맞이하게 되었는데 이제는 어엿한 한국미술사학회로 탈바꿈하여(1968.2) 장족의 발전을 하였던 것이다. 초기 동인들의 굳은 의지와 큰 사명감이 없었다면 현재의 학회와 학계는 없었을 것이다. 따라서 30주년을 맞이하면서 이분들의 노고에 고마움을 표하는 것은 지당한 일이었다. 1990년 10월 27일에 동국대학교에서 개최된 한국미술사학회 창립 30주년 기념식에서 필자는 회장으로서 학회의 임원들을 대표하

여 김원용, 진홍섭, 황수영(가나다순) 전임 회장님들과 당시 고인이 되신 전형필, 최순우, 홍사준 선생들께 공로패를 증정하면서 깊은 감사의 뜻을 표했다. 아울러 학계 밖에서 물심양면으로 학회를 도와주신 윤장섭, 정윤모, 황윤극 선생 등에게는 감사패를 드리며 고마운 마음을 전했다. 초기부터 애쓰셨지만 원로 선생님들과는 세대 차이가 나는 정영호, 맹인재, 정양모 선생 등 역대 회장님들과 장형식, 황윤묵 씨 등에게는 부득이 다음 기회로 공로패나 감사패의 증정을 미룰 수밖에 없어서 못내 아쉬웠다.

기념식에 이어서 이틀 동안 열린 학술대회에서는 '한국미술사연구 30년'이라는 큰 주제를 내걸고 진지한 발표와 토론을 전개하였다. 본래 30주년 기념 학술대회의 제목을 무엇으로 할 것인지를 놓고 임원회의와 확대회장단 회의에서 신중한 논의를 거듭했는데, 30년 동안에 이루어진 한국미술사 연구를 뒤돌아보고 앞으로 지향해야 할 방향을 가늠해보는 것이 좋겠다는 필자의 주장이 결국 받아들여졌다. 발표자들의 선정에 관해서도 각 분야의 대표적 학자들로 하자는 의견과 신예의 젊은 학자들로 하자는 주장이 나왔는데 이것도 젊은 학자들에게 그동안 쌓인 업적들을 섭렵하게 하고 그들의 진솔한 견해를 들어보는 것이 앞으로의 학계 발전을 위해서도 더 바람직하다는 필자의 견해에 의견이 모아지게 되었다.

이렇게 해서 결정된 발표의 내용과 발표자는 총관(문명대), 일반회화(홍선표), 불교회화(정우택), 선사시대~삼국시대의 조각(곽동석), 통일신라~조선시대의 조각(최성은), 도자기(김재열), 금속공예(안귀숙), 선사시대~고려시대의 건축(한재수), 조선시대~근대의 건축(김동욱)이다. 이 발표회는 발표자에 따라 다소간 들쭉날쭉한 측면이 없지 않았으나 전반적으로 매우 유익하고 많은 참고가 되었다고 생각한다. 특히 젊은 발표자들에게는 자신들의 분야에서 축적되어온 많은 업적들을 철저히 섭렵하고 자신들의 학문발

전에 크게 참고할 수 있는 계기가 되었으리라고 본다.

발표에 이어서 정양모 전 회장의 사회로 종합토론이 이루어졌고, 김원용 선생의 총평, 진홍섭·황수영·정영호 선생의 회고담이 있었다. 모두 학회와 학계를 이해하는 데 큰 도움이 되었다. 창립 30주년과 관련된 모든 발표문들은『미술사학연구』제188호(1990.12)에 게재되어 지금도 많은 참고가 된다.

3. 학회 창립 30주년을 계기로 하여 필자는 학회지의 제호를 바꾸어야한다는 의견을 창립동인들과 임원들에게 강력히 제기하였다. 당시까지의제호는『고고미술』인데 고고학 분야에서는 이미 다른 전문 학술지들이 나오고 있고, 또 고고학 논문들이 게재되지 않은 지가 이미 오래되었으며, 30주년을 계기로 하여 명실공히 미술사 전문학술지로 거듭나야만 한다고 거듭 주장하였다. 이러한 필자의 주장이 관철되어 제호를 바꾸기로 하고 이미다른 학회들이 사용하고 있는『미술사(美術史)』(일본미술사학회),『미술사학』(한국미술사교육연구회),『미술사연구』(홍익대학교)를 제외한, '미술사학지(美術史學志)', '미술사학연구', '한국미술사학(韓國美術史學)'의 세 가지 명칭을놓고 진지한 논의와 임원진의 투표 끝에『미술사학연구』(*Korean Journal of Art History*)를 최종안으로 채택하게 되었다. 글씨는 조선왕조 중종 임신년(1512)에 복간된 목판본『삼국유사(三國遺事)』에서 이완우 간사가 집자한 것으로 결정하였다. 이로써 현재와 같은 우아하고 세련된 서체의 학회지의 제호를 지니게 되었다.

학회지의 제호는 바뀌었지만 호수(號數)는『고고미술』의 것을 이어서유지하기로 하였는바『미술사학연구』의 첫 번째 호는 제188호(1990.12)가되었다. 그런데 당시에 우리 학회가『고고미술』이라는 학회지 제호를 다른

것으로 바꾼다는 소문을 전해 들은 충북대학교 고고미술사학과의 이융조 교수가 자기네가 창간하는 학술지의 제호로 『고고미술』을 쓰고 싶으니 허락해달라는 요청을 해와 임원들과 상의하였는바 반대하는 의견이 없어서 그렇게 하도록 하였다. 『고고미술』이라는 제호는 이렇게 하여 한국미술사학회로부터 충북대학교 고고미술사학과로 형식상 이어져 명맥을 유지하게 된 셈이다.

4. 30주년을 계기로 했던 새로운 일들 중에서 또 한 가지 유념할 만한 것은 종래에는 없던 학회의 마크를 제정한 사실이다. 마크의 제정을 임원회의에서 결정하고 도안을 공모하였으나 결국 필자의 의뢰로 백제의 〈상사모양 연화·인동무늬 전(塼)〉에 보이는 인동무늬를 살려 디자인한 김동현 선생의 작품이 정회원 임시총회에서 채택되었고(1990년 9월 22일) 즉시 사용하기 시작하였다. 김동현 선생께 거듭 감사한다. 이때 인동무늬를 토대로 한 마크의 의미와 상징을 필자는 다섯 가지로 정리하였다(필자, 「한국미술사학회창립 30주년 기념사」, 『미술사학연구』 제188호, 1990.12, 3~4쪽 참조).

ㄱ 우리나라의 고대미술품에 자주 등장하던 문양이므로 고대 문화와 미술 및 그 전통을 나타낸다.

ㄴ 추운 겨울을 견디어내는 식물이어서 강인함과 굳셈, 끈기와 인내를 의미하므로 어려운 여건을 이겨내며 기여하는 한국미술사학계의 표상이 된다.

ㄷ 번성하는 식물이므로 우리 학회의 무궁한 발전을 뜻한다.

ㄹ 상서로운 식물이어서 현재의 길상과 밝은 미래를 의미한다.

ㅁ 고대에 서방에서 전래되어 한국적으로 발전된 것이므로 외래문화의

올바른 수용과 한국적 재창조 및 국제성을 상징한다.

필자가 재임하는 동안 학회지는『고고미술』제185호(1990. 3. 15)~제187호(1990. 9. 30)와『미술사학연구』제188호(1990. 12. 30)~제192호(1991. 12. 30)를 내었다. 2년 동안 8개호를 거르지 않고 낸 것이다.

이밖에도 학회의 기금과 운영비 모금에 임원들이 함께 노력하였다. 오피스텔 구입에 거의 모든 돈을 투자했던 관계로 모금의 필요성이 어느 때보다도 컸다. 이때 임원들의 노고와 찬조자 여러분들의 기여에 심심한 사의를 표한다.

이상 몇 가지 의미 있는 일들을 수행함에 있어서 필자를 도와준 임원진 여러분들과 간사들, 역대 회장들과 회원들께 다시 한 번 충심으로 감사하게 생각한다. 회장직을 면한 후에도 이런저런 일들로 학회에 간여하게 되었는데 그 중에서 특히 기억에 남는 일은, 학회의 장기적인 연구와 전국적인 학술대회의 주제로 '한국미술의 대외 교섭'을 필자가 제의하여 채택되고 시행한 일이다. 이 미술교섭사 연구는 1993년에 발표되고 1996년에 발간된『고구려미술의 대외교섭』(도서출판 예경)을 시작으로 백제, 신라, 통일신라, 고려, 조선왕조 전반기, 조선왕조 후반기를 거쳐 근대미술까지 이어졌다. 마지막『근대미술의 대외교섭』(도서출판 예경, 2010)으로 대미를 장식한 이 교섭사 연구는 부족한 점이 군데군데 보이기는 하지만 우리 한국미술사학회와 회원들의 저력을 보여줌과 동시에 차곡차곡 쌓아올린 학회와 학계의 금자탑이 되었다. 필자는 이 시리즈 기획의 첫 번째 고구려 편에서는 '미술교섭사 연구의 제문제'라는 제목의 기조발표를 함으로써 참여하였고, 마지막 근대미술 편에서는 종합토론의 사회를 봄으로써 끝맺음을 하게 되었다. 이 업적들을 통하여 우리나라 역대의 미술과 중국 및 일본 등 외국

미술과의 교류관계를 일목요연하게 파악할 수 있게 되었다. 역대 임원들과 간사들, 참여한 모든 학자들에게 고맙기 그지없다. 출판을 맡아준 예경 측에도 감사함을 표한다.

학회를 위해 미력이나마 기여할 수 있었던 것을 영광스럽게 생각하며 학회의 무궁한 발전을 기원하는 바이다.

한국미술사교육연구회 창립 취지문[*]

우리나라에 있어서의 미술사교육도 1970년대부터 점차로 체계화되기 시작하여 이제는 전에 비하여 많은 진전을 보게 되었다고 생각합니다. 외형적으로 보면 비록 대학원과정이기는 하지만 1970년대 이래 홍익대, 한국학대학원, 이화여대, 성신여대 등에 미술사학과가 설립되어 전공자를 배출해 왔을 뿐만 아니라, 대학과정에서도 동국대의 불교미술학과와 서울대의 고고미술사학과가 설치 또는 개편되어 학부에서도 미술사를 전공할 수 있게 된 점 등은 그 좋은 증거라고 하겠습니다. 이처럼 미술사를 전공할 수 있는 학과들이 세워진 것은 전공자를 체계적으로 길러낼 수 있는 길이 막혀 있던 그 이전에 비하면 장족의 발전이라 아니할 수 없습니다. 이것은 우리의 선학들과 동료들의 노력의 결과라고 봅니다.

.........
[*] 『美術史學』제1호(한국미술사교육연구회, 1987. 6. 1), pp. 181-182.

그러나 미술사의 교육과 관련해서는 아직도 많은 문제들이 산적해 있는 것이 사실입니다. 교수요원의 부족, 교과과정의 미흡, 비전공자들에 의한 미술사 교육의 침해, 전공학생들의 취업문제, 전공학과 신설의 어려움, 시설의 미비 등등이 그 대표적인 예들이라 하겠습니다. 이러한 어려움은 대학이나 대학원과정에서 전공학과를 운영하고 있는 교수들만이 아니라 전공학과 없이 미술대학이나 기타 학과들에 소속되어 미술사를 교육하고 있는 강사들이 한결같이 경험하는 일입니다.

미술사 교육과 관련된 이러한 제반 문제들을 개선 또는 해결하기 위해 어떤 공동의 노력과 협력이 필요하다는 점이 수년 전부터 몇몇 뜻있는 동학들 사이에서 논의되어 왔습니다. 이러한 논의가 모아져 일단 미술사학과가 설치되어 있는 서울의 상기 5개 대학 주무 교수들끼리 자리를 함께 하여 의견을 나누어 보기로 하고 지난 5월 31일 제1차 모임을 가진 바 있습니다. 이 모임에서 미술교육의 제반 문제들을 효율적으로 개선하기 위해서 공식적인 연구회를 구성하는 것이 절실히 요청된다는 점과 참여의 폭을 학과가 설치되어 있지 않은 대학의 미술사 전임교수와 강사들에게까지 확대하자는 데에 전원일치의 합의를 보았습니다. 이에 1986년 6월 20일 한국미술사교육연구회를 창립·발족시키게 되었습니다. 앞으로 이 연구회가 우리나라 미술사교육의 제반 문제들을 파헤쳐 보고 그것들을 개선하고 시정하는 데 기여하게 되기를 다짐하며, 뜻있는 동학 제현의 적극적인 참여와 성원을 바라 마지않습니다.

참고로 본 연구회는 다음과 같은 원칙하에 활동을 하고자 합니다.

• 한국미술사교육연구회는 미술사의 교육 및 그와 관련되는 제반문제들에 대한 학술적 연구, 조사 발표를 목적으로 한다.

- 한국미술사는 물론 동양미술사와 서양미술사 분야에 있어서도 공동의 발전을 도모하고, 미술창작에도 이론적 기여를 꾀한다.
- 기존의 학회들과는 상호보완적 입장에서 적극 협력한다.

1986년 6월

한국미술사교육연구회 창립위원 일동을 대표하여

안휘준 적음

『美術史學』 창간에 부쳐[*]

지난 1986년 6월 20일에 발족한 한국미술사교육연구회(韓國美術史敎育 硏究會, Korean Association of Art History Education)가 어느덧 창립 1주년을 맞이하게 되었다. 이 연구회는 우리나라 미술사교육이 안고 있는 많은 문 제점들을 공동의 노력으로 개선해 나가기 위하여 미술사학과가 설치되어 있는 대학들의 주무교수(主務敎授)들에 의해 조직되었다. 비록 짧은 기간이 기는 하지만 지난 일 년 동안 창립동인 겸 운영위원들(김리나, 문명대, 안휘 준, 유준영, 허영환)은 여러 차례 모임을 갖고, 연구회가 우리나라 미술사학 계와 교육계에 보다 효율적으로 기여할 방안의 모색과 구체적인 활동의 내 용을 끊임없이 숙의하고 탐색하였다. 이러한 논의의 결과 매년 정기적인 학술발표회를 개최키로 하고, 그 첫 번째로서 「미술사교육의 현실과 전망」

.........

* 『美術史學』 제1호(한국미술사교육연구회, 1987. 6. 1), pp. 3-4.

이라는 제하(題下)에 금년 6월 13일 성신여대에서 우리나라를 위시하여 미국·독일·프랑스의 미술사교육이 걸어온 길과 현황을 살펴보고 전망하는 학술회의를 개최하게 되었던 것이다. 이 발표회는 많은 연구자들과 학생들의 폭넓은 호응을 얻으며 성황리에 마치게 되어 우리 주최자들에게 큰 보람을 느끼게 하였다. 이 발표회는 우리나라와 구미(歐美)의 선진국들이 걸어온 미술사교육의 발자취를 더듬어 보고 현재의 상황을 관조해 보는 데 치중한 느낌이 없지 않았으나, 그것을 토대로 한 앞으로의 전망이 스스로 자연스럽게 표출되고 부각되었다는 점에서 자못 의의가 크다고 하지 않을 수 없다.

금년도의 발표를 시발로 하여 매년 개최될 정기학술발표대회에서 발표되는 논문들과 토론의 내용은 연구회의 정기간행물로 출판하기로 하고, 정기간행물의 명칭은 「美術史學」으로 하기로 운영위원회에서 합의, 결정을 보았다. 이러한 결정에 따라 이번에 『美術史學』의 창간을 보게 된 것이다. 앞으로 정기연례학술발표대회에서 발표된 논문들과 토론은 물론, 미술사교육 및 그와 관련되는 제반 문제들에 관한 연구논문들과 서평 등을 폭넓게 수록함으로써 명실공히 미술사교육 및 연구를 위한 연구자들의 토론의 광장 및 정보의 제공처가 되도록 노력할 것이다. 또한 지금까지 대체로 소외되어 왔던 동양미술사, 서양미술사, 미술창작이론 분야의 논문들을 적극 게재하여 이 분야의 연구자들에게도 발표의 장을 제공하고 공동의 발전을 도모하고자 한다. 그리고 우선은 연간(年刊)으로 간행하지만 앞으로는 점차 힘을 모아 계간(季刊)으로 발전시켜 나가야 할 것으로 본다.

이렇듯 『美術史學』의 창간은 앞으로 우리나라에 있어서의 미술사교육 및 연구에 큰 활력소가 되고 그 발전에 괄목할 만한 공헌을 하게 될 것으로 우리 모두는 자부하는 바이다. 앞으로 선학(先學), 동학(同學), 후학(後學) 제

현(諸賢)의 보다 적극적인 참여와 끊임없는 지도편달을 충심으로 바라 마지
않는다.

<div align="right">

1987년 6월 20일

창립 일주년을 맞으며

대표위원 安輝濬

</div>

한국미술사교육연구회 제1회 학술발표회를 개최하며[*]

녹음이 싱싱하게 짙어가는 초하(初夏)의 계절에 한국미술사교육연구회의 제1회 학술발표회를 개최하게 됨을 무한히 기쁘게 생각합니다.

한국미술사교육연구회는 본래 미술사교육과 관련된 제반 문제들을 공동의 노력과 협력을 통해 개선 또는 해결하기 위하여 미술사학과가 설치되어 있는 대학들의 주무 교수들에 의해 1986년 6월 20일에 창립되었습니다. 우리나라의 미술사교육은 우리 선학들의 노력과 노고에 힘입어 큰 발전을 이룬 것이 사실이나 아직도 많은 어려움과 도전에 직면해 있음을 또한 부인할 수 없습니다. 제대로 훈련된 교수 요원의 부족, 교과과정(敎科課程)의 미흡, 비전공자들에 의한 미술사교육의 오도와 침해, 전공자들의 취업문제, 교육시설의 미비 등은 교육현장에 있는 미술사 교수들이 다같이 절감하는 다급하고 큰 대표적 문제들입니다. 한국미술사교육연구회의 창립은 이

.........

* 『美術史學』제1호(한국미술사교육연구회, 1987. 6. 1), pp. 134-135.

러한 문제들에 대한 절박한 공동의 인식을 바탕으로 하여 이루어진 것입니다.

본 연구회가 창립된 이후 그 참된 취지를 깊이 이해하고 상기한 여러 문제들을 함께 풀어가기 위하여, 각 대학에서 미술사교육을 담당하고 계신 교수와 강사 제현께서 적극적인 협조를 베풀어 주시어 오늘이 있게 되었음을 진심으로 감사하게 생각합니다. 앞으로도 우리나라의 미술사교육이 당면하고 있는 여러 가지 문제들을 함께 풀어가는 데 계속해서 협조하여 주시기를 앙망하는 바입니다.

오늘 우리 연구회가 주최하는 「미술사교육의 현황과 전망」은, 우리나라 미술사교육의 발자취를 더듬어 보고 현황을 점검해 보며, 아울러 선진국들의 미술사교육과 대비해 봄으로써 앞으로의 바람직한 교육방향과 개선책을 모색하는 데 하나의 계기와 튼튼한 기반이 되어주리라 믿습니다. 바쁘신 중에도 발표와 토론을 맡아 주신 여러 동학제위(同學諸位)께 감사한 마음 금할 수가 없습니다.

이번 학술발표회를 위하여 장소를 제공하여 주시고 물심양면에서 지원해주신 성신여자대학교 전상운(全相運) 총장님과 동대학 관계자 여러분께 각별히 감사의 말씀을 드립니다. 또한 이번의 발표회가 가능하도록 기꺼이 후원을 해 주신 성보문화재단(成保文化財團)의 윤장섭(尹章燮) 이사장님과 예경산업사의 한병화(韓秉化) 사장님께 심심한 치하를 드리는 바입니다. 끝으로, 바쁘신 중에도 이 발표회에 왕림하여 주신 참가자 여러분, 뒤에서 여러 가지 온갖 궂은 일을 도맡아 해준 성신여자대학교와 동국대학교를 비롯 각교의 미술사 전공 학생 여러분에게 대단히 고맙게 생각합니다.

1987년 6월 13일

한국미술사교육연구회 대표위원 안휘준

한국대학박물관협회의
창립 50주년을 축하하며[*]

안휘준(安輝濬)
서울대학교 인문대학 고고미술사학과 명예교수
제11대 한국대학박물관협회장

　　문화재와 유관한 기관과 단체들 중에서 금년에 창립 50주년을 맞이하는 곳이 세 군데나 된다. 문화재청, 한국대학박물관협회, 서울대학교 문리과대학 고고인류학과(考古人類學科) 등이 그 세 곳이다. 이 세 곳은 문화재 분야에 종사하는 나와 아주 인연이 깊은 곳들이어서 창립 50주년이 남다른 감회로 다가온다. 50년의 연륜이 쌓이고 노하우가 축적되면서 새로운 도약이 가능해질 것으로 기대되기 때문이다.

　　내가 한국대학박물관협회와 처음으로 인연을 맺게 된 것은 33년 전인 1978년 3월에 홍익대학교 박물관장에 임명되면서부터이다. 당시 홍익대학교박물관이 협회의 간사교였기 때문에 신임 관장 자격으로 간사교 회의에 한두 차례 참석했던 기억이 난다. 그러나 불과 3개월 뒤인 같은 해 6월

.........
*　　『한국대학박물관협회 50년사(1961-2011)』(한국대학박물관협회, 2011), pp. 995-998.

에 새로 설립된 한국정신문화연구원의 초대 예술연구실장으로 갑자기 차출되어 파견근무를 시작하게 됨에 따라서 홍익대학교 박물관장직과 협회의 간사직을 떠나게 되었다. 협회와의 첫 번째 인연은 이렇게 짧게 끝나게 되었다.

그러나 두 번째 인연은 달랐다. 1980년 12월 말에 2년 반 동안의 파견근무를 마치고 한국정신문화연구원을 떠날 수 있게 되어 이듬해인 1981년 3월부터 홍익대학교 미술대학 교수로 복직하였다. 이와 함께 홍익대학교 박물관장직을 다시 떠맡게 되었다. 당시에 협회의 회장교 직을 홍익대학교 박물관의 내 선임관장이셨던 이경성 선생이 맡은 지 불과 2개월밖에 되지 않은 때였는데(1981.6~1981.8), 회장교 관장이 교체됨에 따라 새로이 회장교를 선출하지 않을 수 없는 상황이 되었다. 그래서 간사교 회의에서 이 문제를 협의하였다. 결론은 회장교의 신임 관장이 이경성 회장의 잔여 기간을 채워야 한다는 것이었다. 나는 당시에 40대에 막 접어든 젊은 관장이어서 전임자인 이경성 관장의 연륜과 명성에 비교조차 될 수 없는 처지였고 회장직을 맡기에는 여러 가지로 부족한 점이 많다고 내 스스로 여기고 있었을 뿐만 아니라 한국정신문화연구원의 예술연구실장으로 2년반 근무하는 동안 온갖 업무에 쫓기느라 도저히 할 수 없었던 공부에 대한 열망이 너무나 컸었기 때문에 그 직책을 조금도 맡고 싶은 생각이 없었다. 그러나 단국대학교 박물관장 정영호(鄭永鎬) 선생이 앞장서서 승계설(承繼說)을 주장하시고 다른 회원교 관장들께서도 모두 지지하는 바람에 간사교 회의를 거쳐 총회에서 만장일치로 협회의 회장직을 떠맡게 되었다(1981.8). 2개월 빠지는 2년간의 임기가 시작된 것이다.

기왕에 회장교의 중책을 맡게 되었으니 협회를 위하여 의의 깊고 도움이 되는 일을 해야 되겠다는 생각을 하였다. 새로운 일을 하기 위하여 당시

협회의 실정과 상황을 살펴보는 것이 우선 필요하였다. 먼저 눈에 띄는 것은 총회와 연합전시를 1년에 한 차례 개최하고 기관지인『古文化』도 한 차례만 내고 있다는 사실이었다. 단 한 차례의 총회와 연합전시가 끝나면 모든 회원교들이 한자리에 모이는 일은 다시 없게 되는 실정이었다. 이런 상태로는 회원교 간의 친목과 단합은 물론 공동선(共同善)을 추구하는 일도 어려울 수밖에 없다는 생각이 들었다. 이를 먼저 개선하는 것이 무엇보다도 시급한 과제라는 판단이 섰다. 곧 시행에 옮기기로 결심하였다.

우선 간사교 회의를 소집하여 내 생각을 밝혔다. 연합전시는 워낙 어려운 일이기 때문에 종래대로 연1회 개최하는 것으로 놔두고, 총회는 1차 춘계총회와 2차 추계총회로 2회 개최하되 춘계총회는 연합전시와 함께 열어 통상적인 회무를 처리하고 2차 추계총회 때에는 학술대회 개최를 겸하도록 하자는 것과 협회의 기관지인『古文化』를 연2회 내되 두 번째 호에는 학술대회의 발표문들을 게재토록 하자는 것이었다. 간사교 관장들의 전폭적인 지지를 얻어 1982년 6월에 영남대학교박물관에서 열린 연차 총회에 회부하였는바 만장일치의 결정을 보았다. 그래서 1982년 가을부터는 그것을 공식화하였고 즉시 시행에 옮겼다. 1982년 11월에 제주대학교박물관에서 처음으로 추계총회와 함께「한국대학박물관 발전을 위한 협의회」라는 제하의 학술대회를 열고 그 결과를 증간호인 제21집에 싣게 된 것은 그 결정에 따른 결과이다. 이에 관해서는 졸문「『古文化』의 증간에 부쳐」(『古文化』제21집, 1982.12)에서 간단히 밝혀 놓았다.

1982년 11월에「한국대학박물관 발전을 위한 협의회」라는 제하의 학술대회를 개최하게 된 이유는 당시 내 눈에 비친 대부분의 대학박물관들이 워낙 열악한 상태에 놓여 있어서 그 타개책을 찾아볼 필요가 크다고 판단하였기 때문이다. 그 근본 원인들이 무엇이며 어떻게 하면 그것들을 극

복하거나 완화시킬 수 있을지 우선 중지를 모아보는 것이 절실하다고 생각했다. 내 개인적인 생각으로는 인재난(人才難), 재정난(財政難), 시설난의 삼난(三難)이 가장 심각한 문제들이라고 보고 있었지만 그것들을 해결하기 위하여 모두의 지혜를 모으고 공동의 노력을 기울이는 일이 무엇보다도 긴요하다고 생각하였다. 그래서 협의 끝에 발표자와 주제를 셋으로 결정하였다. 진홍섭 이화여대박물관장의 「한국대학박물관의 회고와 전망」, 안승주 공주사대박물관장의 「한국대학박물관의 현황과 문제점」, 윤세영 고려대학교 교수의 「대학박물관의 기능과 역할」이 그것들이다. 회장겸 주최자로서의 나는 그 학술대회의 취지를 「〈한국대학박물관 발전을 위한 협의회〉 개최에 즈음하여」라는 글에서 밝혔다. 이 글들은 모두 『古文化』 제21집에 실려 있다.

발표자들은 말할 것도 없고 회장과 간사들을 포함한 회원교 모두가 열의에 차 있었다. 한국의 대학박물관 발전을 위한 논의를 진지하게 시작했다는 점, 발전 방안의 단초를 처음으로 열게 되었다는 점 등에서 자못 의미가 컸다고 여겨진다. 이미 고인이 되신 진홍섭, 안승주 교수 두 분의 명복을 빌고 윤세영 교수께도 다시 한 번 감사를 드린다. 또한 당시의 여러 가지 어려움에도 불구하고 총회와 학술대회가 화기애애한 가운데 성공적으로 진행되고 좋은 결실을 맺을 수 있도록 도와주신 제주대학교박물관의 당시 현용준 관장님과 직원들께도 거듭하여 충심으로 감사의 뜻을 표한다.

그 후에는 대학박물관들의 열악한 상태를 개선하기 위해서 정확한 실태를 파악하는 것이 필요하다고 믿어져 설문조사를 실시하기도 하였다. 그 결과를 활자화하지 못한 것이 아쉽게 생각되나 설문 항목들에 당시를 기준으로 하여 현재의 인원, 연간 예산 총액, 시설(전시실 면적, 도서실 유무, 보안 및 화재 방제 시설 여부 등등), 관장의 지위(교무위원인지 여부) 및 강의 부담

경감 여부, 교육 프로그램 등 여러 가지 항목들을 포함시켰던 기억이 난다. 집계가 끝나면 그 자료를 정리하여 문교부와 문화공보부 등에 제출하면서 개선을 촉구할 생각이었으나 뜻을 이루지 못하였다.

그렇게 된 이유 중의 하나는 내 자신이 모교인 서울대학교 인문대학의 고고학과로 대학을 옮겨야 할 처지에 있어서 1983년 2월 말을 마지막으로 홍익대학교 박물관장직을 사양해야만 하였기 때문이다. 회장직 2년 임기가 아직 3개월 남아 있는 상태였다. 이경성 관장에 이어 나도 임기를 다 채우지 못하고 물러나게 되었던 것이다.

비록 짧은 기간(1981.8~1983.2)이었지만 한국대학박물관협회의 대표로서 다소나마 기여를 할 수 있었던 것은 개인적으로 큰 보람이자 영광이었다. 회장직 퇴임을 앞두고 후임 회장에 대한 생각을 거듭하지 않을 수 없었다. 기왕에 애써서 했던 일들이 허물어지지 않고 다져지고 발전으로 이어지기를 기대했기 때문이다.

내가 다 채우지 못한 회장직 후임에 연만하신 국민대학교의 허선도(許善道) 관장님을 추천하여 간사교 회의를 거친 후에 총회의 전폭적인 승인을 얻었다. 협회의 지속적인 발전을 위해서 가장 적합한 분이라 생각하여 거듭 강권하지 않을 수 없었다. 허선도 선생은 그 후 3년 이상(1983.2~1986.6) 협회를 위하여 헌신하였다. 내가 개인사정으로 인하여 불과 일 년 반(1981.8~1983.2) 정도밖에 회장교 역할을 못했던 것에 비하면 곱절 이상 수고하신 셈이다. 고인이 되신 허선생님께 감사할 뿐이다.

이제는 대학박물관들의 여러 가지 형편이 옛날에 비하면 많이 좋아졌고 협회의 규모나 회원교 숫자도 많이 늘어난 것으로 안다. 여간 기쁘고 다행한 일이 아니다. 그러나 아직도 아쉬운 점이 많이 남아 있음을 부인하기 어려울 것이다. 앞으로도 장족의 발전을 기원하는 소이이다. 한국대학박물

관협회가 창립 50주년을 맞게 된 것을 마음 깊이 축하하고 무궁한 발전을 기원하는 바이다. 아울러 50주년 행사를 위해 진력하시는 신경철 회장과 임원진의 노고에 대해서도 진심으로 치하를 드린다.

문화재청 창립 50주년에 부쳐[*]

안휘준. 전 문화재위원회 위원장
전 문화재위원회 동산문화재분과 위원장
서울대학교 인문대학 고고미술사학과 명예교수

문화재청으로의 승격을 위한 노력

문화재청이 올해 창립 50주년을 맞이했다는 사실이 참으로 기쁘다. 문화유산과 자연유산을 총괄 관리하는 문화재청이 50주년을 맞이하게 되었다는 것은 문화재 관리의 체계와 전통이 이제 상당 부분 자리 잡았다는 것이며 앞으로의 도약이 준비되어 있음을 의미하는 것이다. 그만큼 국민 모두가 축하할 일이라 생각된다. 민족의 문화유산 및 자연유산을 제대로 보존하고 후세에 온전하게 전하는 일은 국토와 국민을 안전하게 지키는 일과 더불어 국가와 정부에 부여된 제1차적인 2대 책무라고 본다. 이러한 관점에서 문화재청의 소임과 역할의 중요성은 아무리 강조해도 충분할 수 없다.

.........

[*] 『문화재청 50년사(자료편)』(문화재청, 2011), pp. 833-838.

너무도 중요한 문화재 업무에 필자가 간접적으로나마 참여해 미력하나마 기여할 수 있어 매우 영광스러울 뿐이다. 따라서 약간의 소회가 없을 수 없다. 문화재 전문가로서 필자가 대학에서 한국미술사를 비롯한 문화재 관련 전공과목들을 가르치고 인재양성에 힘쓰면서 다수의 전공서적들을 낸 것 이외에 문화재청과 관련된 일을 돌아보면 두 가지가 머리에 떠오른다. 그 하나는 문화재관리국을 문화재청으로 승격시키고 내실을 기하는 일에 글로써 참여했던 것이고 다른 하나는 문화재위원으로서 이런저런 역할을 했던 것이다.

　　전자에 속하는 글로는 '문화부의 독립을 청원함, 신설 문화부에 바란다', '문화재청의 설립을 바란다', '신설 문화재청에 바란다', '문화재청 발전의 길', '국립문화재연구소 창립 30주년에 부쳐' 등 총 여섯 편을 들 수 있다. '문화부의 독립을 청원함, 신설 문화부에 바란다'는 글은 제6공화국의 출범에 즈음 노태우 대통령에게 건의하기 위해 당시의 정재훈 문화재관리국장과 상의 아래 1989년 8월에 집필한 것인데 그 당시 문화재위원회의 주요 위원들의 서명을 받아 청와대에 제출했다. 이 청원서의 주요 골자는 문화진흥책을 제6공화국의 제일의 시정목표로 삼아줄 것과 문화공보부에서 공보 업무를 분리해 문화부를 독립시켜 줄 것, 2급직인 문화재관리국을 청으로 승격시켜 줄 것, 문화재연구소의 설립과 1급직 기관인 국립중앙박물관을 승격시켜 줄 것 등 다섯 가지였다. 이 다섯 가지 중에서 문화부의 독립은 즉시 이루어져 이화여자대학교의 이어령 교수가 장관에 임명되었다. 하지만 나머지 기관들의 일은 여러 우여곡절을 거친 끝에 한참 뒤에야 가까스로 이루어지게 됐다. 이 청원서가 정치권에 어떤 힘을 발휘했다고 자신 있게 얘기할 수는 없다. 다만 당시 문화계와 문화재계의 염원을 담았으며 장차 추진해야 할 방향을 분명하게 잡는 데에는 일조했다고 생각한다.

문화재청의 승격 및 신설과 내실화에 역점을 둔 필자의 주장은 한국일보와 조선일보 등의 매체에 실린 글들에서도 거듭 피력되었다. 이 글들은『문화재사랑』제4호(2004.12.17.)에 실린 '국립문화재연구소 창립 30주년에 부쳐'를 제외하고 모두 졸저인『한국의 미술과 문화』(시공사, 2000년)의 제7장 '문화부와 문화재청'(pp. 417~435)에 게재된 바 있다. 이와 더불어 의미가 작지 않다고 여겨지는 것은 문화재위원회와 연관된 일이다. 필자는 1985년에 처음 문화재위원으로 위촉된 이래 2009년까지 무려 24년간 문화재 관련 일에 매진해 왔다. 아마도 민속학의 임동권 선생 다음으로 최장수 위원이었을 것이다. 이 기간 중에 마지막 8년 동안 동산문화재분과 위원장으로서 전체위원회 부위원장 4년, 위원장 4년간 중책을 맡기도 했다. 국보지정분과 위원장과 제도분과 위원장, 박물관분과 위원을 겸한 적도 있다. 그만큼 폭넓고 바쁘게 일했다고 할 수 있다.

국보 제1호, 숭례문에 대한 논란

문화재위원회의 가장 중요한 고유 업무인 국보와 보물 등 국가 문화재의 지정 및 해제와 관련해서는 언급을 요하는 것들이 워낙 많아서 일일이 적기가 어렵지만 국보 제1호인 숭례문(남대문)에 관한 두 가지만은 빼놓을 수가 없다. 그 하나는 2005년 11월에 감사원이 '문화재 지정 및 관리실태'에 대한 감사에 착수하면서 국보 제1호를 문화재적 가치에 따라서 재지정하는 문제를 구체적으로 검토하고 있다고 밝히면서 야기된 논란이다. 감사원의 의견이 공표되자 숭례문 대신 훈민정음이나 석굴암 등의 다른 문화재로 국보 제1호를 교체하는 것이 좋겠다는 등 논란이 일기 시작했다. 당시에

문화재위원장이었던 필자는 '국보지정심의분과위원회'를 열어 진지한 논의를 거친 후에 국보 제1호를 변경하지 않고 그대로 유지하기로 결정을 내렸다. 숭례문을 국보 제1호로 지정하게 된 것은 도성(都城)과 사대문을 우선적인 대상으로 삼았던 정당한 원칙에 따른 결과였고 또 섣불리 바꿀 경우 오히려 혼란만 커질 논란의 여지가 분명했기 때문이다. 당장 실행에 옮길 수가 없다는 점도 문제였다. 그때 필자는 국보 제1호 재지정을 위해서는 세 가지 원칙적인 과제를 고려해야 한다고 지적했다. 그 첫 번째는 현재 국보 1호를 해제해야 할 뚜렷한 이유가 무엇이며, 그 해제 문제에 대해 전문가들과 대다수 국민이 동의하고 있는가를 먼저 확인해야 한다고 이야기했다. 두 번째는 해제하고 교체할 경우 어떤 문화재를 새 국보 제1호로 삼을 것인가에 대해 충분한 논의를 거쳐 합의 도출이 필요하다고 역설했다. 세 번째는 일련번호로 되어 있는 문화재들에 부여된 지정번호를 어떻게 큰 지장 없이 풀어낼 것인지의 기술적 문제가 간단하지 않다는 점 등을 들었다.

국보 제1호인 숭례문과 연관된 두 번째 논란은 2008년 2월 10일 밤에 채홍기라는 방화범에 의해 남대문이 화재에 휩싸이면서 야기됐다. 이 화재로 2층 누각과 1층 누각이 심한 피해를 입었고 그에 따라 복원이 불가피하게 된 상황이었다. 이때에도 숭례문을 국보 1호로부터 해제해야 된다는 여론이 일각에서 제기됐다. 그 당시에도 위원장을 맡고 있던 필자는 '국보분과심의위원회'를 소집, 여러 위원들의 의견을 청취하고 결론을 도출했다. 즉 화재의 피해를 심하게 입기는 했지만 70% 정도는 온전히 남아 있어 원상회복이 불가능한 상태는 아니라는 점과 화재 이전에도 여러 차례 손질이 가해졌던 사실을 고려해 숭례문의 국보 제1호 자격을 계속 유지시키기로 결정했다. 복원이 막바지에 있는 숭례문을 볼 때마다 화재 당시의 너무나 가슴 아팠던 일이 다시 상기되곤 한다.

문화재위원회 위원장을 직선제로 선출

문화재위원으로서 국보와 보물의 지정 및 해제를 비롯한 통상적인 업무들을 수행했던 것 이외에 특히 의의가 있다고 생각되는 일이 두 가지가 있다. '문화재'를 공식적으로는 '문화유산'으로 지칭하되 나라 전체의 국가유산을 문화유산과 자연유산으로 구별하고 그 안에서 세부 분야를 결정하도록 한 일과 문화재위원회의 위원장 선출을 간선제로부터 직선제로 고치도록 한 일이 그 두 가지다. 종래와는 다르게 자연유산을 문화유산과 대등한 위치에 놓게 된 것이다. 이것은 대단히 의미가 있다고 보지 않을 수 없다. 이것이 가능하게 되기까지 이인규 위원(현재 전체위원장)의 열의와 설득이 큰 힘이 되었음을 밝혀두고 싶다.

문화재위원회의 전체위원장을 어떤 방식으로 선출하느냐 하는 문제도 매우 중요함을 부인할 수 없다. 그럼에도 불구하고 종래에는 각 분과의 위원장들을 분과별로 먼저 뽑고 이 분과별 위원장들이 모여서 어색한 분위기 속에서 최고령자를 시간에 쫓기듯 부랴부랴 선출하는 것이 상례였다. 전문성과 능력은 고령에 번번이 밀려야 했던 것이다. 고령을 존중하는 것이 일반적으로 미덕일 수 있지만 명쾌한 판단력과 강력한 추진력을 필요로 하는 전문 영역에서는 그렇지 않을 수도 있음을 부인하기 어렵다. 몇 차례 어색하고 최선이 아닌 간접 선출방식을 경험한 필자는 이것을 반드시 고칠 필요가 있다고 판단했다. 특히 대부분의 분야에서 민주화가 이루어져 웬만하면 대표자를 직선으로 선출하는데 전문가집단인 문화재위원회만 굳이 특별한 이유 없이 구태의연하게 합리성이 미흡한 간선제를 고집할 이유가 없다는 생각이었다. 이러한 생각을 당시 유홍준 청장에게 개진하고 시정을 요청했던바, 유 청장은 청의 간부들과 상의해 위원 모두가 참여하는 직선제

로 바꾸어 개선하기로 결정하고 바로 시행에 옮기게 되었던 것이다. 이로써 2005년부터는 새로운 직선제가 확립되었다.

그런데 진정한 의미에서의 가장 바람직한 전체위원장 직선 방법은 분과위원장들만을 후보로 한정하기보다 모든 위원들을 동일한 후보로 삼아 실시하는 것이다. 즉 모든 위원들을 대상으로 전체위원장을 먼저 선출하고 그 후에 각 분과위원장들을 분과별로 뽑는 방식이다. 현재와는 순서를 서로 바꾸어 선출하는 방법이다. 이렇게 될 경우 새로 선출된 전체위원장이 소속된 분과의 분과위원장은 따로 뽑지 않고 전체위원장이 자동으로 겸임토록 하는 것이 합리적이라 하겠다. 언젠가는 이런 진정한 의미에서의 직선제가 채택되고 실시되기를 기대해마지않는다.

위원들의 직접 투표에 의해 필자가 그해에 처음으로 전체위원장으로 선출되었고 2007년에 재선을 했다. 몇 명의 분과위원장들에 의해서 고령인 덕에 간접적으로 선출된 것이 아니라 문화재위원들의 직선에 의해 뽑힌 위원장이어서 더욱 자부심을 느낀다. 위원들 다수의 두터운 신임과 전문성에 대한 인정이 곁들여진 결과라 여겨져 더없이 고마웠고 또한 그만큼 큰 책임감을 절감했다. 결과적으로는 마치 직선제 개선의 첫 번째 수혜자처럼 되었지만 전체위원장 피선은 다른 후보들과 다함께 아무런 대비 없이 백지상태에서 받은 순수한 선거 결과여서 늘 떳떳하고 당당하다. 이를 차치하고 직선제로의 개선은 공명정대한 문화재위원회를 위해 너무도 잘된 일이다. 이러한 개선이 가능하도록 협조해준 당시의 청장과 간부들의 현명한 처리에 공적인 입장에서 늘 고맙게 생각한다.

문화재위원회와 관련해 또 한 가지 생각나는 것은 지금은 없어진 제도분과위원회 위원장의 문제다. 문화재 전문가는 아니라도 문화재 분야의 여러 가지 제도를 개선·보완하고 문화재청의 발전을 도모하는 데 도움이

될 만한 각계의 인사들을 모셔서 구성한 것이 제도분과위원회였다. 이 위원회의 위원으로는 이런 분들 이외에 문화재위원회의 전체위원장과 부위원장도 당연직 비슷하게 참여하도록 되어 있었다. 다른 위원회와 마찬가지로 제도분과위원회도 자체적으로 분과위원장을 선출했다. 그러다 보니 제도분과위원장이 주재하는 회의에 전체위원장과 부위원장이 일반위원과 마찬가지로 참석할 뿐 전체위원장으로서의 기능을 발휘할 수 없게 되는 결과를 초래하게 된 것이다. 이는 지극히 부자연스러운 일이다. 제도분과위원장도, 전체위원장도 서로 말은 못해도 회의 때마다 어색한 느낌을 갖지 않을 수 없었을 것이다. 전체부위원장으로 이를 지켜보는 필자의 마음도 편할 수는 없었다. 그래서 필자는 제도분과위원회는 별도로 분과위원장을 선출하지 않고 전체위원장이 자동적으로 겸하도록 고쳐야 함을 청에 건의하여 시정하도록 했다. 그 뒤로는 으레 전체위원장이 국보분과위원회와 제도분과위원회의 위원장을 겸하게 돼 합리적으로 시정이 된 셈이다.

민족문화의 중추기관으로 성장하길

문화재청이 예전에 비하면 여러 가지 면에서 잘하고 있다고 생각하지만 앞으로 보다 큰 발전을 위해서는 좀 더 보강하고 보완해야 할 것들도 아직 많이 남아 있다. 그중에서 특히 중요하다고 생각되는 일부를 들어보면 전문성 제고와 문화재정책연구 담당부서 설치, 그리고 문화재 자료관 설립과 국외 소재 문화재 환수의 활성화 및 문화재 교육의 적극화, 지정문화재의 재검토 같은 것들이다.

첫째, 문화재청의 전문성 제고다. 청의 밝은 장래와 관련 가장 신중하

게 고려해야 할 사항 중의 하나는 문화재 관리의 최고 행정기관으로서 문화재청을 국립중앙박물관 못지않은 학예직 중심의 문화재 전문 기관으로 점차 바꾸면서 키워갈 것이냐, 아니면 현재처럼 행정직을 위주로 하면서 학예직을 약간 곁들인 절충적 행정기관으로 계속 존속할 것이냐의 문제일 것이다. 이를 위해 문화재청 소속 직원들과 관계 전문가들이 함께 지혜를 모아볼 필요가 있다. 어느 길을 택하는 것이 국가와 소속원 모두에게 보다 유익하고 바람직한지 검토해보는 것이 좋을 듯하다. 다각적인 연구와 검토를 실시하고 그 결과를 통해 학술대회와 공청회를 열어 가장 바람직한 방향과 시행방안을 도출해야 할 것이다. 학예직 중심의 명실상부한 전문기관이 되려면 전문성이 높은 행정직들을 학예직으로 전환시키고 신규 채용을 학예직 중심으로 시행하는 것이 우선적으로 필요한데 그러려면 학예직과 행정직의 임용과 승진 등 모든 면에서 어떠한 차별이나 불이익이 없도록 제도적인 뒷받침이 선행되어야 한다.

둘째, 문화재 행정을 효율적으로 시행하고 발전시키기 위해서는 두뇌집단으로서 역할을 해줄 문화재정책연구 담당부서의 설치가 바람직하다고 본다. 문화재 관련 업무가 복잡 다기화되고 주변 환경이 급변함에 따라 다각적인 측면에서 단기적으로나 장기적으로나 정책적 대책의 마련이 요구된다. 이에 합리적으로 대응하기 위해서는 전담 부서의 설치와 전문 인력의 확보가 요구되고 있다. 이 부서는 본청에 둘 수도 있고 연구 기능이 큰 국립문화재연구소에 설치할 수도 있을 것이다. 더불어 문화재자료관의 설립도 절실하다. 문화재와 연관된 각종 도서, 시각자료와 청각자료, 영상자료 등을 망라하는 종합적 성격의 자료관을 설립해 내실 있게 운영한다면 각종 문화유산에 대한 연구와 조사에 크게 도움이 될 것이다. 여기에 우리나라와 연관이 깊은 중국과 일본 등 외국의 자료들도 갖추어 놓으면 금상첨화일

것이다.

셋째, 국외에 유출된 우리나라 문화재의 조직적이고 체계적인 환수 부분도 간과해서는 안 될 부분이다. 프랑스 국립도서관의 외규장각 도서나 일본 정부 기관 소장의 의궤 등의 경우를 보더라도 한번 빼앗긴 문화재의 환수가 얼마나 어려운지 짐작할 수 있다. 따라서 보다 치밀하고 지속적인 대비책과 추진이 요구된다고 하겠다. 민간운동가들과의 협력도 요구되고 외국의 사례들을 광범위하게 수집하고 연구해 참고하는 일도 필요하다.

넷째, 적극적인 문화재 교육도 절실하다. 초·중·고등학교와 대학 등 각급 학교의 학생들은 물론 일반 국민들도 우리 자신의 문화재를 제대로 알고 있는 경우는 결코 흔하지 않다. 이를 개선하기 위해서는 문화체육관광부와 교육과학기술부 등 다른 정부 부처들과의 협력을 통해 국사교육 및 미술교육에서 문화재에 관한 교육과 교과서 편찬에서 제대로 소개가 되도록 개선해야 한다. 일반 시민들을 위한 사회교육에서도 마찬가지다.

이상 지면의 제약 때문에 지극히 간략하게만 언급한 사항들을 포함해 문화재 행정 전반에 걸쳐 보완과 개선이 철저하게 이루어져, 문화재청이 국가와 민족문화의 중추기관으로서 우뚝 서고 장족의 발전을 거듭하기를 충심으로 기원하는 바다. 지금 50주년은 획기적인 계기라는 사실을 인식해주었으면 좋겠다.

문화재청 발전의 길[*]

안휘준 | 서울대학교 고고미술사학과 교수

　　문화재청이 전에 없이 좋은 계기를 맞고 있는 것은 분명하다. 모든 구성원들과 문화재 애호가들이 오랫동안 한결같이 학수고대하던 차관급 청으로의 승급이 이루어졌으며, 유능하고 의욕적인 전문가 청장이 취임하여 보다 큰 발전을 위해 진력하고 있음은 그 단적인 예들이다. 이 호기를 어떻게 선용하느냐가 앞으로의 발전을 좌우하게 될 것이다. 이와 관련하여 몇 가지 사항들이 유념된다. 그 첫째는 무엇보다도 청장을 정점으로 하여 전체 구성원들이 함께 인화단결하고 힘을 합치는 일이다. 학예직은 행정직의 중요성과 사무처리능력을 크게 존중하고, 행정직은 학예직의 학술적 전문성을 높이 평가하면서 서로 아끼고 위해 주는 업무풍토가 굳게 자리잡혀야 비로소 화기애애한 분위기 속에서 발전의 궤도를 힘차게 달릴 수 있다. 둘

[*]　　『문화재 사랑』 제4호(2004. 12. 17), p. 1.

째는 전문성을 고양해야 한다는 점이다. 문화재청의 업무는 모두 문화재나 문화유적과 연계되어 있으므로 학술적 파악과 행정적 처리가 함께 이루어지게 마련이다. 이 때문에 전문성이 어느 행정부서보다도 절실하게 요구된다고 하겠다. 앞으로 이 전문성을 어떻게 키우고 높여 갈 것인지에 대하여 신중한 배려와 제도적 장치가 마련되어야 하리라고 본다. 셋째는 문화재 행정의 전문성을 높이고 발전을 도모하기 위한 문화재 정책을 체계적으로 연구하는 부서를 설치할 필요가 있다는 점이다. 이 부서는 효율적인 문화재 행정을 위한 Think-Tank 또는 Idea-Bank 역할을 할 수 있다. 이 부서가 문화재 행정의 과거와 현재, 제도와 법제상의 문제, 다른 나라의 참고할 만한 사례 등 제반사항들을 체계적으로 연구하고 장래를 위한 올바른 방향설정을 해준다면 문화재청은 보다 선명한 목표 아래 훨씬 확신에 찬 문화재 행정을 펼칠 수 있을 것으로 기대된다. 연구진이 제대로 된 전문가들로 짜여지고 원활하게 기능을 발휘할 수만 있다면 충분히 브레인 역할을 할 수 있을 것이다. 넷째는 직원들의 연수를 적극화하는 것이다. 일정기간 과도한 업무를 벗어나 전문성 제고를 위한 교육을 받으면서 재충전할 수 있는 기회를 제공해야 한다. 그 유익함은 재론이 필요없으나 다만 가뜩이나 인력이 부족한 상황에서 어떻게 실현시킬 수 있을지가 문제이다. 그러나 지혜를 모아보면 길이 보일 것이다. 다섯째, 이상 언급한 일들을 제대로 수행하기 위하여 국립문화재연구소와 한국전통문화학교를 좌우에 끼고 힘과 지혜를 함께 모으는 일이 절실하다. 국립문화재연구소는 본래의 소관업무 이외에 문화재정책연구를, 한국전통문화학교는 부여된 인재양성의 업무와 더불어 문화재청 직원들의 재교육까지도 맡아서 할 수 있을 것이다. 이를 위해 국립문화재연구소의 승격과 확대개편, 한국전통문화학교의 교수진의 증원과 시설의 확장이 요구된다.

국립문화재연구소 창립 30주년에 부쳐[*]

안휘준

(서울대 교수·문화재위원)

국립문화재연구소가 올해로 창립 30주년을 맞이하게 되었다. 여러 가지 어려운 여건 속에서도 많은 업적을 쌓으며 큰 발전을 이루어 온 국립문화재연구소의 역대 관계자 여러분들의 노고를 높이 평가하면서 연구소 창립 30주년을 진심으로 축하하는 바이다. 우리의 문화재를 전담하여 연구하는 연구소가 설치되어 있고 또 고유의 업무를 올바르게 수행하기 위하여 열악한 환경 속에서나마 안간힘을 쓰는 소속원들이 있다는 것만으로도 여간 다행스러운 일이 아닐 수 없다.

그러나 이제는 이것만으로 마냥 흐뭇해할 수는 없다. 벌써 나이를 서른이나 먹었고 또 나이에 걸맞게 지내온 세월을 반추해 보고 앞으로 걸어가야 할 길과 방향을 올바로 잡아야 할 시점에 서 있기 때문이다. 보다 큰

.........
[*] 『국립문화재연구소 30년사』(국립문화재연구소, 1999), pp. 366-367.

장족의 발전을 위한 대단히 중요한 시점에 놓여 있는 셈이다. 따라서 지금까지 일구어 온 일들에 대한 회고나 반성과 함께 그것을 바탕으로 하여 앞으로 해야 할 일들과 수행해야 할 과제들을 전망해 보는 것이 절실히 요구된다고 생각된다.

이와 관련하여 무엇보다도 연구소의 성격과 역할의 재정립, 전문성의 제고, 전문인력의 적극적 확보와 활용, 문화재 정책에 관한 연구의 활성화, 직제의 보강과 개편 등이 중요한 사안으로 떠오른다.

국립문화재연구소가 문화재에 관한 연구를 전담하는 국립의 연구소인 것은 분명하고 또한 그러한 성격의 역할을 추구해온 것은 사실이나 아직도 진정한 의미에서의 연구소다운 연구소로 자리를 확고히 잡고 있다고 보기는 어려운 측면이 있음을 부인하기 어렵다. 아직도 인적 구성이 미흡하고 자체적인 연구업적이 질량 양면에서 만족스럽지 못하여 연구보다는 고고학적 발굴사업에 치중해 온 듯한 인상이 짙다. 이제는 이러한 점들을 시정하여 진실로 연구소다운 연구소로 거듭나야 할 것으로 본다.

연구소가 연구소다워지려면 당연히 전문성이 제고되어야 할 것이다. 전문성은 특수 연구기관들의 생명이라 할 수 있으며 이것이 부족하다는 것은 결국 연구소의 최대 약점이자 결점이라 하지 않을 수 없다. 그러므로 전문성의 제고야말로 연구소의 성패와 운명을 좌우하는 문제가 된다. 따라서 전문성을 높이기 위한 각별한 노력이 요구된다.

전문성을 제고하기 위해서 무엇보다도 중요하고도 절실한 것은 전문인력의 확보와 적절한 활용이라 하겠다. 그러나 수준 높은 전문인력의 확보는 그 중요성에도 불구하고 대단히 어려운 일이다. 현재와 같이 낮은 직급과 빈약한 급여로는 우수한 전문가들을 초빙할 수가 없기 때문이다. 이러한 여건을 고려하여 젊고 유능한 석사급 인재들을 가능한 한 적극적으로 학예

직으로 유치하고 외부 전문가들을 간접적인 방법으로 활용하는 방안을 찾아보는 것도 바람직하다고 본다.

전문성 제고와 관련하여 인력과 함께 요구되는 것은 훌륭한 자료관의 설치이다. 문화재에 관한 각종 출판물은 물론 다양한 시청각자료를 망라한 자료관이 설치되면 자체 학예원들의 연구를 위해서만이 아니라 외부 학계나 연구기관들의 전문가들을 끌어들이는 데에도 크게 기여하게 될 것이다. 한마디로 우리나라의 문화재 연구와 연구소의 전문성제고에 크게 기여하게 될 것이 자명하다.

국립문화재연구소의 한정된 인력과 예산을 보완하기 위하여 국내외의 대학들이나 타 연구기관들과의 인적교류와 자료의 상호교환 등을 보다 적극적으로 추진하는 것도 바람직하다. 외부전문가들의 지혜를 빌리기 위한 자문위원회의 구성, 명예연구원 제도의 설치, 정년 퇴직 교수들로부터의 도서와 자료의 수증 등은 큰 돈 들이지 않고도 연구소 측의 노력 여하에 따라 비교적 쉽게 이룰 수 있는 일들이라고 본다. 이러한 일들이 연구소의 이미지 개선과 자리매김에 크게 기여할 것이라고 믿어진다.

국립문화재연구소가 마땅히 해야 할 일임에도 불구하고 소홀히 해 온 것이 문화재정책에 관한 연구이다. 지금까지 우리나라가 펼쳐온 문화재정책의 실상파악, 그것의 공과와 장단점 규명, 문화재정책과 관광이나 경제발전의 문제 및 교육 정책과의 관계에 관한 고찰, 문화재관계 전문인력 양성과 활용방안의 입안, 통일에 대비한 대책마련, 미래지향적 문화재정책의 입안 등등 문화재에 관하여 연구할 것이 상당히 많다. 이러한 문제들에 관하여 국립문화재연구소가 스스로 연구하거나 외부 전문가들과 협력하여 서둘러 연구에 착수할 필요가 크다고 본다. 문화재의 효율적인 보존과 계승을 위해서는 물론, 더 나아가서 국가의 장기적 발전과도 직결되는 문제이기 때

문이다.

　이상의 여러 가지 중차대한 과제들을 합리적으로 풀어가기 위해서는 문화재정책 연구 분야의 신설 등 조직의 재편, 학예직 중심의 운영체제 확립, 소장의 직급 조정 등도 절실하게 요구된다.

　특히 현재 3급으로 되어 있는 연구소장의 직급으로는 앞에 애기한 일들을 제대로 수행하기 어렵다고 판단된다. 문화재관리국이 1급의 청으로 승격되었으니 그에 걸맞게 연구소장의 직급도 상향 조정하여 상응하는 책임을 지게 하고 업무를 확대하도록 함이 마땅하다고 본다. 그것이 앞으로 국가적 차원의 문화재 연구를 제대로 수행하기 위해서 바람직하다고 믿어진다. 문화재연구소의 중요성에 대한 정부의 올바른 인식과 적극적인 지원이 절실하게 요망된다.

III

어떤 책들을 왜 냈는가:
서문을 통해 밝히다

『한국회화사』*

머리말

우리나라의 회화(繪畫)는 종래에 불상(佛像)이나 도자기(陶磁器) 등 다른 분야에 비하여 다소 등한시되었고 또한 그에 관한 연구도 매우 부진한 상태였다. 게다가 회화는 우리나라 미술문화 중에서 일제식민사관(日帝植民史觀)의 피해를 가장 심하게 받았던 분야이기도 하다. 이 때문에 아직도 적지 않은 외국의 학자들이 우리나라 회화에 대해 편견을 가지고 있는 게 사실이다.

그러나, 근년에 이르러 국내외를 막론하고 우리나라의 미술 전반에 관해서뿐만 아니라 특히 회화에 관해서 관계 학자는 물론 일반의 관심이 급

.........
* 『한국회화사』(일지사, 1980).

격히 고조되고, 또 이 방면의 전문적인 연구도 차차 이루어져 가고 있어 여간 다행이 아니다.

이제는 우리나라의 회화를 아무런 편견이나 선입견 없이 냉철하게 분석해 보고 공정하게 평가해야 할 때가 온 것이다. 그러기 위해서는, 우리나라 회화가 지니고 있는 양식적 특색이 무엇이며, 그것이 시대의 변천에 따라 어떻게 변모되었는지, 또 가능하다면 그러한 변화를 가능케 한 원인은 무엇인지까지도 추적해 볼 필요가 있다. 이와 아울러 우리나라의 회화가 외국과의 교섭을 통해 무엇을 얻었고, 그것을 토대로 무엇을 이루었으며, 또 외국의 회화 발전을 위해 무엇을 기여했는지 파악해 보는 것이 바람직하다. 즉, 중국과 일본을 포함한 범동아적(汎東亞的)인 입장에서 우리나라 회화를 살펴볼 필요가 있는 것이다.

이와 관련하여 제일 먼저 대두되는 문제는 중국 회화와의 관계이다. 주지되어 있듯이 우리나라의 회화는 일찍부터 중국 회화의 영향을 많이 받았다. 그러나 중국 회화로부터의 영향을 이해함에 있어서 우리는 다음의 몇 가지 사실들을 꼭 유념해 둘 필요가 있다.

첫째로 고대(古代)에 있어서 중국의 회화는 동아시아 지역에 있어서 일종의 국제적 성격을 띤 미술이었다는 사실이다. 따라서, 고대의 중국 회화를 수용하였다는 것은 당시로서는 일종의 국제미술을 수용하였음을 의미한다고 하겠다. 이것은 비단 중국과 한국, 중국민족과 한국민족만의 관계에 국한되는 것은 아니며, 중국과 그 주변의 모든 국가와 민족에 해당되는 일이다. 이는 마치 현대 세계의 많은 국가와 민족들이 국제성이 강한 서양의 미술양식을 수용하고 있는 것과 마찬가지의 이치에 비유될 수 있는 것이다.

둘째는 중국의 회화를 수용함에 있어서 우리 선조들의 부단한 노력이

경주되었고 그들의 미감(美感)이나 미의식(美意識)이 크게 작용하였다는 점이다. 즉, 모든 중국 회화가 물 흐르듯 자연적으로 우리나라에 전해져 피동적으로 받아들여진 것이 아니라, 우리 선조들의 노력에 의해서 적극적이면서도 선별적(選別的)으로 수용이 되었다는 것이다. 우리의 선조들은 중국 회화를 있는 그대로 무조건 받아들이지 않고 항상 자기들의 취향에 맞는 것만 취사선택하여 선별적으로 수용하되, 그것도 늘 그들의 기호에 맞게 변형하여 한국적 화풍 형성의 토대로 삼았던 것이다.

셋째로, 무엇보다도 중요한 것은 우리의 선조들은 중국 회화로부터 받은 영향을 바탕으로 언제나 중국 회화와 구분되는 한국적 화풍(畫風)을 형성하였던 사실이다. 이와 같은 사실은 우리나라 역대 회화의 구도(構圖), 공간처리(空間處理), 필묵법(筆墨法) 등 여러 가지 점에서 여실히 드러나고 있다.

이렇게 중국 회화로부터 받은 영향을 바탕으로 한국적인 발전을 이룩한 우리의 회화는 일찍이 삼국시대로부터 조선왕조시대에 걸쳐 일본에 전해져 그곳 회화 발전에 큰 영향을 미치기도 하였다.

우리나라의 회화는 이처럼 주로 중국 및 일본과의 관계를 통해 국제적 성격을 지니면서 비록 시대에 따른 다소간의 차이는 있을지언정 끊임없이 한국적 특색을 키웠던 것이다. 이 때문에 한국의 회화는 종종 중국 또는 일본의 회화와 대비하여 볼 필요가 있는 것이다. 이웃나라들의 회화와 비교를 해 봄으로써 동아시아에 있어서의 우리나라 회화의 위치나 비중을 알 수 있고, 또 우리나라 회화의 특성을 보다 뚜렷하게 파악할 수가 있기 때문이다.

우리나라의 회화를 논함에 있어서 무엇보다도 중요한 것은 우리나라 회화의 특징과 그 변천을 규명하는 것이다. 우리나라의 회화는 고대로부

터 현대에 이르기까지 항상 그나름의 특색을 키우며 변천을 거듭하여 왔고, 또 각 시대를 거치면서 그때마다 다른 양식(樣式)의 회화를 발전시켰다. 그러므로 이러한 우리나라 각 시대의 회화를 통틀어 한마디로 정의할 수는 없다.

이 작은 책자는 이러한 우리나라 회화의 여러 가지 특색과 그 주요한 흐름들을, 대표적인 작품들을 중심으로 하여 대충 살펴본 개관에 불과하다. 선학(先學)들의 여러 가지 업적들을 토대로 하고 저자가 그동안 발표하였던 글들의 이곳저곳을 발췌하기도 하면서 우리나라 회화사의 개요를 엮어 본 것이다.

우리나라 회화사의 주류(主流)와 시대적 양식의 변천을 잘 보여주는 작품들을 선정하여, 분석하고 비교하면서 서술하였다. 따라서 화가들의 생애는 몇몇 예외를 제외하고는 대부분 극히 간략하게 취급하였다. 그리고 조선왕조시대의 경우 가능한 한 같은 경향을 보여주는 화가와 작품들을 함께 다루되 상호간의 양식적인 연관성을 비교 검토하였다.

또한, 앞에서 얘기한 중국 및 일본 회화와의 교섭 문제도 소극적으로나마 다루어 보았다. 동아시아에 있어서의 우리나라 회화의 위치나 비중을 어느 정도 짐작해 보고 우리 회화 자체가 지니고 있는 특성을 더 부각시켜 보고자 하는 생각에서이다.

본래 훌륭한 개설서를 쓰기 위해서는 쓰는 이의 학문이 깊어야 하고 그 분야에 관한 업적이 충분히 이루어져 있어야 하며, 다루는 시대의 자료가 풍부하게 남아 있어야 하는 게 사실이다. 그러나, 본서의 경우에는 이 세 가지 중요한 전제 조건들이 모두 미흡하여, 허술하고 부족한 곳이 한두 군데가 아닐 것이다. 이러한 점들은 앞으로 차차 어느 정도까지 극복이 되기를 희망하면서 우선 아쉬운 대로 이 방면의 현실적 요청에 부응하기 위해

주저됨을 무릅쓰고 내어놓는다. 우리나라의 역대 회화가 이룩한 여러 가지 양식적인 특색과 그 대강의 흐름만이라도 독자 제현에게 이해된다면 다행이겠다.

이 졸저(拙著)가 나오기까지 많은 분들에게 은혜를 입거나 신세를 졌다. 먼저 우둔한 저자에게 미술사를 공부할 수 있는 학문적 토대를 마련해 주시고 또 끊임없는 지도와 격려를 아끼시지 않는 김재원(金載元) 박사님과 김원용(金元龍) 박사님, 두 분 은사께 이 기회를 빌어 충심으로 깊은 감사의 말씀을 드린다. 그리고 지금까지 회화사료의 조사에 늘 너그럽게 도와 주시고 이끌어 주신 국립중앙박물관의 최순우(崔淳雨) 관장님, 정양모(鄭良謨) 선생님, 이난영(李蘭暎) 선생님, 그 밖의 여러분께 대한 감사함을 잊을 수 없다. 또한 화가 약보(畫家略譜)를 작성해 준 이태호(李泰浩), 용어해설을 맡아 주고 화가 약보를 대폭 보강하여 준 홍선표(洪善杓), 참고문헌목록과 도판목록 작성에 애써 준 박상희(朴商喜)와 한정희(韓正熙), 이들 촉망되는 미술사학도 여러분에게도 큰 고마움과 함께 자랑스러움을 느낀다. 끝으로 이 책의 출판을 위해 여러 가지 어려움을 밝은 미소로 감내하여 주신 일지사의 김성재(金聖哉) 사장님과 편집부원 여러분에게 치사(致謝)를 드린다.

1980년 6월 12일 安輝濬

『조선왕조실록의 서화사료』[*]

편자서(編者序)

　미술사의 모든 분야가 그렇듯이 회화사나 서예사 연구의 경우에도 풍부한 작품사료와 더불어 구체성을 띤 문헌사료의 필요성이 더 없이 크다.

　그런데 우리나라에서는 과거에 회화나 서예 관계의 본격적인 저술이 별로 이루어지지 않았기 때문에 이 방면의 문헌사료가 매우 엉성하고 그나마 단편적인 것이 사실이다. 바로 이러한 사실 때문에 단편적이고 영세한 기록들일망정 오히려 역설적이게도 우리에게 더없이 소중하게 여겨지고 있는 것이다. 정사류(正史類)의 문헌들에 보이는 짤막한 서화(書畵)나 서

.........

* 　『조선왕조실록의 서화사료』(편, 한국정신문화연구원, 1983), 서문 및 「조선왕조실록 소재(所載) 회화관계 기록의 성격」.

화가(書畵家)들에 관한 기록은 물론, 고려 및 조선왕조시대 문인들의 문집들에 올라 있는 서화 관계의 막연한 시문(詩文)들조차 가볍게 보아 넘길 수 없는 이유도 바로 이러한 문헌사료의 희소성에 있다고 하겠다. 따라서 우리나라 서화 관계의 기록을 조사하는 것은 마치 넓게 흩어져 잘 보이지 않는 작은 부스러기들을 하나씩 하나씩 주워 모아 어떤 실체를 파악해 보는 작업에 비유될 수가 있을 것이다. 말하자면 노력에 비해 큰 성과를 기대하기가 어려운 일이라 하겠다.

이처럼 고되고 실망되는 작업을 위창(葦滄) 오세창(吳世昌, 1864~1953) 선생이나 우현(又玄) 고유섭(高裕燮, 1904~1944) 선생과 같은 선학(先學)들이 일찍부터 수행하였던 것이다. 이분들이 기울인 노력의 결과는 『근역서화징(槿域書畵徵)』이나 『조선화론집성(朝鮮畵論集成)』 등으로 각각 모아져 후학(後學)들의 연구에 큰 도움을 주고 있다. 오세창 선생의 『근역서화징』은 정사류의 사서(史書)들과 각종 문집들을 조사하여 서화 관계의 기록들을 발췌하고 집성한 것으로 출판을 통해 널리 보급이 되어 있다. 또한 고유섭 선생의 『조선화론집성』은 오세창 선생의 업적을 토대로 역대 문집들을 조사하여 그 결과를 묶은 것으로 아직까지 활자화되지 못한 채 오직 고고미술동인회(考古美術同人會)에서 낸 유인물의 형태로 전해지고 있을 뿐이다. 그런데 이 두 선학들의 노력에도 불구하고 아직껏 조사되지 않은 문집들이 상당수에 이르고 있어 앞으로의 철저한 조사를 필요로 하고 있다.

그러나 이러한 문집들보다도 더욱 시급하게 조사되어야 할 대표적인 문헌으로 『조선왕조실록(朝鮮王朝實錄)』과 『승정원일기(承政院日記)』 등이 있음은 물론이다. 이러한 문헌들은 조선왕조시대를 연구하는 데 더없이 중요한 비중을 차지하고 있는데, 그 점은 서화 관계의 연구 특히 회화사의 연구에 있어서도 조금도 예외가 아니다.

이 중요한 문헌들이 담고 있는 회화나 서예 관계의 기록들에 대한 전반적인 조사는 국내에서는 전혀 실시된 바가 없다. 오직 일본인학자 赤澤英二 교수가 「태조실록(太祖實錄)」부터 「중종실록(中宗實錄)」까지를 조사하여 "「李朝實錄」. 美術史料抄錄"이라는 제하(題下)에 『國華』(882, 884, 892, 897, 898號)에 실은 것이 있을 뿐이다. 赤澤 교수의 이 조사는 매우 값진 것이지만 부분적인 작업으로 중단되었고, 또 발표된 곳이 일본의 학술지여서 국내에서 쉽게 이용될 수 없는 실정이다. 그러므로 『조선왕조실록』 전체를 뒤져 필요한 자료를 발췌하고 그것을 이용하기 편리한 형태로 출판할 필요성은 조금도 줄어들지 않는다.

이에 편자(編者)는 한국정신문화연구원에 파견근무를 하는 동안 연구원의 지원을 얻어 한국회화사 연구를 위한 하나의 기초작업으로서 문헌자료 조사에 착수하게 되었던 것이다. 본래는 『조선왕조실록』뿐만 아니라 조사되지 않은 역대의 문집들까지도 포함해서 발췌(拔萃) 작업을 하고 싶었으나 그 양이 워낙 방대하고, 또 여러 도서관들에 흩어져 있어 제한된 예산과 인원으로는 단기일 내에 실효를 거둘 수 없으므로 부득이 실록에만 국한시키기로 결정하였다.

실록의 조사에서는 비단 회화와 서예 관계의 기록들뿐만 아니라 불상을 비롯한 조각, 도자기를 위시한 각종 공예, 건축, 복식 등 여러 분야의 기록들도 눈에 띄는 대로 발췌하였다. 그러나 국사편찬위원회에서 각 분야에 걸친 실록의 보다 철저한 조사작업을 계획하고 있으므로 본서(本書)에서는 회화와 서예 관계의 기록들만을 묶기로 한 것이다.

이 조사작업은 결코 쉬운 일이 아니었다. 훈련된 조사연구 인력의 절대적인 부족과 그 확보의 어려움, 불가피하게 한정된 조사기간과 예산 등의 이유 때문에 큰 곤란을 겪지 않을 수 없었다. 이와 같은 특수한 여건 때문에

본래의 의도나 노력과는 달리 부족한 부분이나 누락된 기록이 없지 않으리라 믿어진다.

그러나 그럼에도 불구하고 이 조사작업에서 발췌되어 이 작은 책자에 묶어진 자료들은 아쉬운 대로나마 우리나라 회화사나 서예사 연구에 적지 않은 도움을 주게 되리라 생각된다. 비록 그 자료들이 단편적이고 간략한 것들일지라도 분명한 사실들을 제시해 주기 때문에 매우 귀중하다고 본다.

앞으로 비단 조선왕조실록뿐만 아니라 다른 사서(史書)들과 문집들에 대한 체계적인 조사 작업이 활발하게 이루어지게 되기를 바란다.

이 조사작업에 참여하여 노고를 아끼지 않은 이동길(李東吉) 씨, 김복순(金福順) 씨, 자료의 정리를 위해 애쓴 한정희(韓正熙), 박상희(朴商喜), 임난실(林蘭實), 권병혜(權炳惠), 우문정(禹文晶), 김연희(金延禧) 등 여러분에게 깊이 감사한다. 그리고 조사의 내용을 일일이 살펴 보강하고 교정의 어려운 작업을 맡아서 노력한 홍익대의 홍선표(洪善杓) 강사와 이를 도와 수고한 정은우(鄭恩雨) 조교에게 특별히 고마움을 느낀다. 또한 이 책자의 출간이 가능하도록 여러 가지 어려움을 감내하고 추진해 주신 한국정신문화연구원 학예연구실의 문명대(文明大) 교수와 유준영(兪俊英) 교수에게도 충심으로 사의를 표한다. 끝으로 이러한 기초조사 작업을 위해 처음부터 끝까지 지원해 준 한국정신문화연구원에 감사한다.

安輝濬 記

조선왕조실록 소재(所載) 회화 관계 기록의 성격

I

조선왕조실록에 기재된 회화나 서예 관계의 기록들은 대개가 매우 단편적이고 간결해서 어떠한 사실이나 현상을 입체적으로 파악하는 데에는 큰 도움을 주지 못하는 경우가 많다. 이것은 물론 실록의 기사(記事)들이 주로 정치중심적인 성격을 띠고 있는 데에 그 큰 원인이 있다고 여겨진다. 그러나 서화 관계의 기록들은 비록 많은 경우 구체성은 결여되어 있다고 하더라도 어떠한 중요한 사실들 그 자체를 명백하게 밝혀주고 있다는 점에서 더없이 귀중한 가치를 지니고 있는 것이다. 뿐만 아니라 이러한 단편적인 기록들은 설령 그 낱낱으로는 미흡하다 할지라도 함께 모아서 시대순에 따라 집합적으로 볼 때에는 어떤 일관된 역사적 흐름들을 반영하고 있어서 조선시대의 서화를 통해 본 다각적인 문화적 현상들을 파악하는 데 큰 도움을 준다. 이러한 점은 주로 어필(御筆)에 관한 기사가 대부분을 차지하는 서예 관계의 기록들을 통해서보다는 다양하고 빈번한 회화 관계의 기록들을 통하여 좀더 뚜렷하게 엿볼 수 있다. 그러므로 본고(本稿)에서는 주로 실록에 기재된 회화 관계 기록들의 성격이나 특색에 관해서 간략하게 살펴보고자 한다. 여러 가지 중요하고 잡다한 사실들이 많이 확인이 되나 그 중에서도 특히 언급할 필요가 크다고 생각되는 것들만 간추려서 대충 소개하려고 한다.

II

먼저 실록에 보이는 회화 관계의 기록들은 대체로 조선시대를 지배했던 유교적 정치이념이나 도덕규범과 직접간접으로 관계되는 여러 측면들을 반영하고 있다는 사실이 주목된다. 회화 관계의 기록으로서 가장 자주

나타나는 것이 어진(御眞)과 진전(眞殿), 공자와 주자(朱子) 그리고 기자(箕子)의 초상 및 그 사당, 공신과 기타 사대부초상, 그리고 열 가지 중국 고사(故事)를 그린 그림 등에 관한 것임을 보아도 이를 쉽게 알 수 있다.

우선 어진 관계의 기록들은 궁중은 물론 전주, 경주, 영흥, 평양, 개성, 함흥 등 각곳에 봉안된 태조영정(太祖影幀)을 비롯하여 역대 왕들의 초상 및 진전, 그리고 그 도사(圖寫), 장축(粧軸), 봉안제도(奉安制度), 출약(出約) 등 제반 문제에 관한 것들이다. 그중에서도 「세종실록(世宗實錄)」에 보이는 「태조성진봉안의주(太祖聖眞奉安儀註)」나 「정조실록(正祖實錄)」에 실려 있는 「어진봉심절목(御眞奉審節目)」 등은 조선시대에 있어서 어진의 봉안 및 봉심과 관련된 세부적인 절차와 방법을 아주 구체적으로 밝힌 대표적인 예로 주목을 끈다.

그런데 조선시대의 진전제도(眞殿制度)는 태조가 당(唐)의 능연각(凌烟閣) 제도를 방(倣)하여 장생전(長生殿)을 창건함으로써 비롯되었으나 태종 때에 이르러 어용(御容)의 봉안은 송제(宋制)를 따르고 공신도화(功臣圖畵)는 당제(唐制)를 채택하게 되었음을 「태종실록(太宗實錄)」 등의 기록을 통해 확인할 수가 있다.

조선왕조실록에는 전조(前朝)인 고려의 어진이나 비주초상(妃主肖像)에 대한 기록도 그 처리 문제와 결부되어 올라 있다. 「세종실록」에 의하면 도화원(圖畵院)에 소장되어 있던 고려의 "王氏歷代君主與妃主影子草圖"를 태워버리도록 한 일이 있고, 또 여러 곳에 흩어져 있던 고려태조의 영정들을 비롯한 어진과 공신정(功臣幀) 및 주상(鑄像)이나 소상(塑像) 등을 각기 해당되는 릉의 옆에 묻도록 했던 일 등이 확인된다. 또한 도화서(圖畵署)에 소장되어 있던 공민왕의 영상(影像)을 미상(未詳)의 두 폭 영정과 함께 화장사(華藏寺)로 보내도록 했던 중종 때의 기록도 주목을 끈다.

실록에 보이는 유교 관계의 기록으로서 가장 대표적인 것은 말할 것도 없이 공자와 주자의 영정 및 그 사당에 관한 것이다. 이들에 관한 기록은 자주 눈에 띄어 일일이 열거하기가 번거롭다.

이밖에 유교적인 의의를 지니고 있는 것으로는 충효 또는 삼강행실(三綱行實)에 관한 것을 비롯하여 본받을 만한 옛일들, 즉 "前古可法之事"를 종종 도화(圖畵)했던 사실을 들 수 있다. 세종 때에 그려진 충신도와 효자도는 충효사상을 고취하기 위해 제작된 대표적인 예로 믿어진다. 이러한 예는 그 후에도 종종 눈에 띈다. 그리고「세종실록」에 보이는 삼강행실도와 삼강행실열녀도, 「성종실록(成宗實錄)」에 언급된 언문삼강행실열녀도(諺文三綱行實烈女圖), 그리고 정조 때에 간행된 오륜행실도(五倫行實圖) 등도 충효를 위시한 유교적 윤리와 도덕을 펴기 위한 것이었던 것으로 주목된다.

또한 유교적인 덕치를 위해서 중국의 고대 제왕이나 후비(后妃)들 중에서 본받을 만한 인물이나 경계해야 할 인물을 선정하여 시를 짓고 병풍이나 화첩에 그림으로 그리는 일이 종종 있었음이 확인된다. "帝王可勸事跡", "后妃可勸事跡", "帝王惡可誠者", "帝王可誠者", "后妃可誠者", "古人勸誠可鑑之事", "善惡事跡" 등을 도회(圖繪)한 것들이 그러한 전형적 예들인 것이다.

이렇듯 유교적인 소재를 다룬 그림에 대한 기록이 자주 눈에 띄는 데 반해 불교나 기타 종교화에 관한 기록은 드문 편이다. 태조 때부터 예종조(睿宗朝)에 걸쳐 석가삼존도(釋迦三尊圖), 오백나한도(五百羅漢圖), 관음상(觀音像), 조사진(祖師眞), 아미타팔대보살도(阿彌陀八大菩薩圖), 시왕도(十王圖), 기타 불정(佛幀) 등이 그려졌음이 약간씩 확인되는 정도이다. 이처럼 불교회화가 궁중을 중심으로 하여 그나마 조선초기에 주로 그려졌던 것은 선초(鮮初)의 몇몇 숭불(崇佛)하던 왕들 때문이라고 할 수 있다. 이후의 실록에서는 불교회화에 관한 기록은 더욱 찾아보기 어렵다. 한편 조선말기에 이르면

「순조실록(純祖實錄)」에 보이듯이 야소도상(耶蘇圖像) 등에 관한 언급이 눈에 띈다. 약간의 예외를 제외하고 조선왕조에 일관하여 시행되었던 억불숭유정책이나 예수교의 배척 등이 회화 관계의 기록들에서도 엿보인다.

III

조선왕조실록에서 유교적인 성격을 띤 소재의 그림들에 대한 기록들에 이어 자주 눈에 띄는 것은 궁중의 각종 행사를 그린 그림들과 민생(民生)과 유관한 소재를 다룬 말하자면 실용적인 목적을 지닌 그림들에 관한 것들이다. 대소가의장도(大小駕儀杖圖), 각종 사연도(賜宴圖), 각종 의궤도(儀軌圖), 제산릉도(諸山陵圖), 발인반차도(發引班次圖), 상묘도(上廟圖), 과거도(科擧圖), 영조도(迎詔圖) 등의 궁중행사도들, 새해를 맞아 임금이 신하들에게 나누어 주는 세화(歲畵), 월령도(月令圖), 경직도(耕織圖), 농포도(農圃圖), 잠도(蠶圖), 빈풍도(豳風圖) 등의 민생과 관계 깊은 소재를 다룬 그림들이 그러한 대표적인 예들이다. 이러한 그림들은 아마도 풍속화적인 성격도 많이 지녔을 것으로 믿어진다. 이밖에 화룡기우(畵龍祈雨)를 다룬 기사들도 종종 눈에 띈다.

실용적인 목적의 그림들에는 이밖에도 각종 실경화(實景畵)와 지도(地圖)가 있다. 실경화나 지도는 조선초기부터 후기까지 지속적으로 그려졌다. 태조 때에 그려진 제릉산세화본(諸陵山勢畵本), 전라도진동현산수형세도(全羅道珍同縣山水形勢圖), 종묘사직궁전조시형세지도(宗廟社稷宮殿朝市形勢之圖), 신도팔경병풍(新都八景屛風), 세종 때부터 단종, 세조, 예종조에 걸쳐 수차례 그려진 금강산도(金剛山圖), 세종과 성종 때에 그려진 삼각산도(三角山圖), 세조 때에 그려진 한강도(漢江圖)와 영릉산형도(英陵山形圖), 중종 때에 그려진 원각사도(圓覺寺圖), 한성부심시도(漢城府審視圖), 평양도(平壤圖), 한강유람도(漢江遊覽圖), 명종 때에 그려진 서경산천누관도(西京山川樓觀圖) 등은 조선초기

에 실경을 그리는 경향이 현저했음을 말해 준다.

이러한 경향은 조선중기와 후기에도 지속이 되었던 것이다. 선조 때의 남한산성도(南漢山城圖), 광해군(光海君) 때의 호지산천도(胡地山川圖), 숙종조에 그려진 백운산도(白雲山圖), 백두산도(白頭山圖), 울릉도도(鬱陵島圖), 영조 때에 그려진 탐라산천도(耽羅山川圖) 등은 조선중기와 후기에 있어서의 실경산수화의 전통을 입증해주는 사례들이다.

이밖에 팔도지도(八道地圖), 중국지도(中國地圖), 일본유구지도(日本琉球地圖)를 비롯한 각종 지도와 도로도(道路圖)가 빈번하게 그려졌음을 알 수 있는데, 지리적인 도형(圖形)을 목적으로 한 이러한 지도들과 도로도들이 모두 실경화의 예로만 볼 수는 물론 없다. 그러나 현재 남아 있는 조선 시대의 지도 중에는 실경적인 표현을 한 것도 종종 있기 때문에 일단은 주목할 필요가 있다고 생각된다.

아무튼 이러한 실경화의 전통은 조선후기에 이르러 겸재 정선(鄭歚)이 이룩한 실경산수화의 토대가 되었다고 볼 수 있는 것으로 그 의의가 매우 크다고 하겠다.

IV

조선왕조실록의 회화 관계 기록들에서 또한 주목되는 것은 어화(御畵)와 도화서(圖畵署) 및 화원(畵員)에 관한 것들이다. 우선 어화로서 특히 주목되는 것은 「문종실록」에 올라 있는 「세종친사난죽팔폭(世宗親寫蘭竹八幅)」이나 「세조실록」에 기재된 「세종수사란(世宗手寫蘭)」 등으로 세종대왕이 난초와 대나무를 손수 그렸음을 분명하게 해준다. 학문과 음악을 사랑했던 세종대왕이 서화도 즐겨 손수 했음을 알 수 있다. 이로써 대왕의 재위연간에 조선초기 서예의 제일인자였던 안평대군과 산수화의 최대 거장이었던 안견

(安堅) 같은 큰 인물들이 배출될 수 있었던 소이를 다시 한번 확인하게 된다. 이밖에도 덕종, 선조를 비롯한 어필서화에 관한 기록들이 엿보인다.

도화서와 화원에 관한 기록들은 『경국대전』 등의 문헌들을 통해서 파악할 수 있는 화원(畵院)의 조직이나 구성 또는 그 기능에 대한 이해를 좀더 확실하게 해주고, 화원의 취재 및 진급에 대한 제도적인 측면을 일깨워 준다.

그리고 특별한 경우에는 화원이나 문인화가들에 대한 비교적 자세하고 구체적인 기록들을 남기고 있어 큰 도움이 된다. 당상관에 제수되어 문제가 되었던 세조조와 성종조의 화원 최경(崔涇)과 안귀생(安貴生)에 관한 기록들은 그 대표적인 예이다. 특히 최경에 대해서는 물의를 빚었던 대표적인 인물이었기 때문인지 「세조실록」에 그가 안산군(安山郡) 염부(鹽夫)의 아들이었다는 출신에 관한 것부터 성격에 관해서까지 사대부화가 이상으로 자세히 기록되어 있다. 선비화가들에 대해서는 사망을 기해 적은 기록들이 특히 도움이 된다. 이러한 기록들에는 사망한 사대부화가의 출신, 성격, 간단한 경력 등이 압축되어 적혀 있기 때문이다.

이밖에 실록의 기록을 통해서 태종조 이황(李滉) 등의 선비화가, 세종조의 화원 양비(楊斐), 성종조의 화원 김직준(金直准)과 도화서 별제(別提) 신수(申銖), 그리고 선비화가 이인석(李引錫), 연산군 때의 선비화가 임희재(任熙載), 중종 때의 화사(畵史) 한계성(韓繼成)과 도화서 별좌(別坐) 이세무(李世茂), 역시 중종조 화원 김수영(金壽永), 김귀형(金貴亨), 강효주(姜孝周), 하세귀(河世貴), 광해군 때의 화원 이득의(李得義) 등 종래에 알려져 있지 않던 새로운 화가들이 밝혀진 점도 중요시 된다.

또한 「내장(內藏)」(궁중소장)의 서화나 도화서 소장의 그림들에 대한 기록들이 종종 보인다. 이러한 기록들은 궁중과 도화서에 별도의 소장품들이 있었음을 확인시켜 주지만, 그 소장의 규모나 내용 등 구체적인 양상은 파

악할 길이 없다. 그러나 이러한 소장품 속에는 등왕각도(滕王閣圖), 황학루도(黃鶴樓圖), 청산백운도(靑山白雲圖), 설경도(雪景圖) 등 감상을 위한 그림들이 포함되어 있었음이 분명하게 확인된다.

V

앞에 살펴본 여러 가지 사실들 이외에 조선왕조실록의 기록에 의해 확인되는 또 하나의 중요한 것은 중국이나 일본과의 서화적(書畵的)인 또는 문화적인 교섭이라 하겠다.

조선시대에 있어서, 중국과의 회화교섭이나 일본과의 회화교섭에 관해서는 이미 편자(編者)가 실록의 기록들을 인용하여 몇 편의 논문들에서 부분적으로 다룬 바가 있다.[1] 다만 여기에 부연해 두고 싶은 것은 중국이나 일본과의 회화교섭에는 사행(使行)이 큰 비중을 차지하고 있었다는 점이다. 이러한 사행을 통하여 우리나라의 그림들이 중국이나 일본으로 전해졌고, 또 중국이나 일본의 회화가 우리나라에 들어왔던 것이다.

중국과의 교섭에서는 중국의 그림들이 우리나라에 전해진 외에 우리나라로부터도 적지 않은 숫자의 그림들이 중국으로 건너갔던 것이다. 중국의 사신들이 즐겨 받아가고자 했던 우리나라의 선물 중에는 금강산도(金剛山圖)를 비롯한 산수화(山水畵), 화초화(花草畵), 난죽화(蘭竹畵)들이 들어 있었음이 확인된다. 또한 중국으로 부터는 여러 가지 화적(畵跡)들이 전해졌을 뿐만 아니라 육옹(陸顒), 축맹헌(祝孟獻), 김식(金湜) 등 그림에 능한 사신

.........

1 拙著, "高麗 및 朝鮮王朝初期의 對中 繪畵交涉", 『亞細亞學報』 第13號(1979.11), pp. 141~170; "韓國 浙派畵風의 硏究", 『美術資料』 第20號(1977.6), pp. 24~62; "朝鮮王朝後期繪畵의 新動向", 『考古美術』 第134號(1977.6), pp. 8~20; "來朝中國人畵家 孟永光에 대하여", 『全海宗博士華甲紀念史學論叢』(一潮閣, 1979), pp. 677~698; "朝鮮王朝初期의 繪畵와 日本室町時代의 水墨畵", 『韓國學報』 第3輯(1978, 여름), pp. 2~21 參照.

들과 맹영광(孟永光) 같은 화원이 내조(來朝)하여 다소간의 영향을 미치기도 했던 것이다.

한편 일본과의 관계에서도 양국 간의의 화적과 화가가 오고 갔음을 알 수 있다. 우리나라에서 건너간 화원과 화적들이 일본 화단에 영향을 미쳤던 일은 이미 잘 알려져 있는 사실이다.

또한 일본으로부터도 周文이나 靈彩와 같은 유명한 화승(畵僧)들이 내조(來朝)했었고, 금병풍(金屛風) 및 채선(綵扇)을 비롯한 것들이 자주 선물로 들어왔었다. 특히 일본 수묵산수화(水墨山水畵)의 개조(開祖)라 할 수 있는 周文이 내조하여 우리나라 회화의 영향을 받았던 사실은 이미 알려져 있는 바와 같이 그의 화풍과 더불어 「세종실록」의 기록에 의해 분명해졌던 것이다.

이처럼 조선왕조실록에 보이는 회화 관계의 기록들은 비단 우리나라의 회화사 그 자체의 연구를 위해서뿐만 아니라 중국이나 일본과의 회화교섭을 파악하는 데에도 크게 도움이 된다.

VI

끝으로 조선왕조실록의 회화 관계 기록을 통하여 엿볼 수 있는 중요한 것 중에 당시의 문화인식이나 회화관 같은 것을 들 수 있다. 중종조 이후부터는 벌써 세종조와 성종조의 예술이나 문화를 비교할 수 없을 정도로 수준 높은 것으로 평가하는 언급들이 종종 눈에 띈다. 사실상 서화가 크게 발달하였던 것도 세종조나 성종조임이 틀림없다. 이와 관련하여 서화 관계의 기록을 가장 많이 남기고 있는 것이 서화나 문화가 가장 꽃피었던 세종, 성종, 영조, 정조의 실록인 점도 간과할 수 없는 사실이다.

조선왕조실록에는 또한 당시의 사대부들이 화원이나 회화를 어떻게 보았는지를 말해 주는 구절들이 종종 실려 있다. 화공(畵工)에 대해서는 "畵

工雜技", "畵工賤技", "無異於金玉石木之工", "與馬醫道流同科"등으로 낮게
평가하고 있다. 이러한 표현은 어진을 그려 당상관에 제수된 최경을 반대했
던 사대부들의 입에서 특히 자주 나왔던 것이다.

또한 회화에 관해서는 "繪畵非關國體 而好尙雜技", "畵事不關治道 然不
可廢絕也", "百工技藝闕一不可"등으로 언급되어 있다. 즉 그림은 국체(國體)
와 관계가 없는 호상잡기(好尙雜技)라거나 치도(治道)와는 관계가 없으나 그
렇다고 폐절(廢絕)해버릴 수는 없다는 등의 소극적인 내용들이다. 화공이나
회화에 대한 이러한 부정적이거나 소극적인 태도는 회화의 중요성을 모르
는 조선왕조의 많은 사대부들이 지니고 있었던 듯하다.

그러나 이러한 일반적인 경향에도 불구하고 왕공사대부들 중에는 "百
工技藝는 한 가지도 없어서는 안 된다"는 말이 시사하듯 회화를 진심으로
아끼고 장려하였던 사람들이 있었고 이들에 의해 회화가 크게 발달할 수
있었던 것이다. 세종대왕, 안평대군, 성종 등을 위시한 왕공사대부 화가들
이나 소장가들이 그 좋은 예이고 이러한 점은 실록의 기록에서도 확실히
알 수 있다.

VII

조선왕조실록의 회화 관계 기록들을 몇 가지로 대충 분류하여 개괄적
으로 살펴보았다. 다양한 내용을 담고 있는 실록의 기록들을 불과 몇 개의
부문으로 묶어서 보는 것은 무리가 있다. 물론 이밖에도 여기에 언급하지
않은 여러 가지 재미 있는 기록들이 많이 있다. 이러한 실록의 기록들은 앞
으로 좀더 신중하게 검토되고 또한 연구에 늘 참조되어야 할 것이다.

『동양의 명화 1』*

머리말

1960년대 이후 오늘에 이르기까지 우리나라에서는 미술문화에 대한 학계의 연구가 점차 확대 심화되어 왔으며, 이와 더불어 이에 대한 일반의 관심도 괄목할 만한 정도로 높아져 온 것이 사실이다. 특히 전통회화(傳統繪畫)에 대한 관심은 더욱 두드러진 양상을 띠고 있다.

이러한 추세에 발맞추듯, 학계와 출판계의 협력하에 이 방면의 저작들이 잇달아 출판되어 연구의 진작과 감상의 확대에 크게 기여하고 있다. 이번에 삼성출판사에서 펴내는 『東洋의 名畫』 6권도 이러한 배경과 연관지어 이해될 수 있는 것으로, 이 시리즈는 이미 출간되어 호평을 받고 있는 『世界

.........

* 『동양의 명화 1』(공편, 삼성출판사, 1985).

의 名畵』6권과 비교되는 후속 기획물이라 할 수 있다.

그러나 이『東洋의 名畵』는 기왕에 여러 출판사에서 간행된 회화 관계의 저작물들과는 달리 몇 가지 점에서 두드러진 특징을 지니고 있다. 첫째, 이 시리즈는 〈韓國〉편 2권, 〈中國〉편 3권, 〈日本〉편 1권의 구성이 보여주듯이, 동양 3국의 역사적 명화들을 포괄하고 있다. 둘째, 학자들의 전문적인 지식을 평이한 문장으로 구체화하고 동양화의 여러 기본적인 문제들을 체계적으로 다룸으로써 연구와 교육의 지침이 되어 줄 뿐만 아니라 감상의 기초를 마련해 준다. 셋째, 예술적 창의성과 역사적 중요성을 지닌 대표적인 작품들을 국내는 물론 외국에서 직접 촬영하거나 오리지널 원색도판을 구하여 선명한 도판들로 소개함으로써 각국, 각 시대, 각 분야나 유파(類派)에 따른 변천과 차이를 쉽게 조명할 수 있게 했다. 넷째, 국내학자와 함께 중국과 일본의 학자를 참여시킴으로써 학술적 협력을 이룩했다. 〈중국〉편의 서론을 써 준 대북(臺北) 고궁박물원(故宮博物院)의 리린찬(李霖燦) 전 부원장, 〈일본〉편의 개설을 써 준 카쿠슈인(學習院)대학의 고바야시 타다시(小林 忠) 교수의 참여가 이 점에서 의미가 크다 하겠다.

『東洋의 名畵』가 지닌 이러한 특징들을 여러 가지 관점에서 중요한 의의를 부여해 준다. 한국의 회화만이 아니라, 한국의 회화 발전에 많은 자극을 주었던 중국의 역대 명작들과 함께, 한국 및 중국의 영향을 토대로 특징 있는 화풍을 형성한 일본의 회화들도 포함시킴으로써, 크게는 범동아적 회화의 발전을 조망케 하며, 작게는 각국의 화풍의 특징과 변천을 관조케 하리라는 점을 우선 들 수 있다. 우리나라에서 처음으로 기획된 이 시리즈를 통해서 독자들은 韓·中·日 3국의 회화와 문화의 차이점이나 특징들을 폭넓게 이해할 것으로 보며, 그 상호 간의 역사적·문화적 관계에 관해서도 좀더 구체적인 인식을 갖게 될 것으로 기대된다.

『東洋의 名畫』는 다음과 같이 구성되어 있다.

제1권(安輝濬): 조선 전반기(15세기~17세기)

제2권(崔淳雨·鄭良謨): 조선 후반기(18세기~20세기 초)

제3권(金鍾太): 중국(고대~남송대)

제4권(李成美): 중국(원대~명대)

제5권(許英桓): 중국(청대)

제6권(安輝濬·李成美·小林 忠): 일본(아스카시대~에도시대)

제1권과 2권의 〈韓國〉편에서는 조선시대의 명작들만을 다루었다. 이는 삼국시대로부터 고려시대까지의 회화는 이미 다른 출판물들에서 몇 차례 다루어졌을 뿐만 아니라 새로운 자료의 추가가 사실상 어렵다는 현실이 많이 고려되었기 때문이다. 그래서 우리나라 회화사상 가장 괄목할 만한 발전을 이룩했던 조선시대의 회화를 집중적으로 다루되 되도록 국내외의 새로운 자료들을 많이 싣도록 노력하였다.

제3권부터 제5권까지의 〈中國〉편에서는 동양회화권의 주도적 역할을 했고 또 우리나라 회화의 발달에 많은 영향을 미친 역대 중국의 회화를 시대별로 나누어 다루었다. 대북의 고궁박물원 소장품을 비롯하여 일본, 구미 각국의 소장품과 함께 국내 소재의 일부 작품들도 수록하였다.

제6권의 〈日本〉편은 우리나라 최초의 일본회화 관계의 저술이라는 점에서 의미가 지대하다. 일본의 회화는 고대로부터 우리나라의 영향을 종종 받았고, 현대에 이르러서는 역으로 우리의 현대화단에 적지 않은 영향을 미쳐 왔다. 이러한 관계만이 아니라 그 자체의 발전에도 주목을 요하는 점들이 적지 않기 때문에, 이번에 일본회화편을 포함하여 발간하게 된 것은 매우 의의가 크다. 한·일 관계가 차지하는 비중을 고려할 때 일본문화의 정

수(精髓)를 이루는 그들의 회화에 대한 이해는 절실한 것이다. 이번을 계기로 하여 일본의 회화를 포함한 미술과 문화에 대한 연구가 적극적으로 이루어지게 되기를 기대해 본다.

수록될 작품의 선정과 배열, 저술체제 등은 권별 책임 편집위원의 식견과 견해에 따르기로 하고, 전체 편집위원회는 전체적인 구성, 권별 필자의 선정, 범위의 분담 등 크고 기본적인 원칙들의 결정에만 관계하였다. 이러한 연유로 각권이 작품의 선정 및 배열이나 글의 체계 등에 다소간의 차이가 있으나, 이는 결국 필자 개인별의 학문적 견해와 개성을 반영하는 것으로 볼 수 있겠다.

동양회화사 연구의 연조가 짧은 우리나라는 학문인구가 한정되어 있는 탓에 이『東洋의 名畵』도 완벽한 것으로 보지는 않지만, 적어도 현시점에서 가능한 최선의 노력이 경주되었으며, 또 앞으로 상당 기간 이 방면의 연구·교육·창조·감상에 크게 기여하게 되리라는 점만은 믿어 마지않는다. 학계와 미술동호인 및 일반 독자들의 많은 애호와 함께 질정을 바란다.

끝으로, 이 시리즈의 편집위원이었던 당시 국립중앙박물관장 최순우(崔淳雨) 선생의 타계에 애도의 뜻을 표하며, 어려운 미술출판의 실무를 맡아 애쓴 삼성출판사의 관계자 여러분에게 깊이 감사하는 바이다.

1985년 9월

『韓國繪畫의 傳統』*

序

　돌이켜 보면 저자가 미술사 공부를 처음 시작했던 1960대에는 우리나라의 전통미술이나 문화에 대한 관심이 조금씩 커지고 있기는 했지만, 아직 미술사라는 학문에 대한 이해나 미술사가들의 지식에 대한 사회의 요구가 결코 요즘처럼 많은 편은 아니었다. 또한 우리나라 미술사학계의 선학들이 연구 여건의 미흡함과 생활의 어려움 때문에 많은 곤란을 겪기도 하였다. 이 때문에 한때 가까이 살던 대학 선배 한 분은 그러한 딱한 처지의 학문을 공부하고 있던 저자에게 학업을 끝낸 후 과연 어떻게 먹고 살 것인지 자주 걱정을 해 주곤 하였다. 사실 당시의 저자의 심정도 어둡게만 보이던 장래

..........

*　　『韓國繪畫의 傳統』(문예출판사, 1988).

문제 때문에 밝을 수는 없었다.

　그러나 학위를 끝내고 운 좋게도 대학에 자리를 잡았던 1970년대 초부터 현재까지의 기간에는 그 이전에 비하여 상황이 많이 달라져 왔다. 어두웠던 정치적 상황과는 대조적으로 경제가 발전하고 이에 따라 문화에 대한 일반의 관심이 점차 높아졌으며, 또 그러한 동향에 부응하기 위한 각종 행사나 출판 활동이 다각도로 펼쳐졌다. 학계에서는 국사 연구가 폭넓게 이루어짐에 따라 고고학과 더불어 미술사 분야의 저술에 대한 요구가 현저히 증대되었으며, 또한 무엇보다도 전통문화에 관한 여러 가지 사업들이 각급 기관이나 단체들 사이에서 활발하게 전개되면서 그에 수반하여 미술사 분야의 업적이 적극적으로 요구되었다. 뿐만 아니라 미술출판이 상업적으로도 어느 정도 성공을 거둠에 따라 문화에 관심을 둔 일반을 대상으로 한 우리나라 전통미술에 관한 개설적인 내용의 글들이 계속 요청되었다.

　이러한 추세는 특히 1980년대에 이르러 더욱 두드러진 양상을 띠었다. 이와 같은 변화는 선진국들에 비교하면 특별히 대단한 것은 아니라고 볼 수도 있을지 모른다. 그러나 우리나라의 입장에서 보면 대단히 괄목할 만한 일임에 틀림이 없다. 특히 미술사에 대한 요구는 특기할 만하다고 볼 수 있다.

　이러한 상황에서 이제까지 요구되었던 글들은, 작고 지엽적이거나 지나치게 전문적인 주제와 내용보다는 오히려 보다 포괄적이고 이해하기 용이한 성격의 것들이었다. 저자도 이러한 추세에 힘입어 이와 같은 성격의 글 청탁을 많이 받았으며, 또 그에 응할 수밖에 없었다. 이처럼 요청을 받아서 집필한 저자의 글들은 대체로 그 주제와 내용에 있어서 우리나라 회화사의 맥과 줄거리를 잡는 성격의 것들로, 앞에 얘기한 사회적 추세와 아직 충분한 업적이 쌓여져 있지 않던 학계의 형편에 영향을 받게 되었다고 생

각한다. 즉, 저자의 이러한 글들에는 자신의 부족한 학문적 역량과 함께, 상기(上記)한 시대적 상황 및 한국회화사 연구의 초기적 양상이 투영되어 있다고 볼 수 있다.

이와 같은 개괄적인 성격의 글들은 치밀한 논증을 전제로 하기보다는 대요(大要)를 밝히고 주요 흐름과 특징을 파악하는 데 주 목적을 둘 수밖에 없으므로 자연히 분석이나 비교 고찰이 부족한, 학문사의 허점을 처음부터 지니게 된다. 이 점은 공부를 하고 글을 쓰는 사람에게는 지극히 불만스러운 일이 아닐 수 없다. 그러나 반대로 뒤집어서 보면 이러한 글들은 우리나라 회화나 미술의 전반적인 변천과 그 특징들을 독자들로 하여금 보다 쉽고 넓게 이해하도록 하는 장점과 이점을 띠고 있다고 간주할 수도 있을 것이다. 특히, 견강부회 같지만 비전문가나 일반에게는 이러한 글들이 오히려 많이 요구되고 또 실질적인 도움이 될 것이라고 짐작되기도 한다. 이러한 취지에서 그동안 여기저기에 발표했던 글들 중에서 특히 크고 포괄적인 주제를 다룬 것들만을 뽑아서 하나의 작은 책자로 엮어 보기로 하였다. 좀 더 작은 주제를 비교적 구체적으로 다룬 글들은 다른 기회에 별도로 묶어서 펴낼 계획이다.

여기에 실은 8편의 글들은 우리나라 회화의 전통, 그것을 통해 본 우리 민족의 미의식, 우리나라 산수화와 풍속화의 몇 가지 양상, 일본과의 회화교섭 등을 다룬 것들이다. 첫 번째 글인「한국회화의 전통」만 빼고는 모두 1980년대에 쓰여져서 학술적 성격의 잡지나 간행물 등에 출판되었던 것들이다. 다만「한국의 소상팔경도(瀟湘八景圖)」는 아무 데에도 게재되지 않은 최근의 신고(新稿)이다. 그리고「한국풍속화의 발달」이라는 글은『韓國의 美』시리즈(中央日報·季刊美術)의 하나로 출간된 저자의 책임감수서『風俗畫』에 게재하였던 것을 옮겨 실은 것이다. 우리나라 회화사의 큰 몫을 차지

하고 있는 주제일 뿐만 아니라 한국회화의 양상을 무엇보다도 잘 표현하고 있으므로 그에 대한 독자들의 이해를 넓히고 편집상의 구색을 맞추는 데에도 꼭 필요하다고 판단되기 때문이다.

이 8편의 글들은 앞에서도 언급했듯이 개관적(概觀的)이고 통시대적인 성격이 강하기 때문에 이 방면의 전문학자들보다는, 미술사를 공부하는 학생들이나 교양 있는 일반 대중에게 보다 쉽고 편리하게 읽힐 수 있지 않을까 생각된다. 또한 큰 주제에 따라 쓰여진 글들의 모음이기 때문에, 목차에 상관 없이 관심이 쏠리는 대로 선택하여 읽어 나갈 수 있는 편리함도 있겠다.

이 글들 중에는 부분적으로 중복되는 내용도 있으나 우리나라 회화의 특징과 변천을 이해하는 데 꼭 필요하다고 생각되는 것들이며, 또 대부분 주제에 따라 보는 시각을 달리한 것들이어서 독자들이 읽어가는 데 그것이 특별히 큰 불편을 주리라고는 여겨지지 않아 본래의 모습대로 두기로 하였다. 경우에 따라서는 겹치는 내용들이 보다 중요한 사실이나 현상을 반복적으로 강조하여 반영하므로 그런 대로 의미가 있다고 생각된다.

여기에 실은 글들이 발표된 후에 새로운 자료와 업적들이 나온 경우가 적지 않아 본문의 여러 곳을 부분적으로 수정 보완하고 주(註)에 최근의 논저들을 반영하였다. 이렇게 함으로써 글들의 내용이 조금은 더 충실하게 되었다고 생각되지만, 이 때문에 비교적 단순하리라고 믿었던 일이 의외로 피곤한 작업이 되었고 출판 일정에도 큰 차질이 빚어지게 되었다.

이 졸저(拙著)가 출간되게 된 것은 전적으로 문예출판사 전병석(田炳晳) 사장의 권유와 배려의 덕택이다. 개관적인 성격의 글 묶음을 펴내는 것이 도무지 자신도 없고 망설여져서 오랫동안 미루어 왔었다. 그러나 출판사 측과 약속한 시일을 넘긴 지가 너무 오래되어 더 이상 미룰 수가 없었다. 오랫동안의 조용한 기다림과 성의를 다한 출판에 대하여 전 사장께 고마울 뿐

이다. 수정과 보완을 끊임없이 되풀이한 저자를 이해하고 번거로운 출판의 실무를 맡아 사려 깊게 처리하여 준 한 편집센터의 한문영(韓文影) 선생과 편집 부원들의 노고에 특별히 감사한다.

교정을 위하여 이주형(李桂亨), 박은순(朴銀順), 진준현(陳準鉉), 김춘실(金春實) 여러분이 많이 수고해 주었다. 그리고 강희정(姜熺靜), 하유경(河裕瓊), 이수미(李秀美), 오주석(吳柱錫), 김용철(金容澈) 등 여러분이 복잡한 색인 작업에 도움을 주었다. 이들 모두에게 각별한 고마움과 자랑스러움을 느낀다.

이 작은 책을, 저자가 미술사를 공부할 수 있도록 기회를 마련해 주시고 이끌어 주신 국립중앙박물관 초대 관장 김재원(金載元) 박사님께 변함없는 감사의 뜻으로 삼가 바친다.

1988년 7월 1일

安輝濬

『韓國의 現代美術, 무엇이 문제인가』[*]

서문

저자의 전공 분야인 미술사라고 하는 학문은 미술에 의거하거나 그것을 중심으로 하여 역사적·문화적 양상을 고찰하는 일종의 특수사학(特殊史學)이라고 할 수 있다. 역사학이 과거의 역사적 현상을 규명하고 그것을 토대로 하여 현재를 조망하며 미래를 예견하듯이, 특수사학인 미술사도 과거로부터 면면이 이어져 온 미술의 제반 양상과 변천을 종횡으로 고찰하고 역사적 맥락에서 현대의 미술이 보여주는 여러 가지 다양한 현상을 살펴보며 앞으로 나아갈 방향을 예견하거나 제시할 소임을 지니고 있다고 하겠다. 이러한 입장에서 저자는 본래의 전공인 한국회화사에 대한 공부와 집필

.........

[*] 『韓國의 現代美術, 무엇이 문제인가』(서울대학교 출판부, 1992).

을 계속하면서, 우리나라 현대미술의 동향을 깊은 관심을 가지고 꾸준히 지켜보아 왔다. 가능한 한 자주, 그리고 되도록 많이 각종 현대미술 전시회와 행사를 찾아다니며 열심히 보려고 노력하였다. 또한 한국미술사교육연구회를 중심으로 우리나라의 현대미술에 관한 학술적 논의를 펴보기도 하였다. 이러한 과정에서 많은 것을 관찰하고 느끼게 되었으며, 그러한 경험을 통한 여러 가지 생각들을 몇 편의 글들에 담게 되었다.

이러한 글들을 모아서 엮은 것이 바로 이 작은 책자이다. 여기서 실은 글들은 미술사학도로서의 저자가 들여다본 우리나라 현대미술의 가장 기본적인 문제점들과 그것들을 시정하기 위한 방안들을 창작, 비평, 교육으로 구분지어 제시한 내용이 주를 이루고 있다고 하겠다.

어느 경우나 마찬가지이듯이 우리나라의 현대미술도 긍정적 측면과 부정적 측면, 밝은 면과 어두운 면을 함께 지니고 있는 것이 사실이다. 앞으로의 보다 큰 발전을 위해서는 긍정적 측면과 밝은 면은 더욱 신장시키고 부정적 측면과 어두운 면은 과감하게 시정해 나가는 것이 요구된다. 그러나 그렇게 하기 위하여는 본질적인 측면에서 우리가 안고 있는 근본적인 문제점들이 무엇이며 그것들을 시정하기 위하여는 어떠한 방안과 시책이 요구되는지에 대한 철저한 검토가 선행되어야 하리라고 본다. 그럼에도 불구하고 아직까지 이러한 작업은 거의 이루어지지 않았다. 이러한 현실적 측면에서 이 작은 책자는 그 나름의 의미를 부여받을 수 있으리라고 생각된다.

저자가 우리나라 현대미술을 살펴보면서 느낀 문제점들은 크게 보아 ① 창작자로서의 작가들과 그들의 작품들, 즉 미술계가 안고 있는 과제들, ② 평론계가 드러내는 여러 가지 취약성, ③ 각급 학교와 사회에서 이루어지고 있는 미술교육이 지니고 있는 한계성과 어려움 등으로 대충 구분된다고 볼 수 있다. 우리나라 현대미술의 성패는 미술계, 평론계, 교육계 이 세

분야에 의하여 좌우될 것이라고 믿어진다. 여기에 실은 글들이 이 세 가지 측면에 집중되어 있는 이유도 바로 그것들이 가장 본질적인 문제들이라고 보았기 때문이다. 이 책의 1~3장에서는 우리나라 현대 미술계와 미술 평론계가 안고 있는 제반 문제점들을 요점적으로 지적하고 앞으로 지향하여야 할 방향을 모색해 보았고, 4~6장에서는 우리나라의 미술교육, 특히 미술인력 양성을 믿고 있는 대학에서의 교육과 평생교육으로서의 사회미술교육에 개재되어 있는 기본적인 문제점들과 그 시정방안들을 생각하여 보았다. 이 밖에 北韓의 현대미술에 관한 글을 부록에 실어서 남북 분단 상황하에서 그곳의 미술이 드러내는 특징과 문제점들을 간략하게 살펴보았다.

이상의 여러 사항들에 대한 저자의 졸견들은 그 동안 우리의 현대미술계를 주의 깊게 관찰하고 대학의 미술교육에 오랫동안 참여하면서 직접 경험하고 느꼈던 것들에 의거한 것이어서 결코 현실과 동떨어진 공론이 아니며, 현대미술의 발전에 다소나마 참고가 될 수 있을 것이라고 생각한다. 전통미술에 관한 어느 拙著 못지않게 이 책자에 저자의 애정이 많이 쏠리는 이유도 바로 이러한 기대감 때문일 것이다.

이곳에 실은 글들의 내용은 본래 발표했던 당시와 특별한 달라진 것이 없다. 다만 4~6장의 글들은 발표되었던 1980년대와는 통계나 자료가 달라진 것들이 많아 최신의 것들로 교체하고 손질을 가하였다.

교정을 보아 준 김용철(金容澈)과 이수미(李秀美), 노고를 아끼지 않은 대학출판부의 관계자 여러분들, 그리고 자료 제공을 해 준 여러 사회교육기관의 관계자 제현께도 고마움을 느낀다.

이 작은 책자를 고려대학교 사회학과의 교수로 정년퇴직하신 최재석 (崔在錫) 선생님께 바친다. 선생님의 전공인 사회학과는 거리가 있는 미술 분야의 책이기는 하지만 미술계의 현실문제를 다룬 것이어서 그런대로 의

미가 전혀 없지는 않다고 생각된다. 최 선생님께서는 저자의 고등학교 시절의 은사로서 학문적 진로를 결정하는 데 많은 도움이 되어 주셨고 늘 격려를 아끼지 않으셨다. 더욱 강녕하시고 다복하시기를 진심으로 빈다.

1992년 1월 1일

著者識

『한국의 현대미술: 창작, 비평, 교육』[*]

―――――――――

머리말

미술을 포함한 예술의 발전과 관련하여 무엇보다도 중요한 것은 창작, 비평, 교육의 세 가지이다.

이 세 가지 중에서 제일 중요한 핵심은 말할 것도 없이 창작이다. 창작은 작가들에 의해 이루어지므로 그 성공 여부는 결국 작가들의 역량과 노력에 달려 있다고 볼 수 있다. 우선 창작을 담당하는 당사자로서의 작가들이 풍부하고 뛰어난 창의성을 지니고 있고 동시에 그것을 꽃피우기 위한 치열하고 부단한 노력이 함께 합쳐질 때에만 알찬 창작의 열매가 풍성하게 맺어질 수 있다. 창의성과 노력 중 어느 한 가지만 부족해도 훌륭한 창작,

.........

[*] 『한국의 현대미술: 창작, 비평, 교육』(서울대학교 출판부, 2008).

뛰어난 작가는 기대하기 어렵다. 또한 창작은 전적으로 작가들의 머리와 손, 즉 사상과 기량에 달려 있다. 따라서 그들의 생각과 사상이 풍요롭고 기량이 뛰어나야만 한다.

훌륭한 창작을 북돋우기 위해서는 창작을 담당하는 작가들과 그들의 창작 행위에 대한 올바른 비평이 절대적으로 필요하다. 비평은 작가나 작품의 장점을 고취하고 부족한 단점을 지적하여 보완케 함으로써 작가들의 창작을 풍요롭게 하는 우정어린 조언자 역할을 한다. 그러므로 비평(평론)이 반듯하고 활성화되어 있어야만 한다. 정곡을 찌르는 평론가들의 바르고 지적인 활동은 작가들에게 바람직한 방향을 제시하고 탁월한 창작이 가능하게 한다. 따라서 평론가들의 참된 비평행위는 넓은 의미에서 또 다른 형태의 창작행위, 또는 2차적 창작으로 볼 수도 있을 것이다.

창작자로서의 작가는 교육을 통하여 길러진다. 드물게는 독학으로 작가가 되기도 하지만 대부분은 학교 교육을 통하여 창작을 위한 수련을 쌓게 마련이다. 그러므로 창작 예비과정으로서의 미술(예술)교육이 제대로 이루어져야만 한다. 유치원에서부터 대학원에 이르기까지의 각급 학교에서의 미술교육은 미술을 이해하고 사랑하게 만드는 교양인 육성을 위한 교육과 함께 예비 작가들을 양성하는 데에 있어서 너무도 중요한 역할을 한다. 각급 학교에서의 교육만이 아니라 사회에서의 미술교육도 중요한 역할을 한다.

이상의 세 가지가 어떻게 이루어지느냐에 따라 미술이나 예술의 발전이 좌우될 수밖에 없다. 저자는 이 세 가지 문제들에 관하여 많은 관심을 가지고 글들을 써 왔다. 한국미술사, 그 중에서도 한국회화사를 전공하는 저자가 우리의 전통미술이나 회화에 관하여 공부하고 글을 쓰는 이외에 우리나라의 현대 미술에 대해서도 짬짬이 집필을 하게 된 데에는 몇 가지 이유가 있다. 우선 우리의 현대미술에 대하여 개인적으로 깊은 관심을 지니고

있을 뿐만 아니라 앞으로 언젠가 저자의 한국미술사나 한국회화사에 현대미술이나 현대회화에 관하여 기술해 넣을 계획을 오랫동안 품어 왔기 때문이다. 현대미술에 대하여 철저하게 이해하고 준비하지 않을 수 없다. 이 밖에 우리의 현대미술을 역사적(미술사적) 맥락이나 시각에서 관조하는 평론가나 미술사학자가 지극히 드물다는 사실도 저자가 짐을 떠맡게 된 연유이다.

현대미술은, 과거의 미술도 당시에는 현대미술이었듯이 곧 과거의 미술이 될 것이다. 또 과거의 미술이 역사에 이미 편입되었듯이 현대의 미술도 곧 역사의 일부가 될 것이다. 현대의 미술을 역사적 맥락에서 관조해야 할 소이도 이러한 자명한 사실에 있다.

여기에서 얘기하는 역사란 다름 아닌 미술사라 하겠다. 미술사란 '미술의 역사', '미술에 관한 역사', '미술을 통해 본 역사', 이것들을 모두 어우른 역사 등으로 정의할 수 있다. 현대미술도 과거의 미술과 마찬가지로 이러한 의미에서의 미술사에 편입되게 될 것이다.

우리나라에서는 지금까지 현대미술에 관한 연구가 평론가들의 전유물이나 진배없었다. 미술사가들이 관여하는 경우에도 평론가로서의 역할을 거의 벗어나지 않았다. 즉 역사적 맥락에서 우리나라의 현대미술이 안고 있는 문제점들을 파헤쳐 보고 그 개선방안을 제시하는 사례는 극히 드물었다. 이는 현대미술의 방향을 올바로 잡고 튼실한 발전을 도모하는 데에 있어서 크게 아쉬운 점이 아닐 수 없다. 저자는 미술사 전공자로서 늘 이를 아쉽게 생각하여 우리나라 현대미술을 미술사적 맥락에서 지켜보면서 이런 저런 졸견들을 피력해 왔다. 그 졸견들을 담아서 발표한 글들을 모아서 엮은 것이 이 작은 책자이다.

이 책자는 1992년 서울대학교출판부에서 7편의 글들을 묶어서 펴냈던『한국의 현대미술, 무엇이 문제인가』를 바탕으로 하고 그 후에 새로 쓴

글들 중에서 네 편의 글들을 뽑아서 보태어 새로운 체제로 엮어본 것이다. 종래에 포함되었던 북한의 현대미술에 관한 글은 최근의 동향을 담고 있지 못하여 새 책에서는 삭제하기로 하였다. 결국 총 10편의 글들로 짜여지게 되었다. 이 글들을 성격에 따라 '총론', '창작과 비평', '미술교육', '부록'으로 대별하여 실었다. 미술의 의의, 현대미술의 미술사 편입 기준 등에 관한 두 편의 글을 '총론' 편에 싣고, 현대미술의 3대 영역인 창작, 비평, 교육에 관한 글들을 각각 '창작과 비평' 및 '교육' 편에 나누어 실었다. 그리고 우리나라의 현대문화에 관해서 쓴 글을 '부록'에 게재하여 참고토록 하였다. 꼭 필요한 도판들을 최소한 게재하여 글의 이해에 보탬이 되도록 보강한 것도 달라진 점이라 하겠다.

그런데 우리의 현대미술계가 안고 있는 문제점들은 결코 미술계에만 국한된 것이 아니며 음악을 위시한 다른 예술 각 분야와 문화 전반에 걸쳐 있는 것임을 부인하기 어렵다. 미술이 예술과 문화의 한 분야로 다른 분야들과 서로 밀접하게 연관되어 있으니 당연한 일이다. 그러므로 이 책에서 논의된 것들은 대부분 우리나라의 현대문화와 예술의 경우에도 대체로 큰 차이 없이 적용된다고 믿어진다. 즉 이 책에서 언급한 '미술'이라는 단어를 '문화'나, '예술', '음악' 등의 단어로 바꾸어 읽어도 대개의 경우 무방할 것이라 생각된다. 이처럼 현대미술계의 근본 문제들은 동시대의 문화와 예술에서도 공존하고 있으며, 따라서 본서에서 제시한 개선방안은 지금의 우리나라 문화와 예술 각 분야에서도 참고될 만하다고 여겨진다. 이 책의 유용성이 더 커질 수 있는 여지도 바로 이 점에 있다고 하겠다.

이 책의 기본이 된 『한국의 현대미술, 무엇이 문제인가』가 출간된 지 15년의 세월이 흘렀고 그에 따라 많은 것이 변하였다. 창작도 더 다양하게 활성화되었고 작가와 비평가의 숫자도 훨씬 늘어난 것이 사실이다. 그러나

전에 지적했던 창작과 비평에 있어서의 근본적인 문제들은 정도의 차이는 있을지언정 아직도 상존하고 있음을 본다. 각급학교에서의 미술교육 및 사회에서의 미술교육과 연관된 각종 자료들은 수치상 많은 변화가 있는 것이 사실이다. 특히 대학입시에 많은 변화가 있다. 미술교육과 연관된 각종 통계자료를 새롭게 작성하여 제시함으로써 독자들의 참고에 도움이 되도록 노력하겠다.

우리나라 현대의 미술이나 문화가 안고 있는 본질적인 문제점들이 모두 개선되어 이 책의 효용성이 역사성만 남기고 한시 바삐 사라지게 되었으면 하는 마음이 진실로 간절하다. 그날이 오면 우리나라는 훌륭한 문화국가가 되어 있을 것임이 분명하다.

이 졸저의 출간이 가능하도록 도와준 서울대학교출판부 직원 여러분에게 고마움을 느낀다. 책의 최종적인 제목 결정에 도움을 준 이화여자대학교 박물관장 오진경 교수, 자료활용에 협조해 준 서울 아트가이드의 김달진 사장, 자료 준비와 색인 작업에 도움을 준 근역문화연구소의 조규희 연구원, 김현분 주임, 이원진 조연구원, 미술대학 입시와 관련된 자료와 정보를 제공해 준 *Art & Design*의 이종열 대기자와 홍대식 전 학원장, 본문 중에 사용된 그림의 사용을 허락해 준 국립중앙박물관과 간송미술관의 관계자들, 표지그림을 사용할 수 있도록 해준 소장가와 유족 및 환기미술관의 박미정 관장, 사진을 제공해 준 가나화랑의 이호재 사장 등 여러분에게 고마움을 느낀다. 그리고 사회교육과 관련된 자료들을 제공해 주신 국립현대미술관회의 임희주 상임부회장을 비롯한 여러분들의 고마움도 잊을 수 없다.

2008년 4월 5일
안휘준 적음

『한국 그림의 전통』을 내며[*]

우리나라의 회화(繪畫), 즉 그림은 긴 역사와 전통을 지니고 있다. 이 전통의 맥락을 짚어보고, 이어서 회화와 연관된 미의식, 산수화, 남종산수화, 문인계회도(契會圖), 풍속화, 중국회화와의 관계, 일본회화와의 교류 등 큰 주제별로 기원과 시대별 특성 및 변천 양상 등을 총론적, 포괄적, 체계적으로 살펴본 것이 이 책의 주요 내용이다. 이 때문에 이 책은 자연스럽게 개설서이자 연구서의 성격을 함께 지니게 되었다.

이 책의 저본인『한국회화의 전통』은 1988년에 처음 출간된 이래 여러 차례 거듭 찍었을 정도로 독자들의 관심을 끌었으나 출판사의 사정에 따라 절판된 지 이미 오래되어 더 이상 구해보기 어렵게 되었다. 그러나 아직도 찾는 독자들이 적지 않고 또 이 책이 지닌 특장(特長)을 대신할 만한 마땅한

.........
[*] 『한국 그림의 전통』(사회평론, 2012).

도서도 달리 눈에 띄지 않아 새롭게 개정신판을 내게 된 것이다.

절판된 저본을 대폭 수정 증보하였는데, 저본과 현저하게 달라진 점들이 여러 가지가 있다.

① 종래의 나열식 편집을 피하고 글들의 성격을 살려서 총론편, 산수화편, 풍속화편, 회화교섭편의 4개 장으로 재편하였으며 부록을 추가하였다. 각 장마다 성격과 내용이 상통하는 글들이 두 편씩 어우러지게 되었다.

② 편제의 변화를 꼽지 않을 수 없다. 저본에 실려 있던 「한국의 소상팔경도(瀟湘八景圖)」를 같은 주제의 다른 글들과 합쳐서 별도의 책으로 내기 위하여 빼고 그 대신 「한국회화사상 중국회화의 의의」라는 새 글을 새롭게 포함시켰다. 국립중앙박물관 주최의 국제학술대회에서 기조논문으로 발표했던 이 글을 통해서 독자들은 우리나라의 회화와 중국회화의 일반적 측면, 사상적 측면, 기법적 측면 등을 다각도로 이해하게 될 것으로 본다. 또한 부록으로 「미개척 분야와의 씨름: 나의 한국 회화사 연구」를 실었는데 이 글에서 독자들은 저자가 지금까지 해온 한국 회화사 연구의 이모저모를 엿보게 될 것으로 기대한다.

③ 내용을 대폭 수정 보완한 점을 꼽을 수 있다. 1988년 이후 최근까지 나온 젊은 학자들에 의한 새로운 연구성과들을 본문에서는 물론, 많은 공력과 시간을 들여 각고 끝에 작성해서 각 장의 끝에 넣은 각주[尾註]에서도 성실하게 반영하였다. 보다 전문적이고 깊이 있는 참고를 원하는 독자들은 미주를 통해 좀더 구체적인 정보를 얻을 수 있을 것이다. 비교적 쉽게 구해볼 수 있는 업적들을 많이 배려하였다.

④ 도판을 새로 많이 추가하여 본문과 함께 참고하기에 도움이 되도록 하였다. 또한 저본에서는 흑백의 도판만으로 만족해야 했으나 이 책에서는

거의 모든 작품들을 원색 도판으로 교체하거나 보충하였다. 본래 미술출판에서는 원칙적으로 원색 도판의 게재가 바람직하지만 전에는 우리나라의 경제사정이 여의치 못해 저본에서는 그것을 실현하기가 어려웠다. 이 책에서는 그것이 가능해져 여간 다행이 아니다.

⑤ 본래 한자가 많이 들어가 있던 종래의 국한문 혼용의 문장을 순수한 한글 문장으로 모두 철저하게 바꾼 점을 들 수 있다. 이로써 한자에 부담을 느끼는 한글세대의 독자들이 불편 없이 읽을 수 있게 되었다. 다만 원문의 소개가 필요한 주(註)에서는 한자를 살려서 참고에 도움이 되도록 하였다.

⑥ 최신의 업적을 포함한 참고문헌목록을 새로 추가하였다.

⑦ 읽기에 편한 편집, 실용적인 장정과 제책 등도 달라진 점으로 꼽기에 적절하다고 생각한다.

이처럼 여러 가지를 개선하여 새 책으로 내어놓게 되어서 더없이 기쁘다. 이 모든 것이 가능하도록 협조해준 사회평론사의 윤철호 사장과 편집부원 여러분에게 진심으로 사의를 표한다.

2011년 7월 20일
저자 안휘준 씀

『옛 궁궐 그림』*

머리말

궁궐은 왕과 왕족 및 그들의 시자(侍者)들이 거처하며 통치에 임하는 각종 건물과 시설물 그리고 그것들을 안전하게 감싸서 외부로부터의 침투에 대처하는 성곽(城郭) 등으로 구성되어 있다. 또한 궁궐은 왕권과 국가의 표상이 되므로 그 규모와 장엄성, 구성과 효율성, 권위와 예술성에 있어서 단연 한 나라나 왕조의 대표적인 인공적 구조물이라 할 수 있다. 이 때문에 건축사(建築史)나 조경사(造景史) 또는 미술사 분야의 전문가들은 물론 일반인들도 궁궐에 대하여 심대한 관심을 가지게 된다.

궁궐에 대한 사람들의 폭넓은 관심과 호기심을 고려하면 그것을 그리

..........

* 　『옛 궁궐 그림』(대원사, 1997).

고 감상하는 풍조가 강했을 것으로 짐작하기 쉽지만, 사실은 그와는 달리 보안상의 문제 때문에 그것을 함부로 그리거나 소유할 수가 없었을 것으로 믿어진다. 특히 우리나라의 경우에는 순수한 감상을 위한 궁궐도(宮闕圖)의 존재는 기록이나 작품에서 전혀 찾아볼 수 없어서 더욱 엄격하게 통제되었을 것으로 생각된다. 현재까지 밝혀진 우리나라의 궁궐 관계 그림들은 각종 궁중 행사를 표현하는 과정에서 그 행사 장소로서 부득이 궁궐을 나타낸 경우와 궁궐을 기록으로 남기기 위하여 특별히 그린 경우에 한정되어 있다. 이 점만 보아도 우리나라에서는 궁궐이 함부로 그려질 수 없었음을 알 수 있다. 아마도 궁궐 그림은 보안상 지도와 마찬가지로 엄격하게 통제되었던 것이 아닌가 생각된다. 특히 궁궐의 일부를 담아 그리는 각종 의궤도(儀軌圖)를 비롯한 기록화를 제외하고는 궁궐 전체의 모습을 총체적으로 표현하는 명실상부한 궁궐도는 더욱 그러했으리라고 추측된다.

따라서 우리나라의 궁궐도는 왕실의 지시에 따라 화원들에 의하여 그려질 수밖에 없었다. 이러한 궁궐도는 기록화일 뿐 감상화가 아님은 당연하다. 이 점은 우리나라와 문화적으로 밀접한 관계에 있던 중국의 경우와 큰 대조를 보여준다. 중국에서는 예로부터 궁궐도가 종종 그려졌고 북송대(北宋代)에 이르면 1120년에 편찬된 『선화화보(宣和畵譜)』에 「산수문(山水門)」, 「인물문(人物門)」 등과 함께 「궁실문(宮室門)」이 설정되기까지 하였다.

이에 의하면 〈한궁도(漢宮圖)〉와 〈아방궁도(阿房宮圖)〉를 그린 당대의 윤계소(尹繼昭), 〈진루오궁도(秦樓吳宮圖)〉와 〈진루설궁도(秦樓雪宮圖)〉를 각각 그린 오대(五代)의 호익(胡翼)과 위현(衛賢), 〈명황피서궁도(明皇避暑宮圖)〉, 〈산음행궁도(山陰行宮圖)〉 등의 많은 궁궐도를 즐겨 그린 북송대의 곽충서(郭忠恕) 등이 특히 이름을 날렸던 모양이다. 이 밖에도 왕관(王瓘), 연문귀(燕文貴), 왕사원(王士元) 등이 궁궐도를 그린 것으로 전해진다. 이러한

예들로만 보아도 중국에서는 일찍부터 궁궐도가 감상화로서 자리잡았음을 알 수 있다.

그러나 이러한 중국의 궁궐도들이 과연 당시 궁궐의 모습을 있는 그대로 충실하게 묘사한 것이었는지는 의문이다. 아마도 후대의 화가들이 옛 왕조의 궁궐을 상상해서 그린 것들이었을 가능성이 높다. 당의 윤계소가 진나라의 〈아방궁도〉와 한대(漢代)의 궁을 그린 점이나 송대의 곽충서가 당대 명황(明皇: 玄宗)의 피서궁(避暑宮)을 그린 사실 등은 이러한 추측을 뒷받침해 준다.

이 점은 곽충서 화풍을 따른 〈명황피서궁도〉 등의 현존 작품들을 보아도 짐작이 된다. 이 〈명황피서궁도〉는 북송대 이·곽파 화풍(李·郭派畵風)의 산수를 배경으로 환상적인 느낌이 들도록 표현되어 있어 당나라 궁궐을 있는 그대로 옮겨 그린 것이라고 믿기가 어렵다.

어쨌든 이러한 감상적 기능을 지닌 중국의 궁궐도가 우리나라에 영향을 미쳤으리라는 흔적은 과문한 탓인지 기록이나 작품에서 전혀 찾아볼 수 없다. 다만 조선 중기의 숙종(肅宗)이 지은 시문들 중에 〈아방궁도〉와 〈진궁도(秦宮圖)〉에 관한 것이 엿보여 흥미롭지만 그것이 우리나라 궁궐도에 미친 영향을 입증하는 것으로 보기는 어려울 듯하다. 그러나 이 시문들은 조선시대에 왕이 중국 고대의 궁궐도에 관심을 분명히 가지고 있었음을 확인시켜 준다는 점에서 의의가 크다.

중국의 궁궐을 충실하게 묘사한 기록적 성격의 중국 궁궐도는 보안상의 문제 때문에 우리나라에 보내지거나 유출되는 일이 극히 드물었을 것으로 믿어진다. 이러한 점들은 결국 우리나라의 궁궐도가 중국 궁궐도의 영향을 직접적으로 크게 받았을 가능성이 매우 희박함을 시사해 준다고 생각된다. 보안을 심각하게 고려해야 할 특별한 주제였던 관계로 빚어진 특수한

상황이라고 여겨진다.

　우리나라에서는 궁궐이 부분적으로나마 삼국시대부터 그려졌으리라 믿어지나 조선시대에 이르러서 비로소 가장 발달했다고 믿어진다. 조선시대 우리나라의 궁궐도는 첫째 궁의 건물만을 그린 것, 둘째 각종 궁중 행사의 장소로서 묘사된 것, 셋째 궁궐 전체의 모습과 주위의 산천이나 자연을 함께 그린 것 등으로 대별된다. 이 세 가지 중에서 진정한 의미의 궁궐도는 셋째의 범주에 속하는 것으로 뒤에 살펴볼 〈동궐도(東闕圖)〉가 그 대표적인 예이다.

　지금까지 우리나라에서는 궁궐도의 중요성에도 불구하고 그에 대한 자료의 수집이나 연구가 이루어지지 못했다. 그러므로 우리나라 궁궐도에 관한 앞으로의 보다 철저한 연구가 요망된다.

『한국 회화사 연구』[*]

───────

우리나라 미술사 연구의 연조(年條)가 다른 분야에 비하여 길지 않음은 잘 알려져 있는 사실이다. 그 중에서도 회화사 분야는 조각사나 도자사에 비해서도 더욱 일천(日淺)하다. 이러한 실정에서 저자가 지난 사반세기 동안 써 온 우리나라 미술사에 관한 글들 중에서 회화에 대한 학술적 성격의 크고 작은 논문 28편을 뽑아 엮은 것이 이 책이다. 여러 편의 논문들이 이처럼 한 권의 책으로 묶여짐에 따라 학술지와 출판물들을 일일이 찾아 읽어야 했던 불편함이 해소되게 되었다.

이 논문들은 주제와 내용이 비교적 다양한 편이지만 대상으로 삼은 시대에 따라 분류가 가능하므로 각각 삼국 및 통일신라, 고려, 조선 초기, 조선 중기, 조선 후기 및 말기로 구분하여 싣게 되었다. 이러한 시대별 편집에

.........

＊ 『한국 회화사 연구』(시공사, 2000).

잘 부합하지 않으면서도 반드시 참고를 요하는 글들은 부록에 게재하였다. 또 각 시대나 장(章)마다 총론적 성격의 글을 앞부분에, 특정한 주제를 다룬 각론적 성격의 글을 그 다음에, 그리고 중국이나, 일본 회화와의 교섭을 다룬 글을 끝에 실었다. 각 시대를 먼저 총체적으로 파악하고 이어서 해당되는 시대 회화의 이모저모를 살펴본 후, 중국이나 일본 회화와의 관계를 비교사적 측면에서 이해하도록 고려한 결과이다. 이렇게 함으로써 우리나라 회화가 지니고 있는 독자적 특수성과 국제적 보편성을 아울러 일깨울 수 있으리라 생각한다. 조선 중기 인조조에 내조(來朝)하여 활동했던 중국인 화가 맹영광에 관한 논문을 제4강 조선 중기의 회화 편에 넣은 까닭도 이에 있다. 이러한 편집 체제와 가능한 한 한글화시킨 문장에 힘입어 비단 전공자들만이 아니라 관심 있는 일반 독자들도 큰 어려움 없이 읽을 수 있을 것으로 믿는다.

이 책의 목차가 보여주듯이 그동안 저자가 우리나라 회화에 관하여 써온 논문들은 시대적으로는 삼국시대부터 조선 말기까지, 주제나 내용상으로는 총론적인 것으로부터 세부적인 것에 이르기까지 광범위하고 다양함을 알 수 있다. 즉 저자 한 사람이 시대와 주제를 가리지 않고 연구의 대상으로 삼았음이 드러난다. 이는 저자가 우리나라 회화사 전문 연구자가 매우 드물던 시기에 활동을 시작하였던 데에 기인한 결과임을 부인하기 어렵다. 즉 지금처럼 젊고 유능한 학자들이 다수 배출되어 활동하기 전에는 전문가가 희소하여 회화에 관한 글들을 시대나 주제를 불문하고 도맡아 쓰지 않으면 안 되었기 때문이다. 특히 고대로부터 조선 중기까지의 회화에 관해서는 대신 떠넘길 만한 학자가 거의 없어서 대부분 자의반 타의반으로 집필의 고역을 떠맡을 수밖에 없었다. 그러나 이는 결과적으로 우리나라 회화사의 체계를 세우고 살을 불려가는 데 큰 보탬이 되었다. 결국 연구자로서의

저자에게 고대로부터 현대까지 소홀히 다룰 시대는 없게 되고 말았다.

그러나 우리나라 역사상 회화가 가장 발달했고, 보편적으로 제일 중요시되는 시기는 역시 조선왕조 시대임을 부인할 수 없다. 그런데 이 시대의 회화를 제대로 이해하자면 그 발전의 시원이 되는 조선 초기의 회화를 파헤쳐 보지 않으면 안 되며 그 중에서도 가장 비중이 큰 안견과 그의 화파(畫派)를 제쳐놓고는 그 핵심을 파악할 수 없게 된다. 바로 이러한 이유에서 조선 초기의 회화와 안견파 화풍 규명에 많은 노력을 기울일 수밖에 없었다. 저자의 논문 가운데 조선 초기의 회화에 관한 논문 편수가 제일 많은 이유도 바로 여기에 있다. 어쨌든 안견과 그의 화풍에 관하 종합적인 성과는 이병한 교수와 함께 펴낸『안견과 몽유도원도』(예경출판사, 1991/개정판 1993)로 일단 정리되었다고 볼 수 있으나 그 토대는 이 책에 실린 글들에서 마련되었다고 하겠다

한편, 조선 후기의 회화는 가장 폭넓고 다양하게, 그리고 제일 한국적이고 높은 수준으로 발달하였으며 남아 있는 작품과 문헌 사료도 앞 시대들과 달리 풍부한 편이다, 따라서 보다 많은 연구가 요구되고 또 그것이 가능한 것이 사실이다. 저자 자신도 이 시대의 작품을 가장 많이 접하면서 공부해 왔다. 그러함에도 불구하고 저자는 이 시대의 회화에 관하여 많은 논문을 쓰지 못하였다. 개인적으로 시간과 여력이 부족하기도 했지만 조선 후기 회화의 대체적인 양상은 많은 부분 어느 정도는 파악이 되어 있고 또 유능한 연구자들이 비교적 다수 포진하여 좋은 업적들을 내고 있어서 다른 시대에 비하여 염려하지 않아도 된다고 본 것도 그 핑계의 하나이다.

저자가 우리나라 회화사 연구에서 시종하여 시도한 것은 각 시대별 화단의 여러 가지 경향들과 양상, 화풍의 특징과 변화, 중국이나 일본 회화와의 관계 등 종횡의 양식사적 현상을 규명하고 그 회화사적 골격을 파악하

여 복원하는 일이었다. 이 밖에 주제에 따른 동시대적인 고찰도 등한히 할 수가 없었다. 우리나라 회화에 있어서의 전통의 문제, 미의식, 산수화의 발달, 소상팔경도(瀟湘八景圖)의 변천, 남종 산수화의 발달, 풍속화의 유행, 계회도(契會圖)의 변천, 회화상의 한·일 관계 등을 폭넓게 다루고 이것들을 『한국회화의 전통』(문예출판사, 1988)이라는 책자로 펴낸 것은 그 단적인 예이다. 이 책에 실린 글들은 『한국회화의 전통』에 담긴 것들보다는 훨씬 구체성을 띤 것들로 상호 보완적 역할을 하리라 믿는다.

아무튼 이러한 작업들을 통하여 저자는 우리나라의 회화가 이미 삼국시대부터 한국적 화풍을 뚜렷하게 형성하였고 그 전통은 현대까지 이어지고 있다는 사실을 거듭 규명하고 주장해 왔으며 이 책에 실린 글들은 그 점을 더욱 분명하게 해주리라 본다. 우리나라 회화에 대한 오해와 편견이 이제 완전히 불식되었으면 좋겠다.

이제까지 저자가 쓴 논문들 중에서 상당수는 의존할 만한 선행 연구가 없는 상태에서 처음으로 쓰여진 것들이어서 마치 초석을 놓고 골격을 짜는 것과도 같은 기초작업의 성격을 띠고 있다. 이 때문에 작품사료와 문헌자료에 의거하여 실증적 입장에서 논리적인 고찰과 합리적인 결론의 도출을 위해 나름대로 최대한 애는 써 왔으나 그럼에도 불구하고 뜻한 바와 달리 허술하거나 소홀한 부분들이 적지 않으리라고 생각된다. 골격에 살을 붙이고 허술한 구석들을 메우는 일이나 이제까지의 연구 성과를 검증하는 일은 후배 학자들이 해주리라 믿는다. 우선은 앞으로의 보다 충실하고 폭넓은 연구를 위한 하나의 시금석 정도로 간주되었으면 한다.

여기에 실린 논문들 중에는 본래 처음 발표했던 당시의 제목과 달라진 것들이 있다. 논문의 주된 내용과 성격을 살리면서 하나의 체계를 갖추어야 할 저서에 적합하도록 조정을 하였기 때문이다. 연구의 진전과 새로운 자료

의 출현에 따라 수정보완이 불가피한 곳은 약간씩 손질을 가했으나 전체적인 내용에는 특별히 달라진 것이 없다

이 논문집은 1980년에 펴낸 『한국회화사』(일지사), 1988년에 간행한 『한국회화의 전통』(문예출판사), 금년에 출간된 『한국 회화의 이해』(시공사)와 함께 4부작의 성격을 띠는 것으로, 십 년 가까이 출간이 늦어진 셈이다. 오래 끌어 온 이 책을 갑년과 새 천년을 맞이하여 펴내게 되어 마음이 다소 가벼워짐을 느낀다. 오래된 마음의 빚을 청산하는 기분이다. 역시 금년 중에 내놓을 『한국의 미술과 문화』(시공사) 등 국문판 저서들을 완간한 후에는 우리의 회화와 미술을 해외에 알리기 위한 영문판 책자들의 출판 준비에 몰두할 예정이다.

이 졸저의 출간은 봉직하고 있는 서울대학교 인문대학 고고미술사학과의 미술사 전공 대학원 졸업생들과 재학생들의 헌신적인 도움이 없었다면 불가능했을 것이다. 동료 교수인 이주형 박사와 대학 박물관의 진준현 박사는 총괄적인 검토와 자문을, 조규희, 장진아, 이수경 등 전·현직 조교들은 어려운 실무 책임을, 김경운, 민길홍, 이종숙, 박영선은 여러 차례에 걸친 교정과 색인 작업을, 신소연, 박지현, 최선아, 조현경, 유인정은 최종적인 색인작업을 맡아 각별히 애써 주었다. 또한 서유리, 하정민, 양효경, 신정훈, 이영종, 목수현, 장인주, 우정아, 김윤아, 김주영, 이정아, 김진아, 정이숙, 임훈아, 이선주, 배수희, 김지연 등은 원고의 컴퓨터 입력과 교정의 일을 맡아 주었다. 이 젊은 학자들의 적극적인 도움에 고마움과 함께 자랑스러움을 느낀다. 이 책의 출간을 맡아서 애써 준 시공사의 전재국 사장과 한국미술연구소의 홍선표 소장, 김명선 실장, 나혜영 연구원에게 사의를 표한다. 나혜영 연구원은 꼼꼼하고 치밀하게 출간 작업을 하였고, 좋은 의견들을 제시해 주기도 하였다.

이 책의 말미에는 저자의 '나의 한국회화사 연구'라는 글과 저작목록을 실었다. 이제까지 저자가 해 온 연구와 동기와 취지, 목적, 방법, 성과, 남겨진 과제 등, 제반 사항을 밝힘과 동시에 그 결과물들을 독자들이 한눈에 파악하고 활용할 수 있도록 하기 위함이다. 저작목록을 철저하게 작성하기 위해 노력한 장승원 양과 '나의 한국회화사 연구'의 교정을 위해 애쓴 최경현 연구원에게 고마움을 느낀다.

이 졸저를 대학시절부터 항상 학은(學恩)을 베풀어주신 은사 고(故) 삼불(三佛) 김원용(金元龍)선생님의 영전에 7주기를 기하여 변함없는 감사의 마음으로 삼가 바친다.

2000년 9월 안휘준 씀

『한국 회화의 이해』*

머리말

최근 30여 년 동안 우리나라 전통미술에 관한 국민들의 관심이 커지면서 회화에 관한 글의 수요도 현저하게 늘어나게 되었고, 이에 따라 저자도 전문적인 논문이나 저서 이외에 일반을 위한 우리 회화 관계의 글들을 각종 잡지와 신문들에 적지 않게 쓰게 되었다. 이러한 글들 중에서 일반이 쉽게 읽을 수 있고 우리나라 회화의 이해에 도움이 될 듯한 것들을 모아서 분류하고 나름대로의 체계를 세워서 엮은 것이 이 작은 책자이다. 기획물로 간행된 책들에 실린 글들 중에서 절판이 되어 더 이상 구해 볼 수 없거나 배포가 제한되어 쉽게 접할 수 없는 것들도 일부 이 책에 실었다. 같은 성격

.........

* 『한국 회화의 이해』(시공사, 2000).

의 글로서 회화를 제외한 미술이나 문화에 관한 것들은『한국의 미술과 문화』(시공사, 2000)에 별도로 묶었다.

처음부터 치밀하게 계획되고 빠진 것 없이 구성된 책이 아니라 사회의 요청에 따라 그때그때 여기저기에 썼던 글들을 모은 것이어서 일관성이나 체계성이 다소 떨어지고 구색이 제대로 갖추어지지 못한 감이 없지 않다. 그러나 이러한 아쉬움에도 불구하고 다른 학자들이 다루지 않은 글들이 다수 포함되어 있고 또한 다른 전문가들과는 다른 시각에서 쓰여진 것들이 대부분이어서 나름대로의 의의와 가치를 지니고 있다고 여겨진다.

대중용 잡지나 신문 등에 실린 글들은 대개 지면의 제약을 많이 받게 마련이어서 대강의 내용에 치우쳐 구체적인 설명이 결여되어 있거나 생략된 부분들이 생기게 된다. 이러한 부분들은 독자들이 줄거리와 요점들을 파악하는 데 도움이 되도록 다소간 보완하였다. 쓰여진 지 오래되어 내용의 개정이 요구되거나 허술한 부분들은 적극적으로 손질을 가하였다. 또한 내용이 겹치는 글들은 과감하게 송두리째 빼거나 대폭 삭제하였다. 그래도 중복되는 부분들이 없지 않지만 그것들은 그런 대로 당위성을 지니고 있다고 생각된다.

첫 장에는 회화의 이해, 의의, 기원 등 우리나라 회화를 총체적으로 이해하는 데 도움이 되리라 생각되는 총론적인 글들을 싣고 이어서 나머지 장들에는 시대별 양상을 다룬 글들을 게재하여 각 시대별 화풍상의 특징과 그 변화를 개관하였다. 부록에는 우리와 이웃하고 있는 중국과 일본의 회화에 관한 소략한 글들을 붙여 실어서 우리나라 회화와 관련지어 참고토록 하였다.

이 책은 이미 나온『韓國繪畫史』(一志社, 1980),『韓國繪畫의 傳統』(文藝出版社, 1988), 곧 이어 나올 논문집인『韓國繪畫史硏究』(시공사, 2000) 등 우리

나라 회화에 관한 졸저들에 대한 보유편과도 같은 성격을 띠고 있다고 볼 수 있다. 다만 우리나라 회화의 이해와 관련된 보다 본질적인 문제들이 어느 정도 적극적으로 다루어진 점과 대중적이고 감상적인 성격이 좀더 강조된 점이 차이라 하겠다.

이 작은 책의 출판을 맡아 준 시공사의 전재국 사장과 한국미술연구소의 홍선표 소장, 출판 과정에서 애써 준 김명선 실장과 김상엽 연구원 등 여러분에게 깊이 감사한다.

2000년 1월 5일
안휘준 씀

『한국의 미술과 문화』*

책을 내면서

공부를 업으로 하는 사람들은 자기 고유의 전공 관계 논문이나 저서 이외에도 전공과 관련이 깊은 대중적인 평문이나 자유로운 입장의 수필 등을 사회의 요청에 따라 쓰게 되는 경우가 많다. 저자도 예외가 아니어서 전자에 속하는 전문적인 논저와 함께 후자에 해당되는 글들도 신문사, 잡지사, 학술단체, 문화기관 등의 요청을 받아 적지 않게 써 왔다.

후자에 해당되는 이러한 글들은 저자의 전공인 미술사와 미술사 교육에 관한 것들을 위시하여 그 동안 폭넓게 참여해 온 미술과 미술교육, 국사와 국사교육, 문화재와 박물관, 문화와 문화정책 등에 관한 것들로서 주제

.........
* 『한국의 미술과 문화』(시공사, 2000).

와 내용, 대상과 시대, 형식의 분량 등에서 각기 차이가 있다. 이러한 글들 중에서 함께 묶어서 소개할 필요가 있다고 생각되는 것들을 추리고 몇 편의 미간행 원고를 보태서 엮은 것이 이 책이다.

다방면에 걸친 다양한 주제의 글들을 우선 '미술편'과 '문화편'으로 대별하여 묶기로 하였다. '미술편'에서는 우리나라의 전통미술을 이해하는 데 기본이 되는 사항들, 우리나라 미술의 각 시대별 개요와 흐름, 미술 문화재와 문화유적, 미술문화의 연구 등에 관한 글들을 4개의 장으로 구분하여 묶고, '문화편'에서는 문화와 문화 정책에 관한 글들과 국립박물관과 대학박물관, 문화부와 문화재청 등 문화기관들의 문제를 다룬 글들을 3개의 장에 나누어 싣기로 하였다. 이렇게 함으로써 우리나라의 전통미술과 그것을 기반으로 한 여러 가지 문화적 측면들이 함께 종합적으로 이해될 수 있으리라고 보았기 때문이다.

'미술편'에서는 먼저 우리 미술의 형성과 관련된 제반요인, 의의, 기원, 특징, 외국과의 관계 등을 다루어 우리 미술의 올바른 이해에 접근하고자 하였으며 이어서 각 시대별 미술이 보여 주는 동향과 특징과 변화를 요점적으로 정리하였다. 이 밖에 미술문화재와 연관된 주요 이슈와 현안, 일부의 대표적 작품과 유적, 연구상의 기본적인 문제 등을 다룬 글들을 묶어 이해의 폭을 넓히고자 하였다.

저자가 이 책에서 전통미술에 관한 글들 못지않게 관심을 쏟은 것은 '문화편'에서 다룬 우리나라의 문화와 문화정책에 관한 글들이다. 그러한 글들에서 다루어진 문제들이 우리 문화의 발전을 위해서는 물론 국가의 발전을 위해서도 대단히 중요하다고 믿기 때문이다. 「문화정책의 기조」, 「문화, 어떻게 할 것인가」 등 '문화편'에 실린 대부분의 글들과 「문화재 해외전의 문제점」을 비롯한 '미술편'에 묶여 있는 몇 편의 글들이 그에 해당하

는 것들이다. 이곳 저곳에 발표하여 제한된 독자들에게만 소개되었던 이러한 글들을 한 곳에 모아 책으로 정리함으로써 다양한 계층의 독자들이 좀 더 쉽게 접할 수 있게 되고 더 나아가 우리 문화에 대하여 나름대로 이해하는 계기가 되기를 바라마지않는다.

이 책에 실린 60편의 크고 작은 글들 중에는 시사성(時事性)이 강한 것들도 다수 포함되어 있다. 가령 문화인들의 견해가 찬반으로 갈리어 첨예한 대립의 양상을 띠었던 조선총독부 건물의 철거 문제에 관한 글, 아직 현안이 되어 있는 국립박물관의 지방 자치단체에로의 이관 문제나 민간 위탁에 관한 문제를 다룬 글들, 문화부의 독립을 건의한 글은 종래의 문화공보부를 공보와 분리하여 문화 진흥에 전념할 문화부로 독립시킬 것, 방대한 문화재 관리 업무의 효율화를 위해 문화재관리국을 문화재청으로 승격 개편할 것, 마찬가지 이유로 국립중앙박물관의 격을 높일 것 등을 골자로 한 것으로 다른 문화재 위원들과 연명하여 제6공화국 대통령에게 제출하였던 것이다. 이들은 저자가 혼자 작성한 것으로 그 내용은 현 정부나 다음 정부에게도 권고하고 싶은 것이어서 주저한 끝에 이 책에 실어서 남기기로 하였다. 주지되어 있듯이 문화부는 한때 독립되었으나, 그것도 잠시 지난 정부에서는 문화체육부로 다시 현 정부에서는 문화관광부로 거듭 개편되어 왔다. 그러므로 이 글에서 건의한 문화부의 독립과 국립중앙박물관의 승격은 여전히 학계와 문화계의 숙원 사항으로 남아 있다. 다만 지난해에 드디어 문화재청의 설립이 이루어진 것은 비록 만시지탄의 감이 없지 않지만 여간 다행한 일이 아니다.

이처럼 시사성을 띤 글들 중에는 세월이 흘러 그 본래의 절박성과 적의성이 다소 희석된 것들도 포함되어 있는 게 사실이다. 집필 당시보다 상황이 많이 개선되어 굳이 더 이상 언급하는 것이 다소 진부하게 느껴지는

경우도 더러 있어서 우리나라가 문화적인 측면에서도 많이 개선되고 있다는 것을 깨닫게 된다. 문화관광부 예산이 정부 예산의 1%선을 드디어 넘어서게 된 것도 그 좋은 예이다. 어쨌든 문화에 관한 글들에서 다룬 것들은 공적인 측면에서 보면 국가적으로 중요한 사안들일 뿐만 아니라 그때 그때의 상황을 담고 있어서 넓은 의미에서 역사성을 띠고 있으며 사적인 측면에서는 그처럼 중대한 국가적 문제들에 관하여 저자 자신의 견해와 판단을 피력하는 것들이어서 소중하게 여겨진다. 이러한 글들에 피력된 저자의 생각, 소신에는 지금까지 달라진 것이 거의 없음도 차제에 거듭 밝혀 두고 싶다.

어쨌든 이러한 시사성 때문에 이 책에 실린 어떤 글들은 독자들의 공감을 자아내기도 할 것이고 또 반대로 이견을 유발할 수도 있을 것이다. 시사성을 띤 대개의 사안은 늘 찬반양론을 불러일으키는 측면을 지니고 있는 게 사실이다. 따라서 그 반응이 어떠하든 저자로서는 반기고 존중하며 깨우침의 계기로 삼고자 한다. 독자들의 많은 질정을 바라 마지않는다.

이 책이 아쉬운 대로나마 독자들에게 우리의 전통 미술과 함께 전통문화에 관해서도 폭넓게 이해하는 계기가 되고 또한 문화 정책 입안자들에게도 참고가 된다면 다행이겠다

어려운 시기에 선뜻 출판을 맡아 준 시공사의 전재국 사장, 한국미술연구소의 홍선표 소장과 김명선 실장, 김상엽 연구원, 편집부원 여러분, 이 책의 준비 과정에서 애쓴 김지혜, 그리고 색인작업을 해준 박정혜에게 고마움을 느낀다.

2000년 9월 9일
안휘준 씀

『新版 韓國美術史』[*]

김원용·안휘준 저

머리말

이 책은 1968년에 초판이 나온 뒤 1973년에 증보판이 나왔으나 그 뒤로는 정보(訂補)를 못한 채 20여 년의 세월이 흐르고 서점에서도 찾아볼 수 없는 절판서로 되고 말았다. 그리하여 1986년부터 전면적인 개정·증보작업을 시작하였으나 그 사이에 축적된 새 자료들이 너무 많아지고 연구 문헌도 그 양이 방대해져서 단순한 증보가 아니라 전혀 새로 써야 할 분야도 생기게 되었다. 이러한 상황에서 한국미술사의 집필이 이제 어느 한 사람의 힘으로는 매우 어렵다는 것을 새삼스러이 통감한 김원용(金元龍)은 안휘준(安輝濬)에게 공동집필을 제안하여 그 동의를 얻게 되었다. 이리하여 선사

........

[*]　『新版 韓國美術史』(공저, 서울대출판부, 1993) 후기(pp. 608-609).

통일신라시대까지는 김원용, 발해·고려·조선은 안휘준이 맡기로 하였고, 서론은 원래 공동개고(共同改稿)해야 할 것이나 편의상 구고(舊稿)를 그대로 쓰고 정보(訂補)토록 하였다. 이 개정·증보 개고 작업은 서울대학교 고고미술사학과 조교들과 학생들의 협력을 얻으면서 약 5년간에 걸쳐서 진행되었으며, 도판들이 크게 보충되고 삼고문헌목록이 권말에 붙게 되었다. 금원용 담당 분야에서는 신출자과로 학설이 바뀐 부분들은 모두 개고하였고 특히 조각 분야는 전면 개고가 불가피하였다. 그러나 서설 부분은 첨삭은 있었지만 대체로 구고를 살리기로 하였다. 한편 발해는 안휘준에 의해 새로 집필되었다. 그리고 고려·조선의 미술은 구고를 기본으로 하되 고려의 회화, 조선의 시대 개관 및 회화는 역시 안휘준이 새로 써 넣었다. 20년 전에 나온 한국미술사가 여러 점에서 미숙하고 결점 투성이인 것을 저자 자신이 잘 알고 있는 바이지만 그럼에도 불구하고 이를 절판해 버리지 않고 다시 2인 공저의 신판으로 엮어서 내놓는 것이 한국미술사의 이해와 연구의 출발점이 될 입문서적 개설서의 필요를 절감하고 있기 때문이며 그래서 특히 주와 연구문헌들의 소개에 힘을 쓴 것이다.

　저자들로서는 될 수 있는 한 그간 발표된 선학·동학들의 연구성과들을 많이 참고하고 그 학설이나 견해를 본문에 반영하고자 노력하였으나 본의 아니게 빠뜨리거나 부족한 것이 적지 않다. 그러나 주(註)나 문헌목록을 통해서 독자들의 삼고의 길은 열려 있으니 해용(海容)을 바라는 바이다. 이 신판이 나오게 되기까지 지원해 주시고 협력해 주신 여러 기관, 친지, 동료들에게 깊은 감사를 표하는 바이며 우리들의 이 미술사가 여러분의 진지하고 숨김 없는 비판과 조언을 통해 더욱 개선되고 닦아지기를 빌어 마지않는다.

1993년 1월

김원용·안휘준

『한국미술의 역사: 선사시대에서 조선시대까지』[*]

김원용·안휘준

머리말

우리나라의 경제가 크게 발전하고 그에 따라 전통미술과 문화에 대한 국민들의 관심이 고조되기 시작한 지 어언 반세기 가까이 되었다. 그 동안 이러한 추세에 부응이라도 하듯이 전통미술 각 분야에 대한 학자들의 연구가 활발하게 이루어졌고 훌륭한 논저들이 쏟아져 나와 크게 기여하고 있다. 그럼에도 막상 회화, 서예, 조각, 각종 공예, 건축 등 다양한 분야들을 아우르고 각 시대별 특성과 동향을 체계적으로 살펴서 종합적으로 소개하는 개설서는 거의 없는 실정이다. 삼불(三佛) 김원용(金元龍) 선생과 필자가 쓴 『신판 한국미술사(新版 韓國美術史)』(서울대학교 출판부, 1993)가 거의 유일하

.........

[*] 『한국미술의 역사: 선사시대에서 조선시대까지』(공저, 시공사, 2003).

다고 할 수 있다.

그러나 『신판 한국미술사』도 출간된 지 10년이나 되었고 또 한자가 많아 개정의 필요성이 절실한 상황이었다. 이에 따라 2년여의 개정 작업 끝에 내놓은 것이 이 『한국미술의 역사』다. 이 책은 『신판 한국미술사』를 저본으로 하여 대폭적으로 개정·증보해서 환골탈태시킨 것이다. 이 책이 저본과 달라진 점은 다음의 몇 가지로 요약된다.

첫째, 내용이 대폭 보강되었다. 우리의 역사와 미술사에서 너무 소홀하게 다루어지거나 경시되었던 가야와 발해의 미술을 다른 나라나 시대의 경우와 마찬가지로 시대 배경, 회화, 조각, 공예, 건축 등으로 분류하여 격식을 갖추어서 독립시킨 것이 대표적인 예다. 이는 처음으로 이루어진 일로 앞으로 가야와 발해의 미술도 공평한 관심의 대상이 되고 적극적으로 연구되는 계기가 되기를 기대한다. 이 밖에 '백제의 도성과 궁궐터'나 '조선의 도성'처럼 저본에서는 빠진 채 전혀 다루어지지 않아 새로 써넣은 부분들과 '고구려의 무덤벽화'와 '신라의 회화'의 경우와 같이 원문을 아예 포기하고 완전히 새로 쓴 부분들이 상당히 많다. 또한 조선시대의 '불교회화'와 '판화', '조각', '서예'의 경우처럼 저본에서 너무 소략하게 기술되었던 부분들은 대폭 보강하였다. 이처럼 저본에 비하여 내용이 현저하게 보강되고 개선되었다.

둘째, 새로 발견된 작업 사료와 새로운 연구업적들을 적극 반영하였다. 1993년에 발견된 백제금동향로는 새로 편입, 기술된 많은 작품들 중에서 대표적 예라 하겠다. 그리고 기성 학자들의 논저는 물론 신진 학자들의 논문들도 내용과 주에 최대한 반영하였다. 출판이 안 된 석사논문들도 필요한 경우 폭넓게 참고하고 인용하였다.

셋째, 우리나라 각 시대의 미술을 객관적 입장에서 특성과 변천을 냉

철하게 살펴보고 가감 없이 소개하고자 하였다. 되도록 있는 그대로의 모습과 보이는 그대로의 현상을 진솔하게 기술하되 양식적 특징과 의의는 분명히 하려고 노력하였다. 외국 미술과의 관계도 마찬가지 입장에서 다루었다. 우리 미술에 대한 독자들의 참된 이해를 돕는 데 목적을 두었다.

넷째, 철저하게 한글화하고 이해하기 쉬운 평이한 문장으로 고쳐 썼다. 필요한 한자는 괄호 속에 넣어 병기하였다. 이로써 '한글세대' 독자들이 읽는 데 별 불편이 없으리라 생각된다.

다섯째, 모든 도판을 흑백이 아닌 원색으로 게재하여 작품의 진면목을 드러내고 독자들의 시각적 이해를 돕고자 하였다. 이는 개설서의 경우 전에 없던 일로서 괄목할 만하다.

이처럼 대폭 보완되고 보강되기는 했으나 아직도 미흡하게 생각되는 부분이 적잖은 것도 사실이다. 우리나라 미술의 전반적인 양상과 대체적인 흐름을 대강 짚어본 것에 불과할 뿐 우리 미술의 다양성과 우수성을 세세하고 치밀하게 규명하는 데까지 미치지는 못한 셈이다. 개설서의 특성상 상세하고 구체적인 입체적 기술이 부족할 수밖에 없어 내용이 심층적이지 못한 점, 조각과 건축 등 몇몇 분야의 서술이 논증적이기보다는 대표작들을 열거하고 설명하는 해설식으로 기술되어 있는 점, 고분(古墳)에 관한 기술이 다소 장황한 점, 아직도 빠져 있거나 미진하게 다루어진 부분들이 남아 있는 점 등이 미흡하게 여겨지는 예들이다. 그러나 서술 방식에 상관없이 내용 자체는 독자들에게 크게 참고가 되므로 본래의 골격을 그대로 유지하기로 하였다.

이번 개정을 위한 집필은 사실상 필자 혼자서 수행하였다. 주 저자인 삼불 선생께서 10년 전인 1993년에 타계하셨기 때문에 나누어 할 수가 없었다. 그래서 이번의 작업에는 삼불 선생께서 쓰셨던 부분까지 필자가 모두

빠짐없이 읽으면서 과감하게 개정하였다. 내용부터 문장에 이르기까지 손질이 필요한 부분은 주저 없이 고치고 보충하였다. 그 결과 달라진 부분과 사항들이 앞에서 언급한 바와 같이 허다하다. 안악 3호분 주인공의 국적과 국보 83호인 금동미륵반가사유상의 국적이 바뀐 것은 그 중 일부의 예에 불과하다. 30년간 한국미술사를 강의하며 나이든 제자의 이러한 개정을 삼불 선생께서는 특유의 너털웃음으로 기꺼이 받아 주실 것으로 확신한다.

이 책은 문화 유적을 중심으로 한 것이기보다는 작품사료인 유물(또는 문화재)을 중심으로 하여 쓰여진 것으로, 전공자만이 아니라 우리의 전통 미술문화에 관심이 있는 일반 국민 누구나 읽어 볼 수 있으리라 생각된다. 미술, 미술사, 고고학, 한국사를 전공하는 학생들은 물론 박물관과 미술관 종사자, 미술이나 역사를 가르치는 교사, 매스컴의 문화부 기자, 문화 행정가 등에게는 특히 관심의 대상이 될 것으로 짐작된다.

이 책이 나오기까지 한국미술연구소의 홍선표(洪善杓) 소장(이화여대 교수)의 역할과 도움이 결정적이었다. 홍박사는 개정증보를 제의하였고 엄두를 못 내던 필자에게 담당 연구원들을 따로 배정하면서 작업을 도왔다. 그의 제의와 배려가 없었다면 이 책은 나오기가 어려웠을 것이다. 2년 이상 걸린 어려운 작업에 참여하여 최선을 다한 한국 미술연구소의 김건리, 박계리, 김민정, 이상남 연구원들, 그리고 편집을 맡아 애쓴 시공사의 편집자 유인정의 노고를 잊을 수 없다. 특히 김건리 연구원은 필자의 난삽한 원고를 시종 말 없이 참을성 있게 정리해 냈고, 유인정은 좋은 책을 만들기 위해 편집에 각별히 신경을 썼다. 색인 작업을 도와준 서울대학교 고고미술사학과의 대학원생 이경화, 이서훈, 최석원, 최은정, 그밖에 도움을 준 장진아, 하정민, 주경미 박사, 그리고 호암미술관의 김재열 부관장에게도 고마움을 느낀다. 시공사의 전재국 사장과 한국미술연구소의 김명선 이사는 차질 없는

출판을 도왔다. 디자이너들과 사진사의 협력도 컸다. 이분들 모두에게 감사한다.

우리 미술 문화재의 보존과 계승에 기여해 온 국립박물관, 간송미술관, 호암미술관, 호림박물관 등 각급 박물관들과 관계자들, 사재를 털어 문화재를 모으고 보존하는 데 애쓰는 개인 수장가들, 문화재의 진가를 시각적으로 전하는 데 기여한 한석홍(韓晳弘), 김대벽(金大壁) 씨를 위시한 사진작가들과 전통문화를 일반에게 알리는 데 애쓰는 미술출판사 관계자들, 미술문화와 역사의 연구에 기여한 모든 미술사가들과 고고학자들, 역사학자들과 고대문화 연구자들에게도 일일이 거명하지는 못하나 이 기회를 빌어 경의를 표한다. 이 모든 분들의 기여가 크고 작은 받침돌이 되어 주어서 부족하나마 이러한 학술적 개설서의 출현이 가능했다고 하겠다.

끝으로 이 책의 출간을 양해하고 도와주신 서울대학교의 전임 출판부장 안상형(安相炯) 교수께도 고마움을 잊을 수 없다.

이 책을 주 저자이며 필자의 은사이신 김원용 선생의 영전에 10주기를 기려 삼가 바친다.

2003년 7월 7일
공저자 안휘준 지음

『고구려 회화: 고대 한국 문화가 그림으로 되살아나다』[*]

책을 펴내며

중국이 장기간에 걸쳐 은밀하고 주도면밀하게 준비했던 이른바 '동북 공정(東北工程)'의 실체가 드러난 후 우리 국민들이 몹시 곤혹스러워하고 있다. 고구려와 발해가 고대 중국의 지방정권이었으며 따라서 그 역사도 자기네 것이라는 중국의 주장은 참으로 어처구니없고 터무니없는 일이지만 그로 인한 국제적 파장과 그것이 우리에게 끼치는 영향은 보통 심각하지 않다. 비단 고구려와 발해의 역사를 탈취하기 위해서만이 아니라 앞으로 닥쳐올지도 모를 한반도의 유사시에 대비하여 영토의 연고권을 주장하기 위한 포석이라는 견해도 제기되고 있어서 그 심각성은 배증되고 있다.

..........

[*] 『고구려 회화: 고대 한국 문화가 그림으로 되살아나다』(효형출판, 2007).

중국은 이미 지린성(吉林省) 지안(集安) 지역에 있는 고구려의 벽화고분을 유네스코 세계문화유산으로 지정받았고 지금은 백두산마저 '장바이산(長白山)'으로 부르며 자기네 것으로 만들기 위해 국제적 홍보에 열을 올리고 있다. 이에 대비한 북한과 우리의 대응은 미비하기 그지없다. 북한은 북한 소재의 고구려 벽화고분을 중국과 공동으로 유네스코 세계 문화유산으로 지정받기는 하였으나 중국의 역사 왜곡에 관해서는 중국과의 마찰을 꺼려 별다른 목소리를 내지 못하고 있다. 우리 정부도 북한 지역에 대한 영토 관할권이 없는 관계로 적극적인 대응을 하는 데 한계를 느끼고 있다. 이러한 상황하에서 우리가 할 수 있는 일은 만약의 경우에 대비하여 역사·문화·외교적 대응책을 탄탄하게 마련해두는 것이다. 다양한 분야에 걸친 광범한 자료의 수집과 철저한 고증에 바탕을 둔 학문적 대비가 절실하다.

그런데 작금의 현실을 보면, 안타깝게도 고구려와 발해에 대한 우리의 학문적 업적이 중국에 비하여 너무나 부족하고 미흡하다는 것을 절감하게 된다. 중국은 '동북공정'이라는 국책사업을 2002년에 시작해 (공식적으로는) 2007년 1월 31일에 종료했지만, 그 사이 그들 정부의 전폭적인 지원하에 수많은 업적들을 쏟아냈다. 그에 반하여 우리는 정부 차원의 정책적 대응도 미흡하고 연구자도 태부족하여 안타까운 상황이 크게 개선되지 못하고 있는 실정이다.

어쨌든 '동북공정'은 우리에게 자성의 기회를 제공하였다. 우리는 고구려의 역사와 문화를 제대로 알고 있는가, 그에 대해 충분한 연구를 하고 있는가, 국민들에게 올바르게 알려주고 있는가, 중국의 정책에는 철저하게 대비하고 있는가 등의 질문을 던져놓고 보면 모두 미흡하게 생각된다.

그동안 고구려 연구재단을 중심으로 제법 괄목할 만한 양의 업적이 나온 편이긴 하나 국민들이 그것을 접하고 소화할 겨를도 없이 재단은 새로

발족한 동북아시아역사재단으로 흡수된 상태다. 예전에 비하여 많은 양의 업적이 나왔다고 해도 고구려를 종합적으로 다룬 간편하고 알찬 개설서 한 권조차도 우리는 아직 갖고 있지 못하다. 이러한 실정은 고구려의 '역사'에만 한정된 것이 아니다. 그 '문화'의 경우에는 더욱 심각하다. 이 때문에 고구려의 역사와 문화에 대한 국민들의 관심은 지속되기 어렵고, 이해가 깊어지기는 더욱 어렵다. 문제가 생길 때만 관심이 고조되었다가 곧 식어버리기 일쑤이다.

잘 알려진 바와 같이 고구려는 우리나라 역사상 가장 막강했던 나라다(고구려 전성기의 강역도 참조). 그러나 그 사실이 오히려 고구려의 역사와 문화에 관해 잘못된 인식을 자리 잡게 하는 원인이 되지 않았나 생각된다. 즉 고구려는 군사력은 막강했으나 문화적으로는 다소 뒤진 무사적(武士的)인 나라였으리라는 막연한 편견이 은연중 뿌리 깊게 자리 잡고 있는 것이다. 물론 이는 너무도 잘못된 생각이다. 고구려는 최강의 군사력을 지닌 동시에 독창적이고 진취적이며 복합적인 문화를 꽃 피웠던 문화선진국으로서, 백제, 신라, 가야, 일본 등 동시대 다른 나라에 큰 영향을 미쳤다. 이러한 사실은 영성(零星)한 문헌기록보다는 비교적 풍부한 고분벽화 등 미술 문화재에 의해 더욱 분명하게 확인된다. 문헌기록에 의거한 역사학적 연구와 함께 미술 문화재에 대한 미술사학적 고찰이 똑같이 중요하고 긴요함을 말해 주는 사례다

고구려의 역사와 문화에 대한 우리 국민들의 불충분한 이해와 관련하여 저자도 일말의 책임감을 느낀다. 그동안 고구려의 미술과 고분 벽화에 대하여 여러 편의 글을 썼고 김원용 선생과 공저한 『신판 한국미술사』(서울대학교출판부, 1993년)와 『한국미술의 역사』(시공사, 2003)에서 발해의 미술을 처음으로 독립된 장으로 설정하여 기술한 바도 있으나 아쉬운 심정은

가시지 않았다. 특히 그동안 썼던 글들이 여기저기 흩어져 있어서 고구려의 문화와 미술에 대한 저자의 견해가 종합적이고 일목요연하게 전달되지 못하는 감이 있었다.

이러한 아쉬움은 동북공정 문제가 불거진 이후 더욱 커졌다. 고구려에 관해서 쓴 글들을 함께 묶어놓으면 아쉬운 대로나마 작은 역할을 할 수도 있지 않을까 하는 생각이 머릿속에서 끊임없이 맴돌았다. 그러나 이미 출판한 학술서에 실린 글까지 뽑아내어 별도의 책으로 묶는 일이 학문적으로 합당한지 확신이 서지 않아 가까운 몇몇 제자들과 상의도 해보았다. 그 결과 고구려의 미술과 문화에 관한 종합적인 저술이 희소한 실정에서 발표한 글들을 한 책에 모으는 일은 꼭 필요하다는 결론을 얻었고 드디어 실행에 옮기게 되었다.

고구려의 문화와 미술에 관한 총론적인 글들을 1부에, 고구려 고분벽화의 구체적인 제반 양상을 살펴본 글들은 2부에 싣기로 하였다. 이어 일본에 남아 있는 고구려계 회화에 관해 살펴본 글을 마지막 3부에 실었다. 고구려의 문화와 미술에 관하여 미술사 전공 학자가 쓴 책이 의외로 거의 없는 실정이어서 이 책은 나름대로 의미가 있다고 본다. 특히 고구려 고분벽화의 화풍이나 양식이 시대의 흐름에 따라 어떻게 변화하였고, 고구려 회화가 일본에 어떠한 영향을 미쳤는지 구체적으로 확인하는 데 있어서는 각별히 참고가 될 것으로 생각한다. 회화를 통해서 본 고구려 미술 문화의 독창성, 중국 및 서역 미술과의 관계, 불교 및 도교의 영향을 이해하는 데도 보탬이 될 것으로 본다. 고구려가 중국의 지방정권은커녕 중국과 대등한 우리의 위대한 왕조였음도 자연스럽게 드러날 것이다.

비슷한 내용이 중복된 부분은 과감하게 삭제하였다. 그럼에도 간혹 남겨진 경우가 없지 않다, 우리 미술사상(美術史上)의 비중이나 의의가 특

히 크다고 여겨지는 부분들이어서 완전히 삭제를 꺼린 결과다. 독자들에게 거듭 강조하고 싶은 내용에 대한 저자와 소박한 배려가 반영된 때문이기도 하다

이 책의 출판을 적극적으로 권하고 기꺼이 맡아 주신 효형출판의 송영만 사장과 편집의 실무를 맡아서 애쓴 편집부의 여러분에게 특히 감사한다. 또한 이 책이 나올 수 있도록 협조해준 한국미술연구소의 홍선표 소장에게도 고마움을 느낀다.

<div align="right">2007년 4월 5일
안휘준</div>

『한국 미술의 美: 안휘준·이광표 대담』*

책을 내며

저자는 이미 우리나라 미술에 관한 몇 권의 개설서를 낸 바 있다. 은사이신 김원용 선생과 함께 낸 『한국미술의 역사』(시공사, 2003)와 단독으로 펴낸 『한국회화사』(일지사, 1980) 등이 대표적이다. 이 책들은 모두 학계에서 표준작으로 인정받고 있고, 여러 번 쇄(刷)를 거듭하면서 많은 독자들에게 널리 읽히고 있다. 이러한 상황에서 이번에 또 한 권의 개설서를 자의 반 타의 반으로 내게 되었는데, 그것이 바로 이 책이다. 그러나 이 책은 기왕의 개설서들과는 몇 가지 차이점이 있어서 의미가 있다고 생각한다.

첫째는 문어체의 글쓰기로 기술된 것이 아니라, 두 사람이 서로 질의

.........

* 『한국 미술의 美: 안휘준·이광표 대담』(공저, 효형출판, 2008).

하고 응답하는 문답식 담론으로 짜여진 구어체로 된 책이라는 점을 꼽을 수 있다. 문어체의 학술적 기술은 짜임새 있는 구성, 치밀한 논리 전개, 철저한 논거 제시 등이 가능한 장점을 지닌 반면, 틀에 매이지 않는 자유로운 논의를 어렵게 하는 측면이 있다. 또 그것은 냉철한 이성적 지식 전달을 가능케 하지만, 가슴에 직접 와 닿는 짙은 호소력은 부족하기 쉽다. 이를 보강하고 대조를 이룰 수 있는 것이 대화체의 담론이 아닐까 생각한다. 이것이 이 책의 첫 번째 장점이자 강점일 수 있을지 모르겠다. 그러나 구어체의 담론은 문어체의 기술이 지니는 강점을 놓칠 수밖에 없는 약점이나 한계를 태생적으로 띨 가능성도 있다. 그렇지만 분명한 점은 질의 응답식 대화를 통해 틀과 형식의 제약을 덜 받으며 보다 많은 얘기를 이 책에서 할 수 있었다는 사실이다. 이러한 대화의 성과가 독자들에게 더욱 직접적으로 실감나게 전달될 것으로 기대된다.

둘째는 다룬 내용의 폭이 기존 개설서들보다 넓고 다양하다는 점이다. 미술이란 무엇이며 어떤 의의가 있는가, 미술사(美術史)란 어떤 학문이며 왜 알아야 하는가, 한국미란 무엇이며 그에 대한 미론들은 어떻게 볼것인가, 선사시대 미술은 어떤 특징이 있으며 왜 중요한가, 삼국시대부터 조선왕조시대까지의 미술은 나라별·시대별로 어떤 미적(美的) 특징이 있으며 어떤 변화를 겪었는가, 외래 미술은 어떻게 수용했나, 현대 미술은 어떤 강점과 약점이 있으며 그 보완책이나 개선 방안은 무엇인가 등등 종횡으로 많은 얘기를 펼쳤다는 점이 이례적이다. 특히 조선시대까지만 다룬 종래의 개설서들과 달리 현대 미술까지 포함하여 논의한 점은 더욱 괄목할 만하다고 본다.

셋째는 대담의 주된 역점을 한국미의 시대별 혹은 국가별 특성과 그 변천을 논하는 데 두었다는 점이 특기할 만하다. 회화, 서예, 조각, 각종 공

예, 건축과 조원(造苑) 등 모든 분야를 망라하여 설명하기보다는 한국미의 특성과 변천을 가장 잘 드러내는 각 나라나 시대의 분야와 대표작들을 역점을 두어 거론하였다. 이 때문에 그렇지 못한 분야나 작품들은 소략하게 언급되거나 아예 빠지기도 하였다. 이 점 또한 이 책의 강점이자 약점이다. 그러나 한국미의 특성을 요점적이면서도 집중적으로 일관되게 다룬 개설서는 이 책뿐이라는 사실을 가볍게 볼 수는 없을 듯하다. 한국미의 이해에 관한 한 가장 도움이 될 것으로 본다.

이 책을 준비하면서 저자는 심한 산고(産苦)를 겪었다. 자유로운 형식의 대담이어서 모든 것이 용이할 것으로 여겼던 예상과는 달리 힘겨운 작업을 감내해야 했다. 구두로 피력된 내용은, 치밀한 계획하에 쓰여진 글과 달리 허술하고 거칠고 논리성이 부족한 경우가 많았다. 중요하지만 누락된 부분도 적지 않았다. 이런 부분들은 대폭 보충하고 다듬어야 했다. 그런데 이미 이루어진 대담의 틀 안에서 작업을 해야 했으므로 여간 번거롭고 어려운 일이 아니었다. 어쨌든 이 담론에는 저자가 평생 공부하고 많은 글을 쓰면서 축적되고 정리된 학문적 지식과 생각이 직설적으로 표출되고 담겨져 있다. 냉철하고 엄정한 문어체와 기존 개설서들에서보다 독자들에게 훨씬 바짝 다가선 느낌이다.

이 책은 전적으로 효형출판의 발상과 기획에 의해 세상에 나오게 되었다. 출판사 편집자들이 연전에 저자를 찾아와 이 책의 취지와 계획을 이야기하고 협조를 요청하였다. 우리나라 미술 전반에 관하여 자유롭게 대화를 나누고, 그것을 책으로 엮자는 것이었다. 대담자는 동아일보의 이광표 기자로 하자는 제의까지 하였다. 저자의 제자이자 문화재와 현대 미술 분야 전문기자이니 미술과 문화재에 대한 대담자로서 가장 적합한 인물이라는 판단에 따른 것이다. 이 기자는 저자가 아끼는 제자일 뿐 아니라, 미술사와 국

문학을 전공하였고, 미술과 문화재에 관하여 수많은 기사를 썼으며, 이미 박물관과 문화재에 관하여 책까지 낸 언론인이니, 출판사 측 판단은 정곡을 찌른 것이 아닐 수 없다. 이러한 기획자의 결정과 계획에 이끌려, 대화 형식의 책을 내는 일에 대한 약간의 망설임을 털고 제의를 받아들이기로 하였다.

이런 결정 이후 저자와 공저자인 이광표 차장이 몇 차례 만나 긴 대화를 나누었다. 주로 저자가 자유롭게 얘기하고, 이 기자가 보충 질의를 하여 보완하였으며, 이 책의 편집진들도 동참하여 경청하고 의견을 제시하였다. 몹시 어려웠지만, 유익하고 보람된 열매를 맺게 되어 다행스럽다. 이 책이 나올 수 있도록 애쓴 이분들에게 감사한다. 처음 시도한 이 책에 대한 독자의 반응이 어떨지 벌써부터 몹시 궁금하다.

2008년 여름
안휘준

『개정신판 안견과 몽유도원도』*

새 개정판의 출간에 부쳐

안견은 세종조가 낳은 조선왕조 최고의 거장으로 우리나라 회화사상 신라의 솔거, 고려의 이녕과 함께 삼대가(三大家)라고 불릴 수 있는 인물이다. 이 삼대가들의 작품 중에서 안견이 제작한 〈몽유도원도〉는 오랜 세월의 흐름을 버티고 재난을 피하여 유일하게 살아남은 단 한 점의 진작이다. 이 사실 하나만으로도 〈몽유도원도〉의 소중함을 쉽게 가늠할 수 있다.

〈몽유도원도〉는 세종대왕의 셋째아들인 안평대군이 1447년 4월 20일 (음력) 밤에 꿈꾸었던 도원(桃源)을 표현한 것으로 당시 최고의 화가였던 안견이 그림이 그리고, 가장 뛰어난 서예가였던 안평대군이 제기(題記)를 썼

.........

* 　『개정신판 안견과 몽유도원도』(사회평론, 2009).

으며, 정인지, 김종서, 박팽년, 성삼문, 이개, 신숙주 등 21명의 명경(名卿) 문사(文士)들이 각기 시문(詩文)을 짓고 써서 그야말로 시(詩)·서(書)·화(畵) 삼절(三絶)의 경지를 구현한 작품이다. 그러므로 〈몽유도원도〉는 하나의 뛰어난 미술작품일 뿐만 아니라 세종조의 문화의 성격과 수준을 복합적으로 말해주는 문화적 업적인 동시에 한 시대의 역사적 현상을 대변하는 막중한 사료(史料)인 것이다. 이 때문에 우리나라의 단일 회화작품으로는 국내외를 막론하고 제일 널리 알려져 있으며, 또한 현존의 작품으로는 단연 가장 대표적인 걸작이라 하겠다.

주지되어 있듯이 〈몽유도원도〉는 일본 덴리대학(天理大學) 중앙도서관에 소장되어 있으며, 지난 1986년 8월 21일 국립중앙박물관의 구중앙청 건물로의 이전(移轉) 개관 기념으로 잠시 환국하여 국민들에게 선보인 후 이름 그대로 몽유하듯 일본으로 되돌아갔다. 그 후 10년 뒤인 1996년에 삼성문화재단의 노력에 힘입어 국내에 다시 한 번 반입되어 그 해 12월 14일부터 이듬해인 1997년 2월 11일까지 호암미술관이 개최한 〈조선전기국보전(朝鮮前期國寶展)〉이라는 제하의 전람회에서 전시된 바 있다. 2009년 9월에는 한국박물관 100주년 기념행사를 빛내주기 위하여 〈몽유도원도〉가 공식적으로는 세 번째로 고국에 돌아와 국립중앙박물관에서 열흘간 전시될 예정이다.

이 명작이 고국에 돌아와 국민들에게 선보일 수 있도록 노력을 아끼지 않은 모든 분들에게 고마움을 금할 수 없다. 1986년 당시 국립중앙박물관장으로서 국내 전시의 단초를 연 고 한병삼 관장과 재정적 후원을 아끼지 않은 당시의 한국국제문화협회의 고 김성진 회장, 두 번째 국내 전시가 가능하도록 애쓴 삼성문화재단과 관계자들, 세 번째 한국 전시를 위해 노력한 국립중앙박물관의 최광식 관장, 그 밖에 세 차례의 전시를 위해 수고한 여

러 관계자들, 사진 촬영에 최선을 다한 한석홍 씨, 그리고 매번 〈몽유도원
도〉의 고국 방문과 출판에 협조해 준 덴리대학의 역대 관계자들에게 감사
한다.

　이런 여러분들의 노력에 힘입어 국내 전시가 이루어졌을 뿐만 아니라
이 졸저의 출간도 가능했음을 부인할 수 없다. 이 책의 원본이 처음으로 출
판된 것은 1987년 10월이었다. 예경산업사에서 『몽유도원』라는 제하에
출판된 책자가 그것이다. 이 책은 대형의 호화로운 타블로이드판으로 오류
가 많고 당시로서는 지나칠 정도로 값이 비쌌으므로, 수정·보완할 필요도
있고 또 독자들에게 좀더 저렴한 가격과 간편한 형태로 제공되어야 한다는
생각에 내용을 손질하고 판형을 바꾸어 새롭게 내게 된 것이 같은 출판사
인 예경산업사에서 1991년 2월에 지장본(紙裝本)으로 나온 『안견과 몽유도
원도』이다. 이 책은 보급판으로 값도 9천 원으로서 종래의 디럭스판에 비하
여 6분의 1도 되지 않는 저렴한 것이었지만 내용과 장정 등에 불만스러움
이 적지 않아 2년 뒤인 1993년에 도서출판 예경에서 같은 제목의 개정판을
양장본으로 출판하였다. 이 1993년 판도 절판된 지 너무 오래되어 독자들
은 더 이상 구해 보기가 어렵게 되었다.

　이러한 어려움을 해소하고 그동안 이루어진 새로운 자료의 발굴과 연
구 성과를 보충하기 위하여 새롭게 내놓는 것이 이 작은 책자이다. 초간본
부터 세 번째의 1993년 판까지 수록하였던 20여 편의 찬문과 이병한 교수
의 번역문은 이 책에는 싣지 않기로 하였다. 앞으로 찬문들의 한국문학사적
인 의의와 서예사적인 가치가 새롭게 규명되어 별권의 연구서가 출간되기
를 기대하기 때문이다. 안견의 생애와 〈몽유도원도〉의 화풍만을 집중하여
다룸으로써 본서의 장점이 더욱 분명하게 드러나기를 기대하는 마음이 큼
도 부인하고 싶지 않은 심정이다.

그동안 신문과 잡지들의 요청에 따라 〈몽유도원도〉에 관해서 이곳저곳에 썼던 여러 편의 단문(短文)들과 영문 논문도 참고삼아 부록에 실었다. 영문 논문은 〈몽유도원도〉를 국제적으로 알리는 데에 일조를 할 것으로 본다.

이 책자의 출간을 맡아준 사회평론사의 윤철호 사장을 위시하여 김천희 주간, 권현준·이태희 편집원 등 편집팀의 여러분들과 디자이너에게 깊이 감사한다. 초간본부터 3판까지의 출판을 맡아주었던 예경의 한병화 사장과 공저자였던 이병한 교수, 편집을 맡아서 애썼던 고 한문영 대표에게도 과거의 노고에 대해 고마운 마음을 표한다. 작업 과정에서 저자를 도와준 한국회화사연구소의 조규희, 이원진, 김현분 등 직원들에게도 고마움을 느낀다.

〈몽유도원도〉의 세 번째 공식적인 고국 방문을 기하여 이 책을 내게 된 것을 더 없이 기쁘게 생각한다.

2009년 9월
안휘준 적음

『역사와 사상이 담긴 조선시대 인물화』*

조선시대 인물화의 연구

그림의 역사에서 사람을 그린 인물화와 자연을 표현한 산수화(혹은 풍경화)는 쌍벽을 이루어왔다고 불 수 있다. 그러나 그 두 분야가 동양과 서양에서 비중이 같았던 것은 아니다. 일반적으로 동양에서는 산수화가 감상의 으뜸 대상이 되면서부터 우월적인 비중을 차지하였으나 서양에서는 대체로 인물화가 지배적인 위치를 점하였다. 이러한 차이는 동양인과 서양인들이 인간과 자연에 대하여 지녔던 인식과 사상의 차이에서 비롯된 것임을 부인하기 어렵다. 동양인들은 자연을 살아서 꿈틀대는 위대한 생명체이자 모든 생명의 근원이며 인간이 함부로 할 수 없는 지극히 경외로운 존재로

.........

* 『역사와 사상이 담긴 조선시대 인물화』(공편, 학고재, 2009).

여긴 반면, 인간은 그러한 자연에 의탁하여 살아가는 아주 미미한 존재로 간주하였다 범관(范寬)을 비롯한 오대말(五代末) 북송초(北宋初)의 거비파(巨碑派) 화가들의 산수화에서 자연은 대단히 웅장하게 표현된 반면에 인간과 동물은 쉽게 알아보기 어려울 정도로 아주 작고 미미하게 묘사되었던 점은 그 전형적인 예이다. 그렇다고 동양에서 인간존재의 중요성이나 존엄성이 경시되었던 것은 결코 아니지만 적어도 자연과 대비될 때에는 그 경중이 분명하였다.

이와 대조적으로 서양인들은 인간을 중심으로 여기고 자연은 인간에게 즐거움을 제공하거나 인간의 필요성에 따라 언제나 개간할 수 있는 부차적인 대상으로 간주하였다. 서양인들에게 자연은 동양에서처럼 경외의 대상이 아니라 향유와 활용의 대상이었다. 이 때문에 서양의 풍경화에서 자연은 자연 그대로의 모습보다는 인간에 의해 개간되고 손질된 모습으로 묘사되는 것이 상례였다. 식량 생산을 위한 농토나 해수욕을 위한 해변 장면이 자주 등장하는 것은 그 단적인 예이다. 순수한 자연의 모습 그 자체보다 그것을 배경으로 한 인간들의 모습과 행위가 더 큰 비중을 차지하는 것이 보편적이었다. 자연의 모습을 담은 풍경화에서조차 자연보다는 인물을 더 중시하였던 것이다. 이러한 서양 풍경화들을 군이 동양화와 대비시켜 본다면, 순수한 산수화보다는 산수를 배경으로 인물을 그려 넣는 이른바 산수인물화의 범주에 더 가까울 것이다. 이렇듯 자연에 대한 동양인들과 서양인들의 생각이 현저하게 다르며 그들의 자연관의 차이 이외에도 표현방법, 사용하는 재료도 서로 현저하게 다르니 그러한 구분은 당연하다고 하겠다.

서양에서는 인물화가 줄곧 회화의 주축을 이루었고 자연을 담아내는 풍경화의 발달은 동양의 산수화에 비해 수백 년이나 뒤처지게 되었다. 서양의 경우 풍경화는 현대에 이르기까지 인물화의 득세를 끝내 극복하지 못하

였다.

이와 달리 동양에서는 산수화가 회화의 중심이 되어왔다. 천수백 년의 전통을 이르며 수없이 그려지면서 시대별 화풍과 양식(樣式)을 형성하고 끊임없이 변해왔다. 산수화는 모든 화목 중에서 시대적 특징과 변화 양상을 가장 두드러지게 드러내므로 회화사 편년의 가장 확실한 사료(史料)로 인정받게 되었다. 이러한 몇 가지 연유로 동양의 회화사에서 산수화는 으뜸의 비중을 차지하게 되었고 따라서 학자들의 연구 역시 그 분야에 많이 쏠리게 되었다.

회화사 연구의 연조가 짧은 우리나라의 경우에는 더욱 편년의 절박한 필요성에 따라 산수화의 연구에 최우선 순위를 두지 않을 수 없었다. 이 때문에 인물화를 위시한 다른 분야들에 대한 연구의 손길이 상대적으로 더 늦게, 그리고 덜 미치게 된 것이 사실이다. 이는 결코 바람직한 일이 아니다. 인물화가 지닌 중요성과 역사적 의의가 제대로 이해되고, 그 화풍상의 특징과 시대의 흐름에 따른 변화 양상이 올바로 규명되어야 마땅하다.

우리나라에서는 이미 선사시대부터 인물의 모습이 표현되기 시작하여 삼국시대에 이르면 고구려의 고분벽화에서 보듯이 그림으로 적극적으로 그려졌다. 고려시대에는 초상화를 비롯한 일반 인물화만이 아니라 불교 인물화가 고도의 발전을 이루었고 이러한 전통은 조선왕조시대(1392~1910)로 계승되어 더욱 큰 진전을 이루었다. 조선시대의 초상화가 동양 최고 수준에 이르게 된 데에는 조상숭배 사상, 피사(被寫)인물에 대한 정확한 사실적 묘사와 내면세계의 진솔한 표출을 지향하는 전신사조(傳神寫照) 이외에도 고구려 안악 3호분의 주인공과 부인의 초상(372년), 덕흥리 고분의 주인공 초상(408년) 이래 천수백 년의 전통이 바탕이 되었음을 부인할 수 없다.

회화가 가장 다양하고 높은 수준으로 발달하였던 조선왕조시대에는

비단 초상화만이 아니라 궁중의 각종 행사를 그린 의궤도(儀軌圖)와 기록화, 고사(故事)와 연관된 인물을 담은 고사인물화, 산수를 배경으로 인물을 표현한 산수인물화, 일상생활이나 행상사와 연관된 인물들을 묘사한 풍속인물화, 도교와 불교 등 종교적 인물들을 수묵법으로 그린 도석(道釋)인물화, 불교와 관련된 불보살 등의 인물을 먹과 농채로 묘사한 불교인물화 등 다양한 주제와 내용의 인물화가 발달하였다. 이처럼 다양한 인물화들 중에서 초상화와 풍속화에 대해서는 개략적으로나마 연구가 되었고 책자들이 나와 있으나 다른 분야의 인물화들은 대부분 제대로 연구되어 있지 못한 실정이다. 필자 자신도 조선시대의 인물화 중에서는 풍속 인물화에 관하여 개괄적인 고찰을 했을 뿐 다른 인물화에 대해서는 연구의 손길을 충분히 뻗지 못했다. 삼국시대와 고려시대의 인물화에 관한 논문들을 발표한 후 여력이 없어서 조선시대의 인물화에 대하여 종합적인 연구를 할 수가 없었다.

그런데 이러한 안타까운 상황을 어느 정도 극복할 계기를 찾게 되었다. 2003년 1학기에 서울대학교 고고미술사학과 대학원의 한국미술사 연구 세미나 주제로 '조선왕조시대의 인물화'를 택하고 조선시대의 각종 인물화에 대하여 학생들의 발표와 토론을 통해 집중적인 조명을 할 수 있었던 것이다. 그 후에도 조선시대의 인물화를 주제로 발표하는 학생들이 있어서 이해의 폭을 넓힐 수 있었다. 학생들이 택한 주제는 다양하여 조선시대의 각종 인물화가 대부분 망라된 느낌이다. 비록 글의 구성이 다소 느슨하고 논리의 전개가 약간 허술하며 문장이 매끄럽지 못한 측면이 종종 눈에 띄긴 해도 그들이 모은 문헌자료와 작품사료들은 그냥 지나쳐버리기에 너무 아깝게 생각되었다. 그들의 발표문과 자료들을 함께 묶어서 책으로 펴내면 조선시대의 인물화를 포괄적으로 이해하고 앞으로의 회화사와 미술

사의 연구에 알찬 참고자료집이 될 뿐만 아니라 나아가서는 우리의 역사와 사상의 연구에도 보조자료가 될 것으로 판단하였다. 이러한 필자의 판단이 이 책자를 내게 된 계기가 되었다.

이곳에 실린 글들은 대부분 학생들과 지도교수였던 필자와의 긴밀한 논의와 협조하에 이루어졌다. 주제의 확정, 목차의 구성, 자료의 수집과 선별, 발표와 질의토론, 총평 등 거의 모든 과정을 학생들과 지도교수가 함께 하였다. 모두들 열심히 공부하였다. 대부분의 주제는 처음으로 철저한 학술적 조명을 받게 된 것들이다. 학생들의 노력이 대견스럽게 느껴진다. 이 책의 출간으로 그들의 노력이 작으나마 결실을 맺고 학계와 인물화 연구에 다소나마 기여를 하는 계기가 되었으면 한다.

필자는 30편 가까운 글들을 어떻게 분류하여 정리할 것인지, 책의 제목은 무엇으로 할 것인지를 놓고 적지 않은 고심을 하였다. 그 결과 제목은 '역사와 사상이 담긴 조선시대 인물화'로 결정하고 모든 글들은 '고사인물과 역사인물이 담긴 그림' '풍속이 담긴 인물그림' '불교사상이 담긴 인물그림' '도교사상이 담긴 인물그림' '은일(隱逸)사상이 담긴 인물그림'의 여섯 개 장으로 분류하여 게재하기로 결정하였다. 이승혜의 「화승(畵僧) 색민(嗇敏)이 그린 이의경상(李毅敬像)」과 박혜원의 「감로탱(甘露幀)의 재난장면(災難場面)」 등의 일부 글들은 각각 역사인물과 풍속인물로 분류했다가 그 불교적 배경이나 성격을 고려하여 '불교사상이 담긴 인물그림' 편에 옮겨 싣기로 확정하였다. '고사인물과 역사인물이 담긴 그림'과 '풍속이 담긴 인물그림'을 앞세우고 나머지는 유(儒)·불(佛)·선(仙) 3교와 연관이 깊은 글들을 분류하여 게재하였다. 은일사상과 연관된 인물그림들은 도가사상과 가장 관계가 깊다고 보아 '도교사상이 담긴 인물그림' 다음에 묶어서 실었다.

학생들의 글을 재점검하고 출판이 가능하도록 조정하는 일을 국립중앙박물관의 민길홍 학예사에게 위임하였다. 이 책의 출판 준비에 애쓴 민 학예사에게 고맙게 생각하다. 이 책의 출판을 기꺼이 맡아 책으로 엮어준 도서출판 학고재의 우찬규 사장, 소철주 주간, 김태수 편집국장, 손경여 씨 등 학고재 편집부원들과 디자이너 문명예 씨에게도 각별히 사의를 표한다. 알찬 내용의 좋은 글이 되도록 노력한 집필자로서의 옛 대학원 학생들 모두에게도 자랑스러움을 느낀다. 이 책의 출간이 이 젊은 학자들의 혜성 같은 학문적 성장과 학계에 대한 혁혁한 기여의 단초가 되기를 충심으로 빌어 마지않는다.

2009년 초가을

안휘준 적음

『청출어람의 한국미술』*

머리말

청출어람(靑出於藍)의 한국미술

　먼저 이 책의 제목이 약간 특이하여 독자들이 다소 의아하게 생각할 소지가 있을 듯합니다. 특히 한자어에 거리감을 느끼는 한글세대의 젊은 독자들은 더욱 생소하게 느낄지도 모르겠습니다. 그래서 제목에 대한 약간의 설명이 우선 필요할 것 같습니다. 그래야 이 책의 내용이나 저자의 뜻이 독자들에게 제대로 전달될 것이기 때문입니다.

　'청출어람(靑出於藍)'이라는 말은 '청색은 쪽으로부터 나옴에도 불구

.........

*　　『청출어람의 한국미술』(사회평론, 2010).

하고 오히려 쪽빛보다도 더 푸르다'는 뜻을 지니고 있습니다. 그래서 '스승보다 나은 제자'나 '선배보다 나은 후배'를 지칭하기도 합니다. 순자(荀子)의 권학편(勸學篇)에서 나온 이 말은 줄여서 출람(出藍)이라고도 합니다. 이 책의 제목을 "청출어람(靑出於藍)의 한국미술"로 붙인 이유는 한국미술에서 어느 나라나 지역보다도 많은 영향을 미쳤던 중국미술과 비교하여 그 이상의 높은 경지를 이루었던 한국미술에 대한 이야기를 하기 위해서입니다.

이에 대하여 많은 국민들은 혹시 한국미술이 설마하니 중국미술보다 더 뛰어난 경지를 이루었겠는가, 책 제목이 지나치게 과장된 것이 아니겠는가, 저자가 너무 국수주의적 성향을 지닌 게 아닐까 등등의 의문을 제기할 가능성이 없지 않을 것으로 추측되기도 합니다. 이러한 의문들이 제기되어도 무리가 아니라는 생각이 듭니다. 어찌 보면 오히려 당연한 일로 간주되기도 합니다. 왜냐하면 우리 국민들은 일제로부터 해방이 된 지 이미 60여 년이 되었어도, 일제시대에 우리의 역사와 문화를 왜곡하기 위하여 의도적으로 일본 학자들에 의해 심어진 식민사관(植民史觀)으로부터 아직도 완전히 벗어나지 못했을 뿐만 아니라 우리의 미술문화를 정당하게 이해할 만한 교육을 올바르게 충분히 받을 기회를 갖지 못했기 때문입니다. 이는 그것을 극복하기 위한 노력을 개별적으로 기울이지 못한 국민 개개인의 책임이기도 하지만 좀더 큰 책임은 해방 60여 년이 지나도록 올바른 교육을 통해 국민들을 제대로 이끌지 못한 역대 정부와 국가에 있음을 아무도 부인하지 못할 것입니다.

저자는 앞서 나온 의문들에 대하여 소신을 가지고 이렇게 답할 수 있습니다. 한국의 미술은, 저자가 이제까지 여러 저술들에서 일관되게 주장했고 또한 이 책에서 더욱 요점적으로 제시하듯이 중국 등 다른 나라나 지역의 영향을 받았으면서도 많은 부분에서 더욱 뛰어난 '청출어람'의 경지를

이룩했으며, 그것은 결코 과장된 것도 아니고 저자의 국수주의나 쇼비니즘(Chauvinism)은 더더욱 아니라고. 다만 그 엄연한 사실을 많은 국민들이 아직도 깨닫지 못하고 있고, 국가와 전문 학자들이 그러한 편견을 깨기 위해 충분한 노력을 기울이지 못했기 때문일 뿐이라고. 물론 이 책에서 주장하는 것은 어느 시대, 어느 분야, 어느 작가나 늘 중국을 비롯한 다른 나라나 지역의 미술보다 예외 없이 '청출어람'의 경지에 이르렀다는 것은 아닙니다. 이는 어느 나라의 경우에도 마찬가지입니다.

정확히 얘기하면 한국미술사상 '청출어람'의 경지에 이른 시대, 분야, 작가와 작품이 엄연히 많이 있음에도 불구하고 그것을 모르고 있을 뿐만 아니라 모르면서도 인정하지 않으려 하는 점이 문제라는 것입니다. 자신의 손에 보석이 들려 있는데도 그것이 보석인지 모르며 왜 값진지 모른다면 그는 결코 현명한 사람이 아닐 것입니다. 이러한 어리석은 상황이 우리 국민들 사이에서 하루 속히 불식되어 더 이상 지속되는 일이 없어야 하겠습니다. 이 졸저를 출간하는 가장 절실한 목적이 거기에 있습니다.

이러한 상황이 완전히 해소되거나 최소한 완화되지 않으면, 우리의 미술문화와 역사에 대한 우리 국민들의 부정적 인식을 불식하고, 일본의 지속적인 역사교과서 왜곡과 중국의 동북공정과 같은 터무니없는 역사침탈에 대하여 자신 있게 대응하기가 어려울 것입니다. 우리의 미술문화와 역사를 과장하지도 말고, 일제 식민주의 사학자들처럼 과소평가하지도 말며, 오로지 있는 그대로만 공정하게 평가하는 것이 절실히 요망됩니다. 이러한 입장에서 저자가 제기하는 것이 한국미술의 '청출어람'인 것입니다.

예술은 문학, 미술, 음악, 무용, 연극, 영화 등 그 무엇이든, 어느 나라 어느 시대의 것이든 모두 다같이 중요합니다. 심지어 원시 부족의 예술조차도 소중한 것입니다. 왜냐하면 그 속에는 인류의 창의성, 미의식, 지혜, 기

호, 습관, 타 지역과의 관계 등 수많은 정보가 곁들여져 있을 뿐만 아니라 새 문화의 창출을 위한 밑거름이 될 수 있기 때문입니다. 20세기 최고의 미술가인 피카소가 아프리카의 원시조각에서 영감을 얻어 새로운 현재적 원시주의(Primitivism) 미술을 창출한 것은 그 좋은 증거입니다. 그러므로 어느 나라, 어느 시대, 어느 분야의 예술이든 모두 다 중요하게 여겨야 마땅한 것입니다. 따라서 어느 특정한 나라나 민족의 미술이나 예술이 다른 나라나 민족의 그것보다 더 낫다거나 못하다고 하는 얘기는 함부로 해서는 안 되는 일입니다. 그러나 이러한 대원칙에도 불구하고, 개별적인 작품과 작품 사이, 그것을 만든 작가와 작가 사이, 장인과 장인 사이에는 격조와 수준의 차이가 엄연히 존재함을 부인할 수 없습니다. 그러므로 작품에 의거한 평가와 그것에 근거한 '청출어람'에 대한 논의는 합당한 것입니다.

어쩌면 저자가 '청출어람' 운운하는 저술을 내는 것이 부당한 것으로 여겨질 소지가 없지 않습니다. 그러나 그러는 데에는 세 가지 이유가 있습니다. 첫째, 한국미술이 중국미술보다 못하다고 여기는 일반적인 통념과는 달리 실제로 한국의 미술 중에는 중국의 미술보다 더 높은 수준으로 발달된 것들이 많이 있다는 사실입니다. 그러므로 사실을 사실대로 밝히는 것이 도리라고 봅니다. 둘째, 그럼에도 불구하고 그러한 사실을 이제까지 어느 누구도 체계적·적극적으로 밝히려 노력하지 않았다는 점입니다. 셋째, 일제시대부터 한국미술의 진상이 심하게 왜곡된 채 아직까지도 철저하게 바로잡히지 않은 채 지속되고 있다는 이유 때문입니다. 어느 나라 미술도 한국의 미술처럼 이렇게 부당하게 왜곡되고 곡해된 바가 없습니다.『청출어람의 한국미술』의 출간은 이러한 상황을 바로잡고 제자리에 되돌리는 작업의 일환에 불과한 것입니다. 있는 그대로의 한국미술을 공평하게 들여다본 결과일 뿐이며, 이런 일은 누군가가 언젠가는 꼭 해야만 하는 일인데 그 일

이 여러 가지로 부족한 저자에게 부여된 셈입니다.

'청출어람의 한국미술'이라는 말과 관련하여 오해가 생기는 일이 없어야 하겠습니다. 즉 이 말이 한국미술은 언제나 어느 분야에서나 중국미술보다 뛰어나다거나 반대로 중국미술은 한국미술보다 늘 못하다는 뜻으로 잘못 받아들이는 일이 있어서는 안 된다는 것입니다. 뛰어난 중국의 미술이 이웃에 있었기에 한국미술이 그 자극을 받아 크게 발달할 수 있었다고 봅니다. 이는 한국의 미술문화에 관해서만은 참으로 다행한 일이었습니다. 이 점은 마치 훌륭한 스승이나 선배 덕분에 청출어람의 경지에 이르는 제자나 후배가 배출될 수 있는 것과도 같은 이치입니다. 훌륭한 제자의 배출은 스승에게 시기의 대상이기보다는 오히려 큰 기쁨이자 보람이듯이 중국의 입장에서도 자국의 뛰어난 문화에 힘입어 청출어람의 경지를 창출한 한국미술에 대하여 흔쾌하게 여겨야 마땅할 것입니다. 한국미술이 청출어람의 경지를 이룰 수 있었던 것은 곁에 참고할 뛰어난 중국미술이 있었고, 이를 현명하게 수용하여 자체의 발전을 이룰 능력과 창의성을 우리 한민족이 지니고 또 발휘할 수 있었던 덕분입니다. 이에 대한 공평한 이해가 필요합니다.

이 졸저의 가장 중요한 핵심부는 「청출어람의 한국미술」이라는 장입니다. 그 앞의 장은 한국미술의 기원을, 그 다음의 장은 한국미술이 일본에 미친 영향을 다룬 것들입니다. 기원과 영향을 다룬 장들도 대단히 중요함을 부인할 수 없지만 역시 책 제목과 관련하여 제일 중요한 부분은 아무래도 청출어람의 경지를 다룬 부분이 아닐 수 없습니다.

청출어람의 경지를 보여주는 한국의 작품들을 선정하기 위하여 적지 않은 고심을 하였습니다. 그 결과 작품 선정을 위한 몇 가지 원칙을 세우기로 하였습니다. 작품 전체의 형태나 구성은 물론 세부묘사에 이르기까지 마찬가지의 잣대를 적용하였습니다.

첫째, 창의성, 예술성, 작품성, 수월성(秀越性)이 뚜렷하고 독보적이어야 할 것.

둘째, 한국성(한국적 특성), 독자성이 분명하고 국적에 대한 논란의 여지가 없어야 할 것.

셋째, 역사적 가치와 사료성(史料性) 및 기록성이 높아야 할 것.

넷째, 보존상태가 양호하고 용도가 분명해야 할 것.

이러한 조건들을 충족시키는 작품들만을 선정하여 다루기로 하였습니다. 그리고 이러한 작품들을 선정하기 위하여 고심을 거듭하였고 그에 따른 많은 시간을 할애해야 했습니다. 그 결과 작품 선정에서 빠진 왕조와 분야가 꽤 있습니다. 우선 왕조로는 높은 수준의 고분미술을 발전시키고 일본의 고대문화에 다대한 영향을 미쳤음에도 불구하고 논란의 여지없이 청출어람의 범주에 넣을 수 있는 절대적인 작품이 없는 가야와 함께 문화재가 많이 남아 있지도 않고 아직 특출한 작품이 발굴되지도 않은 발해가 빠지게 되었습니다. 특히 발해는 통일신라와 거의 대등하게 겨뤘던 나라이지만 현재의 상황에서는 '청출어람'의 경지에 든 작품이 없어서 안타깝습니다.

분야별로는 고려와 조선의 불교조각, 고려의 일반회화, 조선왕조의 불교회화, 청화백자(靑華白磁) 등이 빠지게 되었습니다. 조선시대의 불교회화 중에서 조선 특유의 작품들인 감로도(甘露圖)를 포함시켜보려고 고심을 많이 했으나 세부묘사에서 중국의 불교회화보다 낫다고 주장하기 어렵다고 판단되어 장고 끝에 포기하기로 결심하였습니다. 조선시대의 청화백자는 최고의 경지에 이른 분야이지만 중국 것보다 월등하게 낫다고 주장하기에는 논란을 빚을 소지가 있어서 역시 포기하였습니다. 목가구의 경우에는 그 아름다움이나 한국적 특징이 너무도 분명하면서도 절대연대를 지닌 작

품이 드물고 대표성을 지닌 것으로 내세우기에는 형태나 기능이 너무나 다양하여 한두 점을 선정하기에 난점이 많음에도 불구하고 다소 무리를 하여 포함시켰습니다. 이와는 또다른 어려움을 다양하고 뛰어난 작품들이 풍부하게 남아 있는 고려시대의 사경 및 변상도와 청자, 그리고 조선시대의 분청사기에서도 겪었습니다. 서화 양 분야에 걸친 고려시대 사경과 변상도는 대표작을 정하기도 어렵고 섣불리 다루기도 주저되어 여기에서는 기술을 생략하기로 하였습니다. 반면에 고려청자의 경우에는 우수성, 특이성, 다양성 때문에 여러 점의 작품이 선정되었습니다. 조선시대의 분청사기는 종류도 다양하고 유존 작품도 풍부하며 한국적 특성도 두드러지나 감로도와 비슷한 이유로 많은 작품을 선정하기가 어려웠습니다.

선정에서 빠진 개별 작품으로 특히 아쉬운 것은 신라의 첨성대와 조선 후기의 기록화인 〈화성능행도〉 또는 〈수원능행도〉로 알려진《원행을묘정리의궤(園幸乙卯整理儀軌)》등입니다. 전자는 그 건축물의 용도에 대한 논의가 확정되어 있지 않아서, 후자는 중국 청대 강희제(康熙帝)와 건륭제(乾隆帝)의 〈남순도(南巡圖)〉와 결부하여 우열을 두고 시비가 걸릴 소지가 있어서 빼기로 하였습니다.

엄격한 기준에 따라 선정한 결과를 보면 분야나 수적인 면에서 조선시대가 최다수를 차지하고 있음이 확인됩니다. 억불숭유정책을 엄격히 실시한 나라로서 미술문화의 제한성과 한계성이 완연했던 나라로 부당하게 오해를 받아 왔으나 사실은 지극히 높은 수준의 미술을 다양하게 발전시켰던 왕조였음이 확인됩니다. 물론 시대적으로 현대와 제일 가깝고 따라서 남아 있는 작품의 수효도 가장 많은 점도 염두에 두어야 할 사항이기는 합니다. 이 점을 감안해도 대단하다는 생각을 떨칠 수가 없습니다. 역시 조선시대의 미술문화에 대하여 새롭게 평가해야 할 시점이라는 생각이 듭니다.

이처럼 이 책에서는 한국미술의 기원, 엄격하게 선정한 극소수의 '청출어람'의 경지에 든 세계 제일급의 작품들의 특징과 의의, 일본미술에 미친 영향만을 다루게 되어 한국의 모든 왕조와 시대, 모든 분야의 미술을 포괄적으로 고르게 소개하는 전형적인 미술사 개설서와는 부분적으로 성격을 같이하면서도 전체적으로는 차이가 있음을 부인하기 어렵습니다. 모든 시대와 모든 분야를 포함한 개설적인 내용을 위해서는 저자가 은사이신 삼불(三佛) 김원용(金元龍) 선생과 공저로 펴낸『한국미술의 역사』(시공사, 2003)가 도움이 될 것으로 봅니다. 본서에서는 어떤 작품들이 한국미술의 정수(精髓) 중의 정수인지, 그것들이 왜 '청출어람'의 경지에 속하는 것으로 판단되는지, 그것들이 지닌 예술적 특징과 미술사적 의의는 무엇인지 등을 이해하는 데 참고가 될 것으로 봅니다. 우리 민족이 지닌 미적 창의성, 기호, 지혜 등과 그 역사적 가치를 파악함에 있어서 특히 간편한 길잡이가 될 수 있을 것으로 기대합니다. 이러한 관점에서 이 책은 압축된 한국미술사 정수라고 볼 수도 있을 것입니다. 이 책에 포함된 작품들에 관해서는 저자가 이미 펴낸 어느 책에서보다도 더 구체적으로 분석하고 이해하기 쉽게 기술하고자 노력하였습니다. 이 점이 이 책의 두드러진 장점의 하나라고 생각합니다.

어쨌든 이를 통하여 우리 민족이 탁월한 창의성과 빼어난 미적 감각을 지닌 민족이며 앞으로도 보다 높은 차원의 문화를 발전시킬 무한한 가능성을 지니고 있음이 확인됩니다.

이처럼 한국에서의 청출어람은 과거의 일만이 아니라 현재의 일이고 미래의 일인 것입니다. 또한 미술문화에만 국한된 것이 아니고 모든 예술, 모든 문화, 그 밖의 모든 분야에 해당되는 일이라고 보아도 좋을 것입니다. 이 점은 이곳에서 일일이 예를 들기 번거로운 수많은 사례들에 의해 입증

이 되고 있습니다.

이 작은 책자는 2007년 10월에 화정박물관에서 〈화정미술사강연〉의 제1회 강연자로 초청을 받아 3회에 걸쳐 강연했던 내용을 수정 보완한 것입니다. 당시 강연자의 전체 제목이 〈청출어람(靑出於藍)의 한국미술〉이었고 그것이 그대로 이 책의 제목이 된 셈입니다. 당시 강연의 작은 제목은 '한국미술의 기원', '청출어람의 미술', '또 하나의 미술 종주국'으로 짜여져 있었습니다. 매회 강연은 출판사에 의해 녹취되었고, 그 녹취록을 풀어 쓴 것이 이 졸저의 모체가 되었으며, 그 원고를 대폭 보완하고 손질한 것이 본서입니다. 그 개요를 크게 보면 한국미술의 기원(탄생), 발전(청출어람), 영향 혹은 확산과 파급(또 하나의 미술 종주국)으로 나누어집니다.

본래 강연 등 구두로 된 발표는 구성이 허술하고 내용상 빈 곳이 많으며, 논리성이 떨어지기 마련이어서 출판을 위해서는 대폭적인 손질이 불가피할 수밖에 없습니다. 이를 출판에 적합하도록 보완하고 손질하는 일은 지극히 고통스럽고 시간이 한없이 걸리는 작업이었습니다. 차라리 처음부터 정식으로 원고를 썼더라면 좋았을 것이라는 후회를 수도 없이 했습니다. 어렸을 때 앓았던 고통스럽고 짜증스럽던 홍역이 되살아 난 듯한 느낌이 들기도 하였습니다.

이 때문에 본래의 출판 시기가 거듭거듭 미뤄지고 늦어지게 되었습니다. 사회평론의 윤철호 사장과 김천희 주간, 권현준·이태희 편집원 등 편집부원 여러분에게 너무나 미안하고 또 동시에 더없이 고마운 심정입니다. 이 책의 모체가 된 〈화정미술사강연〉의 특강 시리즈를 만들고 후원한 화정박물관의 한혜주 관장과 한빛문화재단의 한광호 이사장님 내외분, 이화여자대학교의 홍선표 교수와 서울대학교의 이주형 교수에게 감사합니다. 한국회화사연구소의 직원들 모두에게도 고마움을 느낍니다. 오다연 연구원과

김현분 과장이 특히 수고가 많았습니다. 최종적인 확인 교정은 김나정, 박은경, 정미연 등 서울대학교 고고미술사학과의 대학원 학생들이 맡아서 보았습니다. 고맙고 자랑스럽습니다.

아울러 우리의 소중한 미술문화재들을 소장하고 온전하게 보존하고 있는 모든 공사립박물관들과 개인 소장가들, 그리고 도판자료의 활용에 협조해준 모든 분들에게 충심으로 경의와 감사의 뜻을 표합니다.

이 작은 책자의 출간이 우리 미술문화에 대한 국민들의 정당한 평가와 올바른 이해를 돕는 데 하나의 계기가 되기를 기대합니다.

2010년 3월 3일

안휘준 적음

『한국 미술사 연구』[*]

저자가 평생 발표한 전공 논문들 중에서 나름대로 의미가 있다고 생각되는 것들은 몇몇 졸저들에 실어서 세상에 내놓은 바 있다. 그러나 저자의 회화사 논문집인 『한국 회화사 연구』(시공사, 2000)가 출간된 이후 10여 년간 쓰여진 여러 편의 논문들은 아직 제대로 묶여지지 않은 채 이곳저곳에 산재되어 있는 상태이다. 지난 10여 년간에 발표된 이 논문들은 우리나라의 전통회화와 미술을 이해하고 연구하는 데 있어서 충분히 참고의 여지가 있다고 여겨짐에도 불구하고 절판되었거나 흩어져 있어서 독자들이 이용하기에 지극히 불편한 형편인 것이다. 고분벽화에 관한 글들, 규장각 소장 회화 및 지도에 관한 글들은 특히 구해 보기 어려운 대표적인 예들이다. 또한 솔거나 정선에 관한 글들처럼 아직 정식으로 출판되지 않은 경우도 있

.........

* 　『한국 미술사 연구』(사회평론, 2012).

다. 이에 그 글들을 모두 한 권의 논문집으로 묶어서 펴낼 필요가 절실하다고 느꼈다.

독자들이 참고하기에 가장 편리하고 효율적인 편집이 무엇일까를 많이 생각한 끝에 그 글들 전체를 「총론」, 「고분벽화」, 「일반회화」, 「미술교섭」, 「미술사 연구」의 5개 장으로 구분하고, 크고 작은 19편의 글들을 분야와 성격에 따라 분류하여 해당되는 장들에 각각 배정하였다. 이로써 독자들은 분야별 전체 맥락 속에서 특정한 논문을 이해하고 쉽게 이용할 수 있으리라고 본다.

이 책은 이미 출판된 『한국 회화사 연구』(시공사, 2000), 『한국회화의 전통』(문예출판사, 1998)을 대폭 수정보완하여 새롭게 펴낸 『한국 그림의 전통』(사회평론, 2011), 우리나라 현대미술에 관한 논고들을 묶어서 낸 소책자 『미술사로 본 한국의 현대미술』(서울대학교출판부, 2008) 등과 함께 4권의 대표적 논문집이라 할 수 있다. 이 논문집들은 개설적 성격이 강한 저자의 여러 저서들 이상으로 저자의 학문적 성격과 성향을 원형 그대로 잘 드러내는 책들이라 하겠다. 그런 의미에서 저자의 애정이 개설서들 이상으로 이 책을 포함한 논문집들에 쏠림을 부인하기 어렵다.

한국회화사나 한국미술사 전공자들, 우리나라의 미술문화에 남달리 이해가 깊은 독자들이 많이 이용해준다면 더 이상 바랄 것이 없겠다.

이 책을 내는 과정에서 애쓴 사회평론의 윤철호 사장 이하 편집부원 여러분에게 마음으로부터 감사의 뜻을 표한다.

2011년 9월 15일
청룡동 연구실에서 저자 씀

『한국 고분벽화 연구』[*]

 졸저『한국 미술사 연구』(사회평론, 2012. 11)가 출간된 지 불과 며칠도 되지 않은 어느 날 불현듯 한 가지 생각이 머릿속에 떠올랐다. 다른 책들에 밀려 여러 해 동안 미루어져 온『한국 소상팔경도(瀟湘八景圖) 연구』의 출판 준비를 서둘러야겠다는 생각을 하고 있던 참이었다. 그것은 저자가 우리나라의 고분벽화에 관하여 쓴 글들만을 따로 한데 모아서 한 권의 책으로 묶어야 되지 않나 하는 발상이었다. 고분벽화에 관한 졸고들이 이 책 저 책에 분산되어 있어서 독자들이 일관되게 이해하는 데에 지장이 있고, 또 참고하기에도 불편할 것이라는 생각이 들었기 때문이다. 왜 그런 생각을 진작 하지 못했을까 하는 아쉬움이 몰려왔다. 처음부터 따로 묶어서 별권의 책으로 냈더라면 좋았을 것을……. 그러나 애초에는 새로운 벽화고분들이 발견되

..........

* 『한국 고분벽화 연구』(사회평론, 2013).

고 그 벽화에 대하여 저자가 매번 조사에 참여하여 몇 편의 논문까지 쓰게 될 줄은 전혀 예상하지 못하였으니 당연한 일이기도 하다. 별권의 책으로 낸다는 것은 생각조차 하지 못했던 것이다.

그 생각은 바로 마음속의 갈등으로 커지고 있었다. 고분벽화들에 관하여 쓴 졸고들은 이미 2000년에 출간된『한국 회화사 연구』(시공사), 2007년에 발간된『고구려 회화』(효형출판), 그리고 얼마 전에 나온『한국 미술사 연구』등 세 권의 저서들에 이미 실려 있어서 필요한 독자들은 그 책들을 보면 될 것이므로 굳이 별개의 논문집으로 엮을 필요가 있겠는가 하는 생각이 먼저 떠올랐다. 그러나 이 부정적인 생각은 이내 다른 긍정적인 생각에 압도되었다. 그런 것은 사실이지만 고분벽화는 죽음과 죽은 자를 위한 장의적(葬儀的) 그림이어서 주제, 구성, 표현방법, 종교와 사상 등 여러 가지 면에서 순수한 감상을 위한 일반회화와는 구분되는 특성이 있을 뿐만 아니라 기록성과 역사성이 더욱 두드러지므로, 그것에 관한 글들만 한 권의 책에 몰아서 묶는 것이 의미도 있고 참고하기에 간편하리라는 것이 바로 그 다른 생각이었다. 게다가 고구려 고분벽화에 관한 글들은『고구려 회화』에서 일반 독자들의 이해를 돕기 위하여 편집상 변형된 형태로 소개된 바 있는데, 그 원형을 되찾아 본래의 모습대로 소개하는 것이 필요하다는 생각도 그 발상을 부추겼다.

이 고민스러운 문제를 가지고 사회평론의 김천희 주간, 권현준 편집원과 논의하게 되었고 그 결과 고분벽화에 관한 졸고들만을 한 권의 체계화된 작은 책자로 함께 묶어서 펴내는 것이 좋겠다는 결정을 내리게 되었다. 일반회화와 미술을 주된 내용으로 한 논문집들 이곳저곳에 흩어져 있는 상태보다는 '고분벽화'라고 하는 단일의 공동 주제 아래 시대별 논문들을 일목요연하게 정리하는 것이 독자들의 이해에 더 큰 보탬이 될 것으로 다 같

이 공감하였기 때문이다. 이로써 저자의 마음속 갈등이 말끔히 정리되고 이 작은 책자가 준비에 들어가게 된 것이다. 오직 고마울 뿐이다.

이러한 결론을 내는 데에 있어서 무엇보다도 큰 몫을 한 다른 한 가지 이유는 우리나라 학계나 출판계에 고구려의 고분벽화를 제외하고는 삼국시대부터 조선왕조시대까지 모든 시대의 고분벽화를 꿰는 학술적 연구서는 전무하다는 사실이었다. 고분벽화에 관한 통시대적인 저서는 저자의 은사이신 고(故) 삼불(三佛) 김원용(金元龍) 선생이 내신 『한국벽화고분(韓國壁畵古墳)』(일지사, 1980)이 유일하다. 이 책은 작지만 벽화고분과 고분벽화에 관한 가장 요점적이고 알찬 저서로 그 분야의 개설서로서 역할을 충분히 하고 있고 앞으로도 그럴 것이다. 다만 이 옥저가 출판된 1980년 이후에 새로 발견되고 발굴 조사된 고분들의 벽화에 관한 학술정보는 전혀 포함되어 있지 않은 점이 아쉬울 수밖에 없다. 이번의 졸저에 실린 글들은 모두 은사의 옥저가 출간된 이후에 쓰여진 논문들이어서 역대 우리나라 고분벽화에 관한 새로운 정보를 제공하면서 보완적인 역할을 하게 될 것으로 여겨진다.

저자가 미술사 전공자여서 이 졸저에서는 고분의 구조나 출토품 등 고고학적 측면과 자료에 관해서는 되도록 언급을 피하고 벽화의 주제와 화풍, 표현방법 등 미술사적인 양상을 밝히는 데 주로 치중하였음을 미리 밝혀둔다. 즉 벽화가 그려져 있는 고분인 벽화고분에 대한 연구가 아니라 고분 내에 그려진 벽화인 고분벽화에 관한 고찰인 것이다. 벽화고분들의 고고학적, 역사학적, 민속학적 제 양상에 관해서는 해당 전문가들의 글이 보다 큰 참고가 될 것이다. 이 책은 고고학 등 다른 분야의 전문가들이 소홀히 하기 쉬운 측면, 즉 그림 혹은 회화사 자료로서의 고분벽화에 관한 연구서로서 참고되었으면 좋겠다.

저자는 한국회화사를 전공하는 덕분에 새로운 벽화고분이 발견될 때마다 벽화 조사의 책무를 지고 발굴단에 참여하게 되는 행운을 누렸다. 기미년명 순흥 읍내리 벽화고분, 경기도 파주 서곡리의 고려 벽화고분, 고려 말 조선 초의 박익 묘, 조선 초기의 노회신 묘 등이 그 대표적 예들이다. 조사에 동참을 허락해준 발굴 담당기관 및 책임자들에게 이 기회를 빌려 고마움을 표한다.

이 졸저를 통하여 고구려, 백제, 신라, 고려, 조선왕조의 역대 고분벽화가 대강이나마 그 윤곽을 드러내게 될 것으로 생각된다. 그러나 벽화고분이 제대로 온전하게 남아 있지 않은 통일신라와 고령 고아동 고분의 연꽃그림 이외에는 유존례(遺存例)가 발견되지 않은 가야의 고분벽화에 관하여는 별도의 논문을 써서 보완할 수 없음이 못내 아쉽다. 이 나라들의 벽화고분이 새로 발견되지 않는 한 어느 누구도 어쩔 수 없는 일이다. 발해의 정효공주 묘 벽화에 관해서는『한국미술의 역사』(공저)(시공사, 2003)와『한국 회화사 연구』등 졸저들에서 간략하게 언급한 것으로 대신할 수밖에 없는 실정이다. 이 고분의 벽화에 관해서는 정병모 교수의 논고가 나와 있어서 참고된다(이 책의 참고문헌 목록 참조).

「고구려 고분벽화 속의 인물화」,「일본에 미친 고구려 고분벽화의 영향」,「백제의 고분벽화」,「수락암동 벽화고분·공민왕릉·거창 둔마리 벽화고분의 벽화」 등의 글은 일러두기의 '게재 논문의 출처'에서 적었듯이「삼국시대의 인물화」,「삼국시대 회화의 일본 전파」,「백제의 회화」,「고려시대의 인물화」 등의 보다 큰 주제의 논문들로부터 각각 해당되는 부분만 뽑아낸 것임을 밝혀둔다. 그리고 박익 묘의 벽화에 관한 글은 벽화의 내용이 고려적이지만 제작연대는 1420년, 즉 조선 초기여서 고려나 조선의 어느 한쪽으로 단정해서 편년하기가 어려워 심사숙고 끝에 과도기적 특성을 고려

하여 부득이 '고려 말~조선왕조 초기의 고분벽화'로 따로 구분 지어 별도의 장을 설정할 수밖에 없었음도 밝히지 않을 수 없다.

어쨌든 이 작은 책자나마 낼 수 있어서 다행스럽게 여긴다. 현재로서는 우리나라 고분벽화에 관한 유일한 통시대적 논문집인 이 책자가 앞으로의 이 방면 연구에 다소라도 참고가 된다면 더 이상 바랄 것이 없겠다. 아울러 고분벽화에 관한 이 책자가 작품이 많이 남아 있지 않은 고대의 일반회화를 이해하고 연구하는 데에도 보완적 측면에서 나름대로 참고가 되었으면 좋겠다. 고분벽화가 주제나 내용 면에서는 일반회화와 다소간을 막론하고 차이가 있을지라도 기법과 화풍상으로는 특별한 차이가 없고, 시대양식을 공유하고 있기 때문이다.

이 책을 준비하면서 종래의 글들 속에 꼭꼭 숨어 있던 오자와 오류를 찾아내어 바로잡고 내용을 수정·보완할 수 있었던 것도 망외의 이삭줍기로 매우 다행스럽게 여겨진다.

이 책의 출판을 흔쾌히 맡아준 사회평론의 윤철호 사장과 김천희 주간, 편집의 실무를 맡아서 애쓴 권현준 대리, 김유경 편집원 등 편집부원 여러분, 책의 모양새를 위하여 애쓴 디자이너, 원고 수합 과정에서 협조를 아끼지 않은 시공사의 한소진 대리 등 모든 분들에게 마음으로부터 감사의 뜻을 표한다.

이 졸저를 평생 우리나라 고고학과 미술사학의 발전에 혁혁한 기여를 하신 고마우신 은사 삼불 김원용 선생님의 서세 20주기를 앞두고 스승의 날을 맞아 영전에 삼가 바친다.

2013년 5월 15일
저자 안휘준 적음

『조선시대 산수화 특강』[*]

우리나라 역사를 통틀어 산수화가 가장 발달하였던 때는 바로 조선왕
조시대(1392-1910)입니다. 그 시대에는 산수화가 가장 다양하게, 그리고 제
일 높은 수준으로 발달하였습니다. 도화서의 화원을 시험 쳐서 뽑을 때에도
산수화는 대나무(1등 과목)에 이어 2등 과목으로 어진(御眞, 임금의 초상화)
을 비롯한 인물화(3등 과목)보다도 높은 등위에 배정되어 있었습니다. 선비
들의 문인화론에 따라 형식상의 1등 과목으로 책정되어 있었을 뿐 화원들
의 외면을 받았던 대나무를 제외하면 실질적으로는 산수화가 가장 중요시
되었음이 분명합니다. 산수화는 인간을 포함한 모든 생명체들이 몸담아 살
아가는 대자연을 대상으로 하기 때문에 선조들의 자연관, 철학과 사상을 반
영하고 담아내는 수단이자 고도의 예술적 표현을 가능하게 하는 매체라고

.........

[*] 『조선시대 산수화 특강』(사회평론아카데미, 2015).

여겼던 데에 그 근거가 있었던 것으로 믿어집니다. 길고 먼 장강만리(長江萬里)와 높고 깊은 수많은 천봉만학(千峰萬壑)과 같은 대자연을 제한된 크기의 화면에 담아내려면 어느 분야보다도 고도의 기법이 요구되기도 합니다. 문인화가나 화원이나 신분과 상관없이 제일 많은 화가들이, 그리고 가장 뛰어난 화가들이 산수, 산과 물, 즉 대자연의 경관 그리기에 뛰어들었기 때문에 어느 분야보다도 표현이 다양화되고 수준이 고도화되었으며 화풍의 변화 속도도 빨랐습니다. 작품도 제일 많이 남아 있습니다. 이러한 이유들 때문에 그림의 역사를 따지고 시대를 가름하는 데, 즉 편년(編年)을 하는 데 있어서 산수화가 가장 크게 참고가 됩니다. 이처럼 산수화의 중요성은 아무리 강조해도 부족하게 느껴집니다. 저의 한국회화사 연구도 자연스럽게 산수화에 집중될 수밖에 없었습니다.

이러함에도 불구하고 막상 저 자신도 조선왕조시대의 산수화를 한 권의 책에 담아서 정리하는 일을 미처 하지 못했습니다. 느슨하고 허술하지만 이번에 이 작은 책자를 펴냄으로써 그 아쉬움을 다소나마 덜게 되어 다행스럽게 생각합니다.

이러한 계기를 마련해준 한국연구재단(전 한국학술진흥재단), 특히 서지문 인문강좌 운영위원장(현 고려대 영문과 명예교수)에게 고마운 마음을 금할 수가 없습니다. 미술사가로서는 처음으로 재단의 초청을 받아 〈석학과 함께하는 인문강좌〉(제30강)에서 「조선왕조시대(1392-1910)의 산수화」라는 제하에 네 차례에 걸쳐 진행한 강연과 한 차례의 종합토론을 풀어서 정리한 것이 이 작은 책자이기 때문입니다. 이런 계기가 없었다면 이 책자의 출간은 가능하지 못했을 것입니다. 머릿속에 계획으로만 잡혀 있을 뿐 한없이 미루어지기만 했을 것입니다. 더구나 획일성을 벗어나 저자의 요청을 긍정적으로 받아준 한국연구재단의 협조와 도움이 없었다면, 미술출판

의 경험이 풍부한 출판사(사회평론)를 통한 세련된 편집과 디자인의 제법 아담한 이러한 책자의 출판은 기대난망이었을 것입니다. 재단의 관계자 여러분에게 충심으로 감사하게 생각합니다. 실무의 책임을 맡아서 저자 때문에 마음고생을 많이 한 신정미 선생과 이계신 선생의 협조에는 각별한 고마움을 표하지 않을 수 없습니다.

이 책은 강연 내용을 정리하고 수정 보완한 것이어서 글은 문어체의 문장이 아닌 구어체를 택하였습니다. 강연 당시의 분위기와 생동감을 살려, 되도록이면 그대로 독자들께 전하고 싶은 심정 때문입니다. 그래서 약간 객담처럼 들릴 수 있는 부분들조차도 가능한 한 잘라내지 않고 그대로 두었습니다. 똑같은 취지에서 종합토론 부분도 책에 실었습니다. 지정 토론자들의 질의토론은 물론 청중으로부터 받은 질문과 저의 답변까지도 그대로 실었습니다. 강의 내용을 보완해주고 당시의 분위기를 생동감 있게 전해주기 때문입니다.

저는 이 책에서 종래의 다른 졸저들에서와는 달리 몇 가지 차별화를 시도하였습니다. 첫째는 각 시대의 산수화와 미술을 보다 심층적으로 이해할 수 있도록 시대마다 시대적 배경과 상황을 되도록 다각적인 측면에서 소개하였습니다. 이 점은 지금까지의 우리나라 미술사 저술에서 가장 폭넓고 두드러진 접근이 아닐까 여겨집니다. 둘째는 화가들의 계파와 화풍의 계보를 작품들이 말해주는 대로 세분화해서 묶고 정리하였습니다. 이를 통하여 독자들은 각 시대의 화단을 새롭게 이해하게 되리라 믿습니다. 셋째는 조선 말기의 산수화가 조선왕조의 멸망과 함께 사라진 것이 아니라 근대를 거쳐서 20세기의 대표적인 산수화가들에게 이어졌음을 아주 간략하지만 좀 더 분명하게 밝혔습니다. 근·현대의 산수화에서 조선 말기의 전통이 큰 몫을 했음이 확인될 것입니다. 넷째는 대중적 성격이 짙은 책이면서도 학술

적 측면이 중시되도록 기술하였다는 사실입니다. 이 점은 목차의 구성, 내용의 서술, 화풍의 분석과 기술, 작품의 선택과 서술, 주(註) 달기, 참고문헌 목록, 인물 및 용어의 해설 등 모든 면에서 다소간을 막론하고 드러나리라 생각됩니다. 일반독자나 전공자들이 함께 참조할 수 있도록 배려하였습니다.

반면에 아쉬운 점도 적지 않습니다. 우선 제한된 시간 내에서 행해진 강연이어서 아무래도 하고 싶은 얘기를 모두 다 할 수가 없었기 때문에 다룬 화가들과 작품들의 숫자에 제약이 따를 수밖에 없었습니다. 그래서 화단을 이끌고 화풍을 주도한 대표적인 화가들과 그들을 대변하는 소수의 작품들을 되도록 요점적으로 다루는 데 치중하였습니다. 즉 망라식 기술보다는 산수화의 시대별 특징과 그 변화 양상을 가능한 명료하게 서술하는 데 중점을 두었습니다. 요점을 이해하는 데 오히려 도움이 될 듯합니다.

더 많이, 더 깊이 있게 알고 싶어 하는 독자들을 위해 주(註)를 다는 데 많은 시간과 노력을 기울였습니다. 주가 학구적인 독자들에게 강의내용을 대폭 보완해주는 역할을 해드릴 것으로 확신하기 때문입니다. 그래서 어떤 주제나 화가에 대하여 처음 쓰여져 아직 출판되지 않은 석사학위 논문들까지도 주에 반영했습니다. 내용이 다소 허술하고 불만스러워도 기존의 수준 높은 업적이 출판되어 소개된 바 없는 경우에는 앞으로의 보다 심층적인 연구를 위한 기초가 될 것이라는 믿음과, 아직은 미숙한 젊은 후배 연구자들에게 용기를 북돋아 주기 위한 배려까지 곁들여서 적극적으로 주를 달았습니다. 학술정보의 적극적인 제공이라는 측면에서 의미가 적지 않다고 봅니다.

이런 저의 취지를 십분 살리기 위하여, 책의 맨 끝 부분이나 각 장의 말미에 함께 몰아서 묶어 다는 미주(尾註)가 아니라 해당되는 문장이 실려

있는 같은 페이지의 바로 아래 부분에 다는 각주(脚註)의 방식을 택하였습니다. 많은 저자들이나 출판사들이 판매를 염두에 두고 주 달기를 회피하거나 마지못해 미주를 다는 방법으로 타협하는 경우가 일반화되어 있습니다. 이는 독자들의 수준을 낮게 보거나 오판하는 행위일 뿐만 아니라 저자들을 태만하게 하고 표절의 시비에 말려들게 할 가능성을 제고시키기도 합니다. 그러므로 학술적 성격의 저술에는 반드시 주를 제대로 다는 방식으로 모든 저자들과 출판사들이 원칙을 바꾸어야 한다고 생각합니다. 저는 저의 독자들의 높은 수준을 믿으며 그분들에게 학문적 서비스를 제대로 해드리기 위해 철저하게 주를 달 뿐만 아니라, 독자들이 책을 읽다가 뒤편에 가서 수고스럽게 시간을 들여 찾아보아야 하는 번거로움과 노고를 덜어드리고 그때그때 바로 참고하실 수 있도록 하기 위해 각주를 달기로 한 것입니다.

그러므로 본문만 읽고자 하는 독자들은 밑의 각주를 건너뛰면 되고, 보다 학구적인 독자들은 본문과 함께 한눈에 각주를 참고하실 수 있을 것입니다.

도판 문제로 적지 않은 어려움을 겪었습니다. 한국연구재단이 후원하는 〈석학과 함께 하는 인문학〉의 시리즈로 나오는 책들 대부분은 도판을 곁들이지 않는 것들이어서 담당 출판사는 많은 도판이 들어가는 미술출판에는 제대로 준비가 되어 있지 않았습니다. 갖추어진 도판들도 물론 없고 세련된 미술출판을 해본 경험도 거의 없기 때문에 저자로서는 난감할 수밖에 없었습니다. 제 책은 미술사, 그중에서도 조선시대 산수화를 다룬 것이어서 사료(史料)로서의 작품이 선명하게 게재되어야 하고 편집과 디자인 등 모든 면에서 격조와 세련성까지도 갖추어야 합니다. 이 문제가 원만히 해결되도록 예외적으로 저의 요청을 받아들여준 한국연구재단에 거듭 감사합니다.

덕분에 독자들께 세련된 편집과 디자인, 아름다운 원색도판들을 즐기면서 책을 읽으실 수 있게 해드리게 되었습니다. 이 밖에 인명과 용어 해설, 도판 목록, 참고문헌 목록, 색인 등도 곁들여서 다각적인 측면에서 복합적으로 참고가 가능하게 한 것도 보완의 관점에서 다행스럽게 여깁니다.

〈석학과 함께하는 인문강좌〉(제30강)의 제 강연과 종합토론이 지속된 5주 내내 사회를 맡아서 애쓴 장진성(서울대), 토론에 참여하여 좋은 의견을 내준 박은순(덕성여대), 지순임(상명대), 조인수(한국예술종합학교 미술원) 등 네 명의 뛰어난 후배 교수들에게 더없이 고맙게 생각합니다. 강연 준비를 도와준 오다연 연구원과 김현분 과장(전 한국회화사연구원)의 수고도 생생하게 기억납니다.

이 작은 책자를 내는 과정에서 서울대학교 고고미술사학과에 재학 중인 세 명의 대학원생들의 도움을 많이 받았습니다. 오승희는 서론과 종합토론, 김륜용은 (조선왕조) 초기와 중기, 김선경은 후기와 말기를 맡아서 녹음된 강의내용을 풀어서 정리했습니다. 오승희는 이 밖에 전체 작업을 총괄하였습니다. 저의 난삽한 교정지를 꼼꼼하게 정리하느라 모두들 많은 고생을 하였습니다. 인명/용어 해설, 도판 목록, 참고문헌 목록, 찾아보기도 이들이 작성하였습니다. 장래가 촉망되는 이들의 노고에 고마움과 함께 자랑스러움을 느낍니다. 이 책의 모든 것을 총체적으로 점검하고 책 제목을 확정짓는 데 기여한 차미애 박사(국외소재문화재재단 활용홍보실장)의 배려도 고맙습니다.

졸저를 언제나 기쁘게, 주저 없이 펴내주는 사회평론의 윤철호 사장과 사회평론아카데미의 김천희 대표에게 특별히 감사합니다. �꽉 짜인 출판 스케줄에도 불구하고 이 책의 원고를 받자마자 가장 신속하게 아담한 책으로 환골탈태시켰습니다. 실무를 맡아서 애쓴 이선엽 씨 등 편집원들과 디자이

너에게도 사의를 표합니다. 끝으로 여러 가지 어려운 심부름을 하느라 애쓴 서울대 고고미술사학과의 권주홍 전임 조교와 한지희 현 조교에게도 고마운 마음을 전합니다.

<div align="right">

2015년 7월 마지막 날 저녁

우면산 아래 서실에서

저자 안휘준 적음

</div>

『한국의 해외문화재』*

우리나라의 문화재는 대한민국 영토 이외에 해외 20여 개국에 흩어져 있다. 우리나라의 통치권이 미치지 않는 이들 여러 나라에 있는 우리의 문화재들에 대하여는 조사연구도, 보존수리도, 전시활용도 우리가 주도권을 가지고 앞장서서 대처할 수가 없다. 그래서 국력이 약했던 과거에는 속수무책으로 '강 건너 불 보듯' 할 수밖에 없었다. 정치가 민주화되고 경제가 날로 발전하여 세계 10위권에 들면서 비로소 해외에 있는 우리의 문화재에 대해서도 국가적 차원에서 관심을 기울이게 되었다. 이러한 배경하에서 2012년 7월 27일에 문화재청에 의해 설립된 기구가 바로 국외소재문화재재단이다.

그로부터 2개월 뒤에 저자가 이 재단의 초대 이사장으로 위촉되었다.

..........

* 『한국의 해외문화재』(사회평론아카데미, 2016).

중국이나 일본은 물론 서구의 어느 나라에도 유례가 드문 특이하고 특별한 재단이 아닐 수 없다. 중국이나 일본, 미국이나 유럽의 여러 선진국들에는 같은 성격의 재단이 드문데 그것은 그 나라들이 해외에 있는 자국의 문화재에 대한 관심이 없거나 우리보다 덜해서가 아니라, 그들 나라들은 이미 자국의 문화재를 전문적으로 연구하고 전시하고 보살피는 수준 높은 전문가들이 수많은 박물관들과 대학들에 포진해 있으면서 최선의 기능성과 효율성을 발휘하고 있기 때문에 굳이 우리 재단과 똑같은 별도의 특수 재단이 필요하지 않기 때문일 것이다.

어쨌든 이 때문에 국외소재문화재재단을 위해 무엇을 어떻게 해야 할지 벤치마킹할 만한 마땅한 곳이 극히 드문 실정이다. 재단의 설립 당시에는 문화재 전문가로서의 이사장과 행정을 총괄하는 사무총장, 조사연구 및 활용을 담당하는 연구직과 재단의 살림을 맡는 사무직으로 기본 구성은 되어 있었으나 구체적으로 무엇을 어떻게 할 것인지에 대해서는 막연한 상태에 놓여 있었다. 누구도 정리된 생각을 가지고 있는 사람이 없었다. 그래서 저자는 초대 이사장으로서 재단의 나아갈 방향을 설정하고, 각종 사업의 틀을 짜고, 제반의 기본 원칙들을 수립하면서 기반을 다지는 일에 많은 노력을 기울여야 했다. 초기에 짜여진 사업들 중에서 해외에 있는 우리 문화재들에 대한 철저한 실태 파악이 최우선적으로 중요하고 절실함을 역설하면서 실행에 옮기고, 환수만이 능사가 아니라 현지에서 우리나라의 역사와 문화를 올바르게 소개하는 데 활용이 되게 하는 이른바 '현지 활용'도 환수 이상으로 긴요함을 강조하면서 실천해 왔다. 환수와 현지 활용의 대등성과 대칭성에 관한 원칙적 개념을 수립한 것이다. 환수의 방법도 북 치고 장구 치고 소란하게 싸울 듯 공격적으로 하면 다른 문화재들은 오히려 더 깊게 숨어버림으로써 '소탐대실', '백해무익'하게 되므로 절대적으로 피해야 하

며, 오히려 '사자가 사냥'하듯 조용하게 그리고 군사작전을 펴듯 조직적, 체계적으로 해야 함도 설명하곤 하였다. 장기적, 우호적으로 해야 함도 기회 있을 때마다 역설해 왔다. 환수는 누구도 자신의 공명심을 위해 이용해서는 안 된다. 오로지 '애국심'과 사명감만을 품고 해야 마땅하다. 약 16만 8,000 점의 문화재들이 나가 있어도 사사로이 '사장(私藏)'되어 있거나 박물관·미술관 등 공공 기관들에 소장되어 있어도 숨겨진 것처럼 사장(死藏)된 상태에 있어서 별로 소용이 없는 것처럼 되어 있으므로 문화재들이 긍정적, 공개적으로 햇빛을 보게 하는 것에 대한 절실함도 강조해 왔다.

이러한 여러 가지 어렵고 불합리한 일들을 완화하고 해결할 수 있는 방안을 모색하기 위해 많은 노력을 기울여 왔다. 외국의 박물관과 개인들의 소장품들을 조사하여 각종 보고서들을 발간하여 배포해 왔고, 미국·유럽·일본 지역 등의 학자들과 학예원들을 초청하여 포럼을 주최하였으며, "돌아온 문화재" 총서를 발간하면서 전시회·강연회·학술대회를 개최하였고, 다음 세대들에게 문화재에 대하여 올바른 교육을 받게 하기 위하여 초·중·고등학교의 교사들에게 연수의 기회를 제공하였으며, 일반 국민들을 대상으로 하는 공개강좌도 적극적으로 개최하였다. 해외문화재에 대한 바른 이해와 국외소재문화재재단의 홍보를 위해 각종 신문과 잡지, 방송들과의 인터뷰나 출연도 주저됨을 무릅쓰고 종종 해왔다.

이 책은 해외문화재에 대한 저자의 이런저런 생각과 주장은 물론 저자와 국외소재문화재재단이 지난 4년 동안 시행해온 여러 가지 의미 있는 일들을 담고 있다. 해외의 우리 문화재에 관하여 저자가 그동안 썼던 논문들과 학술적인 단문들(제1장과 제2장), 재단이 조사하여 낸 각종 보고서에 저자가 취지와 동기를 밝힌 발간사(제3장), 신문·잡지와의 인터뷰 기사(제4장) 등도 실려 있다. 이 글들을 통하여 독자들은 저자가 해외의 우리 문화재

들에 대하여 무슨 생각들을 어떻게 해왔고, 어떻게 대응해 왔으며, 재단은 초대이사장의 주도하에 무엇을 어떻게 해왔는지 구체적으로 파악할 수가 있을 것이다. 즉 해외의 우리 문화재뿐만 아니라 그것을 담당한 재단의 역할까지도 이해하게 되리라 여겨진다. 그런 의미에서 이 책은 재단과 이사장인 저자가 지난 4년간 우리나라의 해외문화재를 위하여 해온 일들을 총정리한 결과보고서 비슷한 성격을 띠고 있다고 보아도 좋을 듯하다.

어떤 내용들은 책의 이곳저곳에서 거듭 반복하여 나오는데 그런 것들은 특히 중요한 것으로 간주되었으면 좋겠다. 그리고 이 책이 특히 문화와 문화재 관련 공무원들, 각급 박물관과 미술관의 학예원들, 각급 학교 교사들, 여러 언론사의 기자들, 문화재 소장가들, 문화재 시민단체의 운동가들에게 참고가 되었으면 다행이겠다. 일반 국민들도 해외의 우리 문화재를 어떻게 보고 어떻게 대응하는 것이 합리적이고 바람직한 것인지 바르게 이해하는 계기가 되기를 기대해 마지않는다. 앞으로 해외의 우리 문화재에 관한 일종의 참고서나 안내서 역할을 다소간을 막론하고 하게 되었으면 좋겠다는 생각도 해본다. 왜냐하면 해외 문화재에 관한 제반 사항들을 구체적으로 다룬 이런 종합적 성격의 책이 지금까지 나온 적이 없기 때문이다. 저자가 열일 제쳐 놓고 이 책을 우선적으로 내게 된 동기도 그러한 필요성에 부응하기 위해서이다.

이 책의 내용이 된 각종 사업들을 전개하면서 재단의 오수동(吳洙東) 현 사무총장을 비롯하여 전체 직원들의 성실한 보좌를 받았다. 모든 직원들에게 고맙기 그지없다. 국가적으로 너무나 중차대한 초대 이사장의 임무를 저자에게 맡겨준 김찬(金讚) 전 문화재청장과 전·현직 관계자 여러분들에게도 진심으로 감사한다. 재단의 이사 여러분들이 보여주신 후의와 도움도 잊을 수 없다.

'돌아온 문화재' 사업과 관련해서 왜관수도원의 박현동 아빠스님과 선지훈 신부님, 경남대학교의 박재규 총장님, 유금와당박물관의 유창종 관장님께는 특별한 감사의 말씀을 드리지 않을 수 없다. 이 네 분의 지극한 애국심과 열의가 없었다면《겸재 정선화첩》(독일 상트 오틸리엔 수도원 구장), 경남대학교 박물관 소장(야마구치현립대학도서관 구장)의 데라우치문고, 유금와당박물관 소장(이우치컬렉션)의 와당 등의 소중한 문화재들의 국내 환수는 불가능했을 것이고 재단의 '돌아온 문화재' 사업도 애당초 엄두조차 내지 못했을 것이다. 이 네 분들의 위업은 아무리 칭송해도 부족하다. 문화재 환수의 훌륭한 본보기로서 두고두고 참고가 된다. 이분들이 찾아온 문화재들에 관해서는 이 작은 책자에서 이렇게 저렇게 소개하였다. 독자 제현의 참고를 바란다.

제4장에 실린 인터뷰 기사들을 게재할 수 있도록 허락해주신 여러 신문, 잡지들의 기자 여러분들에게도 너무나 감사한다.

저자가 재단의 이사장으로 해온 여러 사업들을 이해하고 홍보해 준 후의도 잊을 수 없다. 그 후의는 큰 힘이 되었다. 인터뷰 내용들 중에서 잘못 전달될 소지가 있는 부분, 너무 미진한 부분 등은 본래의 취지를 벗어나지 않는 범위 안에서 약간씩 보완하였음을 밝혀 둔다.

재단의 각종 조사와 행사에 동참하여 헌신적으로 도와주신 많은 학자들과 '돌아온 문화재' 전시에 협조해준 고궁박물관의 전·현직 관계자 여러분에게도 이 기회를 빌려 거듭 감사를 드린다.

이 책을 내는 과정에서도 재단 직원들의 도움을 많이 받았다. 저자가 쓴 글들만으로 구성되어 있어서 저자의 단독 저서로 낼 수밖에 없지만 재단이 해온, 또는 저자가 재단을 위해 해온 일들에 관한 내용들이 대부분이어서 단순히 저자 자신만을 위한 저술이기보다는 재단을 위한 공적인 성격

이 매우 짙으므로 재단의 업무에 지장이 없는 범위 내에서 도움을 받았다. 조사활용실의 차미애 실장은 모든 원고를 챙기고 확인하는 외에 편집 과정에서 지혜로운 도움을 많이 제공하며 총괄적인 역할을 해 주었다. 경영지원실의 강혜승 실장과 박선미 팀장은 각종 표의 작성과 수정에 큰 도움이 되었다. 경영지원실의 배지영 씨는 난삽한 원고의 입력을 위해 많은 애를 썼고, 조사활용실의 조행리, 남은실, 김영희 연구원도 이런저런 일로 적극적인 협조를 아끼지 않았다. 국제협력실의 김상엽 실장을 비롯하여 여러 연구원들도 제3장에 실린 글들을 수합하고 정리하는 데 큰 도움이 되었다. 이들의 도움과 협조에 고마움과 자랑스러움을 함께 느낀다.

이 책의 출판을 결심하고 곧 사회평론아카데미의 김천희 대표를 만나 상의하였다. 저자의 갑작스러운 결정과 출판사의 빡빡한 출판 스케줄에도 불구하고 흔쾌히 응해 주었다. 너무도 고맙다. 김지산 편집원이 이 책의 담당자로서 많은 수고를 해주었다. 계속된 혹서 속에서 애쓴 데 대하여 대단히 고맙게 생각한다. 특히 사회평론에서 이미 출판된 여러 권의 졸저들에 이어 이 책의 출간까지도 거절하지 않고 맡아준 윤철호 사장(현 한국출판인회의 회장)에게는 각별한 사의를 표한다. 사회평론사와 한국 출판계의 무궁한 발전을 기원한다.

2016년 8월 13일 토요일 밤에, 광복절을 이틀 앞두고 해외 한국문화재의 진정한 광복을 두 손 모아 빌면서 우면산 아래 서실에서 삼가 쓰다.

안휘준 記

『한국 회화의 4대가』*

이미 잘 알려져 있는 바와 같이 우리나라는 늦어도 삼국시대부터 종이나 비단, 붓, 먹과 채색, 벼루 등 이른바 문방사우(文房四友)를 활용한 회화를 발전시키기 시작하였고, 그 후 시대를 이어가며 수많은 화가를 배출하였다. 이들 화가들은 신분에 따라서 왕공사대부(王公士大夫) 혹은 여기화가(餘技畫家), 그림을 직업적으로 그렸던 화원(畫員), 불법에 입문한 승려화가 등으로 크게 구별된다.

삼국시대부터 조선왕조 시대까지 천수백 년에 걸친 이른바 역사시대에 배출되고 활약한 모든 화가들을 통틀어서 가장 뛰어나고 중요한 인물을 몇 명만 꼽는다면 누구를 들 수 있을까? 저자는 고대인 통일신라의 솔거(率居), 중세인 고려의 이녕(李寧), 근세인 조선왕조 전반기의 안견(安堅), 후반

.........

* 　『한국 회화의 4대가』(사회평론아카데미, 2019).

기의 정선(鄭敾, 1676~1759), 이 네 명을 꼽아야 한다고 생각한다. 네 화가의 활동 연대는 솔거가 8세기, 이녕이 12세기, 안견이 15세기, 정선이 18세기이다. 솔거를 거친 후 12세기부터 우리나라의 문화융성이 300년마다 한 번씩 이루어졌으며 네 화가들이 각 문화융성기를 대표한다는 사실을 여기에서 재확인하게 된다.

솔거는 사실적이면서도 기운생동하는 〈노송도(老松圖)〉를 그려 고대 회화의 수준을 현격하게 높였다. 이녕은 〈예성강도(禮成江圖)〉를 그려 한국의 실경산수화를 발전시키고 산수화를 감상화의 세계로 이끌었다. 안견은 〈몽유도원도(夢遊桃源圖)〉에서 보듯이 사의산수화(寫意山水畫)의 격조를 최고조로 끌어올렸다. 정선은 고려시대부터 내려오던 실경산수화(實景山水畫)의 전통을 계승하는 동시에 남종화풍을 활용하여 새로운 실경산수화인 한국적 진경산수화(眞景山水畫)를 발전시킨 장본인이다.

이 책은 네 명의 화가들에 관한 다각적인 접근과 졸견을 담아서 썼던 여러 가지 글들을 한자리에 모아 '한국 회화의 4대가'라는 제목 하에 엮은 것이다. 4대가 중 솔거와 이녕은 작품이 전혀 남아 있지 않다. 그럼에도 불구하고 4대가로 꼽지 않을 수 없는 이유는 각각이 『삼국사기(三國史記)』와 『고려사(高麗史)』 열전(列傳)에 올라 있는 유일한 화가들이기 때문이다. '명불허전(名不虛傳)'이라는 말을 염두에 둔다면 두 화가에 대한 사서(史書)의 기록을 무시할 수는 없다.

우리나라 최고의 네 화가들에게서 중요한 공통점을 찾을 수 있다. 무엇보다 중요한 점은 뛰어난 재주와 부단한 창작활동을 겸비하였으며 평생 화업을 이어갔던 인물들이라는 점이다. 이 중 정선은 사대부화가로 분류해야 한다는 설도 있고 또 타당성이 있지만 그의 행적으로 보아 직업화가 이

상의 전문성을 띠었던 화가임을 부인할 수 없다. 결국 이 네 명의 화가들은 한 분야에 전력투구한 프로페셔널만이 최고의 경지에 오를 수 있다는 사실을 말해준다. 그 밖에 별다른 학문적 의미는 없지만 공교롭게도 이들의 성명(姓名)이 모두 두 글자라는 점도 흥미롭다.

4대가 외에 이 책에 실린 안평대군(安平大君, 1418~1453)에 관한 글들은 독자들이 의아스럽게 생각할 수도 있을 것이다. 안평대군은 그림을 그린 여기화가였을 뿐만 아니라 조선초 최고의 회화수집가였다. 안평대군의 소장품과 그 주변인물들에게서 지대한 영향을 받은 화가가 안견이다. 안견의 출현과 기여에는 안평대군의 존재가 절대적이었다. 안평대군과 안견은 분리시켜 생각할 수 없을 만큼 안평대군의 비중은 너무나 크며, 세종조 문화의 발전에 절대적인 의미를 지니고 있다. 따라서 안평대군에 관한 글 세 편은 부록으로 실어서 독자들이 참고하도록 하였다.

4대가의 비정은 역사상 중요한 다른 수많은 화가들을 평가절하하거나 특정 화가를 편애하기 위해서가 아니다. 오히려 그들을 통하여 창작과 작가의 세계를 구체적으로 살펴보고 역사적 위상을 올바르게 되새기고 자리매김하는 데 참뜻이 있다. 이는 스포츠 분야에서 최고 수준의 선수 몇 명을 선정한다고 하여 꼽히지 못한 우수한 선수들이 모두 함께 평가절하되는 일은 있을 수 없는 것과 대동소이한 이치라 할 수 있다. 4대가 이후에도 중요한 화가들이 다수 배출되었으며 그들의 업적이 훌륭한 것은 부인할 수 없다. 그러나 우리나라 회화사상 누구도 이 4대가의 업적을 능가할 화가는 없다는 것이 필자의 소견이다. 이러한 관점에서 이 책의 의미가 적지 않다고 판단된다.

이 책에는 다른 저서들에 이미 실렸던 논문들과 그렇지 않은 글들이

함께 게재되었다. 이 책의 특성을 살리기 위하여 4대가들에 관한 글들을 한 자리에 모아 엮었기 때문이다. 특히 안견 부분에서는 저자가 쓴 20여 편의 글들 중에서 편집진이 책의 성격과 가장 부합된다고 추천한 것들을 게재하였다.

이 책은 사회평론아카데미의 김천희 대표가 2년 이상 수고한 끝에 편집상의 완성을 보게 되었다. 김천희 대표에게 무한한 고마움을 느낀다. 또한 이 책을 내는 과정에서 서울대학교 인문대학 고고미술사학과 대학원 출신 후배들의 도움을 많이 받게 되었다. 이경화 박사의 총괄하에 솔거와 이녕은 권남규, 안견은 임민정, 정선은 김가희, 안평대군은 이경화, 목록은 전지민이 분담하여 교정 작업을 맡아주었다. 이들 젊은 엘리트 학자들에게 저자는 많은 자부심과 고마움을 느낀다. 이 책을 통하여 비단 4대가들의 예술만이 아니라 우리나라의 회화와 미술문화가 보다 심층적이고 폭넓게 이해되는 계기가 되었으면 좋겠다는 생각이 간절하다.

2019. 7. 15.

안휘준

『한국의 미술문화와 전시』[*]

일부 학자들은 책과 논문 이외에 이른바 '잡문(雜文)'이라는 글도 쓴다. 논문처럼 격식을 갖추어 제대로 쓴 글이 아니라 자기 멋대로 자의적으로 쓴 글이라는 약간은 비하하는 듯한 냉소적인 개념이 소위 '잡문'이라는 단어에 배어 있다는 생각이 든다.

저자도 이런 범주에 속하는 글을 누구 못지않게 많이 쓴 편이다. 신문, 잡지, 각급 기관과 단체들로부터 청탁을 받아서 쓴 것들이 대부분을 차지한다.

청탁 시에는 몇 가지 요구 조건이 으레 따라온다. 이를테면 현안에 대한 전문가로서의 저자의 견해는 어떤 것인지 밝혀달라는 것, 원고의 분량은 200자 원고지로 몇 매가 넘지 않도록 해달라는 것, 원고의 마감 시일은 언

.........
* 『한국의 미술문화와 전시』(사회평론아카데미, 2022).

제까지라는 것 등이다.

이런 조건들을 충족시키면서 논리정연하고 일목요연한 좋은 글을 쓰기 위해서는 많은 조사와 사실 확인, 여러 가지 생각들의 합리적인 조율, 집중적이고 깔끔한 집필 등의 과정을 거쳐야 한다.

'잡문'이라는 단어가 얼마나 부당하고 잘못된 것인지 알 수 있다. 그래서 저자는 스스로 '학술단문(學術短文/학술적인 성격의 짧은 글)'이라는 용어를 만들어서 사용하고 있다. 저자는 학술단문이 논문에 버금가는 중요한 글이라고 생각한다. 내용의 명쾌한 전달의 측면에서는 오히려 길고 장황한 논문보다 효율적인 장점까지 지니고 있다.

저자가 쓴 많은 학술단문들 중에서 2000년 이전에 나온 중요한 것들은 2000년에 시공사에서 낸 졸저 『한국의 미술과 문화』와 『한국 회화의 이해』 두 권의 책들에 담겨 있다. 꾸준히 거듭해서 찍고 있어서 독자들의 식지 않는 관심과 사랑을 느끼게 한다.

2000년 이후에 쓴 글들도 이번에 두 권의 책자(이 책과 『나의 한국 미술사 연구』)에 담겨 빛을 보게 되었다. 여간 다행한 일이 아니다. "구슬이 서 말이라도 꿰어야 보배"라는 말을 절감한다. 그렇지 않으면 흩어져 있는 상태로 잊혀질 수도 있기 때문이다.

이로써 저자가 평생 공들여 쓴 학술단문들은 도합 네 권의 책자들에 분산, 게재되어 새 생명을 얻게 된 셈이다.

이 밖에 학술대회 총평, 개별 학술발표자들에 대한 토론, 학술좌담, 저자가 사회를 보면서 주도했던 한국미술사에 대한 시대별, 분야별 연속 종합 토론 등 상당수가 책으로 묶이지 못한 채로 남아 있으나 그것들까지 챙길 겨를과 여력이 저자에게 생길지는 가늠하기 어렵다.

이 책에는 미술문화 및 전시와 연관된 글들만을 실었다. 연구 및 저술

과 관련된 글들은 다른 책(『나의 한국 미술사 연구』)에 실렸다.

이 책의 제I장에는 「국보(國寶)의 의의」와 「한국의 세계 제일 국가 유산」을 위시한 문화재에 관한 글들을, 제II장에는 「한국미의 근원: 청출어람의 신경지」와 「한국 고미술의 재인식」을 비롯한 미술 관련 단문들을, 그리고 제III장에는 「조선시대 초상화는 어떻게 발달했을까」와 졸저들 어디에도 포함된 바 없는 「안견(安堅)」 등 회화 관계의 글들을 실었다.

이어서 제IV장에는 「그래도 박물관은 지어야-용산 국립박물관 문제의 해법-」 및 「사립(私立)박물관을 생각한다」를 위시한 박물관(미술관)에 관한 글들이, 제V장에는 저자와 인연이 깊은 문화인들에 관한 단문들이 게재되어 있다.

제VI장에는 미술문화의 꽃이자 열매이기도 한 전시에 관해 쓴 40여 편의 글들을 실었다. 국공립박물관과 사립미술관, 화랑들이 개최한 고미술전들을 비롯하여 단체와 개인들이 연 현대회화전에 이르기까지 다양한 내용이다. 서예전과 복식전에 관한 글들도 포함되어 있다. 대부분 청탁을 받아 쓴 것들이지만 역사에 남을 중요한 전시회도 상당수 다루어져 있다. 여러 가지 전시를 묶어서 종합 고찰한 연구서가 눈에 띄지 않는 현재의 상황에서 이곳의 글들은 나름대로 참고가 되지 않을까 생각된다.

미술사가와 문화재 전문가로 평생을 지내오면서 신문과 잡지사의 요청에 따라 종종 인터뷰도 하게 되었다. 인터뷰 기사 14편을 제VII장에 함께 묶어 놓았다. 문화재청 국외소재문화재재단의 초대 이사장으로서 해외의 우리 문화재에 관하여 가졌던 9건의 인터뷰 기사들은 졸저 『한국의 해외문화재』(사회평론아카데미, 2016)에 정리되어 있어서 중복을 피해 이 책에는 싣지 않았다. 인터뷰 기사는 글과는 다른 생동감과 현장감을 느끼게 하여 쉽게 외면하기 어렵다. 인터뷰를 맡아준 신문사와 잡지사의 기자들과 사

진기자들께 감사한다.

이 모든 것이 가능하게 된 것은 사회평론의 윤철호 대표와 김천희 소장 덕분이다. 코로나19와 경제적 어려움에도 불구하고 졸저들을 내주시는데 대하여 충심으로 감사한다. 또한 옛 원고의 수합 및 편집 과정에서 서울대학교 규장각한국학연구원 이경화 선임연구원의 도움을 받았다.

한평생 인생을 살면서 수많은 분들에게 신세를 지거나 은덕을 입었다. 일일이 갚지 못하니 빚진 인생이 되고 말았다. 여간 죄송스러운 일이 아니다. 그 중에서도 세 분은 각별하다. 저자에게 남다른 시각으로 고향을 떠나 서울에서 공부할 수 있도록 길을 터주신 외숙모 김양순 씨, 집 없는 대학생 조카가 서울에서 머물 수 있도록 거처를 내주시고 격려를 아끼지 않으신 큰이모 박옥순 씨, 아들을 위해 온갖 어려움을 감내하신 어머니 박진순 씨, 이 세 분은 특히 고맙기 비할 데가 없다. 이 세 분에게 작은 보은의 뜻으로 넘치는 감사와 사랑을 담아 이 책을 영전에 삼가 바친다.

2022년 1월 25일 밤
우면산하 서재에서
저자 안휘준 적다

IV

은사들에 관하여 적다

여당(黎堂) 김재원(金載元, 1909-1990) 박사

여당(黎堂) 김재원(金載元) 선생님을 추모함[*]

I.

사람이 세상에 태어나 사회에 몸담고 한평생을 살아가는 과정에서 가장 중요하고 결정적인 것이 바로 나 이외의 다른 사람과 맺어지는 이런저런 인연이라고 볼 수 있다. 부모와 자식, 형제와 자매 등 자신의 의지와는 전혀 관계없이 맺어지는 혈연이 아니면서 그것 이상으로 중요한 인연이 남편과 아내, 스승과 제자, 친구와 동료의 관계라고 하겠다.

이러한 인연들이 잘 맺어지면 사람은 자신을 관리하기에 따라 행복하고 보람된 생을 살 수 있으나 그렇지 못할 경우에는 불행해지기 쉽다. 필자는 이러한 인연들과 관련하여 늘 복받은 사람이라고 스스로 생각하고 있는

.........

[*] 『空間』 제274호(1990. 6), pp. 90-93.

데 그 이유의 하나는 필자가 훌륭하신 선생님들을 모시고 많은 것을 배울 수 있었던 스승복이 있기 때문이다. 국민학교 시절부터 대학원 시절까지 훌륭하신 선생님을 여러 분 만났는데 특히 학문과 관련하여 대학시절의 두 분 선생님은 각별히 소중한 분들이다. 여당(藜堂) 김재원(金載元) 선생님과 삼불(三佛) 김원용(金元龍) 선생님이 그분들인데 이 선생님들의 도움 없이는 현재의 나 자신은 있을 수 없었다고 생각한다. 이 선생님들은 학문할 기회를 주시고, 항상 도와주신 분들이다. 따라서 필자에게는 부모 이상으로 고마우신 분들이 아닐 수 없고, 이분들과 사제의 관계를 맺게 된 것을 천행으로 생각하고 있다. 이 두 분 선생님들과 학연을 가지게 된 것은 서울대학교 문리과대학에 국내 최초로 신설된 고고인류학과(현재의 인문대학 고고미술사학과 전신)에 입학하면서부터였다. 이 글에서는 지난 4월 12일에 타계하신 여당 김재원 선생님과의 인연을 생각나는 대로 적어 보기로 하겠다.

II.

여당선생을 처음 뵌 것은 필자가 대학 재학중 군대를 다녀와 복학했던 1964년경으로 기억된다. 당시 여당선생님께서는 국립박물관의 초대관장으로 해방 이후 줄곧 봉직하고 계시면서 서울대학교 고고인류학과에 출강하셨다. 필자는 복학 후에 여당선생님께서 담당하신 고고학강독을 수강했는데 영문으로 출판된 정덕곤(鄭德坤)의 『중국고고학(中國考古學)』 중에서 상대(商代)의 고고학을 다루셨던 것으로 기억된다. 선생님께서는 수강 학생들로 하여금 읽고 번역하게 하신 후에 보충 설명을 해주시곤 하였다. 용어나 지명 등에 생소한 것이 많아 어렵게 느껴지던 생각이 난다. 강의 중에 화창한 날씨의 창밖을 자주 내다보시며 구수하게 말씀하시던 모습이 동숭동의

옛 캠퍼스의 정경과 함께 아직도 눈앞에 생생하다. 학기가 끝나갈 즈음에 이것저것 필자에 관하여 질문을 하시기도 하셨는데 지금 생각하면 아마도 그때쯤부터 나에게 관심을 가지시기 시작하셨던 듯하다.

그 후 2, 3년 후배들과 어울려 제대군인 티를 벗으며 캠퍼스 생활에 적응하고 있었으나, 어려운 생활여건, 아르바이트에 철저하게 빼앗기는 여유 없는 시간, 막막한 장래에 대한 불안감 등으로 별로 신나지 않은 삶을 살고 있었다. 그때 필자의 처지는 1960년대의 정치적 상황 못지않게 어둡고 답답했다.

그렇지만 우리나라에서 최초로 신설된 학과에 제1회로 입학한 학생답게 미개척 분야를 일구어 보겠다는 의지와 야망 때문이었는지 제법 꿋꿋하게 버티면서 이 책 저 책을 짬짬이 찾아 읽곤 하였다. 그때의 생각으로는 고고학보다는 인류학이 더 미개척 분야에 속하고 따라서 할 일도 더 많을 것으로 생각하여 秋葉隆의 무속(巫俗)에 관한 책들, 단군신화를 비롯한 신화에 관한 저술들, 에스키모에 관한 책 등을 열심히 찾아 읽었다. 인류학과 민속학에 대한 뚜렷한 개념이나 차이도 분명하게 인식하지 못하면서 관심이 쏠리는 대로 별다른 체계없이 독서를 했다. 또한 고고학이나 지질학, 고생물학에 관한 강의들과 함께 사회조사방법론이나 심리학 관계의 강의들을 들었던 것도 되도록 폭넓게 공부하고 많은 분야에 접하고 싶어하던 욕구가 작용하기도 했겠지만 인류학을 전공하는 데 필요할 것이라는 계산도 하고 있었기 때문일 것이다.

이렇게 대학 고학년을 보내고 있던 어느 날 갑자기 국립박물관장실에서 급하게 찾으시니 빨리 들려 달라는 전갈이 왔다. 왜 부르실까 궁금해 하며 당시 덕수궁 북쪽 석조전의 2층 동편 끝에 있던 관장실로 여당선생님을 찾아뵈었다. 여당선생님께서는 필자를 반갑게 맞으시고는 미술사라고 하

는 학문이 대단히 중요한 것인데도 우리나라에서는 전공하는 사람도 별로 없고 인식도 부족하여 참으로 걱정스럽다는 얘기를 하신 후에 그것을 해보지 않겠느냐고 물으시는 것이었다. 그러시면서 만약 하겠다면 미국 유학도 보내주시겠다는 제의도 하셨다. 그때만 해도 미술사에 관해서 알고 있는 것이 없었고 이해도 되어 있지 않았으며 또 기왕에 인류학에 뜻을 두고 있던 터라 머뭇거릴 수밖에 없었으나, 미술사의 중요성을 강조하시는 여당선생님의 말씀이 워낙 진지하셨고 미술사도 인류학과 마찬가지로 미개척 분야라는 생각에서 가능하면 해보도록 하겠다는 말씀을 드리고 관장실을 나왔다. 여당선생님의 이 제의는 어두운 필자의 처지에 밝은 빛을 던져 주는 것이기도 하였다. 삼불 김원용 선생님을 찾아뵙고 여당선생님과의 면담 결과를 보고 드리고 고견을 청했더니, 그 전에 두 분 선생님들께서 필자에 관해 협의하신 것과는 내용이 다르지만 여당선생님께서 그렇게 말씀하시면 그대로 따르는 것이 좋겠다고 일러주셨다. 아마도 두 분 선생님들께서는 필자의 장래 문제에 관해 그 이전에 어떤 합의를 보신 바 있었고 그것은 미술사가 아닌 다른 분야였던 모양인데 그 후 여당선생님께서 필자에게 미술사를 전공시켜야 되겠다고 본래와 달리 결심하셨던 듯하다. 부족한 필자의 장래를 걱정해 주신 두 분 선생님들께 그때나 지금이나 변함없이 감사한다.

어쨌든 이렇게 해서 필자는 미술사로 방향을 돌리게 되었다. 이것은 적어도 내 개인에게 있어서는 일대의 전환점이 아닐 수 없다. 이러한 계기가 없었다면 필자가 미술사를 전공했을 리는 만무했을 것이고 또 그처럼 중요한 분야의 의미도 이해하지 못한 채 일생을 살게 되었을지도 모른다. 이것을 생각하면 큰일 날 뻔했다는 느낌이 든다. 이 때문에도 미술사에 몸담게 해주신 여당선생님께 두고두고 감사하게 된다.

여당선생님께서 못난 필자에게 쏟으신 정성은 각별한 것이었다. 그 정

성은 필자의 미국 유작 준비 과정에서부터 기울여졌다. 하버드 대학의 입학원서도 직접 구해주셨고, 유학 중에 지도교수로 온갖 도움을 주신 존·로젠휠드(John M. Rosenfield) 교수께도 입학을 위해 특별히 부탁 말씀을 해주셨으며, 록펠러 3세 재단(JDR 3rd Fund)의 책임자인 포터·맥크레이(Porter A. McCray) 씨에게 청하여, 여러 해에 걸친 넉넉한 장학금을 얻어주셨다. 국내의 영어학원에 다니는 데 필요한 경비는 아시아재단에서 얻어주셨다. 당시 여당선생님께서는 누리고 계시던 학문적 권위와 신망, 외국인이나 외국기관과 맺고 계시던 교분을 동원하시어 최대한 필자를 도와주시고 보살펴 주셨다. 또한 유학 준비 중에는 필자를 2~3차 관장실로 불러 당신께서 던져주시는 제목으로 즉석에서 영작(英作)을 하게 하시고 평까지 해주셨으며, 입학원서 작성 및 출국소속에까지 배려를 아끼지 않으셨다. 영문서류는 여당선생님을 모시고 일하던 곽동찬(郭東璨) 선생(현재 한국정신문화연구원 편찬부편수실장)이 작성해주셨다. 이러한 성가신 일들을 여당선생님께서는 항상 너그러우신 마음과 인자하신 미소로 해주셨다. 여당선생님의 이러한 너그럽고 자상하신 배려가 없었다면 가난하고 능력 없는 필자가 무슨 재주로 그 등록금 비싸고 세계 제일이라는 명문대학에 유학을 하며 고급학문인 미술사를 공부할 수 있었겠는가?! 오늘날 필자가 우리나라 미술사학계의 말석이나마 차지하고 강의를 하고 책이니 논문이니 쓸 수 있게 된 것도 순전히 이러한 은사가 계셨기 때문에 가능했던 것이다.

되돌아보면 여당선생님께서는 우리나라의 학계를 넓게 조망하시고 고고학, 미술사, 국사 등 국학의 발전과 인재양성의 필요성을 절감하셨던 것으로 믿어진다. 이러한 인식하에 여당선생님께서는 맡고 계시던 하버드·옌칭의 동아문화연구위원회 간사장의 직분을 최대한 활용하시어 되도록 많은 학자들에게 연구비를 지급하시고 해외연수나 유학의 기회를 제공하

셨다. 그리고 우리의 전통문화를 해외에 올바로 알리는 일과 국제적 안목 및 활동능력을 갖춘 전문가의 필요성을 국립박물관 관장으로서 국보해외전을 치루시면서 절감하셨던 듯하다. 우리나라 학자들이 되도록 많이 해외 연수와 유학을 할 수 있도록 협조를 아끼시지 않은 점이나 평소의 말씀이 이를 뒷받침해준다. 필자에게 미국에 유학하여 미술사를 전공하게 하신 것도, 필자의 대학 동기생인 정영화(鄭永和, 현재 영남대 문화인류학과 교수)를 프랑스에 보내 구석기 고고학을 공부시킨 것도 이러한 크신 뜻에서였음을 생각하면 부족하기 그지 없는 자신이 송구스러울 뿐이다.

그런데 필자가 여당선생님께 특히 죄송스럽게 생각하는 것은 우여곡절 끝에 하버드대학 미술사학과 박사과정에 입학한 후에 저지른 잘못 때문이다. 미술사에 대한 기초가 전혀 잡혀 있지 않은 상태에서 입학이 된 필자는 과연 이 낯선 분야의 공부를 성공적으로 해낼 수 있을지 자신이 없었고, 미술사학과에서 필수로 요구하던 독일어와 불어 시험이 합격할 가능성이 매우 희박하게 느껴졌으며, 공부를 끝낸 뒤에도 우리나라 대학에 학과조차 개설되어 있지 않은 미개척 분야인 까닭에 취업도 될 것 같지 않아 불안한 마음에 미술사 공부를 피하고 고고학을 전공하는 것이 좋겠다는 생각을 하게 되었다. 어느 분야를 공부하든 귀국하여 기여만 하면 될 것이고 고고학도 미개척 분야이기는 마찬가지 아닌가 하는 자신을 합리화하는 생각도 들었다. 이런 몇 가지 이유와 사정을 잘 말씀드리면 이해를 하여 주시겠거니 하고 편지를 드렸는데 얼마 뒤에 들려오는 서울의 반응은 엄청난 것이었다. 여당선생님께서 어쩌나 진노하셨는지 국립박물관 직원들이 모두들 긴장하지 않을 수 없었다는 것이다. 평소에도 절대적인 권위와 엄격하심 때문에 박물관 직원들은 관장이신 여당선생님을 매우 두려워하고 어려워하여 별명도 「불독」(실례가 아니기를 빔)이라고 붙이고 있던 참인데 크게 노하시

기까지 하셨으니 당시의 박물관의 분위기가 어떠했을지 짐작할 만했다. 어쨌든 이 일로 인하여 필자는 고고학자가 아닌 미술사학도가 되어 귀국하기를 간절히 바라시는 여당선생님의 뜻을 다시 한 번 분명하게 헤아리게 되었고 미술사학에 운명을 걸기로 단단히 작심하게 되었다. 지금 생각해보면 시원찮은 미술사학도 하나 길러 보려니 속을 어지간히도 썩인다고 느끼셨을 것 같아 죄송스럽기 짝이 없다.

유학 중에 종종 그곳의 생활과 공부에 관해 편지를 드렸는데 그때마다 늘 격려의 말씀을 담은 답장을 보내주셨고, 약간의 학업성과를 거둘 때마다 주변의 여러 학자들에게 자주 자랑을 하시기도 하셨던 모양이다. 이 덕택에 필자는 귀국하기도 전에 이미 많은 학자들에게 장래가 촉망되는 젊은이로 과장 홍보가 되어 있는 상태였다.

III.

필자가 미술사 중에서도 우리나라의 회화사로 전공을 더욱 구체화하여 굳히게 된 것도 여당선생님의 덕택이다. 미국에서 미술사를 공부하면서 종합시험을 준비하게 될 즈음부터는 박사 학위 논문을 무엇에 관하여 쓸 것인가의 문제를 가지고 고심하게 되었다. 그곳에서 강의를 들으며 공부한 것은 중국, 일본, 인도의 미술사와 서양미술사가 전부였고, 우리나라의 미술사에 관해서는 결국 혼자서 공부하는 수밖에 없는 형편이어서 생각이 많고 복잡하였다. 중국이나 일본의 미술사에 관해서 써보면 어떨까 하는 생각도 해보았고, 그래도 어차피 귀국해서 활동을 해야 할 입장이고 또 우리의 것을 공부하는 것이 훨씬 더 바람직하고 절실하다는 판단이 서기도 하였다. 그러나 한국 사람이 외국에 유학을 떠나 와서 한국 것에 관하여 논문을

쓰는 것이 과연 바람직한 것일까 하는 생각도 해보았다. 당시에는 우리나라 유학생들이 대체로 우리나라 것을 적당히 꾸려내어 쉽게 학위를 받는다는 엉뚱한 비난이나 멸시 비슷한 것이 퍼져 있기도 하였으므로 필자도 그런 부류로 오해받고 싶지 않은 심정이 강하게 고개를 들기도 하였다. 그러나 우리나라 것에 관하여 쓰는 것이 반드시 쉬울 것이라는 생각은 옳지 않은 것임은 말할 것도 없다. 특히 한국미술사의 경우에는 더욱 그러함을 부인할 수 없다. 우선 우리나라 미술사의 경우에는 당시만 해도 중국이나 일본 또는 서양미술사의 경우처럼 개설서나 저술을 통하여 지식체계가 잡혀 있지 않았고 작품집도 충분히 나와 있지 않아 암중모색과도 같은 느낌을 주었다. 이것은 아마도 내가 국내에서 미술사의 기초를 단단히 다지지 못하고 유학을 떠난 데에도 원인이 있었겠지만 우리 미술사의 전반적인 상황이 현재와는 상당한 차이가 있었던 것도 부인할 수 없는 사실이다.

아무튼 많은 생각 끝에 우리나라 미술사에 관하여 쓰기로 작정하였다. 우리나라 미술 중에서도 불교조각이 좋을 것으로 생각되었다. 황수영(黃壽永), 진홍섭(秦弘燮), 김원용 선생님 등 선학들이 해놓으신 것들이 있어서 튼튼한 토대가 되어 줄 것이라 믿었기 때문에 불확실성에 대한 불안을 덜 느껴도 좋을 것 같았고, 특히 석굴암에 관한 최초의 박사논문을 쓸 수 있으면 좋겠다는 꽤 강렬한 욕구를 느끼게 되었다. 이러한 이유 때문에 필자는 불교미술 쪽에 큰 관심을 가지게 되었다. 필자가 처음으로 국제학술지에 발표한 논문이 승의문수상(繩衣文殊像)에 관한 것("Paintings of Nawa-Monju-Mañjūstī Wearing a Braided Robe", *Archives of Asian Art*, Vol. XXIV, 1970~1971, pp. 36~58)인 점도 이와 무관하지 않다.

어쨌든 석굴암의 조각에 관해서 학위논문을 썼으면 좋겠다는 생각을 어느 정도 굳히고 여당선생님께 편지를 통해 상의를 드렸다. 얼마 후에 여

당선생님의 답장을 받아 보니 당시 같은 학과에서 공부하고 있던 여당선생님의 맏따님(현재 홍익대학교의 김리나 교수)이 이미 불상으로 논문을 준비 중에 있으니 굳이 두 사람이 모두 같은 분야를 하기보다는 가능하면 서로 다른 것을 하는 것이 대국적인 측면에서 좀 더 바람직하지 않겠는가라고 지적하신 다음에 우리나라 회화사가 적극적으로 연구가 되고 있지 않으니 그것을 붙들고 해보면 어떻겠는가라고 권하시는 내용이었다. 그 말씀은 옳고 정곡을 찌른 것이었다.

사실상 필자도 우리나라 회화사가 별로 깊이 있게 연구가 되고 있지 않으며 그것이 매우 아쉬운 점이라는 것을 그간의 우리나라 출판물들을 철저하게 섭렵하면서 느끼고 있었다. 특히 미국이나 서구에서 다루는 중국과 일본의 미술사가 회화사 중심인 것을 알고 있었기 때문에 더욱 우리 회화사에 대한 이해의 필요성은 크게 느껴질 수밖에 없었다.

그러나 우리나라 회화에 관해서 학위논문을 쓸 용기는 내지 못하고 있던 참이었다. 불상이나 도자기에 비하여 워낙 연구가 되어 있지 않아 기대고 의지할 만한 기왕의 업적이 없었으며 자료 파악도 되어 있지 않아 훌륭한 논문을 쓸 수 있을 것 같지 않았기 때문이다. 본래 학위논문이란 결과가 어느 정도 확실하게 예측될 수 있어야 하는데 당시 우리나라 회화에 관해서 쓴다는 것은 적어도 필자에게는 매우 불확실하고 위험 부담이 큰 것으로 느껴져 되도록 피하고 싶었다.

이러한 처지에 있던 필자는 여당선생님의 편지를 받고 어렵더라도 우리나라 회화에 관해서 써 보기로 작심하게 되었다. 어차피 미개척 분야를 해보겠다고 대학도 스스로 고고인류학과를 선택했었고 대학원에서도 비록 여당선생님의 권유에 의한 것이었지만 전혀 준비가 되어 있지 않던 미술사를 하게 된 바에야 굳이 학위논문을 어렵게 쓰지 못할 이유가 어디 있겠는

가 생각되었다. 미국학생들이 어렵다고 생각하여 수강신청 변경을 하는 과목일수록 고집과 자존심을 앞세워 버티었던 오기가 되살아나기도 하였다. 이렇게 해서 필자는 학위논문도 여당선생님의 권유와 뜻에 따라 우리나라 회화에 관하여 논문을 쓰게 되었다.

기왕에 우리나라 회화에 관해서 쓸 바에야 회화가 가장 발달하였던 조선왕조시대를 다루는 것이 좋겠고 그중에서도 그 근본을 찾아보려면 초기의 회화를 파헤쳐 보는 것이 일생 동안의 연구를 위하여 바람직하겠다고 판단하였다. 그래서 조선 초기의 산수화를 가지고 논문을 쓰게 되었다. 이 논문의 자료조사를 위하여 1971년에 일시 귀국해서 국립박물관의 작품들을 조사하였다. 이때는 이미 여당선생님께서는 주변의 연장 근무 권유를 뿌리치시고 예정대로 정년퇴임하신 뒤였는데 한병삼(韓炳三), 정양모(鄭良謨), 이난영(李蘭暎) 제 선배님들과 이준구(李准求), 권영필(權寧弼) 제씨가 베풀어 준 도움이 아직도 잊혀지지 않는다.

여당선생님의 고견을 받들어서 내린 필자의 판단과 결심은 잘한 것이라 생각하며, 지금도 여당선생님 덕분에 한국회화사를 전공하게 된 것이 더없이 다행스럽게 느껴진다. 요즈음 대학원 학생들 중에서 회화사 연구자가 제일 많이 나오고 있는 점이나 전통회화에 대한 일반인들의 관심이 크게 높아지고 있는 것을 보면서 이 방면 연구자의 한 사람으로서 큰 보람을 느낀다.

필자가 써보려고 한때 마음만 먹었다가 포기한 석굴암에 관해서 황수영(黃壽永) 선생, 문명대(文明大) 교수, 강우방(姜友邦) 부장 등의 학자들이 책을 발간하고, 학위논문을 이미 썼거나 쓰고 있음을 보면서 마치 필자 자신의 일인 양 마음이 기뻐짐을 깨닫곤 한다. 역시 여당선생님께서는 필자를 위해서나 우리나라 미술사학계를 위하여 현명하게 판단하셨다고 본다.

IV.

여당선생님의 말씀을 듣고 용기를 얻었던 일이 한 가지 더 생각이 난다. 1973년의 일이다. 학위논문이 끝나감에 따라 필자에게는 또 다른 불안이 엄습해 오고 있었다. 늦게나마 결혼을 하여 노총각 신세를 면하고 가정을 이룬 상태였는데 공부가 끝나가는 필자에게는 아무런 직장도 얻을 전망이 없었다. 국내 대학에는 아무데도 미술사학과가 설치되어 있지 않았고 이 방면의 전공교수를 명백하게 필요로 하고 있는 것 같지도 않았다. 힘들여 공부해서 학위를 받고 귀국하면 영락없이 룸펜생활을 하게 될 전망이고, 그것을 버티게 해 줄 경제력이 필자에게는 없었다. 참으로 난감하게 생각되었다. 남들이 흔히 하지 않는 미개척 분야(혹은 영세 분야)를 전공하는 사람이 보편적으로 경험하는 쓰라림을 잠시나마 겪고 있던 셈이었다.

필자는 이러한 고민을 편지에 담아 여당선생님께 말씀드렸다. 여당선생님께서는, 일단 귀국하면 차차 자리가 날 것이니 너무 불안하게 생각하지 말라는 말씀을 적어 보내 주셨다. 그 예로 어떤 교수가 구라파에서 서양미술로 학위를 받고 돌아왔는데 미술에 관해서는 그가 사방 안 가는 곳이 없을 정도로 바쁜 모습이라는 얘기를 덧붙이셨다. 나에게 끝까지 용기를 잃지 않도록 해주시기 위한 말씀이었음은 물론이다.

그 후 학위논문이 거의 완성될 즈음에 다행스럽게도 홍익대학교가 국내에서는 처음으로 교수를 공채하는 덕택에 필자는 공모하여 채용 통지를 받게 되었고, 이로써 필자의 불안은 싹 가시게 되었다. 필자를 채용해 주신 홍익대학의 최애경(崔愛卿) 이사장님, 교수들의 많은 반대에도 불구하고 공채제도를 국내 최초로 실행에 옮기시고 필자의 임용에 애써주신 송재만(宋在萬) 선생님, 필자를 강력히 추천해 주신 이대원(李大源) 선생님과 삼불 선

생님께 감사함을 잊을 수 없다. 어쨌든 여당선생님께서 예견하신 대로 필자는 홍익대학교 미술대학에서 교편을 잡게 됨으로써 마음껏 전공을 살려 활동할 수 있게 되었다. 나는 지금도 홍익대학에 감사하는 마음을 지니고 있으며, 그 대학의 전임교수로 있던 만 9년 동안 혼신의 노력을 기울여 봉직하였음을 아직도 자부한다. 아무튼 여당선생님께서는 이러한 문제에 있어서도 늘 긍정적으로 밝게 내다보셨고 그것이 나에게도 항상 용기를 북돋우어 주는 활력소가 되었던 것이다.

V.

1974년 3월에 귀국하여 홍익대학교 미술대학에 자리를 잡은 시절부터 은사 삼불선생님의 덕택으로 모교인 서울대학교 인문대학 고고미술사학과로 옮겨(1983년 5월) 현재에 이르기까지 여당선생님께서는 항상 나의 활동을 지켜보시며 격려를 아끼지 않으셨다. 안휘준이가 아니면 어떠어떠한 책이나 이러저러한 논문이 나올 수 있었겠나 하는 식으로 말씀하시면서 용기를 돋우어 주셨다.

학창시절부터 최근에 이르기까지 25년 이상 필자는 여당선생님께 큰 학은을 입으며 폐만 끼쳐 드렸다. 은혜의 만분의 일이라도 갚아드리고 싶어 했던 것은 사실이나 그것은 처음부터 불가능한 일이었다. 1988년에 졸저(拙著)『韓國繪畵의 傳統』(문예출판사)을 선생님께 봉정한 것이 그나마 조그마한 위안이 될 뿐이다. 금년 3월 12일 생신 때 찾아뵌 것이 여당선생님을 마지막으로 뵙는 결과가 될 줄이야 어찌 알았겠는가. 별세하시기 얼마 전에 꿈속에서 뵙고 약간 불안한 마음이 들기는 했으나 설마 괜찮으시겠지 하고 방심했던 것이 후회스러운 일이 되고 말았다.

여당선생님은 가셨으나 선생님께서 심어 놓으신 얼은 남아서 전해질 것이며 뿌리신 학문의 씨는 후학들에 의하여 결실을 맺게 될 것이다. 후학의 하나인 필자가 혹시 무엇인가 이루는 것이 있다면 그것은 모두 여당선생님을 비롯한 은사님들의 공이며 그분들이 거두시는 것임을 밝혀 두고 싶다. 되도록 많은 것을 거두시게 해드리고 싶으나 재주와 능력이 부족함을 어찌하랴! 여당선생님의 명복을 두 손 모아 빌며, 1990년 5월 15일 스승의 날에 이 졸문을 쓰면서 감사의 념을 되새긴다.

〈서울대학교 인문대학 고고미술사학과 교수〉

김재원(金載元) 박사와 김원용(金元龍) 교수의 미술사 연구[*]

1) 머리말

한국의 미술사 연구는 대체로 두 계보의 학자들에 의해 주도적으로 이루어져왔다고 볼 수 있다. 그 하나는 고유섭(高裕燮, 1905~1944)과 그를 사

.........

[*] 이 글은 'Establishing a Discipline: The Past, Present, and Future of Korean Art History' 라는 주제하에 미국 Los Angeles County Museum of Art에서 2001년 3월 16~18일에 개최 되었던 학술대회에서 영어로 발표하였던 논문으로 주최 측의 양해를 얻어 국내 학계에 소개 하는 것이다. 우리 학계의 초창기 상황을 이해하는 데 다소나마 도움이 되기를 기대한다. 그 리고 이 글은 하버드대학교의 Mark E. Byington 교수의 편집으로 영문으로 출판되기도 하 였다. Ahn Hwi-Joon, "Dr. Kim Chae-won and Professor Kim Won-yong and Their Con-tributions to Art History," *Early Korea*, Vol. 2(Korea Institute, Harvard University, 2009), pp. 179~204 참조.

[*] 『美術史論壇』 제13호(2001 하반기), pp. 291-304 및 안휘준 저, 『한국미술사 연구』(사회평론, 2012), pp. 717-737.

숙한 황수영(黃壽永, 1918~2010), 최순우(崔淳雨, 1916~1984) 등 세 명의 개성 출신 학자들과 그들의 수많은 제자들을 포함한다. 다른 하나는 김재원(金載元, 1909~1990)과 김원용(金元龍, 1922~1993), 그리고 그들의 제자들이라 하겠다. 후자의 계보에는 김재원 박사의 딸들인 김리나(金理那)와 김영나(金英那)도 포함된다. 물론 이 두 계보 어디에도 속하지 않는 미술사 연구자들도 적지 않지만, 대개는 순수한 해외 유학생 출신이거나 미술사 전공 과정이 없는 국내 대학 출신자들이다.

전자의 계보에 속하는 학자들은 대부분 선각자적 의식과 전통 미술문화에 대한 열의를 가지고 주로 국내에서 독학과 사숙을 통하여 미술사학자로 성장한 인물들이며, 대체로 불교미술과 도자기 분야에서 탄탄한 기초를 다져왔다고 볼 수 있다. 후자의 계보에 해당되는 학자들은 김재원과 김원용의 예에서 잘 드러나듯이 독일이나 미국 등 서양에 유학하여 외국어 실력과 국제적 안목을 갖추고 국내 학계는 물론 외국 학계에도 많은 관심을 가져왔다. 그들은 해외 학계의 동향에 밝았으며 고고학과 미술사를 함께 공부한 경험을 지니고 있다. 이처럼 두 계보의 학자들은 학문적 성장 배경이나 연구 경향 등 적지 않은 차이를 지니고 있으면서도 상호 협력하고 도우면서 한국미술사의 연구와 학계의 발전에 기여해왔다. 또한 그들은 모두 국립박물관을 기반으로 하여 성장하였다는 공통점을 지니고 있다.

사실상 이러한 계보론이 학문적 측면에서 제기되는 것은 이번이 처음이며, 필자의 이러한 논의도 순수한 학문적 검토 이외에 별다른 의미를 부여받을 필요가 없다고 본다. 어쨌든 김재원과 김원용은 두 번째 계보로 분류되고 또 그것을 이룬 대표적 인물들이며, 이들에 관하여 올바르게 이해하는 것은 곧 한국 미술사학계와 연구사를 파악하는 데에 중요한 일로 간주된다.

2) 김재원 박사의 기여

앞에서 언급한 두 번째 계보의 학자들 중에서 가장 연배가 올라가는 대표적 학자는 김재원 박사이다(도 IV-1). 그는 함경남도 함흥 근처에서 태어나 함흥고등보통학교를 졸업한 2년 후인 1929년 20세의 청년으로서 독일 유학길에 올랐으며 1940년 귀국할 때까지 유럽에서 살았다. 유럽에 체재하는 동안 뮌헨 대학교에서 교육학을 전공한 후, 앤트워프에서 벨기에 국립 켄트대학교 교수인 칼 헨체(KarlHentze) 박사의 조수로 일하며 고고학을 공부하였다.[1] 귀국한 지 5년 뒤인 1945년에 한국이 일제로부터 독립하면서 국립박물관장이 되었고, 1970년 그 자리에서 물러날 때까지 25년간 국립박물관의 기초를 다지고 한국의 고고학과 미술사의 기반을 다지는 데 결정적인 역할을 하였다.[2]

도 IV-1 김재원 박사
(1909~1990)

그는 일제로부터 해방된 1945년 한국 정부로부터 국립박물관 관장직에 임명되기 직전에 국립 서울대학교의 고고학 담당 조교수직을 제의받기도 하였으나 국립박물관 관장직을 선택하였다.[3] 현대적 학문으로서의 고고학이나 미술사

.........

1 칼 헨체 박사와의 관계에 대해서는 김재원, 『博物館과 한 평생』(탐구당, 1992), pp. 54~56 참조.

2 김재원 박사의 생애와 국립박물관을 중심으로 한 활동에 관해서는 그의 저서들인 『나의 인생관: 東西를 넘나들며』(휘문출판사, 1978); 『景福宮夜話』(탐구당, 1991); 『博物館과 한 평생』이 크게 참고된다. 그에 관한 종합적 고찰은 안휘준, 「김재원: 박물관의 아버지, 고고학·미술사학의 선각자」, 『한국사시민강좌』 제50집(2012. 2), pp. 249~262 및 「여당(黎堂) 김재원(1909~1990): 한국 박물관의 초석을 세운 거목」, 『월간미술』 제244호(2005. 5), pp. 138~141 참조.

3 김재원, 「한 학술원 회원의 手記」, 『나의 걸어온 길: 학술원 元老회원 회고록』(대한민국 학술원, 1983), p. 535 참조.

를 전공한 학자가 거의 전무했던 당시의 시대적 상황을 엿볼 수 있다. 그가 국립박물관 관장직을 택함으로써 국립박물관의 기반은 다져질 수 있었으나, 대학에서의 고고학과 미술사 교육의 정상화는 20~30년 뒤지게 되었다. 고고학이 대학에 학과로서 자리를 잡게 된 것은 서울대학교 문리과 대학에 고고인류학과가 세워진 1961년 이후부터이며, 미술사는 그보다도 훨씬 늦은 1973년 홍익대학교 대학원에 미학·미술사학과가 설립되면서부터라고 할 수 있다. 미술사가 학부과정에서 전공으로 자리를 굳히기 시작한 것은 서울대학교 인문대학의 고고학과가 고고미술사학과로 개편된 1983년 이후라고 보아도 좋을 듯하다. 이처럼 1945년 해방 이후의 인재 부족과 그의 국립박물관 관장직 선택은 결과적으로 국립박물관에는 발전의 밝은 빛을, 대학에서의 고고학 및 미술사 교육에는 어두운 그림자를 드리우게 되었다. 그러나 이것을 그의 책임으로 돌릴 수는 없다. 단지 해방 직후에는 그를 제외한 단 한 사람의 마땅한 인재도 고고학이나 미술사학 분야에 없었던 것이 결정적 요인이었다고 할 수밖에 없다. 1945년 해방 이전에는 한국 최초의 미학자이자 미술사가였던 고유섭이 있었으나, 그가 불행하게도 해방 직전인 1944년 사망함으로써 미술사 분야의 인재는 전무한 상태나 마찬가지가 되었다.

김재원 박사는 따라서 해방 이후 한동안 고고학과 미술사 분야의 거의 유일한 전문가나 진배없었다. 적어도 고유섭을 사숙한 황수영, 진홍섭, 최순우 등의 학자들과 국립박물관의 학예관이었던 김원용이 학계의 중진으로 성장할 때까지는 그가 국립박물관과 학계의 중요한 일들을 주관할 수밖에 없었다. 그는 초창기의 인물답게 선각자적 식견과 안목을 갖추고 있었다. 그것은 한국의 학계를 위해 여간 다행한 일이 아니었다. 그러한 선각자적 안목과 식견을 가지고 그가 한 일들은 참으로 많고 다양한데, 다음의 몇

가지로 요약해볼 수 있겠다.

첫째, 초창기 국립박물관의 진용을 갖춘 것을 꼽을 수 있다. 당시 최고의 엘리트들이었다고 할 수 있는 이홍직(李弘稙,이성미 교수의 부친), 김원용, 장욱진(대표적 유화가)에 이어 황수영, 진홍섭, 최순우 등을 기용함으로써 국립박물관을 인재의 터전으로 만들었다. 그가 직원으로 채용하고 키운 이들에 의해서 한국 미술사가 발전의 기틀을 잡게 되었던 것이다.

둘째, 국립박물관과 관련하여 그가 한 기초적인 업적으로는 직제의 기본 틀을 확정하고, 연구와 발굴, 전시와 교육 등에 기반을 마련했다는 점이다. 국내 처음으로 고고학과 미술사 관련 강연회 등을 개최함으로써 박물관을 학술과 문화의 대표적 기관으로 자리 잡게 한 것은 당시로서는 대단히 괄목할 만한 업적이라 아니할 수 없다.

셋째, 외국의 학계나 학자들과 활발하게 교류하는 한편 국보전을 미국과 유럽에서 최초로 개최함으로써 한국문화의 특징과 흐름을 해외에 올바르게 홍보한 것은 6·25사변 이후 최대의 문화적 업적이라 하겠다(도 IV-2).[4] 경제적으로 낙후되어 있던 당시의 한국으로서는 그의 뛰어난 문화적 외교력과 외국어 실력, 남다른 안목과 식견이 없었다면 불가능했던 일로 치부된다.

넷째, 그가 한 일들 중에서 무엇보다 중요한 것은 고고학과 미술사학 분야의 인재를 키우는 데 주도적 역할을 했다는 점이다. 그는 여러 분야의 한국 학자들이 국제적 식견과 안목을 갖추도록 하기 위해 많은 학자들을

.........

4 미국에서의 전시는 1957년 12월 14일부터 워싱턴 D.C.에서 개막되어 8개 도시를 순회한 후 1959년 6월 1일 폐막되었다. 유럽에서의 전시는 런던에서 1961년 3월에 시작하여 1962년 6월 30일에 끝났다. 이 전시는 영국, 네덜란드, 프랑스, 독일, 오스트리아를 순회하였다. 김재원, 위의 글, p. 558 참조.

도 IV-2 한국 국보전을 준비하면서, 내셔널 갤러리 수장고, 1957. 10. 11.

해외에 내보내는 데 힘쓰는 한편, 고고학과 미술사학 분야의 젊은 학자들을 미국과 유럽으로 유학 보내기 위해 심혈을 기울였다. 이러한 일을 하기 위하여 그는 자신이 맡고 있던 하버드 옌칭(Harvard-Yenching Institute)의 한국 지부장인 동아문화연구위원회의 위원장(1968~1976)이라는 자리를 십분 활용하였고 록펠러 3세 재단(JDR 3rd Fund)과 아시아 재단 등에 주저 없이 도움을 요청하기도 하였다.

이처럼 김재원 박사가 공을 들여 키운 학자들 중에 가장 대표적인 인물은 국립박물관 직원이며 동료였던 김원용 박사라 하겠다. 이러한 범주의 학자들 중에는 하버드대학교에서 불교미술을 전공한 장녀 김리나 교수(홍익대학교 예술학과)와 오하이오대학교에서 서양미술사를 전공한 막내딸 김영나 교수(서울대학교 고고미술사학과 교수 겸 현 국립중앙박물관장) 등도 포함된다. 이들은 각기 불교조각사와 서양미술사 분야에서 많은 기여를 하고 있다. 군에서 제대하고 복학하여 서울대학교에서 고고학과 인류학을 공부하고 있던 필자를 출강 중에 만나서 미술사를 공부하도록 설득하고 하버드대학교에 유학할 수 있도록 모든 뒷바라지를 한 것도 김재원 박사였다.[5]

.........

5 안휘준, 「藜堂 金載元 先生을 追慕함」, 『空間』 제274호(1990. 6), pp. 25~26 참조.

필자가 만약 김재원 박사가 강의한 중국 고고학 강독을 수강하면서 그의 관심의 대상이 되는 행운과 대학 시절의 은사이신 김원용 선생의 지도 편달이 없었다면 미술사 전공자로서의 현재의 필자는 전혀 기대할 수 없었을 것이다. 아마도 필자는 인류학이나 고고학을 전공했을 것이다. 따라서 오늘날 필자가 한국 미술사학계에 말석을 차지하면서 약간의 업적을 내는 미술사가가 된 것은 오로지 그의 설득과 도움 덕택이다. 필자의 예는 그가 선각자로서 한 역할의 일면을 보여주는 전형적인 사례라 보아도 좋을 것이다.

이처럼 그는 과거 독학자들의 공헌과 노력을 높이 평가하면서도 동시에 그들이 지닌 한계성을 느끼고 현대적이면서도 과학적인 정통 미술사학을 국내에 뿌리내리도록 하는 것이 절실하다고 생각하였으며, 이러한 상황을 극복하기 위해서는 인재를 외국에 유학시키는 길밖에 없다고 믿었다. 많은 사람을 외국에 보내고자 노력한 그의 목적은 여기에 있었던 것이다. 이러한 그의 노력은 세월이 흐른 오늘날 결실을 맺고 있다고 볼 수 있다. 이처럼 한국 미술사학계가 방법론적인 측면에서 많은 진전을 이루게 된 데에는 그의 노력과 기여가 절대적이었다고 보아야 할 것이다.

다섯째, 그 자신의 훌륭한 학문적 업적을 꼽을 수 있다. 그는 본래 독일의 뮌헨대학교에서 교육학을 공부하였으나 앤트워프에 살고 있던 벨기에 국립켄트대학교 교수인 칼 헨체 박사의 연구 조교로 1934년부터 1940년까지 6년 동안 일하면서 고고학자가 되었다. 이때 닦은 실력을 바탕으로 중국의 청동기를 비롯한 고고학 관계 논문들을 썼다. 그의 이러한 논문들은 장녀인 김리나 교수에 의해 『한국과 중국의 고고미술』(문예출판사, 2000)로 한데 묶여 출판되어 크게 참고가 되고 있다.

그는 해방 직후 일본으로 귀국하려던 일본인 고고학자 아리미쓰 교

도 IV-3 다카마쓰 고분 발굴 학술대회에서의
김재원 박사와 김원용 박사, 1972. 10. 12.

이치(有光敎一)의 도움을 받아 국내 학자로는 처음 고분을 발굴하기도 하여 한국 고고학의 제일보를 내딛기도 하였다 (도 VI-3). 이때에 발굴된 경주의 무덤에서는 놀랍게도 고구려 광개토대왕의 사당에서 사용되었을 청동호우(靑銅壺杅)가 출토되어 비상한 관심을 모았는데, 그 성과는 『호우총 (壺杅塚)과 은령(銀鈴塚)』(국립중앙박물관, 1947)으로 정리되어 있다. 이후에도 국립박물관 직원들과 함께 공저로 여러 편의 고고학적 발굴조사보고서를 출간하였다. 이처럼 그는 한국 고고학의 초석을 놓는 데 크게 기여하였다.

이러한 고고학적 업적과 함께 우리의 관심을 끄는 것은 그의 미술사적 업적들이다. 그는 외국의 학자들과 함께 1964년에 *The Art of Burma·Korea·Tibet*이라는 영문판 미술사를 집필하였는데 이 책은 영문판 이외에도 독일어, 프랑스어, 이탈리아어로도 출판되어 널리 읽히게 되었다.[6] 이것은 한국 학자가 영어로 쓴 최초의 한국미술사라는 점에서도 그 의의가 대단히 크다. 이어서 20여 년 뒤인 1966년에는 부피나 내용 면에서 훨씬 보강된 외국어판 한국미술사 책을 김원용 교수와 함께 출간하였는데, 이것이 미

.........

6 미국판은 뉴욕의 Crown Publishers에서, 영국판은 런던의 Methuen에서 출판되었다. 독일
판은 바덴바덴의 Holle Verlag, 프랑스판은 파리의 Edition Albin Michel, 이탈리아판은 밀
라노의 Saggiatore에서 1년 앞선 1963년에 간행되었다.

국판인 *Treasures of Korean Art: 2000 Years of Ceramics, Sculpture, and Jeweled Art*(New York: Harry N. Abrams)과 영국판인 *The Arts of Korea: Ceramics, Sculpture, Gold, Bronze and Lacquer*(London: Thames and Hudson, 1966)이다. 이 책은 회화가 전혀 다루어지지 않았다는 점 이외에는 내용, 편집, 도판, 장정 등 모든 면에서 대단히 훌륭한 책으로 영문판 이외에도 독일어판, 프랑스어판, 일본어판도 출간되어 한국미술의 진면목을 세계 각국에 알리는 데 크게 기여하였다.[7] 또한 1970년에는 그의 장녀인 김리나와 함께 일본어판 『韓國美術』도 출판하였는데 이 책은 3년 뒤에는 한국어판으로, 4년 뒤에는 영문판 *Arts of Korea*(Tokyo: Kodansha International)로 간행되었다. 이처럼 그는 초창기 학자로서 한국미술사 개설을 영문을 비롯한 외국어와 한국어로 펴냄으로써 한국미술의 특징과 변천을 국내외에 소개하는 데 획기적인 공헌을 하였던 것이다.

고고학과 미술사에 통달하였던 김재원 박사의 실력, 지식, 논리적 사고 등은 그의 학문의 결정체라고 보아도 좋을 「단군신화의 신연구」라는 저술에서 가장 잘 나타난다고 볼 수 있다.[8] 중국 산동성(山東省) 가상현(嘉祥縣)의 무씨사당(武氏祠堂) 후석실(後石室) 제3석(第三石)에 새겨진 화상석(畵像石)의 내용이 대부분 한국의 개국시조인 단군신화와 합치되며 따라서 단군신화는 중국의 고대 신화와 직접적인 연관이 있다는 주장이 그 주요 내용이다. 그런데 이 화상석의 내용을 읽어내고 여러 문헌기록들 및 다른 유물들을 인용하여 그 주장을 입증해낸 방법 등에서 고고학, 미술사, 역사학, 민

.........

7 프랑스어판은 *Corée, 2000 Ans de Creation Artistique*(Fribourg, Switzerland: OfficeduLivre, 1966); 독일어판은 *Korea, 2000 Jahre Kunstschaffen*(München: Hirmer Verlag, 1966), 일본어판은 『韓國美術: 陶磁, 彫刻, 金工』(東京: 美術出版社, 1967)으로 나왔다.

8 김재원, 『韓國과 中國의 考古美術』(문예출판사, 2000), pp. 307~379 참조.

속학, 신화학 등에 대한 그의 해박한 지식과 논리적 사고를 분명하게 확인할 수 있다. 특히 한국 및 중국의 고고학과 미술사를 함께 공부한 학자가 아니면 이러한 연구의 착상이나 입증이 불가능했을 것으로 여겨진다. 여기에서 특히 고고학과 함께 미술사를 공부한 그의 진면목이 잘 드러나고 있다고 볼 수 있다.

그는 이 밖에도 청대의 안기(安岐)와 이세탁(李世倬)에 관한 논문들을 남기고 있어서 그의 관심의 폭이 고대의 고고학적 유물들만이 아니라 한국과 관계가 깊은 중국 청대의 화가에까지 미치고 있었음이 확인된다.[9]

김재원 박사의 기여는 이제까지 소개한 것처럼 박물관 행정, 인재 양성, 해외 홍보, 조사연구 등 여러 방면에 걸쳐 있었음을 알 수 있다. 그는 모든 면에서 탁월한 능력을 발휘하였으며 이로써 그는 선각자로서의 시대적 사명과 역할을 충분히, 그리고 유능하게 해냈던 것이다.

3) 김원용 교수의 기여

우리나라의 고고학 및 미술사학과 관련하여 누구보다도 주목되는 인물이 김원용 박사이다. 학문적으로 제일 혁혁한 업적을 쌓으며 고고학과 미술사학의 기초를 탄탄하게 다져놓은 장본인이기 때문이다(도 IV-4). 1922년에 평안북도 태천에서 태어난 그는 서울 화신백화점 사장이던 부친을 따라 서울에 와서 교육을 받았다. 경성제국대학에서 동양사와 고고학을 공부하던 그는 일본군에 학도병으로 끌려가 히로시마 주둔의 기마부대에 근무하

.........

9 위의 책, pp. 283~306, 277~282 참조.

면서 갖은 고생을 하였다. 이때에 강
한 정신력과 함께 허무주의적 사생관
이 생겨났던 것으로 믿어진다.[10]

그는 해방 직전에 일본 군대에
서 돌아와 복학하여 졸업장을 받았고,
1947년 2월에 국립박물관 관장이던
김재원 박사를 찾아가 만난 다음 국립
박물관 학예원이 되었으며, 서울대학
교에 고고인류학과가 창설되면서 교

도 IV-4 김원용 박사(1922~1993),
서울대학교 연구실에서

수로 옮길 때까지 14년 동안 그곳에서 근무하였다. 국립박물관에 근무하는
동안 미국의 뉴욕대학교에 유학하여 알프레드 살모니(AlfredSalmony) 교수
의 지도하에 「신라토기의 연구」로 박사학위를 받았다.[11] 이로써 그는 미술
사 분야에서 최초의 한국인 미국 박사가 된 셈이다(1959. 2). 즉, 그는 한국
인으로서는 대학에서 정식으로 미술사를 공부한 최초의 인물이라 할 수 있
다. 그러나 그도 김재원 박사처럼 초창기 인물로서 고고학과 미술사학을 함
께 하지 않을 수 없었기 때문에 미술사에만 전념할 수가 없었다.

이러한 어려운 여건에도 불구하고 그는 고고학 분야에서만이 아니라
미술사학 분야에서도 엄청난 업적을 일구었다. 비단 고고학과 미술사학만
이 아니라 한국의 서지학에서도 개척자적 입지를 이루었으며, 이 밖에 수필
문학과 문인화에서도 그의 예술적 재능을 발휘하여 남다른 업적을 남기기

.........

10 김원용, 『나의 인생, 나의 학문』(학고재, 1996), pp. 13~17; 안휘준, 「삼불 김원용 선생님의 인
 품과 학문」, 『이층에서 날아온 동전 한 닢』(예경, 1994), pp. 251~254 참조.
11 김원용, 「韓國考古學, 美術史學과 함께: 自傳的 回顧」, 『三佛金元龍教授停年退任紀念論叢 I: 考古
 學篇』(일지사, 1987), pp. 16~41 참조. 지도교수였던 살모니에 관해서는 권영필, 『미적 상상력
 과 미술사학』(문예출판사, 2000), p. 285 참조.

도 하였다. 그가 남긴 58편의 저서와 편저서, 270여 편의 논문들, 4권의 수필집, 3권의 개인 전시도록 등은 영일 없이 일생을 산 한 학자, 문필가, 아마추어 문인화가로서의 그의 다각적인 면모를 잘 드러낸다(도 IV-5).[12]

이처럼 그가 고고학과 미술사학 분야에서 일군 업적은 실로 방대하고 대단히 중요하다. 고고학 분야에서 쌓은 업적은 미술사학 분야의 업적 이상으로 많고 중요하지만 이곳에서는 생략하고 미술사학 분야의 업적만을 다

도 IV-5 김원용 박사의 자화상, 1977년 봄, 종이에 먹 48.3×32cm

루기로 하겠다. 미술사학 분야의 업적을 총체적으로 살펴보면 대략 ① 미술사학적 방법론의 개척, ② 전공학과의 설치와 후진 양성, ③ 박물관 발전을 위한 공헌, ④ 해외 홍보에의 기여, ⑤ 학회의 창립과 발전에의 기여, ⑥ 방대한 효시적인 연구와 저술 등으로 대변될 수 있을 것이다.

김원용 교수의 업적들 중에서 먼저 주목되는 것은 방법론상의 기여라 할 수 있다. 뉴욕대학교에서 미술사를 전공하여 박사학위를 받고 귀국한 그는 독학자들이 전부였던 1960년대까지의 한국 미술사학계에서 김재원 박사를 제외하고는 서구적, 현대적 방법론으로 무장된 거의 유일한 인물이었

.........

12 1987년까지의 김원용 교수의 저술 목록은 위의 책(1987), pp. 3~10 참조. 수필집으로는 『三佛庵隨想錄』(탐구당, 1973); 『老學生의 鄕愁』(열화당, 1978); 『하루하루와의 만남』(문음사, 1985); 『나의 인생, 나의 학문』(학고재, 1996)이 있고, 전시도록으로는 『三佛 金元龍 文人畵』(동산방, 1982. 10); 『三佛 文人畵展』(조선일보 미술관, 1991. 3); 『三佛 金元龍 文人畵: 김원용 10주기 유작전』(가나아트센터, 2003. 10)이 있다.

다고 보아도 좋을 것이다. 따라서 그가 드디어 1960년대에 한국의 미술사학계를 향하여 연구방법론과 관련하여 주의를 환기시키는 글을 쓴 것은 오히려 만시지탄의 감이 든다. 즉, 그는 1963년 서울대학교 문리과 대학의 학보에 게재한 「한국미술사의 반성」이라는 글에서 이 문제를 심각하게 다루었다.[13]

 ……우리나라에는 아직도 진정한 의미에서의 한국미술사가 출판된 것이 없고, 미술사라는 것에 대한 그릇된 인식이나 또는 미술사의 의의를 오해한 비학문적인 해설·견해가 횡행하고 있다. 아무것도 모르는 사람들은 그러한 것이 바로 한국 미술사학의 방법이며 또 미술사의 본능인 줄 안다. 산으로 들로 돌아다니며 새로운 유적유물을 발견하고, 우리 고미술의 위대성을 찬양하고 감탄사를 연발하면 그것이 미술사가의 해야 하는 일이며, 그렇게 하는 것이 바로 미술사인 줄 안다. …… 그렇기 때문에 과거에 나타난 한국미술에 관한 모든 해설이나 역사에서는 독특·우아·섬세·신품(神品)·고고(高古) 등등의 정해진 형용사 없이는 한 발도 문장이 앞으로 나갈 수 없었고, 따라서 일반은 미술사라는 것은 그렇게 미를 강조하고 칭찬하는 학문인 줄 알게 되고, 그렇게 하는 것이 미술사가의 직무이며 임무인 줄 안다.
 미술을 다루는 미술사가로서는 일반이 느끼지 못하는 미를 감지하고 그것을 말로써 표현할 수는 있다. 그러나 이것은 미술품의 감상이며 미술사학은 아니다. 미술사학은 미술품의 미를 선전하고 과장하는 학문이 아니다. ……미술사학은 미술품의 감상과 비평을 하는 학문이 아니다. 미술사학은

13 『文理大學報』 11-1(1963)와 김원용, 『韓國美의 探究』(열화당, 1996), pp. 81~85 참조.

미술이 어떻게 발전·변천하고 있는가를 밝히는 학문이다. ……미술의 변천을 말하되 미술품에 대한 자기의 감정을 운위하는 것을 일삼아서는 안 되는 것이다. 진정한 미술사학에 있어서는 미에 대한 주관적인 형용사는 하나도 사용되지 않는다. 만일 어떤 미술이 위대할 때에는 위대하다는 말을 쓰기 전에 어째서, 어디가 위대한가를 분석해 보이고 있다. '우아하고 아름답다'는 식의 실속 없는 애매한 표현은 일체 쓰지 않고 있다.

……미술사는 미술의 내용과 변천을 역사적·과학적으로 파악·이해하려는 것이다. 미술사는 미술평이 아니고 감상문이 아니다. 여기에 개인의 주견이 들어가고 신경과민적 국수주의가 들어가서는 안 된다. …… 우리는 이제 냉정한 학적 양심으로써 미술사학이 빠지기 쉬운 학문 이전의 세계를 반성하고 하루바삐 진정한 한국미술사를 육성·성립시켜야 한다고 통감하는 바이다.

이 글을 통해서 우리는 1960년대에 한국의 미술사학계가 처해 있던 학문적 미숙성과 김원용 박사가 생각한 진정한 의미에서의 미술사학이 무엇인가를 엿볼 수 있다. 즉, 당시 대부분의 한국 학자들의 미술사 서술은 추상적인 형용사로 일관하고 의미 있는 결론으로 이어지지 못하는 등 방법론적인 측면에서 지극히 미숙하였다. 이를 시정하기 위해서 김원용 박사는 위의 글을 썼으며 이 글 중에서 심지어 H. 가드너가 레오나르도 다빈치의 〈모나리자〉를 어떻게 서술하였는가를 예시하기도 하였다.

어쨌든 김원용 교수는 이 글을 통하여 한국 미술사학계의 방법론적 미숙성과 비학문적 병폐를 시정코자 노력하였으며 자신의 글들을 통하여 모범을 보이기도 하였다. 제대로 된 미술사 교육을 받고 올바른 미술사 방법론을 터득하고 있던 거의 유일한 학자로서의 역할을 하였음을 알 수 있다.

1970년대부터는 외국에서 정통 미술사 교육을 받고 귀국한 학자들이 늘어나고 그들을 통해 길러진 소장학자들이 대거 배출되면서 그러한 문제는 현저하게 개선되기에 이르렀다. 김원용 교수는 그러한 개선을 주도했다는 점에서 그의 미술사가로서의 참된 선도적 역할을 높이 평가하지 않을 수 없다.

김원용 교수는 이처럼 양식에 입각한 방법론을 누구보다도 잘 터득하고 있었고 이를 바탕으로 하여 「한국 불상의 양식 변천」을 비롯한 수많은 저술을 남겼으며,[14] 이러한 그의 저술들은 다른 학자들에게 본보기가 되었다. 또한 한국 미술사학계의 연구 수준을 높이는 데에도 보이지 않게 기여했으리라고 생각된다.

김원용 교수가 한국 미술사의 발전에 기여한 바로서 또 한 가지 크게 주목되는 것은 전공학과의 설치와 인재 양성이라 하겠다. 그는 1961년에 서울대학교 문리과 대학의 고고인류학과에서 교편을 잡은 이래 수많은 인재들을 배출하였다. 학과의 체제상 그는 고고학 강의와 발굴에 오랫동안 치중하였고 이에 따라 많은 유능한 고고학자들이 배출되었다. 그러나 미술사는 개론 이상의 과목이 개설되기가 어려웠고 미술사 전공자가 길러질 여건이 되지 못하였다. 이러한 상황 속에서도 그는 고고학과 함께 미술사학 분야에서도 꾸준히 훌륭한 업적들을 세상에 내놓음으로써 고고학계와 아울러 미술사학계의 발전에 크게 기여하였다.

1983년에는 드디어 서울대학교 인문대학의 고고학과를 고고미술사학과로 개편하고 안휘준을 미술사 교수로 초빙함으로써 서울대학교의 학부 과정에서도 미술사 전공자를 길러낼 수 있는 바탕을 마련하였다. 이것은 한

.........

14 김원용, 위의 책, pp. 104~132 참조.

국 미술사학계의 발전과 관련하여 지극히 큰 의미를 지닌다고 볼 수 있다. 종래 홍익대학교 등의 대학원 과정에서만 제한적으로 개설되었던 미술사 교육과정이 학부과정에서부터 자리를 잡을 수 있게 되었을 뿐만 아니라 서울대학교를 본받아서 다른 몇 개 대학들도 고고미술사학과를 잇달아 세움으로써 많은 인재들이 폭 넓게 양성되었다.[15] 이러한 토대가 김원용 교수에 의해서 처음으로 마련된 것임은 말할 것도 없다. 물론 고고학과 미술사가 합쳐져 있어서 제약이 많이 따르고 따라서 전공의 분리가 절실하게 요구되지만 학부과정에서부터 미술사를 전공할 수 있는 토대가 마련되었다는 것은 한국에서는 획기적인 일이 아닐 수 없다. 아쉬우나마 앞으로의 미술사 발전이 보장되는 것이나 다름없었기 때문이다. 김원용 교수가 아니었다면 서울대학교의 학부과정에 미술사 전공이 자리를 잡기 어려웠을 것이고, 다른 대학들의 고고미술사학과 개설도 기대할 수 없었을 것이다. 따라서 이는 김원용 교수가 한국 미술사학계의 발전을 위해서 한 일들 중에서 무엇보다도 중요하다고 여기지 않을 수 없다. 이제 미술사는 대학에서 가장 인기 있는 분야의 하나로 많은 학생들의 관심을 끌고 있으며 이는 미술사의 밝은 장래를 말해준다.

고고학자 겸 미술사학자인 김원용 교수는 대학 이외에 박물관을 무대로 활동하면서 자신의 학문을 키움과 동시에 박물관 발전에 크게 기여하였다. 그는 1947년부터 1961년까지 14년 동안이나 국립박물관에서 학예관으로 근무하였으며, 1970년 5월부터 1971년 9월까지는 국립박물관

.........

15 학부에 고고미술사학과가 설립되어 있는 대학은 고려대학교 조치원 분교, 동국대학교 경주 분교, 충북대학교, 동아대학교, 원광대학교 등을 꼽을 수 있다. 이 밖에도 이화여자대학교, 성신여자대학교, 한국학대학원 등의 대학원에 미술사 전공과정이 설치되어 있고, 덕성여자대학교, 경주대학교 등에서도 미술사 전공이 가능하게 되었다. 2002년에는 명지대학교에 덕성여대에 이어 처음으로 단독 미술사학과가 학부과정에 설치되었다.

의 관장으로 재직하였고, 1962년부터 17년 동안(1962~1968, 1972~1980, 1982~1985) 서울대학교박물관장으로 재직하면서 박물관의 발전에 기여하였다.

또한 한국문화를 해외에 올바르게 소개하는 데에도 크게 공헌하였다. 국립박물관 학예관으로 근무하는 동안 문화재 해외전에 김재원 박사와 함께 참여하였고, 역시 김재원 박사와 공동으로 저술한 *Treasures of Korean Art*를 비롯하여 영문 등 외국어로 된 여러 편의 저서와 논문들을 출간하였으며, 외국에서의 수많은 강의와 강연 등을 통하여 한국미술과 문화의 특징 등을 해외에 소개하였다.[16] 김원용 박사는 동년배 미술사가들 중에서 유일하게 영어를 구사할 수 있는 학자였기 때문에 영어와 관련되는 고고학이나 미술사 관계의 일들을 혼자서 도맡아 하지 않으면 안 되었다. 그만큼 한국의 미술문화를 해외에 소개하는 데에 그의 역할은 절대적이었다고 볼 수 있다.

이 밖에 김원용 교수는 한국미술사학회(Art History Association of Korea)의 전신인 고고미술동인회의 창립에 황수영, 진홍섭, 최순우, 전형필 등과 함께 참여하였고(1960), 한국미술사학회의 제3대 회장(1972~1973)을 역임하면서 학회의 발전에 기여하기도 하였다.

학자로서 김원용 교수가 가장 괄목할 만하게 기여한 것은 역시 그의 수많은 저술들이라 하겠다. 그는 『한국고고학개설』(일지사, 1973)과 『한국고고학 연구』(일지사, 1987)를 위시하여 수많은 고고학 관계의 저서와 논문들을 발표하였고, 아울러 한국미술사 연구에 튼튼한 토대가 될 많은 저서

..........

16 대표적인 예로는 1985년에 캘리포니아대학교(University of California, Berkeley)의 미술사학과에서 객원교수로서 강의했던 것을 꼽을 수 있다. 그 밖에 외국 학회에서의 발표와 강연도 수없이 많았다.

와 논문들을 발표하였다. 미술사 관계의 논저들 중에서 특히 주목되는 것은『한국미술사』(범문사, 1968),『한국미의 탐구』(열화당, 1978),『한국고미술의 이해』(서울대학교출판부, 1980),『한국벽화고분』(일지사, 1980),『신라토기』(열화당, 1981),『한국 미술사 연구』(일지사, 1987),『신판 한국미술사』(서울대학교출판부, 1990),『한국미술의 역사』(시공사, 2003), *Treasures of Korean Art*(New York: Abrams, 1964), *Art and Archaeology of Ancient Korea*(Seoul: Taekwang Publishing Co., 1986) 등을 꼽을 수 있다.

이 저서들 중에서 1968년에 나온『한국미술사』는 한국의 정통 학자에 의해서 쓰인 최초의 한국미술사 개설서로서 주목된다. 이 책은 1973년에 개정판이 나왔으며 다시 1993년에는 제자인 안휘준 교수와 공저로『신판 한국미술사』라는 제목 아래 출판되었다. 이『신판 한국미술사』는 편집체제가 시대별 편년을 따르되 회화, 조각, 공예, 건축의 순으로 재편성하여 종래에 비교적 소홀히 다루어진 회화를 대폭 보강하였으며 발해의 미술을 새로 써넣은 것이 1968년 판과 크게 달라진 점이라 하겠다. 이러한 대폭적인 개편과 보강은 안휘준에 의해 이루어졌으나 한글세대에 맞게 한글화 작업이 충분히 이루어지지 못한 점은 매우 아쉽게 여겨졌다. 이를 대폭적으로 개선하기 위한 한글화 작업과 개정이 안휘준의 주도로 이루어져 드디어 2003년에 시공사에서『한국미술의 역사』라는 제목으로 10주기에 맞추어 출판되었다. 이 책은 한국미술사의 대표적인 개설서로서 가장 널리 읽히고 있다.

『한국고미술의 이해』는 1980년 서울대학교출판부에서 나왔는데, 앞의『신판 한국미술사』와는 달리 조각, 회화, 건축, 공예로 분야에 따라 대별하고 시대에 따른 변천을 기술하였다. 문고본으로서 여러 차례 거듭 찍어야 할 정도로 널리 읽히고 있으며 1999년에는 개정판이 나왔다. 여전히 한자

가 많이 섞여 있어 한글세대의 독자들에게 어려움을 주고 있는 것이 아쉬운 점이다.

이상의 개설적인 책들과는 달리 『한국벽화고분』은 한국의 고분벽화를 요점적이고도 체계적으로 서술하였다는 점에서, 『신라토기』는 그의 박사학위논문인 『신라토기의 연구』(국립중앙박물관총서, 1960)를 기반으로 하면서 새 자료들을 중심으로 새롭게 펴냈다는 점에서 좀더 전문성이 돋보인다. 그러나 두 책 모두 평이하고 명료한 문장과 비교적 풍부한 도판을 곁들인 문고본이어서 전문성 못지않게 대중성도 지니고 있음을 부인하기 어렵다.

김원용 교수의 논문 모음집인 『한국미술사 연구』와 에세이 및 논문 모음집인 『한국미의 탐구』도 주목을 요한다. 전자는 미술사 각 분야에 대한 그의 학술적 논문들이 함께 모여 있다는 점에서, 후자는 한국미술의 다양한 측면에 대한 그의 진솔한 견해들이 명료하게 담겨져 있다는 점에서 필독서가 된다. 특히 후자인 『한국미의 탐구』는 단문들을 모은 책으로서 1978년에 처음 나온 이후 거듭 찍어낸 끝에 1996년에는 개정판이 나오게 되었다.

그리고 영문으로 된 *Treasures of Korean Art*는 앞에서 지적하였듯이 김재원 박사와 함께 펴낸 책으로 내용, 편집, 도판 등 모든 면에서 한국미술을 해외에 올바르게 알리는 데 손색이 없는 저서이다. 회화가 전혀 다루어지지 않은 것이 옥의 티라고 하겠다. *Art and Archaeology of Ancient Korea*는 김원용 교수가 한국의 미술과 고고학에 관해서 영문으로 발표했던 글들을 모은 책으로 출판 수준은 *Treasures of Korean Art*에 미치지 못하지만 내용 자체는 매우 중요하다고 하겠다.

이상 간략하게 살펴본 것처럼 김원용 교수는 연구와 교육 두 방면에서 그 시대의 누구보다도 많고 중요한 기여를 했음을 알 수 있다. 그는 행정적 측면에서보다는 연구와 교육적 측면에서 주로 많은 기여를 하면서 정통

학자로서의 모범을 학계에 보여주었다고 볼 수 있다. 이는 그가 16년간 근무했던 국립박물관 직원 및 관장보다 훨씬 긴 24년이라는 세월을 교수로서 활동하였다는 사실 이외에도 순수한 학자로서의 생활을 선호했던 그의 기질과 생각에서 비롯된 결과라 할 수 있다.

4) 맺음말

이제까지 간략하게 소개한 바와 같이 김재원 박사와 김원용 교수는 한국의 미술사학계 수준을 높이고 앞으로의 보다 큰 발전을 위한 초석을 놓은 가장 중요한 인물들이었다. 두 사람 모두 고고학 연구에서 출발하여 미술사 분야로까지 연구 영역을 넓혔던 학자들이며 외국 유학을 통하여 유창한 외국어 실력, 넓은 국제적 안목과 식견, 올바른 방법론의 터득 등에서 공통점을 지니고 있었다. 두 사람 모두 초창기 학자들로서 후진 양성에 대한 지대한 관심과 남다른 학문적 업적을 쌓은 점에서도 유사성을 지니고 있다. 그러나 김재원 박사가 박물관 행정에서 특히 괄목할 만한 업적을 쌓았던 반면에, 김원용 교수는 행정보다는 연구와 교육에 훨씬 많은 노력을 기울였던 점이 약간의 차이라면 차이라 할 수 있다. 두 학자들의 성격에 따른 자연스러운 역할 분담이 국가적 차원에서 여간 다행스러운 일이 아니었다.

해방 이후 미술사 분야에 인재가 극히 드물었던 상황에서 이들이 이룬 업적과 남긴 족적은 실로 특기할 만한 것이다. 만약 이들이 없었다면 한국의 고고학과 미술사에 대한 연구는 아직도 적막하기 그지없었을 것이다. 그들이 있었기에, 그리고 그들이 최선을 다하여 선구자로서의 역할을 훌륭

하게 해냈기에 한국의 고고미술사학계와 문화계가 이만큼이나 발전하였고
밝은 전망 속에 위치하게 되었다고 볼 수 있다.

여당 김재원: 한국 박물관의 초석을 세운 거목[*]

한국의 미술사 연구는 대체로 두 계보의 학자들에 의해 주도되었다고 볼 수 있다. 그 하나는 고유섭(1905~1944)과 그를 사숙한 황수영(1918~), 진홍섭(1918~), 최순우(1905~1984) 세 개성 출신 학자들과 그들의 수많은 제자들을 포함한다. 다른 하나는 김재원(1909~1990)과 김원용(1922~1993), 그리고 그들의 제자들이라 하겠다. 후자의 계보에는 김재원 박사의 딸들인 김리나와 김영나도 포함된다. 물론 이 두 계보 어디에도 속하지 않는 미술사 연구자도 적지 않지만, 대개는 순수한 해외 유학생 출신이거나 미술사 전공과정이 없는 국내 대학 출신자들이다.

전자의 계보에 속하는 학자들은 대부분 선각자적 의식과 전통 미술문화에 대한 열의를 가지고 주로 국내에서 독학과 사숙을 통하여 미술사학자

.........

[*] 『월간 미술』 제244호(2005. 5), pp. 138-141.

로 성장한 인물들이며, 대체로 불교미술과 도자기 분야에서 탄탄한 기초를 다졌다고 볼 수 있다. 후자의 계보에 해당하는 학자들은 김재원과 김원용의 예에서 잘 드러나듯이 독일이나 미국 등 서양에 유학하여 외국어 실력과 국제적 안목을 갖추고 국내 학계는 물론 외국 학계에도 많은 관심을 가져왔다. 그들은 해외 학계의 동향에 밝았으며 고고학과 미술사를 함께 공부한 경험을 지니고 있다. 이처럼 두 계보의 학자들은 학문적 성장 배경이나 연구 경향 등에 적지 않은 차이가 있으면서도 상호 협력하고 도우면서 한국미술사의 연구와 학계의 발전에 기여해 왔다. 또한 그들은 모두 국립박물관을 기반으로 성장하였다는 공통점을 지니고 있다.

앞에서 언급한 후자 계보의 학자 중에 가장 연배가 올라가는 대표적 학자는 김재원 박사다. 그는 함경남도 함흥 근처에서 태어나 함흥고등보통학교를 졸업한 2년 후인 1929년 20세 청년으로 독일 유학길에 올랐으며 1940년 귀국할 때까지 유럽에서 살았다. 유럽에 체재하는 동안 뮌헨 대학에서 교육학을 전공한 후, 앤트워프에서 벨기에 국립 켄트 대학 교수인 칼 헨체(Karl Hentze) 박사의 조수로 일하며 고고학과 미술사를 공부했다. 귀국한 지 5년 뒤인 1945년에 한국이 일제로부터 독립하면서 국립박물관장이 되었고, 1970년 그 자리에서 물러날 때까지 25년간 국립박물관의 기초를 다지고 한국의 고고학과 미술사의 기반을 다지는 데 결정적으로 기여하였다

선각자적 식견과 안목

그는 광복을 맞은 1945년 한국 정부로부터 국립박물관 관장직에 임명

되기 직전에 국립 서울대학교의 고고학 담당 조교수직을 제의받기도 하였으나 국립박물관 관장직을 선택했다. 현대적 학문으로서의 고고학이나 미술사를 전공한 학자가 거의 전무하던 당시의 시대적 상황을 엿볼수 있다. 그가 국립박물관 관장직을 택함으로써 국립박물관의 기반은 다져질 수 있었으나, 대학의 고고학과 미술사 교육은 20~30년 뒤지게 되었다. 고고학이 대학에 학과로서 자리잡은 것은 서울대학교 문리과 대학에 고고인류학과가 세워진 1961년 이후이며, 미술사는 그보다 훨씬 늦은 1973년 홍익대학교 대학원에 미학·미술사학과가 설립되면서부터라고 할 수 있다. 미술사가 학부에서 전공으로 자리를 굳히기 시작한 것은 서울대학교 인문대학의 고고학과가 고고미술사학과로 개편된 1983년 이후라고 보아도 좋을 듯하다. 이처럼 1945년 광복 이후에 인재부족과 그의 국립박물관 관장직 선택은 결과적으로 국립박물관에는 발전의 밝은 빛을, 대학의 고고학 및 미술사 교육에는 어두운 그림자를 드리웠다. 그러나 그것을 그의 책임으로 돌릴 수는 없다. 단지 광복 직후에는 고고학이나 미술사 분야에 그를 제외한 단 한 사람의 마땅한 인재도 없었던 것이 결정적 원인이었다고 할 수밖에 없다. 1945년 광복 이전에는 한국 최초의 미학자이자 미술사가인 고유섭이 있었으나, 그가 불행하게도 광복 직전인 1944년 사망함으로써 미술사 분야의 인재는 전무한 상태였다.

김재원 박사는 따라서 광복 이후 한동안 고고학과 미술사 분야의 거의 유일한 전문가나 진배없었다. 적어도 고유섭을 사숙한 황수영, 진홍섭, 최순우 등의 학자들과 국립박물관의 학예관인 김원용이 학계의 중진으로 성장할 때까지는 그가 국립박물관과 학계의 중요한 일을 주관할 수밖에 없었다. 그는 초창기 인물답게 선각자적 식견과 안목을 갖추고 있었다. 그것은 한국의 학계를 위해 여간 다행한 일이 아니었다. 그러한 선각자적 안목과

식견을 가지고 그가 한 일은 참으로 많고 다양한데, 다음의 몇 가지로 요약해 볼 수 있겠다.

첫째, 초창기 국립박물관의 진용을 갖춘 것을 꼽을 수 있다. 당시 최고의 엘리트라고 할 수 있는 이홍직, 김원용, 장욱진(화가)에 이어 황수영, 진홍섭, 최순우 등을 기용함으로써 국립박물관을 인재의 터전으로 만들었다. 그가 직원으로 채용하고 키운 이들이 한국미술사 발전의 기틀을 잡은 것이다.

둘째, 국립박물관과 관련하여 그가 이룬 기초적인 업적으로는 직제의 기본틀을 확정하고, 연구와 발굴, 전시와 교육 등의 기반을 마련했다는 점이다. 국내 처음으로 고고학과 미술사 관련 강연회 등을 개최함으로써 박물관을 학술과 문화의 대표적 기관으로 자리 잡게 한 것은 당시로서는 대단히 괄목할 만한 업적이라 아니할 수 없다.

셋째, 외국의 학계나 학자들과 활발하게 교류하는 한편, 〈국보전(國寶展)〉을 미국과 유럽에서 최초로 개최함으로써 한국 문화의 특징과 흐름을 해외에 올바르게 홍보한 것은 6·25전쟁 이후 최대의 문화적 업적이라고 하겠다. 경제적으로 낙후되어 있던 당시의 한국으로서는 그의 뛰어난 문화적 외교력과 외국어 실력, 남다른 안목과 식견이 없었다면 불가능한 일이었을 것이다.

넷째, 그가 한 일 중에 무엇보다 중요한 것은 고고학과 미술사 분야의 인재를 키우는 데 주도적 역할을 했다는 점이다. 그는 여러 분야의 한국 학자들이 국제적 식견과 안목을 갖추게끔 많은 학자들을 미국과 유럽으로 유학 보내기 위해 끊임없이 노력하였다. 이러한 일을 하기 위하여 그는 자신이 맡고 있던 하버드 옌칭의 한국 지부장이! 동아문화연구위원회 위원장(1968~1976) 자리를 십분 활용하였고 록펠러 3세 재단(JDR 3rd Fund)과 아

시아 재단 등에 주저없이 도움을 요청하기도 하였다.

　이처럼 김재원 박사가 공을 들여 키운 학자 중에 가장 대표적인 인물은 국립박물관 직원이며 동료인 김원용 박사라 하겠다. 이러한 범주의 학자 중에는 하버드 대학에서 불교미술을 전공한 장녀 김리나 교수(홍익대 예술학과)와 오하이오 대학에서 서양미술사를 전공한 막내딸 김영나 교수(서울대 고고미술사학과) 등도 포함된다. 이들은 각기 불교조각사와 서양미술사 분야에서 일가를 이루고 있다. 군에서 제대하고 복학하여 서울대학교에서 고고학과 인류학을 공부하던 필자를 출강 중에 만나서 미술사를 공부하도록 설득하고 하버드대에 유학을 수 있도록 모든 뒷바라지를 한 이도 김재원 박사다. 필자가 김재원 박사가 강의한 중국 고고학 강독을 수강하면서 그의 표적이 되는 행운과 대학시절 은사이신 김원용 선생의 지도 편달이 없었다면 미술사 전공자로서 현재의 필자는 전혀 기대할 수 없었을 것이다. 오늘날 필자가 한국 미술사학계에 말석을 차지하면서 약간의 업적을 내는 미술사가가 된 것은 오로지 그의 설득과 도움이 있었기 때문이다. 필자의 예는 그가 선각자로서 공헌한 많은 일 중 일면을 보여주는 것이라 보아도 좋을 것이다.

한국미술사 연구의 초석과 발판을 만든 국제인

　이처럼 그는 과거 독학자들의 공헌과 노력을 높이 평가하면서도 그들이 지닌 한계를 느끼고 양식에 의거한 현대적이면서도 과학적인 정통 미술사학을 국내에 뿌리내리게 하는 것이 절실하다고 생각하였으며, 이러한 상황을 극복하기 위해서는 인재를 외국에 유학시키는 길밖에 없다고 믿었다.

많은 사람을 외국에 보내고자 노력한 그의 목적은 여기에 있었던 것이다. 이러한 그의 노력은 세월이 흐른 오늘날 열매를 맺고 있다고 볼 수 있다. 이처럼 한국 미술사학계가 방법론적인 면에서 많은 진전을 이룬 데에는 그의 노력과 기여가 절대적이었다고 보아도 좋을 것이다.

다섯째, 그의 훌륭한 학문적 업적을 꼽을 수 있다. 그는 앞에서 이미 언급하였듯이 본래 독일의 뮌헨대에서 교육학을 공부하였으나 엔트워프에 살고 있던 벨기에 국립 켄트대학 교수이고 동양고고학 전공자인 칼 헨처 박사의 연구조교로 1934년부터 1940년까지 6년 동안 일하면서 고고미술학자가 되었다. 이때 닦은 실력을 바탕으로 중국의 청동기를 비롯한 고고미술 관계 논문들을 국제학계에 발표하였고 귀국한 뒤에도 여러 편의 한국 및 중국 고고미술 관계 논문들을 썼다. 그의 이러한 논문들은 장녀인 김리나 교수가 『한국과 중국의 고고미술』(문예출판사, 2000)로 한데 묶어 출판함으로써 크게 참고가 되고 있다.

그는 광복 직후 일본으로 귀국하려던 일본인 고고학자 아리미쓰 교이치(有光敎一)의 도움을 받아 국내 학자로는 처음 고분을 발굴하여 한국 고고학의 제일보를 내디뎠다. 이때에 발굴된 경주의 무덤에서는 놀랍게도 고구려 광개토대왕의 사당에서 사용되었을 청동호우가 출토되어 비상한 관심을 모았는데, 그 성과는 『호우총과 은령총』(국립박물관, 1947)으로 간행되었다. 이후에도 국립박물관 직원들과 함께 공저로 여러 편의 고고학적 발굴조사 보고서를 출간하였다. 이처럼 그는 한국 고고학의 초석을 놓는 데 크게 기여하였다.

이러한 고고학적 업적과 함께 우리의 관심을 끄는 것은 그의 미술사적 업적들이다. 그는 외국 학자들과 함께 1964년 *The Art of Burma·Korea·Tibet*이라는 영문판 미술사를 집필하였는데, 이 책은 영문판 이외에도 독

일어, 프랑스어, 이탈리아어로도 출판되어 널리 읽혔다. 이것은 한국학자가 영어로 쓴 최초의 한국미술사라는 점에서도 그 의의가 대단히 크다. 이어서 20여 년 뒤인 1966년에는 부피와 내용 면에서 훨씬 보강된 외국어판 한국미술사 책을 김원용 교수와 함께 출간하였는데, 이것이 미국판인 *Treasures of Korean Art: 2000 Years of Ceramics, Sculpture, Gold, Broze and Lacquer*(1966)이다. 이 책은 회화가 전혀 다루어지지 않았다는 점 이외에는 내용, 편집, 도판, 장정 등 모든 면에서 매우 훌륭한 책으로 영문판 이외에는 독일어판, 프랑스어판, 일본어판도 출간되어 한국미술의 진면목을 세계 각국에 알리는 데 크게 기여하였다. 또한 1970년에는 장녀와 함께 일본어판 『韓國美術』을 출판하였는데 이 책은 3년 뒤에는 한국어판으로 4년 뒤에는 Arts of Korea라는 영문판으로 간행되었다. 이처럼 그는 초창기 학자로서 한국미술사 개설을 외국어와 한국어로 펴냄으로써 한국미술의 특징과 변천을 국내외에 소개하는 데 획기적인 공헌을 하였던 것이다.

고고학과 미술사에 통달하였던 김재원 박사의 실력, 지식, 논리적 사고 등은 그의 학문의 결정체라고 보아도 좋을 「단군신화의 신연구」라는 저술에서 가장 잘 나타난다. 중국 산동성 가상현의 무씨사당 후석실 제3석에 새겨진 화상석의 내용이 대부분 한국의 개국시조인 단군신화와 합치하며 따라서 단군신화는 중국의 고대 신화와 직접적인 연관이 있다는 주장이 주요 내용이다. 그런데 이 화상석의 내용을 읽어내고 여러 문헌기록 및 다른 유물들을 인용하여 그 주장을 입증한 방법 등에서 고고학, 미술사, 역사학, 민속학, 신화학 등에 대한 그의 해박한 지식과 논리적 사고를 분명하게 확인할 수 있다. 특히 한국 및 중국의 고고학과 미술사를 함께 공부한 학자가 아니면 이러한 연구의 착상이나 입증이 불가능했을 것으로 여겨진다. 여기에서 특히 고고학과 함께 미술사를 공부한 그의 진면목이 잘 드러난다.

이 밖에도 그는 청대(淸代)의 안기(安岐)와 이세탁(李世倬)에 관한 논문들을 남기고 있어서 그의 관심의 폭이 고대의 고고학적 유물만이 아니라 한국과 관계가 깊은 중국 청대의 화가에까지 미치고 있었음을 확인할 수 있다. 김재원 박사의 기여는 이제까지 소개한 것처럼 박물관 행정, 인재양성, 해외홍보, 조사연구 등 다방면에 걸쳐 있었음을 알 수 있다. 그는 모든 면에서 탁월한 능력을 발휘하였으며 이로써 그는 선각자로서 시대적 사명과 역할을 충분히 그리고 유능하게 해냈던 것이다.

이 글은 「김재원 박사와 김원용 교수의 미술사적 기여」(『미술사논단』13호, 2001) 가운데 여당 김재원 박사와 관련된 부분을 필자가 발췌, 정리한 것이다.

여당 김재원은 1909년 함경남도에서 태어났다. 1927년 함흥고등보통학교를 졸업하고 1929년 20세의 나이로 독일 유학길에 올라 1934년 독일 뮌헨대학 철학부를 졸업했다(철학박사). 같은해부터 벨기에 켄트 국립대학 칼 헨체 교수의 조수로 6년간 일했다. 이후 귀국하여 보성전문학교 강사로 일하다(1940~1945) 광복 후 초대 국립박물관장으로 부임했다. 1970년 정년퇴임하기까지 25년간 박물관 직제의 기본틀과 기반을 마련하고 수많은 인재를 양성했으며 전시와 저서를 통해 한국 미술문화를 국내외에 소개하는 데 크게 기여했다. 저서로 『단군신화의 신연구』, 『호우총과 은령총』, 『한국사-고대편』, 『한국지석묘연구』, 『한국미술』, 『여당수필집』, 『나의 인생관-동서를 넘나들며』, 『경복궁야화』, 『박물관 한평생』, 『한국과 중국의 고고미술』 등과 수많은 논문을 남겼다.

대학민국학술원 회원(1954~1990), 하버드 옌칭연구소 서울지부 동아문화연구위원 겸 간사장(1957~1968/1968~1976), 서울시 문화위원회 위원

(1957~1968), 한국고고학회 창립 초대회장(1968), 미국 펜실베이니아주 뮬렌버그대 초빙교수(1970~1971), 일본 다카마츠 고분 한국·일본·북한 합동 고고학회의 한국 측 단장(1972) 등을 역임했다.

수상경력으로는 한국일보 출판문화상(『감은사』, 1962), 대한민국학술원상(1965). 5·16민족상(1966), 국민훈장 모란장 수훈(1970), 3·1문학상(『한국지석묘연구』, 1970), 일본 국제문화교류협회 출판문화상(*Arts of Korea*, 1976) 등이 있다. 1990년 향년 82세로 사망했다.

김재원, 박물관의 아버지, 고고학·미술사학의 선각자*

안휘준(서울대학교 고고미술사학과 명예교수)

1. 머리말

일제로부터 해방된 후에 우리나라는 수많은 분야에서 인재의 빈곤을 심하게 경험했던 것이 주지의 사실이다. 그중에서 박물관과 문화재, 고고학과 미술사학 분야는 최악의 상황에 있었다고 해도 결코 과언이 아니다. 그 분야들을 제대로 공부한 인재가 전혀 없거나 극히 드물었기 때문이다. 일제강점기에 미학과 미술사를 경성제국대학에서 공부한 유일한 인재였던 고유섭(高裕燮, 1905~1944)은 이미 해방 1년 전에 애석하게도 세상을 떠난 뒤였다.

이러한 적막하고 절박한 상황에서 마치 구원자처럼 등장한 인물이 바

* 『한국사 시민강좌』 제50집(일조각, 2012. 2), pp. 249-262.

로 여당(藜堂) 김재원(金載元, 1909~1990) 박사이다. 그는 1945년부터 1970년까지 무려 25년간이나 국립박물관의 관장으로 재임하면서 그 기초를 다진 개척자이자 우리나라 고고학과 미술사학의 초석을 놓은 선구자이기도 하다. 만약 그가 없었다면 국립박물관과 문화재 분야의 학문들이 어떻게 되었을까를 생각하면 실로 막막하기 그지없다. 그러므로 그와 그의 업적을 되돌아보는 것은 너무도 의미 깊다고 하겠다.

그런데 함경남도 함주(咸州)의 지경(地境) 혹은 흥상(興上)의 '보포리집'이라 불리던 부유하지만 조사(早死)하는 집안에서 태어나 부친과의 사별(死別) 및 모친과의 생이별 등을 겪으며 보낸 불우한 유년시절, 병마에 시달린 함흥고등보통학교 시절, 학비가 끊겨 빈곤과 굶주림에 고통받던 독일 뮌헨(Munchen)대학교에서의 유학시절, 벨기에 앤트워프에서 칼 헨체(Karl Hentze) 교수와 보낸 6년간의 박사 후 연구조수 시절, 귀국 후 서울에서 국립박물관장이 되어 보낸 시절 및 여생 등 그의 생애에 관해서는 그 자신이 여기저기에 구체적으로 써서 발표한 자서전적인 글들을 통해서 잘 밝혀져 있다.[1] 그러므로 그의 생애에 관해서는 이곳에서 중언부언할 필요가 없을 것 같다. 또한 그의 다방면에 걸친 공적·학문적 업적에 관해서는 필자가 이미 요점적으로 소개한 바가 있어서 많은 부분 반복을 요하지 않는다.[2]

다만 그의 성격, 인물됨, 자질 등 지금까지 짚어보지 못한 부분들과 구

.........

1 김재원, 『여당 수필집』(탐구당, 1973); 『나의 인생관, 동서를 넘나들며』(휘문출판사, 1978); 『경복궁 야화』(탐구당, 1991); 『박물관과 한평생』(탐구당, 1992); 『동서를 넘나들며』(개정판, 탐구당 2005); 「한 학술원 회원의 수기」, 『나의 걸어온 길: 학술원 원로회원 회고록』(대한민국학술원, 1983), 527~568쪽 참조. 김재원 박사가 타계한 1990년 이후에 나온 저서들은 그의 장녀인 김리나 교수가 유고를 정리해서 펴낸 것임.
2 안휘준, 「김재원 박사와 김원용 교수의 미술사적 기여」, 『미술사논단』 제13호(2001년 하반기), 291~304쪽 참조.

체적인 조명이 더 필요한 측면들에 관해서는 좀 더 살펴볼 여지가 있다고 판단된다. 김재원 박사의 인품에 관해서는 그와 지극히 가까웠던 아리미쓰 교이치(有光敎一), 이숭녕, 고병익, 김원용, 김정기, 데이비드 스타인버그(David Steinberg), 이기백, 이난영, 안휘준, 이두현, 마종국 제씨의 추모사를 통해서도 잘 엿볼 수 있다.[3] 이 글들과 김재원 박사 자신의 자서전적 글들을 참조하고 필자 스스로가 그를 지켜본 바를 곁들여서 그의 면면을 대충 짚어보고자 한다.

역사적 인물들의 경우 업적은 비교적 구체적으로 기록되어 있음에도 인물됨에 대해서는 별로 언급이 되어 있지 않거나 추상적·소략적으로만 대충 적혀 있는 게 대부분이어서 늘 아쉽게 느껴지고, 이 때문에 업적을 구체적으로 이해하는 데에도 어떤 한계를 느끼곤 한다.

김재원 박사의 경우도 마찬가지이다. 왜냐하면 뒤에 보듯이 그가 온갖 열악한 환경과 조건을 극복하면서 많은 큰일을 해낼 수 있었던 것은 그만이 지니고 있던 독특한 자질과 능력 때문이고, 이것들에 대한 올바른 이해가 없으면 그가 성취한 일들을 정확하게 파악하는 데 한계가 있을 수밖에 없기 때문이다.

2. 김재원 박사의 인물됨

어떤 인물의 경우와도 마찬가지로 역사적 인물로서의 김재원 박사를 이해하는 데에 있어서도 그의 성격과 성품, 자질과 능력, 안목과 식견, 어학

.........
3 김재원, 『박물관과 한평생』, 367~415쪽 참조.

능력과 생활태도 등을 살펴보지 않을 수 없다.

(1) 성격과 성품

먼저 성격과 관련하여 김재원 박사 스스로는 자신이 "외롭게 자라서 내성적이었고 과장된 표현인지는 모르나 염세적인 경향까지도 갖고 있던 젊은이였다."라고 술회한 바 있다.[4] 그러나 겉에 드러난 그는 오히려 정반대 였다고 하겠다. 평소의 온화한 목소리와 자상함 이외에는 호쾌한 웃음에서 드러나듯이 적극적·긍정적·사교적·친화적·개방적이었고 유머감각이 뛰 어났던 인물로 필자는 기억하고 있다. 그를 도와 호우총(壺杅塚)을 발굴하고 평생 동안 절친했던 아리미쓰 교이치와 고병익 교수 등이 그를 위풍당당한 쾌남(快男)이자 괴남(怪男)이라고 불렀던 것도 같은 맥락이라 하겠다.[5] 생김 새가 건장하고 카리스마가 넘쳐서 국립박물관의 직원들이 그에게 '불도그 (bulldog)'라는 애칭을 붙였던 사실이나 김원용 교수가 조사에 적었듯이 "서 울의 외국인들 사이에는 '김재원은 가장 거만한 한국인'이라는 평이 돌기도 하였다."는 점에서도[6] '내성적', '염세적' 측면은 적어도 외면적으로는 엿볼 수 없었다. 아마도 그 스스로가 본래의 자신의 성격을 리더십에 맞도록 바 꾸었거나 자연스럽게 바뀐 것이 아닐까 여겨지기도 한다. 아무튼 그는 본래 의 성격을 벗어나 공인으로서의 많은 어려운 일을 친화력과 통솔력을 발휘 하면서 적극적으로 일구어냈던 것이다. 그가 공인으로서 성취한 대부분의 일은 내성적·소극적인 성격의 소유자로서는 달성할 수 없는 것들이었다.

.........

4 위의 책, 43쪽.
5 위의 책, 391쪽.
6 위의 책, 379쪽.

(2) 자질과 능력

김재원 박사는 명석한 두뇌, 비상한 기억력, 지혜로운 판단력, 적극적인 실천력, 뛰어난 교섭력의 소유자였음이 그의 자서전적인 저술들, 학문적 업적, 평생의 행적들을 통해 확인된다. 그의 자서전적인 글들을 읽어보면 어린 시절부터 그가 겪었던 일들과 연관된 인명, 지명, 일시, 수치 등 세세한 부분까지 상세하게 기억하고 있는 사실을 거듭거듭 확인하게 되어 놀라움을 금할 수 없다. 마치 어려서부터 매일매일 일기를 써놓았다가 풀어쓴 듯한 느낌마저 준다.[7] 남북분단으로 인해 어린 시절의 이런저런 일들을 그 시절의 사람들을 직접 만나서 확인할 길도 없다. 오롯이 그의 비상한 기억력과 약간의 메모에 의존할 수밖에 없었을 것이다.

6·25전쟁이 발발하기 불과 얼마 전에 개성박물관의 청자를 비롯한 중요문화재들을 그곳의 강한 반대에도 불구하고 미리 서울의 국립박물관으로 안전하게 옮겨서 북한에 남겨지는 피해를 면하게 했던 일은 김재원 박사의 정확하고 지혜로운 판단력과 적극적인 실천력을 보여주는 대표적인 사례라 하겠다.[8] 이와 유사한 사례들은 이밖에도 많으나 이곳에서는 지면 관계상 일일이 예거할 형편이 못 된다.

김재원 박사가 지녔던 자질 중에서 크게 주목되는 또 다른 측면은 그의 높은 안목과 넓은 식견, 그리고 뛰어난 어학실력이라 하겠다. 그는 정치적·시대적·문화적 상황을 항상 넓게 미리 내다보며 대처했고 늘 격조를

.........

7 김재원 박사의 장녀인 김리나 교수에게 일기가 남아 있는지 여부를 문의한 결과 독일어로 쓴 1937년의 일기는 있지만 그 밖의 것은 전혀 없다는 대답이었다.

8 김재원 관장은 당시에 문교부의 사전승인 없이 개성박물관의 소장품들을 옮겼다는 이유로 시말서까지 강력히 요구받기도 했다. 이 일에 관해서는 위의 책, 99~100쪽 참조.

중시했다. 이러한 점들이 초창기의 국립박물관이 품위 있는 문화 전문기관으로 자리매김하는 데 크게 작용했으리라 본다.

　그의 어학실력은 그 시대 인물들 사이에서는 널리 알려져 있었던 사실이다. 유학 시절 익혔던 독일어를 비롯하여 영어, 불어, 일본어 등의 외국어들을 잘했다. 특히 독일어는 거의 완벽하게 구사했다. 노년기에 독일에서 행했던 강연을 들었던 독일인들은 몇 십 년 전의 옛날 독일어를 그토록 능란하게 구사하는 데 놀라움을 금치 못했다고 하는데 이런 사실에서도 그의 뛰어난 독일어 실력이 확인된다. 같은 대학에 유학했던 후배인 고병익 박사도 그가 독일 교수들과 나누는 대화를 곁에서 듣고 "그 정확하고 수준 높은 독일어에 감탄을 금하지 못했던 것이 기억난다."라고 추모의 글에서 밝힌 바 있다.[9] 이러한 독일어 실력은 영어에서도 비슷하게 발휘되었다. 영어권 학자들과 자유롭게 대화를 나누고 필요한 영문 서신들을 언제나 능숙하게 쓰곤 했다. 일본어는 일제 치하에서 고등보통학교 교육까지 받았으니 굳이 언급을 요하지 않는다. 그의 불어실력에 관해서는 필자가 직접 접한 기회가 없어서 판정은 할 수 없지만 독일어, 영어와 함께 불어에도 뛰어났다고 언급한(주 9) 고병익 박사의 판단을 신뢰하는 수밖에 없다. 김재원 박사의 이런 뛰어난 어학실력은 국립박물관의 해외 전시 등 우리 문화의 해외 홍보, 외국 학자들과의 광범한 교유와 친목 도모, 한국 학자들의 해외 연수와 후진들의 해외 유학 지원 등등 다양하고 폭넓은 기여를 하는 데 훌륭한 도구가 되었다. 이는 당시로서는 찾아보기 어려운 지극히 드문 사례에 속한다. 그의 뛰어난 어학실력이 국가에 얼마나 큰 보탬이 되었을 것인지 쉽게 짐작이 된다.

........

9　위의 책, 389쪽 참조.

이러한 몇 가지 괄목할 만한 자질들 이외에 김재원 박사와 관련하여 또 한 가지 유념해야 하는 것은 그의 생활태도이다. 그는 의사인 이채희(李彩姬) 여사와 "한 번도 후회한 적이 없는" 행복한 결혼을 하여 1남 3녀(김한집, 김리나, 김신나, 김영나)를 둔 다복한 가장이었다. 공무원으로서의 박봉에도 불구하고 그는 의사인 부인 덕분에 경제적으로 여유 있는 가정을 꾸릴 수 있었고 자녀들을 모두 훌륭한 인재로 키워낼 수 있었다. 화목하고 여유 있는 가정 덕택에 그는 언제나 당당한 원칙을 지키며 공무를 수행할 수 있었다. 일체의 부정이 끼어들 여지가 없었다.

김재원 박사는 본래 근검절약이 몸에 배었던 인물이다. 아마도 독일 유학 중에 겪었던 혹독한 경제적 어려움이 더욱 그를 여유에도 불구하고 돈을 함부로 쓰지 않는 인물로 굳히게 했던 것으로 보인다. "관장님 주머니에 들어간 돈은 절대로 다시 나오지 않는다."라는 것이 옛날 부하 직원들의 한결같은 평판이다. 그는 또한 자신을 포함한 박물관 직원들은 누구나 개인적으로 문화재나 골동품을 수집해서는 안 된다는 확고한 원칙을 지니고 있었고 철저하게 지켰다. 이처럼 극도로 절제하는 그의 모습이 국립박물관 직원들에게도 많은 영향을 미쳐 박물관이 유혹이나 부정으로부터 초연한 기관으로서의 전통을 세우는 데 일조를 했다고 생각된다.

3. 국립박물관의 기반 구축

공인으로서의 김재원 박사가 국가적으로 기여한 바는 여러 가지가 있지만, 그중에서도 가장 크고 중요한 업적은 국립박물관의 초창기에 다방면에 걸쳐 기반을 탄탄하게 다진 일이라 하겠다.

그는 만 36세 때인 1945년에 언론인 홍종인 씨 등의 권유를 받은 끝에 미군정청의 문교부장을 찾아가 자신을 소개하고 국립박물관장에 임명되었다. 이로부터 만 60세인 1970년 정년으로 퇴임할 때까지 무려 25년간 국립박물관의 관장으로 봉직하면서 그 기초를 구축했다.[10] 당시에 서울대학교 문리과 대학의 조교수가 될 수 있는 기회도 주어졌지만 그는 주저 없이 국립박물관의 관장직을 택했던 것이다. 이로써 국가의 중추적 문화기관인 국립박물관은 발전의 기틀을 잡았지만 박물관의 핵심 학문 분야들인 고고학과 미술사학은 서울대학교에서만이 아니라 나라 전체적으로 오랫동안 발아(發芽)조차 하지 못하는 불운을 겪어야만 했다. 그러나 이것이 그의 책임이라고 볼 수는 없다. 그때에 그만한 자격을 갖춘 그 분야의 인물이 김재원 박사 한 사람밖에는 없었던 국가적 차원의 인재의 빈곤이 불러온 결과일 뿐이다.

김재원 박사는 국립박물관장직을 천직으로 여겼으며 그만치 박물관을 사랑했다. 그는 "사실 내가 박물관인지 박물관이 나인지도 모를 정도이다."라고 적은 바도 있다.[11] 또 전화를 받을 때에는 자신의 이름을 대지 않고 "박물관입니다."라고 답하여 이숭녕 교수 등 동료 학자들로부터 "당신 이름이 '박물관'이요?"라는 농담까지 듣고는 했다. 그가 이렇듯 박물관을 아끼고 보다 큰 출세의 길에 눈길 한 번 보내지 않은 덕택에 국립박물관은 반석에 오를 수 있게 되었던 것이다.

.........

10 초기 국립박물관의 여러 가지 상황에 관하여는 김재원, 「초창기의 국립박물관」, 위의 책 83~99쪽 및 「어려운 시기의 박물관」, 『경복궁 야화』, 7~108쪽 참조.

11 김재원, 『동서를 넘나들며』, 199쪽.

(1) 체제의 확립

김재원 박사가 국립박물관장에 임명되자 곧 착수한 것은 그 체제의 확립이었다.[12] 그는 경복궁에 자리 잡은 본관 이외에 경주, 부여, 공주, 개성의 분관체제를 확립했다. 그리고 한때 송석하가 관장으로 있던 국립민속박물관도 국립박물관에 통합한 후에 1·4후퇴를 하기도 했다. 국립박물관이 현재처럼 중앙박물관과 여러 개의 지방분관으로 발전하게 된 토대를 마련했던 것이다. 이밖에 이왕직박물관이었던 덕수궁미술관도 국립박물관에 통합함으로써 풍부한 미술자료들을 확보하게 되었다. 이는 국립박물관의 소장품 내용의 충실화와 관련하여 획기적인 일이다.

(2) 전문 인력의 확보

체제의 확립 못지않게 중요한 것은 전문 인력의 확보인데 당시에는 고고학이나 미술사학을 전공한 인물들이 없어서 역사학 등을 공부한 사람들을 찾아 쓰는 수밖에 없었다. 본관의 이홍직, 김원용, 황수영, 민천식, 개성 분관의 진홍섭 등이 대표적인 인물이다. 이처럼 역사학을 전공한 학예직원들이 국립박물관을 이끌어가는 경향은 대학에 고고학과 미술사학을 전공할 수 있는 학과들이 설치되고 전문 인재들이 배출되기 전까지 오랫동안 지속되었다.

.........

12 국립박물관 체제의 확립 등 초창기의 상황에 관해서는 김재원, 『박물관과 한평생』, 83~95쪽 참조.

(3) 건물의 확보

국립박물관은 처음에 경복궁의 건물들과 회랑 등을 사용했으나 6·25 전쟁 이후에는 그곳으로 다시 돌아가지 못하고 남산에 있던 일제강점기의 구 통감부 자리로 옮겨갔으나 그곳에서도 군사적 목적 때문에 밀려나게 되었다. 이때 김재원 박사는 이승만 대통령을 만나 뼈대만 남은 덕수궁 석조전을 수리하여 쓸 수 있게 해달라고 요청하여 뜻을 이루었다. 이곳에서 그는 관장 재직 25년 중 17년을 보내며 봉사했다. 비로소 안정된 업무공간과 전시공간을 확보하게 되었던 것이다.

(4) 전시회 · 학술발표회 · 사회교육의 실시

김재원 박사는 이미 1947년부터 그의 재임 기간 내내 고분벽화 특별전을 시작으로 각종 전시회를 개최했고 황수영의 「조선 탑파에 관하여」를 비롯한 다양한 주제의 발표회를 일 년에도 몇 차례씩 열어서 전시 및 학술 활동을 활성화했으며 사회교육도 실시했다.[13] 전문 학술기관으로서의 국립박물관의 성격과 위상이 초기부터 확립되었음을 엿볼 수 있다.

(5) 발굴 및 보고서 발간

김재원 박사는 고고학자가 없던 해방 직후에 일본인 학자 아리미쓰 교

.........

13 김재원 박사 재임 시 전시회의 제목들과 학술발표회의 주제들은 국립박물관·한국박물관협회,『한국 박물관 100년사』(사회평론, 2009), 277~289, 326쪽 참조. 미술강좌 등 사회교육에 관하여는 김재원,『경복궁 야화』, 32~38쪽 참조.

이치의 일본 귀국을 연장시켜 경주에서 처음으로 발굴을 시작했는데, 그것이 바로 고구려 광개토대왕의 사당용으로 제작된 호우(壺杅)가 출토된 호우총이다.[14] 이어서 개성 법당방 고분(1947), 경주 황오리 5호분(1949)을 비롯한 많은 유적을 발굴하고 보고서들을 냄으로써 미개척 분야였던 고고학이 토대를 잡게 했다(논저 목록 참조).

(6) 해외 홍보

김재원 박사가 이룬 큰 업적 중 하나는 우리나라 국보의 해외 전시를 통해 한국문화의 우수성과 특성을 외국에 널리 알려서 전후의 피폐해진 한국의 이미지를 크게 쇄신했다는 사실이다. 특히 그는 1957년 12월부터 1959년 6월까지 미국의 워싱턴, 뉴욕, 보스턴, 시애틀, 미니애폴리스, 샌프란시스코, 로스앤젤레스, 호놀룰루 등 8개 도시를 순회하며 전시했고 1961년 3월부터 1962년 6월까지는 영국, 네덜란드, 프랑스, 서독, 오스트리아 등 5개국에서 전시회를 개최했다.[15] 이들 전시는 한국문화에 대해 거의 아는 바가 없던 서구의 여러 나라에 처음으로 한국문화의 정수를 소개하여 그 나라 국민을 놀라게 한 획기적인 것이었다. 뒤이은 후대의 해외전시들은 이때의 전시를 본보기로 했다고 볼 수 있다. 이 해외전시들을 통해 그의 교섭력, 친화력, 어학실력, 외국 전문가들과의 폭넓은 교류, 한국 고대미술에 대한 풍부한 지식이 십분 발휘되었다. 그가 아니었다면 이러한 대규모의 종

.........

14 김재원, 『경복궁 야화』, 50~56쪽 참조. 이 발굴의 결과는 『호우총과 은령총(銀鈴塚)』(국립박물관, 1947)에 정리되었다.

15 김재원, 「해외전시와 문화외교」, 『박물관과 한평생』, 165~191쪽; 「해외전시」, 『경복궁 야화』, 109~155쪽 참조.

합적 해외 국보전들이 성공을 거두기 어려웠을 것이다. 그는 그런 일들을 하기에 최적의 인물이었다.

4. 문화재와 문화유적의 보존

김재원 박사가 국립박물관의 관장으로서 6·25전쟁 중에 북측에 의해 관장직에서 해촉되었으면서도 직원들과 협력하여 국립박물관의 소장품들을 북한으로 넘어가지 않도록 했던 일이나 미군의 협력을 얻어 부산으로 안전하게 대피시켰던 일, 전쟁이 일어나기 전에 개성분관에 있던 중요 문화재들을 미리 본관으로 옮겨서 피해를 면하게 했던 일 등은 우리 문화재의 보존과 관련하여 가장 잊을 수 없는 사례들이다. 그의 명석한 판단, 민첩한 결행, 뛰어난 행정능력, 미군과의 긴밀한 교류와 협조 없이는 가능할 수 없었던 일들이다.

그는 국립박물관의 소장품들을 지켜내는 일들 이외에도 군대용 콘세트 건물을 짓기 위해 국립박물관이 있던 경복궁의 앞뜰과 고려의 궁궐터인 개성의 만월대를 파헤치던 미군의 공사를 미국의 전문가들과 한국의 언론매체 등을 활용하여 막아냄으로써 문화유적들이 더 이상 훼손되지 않도록 기여했다. 그는 경복궁 앞뜰 공사와 관련해서 1946년에 미군정청의 군정장관으로부터 "다시 이와 같은 불손, 불충한 행동을 할 때는 용서치 않을 것이다."라는 내용의 견책장을 받기도 했다.[16] 김재원 박사는 경주의 안압지 옆에 가솔린 관을 설치하려는 공사와 석굴암 근처의 산 위에 나무를 베고

.........

16 김재원, 『동서를 넘나들며』, 206쪽 참조.

길을 내려는 공사도 비슷한 방법으로 저지했다.[17] 이처럼 김재원 박사는 국립박물관의 기초를 다지고 소장품들을 안전하게 지켜냈을 뿐만 아니라 문화유적들의 보호와 보존에도 큰 기여를 했던 것이다.

5. 학문 발전을 위한 기여

김재원 박사는 학자로서도 지대한 기여를 했다. 대한민국학술원 회원으로 활동하면서 대한민국학술원이 국제학술원연합에 가입하는 데 결정적 역할을 했고, 진단학회의 핵심 회원으로서 이병도, 이상백, 이숭녕 등과 협력하여 열악한 상황에 있던 한국학의 발전을 이끌었을 뿐만 아니라 모두 7권의 방대한 『한국사』를 발간하는 데 주도적인 임무를 수행했다.[18] 부진했던 『진단학보』의 발행도 활성화시켰다.

그는 한국학의 여러 분야에서 연구하는 학자들을 후원하거나 해외 시찰이 가능하도록 도왔으나 그것에 관해서는 구체적으로 기록하거나 명단을 밝힌 바가 없다.

그가 '문화재 전문가'로서 한 일들 중에서 절대로 간과할 수 없는 것은 미개척 분야였던 고고학과 미술사학 분야의 인재를 양성하는 데 김원용 교수와 더불어 주도적인 역할을 했다는 사실이다. 자신의 장녀인 김리나(홍익대학교 명예교수, 불교미술사)와 막내딸 김영나(서울대학교 고고미술사학과 교수 겸 국립중앙박물관장, 서양미술사)는 물론, 고고학 분야의 정영화(영남대학

.........

17 위의 책, 207~208쪽 참조.
18 김재원, 「국제학술원연합에 가입하고」, 위의 책, 213~215쪽; 「진단학회의 일을 맡아서」, 『박물관과 한평생』, 141~146쪽 참조.

교 명예교수), 미술사학 분야의 안휘준(서울대학교 명예교수), 박물관학 분야의 이난영(전 국립경주박물관장) 등을 외국에 보내 길러낸 것은 대표적인 예이다.

김재원 박사가 이러한 여러 가지 일을 해낼 수 있었던 것은 그가 록펠러재단, 하버드 엔칭 연구소, 아시아재단 등 미국의 재단들과 친밀한 관계를 유지하면서 그 재정적 지원을 얻어내 활용할 수 있었기 때문이기도 하다.[19] 그의 남다른 안목과 국제적 식견, 적극적인 추진력, 뛰어난 친화력과 어학능력이 공무의 경우에서와 마찬가지로 십분 발휘된 덕택이라 하겠다.

김재원 박사는 공무를 수행하면서도 학자로서의 연구도 열심히 수행하여 괄목할 만한 업적들을 냈다(논저 목록 참조).『단군 신화의 신연구』(초판, 정음사, 1947; 개정판, 탐구당, 1987)는 학계에서 널리 인정받는 대표적 저술이다. 그가 이룩한 학술적 업적은 그의 장녀인 김리나 교수가 정리해서 펴낸『한국과 중국의 고고미술』(문예출판사, 2000)에 잘 집약되어 있다. 또한 그의 개인적 학술적 업적에 관해서는 필자가 이미 다른 곳에서 소개한 바가 있으므로 이곳에서는 지면관계상 생략하고자 한다.[20]

6. 맺음말

이상 극도로 제한된 지면 안에서 김재원 박사와 그의 여러 가지 업적을 최대한 소략하나마 간추려서 살펴보았다. 그는 해방 직후 막막하던 문화재 분야에 마치 혜성처럼 나타나 국립박물관의 기초를 탄탄하게 구축하여

.........
19　　김재원,「미국 재단과의 관계」,『경복궁 야화』, 167~187쪽 참조.
20　　이 글의 주 2 참조.

이난영 씨의 말대로 '박물관의 아버지'가 되었고,[21] 미개척 분야였던 고고학, 미술사학, 박물관학 분야의 기초를 다졌다. 그는 절체절명의 시기에 등장하여 국가적으로 크게 기여한 선각자이자 선구자였다.

논저 목록

『단군 신화의 신연구』, 초판, 정음사, 1947; 개정판, 탐구당, 1987.

『호우총과 은령총(銀鈴塚)』, 국립박물관, 1947.

『한국사, 고대편』, 공저, 진단학회 편, 을유문화사, 1959.

『감은사』, 공저, 국립박물관, 1961.

『의성탑리고분』, 공저, 국립박물관, 1962.

『한국지석묘연구』, 공저, 국립박물관, 1968.

『한국미술』, 공저, 일어판, 東京: 講談社, 1970; 한국어판, 탐구당, 1973.

Arts of Korea, 공저, Tokyo: Kodansha International, 1974.

『한국과 중국의 고고미술』, 문예출판사, 2000 외 논문 다수.

.........

21 이난영, 「박물관의 아버지 김재원 박사」, 『공간』 제274호(1990. 6); 김재원, 『박물관과 한평생』, 396~399쪽 참조.

여당 김재원 선생과 나의 학운(學運)[*]

안휘준

(서울대학교 고고미술사학과 명예교수)

여러분 반갑습니다. 지금 가장 아름다운 계절인데 여러 일 제쳐놓고 이렇게 많은 분들이 참석해주셔서 제자 된 사람으로서 충심으로 감사하게 생각합니다.

제가 여당 김재원 선생님을 처음 뵌 것은 대학시절인데 군 복무를 끝내고 복학한 다음입니다. 여당 선생님이 고고학 강독을 맡으셨는데 그 고고학 강독을 제가 신청해서 듣고 있었습니다만 어느 날 국립박물관장실에서 좀 오라고 한다는 연락이 학과로 왔어요. 그래서 제가 여당 선생님을, 박물관이 덕수궁에 있었을 때에, 찾아뵈었는데 그때 그 덕수궁 박물관 마당은 요즘하고 똑같았습니다. 꽃이 흐드러지게 피어 있었지요. 그때 저를 만나

..........

*　　『박물관의 초석을 놓다: 여당 김재원 박사 추모집』(여당 김재원 박사 기념사업회/동인 AP, 2017), pp. 228-241.

자고 하신 것은 "미술사가 굉장히 중요한 학문인데 우리나라에서 미술사가 충분히·발전하고 있다고 보기는 어렵다, 몇몇 분들이 독학을 하시고 사숙을 하시고, 그러면서 고군분투하고 계시는데, 앞으로 보면 이제는 대학에서 체계적으로 교육을 받은 학자들이 배출되어서 이 미술사를 발전시켜야 한다고 생각하네. 자네가 미술사를 해볼 생각이 없겠나"라고 전혀 뜻밖의 제의를 하셨습니다. 저는 그때 당시만 하더라도 고고학이나 인류학을 하려고 하고 있었습니다. 미술사라고 하는 건 저는 생각도 해본 적이 없었어요. 그래서 국립박물관이 있던 덕수궁에 가도 1층 고고실에 주로 들렀지, 2층에 있는 미술실을 가본 적이 없었어요. 그러니까 완전히 미술사와는 동떨어진 학창생활을 하고 있던 저를 부르셔서 말하자면 설득을 하신 겁니다. 그게 딱 요즘 때인데, 1966년으로 생각됩니다. 67년에 제가 미국유학을 떠났으니까요. 그래서 저는 여당 김재원 선생님과 저의 전공을 분리해서 생각을 할 수가 없습니다. 제 자신은 물론 제가 잘났든 못났든 저의 모든 학문적인 것이 여당 선생님으로 연결이 되어 있습니다. 제가 그때 미술사를 공부해본 적이 없는데 엄두가 안 난다고 말씀드렸습니다. 어쨌든 "그게 중요한 거니까 좀 해보면 좋겠다, 한다고 하면 유학도 보내주고 도와줄 수 있는 건 다 도와주겠다."라고 설득을 계속 하셨습니다. 그래서 제가 제 학부시절의 은사이신 "삼불 김원용 선생님께 상의를 드려보겠습니다."라고 말씀드리고 나왔습니다. 그래서 곧 대학에 돌아와서 삼불 선생님께 '사실은 여당 선생님께서 부르셔서 갔더니 그런 말씀을 하셨습니다'라고 보고를 드렸습니다. 그랬더니 김원용 선생님께서 고개를 갸우뚱하시면서 "나하고 한 약속하곤 다르네"라고 하시더라구요. 지금 솔직하게 모든 걸 다 말씀드리겠습니다만, 저는 그게 무슨 말씀인지 잘 몰랐습니다. 그런데 나중에 동양사 하시는 전해종 선생님과 다른 분들이 말씀하시는 얘기들을 듣고 종합을 해보니까, 여당 선

생님과 삼불 선생님 사이에 아마 저에 대해서 논의가 돼 있었던 것 같아요. 저 안휘준이를 유학 보내서 서역벽화를 정리, 보존하는 데 써보자 하는 생각을 본래 하고 계셨던 것 같아요. 그러니까 삼불 선생은 그렇게 알고 계시다가 여당 선생님께서 그게 아니고 그냥 미술사를 전공시키자고 방향을 바꾸셨는데 바꾸시고 나선 그 말씀을 삼불 선생님한테 미처 못 하셨던 것 같아요. 그래서 '아 얘기가 다른데' 그런 반응을 보이셨던 것 같아요. 어쨌든 서역벽화는 우리 권영필 교수가 저보다 백배 나은 실력으로 연구를 하고 계시니까 그때 방향을 바꾸신 것이 하나도 지장이 없을 것으로 생각을 합니다. 당시 삼불 선생님은 "여당 선생이 사람 보는 눈이 탁월한 분인데 그 양반이 그렇게 결정했다면 안군에게서 무엇인가 보신 모양이니 그대로 따르는 것이 좋겠다"라고 승낙을 해 주셨습니다. 두 분의 합의로 저의 전공이 미술사로 확정이 된 셈입니다. 이런 여당 선생님의 파격적인 결정에는 당시 시험답안지 채점을 맡았던 이난영 선생님의 조언도 크게 작용했음을 후일 알게 되었습니다.

제가 여당 선생님과 삼불 선생님에 관해서는 글도 몇 편씩 쓰고 얘기도 여러 번에 걸쳐서 했습니다. 그래서 오늘 또 그 비슷한 얘기를 되풀이하여 들으시는 분들이 많이 진부하게 생각하시지 않을까 염려되어 제가 사실은 오늘 이 자리에 나서기를 상당히 주저했습니다. 제 생각에는 지금 여당 펠로우 프로그램을 주관하시는 김리나 교수가 따님으로서만이 아니라, 학문적으로도 여당 선생님을 늘 모시고 가장 오래 주변에서 살아오셨기 때문에 김리나 선생한테서 들을 얘기가 훨씬 많을 것이라고 전 생각을 하고 있습니다. 그래서 '따님이 본 여당 김재원 선생'이라는 제목을 가지고 김리나 선생이 좀 하시면 좋지 않겠는가 그랬더니 굳이 사양을 하시면서 저한테 회고담을 떠맡기셨습니다. 사실 회고담이라고 제목이 붙은 것도 오늘 와서

프로그램을 보고 알았어요. 그냥 뭐 회고담인지 축사인지 하여튼 엇비슷하게 얘기를 하긴 해야 되는데 걱정입니다. 아무튼 오늘 이 자리에 서게 된 건 김리나 선생의 계속된 주장 때문입니다. 제가 할 수 없이 나와서 말씀을 드리게 됐습니다. 회고담이니까 제가 머리에 떠오르는 대로 자유롭게 말씀을 드려도 괜찮지 않겠나 그렇게 판단을 해서 생각나는 대로 두서없이 얘기를 하고자 합니다.

생각을 해보세요. 얼마나 막막한 일일지를. 전혀 학문적 준비가 되어 있지 않았는데 제가 미술사를 전공하기 위해 하버드 유학을 가게 됐어요. 완전 맹탕에서 시작한 공부. 전혀 새로운 학문을 하게 되니까 이게 저로선 굉장히 큰 부담이었습니다. 물론 대학시절에 황수영 선생님의 탑파론도 서너 번 들었고 삼불 김원용 선생님의 한국미술사개론 강의를 대충 듣긴 했지만 전혀 제 자신이 미술사를 전공할 만한 바탕이 이루어졌다고 생각하지를 않았습니다. 유학을 여당 선생님이 다 주선을 하셔서 보내주시니까 가기는 가는 건데, 실로 암담했습니다.

유학 준비 과정에서 여당 선생님은 이렇게 저렇게 저를 돕고 준비시키셨습니다. 아시아재단의 이사장 Mr. David Steinberg에게 요청하여 영어학원에서 2~3개월 제가 영어공부를 할 수 있도록 수강료를 얻어 주셨고, 이따금 저를 관장실로 부르셔서 즉석에서 제목을 던져주시며 영작을 하도록 시키셨습니다. 입학원서 작성을 위해 곽동찬 선생으로 하여금 타이핑을 해주도록 요청하시기도 하셨습니다. 당시에는 타이프라이터도 드물었고 곽 선생님처럼 그것을 그렇게 능숙하게 치는 분은 더욱 만나기 어려웠습니다. 실로 다각적인 측면에서 세심한 배려를 해 주셨습니다. 모든 분들이 기꺼이 도와주셨습니다. 여당 선생님과 선생님의 요청을 받아 도와주신 모든 분들께 평생 고맙게 생각합니다. 삼불 선생님도 유학을 앞둔 제가 걱정이 되셔

서 Evelyn McCune의 영문판 한국미술사를 빌려주시며 일독을 권하셨지만 읽어보지 못한 채 유학을 떠났습니다.

가서 보니까 하버드라는 게 사실은 대단한 대학이라는 것을 곧 실감했습니다. 제가 나온 대학이라서가 아니라 세계적인 석학들로 꽉 짜여진 교수진이라든가, 또 수많은 도서가 꽉 들어찬 도서관이라든가, 수많은 시각자료가 갖춰진 자료실이라든가, 그리고 같이 공부하는 수재 중의 수재들, 이런 속에서 제가 맹탕에서 공부와 경쟁을 시작하니까 저로선 심적으로 그렇게 큰 부담이 될 수가 없었어요. 그리고 석사학위를 받기 전에 독일어는 필수로 합격을 해야 되고, 불어나 이태리어나 스페인어 중에서 또 하나를 패스를 해야 되었어요. 저는 불어를 택했습니다. 그래서 독일어와 불어 두 개의 제2외국어를 공부해야 했습니다. 전공과목들과 일본어도 함께 공부했습니다. 그걸 패스를 하지 못하면 석사과정에서 박사과정으로 못 들어가고, 그걸 패스를 못하면 장학금이 떨어지고, 장학금이 떨어지면 학교를 떠나야 하고, 그러니 그 당시 제가 받았던 스트레스는 정말로 말할 수 없이 컸습니다. 다행히 독어와 불어 두 과목 수강 중에 시험에 모두 합격하여 위기를 모면하였습니다. 그때 그 두 과목 모두를 동시에 합격한 사실을 뒤늦게 확인하고 얼마나 날아갈 듯 기뻤는지 모릅니다. 당연히 수강 중이던 그 두 과목은 바로 drop 시켰습니다.

그런데 그보다 앞장서서 당시 제가 도망갈 생각을 했어요. 미술사에 대한 이해부족과 준비부족, 과도한 어학부담이 겹쳐진 중압감 때문이었습니다. 그러면서 본래 대학시절에 하려고 했던 고고학이나 인류학을 해서 기여해도 국가적으로는 하나도 차이가 없는 것 아니냐, 그러니까 어느 정도 공부를 한 고고학이라든가 혼자서 많이 제 나름대로 준비를 하려고 했던 인류학이라든가 둘 중에 하나를 하면 어떨까 궁리를 했습니다. 하버드

에는 인류학과 고고학이 같은 Anthropology Department에 있습니다. 그래서 거기 교수를 제가 찾아가서 상의를 했습니다. '전과가 가능하겠나' 문의하니까 뭐 '가능하지 못할 것도 없다'라는 대답이었습니다. 그 대답을 듣고 여당 선생님께 편지를 드렸어요. 사실은 제가 미술사를 하기에는 준비가 안 되어 있고 고고학이나 인류학을 하면 저로선 훨씬 더 좋을 거 같고 국가적으로는 뭘 하든 하등 상관 없는 거 아닌가 하는 고민을 했는데, 선생님께서는 어떻게 생각하시느냐고 제가 편지를 올렸어요. 그리고 나서 바로 박물관에서 들려오는 소문을 들으니까 여당 선생님이 그때 그렇게 격노하신 적이 없으시다고 그러는 거예요. 아까 보신 동영상에서 보셨듯이 한병삼 선생님이랑 모든 다른 직원들이 박물관 안에서 무서운 관장님, 불독이 별명으로 붙어 있는, 뵙기만 해도 다들 그냥 두려워하는 그런 선생님이 "그놈을 당장 귀국시켜라"라고 외치시며 그렇게 노하시니까 박물관 전 직원들이 얼마나 긴장을 했을까 제가 충분히 짐작이 돼요. 그래서 제가 그 소리를 듣고 선생님께 다시 바로 편지를 올렸습니다. '선생님께서 그렇게 말씀하시면 제가 내일이라도 당장 스스로 보따리 싸가지고 자진 귀국하겠습니다'라고요. 그랬더니 그 다음에 말리시는 편지를 보내셨더라구요. '어려움이 많을 테지만 그래도 참고 견뎌내고 잘하거라'라고요. 그래서 제가 더 이상 도망갈 생각을 못하고 미술사를 공부하게 됐고 그 순간부터 제가 더욱 더 여당 선생님의 권역에서 조금도 벗어날 수가 없게 되었어요.

저는 여당 김재원 선생님과 삼불 김원용 선생님에 의해서 만들어진 미술사가입니다. 제가 스스로 찾아서 공부한 분야가 아니고 은사들에 의해서 미술사라는 우리에 몰아넣어져 만들어진 그런 미술사가예요. 그래서 우리 동년배 미술사가들이 요새 학생들 공부 안하고 뭐 이러쿵저러쿵 불평을 해도 저는 전혀 그렇게 수긍을 안 해요. 요즘 학생들은 스스로가 미술사를

전공하겠다고 결심을 하고 자기 길을 가는 학생들이기 때문에 옛날의 저에 비하면 백배 낫다고 생각을 하는 거예요. 요즘 학생들을 어떻게 욕을 할 수가 있냐, 나보다 백배 나은, 스스로 자기 앞길을 찾아서 미술사를 하겠다고 찾아온 인재들인데 어떻게 저보다 낫다고 생각을 안 할 수가 있겠냐고요. 어쨌든 그런 우여곡절 끝에 죽기 살기로 해보는 수밖에 없겠다 결심하고 공부를 하게 됐고, 두 번째 학기에는 제가 All A를 받게까지 되었습니다. Pass/Fail로 평가하는 한 과목만 빼놓곤 다 A를 받았어요. 여당 선생님께서 그렇게 기뻐하실 수가 없었어요. 사방에 자랑을 하셨습니다.

제가 그래서 결국 미술사를 하게 됐는데 Course Work와 종합시험을 모두 마친 다음엔 뭐로 박사논문을 쓸까 하는 문제를 가지고 굉장히 고민을 했습니다. 학과 공부는 중국미술사, 일본미술사, 인도미술사를 위시하여 서양의 고대, 르네상스, 20세기 현대미술사에 이르기까지 동서고금의 미술을 광범위하게 공부하였는데 한국미술사는 혼자서 독학했습니다. 모든 과목이 엄청난 양의 공부를 요했습니다. 특히 종합시험 준비과정에서는 Fogg Art Museum의 지하에 있던 Rubel Library 소장의 모든 도서를 독파하는 식으로 대학원생들이 맹렬하게 공부하며 대비하였습니다. 저도 김리나 교수도 그렇게 공부했습니다.

박사논문 제목은 동아시아 미술 중에서 무엇을 선택해도 되었습니다. 그러나 가능하면 한국미술사에 관해 쓰는 것이 바람직하다고 여겨졌습니다. 그런데 당시만 해도 한국미술사가 본래 연구가 충분히 돼 있는 분야가 아니었고 또 제 자신이 바탕이 부족했기 때문에 그 학위논문 제목을 가지고 많은 생각을 하지 않을 수가 없었습니다. 지도 교수이신 John Rosen-field 선생은 고전(古典) 한 가지를 택해서 번역하는 방법도 있다고 일러주셨지만 그러고 싶지는 않았습니다. 엄청 고민을 한 끝에 제가 쾌재를 부르

는 토픽을 드디어 찾아냈어요. 그게 석굴암에 관한 연구입니다. 석굴암은 세계적인 문화재이고 불교 교리, 불교 조각, 건축, 외국과의 관계 등 여러 가지 면에서 종합적인 검토를 할 수 있는 토픽이기 때문에 논할 것이 얼마든지 있고 또 기초자료가 일본사람들에 의해서 불국사, 석굴암 도록도 나와 있고 해서 안성맞춤이라고 판단했습니다. 제가 여당 선생님께 또 편지를 올렸어요. '석굴암 가지고 쓰면 어떨까 생각을 합니다'라고 말씀을 드렸습니다. 그랬더니 얼마 지나지 않아 다시 여당 선생님한테서 편지가 왔어요. '리나가 불교조각을 하는데 자네까지 불교조각을 전공하면 한 분야에 두 명이 몰리는데 굳이 그럴 필요가 뭐가 있나'라는 내용이었습니다. 여당 선생님께서 보시기에 '전혀 연구가 제대로 안 되고 있는 분야가 회화인데 회화를 해보면 어떻겠냐'라는 말씀도 하셨습니다. 그런데 제가 제일 피하고 싶었던 게 회화사였어요. 왜냐하면 연구가 거의 안 되어 있었으니까요. 소도 비빌 언덕이 있어야 비비는데 난감했습니다. 사실은 가장 서양에서 인기가 있는 분야가 회화이고 중국이나 일본에서도 회화 중심으로 미술사가 연구와 교육이 되고 있기 때문에 우리나라도 회화가 당연히 그런 비중으로 다루어져야 되겠지만 제 자신이 그런 걸 할 만한 능력을 가지고 있다고 생각을 안했기 때문에 피하고 싶었습니다. 그 문제도 여당 선생님께서 회화를 해보면 어떻겠냐 하셔서 제가 할 수 없이 마지못해 회화를 하게 된 겁니다. 박사학위 논문은 자연스럽게 회화가 가장 다양하게 그리고 제일 높은 수준으로 발달했던 조선시대의 회화로 바꾸어서 쓰기로 하고, 그 중에서도 초기의 산수화로 좁혀서 작성하기로 결심하게 되었습니다. 초기를 모르고는 조선시대의 회화를 체계 있게 파악하기 어렵고, 산수화가 아니면 화풍의 변화를 규명하기 어려울 것이라고 판단했습니다. 조선 초기의 최고 화가였던 안견에 대한 연구도 그 맥락에서 할 수 있었습니다.

이처럼 저의 큰 전공분야는 물론 세분화된 전공분야도 여당 선생님 덕분에 제가 방향을 잡게 됐습니다. 그런데 생각해보면 불상은 저 말고도 뛰어난 학자들이 몇 분 계시므로 제가 그걸 안 했다 하더라도 아무런 지장이 없었을 거라고 봐요. 그러나 회화는 미개척 분야였기 때문에 제가 힘들더라도 할 수 밖에 없었습니다만 결과적으로 너무나 잘된 일입니다. 회화사 분야의 개척자 역할을 하게 되었으니까요. 연구하는 족족 새로운 것들이기 때문에 불상 쪽보다도 훨씬 크고 많은 기여를 하게 됐다고 생각을 합니다.

또 하나 제가 말씀드리지 않을 수 없는 것은 여당 선생님께서 J.D.R, 3rd Fund(존 D. 록펠러 3세 재단)에서 장학금을 얻어주셔서 제가 하버드에서 그 돈을 가지고 공부에 전념할 수 있었습니다. 그때 당시 거액의 등록금 이외에 생활비로 매달 받는 게 240불, 240불 하면 지금 아무것도 아니지만 그때는 지금의 열 배인 거의 2400불 받았다고 생각해도 되는 액수였는데 그거 가지고 책 사고 일주일에 한 번 정도 한식 사 먹고, 그럴 정도로 넉넉한 장학금을 받았어요. 그래서 편안하게 공부할 수 있었습니다. 평생 잊을 수 없고 유익한 유럽 여행을 3개월 동안 하면서 각국의 대표적 박물관과 유적지를 탐방할 수 있었던 것도 그 장학금을 받은 덕분이었습니다.

그때 J.D.R, 3rd Fund의 디렉터가 포터 맥크레이(Poter McCray) 씨였는데, 철학이 있는 아주 훌륭한 분이셨습니다. 여당 선생님하고 미스터 맥크레이하고, 좀 뒤에 말씀드리겠지만, 약속을 하셨더라구요. 아무튼 어느 정도 두 분이 가까웠냐 하면 흉허물없이 허심탄회하게 무슨 얘기도 나눌 수 있었던 관계였던 것 같아요. 예를 한 가지 들겠습니다. 여당 선생님이 수많은 학자들한테 도움을 주셨는데 고마워하는 학자가 별로 없어요. 이거 우리가 꼭 고쳐야 됩니다. 신세지고 은혜를 입고 했으면 평생 고맙게 생각해야지, 어떻게 그렇게 고맙게 생각을 안 하는지 저는 모르겠습니다. 요즘처

럼 각 분야에서 배신행위가 일상화되고 있는 것은 국가적으로 여간 걱정스러운 일이 아닙니다. 그것은 신의 없는 사회, 곧 희망 없는 사회로 가는 불행한 길이기 때문입니다. 어쨌든 그 문제에 대해서 여당 선생님이 맥크레이한테 불평을 하시니까 그분이 아주 명언을 했어요. "도와주고 바로 잊어버리시오. Forget about it." 얼마나 통 큰 철학인지 감동적입니다. 그분은 동양권에 있는 대표적 예술가들과 학자들한테 수도 없이 연구비니 장학금이니 여비니 이런 걸 대준 분입니다. 공치사를 전혀 하지 않았습니다. 아무튼 그분은 그런 철학을 가지고 있었어요. 절대로 쉬운 일이 아닙니다.

그런데 두 분이 저와 관련된 약속을 또 두 가지 하셨어요. 그 첫째 약속은 '안휘준은 미술사를 공부하고 나면 반드시 귀국해야 한다.' 외국여자와 결혼하는 것도 경계를 하셨습니다. 두 분 이외에 삼불 선생님께서도 '외국여자하고 결혼하면 만사가 끝이다'라는 내용의 편지까지 보내셨습니다. 제가 사실 그렇게 할 뻔한 적도 있어요. 어쨌든 그래서 제가 온전한 몸으로 귀국하게 됐어요. 또 두 분이 한 또 다른 두 번째 약속 때문에 오늘의 제가 있게 됐는데, 그 약속은 안휘준은 '귀국하면 딴 데 보내지 말고 반드시 대학에 보내서 미술사를 뿌리내리게 하는 데 기여하게 한다'는 것이었습니다. 이 원칙을 두 분이 합의를 하셨어요. 제가 지금까지도 그 원칙을 지키면서 살아왔습니다. 제가 능력과 자격이 부족하기 때문에 딴 데 갈 리도 없었지만, 아무튼 두 분의 약속을 제 양심에 비추어도 조금도 어긋남이 없이 성실하게 제가 수행해왔습니다. 이런 모든 것이 여당 김재원 선생님 덕분이라고 생각합니다.

평소 많은 분들이 김재원 선생님은 고고학, 한국박물관의 아버지이다라고 말씀을 많이 합니다. 이난영 선생님은 글도 쓰셨습니다만 정곡을 찌르는 말씀이에요. 저는 역사적 인물을 평가할 때 제 스스로 던지는 질문이 하

나 있습니다. '이분이 안 계셨으면 우리나라가 어떻게 됐을까' 또는 '이분이 안 계셨으면 어느 기관이나 어느 분야가 어떻게 됐을까' 이 질문을 던져 놓고 대비시켜서 평가하곤 합니다. 안 계셨으면 큰일 날 분들 중에 당연히 여당 김재원 선생님과 삼불 김원용 선생님이 들어가십니다. 간송 전형필 선생, 호암 이병철 회장, 호림 윤장섭 이사장 같은 분들이 안 계셨으면 우리나라 문화재 수집과 보전이 어떻게 됐겠느냐, 똑같은 기준이 다른 역사적 인물들에 대해서도 적용이 됩니다. 아무튼 여당 선생님과 삼불 선생님은 고유섭 선생과 더불어 우리나라 고고학, 미술사학, 박물관, 문화재 분야의 선각자이자 선구자들이십니다. 제가 그분들의 혜택을 제일 많이 받았습니다. 그래서 어떤 동년배 교수가 자기 무슨 회고담 비슷한 걸 쓴 책에서 '안휘준이는 (오로지) 스승들을 잘 만나서 승승장구했다'라는 투로 적었는데 비록 저를 폄하하려는 시샘이 배어나는 말이지만 완전히 틀렸다고 말하기 어려운 얘기입니다. 제가 스승 복이 유난히 많은 것은 틀림없는 사실입니다. 어쨌든 제가 여당 김재원 선생님과 삼불 김원용 선생님 생각만하면 그립고 뵙고 어떤 때는 70대의 나이도 잊은 채 눈물도 흘리고 그럽니다.

또 한 가지 제가 대학교수 출신으로서 굉장히 절감하는 것이 있습니다. 여당 선생님은 대학교수가 아니셨습니다. 박물관 관장이셨어요. 공무원이셨습니다. 그런데 인재양성에 대해선 대학교수 누구보다도 더 국가적인 차원에서 신경을 쓰셨고 또 그 문제를 해결하기 위해서 모든 노력을 다 기울이셨습니다. 미국 돈을 얻어가지고 돈과 기회를 곳곳에 나누어 주시고, 각 분야에서 노력들을 하도록 그렇게 도와주셨습니다. 그래서 여당 선생님과 관련하여서 우리가 꼭 잊지 말아야 할 것은 대학의 잘 짜여진 커리큘럼에 의해서 정규수업을 받고 그걸 바탕으로 해서 한국미술사나, 동양미술사나, 서양미술사의 인재로 키우는 데 기여하도록 해방 후에 최초로 초석을

놓으신 분은 바로 여당 김재원 선생님이라는 사실이에요. 이게 굉장히 놀라운 일입니다. 대학교수라면 으레 그러리라고 생각하지만 박물관에 계시면서도 대학교수가 할 역할까지도 다 그렇게 하셨어요. 그래서 장녀 김리나 교수는 불교미술사를 시키고, 막내따님 김영나 교수는 서양미술사를 시켜서 국립박물관장까지 되게 하셨고, 거기에 저까지 덤으로 키워주셔서 대학에서 모자란 능력이나마 전력투구해서 미술사를 발전시키는 데 기여하려고 노력을 하게 되었던 것입니다.

이런 저런 자질구레한 얘기들이 굉장히 많습니다. 제가 유학 초기에 하도 답답해서 여당 선생님께 편지를 드렸더니, 하버드대학 근처에 Charles River라는 강이 있는데 '공부를 못 끝내고 귀국하려면 그 강에 뛰어들어서, 차라리 죽는 게 낫지 귀국할 필요가 없다'라고 말씀하셨을 정도로 저를 정해진 루트대로 가도록 독려를 하시고 끊임없이 격려를 해주셨습니다. 제가 책을 한 권 내가지고 찾아가 뵈었더니 '안휘준이가 아니면 이런 책이 어떻게 나왔겠나'라는 말씀으로 격려를 해주셨습니다. 제가 새 책이 나올 때마다 그때 그 말씀이 생각나곤 합니다. 그래서 항상 겸허한 마음으로 우리 미술사에 일조가 되도록 제가 나름대로 노력을 하고 있습니다만 아직도 미술사가 미개척 분야이고 제대로, 충분히 인정받질 못하고 있어요. 참으로 아쉽고 안타까운 일입니다.

미술사가 아니면 우리나라의 박물관, 미술관, 문화재청을 비롯한 문화재 관계기관 등이 얼마나 많은 국가적 손해를 보겠는가 생각을 합니다. 미술대학의 이론교육도 마찬가지입니다. 국가적으로 인문학 중에서 미술사만큼 그렇게 많은 기여를 하는 분야가 또 있을까 생각을 합니다만 다른 인문학 분야에선 그렇게 생각을 안 해요. 잘 모르니까요. 그래서 미술사학이 이제는 모든 인문학 분야에서 더 보태지도 말고 빼지도 말고 있는 그대로

만이라도 인정받는 상태가 되도록 하는 것, 이것이 우리 모두의 사명이 아닐까, 그것이 여당 선생님의 크고 숭고한 뜻을 받들어 발전을 지향하는 길이 아닐까 그렇게 생각합니다. 미술사학은 앞으로 발전의 여지가 너무나 많습니다. 어쨌든 오늘날 이만큼이나마 미술사에 대해서 뭘 할 수 있게 된 것은 여당 선생님께서 씨를 뿌려주신 덕분이고 그것이 잘 자라도록 계속 물을 잘 부어주셨기 때문에 가능했던 일이라고 생각을 합니다. 훌륭한 스승으로서의 여당 선생님과 못난 제자로서의 저의 사례는 미개척 분야에서의 인재 양성과 관련하여 참고할 소지가 꽤 있는 경우가 아닐까 여겨집니다. 모든 배움의 세계에서는 스승과 제자가 각기 주어진 몫의 역할을 성실하고 창의적으로 잘 해낼 때에만 좋은 결실이 맺어질 수 있다고 봅니다.

끝으로 여당 선생님 현창사업에 최선을 다한 김리나 교수와 가족들에게도 여당 선생님의 제자로서 진심으로 감사합니다. 두서없이 그냥 생각나는 대로 말씀드렸습니다. 경청해 주셔서 대단히 감사합니다.

안휘준 교수의 여당 관련 글들

1. 「여당 김재원 선생님을 추모함」, 『空間』 제274호(1990.6), pp. 90~93.

2. 「김재원 박사와 김원용 교수의 미술사적 기여」, 『美術史論壇』 제13호(2001 하반기), pp. 291~304 및 안휘준 저, 『한국미술사 연구』(사회평론, 2012), pp. 717~737.

3. 「여당 김재원: 한국 박물관의 초석을 세운 거목」, 『월간 미술』, 2005년 5월, pp. 138~141.

4. 「김재원, 박물관의 아버지, 고고학·미술사학의 선각자」, 『한국사 시민
 강좌』 제50집(일조각, 2012. 2), pp. 249~262.
5. "Dr. Kim Chae-won and Professor Kim Won-yong and Their Con-
 tributions to Art History," *Early Korea* Vol. 2, 2009, pp. 179~204.

* 참고로 추모특집, 고 여당 김재원 박사, 『空間』 274(1990. 6), pp. 82~93
에는 김원용(金元龍), 고병익(高柄翊), 이기백(李基白), 이난영(李蘭暎), 안휘
준(安輝濬) 선생님들의 추모기사가 실려 있다(김재원, 『박물관과 한평생』, 탐
구당, 1992, pp. 388~410에 재수록).

김재원, 김원용… 하늘 같은 은사님들[*]

미술사라는 학문은 미술의 역사, 미술에 관한 역사, 미술을 통해 본 역사라고 할 수 있다. 이 세 가지를 아우르는 학문이라고 볼 수도 있다. 그래서 미술과 문화, 역사학과 고고학, 미학과 종교학 등의 분야와 이웃하고 박물관과 문화재 기관, 미술관, 화랑 등의 기능과 밀접한 연관을 맺게 된다.

'인문학의 위기'가 심각하게 논의되는 요즘에도 미술사만은 최고의 붐을 누리고 있다. 대학마다 대학원 입학을 위한 경쟁이 가장 치열한 점, 학문적 업적들이 줄지어 쏟아지고 있는 점, 학술모임마다 몰려드는 열띤 인파와 그들의 학문적 열기가 단적인 예들이다.

그러나 이런 붐은 필자가 대학생활을 시작했던 40여 년 전에는 생각도 할 수 없었던 일이다. 그때는 미술사라는 학문이 제대로 알려지지도 않았고

.........

[*] 『東亞日報』 제25394호(2003. 3. 10. 月) 40판 A19면.

적막하기 그지 없었다. 기껏해야 호사가들이 하는 미술감상학 정도로 인식
됐었다. 필자도 미술사를 제대로 알지 못했고 따라서 관심도 없었다.

이러한 무지의 벽을 깨고 미술사 분야에 발을 들여 놓게 된 것은 오로
지 스승을 잘 만난 덕택이다. 한국에서 처음 설립된 서울대 고고인류학과에
입학해 지도교수이신 삼불 김원용(三佛 金元龍) 선생과, 시간을 맡아 출강하
시던 여당 김재원(藜堂 金載元·국립중앙박물관 초대관장) 선생을 만나 지도받
은 것이 큰 행운이었다.

여당 선생은 인류학자의 꿈을 키우던 필자를 설득해 미술사로 전공을
바꾸게 하셨고, 삼불 선생은 모교 강단에 서게 하셨다. 미국 유학도 스승들
의 도움으로 가능했다. 이처럼 필자는 은사들의 학은(學恩)으로 키워진 미
술사가라 하겠다.

미술사학도로서 필자의 삶은 바쁘고 고되지만 보람된 것이다. 좋아하
는 공부를 하며 먹고 살 수 있는 사회적 환경, 문화에 대한 국민의 관심이
고조되는 시대 상황, 끊임없이 명작을 대하며 누리는 안복(眼福), 미개척 분
야를 일구며 업적을 쌓아 가는 기쁨, 우수한 인재들을 기르는 보람, 전공을
살려 봉사하는 즐거움…. 이 모두가 내 행복의 근원이다.

서울대 고고미술사학과 교수

삼불(三佛) 김원용(金元龍, 1922-1993) 교수

삼불(三佛) 김원용(金元龍) 선생님의
인품과 학문*

안휘준(고고미술사학과 교수)

1993년 11월 14일 아침 7시 28분에 삼불 김원용 선생님께서 운명하셨다. 우리의 학계와 문화계는 큰 별을 잃은 것이다. 미개척 분야였던 우리나라 고고학과 미술사의 기초를 닦으시고 많은 인재를 기르시며 학계와 문화재계를 이끄시던 탁월하신 선생님, 우리의 역사와 문화를 거시적 안목에서 체계적으로 연구하시고 국내는 물론 해외에까지 널리 알리시던 소중하신 선생님을 더 이상 뵐 수 없게 되었다. 비우신 자리가 너무나 크고 공허하다. 선생님은 유지에 따라 타계하신 지 3일 만인 16일에 벽제 화장장에서 다비되신 후 오후에 학문적으로 인연이 깊으신 경기도 연천군 전곡리의 구석기

.........

* 『2층에서 날아온 동전 한 닢』(도서출판 예경, 1994. 11), pp. 251-254;『대학생활의 길잡이』(서울대학교 학생생활연구소, 1994), pp. xviii-xx.

398 Ⅳ 은사들에 관하여 적다

유적지에서 산골되셨다. 보통사람의 조그마한 봉분조차도 원하지 않으셨다. 바라시던 대로 흔적 없이 산회되셨으나 많은 사람들의 가슴에 태산처럼 크고 감명 깊게 남으셨다.

선생님은 유난히 근면 성실하셔서 평생을 안일 없이 고되게 사셨다. 주무시는 짧은 시간 이외에는 연구, 발굴, 답사, 교육, 회의, 자문으로 너무도 바쁘고 여유 없는 생을 누리셨다. 전국의 유적지와 발굴현장을 빠짐없이 찾으셨고 새로 나오는 연구업적들을 꼭 섭렵하셨다. 새벽에 답사길에 오르셔서 밤늦게 귀경하시는 일이 다반사였다. 때로는 심각한 교통사고를 당하시기도 하셨다. 남들이 모두 기쁘게 쉬는 정월 초하루에도 늘 차가운 연구실에 나가 일에 몰두하셨다.

60권 가까운 저서와 보고서, 250여 편의 논문을 선생님께서는 이처럼 고되게 사시면서 펴내셨다. 인문과학자로서는 도저히 이루기 어려운 초인적인 업적을 일구신 것이다. 『韓國考古學槪說』, 『韓國考古學硏究』, 『新版 韓國美術史』, 『韓國美術史硏究』 등은 특히 우리나라 고고학과 미술사의 토대를 구축한 역저로서 매우 중요하다. 1974년부터 정년퇴직 직전인 1986년까지 빠짐없이 펴내신 『韓國考古學年報』(1~13집)도 선생님께서 심혈을 기울이신 업적으로 선생님이 아니시면 불가능했던 일이다. 소사의 신앙촌 쓰레기더미를 발굴하여 물질문화 유적이 신앙이나 종교적 측면을 밝히는 데 한계성이 있음을 규명하신 것은 세계고고학사에서 널리 인용되는 사례이기도 하다. 고활자와 서지학 연구에 남기신 업적도 중요하다.

선생님은 고고학과 미술사의 훈련을 정상적인 대학교육을 통하여 제대로 받으시고 국제적 감각과 외국어 구사 능력을 갖추신 동년배의 유일한 학자이셨다. 그래서 늘 국내학계를 주도하심은 물론 우리 문화의 해외 소개도 도맡아 하셔야 했고 남의 어줍잖은 글들을 원문보다 훨씬 나은 영문으

로 번역하시는 일까지 하셔야 했다. 이러한 가운데 내신 *Treasures of Korean Art, Art and Archaology of Ancient Korea, Korean Art Treasures*(共) 등은 우리의 미술문화를 국제적으로 소개한 훌륭한 업적이다.

선생님은 학문을 진실로 사랑하셨다. 학문 외적인 일로 시간 빼앗기시는 것을 피하셨고 교수들이 높은 감투 때문에 학문을 포기하는 것을 안타까워 하셨다. 선생님도 서울대학교 박물관장, 대학원장, 문화재위원장, 국립중앙박물관장 등의 직책을 마지못하여 맡으셨지만 그나마 학문을 지속하실 수 있었기 때문이었다. 국립중앙박물관장직은 고사 끝에 2년 조건부로 맡으셨고 그 약속을 매섭게 지키셨다. 이러한 학문에 대한 사랑과 열정이 선생님을 위대한 학자로 만드는 데 기여했음은 물론이다.

선생님은 남다른 안목과 식견을 지니셨다. 세상을 바른 마음으로 보셨고, 사리를 옳게 판단하셨으며, 사물을 냉철하게 꿰뚫어 보셨다. 학술자료들을 명석하게 보시고 옳게 활용하셨다. 서화를 비롯한 미술자료를 정확하게 보시고 참된 가치를 엿보셨다. 이러한 뛰어난 안목과 식견, 투철한 통찰력과 분석력이 선생님의 학문을 타의추종을 불허하는 경지로 제고하고 심화시켰다고 믿어진다. 이러한 점들은 선생님의 또 다른 명저『韓國美의 探究』를 비롯한 저서들에서도 잘 드러난다.

선생님은 학자로서 면모 못지않게 예술가적 기질도 강하게 지니셨다. 수필가로 득명하신 점이나 마지막 문인화가로 널리 알려지신 사실은 이를 잘 입증해 준다. 본래 문학도가 꿈이셨던 선생님은 수필에 뛰어나셔서『三佛庵隨想錄』,『老學生의 鄕愁』,『하루하루와의 만남』과 같은 명수필집을 남기셨다. 너무도 솔직하고 가식 없는 내용과 쉽고 유려한 문장이 어느 수필에서나 돋보이며 독자들을 한없이 즐겁고 감동케 한다.

수필 이상으로 선생님의 모든 것을 적나라하게 드러내는 것은 독특한

문인화이다. 약주를 드신 후에나 어쩌다 여가가 나실 때마다 즐겨 그리신 문인화는 속기 없는 화격, 솔직한 해학미, 간결하면서도 요체를 득한 묘사력, 시서화가 어우러진 표현 등이 특징이다. 오직 선생님만이 가능한 문인화의 경지이다. 선생님께 간청하여 개최했던 두 차례의 삼불문인화전(三佛文人畵展)은 그림을 아는 이들에게 오래도록 기억되는 신선한 충격이었다.

선생님은 장신의 미남으로 멋쟁이셨다. 일부러 부리는 멋이 아니라 절로 우러나고 풍겨나는 멋이었다. 성격은 급하셔서 많은 일화를 남기셨으나 마음은 너무나 따뜻하시고 자비로우셨다. 약속은 칼날같이 정확하게 지키시어 청탁 받으신 원고조차 기일을 넘기신 일이 없으시다. 사욕이나 사심이 없으셨고 늘 공익을 앞세워 생각하셨다. 허례허식을 싫어하셨고 남에게 신세지거나 폐 끼치는 일을 혐오하셨다. 가족과 제자들을 진심으로 사랑하셨고 국가와 민족을 걱정하셨다. 사람을 대하심에 항시 인간성을 중시하셨고 상대의 과오를 관용하셨다.

동료나 제자들과 어울려 생선을 안주 삼아 따끈한 정종을 즐기시는 애주가이셨다. 주석에서는 분위기를 화기애애하게 이끄셨고 술잔을 빠르게 주고받으셨다. 선생님과 함께 하는 주석에서는 술잔이 공중에 떠서 왔다갔다한다고 참석자들이 말할 정도였다.

선생님께서 떠나신 날은 초겨울답지 않게 날씨가 푸근하고 맑았다. 이제 날씨가 추워지니 큰 스승 잃은 못난 제자의 마음이 더욱 쓸쓸하다. 따끈한 정종이 제 맛을 낼 때인데 생선 안주 곁들여 정종 대포를 대접해 드릴 선생님께서 이승에 안 계시니 허전하고 슬프다. 선생님, 이제는 모든 것을 잊으시고 평안히 영면하소서.

삼불 김원용 교수의 학문과 예술[*]

I. 머리말

1945년 해방 이후 문화재 분야에서 활약한 20세기의 가장 대표적인 학자는 삼불(三佛) 김원용(金元龍, 1922~1993) 박사라는 데에 이론을 제기할 전문가는 별로 없을 것이다. 한국의 고고학, 미술사학, 서지학 분야에서 개척자적인 역할을 하며 탁월하고 혁혁한 업적을 쌓고 수많은 후학들을 길러내 누구보다도 국가에 지대한 기여를 한 인물이기 때문이다. 그는 젊은 시절에 국립박물관의 학예관으로 활약하였고 한때 초대 관장 김재원 박사에 이어 떠밀리듯 제2대 관장직을 1년간만 봉직한다는 조건부로 맡기도 하였으나(1970. 5. 12. 발령), 그의 관심은 온통 학문연구와 교육에 쏠려 있었다.

.........

[*] 『서울대학교 대학원 동창회보』 제20호(서울대학교 대학원 동창회, 2014), pp. 20-26.

그가 남들은 선망하는 국립중앙박물관장직을 "지긋지긋해" 하다가 18개월 만에 서둘러 벗어나 후련한 마음으로 서울대학교 교수로 복귀하면 "대학은 역시 나의 친정"이라고 공언하며 그토록 기뻐했던 사실에서 그가 문화재 행정가보다는 자유로운 학문연구자와 교육자로서의 활동과 보람을 얼마나 중시했는지를 쉽게 엿볼 수 있다(김원용,『삼불암수상록』, 탐구당, 1973, p. 336, 385 참조). 이는 그가 단순히 번거로운 절차와 관료적인 형식을 매우 싫어했다는 점만이 아니라 학문연구를 학자의 지고의 덕목으로 여기고 있었던 사실을 말해준다. 이에 부합하듯 그는 60권 가까운 저서와 보고서 및 250여 편의 논문을 내는 등 타의 추종을 불허하는 많은 양의 수준 높은 학문적 업적을 세상에 남겼던 것이다.

학문연구와 교육에 매진하면서 그는 수필문학과 문인화에도 그만의 독특한 족적을 남겼다. 네 권의 수필집과 세 권의 개인전 전시도록들은 그 편린을 보여준다. 이처럼 그는 학문과 예술 양 영역에서 독자적 업적을 쌓았던 것이다. 이는 아주 특이한 사례에 속한다고 하겠다. 그의 생애에 대한 회고는 서울대 정년 퇴임사에 쓴 「한국 고고학, 미술사학과 함께-자전적 회고-」,『三佛 金元龍 교수 정년퇴임기념논총(고고학편)』(일지사, 1987, pp. 16~41)에 비교적 구체적으로 적혀 있어서 크게 참고된다.

김원용 선생의 인품과 학문적 업적에 관해서는 필자도 몇 편의 글을 쓴 바 있고, 다른 많은 분들도 단편적인 글들을 적은 바 있어서(『이층에서 날아온 동전 한 닢』, 예경산업사, 1994 참조) 중복되는 부분들이 없지 않을 것이나 되도록 중요한 것들만 추려서 지면 제약에 맞추어 간략하게 소개하고자 한다. 그의 성품과 인품, 생애들을 포함한 보다 구체적인 내용들은 다음 기회로 미루고자 한다.

II. 김원용 교수의 학문

김원용 선생은 일제 시기 말기에 경성제국대학에서 동양사를 전공하고 졸업 후에 외국 유학(미국과 영국)을 통해 고고학과 미술사학을 공부하였다. 뉴욕대학(NYU)에서 「신라토기 연구」로 박사학위를 1959년 2월에 받은 것은 고고학과 미술사학을 겸하여 연구한 국내 학계 최초의 아주 중요한 성과라고 할 수 있다. 한 분야에 치우치지 않고 동양사를 위주로 한 역사학, 고고학, 미술사학, 한때 심혈을 기울였던 서지학 등 여러 분야를 넘나들면서 그는 넓은 학문적 식견과 높은 안목을 갖추게 된 것이 분명하다. 이러한 학문적 배경도 그의 남다른 학자적 열정과 합쳐져 뛰어난 전문가로 자리매김하는 데 큰 기여를 했을 것으로 믿어진다.

1. 고고학

삼불 김원용 선생이 고고학에 뜻을 둔 것은 경성제국대학에 다니던 학부시절부터였다. "민족적 자각"에 따라 동양사학을 전공하면서 조선총독부박물관 직원으로 일본의 대표적 고고학자가 된 아리미츠 고이치(有光教一)의 고고학 개설을 듣기도 하였고 졸업 후에는 한국 민족이나 문화의 기원을 찾기 위해 "만주의 어느 박물관이나 연구소에 취직하여 만몽(滿蒙) 시베리아 지방의 고대 문화를 연구해보려 했던" 것도 그런 맥락에서 이해가 된다(김원용, 『노학생의 향수』, 열화당, 1978, p. 216). 초대 국립박물관장이던 김재원 박사를 찾아가 자청하여 직원이 된(1947. 2) 후 고려시대의 고분 발굴을 계기로 "고고학과 떨어질 수 없는 사랑에 빠지고 말았다"고 자술한 사실도 마찬가지이다. 이렇게 시작된 그의 고고학과의 사랑은 평생동안 이어

졌다.

국립박물관의 학예관으로서 열심히 발굴에 참여하고 미국 유학을 다녀오는 등 기초를 다진 그가 고고학자로서 마음껏 더욱 크게 기여를 하게 된 것은 1961년에 공식적으로 설립된 서울대학교 문리과대학 고고인류학과의 교수가 되면서부터라 할 수 있다. 이곳에서 그는 갓 입학한 1회생 10명과 함께 만 39세의 젊은 교수로서 강의와 교육, 연구와 발굴조사, 저술 등을 활발하게 시작하였으며 그의 초인적인 노력과 활동은 1987년 정년퇴임 시까지 줄기차게 이어졌다.

서울대학교에 재직하면서 많은 후진을 양성하는 이외에 수많은 논저와 유적 발굴을 통하여 한국 고고학의 기반을 다졌다. 고고학 분야의 특히 괄목한 저술로는 한국 고고학의 길잡이가 된 『한국고고학개설』(일지사, 1973)을 낸 일과 1974년부터 정년 1년 전인 1986년까지 매년 거름 없이 『한국고고학연보』를 낸 것을 꼽지 않을 수 없다. 한국 최초의 유일한 고고학 개설서가 나옴으로써 미개척 분야였던 고고학의 횃불과 같은 역할을 하게 되었다. 이 책은 큐슈대학의 니시타니 다다시(西谷 正)교수에 의해 일본어로도 번역 출판되어(『韓國美術史』, 名著出版, 1976) 일본 학계에 널리 소개되었다. "문헌 정리를 통한 한국고고학의 전반적 이해와 파악"을 위해 시작한 고고학 연보의 발간은 13년간 계속되어 13호까지 이어졌다. 한국 고고학 관계의 각종 신출 업적, 발굴 조사 등 온갖 정보를 수집, 정리한 작업으로 개인이 감당하기에는 너무나 벅찬 일이었다. 그의 정년퇴임 후에는 아무도 그의 뒤를 이어가지 못한 것은 누구도 그의 학문적 역량과 열정을 따를 수 없었기 때문이다. 개설서와 연보의 발간은 가히 그만이 낼 수 있었던 독보적 업적이라 하겠다. 이밖에도 그의 고고학적 논저로 빼놓을 수 없는 것은 퇴직 후에 기왕에 발표하였던 고고학 관계의 논문들을 묶어서 펴낸 『한

국 고고학 연구』(일지사 1978)로 방법론과 논리 등 그의 고고학적 관심사와 업적을 일목요연하게 보여주고 있어서 주목을 요한다.

　　김원용 선생은 발굴 분야에서도 남다른 업적을 남겼다. 수많은 유적들을 발굴하였고 그 결과들을 담아 엄청난 양의 보고서와 논문들을 남겼다. 여기서 그것들을 모두 언급할 처지는 못되므로 한 가지 예만 든다면, 경기도 소사의 문선명 신앙촌에 생긴 쓰레기 더미를 발굴 조사하고 내린 결론을 꼽을 수 있다. 그 조사를 통하여 확인된 사실은 20세기의 물질문명의 이해에는 쓰레기 더미가 매우 유익하나 막상 그 신앙촌과 관련하여 가장 중요한 신앙, 즉 정신세계는 전혀 밝혀주지 못한다는 점이었다. 이 신앙촌 발굴과 그 성과에 대한 결론은 고고학 연구에 시사하는 바가 많아서 서양의 고고학계에도 널리 소개되어 폭넓게 참고되고 있다. 김원용 선생이 이룬 독특한 대표적 업적의 하나라 할 만하다.

　　이처럼 남달리 독특한 김원용 선생은 고고학에 대한 오랜 동안의 깊은 애정, 현대적 방법론의 터득과 활용, 남다른 착상, 부단한 노력 등을 고루 갖추고 구사하여 고고학 연구에 매진함으로써 한국 고고학의 토대를 굳건히 한 개조가 되었다고 하겠다.

　　2. 미술사학

　　김원용 선생은 뛰어난 고고학자로서만이 아니라 미술사가로서도 다대한 업적을 쌓으며 한국미술사학의 발전에 기초를 다졌다. 고구려 고분벽화로부터 조선왕조시대의 화원제도에 이르기까지 한국미술사 전반에 걸쳐 중요한 논저들을 남겼다(안휘준, 「김재원 박사와 김원용 교수의 미술사연구」, 『한국 미술사 연구』, 사회평론, 2012, pp. 726~737 참조). 그는 고고학자이면서

도 미술사학의 현대적 방법론에도 정통하여 한국미술사 연구에 남다른 기여를 하였다. 넓은 식견과 높은 안목을 겸비하였으므로 미술작품사료의 선정과 활용에 유달리 훌륭한 업적을 남기게 되었다.

그가 남긴 미술사 관계의 저술로 대표적인 것은 ①『한국미술사』(법문사, 1968), ②『한국 미의 탐구』(열화당, 1978), ③『한국 고미술의 이해』(서울대학교출판부, 1980), ④『한국 미술사 연구』(일지사, 1987) 등을 꼽을 수 있다. ①은 안휘준이 공저자로 참여하면서『신판 한국미술사』(서울대학교출판부, 1993),『한국미술의 역사』(시공사, 2003)로 계속 수정보완되면서 대표적인 종합적 개설서로 확고한 위치를 점하고 있다. 이로써 그는 한국의 고고학과 미술사 양쪽 분야에서 개설서를 남긴 유일한 학자가 되었다. ②는 김원용 선생이 한국 미술에 관하여 신문과 잡지에 썼던 학술적 단문들을 모은 것으로 그의 한국의 미술과 미에 대한 사상과 견해를 이해하는 데 크게 참고가 된다. ③은 한국미술에 관하여 쉽게 풀어 쓴 대중적 성격의 교양학술서로서 서울대를 비롯한 각 대학의 학생들 교육용으로 널리 읽히고 있으며, ④는 논문 모음으로서 전공자들에게 많은 참고가 된다. 이처럼 김원용 선생은 고고학 분야 못지않게 미술사 분야에서도 개척자적인 기여를 하였다. "고고미술사학자"라는 호칭은 김원용 선생에게 가장 잘 맞고 어울린다고 하겠다. 타 분야들과 담을 쌓고 좁은 자신의 분야에만 매몰되어 시야가 협소한 인문학도들에게 크게 참고될 만한 대표적인 모범적 학자라 하겠다. 이밖에 일본어와 영어 등 서양 언어로 출판된 저서들은 우리 문화의 소개에 크게 기여하고 있다.

김원용 선생은 저술 이외에도 서울대학교 인문대학의 고고학과를 '고고미술사학과'로 개편함으로써 미술사학이 서울대는 물론 일부 타 대학들에서도 자리를 잡도록 하는 데 획기적인 기여를 하였다. 그런 식견 넓은 뛰

어난 학자가 아니었으면 미개척 분야로서의 미술사학은 대학에 뿌리를 내리기가 더욱 어려웠을 것이다. 김원용 선생은 미술사 분야의 개척자이자 은인이 아닐 수 없다.

3. 서지학

김원용 선생은 청년시절부터 문학서적들을 탐독하면서 책에 각별한 관심을 가지고 고서와 총판본, 서명본 등 희서(稀書)들을 수집하면서 점차 서지학에 전문적 식견을 갖추게 되었다. 1954년 피난지인 부산에서 국립박물관 총서 1권으로 출판된 『한국 고활자개요(古活字槪要)』는 그러한 노력의 결실이라 할 수 있다. 이밖에도 주자(鑄字)와 인쇄에 대한 약간의 논문들을 1950년대 말에 발표하였으나 1961년 이후에는 이 분야에 관한 업적은 더 이상 내지 못하였다. 아마도 고고학과 미술사학 분야들로부터 밀려드는 학문적 수요 때문에 서지학, 인쇄, 주자에 관한 글쓰기를 포기할 수밖에 없었던 것으로 판단된다. 김원용 교수는 이밖에도 국사와 동양사 등 역사학과 인류학 및 민속학 등에도 폭넓은 관심을 기울였다. 실로 시야가 넓었던 학자였다고 하겠다.

III. 김원용 교수의 예술

김원용 교수는 고고학, 미술사학, 서지학, 역사학, 인류학 등 여러 분야의 학문에 관심을 가지고 엄청난 양의 업적을 내면서도 짬짬이 수필문학과 문인화 분야에서 남다른 족적을 남겼다. 그는 이성이 중시되는 학문 분야와

감성이 큰 몫을 차지하는 예술의 세계를 넘나들었던 지극히 드문 예의 인물이었다.

1. 수필문학

김원용 선생은 많은 수필을 썼고, 이것들은 『삼불암수상록(三佛庵隨想錄)』(탐구당, 1973), 『노학생(老學生)의 향수(鄕愁)』(열화당, 1978), 『하루하루와의 만남』(문음사, 1985) 등 3권의 수필집으로 묶였다. 이 수필들 중에서 일부 정수를 뽑아서 그의 사후에 묶은 제4의 수필집이 『나의 인생, 나의 학문』(학고재, 1996)이다. 그는 1960년부터 수필을 쓰기 시작하여 평생 펜을 놓지 않았는데 수많은 독자들의 호응을 얻었다. 20세기 대표적 시인의 한 사람이었던 경희대학교 조병화 교수가 자신의 국문과 강의에서 교재로 쓰기도 하였다.

김원용 선생의 수필은 일반 독자들이 인생을 살아가면서 공감하고 참고할 만한 내용들로 가득 차 있는데, 필자의 졸견으로는 ① 알몸을 숨김없이 드러내는 듯한 솔직함과 소탈함, ② 예리한 통찰력과 날카로운 분석 및 비판정신, ③ 넘치는 유머감각과 해학성, ④ 촌철살인적인 극적인 비유, ⑤ 간결하고 명료한 문장 등이 두드러진 특징이라고 여겨진다. 이 수필들에는 김원용 선생의 남다른 인생체험, 독특한 사고와 인생관, 넓은 식견과 높은 안목이 배어 있어서 읽는 재미와 함께 공감하며 배우는 기쁨을 독자들이 누리게 한다. 그의 수필들은 단순한 문학작품이 아니고 당신의 고고학, 미술사학, 문화재, 박물관, 학계와 학회, 논문은 물론 그의 성격, 인간관계, 생애 등을 이해하는 데에도 많은 참고가 된다. 자신의 수필들에 대하여 김원용 선생 자신은 "조그만 자서전 같은 느낌"이 들고 "시대성을 지니게" 되어

세상을 내다본 일종의 "관견록(管見錄)"이라는 생각이 든다고『삼불암수상록』서문에서 1973년에 적은 바 있다. 청년시절 신문의 신춘문예에 공모하기 위해 단편 소설을 쓴 바도 있는 등 그의 문학에 대한 지대한 관심이 수필문학으로 표출되고 결실을 맺게 되었던 것으로 이해된다. 어쨌든 그의 독보적인 수필문학은 생전에 폭발적인 인기를 끌었다. 이 때문에 개척자적 고고미술사학자인 그가 끊임없는 원고 청탁에 더욱 시간에 쫓기고 많은 고생을 하게 되었다.

2. 문인화

수필문학 못지않게 김원용 선생의 기질과 소질, 예술가적인 멋과 재능, 재치와 해학을 잘 드러낸 것은 또 다른 예술로서의 그림이었다. 그는 짬이 날 때나 취흥이 들 때 그림을 그렸는데 정통으로 화법 훈련을 받은 것은 아니어서 아마추어적인 경향이 강하였다. 여기적(餘技的)인 성향이 짙고 수필문학과 비슷한 측면이 분명하여 "문인화(文人畵)"로 불리기에 족하다. 그의 그림들은 ① 속기(俗氣) 없는 화격, ② 솔직한 해학미, ③ 간결하고 요체를 득한 묘사력, ④ 시서화가 어우러진 표현 등이 동시대 다른 프로 화가들의 작품들과 차이를 드러내는 특징들이라 할 수 있다.

김원용 선생은 인물화, 산수인물화, 산수화(실경산수화와 사의(寫意)산수화) 동물화와 화조화, 송(松), 죽(竹), 난(蘭), 꽃그림 등 다양한 주제의 그림들을 그렸으나 이상하게도 4군자의 하나인 매화의 그림은 눈에 띄지 않는다. 그 이유가 무엇인지 생전에 여쭈어보지 못한 것이 아쉽게 느껴진다.

그의 작품들은 세 차례의 전시를 통해 세상에 널리 알려져 세인의 사랑을 받게 되었다. 회갑 때인 1982년의 10월 20일부터 26일까지 동산방

화랑에서 처음 열렸던 「삼불 김원용 문인화전(三佛 金元龍 文人畵展)」, 그로부터 9년 후에 열렸던 「삼불문인화전(三佛文人畵展)」(조선일보 미술관, 1991. 3. 9~3. 19), 그의 사후 10주기 유작전으로 개최되었던 「삼불 김원용 문인화(三佛 金元龍 文人畵)」(가나아트센터, 2003. 10. 25~11. 16) 전시가 그것들이다. 마지막 유작전은 제일 종합적인 전시여서 본격적인 종합적 논고도 곁들여졌다(안휘준, 「삼불 김원용 박사의 문인화」, 위의 가나아트센터 도록, pp. 8~23 참조).

책머리에[*]

1993년 11월 14일, 아침 7시 28분에 별세하신 우리나라의 대표적 고고미술사학자 삼불 김원용 선생님의 1주기를 맞이하게 되었다. 잘 알려져 있는 바와 같이 삼불 선생님께서는 서울대학교 인문대학 고고미술사학과 교수, 서울대학교 박물관장 및 대학원장, 국립중앙박물관장, 문화재위원회 위원장, 학술원 회원, 한림대학교 한림과학원 원장 등 여러 중책을 역임하시면서 고고학과 미술사, 서지학(書誌學) 분야의 초석을 다지시고 불후의 업적을 남기셨다. 발굴 조사, 연구, 집필, 교육, 학회 활동, 자문, 문화홍보 등 다방면에 걸쳐 삼불 선생님은 공인으로서 남다른 기여를 국가와 민족을 위하여 하셨다.

.........

[*]　『이층에서 날아온 동전 한 닢: 고고학자 김원용 박사를 기리며』(도서출판 예경, 1994), pp. 19-22.

삼불 선생님께서는 이처럼 휴식 없는 학문 활동을 펼치시는 사이사이에 숨김없는 솔직함과 해학이 넘치는 수필과 문인화를 남기시어 예술 분야에 있어서도 남다른 신선한 충격과 참신한 교훈을 세상에 던져 주셨다.

　　소탈하고 강직하시면서 급하신 성품, 항상 남의 입장을 먼저 생각하시는 이타적 따뜻함을 지니고 계시면서도 가족을 포함하여 어느 누구에게도 신세를 지시거나 폐를 끼치시는 것을 혐오하셨던 인품, 약속을 절대로 어기시지 않던 근면 성실하심과 투철하신 책임감으로 뭉쳐진 생활신조, 학문에 몰두하시면서도 문학과 미술의 세계를 넘나드시지 않고는 못 배기신 낭만적이고 예술가적인 멋과 기질과 소질, 다방면에 걸친 인사들과의 돈독하고 폭넓은 교유 등으로 엮어진 선생님의 삶은 한마디로 최선을 다한 치열한 것이었다고 느껴진다.

　　이러한 선생님의 삶과 위업을 기리고 선생님의 여러 면모를 좀더 구체적으로 밝혀 올바로 전하고 귀감이 되도록 하기 위하여 선생님과 깊은 인연을 지녔던 분들의 짤막한 글들을 모아 한 권의 책으로 내보자는 의견들이 제기되었다. 선생님의 학문적 특성은 수많은 저서와 논문들을 통하여 어느 정도 파악이 가능하니 선생님의 성품, 인격, 인생관, 언행, 인간관계 등과 연관된 숨겨진 이야기, 학문과 연관된 것이라도 표면에 드러나지 않은 구체적인 사례 등을 모아서 엮어 보기로 하였다. 이러한 것들이 삼불 선생님의 삶과 학문을 보다 참되게 밝히고 살피게 하여 주리라고 믿었기 때문이다. 또한 이러한 성격의 글 묶음이야말로 독자들로 하여금 가벼운 마음으로 재미있게 읽으면서도 훌륭했던 학자이자 참다운 인간이셨던 삼불 선생님의 여러 가지 다양한 면모를 실감나게 접하고 참고할 수 있으리라고 보았다. 집필자를 비단 선생님의 직계 제자들에만 한정하지 않고 선생님의 가족과 친척, 친구와 친지, 동료, 선후배, 출판계와 언론계의 인사, 일본인 학

자들에게까지 청탁의 폭을 넓힌 이유도 그러한 취지를 살리기 위함이었다.

접수된 가족 및 친척들의 글들을 비롯한 대부분의 글들은 이러한 취지를 충분히 살려 주는 것이어서 대단히 흐뭇하게 느껴졌다. 이 책을 출간하지 않았다면 숨겨지거나 잊혀질 소중하고 흥미로운 내용과 사례들이 많이 밝혀져 빛을 발하게 되었다. 여기에 엮어진 글들과 그 속에 담겨진 내용들을 통하여 독자들은 돌아가신 삼불 선생님을 살아 계신 듯 피부로 느낄 수 있으리라 믿는다.

이 책에 실린 글들의 대부분은 삼불 선생님께서 타계하신 직후 창망중에 쓰여진 것이거나 70년 만에 찾아 왔다는 섭씨 37~39도의 지난 여름 혹서 속에서 쓰여진 것들이다. 즉 대부분 대단히 어려운 여건 속에서 집필된 것이어서 필자 여러분들에게 각별한 고마움을 느낀다. 이분들이야말로 고인이 되신 삼불 선생님을 진정으로 그리고 변함없이 기리는 분들이라고 생각되어 더욱 감사하는 심정이다. 여유 없는 출판 일정 때문에 미처 기한 내에 탈고하지 못한 분들을 위해 더 기다려 드리지 못한 것도 가슴 아프게 느껴진다. 이런 분들에게는 용서를 빌 뿐이다.

접수된 77편의 글들을 어떻게 편집할 것인지를 놓고도 적지 않게 고심하였다. 글의 내용에 따라 여러 가지 항목으로 구분하여 싣는 방법을 생각해 보기도 하였으나 많은 글들이 다양한 내용을 함께 담고 있어서 그러한 방법이 여의치 않았다. 그래서 부득이 이 많은 글들을 가족과 친척들, 친구와 친지들, 서울대학교 교수들, 고고학자들, 미술사가들, 출판·언론계 인사들, 제자들, 일본 학자들 등으로 대강 구분하여 묶어서 장을 이루도록 하는 방법을 택하기로 하였다. 각 장 사이의 분량을 고려하여 약간의 조정을 가한 경우도 없지 않다. 이 때문에 필자 중에는 혹시 잘못 분류되었다고 생각하실 분들이 계실지도 모르겠다. 이 점에 대해서는 관용하여 주시기를 빈

다. 각 장 내에서는 약간의 예외를 제외하고는 필자의 연령, 글 내용의 포괄성과 세부성 등을 우선적으로 고려하여 배치하였다.

책의 제목은 여러 가지로 생각하고 논의한 끝에 김동현 선생의 글 제목인 「이층에서 날아 온 동전 한 닢」으로 결정하였다. 선생님의 성격과 인품을 잘 드러내면서도 재미있는 것이라고 생각되었기 때문이다. 이 제목을 사용할 수 있도록 허락해 주신 김 선생에게 감사한다.

이 책을 준비하는 과정에서 서울대학교 인문대학 고고미술사학과의 이근욱, 김선경, 김장석 등 전·현직 조교들의 노고가 여러 가지로 많았다. 그리고 일본 학자들의 글을 우리말로 번역하는 일은 조교들 이외에 서울대학교 고고미술사학과의 이성제, 강인욱, 장진아, 이윤아, 장지영 등 여러 학생들이 맡아 주었다. 이 밖에 김현임, 이하림, 장진성 등 고고미술사학과 학생들이 교정을 보느라고 수고하였다. 이들 모두에게 치하를 보낸다. 이 책의 출판을 흔쾌히 맡아 주신 도서출판 예경의 한병화 사장님과 출판의 실무를 맡아 애써 준 편집부 여러 분들에게 깊은 감사의 뜻을 전한다.

1994년 9월 20일

제자 안휘준 謹記

책을 펴내면서[*]

———————

서울 종로구 동숭동 소재 옛 서울대학교 문리과 대학의 동부 연구동 2층 동쪽에 있던 삼불 김원용(三佛 金元龍) 선생님의 연구실 방문에는 '한인물입(閑人勿入: 용건 없는 한가한 사람은 들어오지 마시오)' '잡상인 출입 금지' '노크하고 곧바로 들어 오시오' 등의 자필 쪽지들이 붙어 있었다. 때로는 '하이힐 소리를 내지 마시오' 등과 같은 쪽지나 고고인류학과 학생들을 위한 공고문 혹은 학생들의 시험지나 리포트에서 자주 발견되는 한자의 오기표(誤記表)와 그것을 바로잡은 정자표(正字表) 같은 것이 붙어 있기도 하였다.

이러한 것들과 함께 당시의 우리 학생들 눈에 자주 띄었던 것은 압핀으로 고정된 두툼한 편지 봉투나 누런 서류 봉투였다. 이 두툼한 봉투들은

..........

* 　　『나의 인생, 나의 학문: 김원용 수필 모음』(학고재, 1996), pp. 3-7.

삼불 선생님께서 청탁을 받아 탈고하신 옥고를 넣은 것이었다. 원고 청탁자는 약속된 시간에 와서 문에 붙어 있는 봉투를 떼어 가면 되었던 것이다.

약속된 시간을 어기시는 일이 없었기 때문에 청탁자는 선생님의 승낙을 받는 순간부터 원고를 찾아갈 때까지 절대 안심할 수가 있었다. 선생님의 연구실 문에 당도하여 원고 봉투를 떼어서 돌아가는 사람들의 마음이 얼마나 상쾌하고 발걸음이 얼마나 가벼웠을까 짐작이 된다. 원고의 내용이 언제나 유익하고 재미있을 뿐만 아니라 이처럼 절대 보장까지 되니 잡지사와 신문사의 기자들이 줄지어 청탁을 드리게 되고, 이에 따라 가뜩이나 바쁘고 고된 선생님의 생활은 더욱 힘든 것이 될 수밖에 없었을 것으로 생각된다.

문에 붙어 있는 쪽지에 적혀 있는 대로 노크하고 곧바로 들어선 연구실 내부는 숨이 막힐 정도로 온통 책과 서가로 차 있곤 하였다. 선생님의 책상과 의자, 방문객을 위해 서가 옆에 붙여 놓은 허름한 걸상이 고작일 뿐 그흔한 응접 셋트 하나조차 없었다. 그런 것을 놓으실 의사도, 놓을 만한 공간도 전혀 없었으니 당연한 일이다. 두 명 이상이 찾아 뵐 때에는 앉을 자리도 없고 늘 바쁘셨기 때문에 엉거주춤 서서 말씀드리고 서둘러 물러나올 수밖에 없었다.

책상 앞 벽면에는 선생님께서 손수 그리신 문인화와 편지 봉투가 스카치 테이프로 붙여져 있곤 하였는데 나중에 안 일이지만 그 봉투에는 선생님의 유서가 들어 있었던 것이다. 젊은 시절부터 언제나 죽음에 대비하셨기 때문에 유서를 항시 연구실에 붙여 놓고 연구와 생활을 하셨다.

유서 이외에도 죽음에 대비하여 몸을 늘 깨끗이 하셨고 손톱과 발톱도 언제나 짧게 깎고 사셨다. 언젠가 취중에 하신 말씀에 의하면 그래야 언제든 죽음이 갑자기 찾아오게 되더라도 깨끗한 상태로 남에게 폐 끼치

는 일 없이 떠나실 수 있기 때문이라는 것이었다. 수의 같은 것 필요 없이 차림새 그대로 떠나기를 원하신다는 말씀도 하셨다. 사실상 선생님을 가까이서 뵌 삼십여 년 동안 단 한 번도 선생님의 손톱이 길거나 때가 끼거나 한 것을 본 적이 없다. 손톱이 언제나 짧고 깨끗한 모습이었다. 이상하게도 나에게는 선생님의 준수하신 용모, 훤칠하신 키, 저절로 우러나오는 듯한 몸에 배신 멋 이상으로 이 깔끔한 손톱의 모습이 강한 인상으로 남아 있다.

일찍부터 죽음에 대비하셨기 때문인지 치열한 삶을 사시면서도 인생의 허무함을 절감하셨고, 연구 이외의 세속적인 욕심을 멀리하셨으며, 남을 이해하고 돕는 이타심이 강하셨다. 치명적인 폐암 선고를 받으신 후에도 죽음이 바로 앞에 다가왔을 때에도 선생님은 남들이 믿기 어려울 정도로 담담하고 초연하셨다.

삼불 선생님의 이러한 남다른 성품과 인품, 생활과 인생관, 세상에 대한 관조와 철학, 학문과 사상 등은 봉투에 두툼하게 담겨져서 연구실 문을 떠나 각종 잡지와 신문들에 실린 수많은 글들에 잘 나타나 있다.

봉투에 담겨져 세상에 나간 삼불 선생님의 글들은 유적과 고고학, 미술과 미술사, 문화재와 전통문화 등 전공과 관계가 깊은 수많은 논문과 논설들, 그리고 일상 생활 속에서 관조하고 생각하신 바를 적은 수필들이 대부분이다. 우리나라의 고고학과 미술사의 기초를 다지신 선생님의 전공 관계 글들은 『한국고고학 개설』『한국고고학 연구』『신판 한국미술사』『한국미술사 연구』『한국미의 탐구』등의 역저를 위시한 수백 편의 논저들에 실려 있으며, 그 밖의 수필들은 『노학생의 향수』『삼불암 수상록』『하루하루와의 만남』등의 세 권의 수필집들에 대개 모아졌다.

이 세 권의 수필집은 모두 세인의 지대한 관심을 끌며 독자들의 극진

한 사랑을 받았으나 이제는 모두 절판되어 찾는 이들의 마음을 아쉽고 안타깝게 한다. 삼불 선생님의 수필들이 이처럼 큰 관심의 대상이 되는 이유는 아마도 자신을 조금도 숨김 없이 드러내는 소탈함과 솔직함, 남다른 사고와 인생관, 높은 안목과 폭 넓은 식견, 예리한 통찰력과 날카로운 비판 정신, 넘치는 유머 감각과 해학성, 간결하고 명료한 문장이 고루 갖추어져 있어서 읽는 재미와 공감하며 배우는 기쁨을 함께 누릴 수 있기 때문일 것이다. 수필들에 보이는 이러한 특성들은 짬짬이 즐겨 그리셨던 문인화에도 그대로 반영되어 있다. 단지 글과 조형언어라는 표현 매체상의 차이만 있을 뿐이다.

이처럼 독특한 특성 때문에 삼불 선생님의 수필과 문인화는 예나 지금이나 여전히 감상하고자 하는 애호가들이 많다. 그러나 세 권의 수필집과 두 차례에 걸친 전시회의 도록들은 모두 절판되어 구할 길이 없고 그림들은 전부 애장가들의 수중에 들어가 나오지 않으므로 쉽게 감상할 길이 거의 전무한 실정이다.

이러한 아쉬움을 어느 정도 덜어 주게 된 것이 이번에 도서출판 학고재에서 펴내는 삼불암 수상록 선집 『나의 인생 나의 학문』이다. 절판된 세 권의 수필집에서 대표적인 글들을 뽑아 내고, 1993년 11월 14일 운명하시기 전의 투병중에 쓰신 마지막 글들과 그림들을 곁들인 것이 이 수상록이다. '학고재 산문선' 시리즈의 첫 권으로 상재되는 이 책을 통하여 독자들은 삼불 선생님의 글과 그림을 함께 감상할 수 있게 되었다.

이 수상록의 간행에 도움이 되어준 서울대학교 박물관 진준현 학예원에게 고맙게 생각한다. 이 책의 간행을 허락하시고 자료의 제공 등 협조를 아끼지 않으신 유성숙 사모님께도 감사를 드리면서 건강하시길 빈다. 우찬규 사장의 간청으로 부족한 제자가 큰 스승의 수상록에 서툰 글로 머리말

을 메우게 되니, 착잡하고 송구스러운 심정이다. 선생님의 학은(學恩)에 거듭 감사하면서 항심으로 명복을 빌 뿐이다.

1996년 4월 4일

북가주 알바니 우거에서

제자 안휘준 삼가 씀

『삼불문고 도서목록』 발간에 부쳐[*]

박물관의 주요 기능인 연구, 조사, 교육을 위하여 제대로 갖추고 있어야 할 것이 도서임은 말할 것도 없다. 그럼에도 불구하고 우리 서울대학교 박물관은 도서의 확보가 부끄러울 정도로 빈약하여 오랫동안 제 기능을 제대로 발휘할 수 없었다 이러한 형편을 근본적으로 개선시켜 주고 새로운 면모의 도서실 운영이 가능하도록 하여 준 것이 고(故) 삼불 김원용 선생님의 장서를 기증받아 설치한 삼불문고(三佛文庫)이다.

잘 알려져 있는 바와 같이 삼불선생님은 본교 인문대학 고고미술사학과의 교수로서 본 대학박물관의 제 4, 6, 8대 관장으로 17년간 봉직하시면서 수많은 주요 발굴조사를 주관하셨고 박물관의 기초를 다져 놓으셨다. 또한 1993년 11월 14일에 타계하실 때까지 반세기에 가까운 학구생활을 통

.........

* 『서울대학교박물관 도서자료실 소장 삼불문고 도서목록』(서울대학교박물관, 1995), pp. iii-iv.

하여 수백 편의 훌륭한 업적을 남기시어 고고학과 미술사 분야의 기틀을 잡으셨을 뿐만 아니라 9천여 권에 가까운 장서를 모으셨다.

이 장서들은 고고학, 미술사, 역사학, 인류학, 민속학 등 다방면의 단행본, 보고서, 도록, 정기간행물 등으로 국문서는 물론, 일본서, 중국서, 양서를 포함하고 있다. 고고학과 미술사 관계 국내 최대, 최고의 개인 장서인 삼불문고 서책의 대부분은 우리나라가 경제적으로 곤궁하던 시절에 삼불선생님께서 한권 한권 어렵게 사 모으신 것들이다. 장서 중에 구입 경위를 손수 적으신 글이 책의 서두나 말미에 보이거나 "가난한 서생인 元龍이 고심하여 구득한 책이니 차람은 5일이 넘지 않도록 하시고 사용은 반드시 깨끗하게 하여 주시기 바랍니다(貧書生元龍 苦心購得之書 借覽勿過五日 用之須淸淨)"라는 내용의 고무도장이 책머리에 찍혀 있는 것이 종종 눈에 띄는 사실에서도 그러한 점이 확인된다. 이는 또한 장서의 하나하나에 대한 삼불선생님의 각별하셨던 애정을 드러내는 것이기도 하다.

삼불선생님께서 이처럼 일생 애지중지하시던 소중한 장서들을 미망인이신 유성숙(劉聖淑) 사모님과 자녀들께서 작년 1월 4일에 본박물관에 기증하여 주셨다. 이는 학계의 발전과 후학들의 연구를 돕기 위하신 것으로 더없이 고마우신 일이 아닐 수 없다. 이 숭고하신 뜻을 기리고 도서를 항구적으로 안전하게 관리하기 위하여 본 박물관 도서실에 삼불문고를 설치하였다. 이로써 본 박물관 도서실은 드디어 도서 기근을 면하고 연구, 조사, 교육에 큰 도움을 받게 되었으며 제대로의 역할을 수행할 수 있는 호기를 맞게 되었다.

그동안 1년 반에 걸쳐 꾸준히 삼불문고를 정리하고 분류한 끝에 이제 그 구체적인 내역을 밝히고 원활한 활용에 도움을 줄『삼불문고 도서목록(三佛文庫 圖書目錄)』을 펴낼 수 있게 되었다. 이로써 삼불문고의 정리가 일단

락되고 효율적인 사용이 가능하게 된 셈이다. 삼불선생님과 유족들의 높은 뜻을 어긋나지 않게 받들게 된 것도 다행스럽다.

이 도서목록이 나오기까지 많은 분들이 협조와 노력을 아끼지 않았다. 장서를 기증해 주시고 정리비를 제공하여 주신 유성숙 사모님, 서가의 제작에 성의를 다하고 일부 서가를 기증해 주신 국영테크의 최종학(崔鍾學) 사장님께 먼저 감사의 뜻을 표하고 싶다. 또한 본 박물관의 전, 현직 여러 직원들이 힘을 합쳐 애쓴 것을 잊을 수 없다. 어려운 살림에 삼불문고의 설치와 정리에 행정적 지원을 위해 노력한 강대일, 김정칠 전·현직 행정실장, 이 일의 실무 총책을 맡아 최선을 다한 전제현 도서담당관, 컴퓨터 입력의 기술적 문제를 위해 노력한 최종택 학예사와 이한수 씨, 도서정리의 실무를 맡아서 적극적으로 기여한 임시직원 여러분들과 고고미술사학과의 학생들, 이 모든 분들에게 감사한다.

1995년 8월
관장 안휘준

한국전통미를 규명한 교양명저[*]

이 책은 우리나라 고고학과 미술사의 개척자인 김원용박사(서울대)가 여러 잡지와 신문들에 발표했던 40편의 글들을 추려서 엮은 저서이다. 처음부터 어떤 한 가지 주제를 가지고 체계적으로 서술한 저술과는 달리 40가지의 상이한 주제를 그때그때 잡지사나 신문사의 요청에 따라 기술한 글모음이기 때문에 이 저서는 내용이 다양하고 또 폭이 넓은 특징을 지니고 있다. 또한 저자의 주관을 억제하고 객관적 서술을 위주로 하여야 하는 통상적인 학술적 저술의 경우와는 대조적으로 이 저서에는 저자 자신의 견해와 주장이 솔직하게 피력되어 있어 저자의 사상이나 철학을 분명하게 이해할 수가 있다.

.........

[*]　「책소개,『한국미의 탐구』(김원용 지음)」,『청소년을 위한 좋은 책: 사회 저명인사가 추천하는 百人 百選』(한국도서잡지주간신문윤리위원회, 1986), pp. 30-31.

이 저서에 실린 40편의 글들은 대부분 선사시대부터 조선 왕조 시대까지의 우리나라의 전통 미술에 관한 것으로,「한국의 미」,「한국 미술의 단면」,「고미술산책」의 3개 장으로 짜여져 있다.

제1장에 해당하는「한국의 미」에는 "한국미술의 특색과 그 형성"을 비롯한, 우리나라 미술의 특징과 그 미(美)의 본질에 관한 9편의 글들이 실려 있다. 이 글들을 통하여 우리는 우리나라 미술의 시대별 특징과 그 변천의 양상을 파악하게 된다.

두 번째 장인「한국 고미술의 단면」에는, 1960년대까지의 우리나라 미술사 연구가 안고 있던 제반 문제들을 분석하고 방향을 제시한 "한국 미술사의 반성"과 우리나라 불상(佛像)의 양식적 특징과 그 변천을 다룬 "한국 불상의 양식 변천"을 위시한 8편의 글들이 수록되어 있다. 잡지에 발표했던 장문의 글들을 모은 앞의 두 장과는 달리 끝 장에는 주로 일간지들에 게재했던 23편의 짤막한 글들이 모아져 있다. "한일 문화재 반환협정을 보고"를 비롯한 이 장의 글들은 해방 이후 우리나라에서 일어났던 문화적 사건이나 발견을 주제로 한 것들이어서 시사성이 강하고 많은 것을 일깨워준다.

이 저서는 우리나라 전통 미술문화에 관한 저자의 해박한 실력과 예리한 통찰력을 명료한 문장으로 피력한 대표적 역저의 하나로, 전문가와 일반 대중에게 모두 도움을 준다.

삼불 선생님의 문인화전을 축하드리며[*]

전통적인 지(紙), 필(筆), 묵(墨), 연(硯)의 문방사보(文房四寶)를 쓰고 시(詩), 서(書), 화(畵)가 어울려 문자향(文字香)을 발하는 진정한 의미에서의 여기적(餘技的) 문인화(文人畵)는 우리나라의 경우 현대에 이르러 거의 맥을 잃어가고 있는 듯한 느낌이 든다.

이러한 현대 우리나라의 보편적인 상황과는 달리 삼불암 김원용 박사께서는 수묵(水墨)과 담채(淡彩)를 곁들여서 문기(文氣)가 충일(充溢)한 작품들을 제작해 오셨다. 학문에 정진하시면서 틈틈이 짬을 내시어 그리셨지만 화력(畵歷)이 이미 30여 년에 이르신다. 삼불선생님의 회화는 이처럼 선생님의 학문과 더불어 이어져 왔으며 서권기(書券氣)가 넘치기 때문에 어느모로 보나 전형적인 여기적 성격의 문인화라고 볼 수 있다.

.........

[*] 『三佛 金元龍 文人畵』(東山房, 1982. 10. 20-10. 26), p. 5.

삼불선생님께서 틈틈이 여가를 이용하여 그림을 그리신다는 사실과 그 화풍이 남달리 특이하다고 하는 점은 선생님 측근의 학자와 문화인들 사이에 잘 알려져 왔지만 공개적으로 전시된 적은 한 번도 없다. 그래서 선생님의 그림을 좋아하는 분들 중에는 여러 사람이 함께 보고 즐길 수 있는 기회가 마련되기를 기대하고 권유하는 분들이 많았다.

그동안 선생님께서는 이러한 권유를 아마츄어화가라는 입장과 남들에게 공식적인 전시를 통해 보이는 것이 주저되신다는 이유로 줄곧 사양해 오시다가 이번에 제자들의 간곡한 청원과 동산방(東山房)의 초대를 승낙하시어 선생님의 문인화전이 드디어 처음으로 개최되게 되었다.

선생님의 회화를 애호하는 많은 분들과 더불어 더없이 기쁘게 생각하면서, 후학의 한 사람으로 은사의 작품에 대해 평소에 느꼈던 점과 이번의 전시경위에 대해서 외람됨을 무릅쓰고 간략하게 적어 보고자 한다.

삼불선생님의 회화는 한마디로 말해서 어느 누구의 작품과도 다르게 지극히 문인적(文人的)이고 이색적인 경향을 띠고 있다고 생각된다. 이 점은 다양한 소재, 간결하고 분명한 구도, 단순하고 강건한 필묵법, 그리고 화면 전체에 넘치는 해학성 등에서 한결같이 느낄 수 있는 특징이다.

이러한 특징은 삼불선생님의 인물, 산수, 영모(翎毛), 화훼 등 다방면의 작품들에서 일관해서 간취된다. 삼불선생님의 작품들에 보이는 기(奇)하고 발(拔)한 착상, 웃음과 공감을 자아내는 해학과 풍자, 넘쳐 흐르는 문기(文氣)는 만권서(萬卷書)를 독파하고 천리행(千里行)을 한, 그러면서도 예재(藝才)가 뛰어난 학자가 아니면 도저히 표현할 수 없는 독특한 경지를 나타낸다.

그러나 삼불선생님의 작품들에서 우리가 간과할 수 없는 가장 중요한 점은 그 속에 인생을 참되게 살아가며 학문에 성실하게 몰입한 한 학자로

서 보고, 느끼고, 생각하신 것들이 적나라하게 표현되어 있다는 사실이다. 생의 즐거움과 괴로움, 학자로서의 고독과 고뇌 등이 꾸밈없이 나타나 있다. 따라서 삼불선생님의 작품들에는 한국고고학과 미술사를 개척하신 학자로서의 면모와 불교 및 도교에 대한 귀의가 엿보이고 있음도 부인할 수 없다.

그러므로 삼불선생님의 작품들은 선생님께서 지금까지 출간하신 수많은 저서와 논문, 그리고 수필들과 마찬가지로 선생님의 학문과 사상과 철학을 반영하고 있다고 하겠다. 다만 그것을 시각적으로 압축시키고 단순화시켜서 보다 직접적이고 효율적으로 나타내고 있을 뿐이다.

이러한 의미에서 「이번 전시를 통해 그림보다는 한 인간으로서의 면모가 이해되었으면 좋겠다」는 삼불선생님의 말씀은 더욱 큰 공감을 자아낸다.

금년 8월 24일에 삼불선생님께서는 화갑(華甲)을 맞이하셨었다. 우리 문하생들이 준비하려던 기념논문집은 물론 한국미술사학회에서 추진하려던 특집기념호의 발행을 전혀 허락지 않으셨고, 그동안 선생님께서 발표하신 한국고고학과 미술사 관계의 200여 편에 달하는 논문들을 두 권의 단행본으로 묶는 일조차 새 자료의 발견에 따라 보필(補筆)하실 것이 적지 않다는 말씀으로 훗날로 미루셨다.

화갑일은 남해안을 홀로 여행하시며 보내셨다. 남에게 폐 끼치는 일과 형식에 매이는 일을 몹시 싫어하시고 남다른 영달을 불편해 하시는 선생님의 성품과 인품을 여기서도 엿볼 수가 있다. 이 때문에 우리 후학들은 선생님의 환력(還曆)을 기리기 위한 아무런 행사도 가질 수가 없었다. 선생님의 화갑년이 다 가기 전에 개최되는 이번의 전시가 비록 늦게나마 기념이 되

었으면 하는 마음 간절하다.

　본래 삼불선생님의 문인화전은 호암미술관이 그곳에서 적당한 시기에 개최코자 오랫동안 작품을 모으고 준비를 해왔다. 그러나 삼불선생님의 화갑을 기념하기 위한 제자들의 뜻을 받아들여 호암미술관이 그 기회를 동산방에게 이양해 줌으로써 이번의 전시회가 가능하게 되었다.

　그리고 당초에는 삼불선생님의 서예와 주로 초기에 그리신 유화까지 포함시키고 여러 친지들에게 정표로 나누어 주신 개인소장의 작품들도 모아서 전시를 마련할 생각도 해보았으나, 호암미술관이 보관중이던 문인화에 중점을 두자는 선정위원들의 결정에 따라 도록에 실린 67점의 작품들에 국한시키기로 하였다.

　이번에 처음으로 개최되는 삼불선생님의 전시회를 기리기 위해 공사 다망하신 중에도 쾌히 작품선정에 임해주시고 옥고(玉稿)까지 써주신 국립중앙박물관장 최순우(崔淳雨) 박사님, 국립현대미술관장 이경성(李慶成) 박사님, 홍익대학교 총장 이대원 박사님 세 분 선생님들께 충심으로 감사의 말씀을 드린다.

　또한 이번의 전시가 가능하도록 기회를 마련해 주신 삼성그룹의 이건희(李健熙) 회장님께도 치하를 드린다. 그리고 촉박한 일정을 무릅쓰고 이번의 전시를 초대하여 주신 동산방(東山房)의 박주환(朴周煥) 사장님과 뒤에서 많은 협조를 아끼지 않은 호암미술관의 이종선(李鍾宣) 학예실장, 그리고 「季刊美術」의 유홍준 기자에게도 더없이 고마움을 느낀다.

<div style="text-align:right">

문하생 안휘준 謹記

(홍익대 교수·미술사)

</div>

삼불 김원용 박사의 문인화[*]

안휘준
서울대 인문대 고고미술사학과 교수

I. 머리말

삼불(三佛) 김원용(金元龍) 선생께서 별세하신 지가 금년으로 10년이
되지만 선생님의 타계를 안타까워 하는 사람들의 애틋한 심정은 사그라지
지 않고 있다. 또한 그분의 학술적 업적, 수필에 이어 제3의 분신이라고도
할 수 있는 독특한 그림들은 많은 분들의 깊은 관심과 짙은 아낌을 받고 있
으면서도 세상에 모습을 드러내는 작품이 드물어 그 아쉬움이 더 없이 큰
실정이다.

이번에 가나아트센터에서 열리는 전시회(2003.10.25-11.16)는 동산방
전시(1982.10.20-10.26)와 조선일보미술관 전시(1991.3.9-3.19)에 이은 세 번

..........

* 　『三佛 金元龍 文人畫: 김원용 10주기 유작전』(가나아트센터, 2003. 10. 25-11. 16), pp. 8-23.

째의 전시이다.[1]

　이번의 전시는 삼불선생을 못 잊어하는 모든 분들에게 선생님과 오랜만에 작품을 통해서나마 재회의 기쁨을 맞보게 하는 드문 계기가 될 것으로 믿어 의심치 않는다. 특히 이번 전시에 나온 작품들 대부분은 앞의 전시회들에 출품되지 않았던, 새로이 공개되는 것들이어서 감상의 기쁨은 더욱 크리라고 생각된다.

　이미 잘 알려져 있듯이 삼불선생님은 우리나라 고고학과 미술사학의 기반을 다지신 대표적 학자로 결코 전문적인 화가는 아니었다.[2] 그러나 학자적 자질만이 아니라 예술적 재능도 겸비하였던 분이어서 수많은 학문적 업적을 쌓으면서 수필문학과 그림에 있어서도 예술성을 표출하면서 독특한 경지를 이루시게 되었다.[3] 즉 학문과 교육에 전념하시면서 짬짬이 자투리 시간을 선용하여 수필과 문인화의 형성에 남다른 기여를 하셨던 것이다. 이러한 의미에서 삼불선생은 분명히 문인화가이자 여기(餘技)화가임을 부인할 수 없다. 20세기의 진정한 의미에서의 거의 유일한 비전문적이고 비직업적인 전통적 문인화가이며 여기화가라고 보아도 무리가 아닐 것이다. 이 점은 뒤에 소개할 독특한 개성적 작품성과 더불어 우리나라 20세기

.........

1　『三佛 金元龍 文人畵』, 東山房, 1982 및 『三佛文人畵展』, 朝鮮日報美術館, 1991 참조.

2　삼불선생의 생애와 학문에 관해서는 金元龍, 「韓國 考古學·美術史學과 함께-自傳的 回顧-」, 『三佛 金元龍教授 停年退任 記念論叢 I』, 一志社, 1987, pp. 16~41; 약력 및 논저목록(1947~1987)은 同書, pp. 1~10 참조. 그리고 삼불선생의 미술사 분야에 대한 업적의 의의에 관해서는 安輝濬, 「金載元 박사와 金元龍 교수의 美術史的 기여」, 『美術史論壇』 제13호, 2001년 하반기, pp. 297~304 참조.

3　삼불선생의 수필집으로는 『三佛庵 隨想錄』, 探求堂, 1973; 『老學生의 鄕愁』, 悅話堂, 1978; 『하루 하루와의 만남』, 文音社, 1985; 『나의 인생, 나의 학문: 김원용 수필모음』, 학고재, 1996이 있다. 이밖에 삼불선생과 가까웠던 분들의 회상기를 모은 『이층에서 날아온 동전 한 닢: 고고학자 김원용 박사를 기리며』, 도서출판 예경, 1994가 나와 있어 삼불선생의 여러 면모를 이해하는 데 도움이 된다.

문인화사와 연관지어 삼불선생의 위상을 심각하게 고려해야만 할 필요성과 당위성을 일깨워 준다.

이러함에도 불구하고 아직까지 삼불선생의 문인화에 관하여 본격적인 검토가 이루어진 바가 없다. 오직 단편적인 글들만이 나와 있을 뿐이다. 이에 필자는 이번 기회에 출품된 작품들에 의거하여 삼불선생의 문인화가 지닌 여러 측면들을 소략하게나마 살펴보아 앞으로의 본격적인 연구를 위한 하나의 받침돌을 놓아볼까 한다.

II. 인물화

삼불선생의 그림은 여러 가지 면에서 독특하고 독보적이다. 총체적으로 보면 주제가 다양하고, 표현방법이 특이하며, 그림에 담겨진 뜻이 분명하고 진솔하며, 작품들이 발하는 표현효과는 지극히 솔직담백하며 한없이 해학적이다.

먼저 그림의 주제는 인물, 산수, 동물, 어해(魚蟹), 화조, 사군자 등 매우 다양하다. 그러나 가장 중요한 것은 역시 인물화임에 틀림없다. 인물화에 삼불선생의 삶과 생각이 가장 잘 투영되어 있고 화풍상의 특징도 제일 잘 드러내기 때문이다. 인물화는 자화상을 비롯하여 생활 속의 자신을 그린 것들이 가장 큰 부분을 차지한다. 그밖에 산수인물화, 고사인물(古事人物)이나 종교적 성격의 인물화도 자주 눈에 띈다.

이런 그림들에는 삼불선생이 겪으신 일, 추구하셨던 것, 즐기셨던 것 등이 잘 드러나 있다. 먼저 삼불선생 자신의 모습을 담은 그림들이 눈길을 끈다. 그중에서도 〈초탈속진(超脫俗塵)〉은 자화상적인 성격이 강하다. 작은

서안에 비스듬히 기대 앉은 삼불선생의 옆모습이 그려져 있다. 머리가 벗어진 이마, 길죽한 얼굴, 높직한 코, 뿔테 안경 등이 영락없는 삼불선생, 자신의 모습을 드러낸다. 작은 서안, 그 위에 놓인 필통과 붓, 벼루, 서안 밑으로 보이는 서책들이 선비로서의 삼불선생을 더욱 분명하게 밝혀 준다. 여백에 쓰여진 찬문은 세상의 속진을 벗어나고자 하는 삼불선생의 염원과 화갑을 맞으신 임술년(1982)에 제작되었음을 분명히 하고 있다. 간결하면서도 요체를 득한 묘사, 담갈과 담청의 설채법, 넘치는 서권기(書卷氣)와 문자향(文字香)이 진솔한 문인화의 세계를 드러낸다.

한편 생활인으로서의 삼불선생의 모습은 1983년 5월에 그려진 〈노인작반(老人作飯)〉(도1)과 1980년 제작의 〈한야(閑夜)〉(도2)에 잘 나타나 있다. 노인으로서 밥을 짓고 국을 끓이는 "처량한" 모습을 그린 〈노인작반〉은 사모님이 미국에 한달간 떠나 계신 동안 스스로 식사를 준비하시던 자신의 모습을 묘사한 그림이다. 반바지의 편안한 옷차림으로 안경을 끼신 채 탁자 위에서 식사를 준비하시는 모습을 간결한 필치와 담채로 묘파하셨다. 자신의 모습을 특징 있게 살려낸 묘사력과 해학성이 돋보이며 여백에 가해진 설명이 그림의 내용을 더욱 분명하게 해 준다.

삼불선생의 낭만적인 모습은 〈한야〉(도2)가 잘 보여준다. 1980년 가을 어느날 포장마차에 들려서 독작하시는 모습이 잘 표현되어 있다. 넓게 걷혀진 검은 천막 안, 밝고 붉은 전등불 밑에서 베레모를 쓰신 삼불선생이 예쁜 주모를 마주하고 다리를 꼬신 채 앉아서 일배를 하고 계신 모습이다. 안경을 끼셨다. 아마도 술은 정종, 안주는 생선이었을 것이다. 정종, 생선회와 함께 지극히 좋아하시던 냉면은 포장마차여서 드시지 못하셨을 듯하다. 천막의 검은 색과 전등의 붉은 빛이 이루는 강한 대조, 고즈넉한 분위기, 술잔을 사이에 두고 마주한 술꾼과 주모의 모습이 간결한 표현을 통해 강렬한

도1 노인작반(老人作飯)
36.5×50.5cm, 1983
家人外遊三十日 老人廚房 作一飯一汁
天地凄涼 一九八三年 五月 拾五日 三佛
집사람이 외유 간 지 30일 노인이 주방에서
밥 한 그릇 국 한 그릇 만드니 세상이
처량하구나. 1983년 5월 15일 삼불

도2 한야(閑夜)
33×40cm, 1980
閑夜 庚申 秋 三佛
한가로운 밤 경신 가을 삼불

느낌을 자아낸다.

　이상의 그림들은 안경을 낀 삼불선생의 모습을 담고 있어서 넓은 의미
에서 일종의 자화상이자 자전적 성격의 작품으로 볼 수 있을 것이다.

　이밖에 안경을 낀 자화상적인 인물화는 아닐지라도 삼불선생을 표현
한 그림임이 틀림없는 작품으로 〈갈 수도 없고〉(도3)와 〈침대독서(寢臺讀
書)〉를 꼽을 수 있다.

　1976년에 그려진 〈갈 수도 없고〉는 그해 5월에 미국에서 있은 따님의
결혼식에 참석할 수 없었던 선생님의 괴로운 입장을 표현한 작품이다(사모

도3 갈 수도 없고
47.5×27.5cm, 1976
갈 수도 없고 있을 수도 없구려.
七六年 龍

도4 추일어(追一魚)
64×32cm, 1980
平生追一魚 一九八十年 三佛
평생 한 생선 쫓았다.
1980년 삼불

님 확인). 여행이 자유롭지 못하고 경제적으로 어려웠던 시절이었던 데에
다가 사랑하는 따님을 떠나 보내시기가 괴로우셨던 관계로 미국으로 가실
수가 없었던 난처한 입장을 묘사하셨다. 두 손을 모은 채 쪼그리고 앉은 불
편한 자세, 헝클어진 머리와 길게 자란 수염, 이마에 깊이 패인 주름들이 초
췌하고 엉거주춤한 당시 선생의 모습과 심정을 잘 드러낸다.

이러한 절망적인 모습은 〈침대독서〉에서도 마찬가지로 엿보인다. 이
그림에 쓰여진 글의 내용 중에 "공기도 감당하지 못하니 인생이 쓸모가 없
다"는 구절로 보면 폐암에 걸리신 말년의 작품임이 분명하다. "이불 속에서
책이나 읽으리"라는 구절은 호흡이 어려워진 상황에서도 독서로서 고통을
이겨내시려는 굳은 의지와 학문에 대한 미련이 엿보인다. 얼굴에 드리워진
검은 그림자, 퀭한 눈, 길게 자란 머리털, 야윈 손에 들려진 책 한 권, 몸에
감싼 침낭자락이 투병중이시던 삼불선생의 모습을 잘 보여준다. 허무주의
자로 죽음에 초연하셨던 삼불선생이 의연한 자세로 폐암의 고통을 견디시
던 모습을 새롭게 떠올리게 하는 작품이다.

삼불선생의 생활과 관계가 깊은 주제를 다룬 그림으로는 〈책은 베고 자는 것〉, 〈독서하용(讀書何用)〉, 〈당주대가(當酒對歌)〉, 〈추일어(追一魚)〉, 〈일배어제일미(一盃魚第一味)〉가 있다. 평생 책을 읽고 쓴 삼불선생이 독서 무용론을 주제로 한 그림을 그린 것은 대단히 역설적이다. 이 그림들의 주인공은 삼불선생 자신으로 믿어진다. 따라서 잠시도 손에서 책을 놓지 않았던 삼불선생이 고된 독서생활로부터 잠시나마 벗어나고자 하는 바람을 카타르시스적으로 표현한 것일 가능성이 높다. 〈당주대가〉와 〈추일어〉, 〈일배어제일미〉는 평생 애주가로서 정종과 함께 생선회를 즐겼던 선생의 모습을 희화적으로, 일격적(逸格的)으로 표현하였다. 아마도 취중에 그려졌을 가능성이 높다.

삼불선생은 인생의 무상함을 누구보다도 강하게 느끼고 허무주의적 경향을 짙게 띠셨던 분인데 이러한 사상의 편린은 〈일야장(一夜長)〉, 〈아무도 모르고〉, 〈나 어찌 여기〉, 〈가면무유(假面無有)〉, 〈사람은 무일물(無一物)〉, 〈편주(片舟)〉, 〈가애생명(可哀生命)〉, 〈이 길 무한(無限)〉, 〈가면무(假面舞)〉 등에 나타나 있다.

이밖에 중국의 고사도를 차용한 〈기려행(騎驢行)〉, 〈백낙천 대향도(白樂天 對香圖)〉, 종교적 측면과 유관한 〈조신일몽(調信一夢)〉, 〈인생윤회(人生輪廻)〉, 〈불법계승도(佛法繼承圖)〉 등도 괄목할 만하다.

삼불선생의 인물화로서 또한 관심을 끄는 것은 고고학적 주제를 다룬 〈국조(國祖)〉(도6)와 〈황해동로(黃海東路)〉이다. 〈국조〉는 서울 암사동에 있는 선사주거지의 움막집과 그 안의 신석기인의 모습을 표현하였다. 주변에 놓은 빗살무늬토기와 돌도끼가 신석기시대를 나타낸다. 우리 민족의 기원을 생각하게 한다. 한편 〈황해동로〉는 한·일 간의 일만삼천리 해로를 공동 답사한 일을 표현한 것이다. 배와 그 위에서 노를 저으며 줄지어 있는 인물

도5 가면무(假面舞)

31×32cm, 1986

人生幻夢 皆是假面舞 常住三佛庵 唯天氣爽凉也

一九八六年 九月 於四月大學休業教授 戲畵

인생은 환몽이요 모든게 가면무도다. 상주 삼불암.
날씨만이 상쾌하고 시원하다. 1986년 9월, 4월에
대학 휴업한 교수가 그림을 그리다

도6 국조(國祖)

32.5×33cm, 1987

내가 國祖?! 웃기지마 一九八七年 岩寺洞에서 三佛

들의 모습이 인상적이다.

고고학과는 무관하지만 배 위의 인물을 표현한 그림으로는 〈주상무구
(舟上無垢)〉, 〈사해무한(四海無限)〉, 〈하늘과 물 사이〉가 눈길을 끈다. 지극히
간결한 표현이 특징적이다. 인물들은 실루엣만 표현되어 있어 외로워 보인
다. 〈주상무구〉는 표현이 너무도 간결하여 청동기시대의 암각화를 연상시
켜 흥미롭다.

III. 산수인물화

삼불선생의 인물화가 보여주는 또 다른 측면은 산수인물화에서 엿볼 수 있다. 이 범주에 속하는 인물은 산수 배경 속에 작게 표현되어 있는데 주인공은 삼불선생 자신인 경우가 대부분이다. 특히 안경을 낀 인물의 경우는 분명히 삼불선생을 나타낸 것임을 부인할 수 없다.

안경을 낀 삼불선생의 모습은 〈무미지처(無味之處)〉를 비롯한 산수인물화에서 엿보인다. 관악산을 배경으로 건물들이 들어차 있는 서울대학교 관악캠퍼스로 지팡이를 짚고 걸어들어가시는 모습이다. 삼불선생, 건물들, 관악산의 모습이 근경, 중경, 후경으로 이어지면서 지극히 간결하게 표현되어 있는데 한눈에 확인이 가능할 정도로 특징을 잘 살려낸 점이 괄목할 만하다. 만 55세 때인 1977년의 이 그림에 스스로를 지팡이에 의존하는 노인의 모습으로 묘사한 점이 또한 눈길을 끈다.

삼불선생은 쾌적하고 한가하며 욕심 없는 생활을 갈구하셨다. 이러한 소박한 소망은 대체로 산수인물화에 담겨졌다. 이 범주의 그림들을 꽤 많이 그리셨다. 〈버들피리〉(도7)는 그 대표적 예이다. 봄버들을 향하여 주머니에 손을 넣은 채 걸어가고 있는 인물을 묘사하였는데 인물의 넓은 이마, 오뚝한 코, 안경을 착용한 모습 등으로 보아 삼불선생 자신임이 분명하다. "버들피리 소리가 태고와 같다"는 글의 내용으로 보아 이 그림을 그린 1990년 4월에 교외에서 버드나무가 전해 주는 봄의 소리를 들으셨던 것 같다. 군더더기가 없는 간결하면서도 요점적인 표현, 넘치는 봄 분위기의 묘사가 고운 담채와 더불어 한껏 돋보인다.

1984년(甲子)에 그려진 〈퇴신지도(退身之道)〉는 교수 정년퇴직 3년을 앞두고 이미 퇴직을 위한 마음의 정리를 하신 듯 높직한 넓은 바위에 팔짐

도7 버들피리
53.5×30.5cm, 1990
柳笛如太古 一九九十年 四月 三佛庵
버들 피리 소리는 마치 태고와 같다. 1990년 4월 삼불암

짚고 편안하게 앉아 주변에 펼쳐진 자연경관을 감상하는 자신의 모습을 표현하였다. 화면의 중앙에 자리 잡은 삼불선생의 초탈한 모습이 바위에 떠받쳐 보는 이의 시선을 잡아 끈다. 간결한 인물묘사, 중앙중심적인 표치법, 자유롭고 거침 없는 발묵법이 돋보이는 가작이다.

세속의 구애를 벗어나 자연에 몸담은 삼불선생의 모습은 〈새와의 대화(對話)〉(도8)에도 나타나 있다. 정년을 한 학기 남겨둔 1987년 1월 1일에 제작된 이 그림에서는 소나무들이 듬성듬성 여기저기에 서 있는 들에 나와서 새에게 모이를 주며 대화하는 모습을 엿볼 수 있다. 약간 황량한 듯한 들판의 모습은 겨울의 분위기 때문일 것이다. 인물과 새와 나무의 표현에 보이는 간결명료함이 들판에 가해진 담묵법과 어울려 독특한 분위기를 자아낸다.

도8 새와의 대화(對話)

59.5×31.5cm, 1987

또 하루 또 하루 들에 나와서 새와 對話 一九八七年 一月 一日 三佛

도9 먼 객지에서

63.5×42cm, 1985

먼 客地에서 書架에 千券 古書 庵外에 松籟淸聲 案上 香爐一壺酒면 其外無用인걸 一九八五年 三月 拾九日 佛

 이밖에 〈먼 객지에서〉(도9), 〈불작풍파1(不作風波)〉, 〈불작풍파2(不作風波)〉, 〈청정심(淸淨心)〉, 〈촌가(寸暇)〉, 〈송간일옥(松間一屋)〉(도10) 등도 삼불선생의 정신세계를 잘 보여주는 작품들이다. 세속을 떠나 소나무 소리나 들으며 청정한 몸과 마음으로 한가롭게 살고자 하는 소망이 이 그림들 속에 담겨져 있다. 소나무와 모옥(茅屋), 그 속에서의 독서 장면을 묘사한 경우가 종종 눈에 띈다. 이러한 생활을 삼불선생께서는 곤지암 쪽에 초가집 한 채를 1981년경에 사들여 10여 년간 내왕하면서 실천하시고자 하였다. 그 집을 삼불암(三佛庵)이라 명명하시고 되도록 그곳에서 많은 시간을 보내시고자 하셨다. "상주 삼불암(常住 三佛庵)"이라는 그림 속의 관서는 이러한 염원을 반영하고 있음이 틀림없다.

 이 그림들 중에서 다시 한 번 유의하게 되는 것은 〈먼 객지에서〉(도9)이다. 네 그루의 소나무들 옆에 자리한 작은 초가집에 선비 한 사람이 그려져 있는데 이는 아마도 삼불선생 자신의 모습일 것으로 믿어진다. 여백에 "서가에 쌓인 천권의 고서, 집밖에 소나무를 스치는 맑은 소리, 책상 위에

도10 송간일옥(松間一屋)

46×17cm

松間一屋 天地無聲 佛

소나무 사이의 집 한 채, 천지가 모두 소리로다. 불

놓인 향로, 한 항아리의 술이면 그밖엔 아무것도 소용 없는걸"이라는 내용의 글이 적혀 있어서 삼불선생이 추구하셨던 학구적 생활과 청정하고 검박한 삶을 엿보게 한다. 너무나 바쁘고 고된 삶을 사셨기 때문에 늘 쾌적하고 조용하고 한가로운 생활을 꿈꾸셨던 듯하다. 책상 위에 향을 피워 놓고 한 잔 술을 음미하면서 집 밖의 소나무 소리를 들으며 지내는 선비의 삶을 미국 캘리포니아대학 버클리 캠퍼스에 초빙교수로 초청되어 한국미술사를 강의하시던 1985년 3월 19일에 〈먼 객지에서〉라는 이 작품에 구체화하여 담아내셨다. 제찬에 언급된 서책, 소나무소리, 향로, 술 등은 산수인물화에서 종종 다루어졌음을 앞에서 살펴본 그림들을 통하여 이미 확인하였다.

　이밖에도 삼불선생의 생애와 관련하여 빼놓을 수 없는 것이 생선과 냉면인데 그 중에서도 생선을 그린 것이 〈만인취(萬人醉)〉이다. 술병과 잔이 놓인 쟁반 뒤쪽에 술안주로서의 생선이 크고 통통하고 미끈한 모습으로 그려져 있어 인상적이다. 유사한 그림으로 〈일완지반(一碗之飯)〉이 괄목할 만하다. 밥그릇, 수저와 젓가락만이 놓인 쟁반의 모습은 얼핏 같은 해에 그려

진 〈만인취〉를 연상시킨다. 생명을 유지시켜 주는 밥그릇은 즐거움을 제공하는 술병과 함께 보는 이에게 많은 것을 생각하게 한다. 두 작품 모두 깔끔한 문인취를 느끼게 한다.

IV. 산수화

삼불선생의 회화세계는 앞서 살펴본 인물화들 이외에 산수화에서도 잘 드러난다. 산수화는 특정한 지역의 자연을 담아서 그린 실경산수화(實景山水畵)와 불특정 지역의 산경(山景)을 상상해서 표현한 사의산수화(寫意山水畵)로 크게 대별된다. 실경산수화의 경우에는 지명이 그림에 적혀 있어 쉽게 구분이 된다. 때로는 지명이 적혀 있지 않았어도 우리나라의 경치라고 믿어지는 경우도 있고 사의산수화로 구분되는 것들 중에도 실경일 가능성을 완전히 배제할 수 없는 경우도 있다.

1. 실경산수화

실경산수화 중에서 먼저 관심을 끄는 작품들은 삼불선생이 교수로 재직하셨던 서울대학교와 인접해 있는 관악산의 모습을 그린 것들이다. 〈설후관악1(雪後冠岳)〉과 〈설후관악2(雪後冠岳)〉이다. 두 작품 모두 눈이 온 뒤의 관악산의 모습을 표현한 것으로 구도와 화풍이 대체로 유사하여 비슷한 시기에 그려진 것으로 믿어진다. 〈설후관악1〉이 1983년 2월의 연기가 있는 것으로 보아 〈설후관악2〉도 그 전후한 시기에 제작된 것으로 보아도 무난할 듯하다. 〈설후관악2〉가 조금 더 자연스럽고 다듬어진 모습인데다가 "눈

도11 도봉산(道峯山)

64×32cm, 1980

道峯山 언제부터 道峯山 汽車民家 언제 보나 俗世 庚申 三佛

도12 소양강풍경(昭陽江風景)

53.5×32.5cm, 1980

昭陽江風景 一九八十年 秋日 佛

소양강 풍경 1980년 가을날 불

온 뒤의 관악산은 그 골격의 호방함을 얻기가 어렵다"는 내용까지 적혀 있는 것을 보면 〈설후관악1〉의 왼편 상단에는 "마음이 피로했던 날 우연히 그렸다"는 설명이 적혀 있어 아마도 삼불선생이 원고와 씨름하시다가 잠시 휴식을 위해 창밖의 관악산을 바라본 후 곧바로 완성했던 것으로 믿어진다. 그후 다시 한번 시도한 것이 〈설후관악2〉일 가능성이 크다.

〈설후관악1〉은 눈덮힌 관악산의 경치가 인상적이나 왼편 하단부 산자락의 표현이 다소 부자연스러워 보인다. 이것이 〈설후관악2〉에서는 훨씬 자연스러운 모습으로 개선되었다. 어쨌든 두 작품 모두 눈이 온 뒤의 관악산의 모습을 실감나게 표현했다는 점에서, 그리고 기법이나 격조 면에서 별로 흠잡을 데 없다는 점에서 삼불선생의 대표적 실경산수화의 예들이라 할 만 하다.

서울의 실경을 그린 〈도봉산〉(도11)은 실은 실경이기보다는 사의산수화에 가깝다. "도봉산(道峯山)"이라고 적혀 있지 않다면 군이 실경으로 분류하기 어려울 것이다. 발묵법(潑墨法)으로 산들의 형태를 뭉뚱그려서 대충 표현한 관계로 사실적이기보다는 추상적인 느낌이 강하다.

약간 비슷한 경향은 같은 해(庚申)인 1980년 가을에 그려진 〈소양강풍경(昭陽江風景)〉(도12)에도 어느 정도 나타나 있다. 근경의 나무나 기차 등 물체는 사실성 있게 그리면서 뒤편의 산들은 대충 추상적인 모습으로 묘파한 점이 〈소양강 풍경〉이나 앞의 〈도봉산〉에서 공통적으로 간취된다. 〈도봉산〉(도11)이나 〈소양강풍경〉(도12)과 같은 해인 경신년(1980) 7월 7일에 그려진 〈낙강연우(洛江煙雨)〉는 전혀 다른 화풍을 보여준다. 왼편에 쓰여진 글의 내용을 읽어 보면 기차나 버스를 타고 창가에 기대어 앉아 스쳐간 우경(雨景)을 담아낸 것으로 믿어진다. 글 중에서 "낙강의 산수에 이슬비가 내리는 중(洛江山水煙雨中)"이라는 구절 가운데 보이는 낙강은 낙동강을 지칭하는지 아니면 서울의 한강을 말하는지 단정하기 어려우나 우리나라의 실경을 표현한 것만은 분명하다고 생각된다.

노적가리 같은 모습을 한 세 개의 산들을 중앙에 앞뒤로 배치하여 그렸다. 세 번째의 산이 앞에 놓인 산들의 뒤편에 머리를 내밀고 있는 모습이 재미있고 서울대 고고미술사학과 소장의 삼불선생작 〈삼산도(三山圖)〉를 연상시킨다. 일종의 미법산수(米法山水)라고 볼 수 있겠다. 그러나 텃취가 크고 굵어서 전형적인 미점이라고 보기는 어렵다. 또한 텃취들이 들뜬 모습이어서 전통적인 미법산수와 차이를 드러낸다. 삼불식(三佛式) 미법산수라고 부르는 것이 합당할 듯하다. 산들의 앞쪽 주변에는 붓 끝 모양의 나무 혹은 풀들이 촘촘히 솟아나 산들을 에워싸고 있다.

이 〈낙강연우〉는 같은 해에 그려진 〈도봉산〉이나 〈소양강 풍경〉과 현저한 차이를 드러낸다. 삼불선생은 두 가지 전혀 다른 산수화풍을 1980년에 구사하였던 것이다. 굳이 연관성을 찾아 본다면 〈낙강연우〉의 좌우측 야산들의 표현에 〈소양강 풍경〉의 산과 비슷한 측면이 엿보인다는 점일 것이다.

도13 웅진(熊津)

54×34cm, 1984

甲子 五月八日 三佛

도14 조령제일관(鳥嶺第一關)

49.5×32cm, 1982

鳥嶺第一關 壬戌 一月 一日 壬戌生 三佛

조령제일관. 임술 1월 1일 임술에 태어난 삼불

1980년의 〈낙강연우〉가 보여주는 화풍의 일면은 다음해인 1981년에 제작된 〈방동리설경(芳洞里雪景)〉에서도 엿보인다. 그림의 좌측에 쓰여진 설명에 의하면 1981년 2월 11일에 강원도 춘성군 방동리에 있는 고구려의 무너진 고분 2기를 찾아 갔다가 아직도 녹지 않고 봄눈이 남아 있는 산의 경치가 볼 만해서 화폭에 담았다고 한다. 강원도의 산치고는 마치 무덤처럼 동골동골한 형태를 지니고 있어서 특이하게 느껴지는데 산들이 줄지어 붙어 있고 그 밑의 주변에는 전나무인 듯한 나무들이 산들을 에워싸듯 서 있다. 이러한 표현은 앞의 〈낙강연우〉와 상통하는 바가 있어 그 상호 연관성을 엿보게 한다.

그러나 3년 뒤인 갑자년(甲子年/1984)에 그려진 〈웅진(熊津)〉(도13)에 이르면 다시 〈소양강 풍경〉풍의 화풍으로 되돌아갔음을 알 수 있다. 오로지 먹의 농담(濃淡)으로만 산과 강가를 표현하였다. 일체의 어떠한 표면처리를 위한 준법(皴法)도 구사하지 않았다. 이러한 특징은 다음해인 1985년에 제작된 〈강변풍경(江邊風景)〉에도 고스란히 전해졌다. 삼불선생이 만 63세 되

시던 1985년에 "지나가다 멎어서 한숨을 쉬고" 그리신 그림임이 분명한데 어느 곳인지는 밝히지 않아 알 수가 없다. 자연을 "억만년 된 예술"로 인식하고 있음이 재미있다. 산과 강변의 토파(土坡)가 먹의 농담만으로 묘사된 점이 앞의 〈웅진〉과 상통한다. 다만 이 〈강변풍경〉이 좀 더 다듬어지고 세련되어 보이는 것이 차이라 하겠다.

비록 본격적인 산수화로 보기는 어려워도 〈조령제1관(鳥嶺第一關)〉(도 14)은 실경을 담고 있다는 점에서 주목된다. 1982년에 그려진 이 그림은 같은 해에 개최되었던 동산방 전시에도 출품된 바 있다. 나무들이 비스듬히 서 있고 그 뒤쪽에 관문이 보인다. 간결하면서도 능숙한 묘사력이 돋보인다.

이상 살펴본 실경산수들은 〈설후관악1, 2〉를 제외하면 별로 실경답지 않다. 지명이 적혀 있지 않다면 실경으로 보기 어려운 점이 그것을 뒷받침한다. 오히려 사의산수 같은 느낌이 강하게 든다. 이는 결국 삼불선생이 직업화가이기보다는 어쩔 수 없는 문인화가였음을 다시 한번 확인시켜 준다.

2. 사의(寫意)산수화

삼불선생이 그린 사의산수화도 부분적으로는 실경적 요소가 있으나 대체로 지명을 명기한 실경산수들에 비하면 구애받음이 없이 훨씬 자유롭게 그려진 측면이 있다. 아무렇게나 그려진 듯한 산들의 모습, 우리나라 산답지 않게 유난히 뾰족한 산봉우리 등은 그 점을 분명히 밝혀 준다.

그러나 〈추악소조(秋岳蕭條)〉의 전경(全景), 〈조귀하처(鳥歸何處)〉와 〈산재추기(山齋秋氣)〉의 추경(秋景)은 우리나라에 실재하는 경치를 연상시켜 주기도 하여 동떨어져 보이는 산의 형태에 설득력을 제공해 준다.

〈산은 깊어라〉가 앞에 살펴본 〈소양강 풍경〉이나 〈낙강연우〉와 같은 실경산수와 같은 해에 그려졌다는 사실이 믿겨지지 않는다. 그만치 사의산수화는 훨씬 부담 없이 제작되었던 듯하다.

1970년대부터 1980년대에 걸쳐 그려진 이러한 사의산수는 아마도 말년까지 이어진 듯하다. 〈거목불감(擧目不堪)〉은 이를 뒷받침해준다. "눈을 들 수가 없다"(擧目不堪)는 글귀로 보아 와병중이시던 말년, 즉 1990년대 초에 그려졌을 가능성이 높다. '거목불감'은 따라서 그림의 제목으로 부적절하다. 삼불선생도 제목으로 제시하기 위해서보다는 그릴 당시의 건강 상태를 말하기 위해서 적은 것이라 믿어진다. 토파와 나무와 산들이 한결같이 큰 곡선을 이루며 펼쳐져 있다. 역시 먹의 농담만으로 묘사되어 있다.

이제까지 살펴본 바와 같이 삼불선생의 산수화는 실경화이든 사의화이든 산의 표현에 원대(元代) 이후의 남종문인화가들이 즐겨 사용한 피마준(披麻皴), 절대준(折帶皴), 하엽준(荷葉皴) 같은 준법을 전혀 보여주지 않는다. 오직 먹의 농담에만 의존하였다고 볼 수 있다. 이러한 관계로 묵법(墨法)에 남다른 기량을 발휘하였다고 하겠다. 이것이 결과적으로 삼불식 산수화의 형성을 가능하게 했는지도 모른다. 고고학자이자 미술사가이기도 했던 삼불선생이 준법(皴法)을 몰라서 사용하지 않았다고 볼 수는 없다. 고법을 따르기보다는 무법(無法)의 길을 고집스럽게 가면서 자신의 화풍을 독특한 묵법에 의존하여 일구어 낸 것으로 평가할 수 있을 것이다.

V. 동물화와 화조화

삼불선생은 인물과 산수만이 아니라 동물, 화조, 어해(魚蟹) 등도 많이 그렸는데 이번 전시에는 원숭이, 호랑이, 개구리, 게, 각종 새를 그린 작품들이 출품되었다.

1. 동물, 개구리, 게 그림

〈설원모자(雪猿母子)〉와 〈호자귀산(虎子歸山)〉은 삼불 동물화의 두 가지 측면을 잘 보여준다. 즉 전자는 서로 껴안은 채 나무 위에 앉아 있는 원숭이 모자를 정성들여 꼼꼼하게 묘사한 반면에 후자는 어미 호랑이와 등 위에 타고 앉은 새끼 호랑이를 극도로 생략적인 필치로 표현하여 큰 대조를 보인다. 〈설원모자〉는 서로 꼭 끌어안고 기나긴 추운 겨울밤을 견디어 내는 원숭이 모자를 주제로 삼았는데 모자의 부둥켜안은 자세와 서로를 아끼는 애틋한 표정을 너무도 잘 표현하였다. 대표적 가작이라 할 만하다. 한편 호랑이 모자를 그린 〈호자귀산〉은 표현이 소략할 뿐만 아니라 다소 희화적인 느낌을 자아낸다.

삼불선생은 의외로 개구리를 자주 그리셨다. 이번 전시에도 네 점이나 출품되었다. 〈유수즉영(有水則泳)〉(도15), 〈춘래가창(春來可唱)〉, 〈비쟁명(非爭鳴)〉, 〈새벽 개구리〉가 그것들이다.

왜 개구리를 자주 주제로 삼았는지는 분명치 않으나 〈유수즉영〉에 쓰여진 글귀는 시사하는 바가 많다. 즉 "물이 있으면 헤엄치고 흙이 있으면 걸으니 그 행세함이 발을 씻는 선비와도 같다"라는 내용으로 보면 개구리에게서 선비의 도리를 엿보신 듯하다.

도15 유수즉영(有水則泳)
35×33.5cm, 1989
有水則泳 有土則步 其行世如濯足之士 己巳
夏 三佛
물이 있으면 헤엄치고 흙이 있으면
걸으니 그 행세함이 마치 발을 씻는
선비같도다. 기사 여름 삼불

도16 해빈일해(海浜一蟹)
49×34cm, 1990
一九九十年 五月 二日 孫女昭媛 初回生日 有感懷
人生如海浜之一蟹 對茫茫大海 唯悚懼一念
常住 三佛庵 退老作於三千券書室
1990년 5월 2일 손녀 소원의 첫 생일 감회롭다. 인생은 마치
해변가의 한 마리 게가 망망 대해를 대하는 것과 같다. 오직
두렵고 불안한 생각뿐이다. 삼불암에서 상주하는 퇴직한
노인이 삼천권 서실에서 그리다

개구리의 그림들은 대개 여러 마리가 화면의 중앙을 향하여 모여 있는
모습을 보여준다. 대개 담묵과 담록(淡綠)만을 써서 몰골법(沒骨法)으로 그
려져 있다.

이러한 몰골법은 게를 그린 〈해빈일해(海浜一蟹)〉(도16)에서도 확인된
다. 1950년 5월 2일 손녀 소원양의 돌을 맞아 감회를 담아 낸 그림으로 "인
생은 바닷가의 한 마리 게와 같다. 망망대해를 대하면 오직 두려운 생각뿐
이네"라는 말로 인생의 어려움을 걱정하셨다. 어린 손녀에 대한 할아버지
의 애틋한 정을 느끼게 한다.

게의 집게만 구륵법(鉤勒法)으로 나타냈을 뿐 거의 모두 몰골, 발묵으
로 표현하였다. 게의 형태는 물론 게다움을 너무도 잘 표출하였다. 예리한

도17 추일(秋日)
28×32cm
秋日 三佛 가을 날 삼불

도18 춘불원(春不遠)
32×32cm, 1983
春不遠 天地何其妙 一九八三年 二月 三佛庵作於 二石庵
봄이 멀지 않은데 천지는 어찌 그리 묘한지.
1983년 2월 삼불암이 이석암에서 그리다

관찰과 정확한 표현이 어우러진 결과라 하겠다.

2. 새(鳥) 그림

예리한 관찰과 정확한 표현은 새 그림들에서도 예외 없이 엿보인다. 이번에 출품된 새 그림들은 꽃을 함께한 경우가 없어서 진정한 의미에서의 화조화라고 지칭하기는 어렵다. 〈일어지락(一魚至樂)〉은 사실성보다는 오히려 반(半)추상적 성격이 강하여 전통적 화조화이기보다는 예외에 속한다. 긴 부리에 물고기 한 마리를 물고 마치 제트기처럼 날고 있는 새의 모습이 지극히 생략적인 필법으로 응축되어 있다. 최소한의 운필로 최대한의 효과를 나타내었다. "한 마리의 물고기로도 더없이 즐거우니 그 밖에 더 바랄 것이 없

다."는 글귀는 새에 의탁하여 무욕의 덕을 강조한 것임을 말해준다.

〈일어지락〉에 보이는 압축성 혹은 응축된 표현은 〈추일(秋日)〉(도17), 〈춘불원(春不遠)〉(도18), 〈무제(無題)〉 등에도 다소를 막론하고 나타나 있다. 그러나 〈신청조명(新晴鳥鳴)〉과 〈조성방초(鳥聲芳草)〉에서는 새들의 모습이 비교적 사실적으로 묘사되어 있다.

삼불선생의 새 그림들은 닭이나 거위 같은 갇혀 사는 가금(家禽)보다는 산야에서 자유롭게 살아가는 야금(野禽)을 주로 다루었다. 또한 농채(濃彩)를 사용하는 부귀체(富貴體)보다는 먹과 담채를 위주로 하는 야일체(野逸體)를 추구하였다. 전형적인 선비였던 삼불선생으로서는 당연한 일이라 하겠다.

VI. 송(松), 죽(竹), 난(蘭), 꽃그림

1. 송, 죽, 난 그림

문인화가로서 삼불선생은 선비정신을 상징하는 소나무, 대나무, 난초를 자주 그리셨다. 또 학자들에게 준 그림들 중에는 송, 죽, 난을 주제로 한 것이 많은데 그것은 그 주제들이 선비의 청절(淸節)을 상징하기 때문이다.

이번 전시에 나온 〈세한(歲寒)〉, 〈정완난분(靜玩蘭芬)〉, 〈청정심(淸淨心)〉, 〈일란기청(一蘭氣淸)〉, 〈난을 그리는 마음〉(도19), 〈대나무 안 되는 것은〉(도20) 등은 삼불선생의 이 분야의 그림을 잘 대변해 준다.

소나무는 이미 살펴본 산수 인물화에 자주 등장할 정도로 삼불선생의 그림에서 빼놓을 수 없는 주제이나 소나무만을 단독으로 그린 그림은 많

도19 난을 그리는 마음
62.5×24cm, 1985
비구름에 金門橋 가려진 아침 太平洋 水平線 흐려지고 蘇鐵에는 가랑비, 혼자 종이 꺼내서
먹을 갈고 蘭을 그리는 마음 一九八五年 二月 七日 버크리 假寓에서 三佛庵

지 않은 편이다. 〈세한〉은 그 드문 예이다. 세한삼우(歲寒三友)의 하나로서
의 소나무를 묘사하였다. 가지가 한 방향으로만 나 있고 그 가지들은 밑으
로 축 늘어진 모습으로 표현되어 있다. 여백에 담묵을 칠해 넣은 것도 18세
기의 조영석, 심사정, 김유정, 김득신, 이유신, 이인문, 이인상 등과 조선 중
기의 일부 화가들을 제외하면 현대화로서는 드문 예이다.[4] 아무튼 삼불선
생 특유의 독특한 소나무 그림이라 하겠다.

　　묵죽과 묵란 그림들은 각기 곧고 힘찬 대나무와 가늘고 유연한 난초의
특성을 비교적 잘 살려냈다. 그러나 난초의 그림에서는 줄기가 너무 가늘고
삼전법(三轉法) 등을 제대로 살리지 않아 전통적인 묵란법에 크게 의존하시
지 않았던 듯하다. 또한 〈난을 그리는 마음〉(도19)이 1985년 버클리대학에
체류할 당시에 제작된 것을 보면 묵란을 위시하여 그림 제작에 대한 삼불

　　　　　…………

4　　安輝濬, 『山水畵』(下), 韓國의 美12, 中央日報, 1982, 도26, 40-41, 80, 83, 96, 119 참조.

선생의 열의가 언제나 이어지고 있었음을 보여준다. 그리고 〈대나무 안 되는 것은〉(도20)에 "대나무 안 되는 것은 나 사람 못 되어서인가"라고 쓰여져 있어 그림의 격조를 그것을 그린 사람의 인품과 연관시키는 문인화가의 태도를 드러내는 것도 주목된다. 대나무 득의작을 얻기 위한 노력도 엿볼 수 있다.

2. 꽃그림

꽃그림도 자주 그려졌는데 마당이나 정원에 피어 있는 꽃이나 화분과 꽃병에 있는 꽃을 그린 것들로 대별된다. 전자에 속하는 작품으로는 〈정전목련(庭前木蓮)〉(도21), 〈춘삼월(春三月)〉, 〈원재매개(苑在每開)〉, 후자에 속하는 것으로는 〈장미 두 송이〉, 〈춘심생기(春深生氣)〉(도22)가 있다. 모두 새가 배제된 그림들이다.

꽃그림들은 다른 주제의 그림들에 비하여 화사함과 아름다움이 돋보인다. 꽃밭이나 군집한 꽃들보다는 한두 송이만을 그리신 경향이 눈에 띈다. 모란꽃처럼 화려한 꽃들보다는 다소곳하고 차분한 느낌을 주는 꽃들이

도21 정전목련(庭前木蓮)
33.5×43cm, 1970
庚申 淸明日大雨 翌七日 庭前木蓮尤佳 一九七十年
四月 七日 朝佛
경신년 청명일에 큰비가 내렸는데 다음날 7일에
마당의 목련꽃이 참으로 곱구나. 1970년 4월 7일
아침에 불

도22 춘심생기(春深生氣)
31.5×40cm, 1984
春深到處有生氣 一九八四年 常住 三佛庵
봄은 깊어 도처에 생기가 난다. 1984년 상주
삼불암

주로 다루어졌다. 즉 선비 취향에 크게 어긋나지 않는 꽃들이 삼불선생의
관심을 끈 듯하다. 다만 〈장미 두 송이〉는 세상 떠나시기 불과 4개월 전에
병석에서 그리신 때문인지 다소 화려하고 밝아 보여 예외적인 느낌이 든
다. 몰골법과 쌍구전채법(雙鉤塡彩法)이 함께 구사되었다.

꽃그림은 아니지만 붉은 감을 그린 〈홍시(紅柿)〉와 연밥이 익은 〈추련
(秋蓮)〉도 눈길을 끈다. 절지(折枝) 형식의 〈홍시〉와 이슬 맞은 모습의 〈추련
〉의 표현에는 야취가 엿보인다.

이러한 야취는 〈탁족(濯足)〉(도23), 〈작일불음(昨日不飮)〉(도24)의 글씨

도23 탁족(濯足)

54×27.5cm, 1986

安分身無辱 濯足知足 心自閑

一九八六年 十一月 三佛庵

분수를 지키니 몸에 욕

될 일 없고 발을 씻으며

족함을 아니 마음이 스스로

한가하다.

1986년 11월 삼불암

도24 작일불음(昨日不飲)

62×24cm

昨日不飲 三佛

어제는 마시지 않다. 삼불

에서도 느껴져 흥미롭다. 서화동원(書畵同源)이라는 옛말의 또다른 뜻을 다시 한번 되새기게 된다.

VII. 맺음말

이상 이번 전시에 출품된 작품들에 의거하여 삼불 김원용 선생의 문인화가 지니고 있는 여러 가지 양상과 특징들을 살펴보았다. 삼불선생의 유작들 모두를 포괄하여 조망하지 못한 점이 아쉽게 생각된다. 그러나 기본적인 양상들과 특징들은 크게 다를 바 없다고 믿어진다.

그림의 주제는 인물, 산수 인물, 산수, 동물, 화조, 어해, 화훼, 묵죽과 묵란 등 매우 다양함이 괄목할 만하다. 주로 삼불선생이 일상생활 속에서

보고 느끼고 생각하신 바를 화폭에 담았음을 알 수 있다. 무엇을 그리든 그속에 삼불선생의 생각(혹은 사상과 철학)이 투영되어 있음을 여백에 쓰여진문구를 통하여 확인할 수 있다. 그림의 여백에 비교적 크고 자유로운 필치로 쓰여진 글은 그림의 뜻(畵意)을 더욱 분명히 밝혀준다. 그야말로 서와 화가 어우러져 서화동체(書畵同體)를 이루면서 일종의 '응축된 수필', '형상화된 수필'과 같은 효과를 나타낸다. 이로써 그림은 삼불선생에게 있어서 학문, 수필과 더불어 일간삼지(一幹三枝)와도 같은 의미를 지닌다고 볼 수 있다. 이런 의미에서 삼불선생의 그림은 참된 문인화라 하겠다. 그림과 제찬 곳곳에서 '초탈한 삶', '깨끗한 삶', '청정한 마음', '무욕(無慾)' 등을 삼불선생이 추구하였음을 보면 더욱 그 점을 분명하게 확인하게 된다.

삼불선생의 그림을 기법(技法)의 측면에서 보면 여기(餘技)화가임이 너무도 뚜렷하게 드러난다. 장기간에 걸쳐 전문적인 기법을 익힌 흔적이 엿보이지 않는다. 잠시 한봉덕 화백에게서 유화(油畵)를, 서울대학교 미술대학의 이종상 교수에게서 사군자를 배우셨다고는 하나 전통적인 전문적 기법을 본격적으로 전수받은 근거는 찾아보기 어렵다.[5] 삼불선생의 산수화에 문인화의 전통적인 준법이 전혀 보이지 않는 것은 그 좋은 예이다. 그보다는 타고난 재주와 스스로 익힌 필묵법에 의존하여 자성일가(自成一家)한 경우로 보는 것이 합당하다고 믿어진다. 즉 전통적인 기법에 구애받지 않고 자유롭게, 뜻가는 대로 자신의 세계를 추구함으로써 남다른 화경(畵境)을

.........

5 삼불선생의 그림은 술 한잔 한 후에 그려진 그림이라 하여 일배화(一杯畵)라고도 불리어지는데 이는 순수한 독자적 그림임을 지칭하기도 한다. 삼불선생이 처음 그림을 그려본 것은 1957년부터이며, 1964년에는 한우근, 전해종, 고병익 선생 등 동료들과 한봉덕 화백에게서 잠시 유화를 배웠고, 1970년대부터는 수묵화와 글씨를 독습하다가 1981년에는 이종상교수에게서 얼마 동안 사군자를 배우셨다고 한다. 김원용, 「나와 문인화」, 『나의인생, 나의 학문』, 학고재, 1996, pp. 31~41 참조.

달성할 수 있었다고 보아야 할 듯하다. 그야말로 아마추어 회화의 전형적이고 대표적인 예라 하겠다.

이러한 경향은 1970년대부터 1993년 타계하실 때까지 일관되게 나타나며 기법이나 내용상 큰 변화가 없는 듯하다. 따라서 연대 변화에 따른 화풍의 변화를 규명하는 것은 현재로서는 난감하게 느껴진다. 예를 들어 선(線), 먹, 채색의 연대별 차이가 뚜렷하게 확인되지 않는 듯하다. 이 점은 앞으로의 보다 집중적인 고찰에 맡겨야 할 것 같다.

삼불선생의 그림은 예리한 관찰과 재치 있는 표현의 결합체라 할 만하다. 또한 그 그림들에는 즉흥성, 단순성, 담백성, 해학성이 넘친다.

오랫동안 구상하고 치밀하게 연구한 후에 제작에 임하기보다는 화의가 생기는 대로 바로 그림으로써 즉흥적 성격을 띠게 되었다고 믿어진다. 완성작을 내기에 앞서 사전 준비나 구상의 일환으로써 많은 스케치를 하는 전문 화가들의 경우와는 달리 삼불선생은 최종의 작품과 연결지을 수 있는 예비 구상을 담은 스케치가 별로 남아 있지 않다. 이는 삼불선생이 그린 그림들이 유화와 다른 수묵화이기 때문이기도 하겠으나 또한 대부분의 작품들이 즉흥적으로 이루어졌음을 말해 주는 것이기도 하다.

대부분의 작품들은 삼불선생의 폭넓은 식견과 성격을 잘 드러낸다. 우선 간결하고 명쾌하여 단순성을 짙게 드러낸다. 정신적 측면에서만이 아니라 기법적인 측면에서도 또한 수묵과 담채를 위주로 하여 작품을 그렸기 때문에 담백성이 두드러져 보인다. 그리고 무엇보다도 해학적 성격이 짙어서 보는 이에게 웃음과 보는 즐거움을 만끽하게 해준다. 삼불선생의 수필을 읽을 때와 별반 차이가 없다. 감상자에게 그림이 담고 있는 함의(含意)나 메시지가 강하고 분명하게 전달된다. 이색적(異色的)이기도 하고 선종화(禪宗畵) 같기도 하다. 이처럼 삼불선생의 그림은 그것을 그린 삼불선생을 그대

로 드러낸다. 기화기인(其畵其人)을 절감하게 된다.

삼불선생의 그림은 학문의 부산물이라고 해도 과언이 아니다. 수십 권의 저서와 수백 편의 논문을 남기셨고 수필집도 몇 권 내셨기 때문에 많은 사람들은 삼불선생이 글을 쉽게 쓰신 분으로 알고 있다. 그러나 집필 중에는 신음소리가 서재 밖으로 끊임없이 흘러나오곤 했다는 것이 사모님의 증언이다. 즉 학문적인 글들은 남다른 각고의 노력을 통해서 쓰여진 것들인 것이다. 그림들은 이러한 여가에 이루어진 것들이다. 즉 그림은 괴로운 공부 끝에 즐거운 마음에서 그려진 것들이다. 신음소리와는 무관하였다. 몇 시간이고 몰입하여 연속해서 몇 장씩도 그리셨다. 특히 즐기시던 음주 후에 많이 그리셨다. 절주 후에는 그림이 잘 안 된다고 필자에게 말씀하신 적도 있다. 이처럼 술과 그림은 삼불선생의 학문적 피로를 풀어 드리는 역할을 했다. 즉 술과 그림은 삼불선생에게 두 가지 호사(好事)였다. 이런 의미에서 선생의 그림은 그분의 학문이 낳게 했다고 볼 수 있다. 비단 동인만이 아니라 그림의 내용 면에서도 그러하다.

삼불선생의 그림은 스스로의 즐거움을 위해서 주로 그려졌지만 그에 못지않게 특별한 계기를 맺은 가족과 친척, 친구와 친지, 동료와 후배, 제자들을 위해서 제작된 경우도 허다하다. 인간사랑의 결정체이기도 한 것이다. 상업적인 목적은 전혀 없었다. 이러한 의미에서도 삼불선생의 그림은 전형적인 문인화임을 재삼 확인하게 된다.

끝으로 옥고를 제공해 주신 이경성 선생과 이대원 선생, 장우성 선생, 이런 귀한 전시가 실현되도록 힘써 주신 가나화랑의 이호재 사장, 도록의 발간을 위해 애쓴 김미라 씨와 문정희 씨에게 진심으로 감사한다.

한문해제: 문정희

그분의 서명: 내 인생의 한 사람[*]

1961년에 나는 서울대 문리대 고고인류학과 1회 입학생으로 대학에 들어갔다. 신생 학과였기 때문에 아직 전임 교수도 없었고 정원도 고작 열 명이었다. 다른 과 학생들과 축구 시합이라도 하려면 선수가 모자라 사학과로부터 꾸어 와야 하는 지경이었다. 그렇지만 우리는 모두 새로운 분야를 개척하겠다는 학문적 열의에 불타고 있었다. 그때 우리보다 조금 늦게 최초의 전임으로 부임해 온 분이 삼불 김원용 선생이었다.

선생은 멋있는 분이었다. 순수하고 의협심이 강했으며 가식을 매우 싫어하셨다. 드물게 욕심 없는 분이었다. 남에게 신세 지거나 폐 끼치는 일을 혐오하셨다. 제자들은 물론 자녀들에게도 마찬가지였다.

훤칠한 미남이어서 무슨 옷을 입어도 어울렸다. 술을 좋아했던 선생은

.........

[*] 『샘터』 통권 520호(2013. 6), pp. 44-45.

후배들이 질투할 정도로 유독 아꼈던 우리 1회 입학생들과 곧잘 어울려 답사를 다니며 술을 마시곤 하셨다. 생선회와 정종과 냉면을 무척 좋아했던 모습, 면발을 씹지 않고 한 입에 삼키듯 냉면을 드시던 모습이 지금도 생각난다.

선생에게는 예술가의 재주와 기질이 있었다. 음악을 좋아하셨고 달필이셨으며 그림은 몇 차례 개인전을 열 정도였다. 당신의 성품처럼 짧고 간결한 문장에 아주 단순하면서도 더할 수 없이 적절하게 맞아떨어지는 비유를 구사한 수필은 읽는 재미가 매우 커서 여러 해가 지나도 그 내용이 잊히지 않았다. 넓은 식견과 높은 안목을 보통 학자들과 달리 선생은 지니고 있었다.

무엇보다 선생은 훌륭하고 뛰어난 학자였다. 그분이 안 계셨다면 우리 고고학이 어떻게 되었을까 암담하다. 미술사도 마찬가지이다. 그분의『한국미술사』는 개설서가 전혀 없다시피 했던 시절, 많은 이에게 길잡이가 되어주었다. 10여 년이 흘러 내가 그 책을 선생과 함께 다시 쓰게 될 줄이야. 선생이 개정판 작업을 제안했을 때 나는 그 책의 공저자가 될 생각은 전혀 하지 않았다. 그저 스승을 도울 생각만 했다. 내 이름을 공저자로 넣어야 한다고 강력하게 주장하셔서 따를 수밖에 없었다.

그 책이 1993년에 서울대 출판부에서 나온『신판 한국미술사』이다. 선생은 아마도 정통 미술사를 공부한 내가 첫 번째 판에서 부족했던 회화 부분을 보충해주기를 원하셨을 것이다. 돌이켜보면 미술사를 선택한 것도 선생 덕분이었다. 초대 국립박물관장이셨던 김재원 선생이 내게 미술사를 공부하라 권하셨고, 삼불 선생이 그분 의견을 따르라면서 마음을 굳히게 했던 것이다.

개정판을 준비하는 작업은 쉽지 않았다. 시간이 한없이 걸렸다. 삼불

선생은 폐암으로 투병중이셨다. 하루라도 빨리 책이 나와야 하는데 편집부의 작업은 자꾸 늦어지기만 했다. 서울대 출판부를 닦달하면서 어렵게 책을 완성했을 즈음, 선생은 건강이 무척 좋지 않으셨다. 출판되어 나온 책을 받아 든 나는 선생을 내 집무실에 모시고 증정할 책들에 붓글씨로 서명을 받았다. 선생은 힘들어 하시면서도 서명을 마쳤다. 나중에 명단에서 빠진 사람들에게 보낼 책들에도 추가로 서명을 해주셨다. 달필인 선생의 글씨를 되도록 많은 이가 가질 수 있었으면 하는 마음이었다.

지금 가장 후회되는 것이 그것이다. 선생이 힘드시지 않도록 신경을 써야 했는데 선생의 글씨를 널리 남기고 싶은 마음만 앞섰다. 부디 선생의 서명이 들어간 책을 받은 분들이 그 책을 귀하게 여겨주었으면 좋겠다.

책이 나온 그해, 1993년 11월 14일에 선생은 세상을 떠나셨다. 그리고 여러 해가 지나 나는 『신판 한국미술사』를 손질해 『한국미술의 역사』라는 제2의 개정판으로 낼 준비를 시작했고, 선생의 10주기인 2003년에 세상에 내놓을 수 있었다. 이번만큼은 공저자라는 자리가 부끄럽지 않았다. 내용을 대폭 수정하고 새로운 연구 성과와 자료들을 보충했으며 한문 투의 문장도 한글 세대에 맞게 모두 고쳤다. 이 책은 현재 가장 널리 읽히는 개설서이다.

또다시 10년이 흘러 올해가 선생의 20주기이다. 요즘은 『한국 고분벽화 연구』라는 논문집을 준비하고 있다. 이 책은 선생의 20주기에 헌정하는 책이 될 것이다. 학부 시절부터 지도해주시고 우리 미술사학계에 기여할 수 있도록 이끌어주신 은사께 한없이 감사함을 느낀다.

삼불 김원용 박사 별세[*]

 본 박물관의 전임 관장이신 김원용 박사께서 1993년 11월 14일 07시 28분, 서울대학교병원에서 폐암으로 별세하셨다. 선생은 1922년생으로 향년 72세이며 유족으로는 부인 유성숙(劉聖淑) 여사, 장남 김종민(金宗民) 씨(在美 G.M연구소 수석연구원), 장녀 김민애(金民愛) 씨(在美), 차남 김종재(金宗才) 씨(서울대학교 의과대학 병리과 전임강사)가 있다. 선생은 11월 16일 유언에 의해 벽제 화장장에서 다비되어 연천 전곡리 유적지에 산골(散骨)되셨다.

 선생은 1945년 경성제국대학교 사학과를 졸업하시고 1957년 미국 뉴욕대학에서 신라 토기연구로 박사학위를 취득하신 후 1961년 서울대학교 문리과대학(현 인문대학)에 고고인류학과(현재의 고고미술사학과와 인류학과)를 창설하시고 1987년까지 교수로 재직하셨다. 1970년~71년에 걸쳐 국립

.........
* 『서울大學校博物館年報』 제5호(1993. 12), p. 93.

중앙박물관장을 잠시 맡으셨으나 학문에 전념하시고자 곧 학교로 돌아오셨다. 서울대학교에 재직중 선생은 정력적인 고고학 발굴조사와 저술활동에 여념이 없으신 중에도 본 박물관의 4대(1962~68), 6대((1972~1980), 8대(1982~85) 관장을 역임하시며, 발전에 기여하셨다. 그리고 1985년부터는 대학원장을 맡으시다 1987년 8월 정년퇴임하셨는데, 퇴임 후에는 한림대학교 사학과 객원교수로 재직하시며 한림과학원장도 맡으셨다. 선생은 또 문화체육부 문화재위원회 위원(1972~1993), 국사편찬위원회 위원(1970~1993), 학술원 정회원(1981~1993), 국제선사원사학협회 종신평의원(1964~1993) 등을 역임하셨다. 선생은 많은 학문적 업적으로 녹조소성훈장(1960), 서울시문화상(1961), 문화포상(1962), 삼일문화상(1965), 5 · 16민족상(1966), 홍조근정훈장(1971), 학술원 공로상(1981), 인촌상(1988), 福岡賞, 자랑스런 서울대인상(1993), 은관문화훈장(1993, 추서) 등을 받으셨다.

선생은 한국 고고학 및 미술사학의 기초를 다지신 분으로 한국고고학의 고전인『한국고고학개설(韓國考古學槪說)』(1, 2, 3판, 일지사, 1965, 1973, 1986)과『신판 한국미술사(新版 韓國美術史)』(서울대출판부, 1993)를 비롯하여『신라토기(新羅土器)』(열화당, 1981), 『한국벽화고분(韓國壁畵古墳)』(일지사, 1980),『한국미(韓國美)의 탐구(探求)』(열화당, 1978),『한국고고학연구(韓國考古學研究)』,『한국미술사연구(韓國美術史研究)』(일지사, 1987), *Art and Archaeology of Ancient Korea, Treasure of Korean Art* 등 58편의 저서와 발굴보고서, 250여 편의 논문을 남기셨다. 선생의 학자로서의 정력적인 연구와 청빈한 태도는 후학들에게 귀감이 되었다. 그리고 선생은 문학에도 조예가 깊어『삼불암수상록(三佛庵隨想錄)』,『노학생(老學生)의 향수(鄕愁)』,『하루하루와의 만남』등의 수필집을 내셨다. 또 미술에도 재능이 뛰어나셔서 60세와 70세 두 차례에 걸쳐 제자들의 뜻에 따라〈삼불문인화전(三佛文人畵

展)〉을 열기도 하셨는데 현대의 유일한 문인화가라는 평을 받으셨다. 선생의 서거는 우리나라 학계에 더 없이 큰 손실이 아닐 수 없다. 선생의 별세를 애도하며 명복을 빈다.

V

새로운 논문 두 편

〈천수국만다라수장(天壽國曼茶羅繡帳)〉에 관한 신고찰(新考察)[*]

안휘준(安輝濬)
서울대학교 고고미술사학과 명예교수

I. 머리말

자수의 역사에 생각이 미치면 언제나 맨 먼저 떠오르는 작품이 있다. 〈천수국만다라수장(天壽國曼茶羅繡帳)〉(도1)이 그것이다. 제작연대가 622년경까지 올라가는 가장 오래된 작품의 하나이고, 잔편이나마 실제 작품이 현재까지 남아 있으며, 한·일 양국의 고대미술과 문화를 담고 있기 때문이다. 이 수장(繡帳)에 관해서는 일본의 여러 학자들이 이미 많은 학문적 연구성과를 내놓았고 필자도 「삼국시대 회화의 일본전파」라는 논고에서 개괄적으로나마 거론한 바가 있다.[1] 본래 국사편찬위원회가 발간하는 『국사관논

.........

* 『미술자료』 제93호(2018. 6. 20), pp. 13-35.

1 안휘준, 『한국회화사연구』(서울: 시공사, 2000), pp. 144~155. 이 수장에 관한 종합적 고찰은 青木茂作, 『天壽國曼茶羅の新研究』(奈良: 鳩故鄕舍出版部, 1948); 明石染人, 「天壽國繡帳の考察」,

도1 일본 〈천수국만다라수장(天壽國曼荼羅繡帳)〉, 622년 이후 7세기 전반, 잔편 크기 88.8×82.7cm, 주구지(中宮寺) 소장

총(國史館論叢)』이라는 학술지(제10호, 1989)에 처음 발표되었고 이어서 앞의 졸저에 게재하였으나 모두 대중성과는 다소 거리가 있어서 자수 연구자나 애호가들에게 얼마나 소개가 되었을지 의문일 뿐만 아니라, 워낙 방대한

..........

『東洋美術』5(1930.2), pp. 105~108; 毛利登, 「天壽國繡帳について—繡帳の原本と建治再興の繡帳について—」, 『古美術』11(1965.11), pp. 27~38 참조.

주제 하에서 쓰여진 글이어서 특정한 작품에 관한 자세한 상론은 어려웠던 것이 사실이다. 그래서 미진했던 부분이나 좀 더 강조를 요하는 관점들에 관하여 몇 가지 더 고찰하고 원형복원도까지 이 글에서 제시해 보고자 한다.

II. 제작자

제일 먼저 주목되는 것은 〈천수국만다라수장〉을 누가, 왜 만들었는지, 어떤 사람들이 참여했는지 등의 제작자들에 관한 문제이다. 교토 지온인(知恩院) 소장의 〈上宮聖德法王帝說, 상궁성덕법왕제설(조구 쇼토쿠 호오타이셋츠)〉이라는 기록에 의하면 이 수장은 고대 일본 문화의 발전에 획기적 기여를 한 쇼토쿠 태자(聖德太子, 574~622)가 수이코(推古) 30년(622) 2월 22일(음력)에 사망한 후 그의 비인 다치바나노 오오이라츠메(橘大女郞)가 남편의 명복과 극락왕생을 빌기 위해, 스이코(推古)왕의 허락 하에 채녀(采女)들을 시켜서 제작한 것으로 적혀 있다. 이 때의 총감독은 하타노쿠마(진구마, 秦久麻), 원본 밑그림을 그린 화가들은 야마토노 아야노 맛켄(동한말현, 東漢末賢), 고마노 가세이츠(고려가서일, 高麗加西溢), 아야노 누노가고리(한노가기리, 漢奴加己利)였다. 이들은 하타(秦/신라), 고마(高麗/고구려), 아야(漢/가야) 등의 이름으로 보아 모두 고구려, 신라, 가야계의 전문적인 화가들로 판단된다. 한국의 고대 삼국계 학자들과 전문가들의 지식과 기술을 적극적으로 활용하여 일본의 고대문화 발전의 토대를 마련했던 쇼토쿠 태자의 생전의 지혜와 활약의 결과를 단적으로 엿볼 수 있는 좋은 사례라 하겠다.

자수는 전문적인 화가들이 제작한 회화(그림)를 바탕으로 하여 제작되

어서 회화와 자수의 밀적하고 불가분한 연관성을 엿볼 수 있다.[2] 대작이어서 고구려 고분벽화에서처럼 한 명이 아닌 복수의 화가들이 공동으로 제작에 참여하였음이 분명하나 일을 어떻게 분담하였는지는 알 수가 없다.

수를 놓는 일은 전문적인 채녀(采女)들의 몫이었는데 몇 명이 참여하였고 일의 분담은 어떻게 하였는지는 역시 알 길이 없다. 그림이나 자수나 전문영역으로 분할되어 있었고 협업이 이루어지고 있었음이 분명하다. 이 사례와 비슷한 일이 우리나라 삼국시대 각국에서도 전개되고 있었다고 여겨도 큰 무리는 없지 않을까 믿어진다.

III. 규격

다음으로 이 수장의 형태와 크기에 관한 문제를 가볍게 볼 수 없다. 본래 이 수장은 두 폭으로 제작되었다. 대칭을 이루는 좌우 쌍폭이었다고 보는 것이 마땅하다. 아마도 무겁고 대작이어서 벽에 설치하거나 관리하는 데 따르는 어려움과 불편을 최소화하기 위한 방안이나 조처가 아니었을까 추측된다. 이 수장은 현재의 잔폭이 세로와 가로 88.8×82.7cm에 불과하지만 본래는 폭이 1장 6척(16척, 473.6cm) 혹은 2장(20척)에 이르는 대폭이었다고 전해진다.[3] 쇼소인(正倉院)에 전해지고 있는 19개의 자들 중에서 의례적인 자가 아닌 실용적인 자들 다섯 개는 모두 1척이 29.6cm이어서[4] 1장 6척

2 節庵, 「我上代に於ける繡と繪畵との關係(上)·(下)」, 『國華』 242(1910.7), pp. 3~7 및 같은 잡지 243(1910.8), pp. 33~36 참조.

3 飯田瑞穗, 「天壽國繡帳銘をめぐって」, 『古美術』 11(1965.11), p. 39 참조.

4 최재석, 『정창원 소장품과 통일신라』(서울: 일지사, 1996), pp. 566~587 참조.

의 정확한 현대적 수치는 473.6cm이다. 2장이면 592cm이다. 그러므로 편의상 대략 5~6m 정도의 크기였다고 이해하면 편할 듯하다. 그러나 "二丈許"라는 기록으로 보아 2장은 눈대중에서 나온 수치여서 1장 6척이 더 믿을 만하다고 생각된다. 또, 이것은 좌우 쌍폭을 잇댔을 때의 전체 크기였을 것으로 믿어진다. 세로는 뒤에서 논하듯이 가로 전체의 1/2인 8척이어서 좌우 각 폭은 각각 8×8척의 네모 반듯한 정방형이었다고 추정된다.

IV. 천수국은 어디?

이 수장의 제목에 보이는 천수국(天壽國)은 어디를 지칭하는가의 문제도 간단하지 않다. '천수국'이라는 이름은 불경에 나오지 않아 어느 곳을 뜻하는지 알 수 없다. 일본 학자들 사이에서는 아미타의 서방정토(西方淨土), 석가의 영산정토(靈山淨土), 미륵(彌勒)의 도솔천(兜率天)정토, 유마(維摩)의 묘희정토(妙喜淨土), 천축국(天竺國) 등 다양한 견해가 제시되었고 다 그럴듯한 이유들이 곁들여져 있어서 단정하기 어려운 측면이 있다.[5]

쇼토쿠 태자는 고대 일본에서 불교를 진흥시킨 장본인이어서 석가, 아미타, 미륵, 유마 등 어느 불보살과도 관계가 깊었고 어느 정토와도 무관했다고 보기가 어려워 과연 '천수국'이 어느 곳을 지칭하는지 단정할 수가 없다. 다만 쇼토쿠가 불문에 입문하지 않고도 불교를 독실하게 믿던 전형적인 재가불자(在家佛子)였고 또 지혜로운 인물이었을 뿐만 아니라 유마경(維摩經)에 심취했던 사실을 염두에 두면 천수국은 곧 유마의 묘희정토를 뜻하는

.........

5 靑木茂作, 앞의 책(1948), pp. 4~63 참조.

도3 〈유마거사상〉, 중국, 6세기 중반, 석판, 미국 메트로폴리탄박물관 소장

도2 고구려 안악3호분(安岳三號墳) 서측실(西側室) 서벽의 〈묘주초상〉, 357 A.D. 축조, 황해남도 안악군 오국리

것으로 보는 것도 합리적일 듯하다.

유마는 재가불자로 거사(居士)로 불리기도 하였는데 워낙 지혜로워서 보살들조차 마주하기를 꺼렸던 조재로서 지혜의 상징과도 같은 문수보살(文殊菩薩)과 불이법문(不二法門)에 관하여 논쟁을 하기까지 하였다. 불문에 입문하지 않고도 보살 이상으로 불법에 정통한 지혜로운 재가불자로서의 유마거사는 지체 높은 속세의 인물들에게는 가장 이상적인 존재가 아닐 수 없다. 쇼토쿠 태자에게는 유마거사가 안성맞춤처럼 딱 들어맞는 존재였음이 분명하다고 판단된다.

유마거사는 고대부터 중국에서 불교미술의 중요한 주제로 자리 잡혔고 우리나라에서도 고구려의 안악 3호분(安岳三號墳, 357 A.D. 축조)의 주인공 초상화(도2)에서 보듯이 이미 4세기에 잘 알려져 있었다고 믿어진다.[6] 주인공이 한 손(오른손)에 부채를 들고 설법을 하는 듯한 자세를 취하고 있

………

6 안휘준, 앞의 책(2000), pp. 52~53; 『고구려 회화』(파주: 효형출판, 2007), pp. 114~115; 『한국 고분벽화 연구』(서울: 사회평론, 2013), pp. 105~107 참조.

는 모습은 미국 메트로폴리탄박물관 소장의 석판(도3)을 비롯한 중국미술 속의 유마상을 그대로 연상시킨다. 188 A.D.(後漢靈帝 中平5년)에 한역(漢譯) 되기 시작한 유마힐경(維摩詰經)은 그 뒤로도 몇 차례 거듭하여 번역되었을 정도로,[7] 불교계의 관심의 대상이었으니 한·중·일 3국의 고대 왕족들 사 이에서 유마가 인기가 높았을 가능성이 지극히 컸음을 수긍하지 않을 수 없다. 〈천수국만다라수장〉에서는 유마거사와 그의 정토에 관한 쇼토쿠 태 자의 신앙과 소망이 투영되었다고 보아야 마땅할 것이다. 그러므로 '천수 국'은 유마의 묘희정토로 봄이 제일 합당할 듯하다.[8] 혹은 아미타, 석가, 미 륵, 유마의 정토를 모두 합쳐서 '영원불멸의 하늘나라'라는 뜻으로 통칭한 것일 수도 있지 않을까 하는 소박한 생각도 든다. 특정한 정토를 지칭하지 않은 점과 쇼토쿠 태자의 통합적 사고방식을 고려하면 전혀 터무니없는 생 각이라고 일축해버리기가 어렵게 느껴진다.

V. 구도와 구성

무엇보다도 관심을 끄는 것은 〈천수국만다라수장〉에는 어떤 구도와 구성 하에 무슨 주제들이 어떻게 포치되어 있었을까 하는 문제이다. 이 수 장이 좌우 쌍폭(혹은 2폭)이었을 가능성은 이미 앞에서 언급한 바 있다. 고 대 미술의 특성상 좌우 쌍폭은 좌우 대칭을 이루었을 것이고 그림(자수) 의 내용은 끊어지지 않도록 좌우 연결성이 최대한 존중되었을 것으로 믿어 진다.

.........

7 목정배 역주,『유마경』, 삼성문화문고 150(서울: 삼성문화재단, 1984), pp. 221~222 참조.
8 靑木茂作, 앞의 책(1948) 참조.

그리고 좌우 쌍폭 공히 상부에는 죽은 사람의 영혼이 향하게 되는 하늘을 상징하는 주제들이, 하부에는 주인공이 생전에 살았던 지상의 세상과 관련된 생활상이나 행사장면 등이 묘사되어 있었을 가능성이 높다. 즉 상부는 천상(天上)의 세계를, 하부는 지상(地上)의 세계를 담아냈을 것으로 추정된다. 천상과 지상은 고구려 고분벽화에 보이는 인동당초문대(忍冬唐草文帶)를 연상시키는, 구체적인 형태가 훼손되어 분명하지 않은 띠모양의 문양대로 구획되었을 것으로 보인다. 이를 편의상 유사인동당초문대(類似忍冬唐草文帶)라고, 확실하게 확인되기 전까지 부르고자 한다. 현재의 수장 잔편의 상

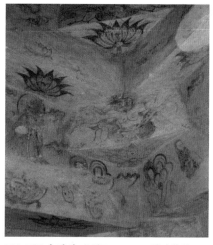

도4 고구려 장천1호분(長川一號墳) 천장부의 연화화생(蓮華化生) 장면, 5세기, 중국 길림성(吉林省) 집안현(集安縣)

도5 고구려 삼실총(三室塚) 천장부의 연화화생 장면, 5세기, 중국 길림성 집안현

단과 중단의 오른편에 보이는 띠무늬가 바로 그러한 역할을 했을 것이다. 이 띠무늬, 즉 유사인동당초문대 위편에 보이는 연화화생 장면은 고구려의 장천1호분과 삼실총(三室塚)의 위편 천장부, 즉 천상의 세계에 그려져 있는 것(도4, 5)과 상통하여 크게 참고된다.[9] 이런 주장은 고구려의 초기(4~5)세

.........

9 조선일보출판국[편], 『集安, 고구려고분벽화』(서울: 조선일보사출판국, 1993), 도 62, 120 참조.

기와 중기, 특히 중기(5~6세기)의 고분벽화들과의 대조를 통하여 보면 타당하다. 참고로 고구려 벽화고분에서 천장부에는 일월성신(日月星辰), 신수(神獸), 서조(瑞鳥), 연화(蓮花)와 영초(靈草), 비운(飛雲), 선인(仙人), 불보살(佛菩薩), 연화화생(蓮花化生) 등이 그려져 있고, 하부에 해당하는 벽면에는 주인공과 연관된 행사장면이나 이런 저런 생활 장면들이 표현되어 있다. 이처럼 무덤의 내부는 일종의 소우주(小宇宙)와도 같은 공간을 형성하였던 것이다.[10] 천수국수장도 크게 보면 고구려 중기 고분벽화의 이러한 개념, 구도와 구성을 평면적인 자수의 표면에 담아냈을 가능성이 크다. 둘 사이에 공통점이 많기 때문이다. 수장의 밑그림 제작에 고구려계의 고마노 가세이츠(高麗加西溢)가 참여했던 사실이나 수장에 등장하는 인물들이 고구려풍의 복식을 착용하고 있는 점 등을 감안하면 그러한 공통점이 전혀 낯설 이유가 없다.

현재 남아서 전해지고 있는 천수국수장(도1)을 편의상 상중하 3단으로 대충 나누어 내용을 보면 상단 왼편에는 달을 상징하는 월상(月象), 봉황, 구름, 연잎과 연화화생(蓮花化生)장면, 귀갑형(龜甲形)이 보인다. 네 글자를 담고 있는 귀갑문을 제외하면 대부분 천상을 나타내는 주제들이어서 고구려 벽화고분의 천장부와 상통한다. 수장의 상단은 천상의 세계를 표현하기 위해 배려되었음이 분명히 감지된다. 왼편 상단부 좌측 구석에 월상, 즉 달이 표현된 것을 보면 쌍을 이루었던 우장(右張)의 우측 상단에는 해를 상징하는 일상이 대칭의 원칙에 따라 표현되어 있었을 것이 분명하다(도면6 참조). 그리고 이 수장의 월상에 토끼가 월계수(月桂樹)를 마주하고 절구 공이를 잡고 서 있는 모습으로 표현된 것을 보면 고구려 초·중기 벽화에 보이

..........
10 안휘준, 앞의 책(2013), pp. 15~52 참조.

는 섬여(蟾蜍, 두꺼비)와는 달리 고
구려 후기(6~7세기)의 월상과 상
통함을 알 수 있다. 그런데 토끼가
월계수를 마주한 채 공이를 잡고
있는 월상의 모습은 천년이 지난
조선 말기의 민화에서도 나타나
있어 흥미롭다(도6).[11]

도6 〈토끼와 계수나무〉, 조선, 19세기, 허홍식
외, 『삼족오』(학연문화사, 2007), p. 108.

어쨌든 우장의 상단 오른쪽
구석에 묘사되었을 태양을 상징하는 일상은 말할 것도 없이 다리가 셋 달
린 까마귀인 삼족오(三足烏)로 묘사되었을 것이다.[12] 그 삼족오의 형태는 오
회분 5호묘 등 고구려 후기의 고분에 그려진 것들과 일본의 고구려계 7세
기 미술품인 다마무시즈시(玉蟲廚子)의 수미좌(須彌座)의 뒷면, 수미산(須彌
山) 위에 보이는 일상(도7~8)과 유사했을 것으로 믿어진다.[13] 다만 옥충주자
의 월상은 주자의 뒷면(즉, 북쪽)에 그려졌기 때문에 서쪽을 차지하느라 사
진에서는 우편에 보이고 또 토끼가 두꺼비가 절구의 공이를 맞잡고 서로
마주 서 있는 모습으로 묘사된 점이 특이하다. 일본적 변형으로 판단된다.
이 천수국수장의 삼족오는 오른쪽을 향한 좌장의 토끼를 마주보기 위하여
머리가 좌향하였을 것이다.

글자 넷을 담은 귀갑문은 본래 100개가 수놓아져 있었는데 장수를 상
징하는 귀갑문을 모두 400자의 글을 기록하기 위해 이처럼 활용한 예는 달

11 허홍식 외, 『삼족오』(서울: 학연문화사, 2007), p. 108의 도판 참조.

12 삼족오에 관해서는 김주미, 『한민족과 해 속의 삼족오』(서울: 학연문화사, 2010) 및 허홍식 外,
 앞의 책(2007), 참조.

13 안휘준, 앞의 책(2000), p. 167, 도 89 및 秋山光和·辻本米三郎, 『玉蟲廚子と橘婦人廚子』(東京:
 岩波書店, 1975), p. 27의 도판 참조.

도7 〈수미산세계도(須彌山世界図)〉, 일본
옥충주자(玉虫廚子) 배면 수미좌(須彌座), 7세기
호류지(法隆寺) 소장

도8 도7의 부분

리 찾아볼 수 없다. 그 400자의 글은 바로 앞에서 언급한 『상궁성덕법왕제설(上宮聖德法王帝說)』을 담아낸 것으로 이 수장의 제작 경위와 관련자들의 이름 등을 포함하였다.[14] 이 100개의 귀갑문들은 수장의 양쪽 가장자리 둘레와 아래쪽 둘레에 배열되었다고 믿어진다. 쌍폭을 잇댈 때 좌우 수장의 연결성이 훼손되지 않도록 좌폭의 오른쪽 테두리와 우폭의 테두리에는 귀갑문을 배열하지 않았을 것으로 필자는 추정하지만 확인할 길은 없다. 잇대어진 수장의 좌, 우 테두리와 일직선을 이루는 밑 테두리에 각각 25개씩 나누어 배열되었을 것으로 믿어진다(필자의 복원도/도면6 참조).

수장의 중앙에는 정토변상(淨土變相)이 표현되어 있었을 것이라는 추정도 있으나 필자는 그보다는 쇼토쿠 태자의 생애와 관련된 내용, 이를테면 그의 불교신앙, 호류지(法隆寺)와 시텐노지(四天王寺) 등의 사찰 건립과 공덕의 일부가 담겨져 있었을 가능성이 높다고 생각한다.[15] 현전 잔편의 하단에

.........

14 전체 내용은 靑木茂作, 앞의 책(1948), pp. 2~3 및 飯田瑞穗, 앞의 논문(1965) 참조.

15 法隆寺의 건립에 관하여는 上原和, 『聖德太子: 再建法隆寺の謎』(東京: 講談社學術文庫 782, 1992)

보이는 사찰의 모습이나 승려와 신자들의 모습은 그 가능성을 강하게 뒷받침한다.

지상의 세계는 담겨진 내용에 따라서 상·하로 다시 구획되었던 것으로 추측되며, 그 구분에는 수장 잔편(도1)의 하단 왼편 위쪽과 오른편 아래쪽에 보이는 연주문대(連珠文帶)가 활용되었을 것으로 추정된다. 동일 화면을 문양대로 구획한 사례는 삼실총을 비롯한 고구려 벽화고분들에서 확인된다.[16]

VI. 인물·복식·기타

이 천수국수장에 담겨진 인물과 복식, 기타 일부 주제들도 관심사가 아닐 수 없다. 앞에서 이미 지적했듯이 현재의 잔편들은 7세기 초 아스카시대의 구장(舊帳)과 13세기 가마쿠라(鎌倉)시대에 중모된 신장(新帳)이 함께 섞여 있는 것이 사실이지만 신, 구 수장 모두 그림의 내용과 구도나 구성에는 원본을 충실하게 재현하려는 중모본의 특성상 큰 차이가 없었을 것으로 여겨지고, 따라서 대등한 고려의 대상이 된다고 믿어진다. 이러한 전제하에 약간의 생각을 정리해 볼 수 있겠다.

먼저 이 잔편 수장의 상단부 중에서 왼편은 구장의 하늘 부분이 분명하나 상단의 오른편 부분에 보이는 인물들은 13세기 신장의 일부분으로 현재의 위치보다는 중단의 두 장면과 함께 포치되는 것이 좀 더 자연스러웠을 것이다. 속인들의 모습 등이 공통되기 때문이다. 다만 연화화생 장면들은 본래는 천상의 세계 밑부분에 위치했을 것이다.

.........

참조.

16 본고 주9의 도록, 도97(p. 160) 참조.

어쨌든 상단의 오른쪽 부분과 중단의 좌우 두 장면에는 오고가는 다양한 속인들의 모습이 보이는데 저고리와 바지를 입은 남자들과 저고리와 치마를 입은 여자들이 거의 모두 한결같이 고구려식 복식을 착용하고 있어서 흥미롭다.[17] 남녀 모두 고구려 중기의 고분벽화에서 흔히 볼 수 있는 좌임(左衽)이나 우임(右衽)의 어느 한 쪽으로 여미는 저고리가 아닌, 목둘레가 둥글게 된 곡령(曲領) 혹은 단령(團領)의 깃과 춤이 긴 합임(合衽)의 저고리를 입고 있어서 주목된다. 또한 여인들은 종래의 고구려식 주름치마만이 아니라 전에는 보이지 않던 횡선(橫線)무늬 치마를 입은 모습도 보인다. 고구려 중기까지의 고분벽화에서는 볼 수 없던 검은색 저고리도 눈에 띄는데 상단 우편의 한 남자도 검은색 옷을 입고 있어서 공통된다. 이 검은색 옷이 일상복인지 쇼토쿠 태자의 상을 당하여 입었던 상복(喪服)인지는 확단하기 어렵다. 이밖에도 여인들은 예외 없이 핸드백을 어깨에 빗겨서 메고 있어서 참신하고 멋진 느낌을 자아낸다. 이 수장의 복식에서 간취되는 이상의 몇 가지 특색들은 청룡, 백호, 현무, 주작 등 4신이 독차지한 고구려 후기(6~7세기)의 고분벽화에서는 더 이상 찾아볼 수 없는 6~7세기 고구려 복식의 참신한 변화와 일본적 변용을 더불어 보여주는 것일 가능성이 높다. 고구려 복식사 연구에서 참고할 만한 자료라 하겠다.

이 잔편 수장의 하단에는 쇼토쿠 태자가 살던 궁궐과 그가 짓고 왕래하던 절의 모습이 일부분 표현되었었다고 믿어진다. 오른편의 종루건물과 그 안의 고구려식 종과 그 종을 치는 고구려 승복의 스님, 왼편의 건물 안에 마주앉은 스님들과 신자들의 모습도 쇼토쿠 태자의 불교진흥 양상을 드러내고 있어서 관심을 끈다. 이곳의 앉아 있는 신자들은 깃이 V자형으로 생긴

17 김미자, 「일본 천수국구만다라수장 복식에 관한 연구」, *Family and Environment Research* 36-2(1998), pp. 61~76 참조.

옷을 입고 있어서 고구려 후기 오회분 4호묘와 5호묘의 벽화에 보이는 인물들의 옷깃을 연상시켜 주목된다.[18]

이 현재 남아 있는 천수국수장 잔편에서는 아스카시대의 자라(紫羅), 가마쿠라시대의 자릉(紫綾), 백평견(白平絹) 등 세 종류의 깁, 백·적·황·청·녹·자(紫) 등 다양한 색채, 평자(平刺), 연자(撚刺), 낙자(絡刺) 등 아홉 가지 기법이 확인된다.[19] 실로 자수는 말할 것도 없고 회화, 복식, 직물, 채색 등 다양한 분야의 연구대상이 아닐 수 없고 그 예술과 문화적 탁월성과 지고한 역사적 가치를 아무도 부인할 수가 없다.

VII. 원형의 복원

이 천수국수장을 총체적, 종합적, 포괄적으로 이해함에 있어서 무엇보다도 중요하게 생각되는 것은 그것이 원래 지녔던 본래의 형태와 구성이 어떠했을지를 복원해보는 것이다. 이제까지 언급했던 내용들을 토대로 하고 일본 학자들의 견해와 도면들을 비판적으로 검토하여 필자 나름의 종합적인 독자적인 복원도를 제시해보고자 한다.

먼저 일본 학자들의 복원도를 학술지에 발표된 순서에 따라 제시하고 수긍하거나 동의하기 어려운 점들을 지적하면서 필자의 졸견을 간략하게 피력한 후 필자의 복원도를 내놓고자 한다.

.........

18 조선일보사출판국[편], 앞의 책(1993). pp. 34~97의 도판들 참조.
19 石田茂作,「天壽国曼茶羅繍帳の復原に就いて」,『畵説』 40(1940. 4), pp. 391~406 및 大橋一章, 「天壽国繍帳の原形」,『佛教藝術』 117(1978. 3), p. 50, 76의 주10 참조.

필자의 拙見: 甲, 乙 2장 모두가 세로가 가로보다 약간 길게 그려져 있고 이에 따라 귀갑문도 좌, 우 외연(外緣)마다 20개씩, 도합 80개가 배치되었고 두 폭 하연에는 각각 10개씩 합하여 20개가 배열되었던 것으로 추정하였다. 필자는 이는 합리적이지 않다고 본다. 왜냐하면 두 폭으로 이루어졌던 수장은 상, 하로 연결되기보다는 좌우로 잇대어서 설치되었던 것이 이야기의 전개를 위해 훨씬 편하고 합당했으리라 생각하기 때문이다. 두 폭을 잇대면 전체는 마치 고구려 고분의 벽면들처럼 장방형을 이루게 되었을 것으로 본다. 그러므로 각 폭은 정사각형이었을 가능성이 높다. 즉 세로는 전체 폭의 1/2(16尺÷2=8척) 정도였을 것으로 여겨진다. 그리고 갑폭은 을폭의 연결성이 각 폭의 좌우 외연부에 의해 차단되므로 합리적이라고 보기 어렵다.

도면1. 小野玄妙의 복원도(1925)[20]

필자의 拙見: 도면1을 보충한 것으로 큰 차이가 없으므로 첨언할 필요가 없겠다.

도면2. 明石染人의 복원도(1930)[21]

.........

20 小野玄妙, 「佛敎藝術雜話1-天壽國繡帳雜考」, 『寧樂』 2(1925), p. 14.

21 明石染人, 「天壽國繡帳の考察」, 『東洋美術』 7(1930. 5), p. 52.

도면3. 石田茂作의 복원도(1940)[22]

　　필자의 拙見: 오른쪽의 도면은 크기가 2장(丈)인 경우와 1장 6척인 경우를 가정하여(안쪽) 한 도면 안에 담아낸 것이다. 두 경우 모두 좌우의 외연과 아래쪽 하연을 귀갑문으로 둘러싼 모습을 보여준다. 두 경우 모두 가로보다는 세로를 더 중시하고 있어서 기존의 복원도로부터의 영향을 벗어나지 못했다고 생각된다. 또 천수국수장은 분명 두 장으로 되어 있어서 따로따로 떨어져 있었던 것인데 그 둘을 어떻게(상하? 좌우?) 연결해야 된다고 생각하는지 알 수가 없다. 오로지 귀갑문을 어떻게 배열했을 것인지에 대한 관심만 투영되어 있는 느낌이 든다. 왼편의 두 번째 도면도 대동소이하다. 높이가 가로폭보다 더 길게 되어 있는 것이 큰 차이일 뿐이다.

.........

22　　石田茂作, 앞의 논문(1940. 4), p. 406.

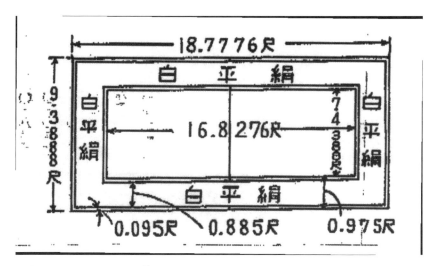

도면4. 林幹彌의 복원도(1960)[23]

　　필자의 拙見: 1960년까지 나온 복원도들 중에서 가장 합리적이고 수긍
이 가는 안이라고 평가하고 싶다. 가로가 16척(현재의 18.776척), 세로가 그
절반인 8척(현재의 9.388척)으로 본 것은 필자의 생각과 일치한다. 그러나
본래의 옛 척도나 현대의 cm를 쓰지 않고 굳이 현대의 척도를 써서 혼란스
럽게 만든 것은 바람직하다고 생각되지 않는다. 또한 2장을 봉합했다고 본
것도(林幹彌의 논문 p. 58) 동의하기 어렵다. 대폭을 다루기 쉽게 하기 위하
여 두 개의 장(폭)으로 나누어 제작했던 것인데 그것을 구태여 봉합하여 불
편을 자초했을 리가 있을까 의문이다. 전거도 제시했어야 된다고 본다. 또
한 사방 외연부가 백평견(白平絹)으로 되어 있는 것은 13세기 카마쿠라시대
의 중모본을 염두에 둔 것으로 간주되는데 아스카시대 7세기의 원본은 주
변의 깁이 무엇으로 되어 있었다고 생각하였는지 궁금하다.

.........

23　　林幹彌,「天壽國繡帳の復原」,『南都佛敎』8(1960), p. 58.

도면5. 足立康의 복원도(1940)[24]

　　필자의 拙見: 이곳에 실린 네 가지 복원도 중에서 도1, 2, 4에 관하여
는 앞에서 소개한 도면1~4에서 이미 언급하였으므로 다시 되풀이할 필요
는 없다. 필자의 관심을 끄는 것은 도3의 복원도이다. 정사각형의 수장 두
폭을 잇댈 수 있어서 "繡帳二張"이라는 옛 기록과 부합되고 두 폭이 상하가
아닌, 좌우로 맞대게 되어 있을 뿐만 아니라 두 폭이 만나는 테두리에는 귀
갑문을 배치하지 않아 내용 전개가 자연스럽게 이어질 수가 있다. 가장 합
리적이고 타당성이 높은 복원도라고 생각한다. 필자의 생각과 부분적으로
놀랍도록 일치한다.

.........

24　　堀幸男,「天壽國繡帳と復原考」,『佛敎藝術』110(1976. 12), p. 112; 足立康,「天壽國繡帳の復原」,
　　　『建築史』295(1940),『日本彫刻史の研究』所收.

도면6. 安輝濬의 복원도(2018.3.)

필자의 복원도는 기왕에 나온 일본 학자들의 복원도와 차이가 크고 여러 가지여서 이런저런 설명이 요구된다고 하겠다. 하나하나 짚어보기로 하겠다.

1) 먼저 천수국수장이 한 폭이 아니라 두 장(張) 또는 두 폭으로 되어 있었고, 대(帶/ 고리?)가 22조(條), 방울(鈴)이 193개가 갖추어져 있었음은 일본 옛 기록을 통하여 확인된다.[25] 그런데 왜 수장을 한 폭이 아닌 두 폭으로 만들었는지, 그 이유가 무엇이었는지, 또 두 폭을 어떻게 연결지었는지에 관해서는 분명한 언급이 기록에 보이지 않는다. 그래서 논리적이고 합리적인 사고와 현실성에 바탕을 둔 추론이 불가피하다.

필자의 생각으로는 굳이 한 폭이 아닌 두 폭(장)으로 만든 이유는 작품이 대작이어서(1장 6척/16척) 전시나 관리에 불편하고, 담은 내용이 단순하지 않았기 때문으로 판단된다. 두 폭으로 제작하는 것이 원하는 내용물을 담기에 효율적이고 다루기에 편하다고 제작자들이 판단했을 것으로 보인다.

2) 수상의 두 폭은 잇대어 마치 한 폭인 것처럼 기능을 발휘하게 해야만 했을 것이다. 이에는 두 가지 방법밖에 없다. 즉, 상, 하로 연결하는 방법과 좌우로 연결하는 방법이다. 이 두 가지 방법들 중에 과연 어느 것이 내용의 전개와 관리의 편의를 위해 더 합리적이고 편할까?

상하로 두 폭을 잇대는 것은 몇 가지 점에서 지극히 비합리적이고 불편하다. 먼저 상하로 연결할 경우 연결하는 방법도 간단하지 않고 연결해도 하폭의 무게 때문에 상폭과 분리될 가능성이 매우 높다. 다음으로는 내용의

........

25 「法隆寺緣起流記資財帳」에 "通分繡帳二張 具帶廿二條 鈴一百九十三"의 구절이 보인다. 小杉榲邨, 「天壽國の曼多羅」, 『國華』83(1896), p. 679 所引.

전개에 제약이 너무 크다. 높이만 높고 폭이 좁아서 내용을 자유롭게 전개
시킬 수가 없다. 그리고 상하 종(縱/세로)으로 연결할 경우 높이가 5m에 가
까워서 (1장 6척, 즉 16척) 사찰이라 해도 전통적인 목조건물 내부에서는 감
당하기가 어려웠을 것이다. 이러한 불합리성과 불편함에도 불구하고 제작
진이 굳이 상하, 종으로 연결하여 전시하거나 관리하는 우를 범했으리라고
보기는 어렵다.

　　내용 전개의 편의성과 합리성, 전시와 관리상의 편리함을 고려하여 좌
우쌍폭이 되도록 제작하였을 것이 분명하다고 확신한다. 그래서 두 폭을 상
하가 아닌 좌우가 대가 되도록 복원하였다. 좌우의 두 폭은 기본적으로 대
강 대칭이 되도록 구성하였다고 생각된다. 좌폭의 좌측 상단에 토월(兎月)
이 표현되어 있듯이 그 대가 되는 우폭 우측 상단에는 당연히 태양을 상징
하는 일상, 즉 삼족오가 원 안에 든 모습으로 표현되어 있었다고 봄이 마땅
하다.

　　3) 크기의 문제를 좀 더 생각해 볼 필요가 있다. 이 수장은 장(長)이 1
장 6척 또는 2장 정도로 전해지는데 앞에서도 언급하였듯이 "二丈許"라는
문귀로 미루어보아 2장가량이라는 뜻이어서 짐작에 의한 수치이므로 믿기
어렵기 때문에 1장 6척으로 보는 것이 더 타당할 것이다. 그런데 1장 6척이
가로, 세로 어느 쪽의 길이인지 애매하다. 일본인 학자들은 이를 세로, 즉
높이로 보고 가로(폭)를 5, 6척 정도로 보았다.[26] 다시 말해 높이는 16척(약
4.8m)이나 되고 폭은 4, 5척(1.2~1.5m 정도) 정도밖에 되지 않는 것으로 본
것이다. 이렇게 폭이 아주 좁고 높이만 3배 이상 긴 직사각형 화면에는 원

.........

26　小杉榲邨, 앞의 논문(1896) p. 677 참조.

하는 내용을 도저히 제대로 담아낼 수가 없다.

필자의 생각으로는 1장 6척은 수장의 좌우 폭 둘을 잇대었을 때의 가로의 길이라고 보고 싶다. 즉 좌, 우 각 폭을 따로 떼어놓았을 때는 각각 폭이 8척이라고 믿는다. 각 폭의 높이도 가로처럼 8척이어서 8×8척인 정사각형이었다고 추측한다. 이 정사각형의 각 폭을 잇대면 가로 폭은 16척, 높이는 8척인 장방형이 되니 가로와 세로의 비례는 2:1이 되는 것이다. 아주 균형 잡힌 안정된 형태가 아닐 수 없다.

4) 네 글자를 담은 큰 동전 크기의 귀갑문 100개는 우폭의 우측 외연(外緣)과 아래쪽 하연(下椽)에 각각 25개씩, 합하여 50개를 배열하고, 이어서 좌폭의 하연과 좌연에 각각 25개씩 50개를 배열하였을 것으로 본다. 모두 100개의 귀갑문은 이렇게 배열하되 그 배열 순서는 우장(폭) 우연 상단에서 시작하여 하연을 거쳐, 좌장(폭)의 하연을 지난 후 좌연 밑으로부터 위쪽으로 이어졌을 것으로 추정된다. 즉, 첫 번째 거북이는 오른쪽 외연 꼭대기에 새겨지고 마지막 100번째 거북이는 좌장의 왼쪽 좌연의 꼭대기에 수놓아져 서로 대칭을 이루었을 것이다. 우장(右帳)의 좌측 외연과 좌장의 우측 외연에는 귀갑문을 전혀 배치하지 않았을 것이다. 좌우 두 폭을 잇대어 놓았을 때나 수놓을 때 내용이 끊어지지 않도록 배려한 결과라 하겠다. 연결성이 최대한 고려된 결과인 것으로 본다.

5) 귀갑문으로 둘러싸인 외연부를 제외한 중앙부는 좌장이나 우장 모두 천상의 세계와 지상의 세계로 구분되었을 것이다. 그 구분에는 앞에서도 언급하였듯이 인동당초문대를 연상시키는 유사인동당초문대(類似忍冬唐草文帶)가 활용되었을 것으로 믿어진다. 이 수장의 현재 잔편의 우측 상단과

중단에 연화화생 장면이 보이는데 모두 이 문양대 위편에 위치하고 있는 것이 주목된다. 이는 고구려 중기 고분벽화에서 천상과 지상을 구분 짓는 인동당초문대 위쪽 천장에 연화화생 장면이 그려져 있는 것과 상통한다. 모두 연화화생 장면을 천상의 세계에 배치한 것이다. 고구려 고분벽화의 인동당초문대가 일본의 천수국수장에서도 유사한 형태와 방법으로 표현되었을 가능성이 높다고 하겠다.

천상의 세계(띠 모양의 유사인동당초문대 위편)에는 연화화생, 불보살, 신선, 신수, 서조, 영초, 연화, 비운 등이 표현되고, 같은 문양대 아래편인 지상의 세계에는 쇼토쿠 태자의 업적과 공덕, 신앙생활 등이 묘사되었을 가능성이 높다. 종루 등의 건물과 승려와 신자들의 모습, 바쁘게 오가는 속인들의 양태는 이를 뒷받침해 준다.

6) 연주문대는 하단의 우측 종루 옆 잔편에서 보듯이 지상의 세계를 상·하로 구획하거나 하연의 귀갑문대와 평행을 이루는 또 다른 띠무늬로 사용되었을 것으로 추측된다.

7) 이 천수국수장은 본래 어떤 식으로 보관되거나 사용되었을까의 의문에 실마리를 제공해주는 것이 22조(條)의 대(帶)이다. 이에 대한 구체적인 설명은 없지만 필자는 이것들의 용도는 두 폭의 수장을 나란히 잇대어 벽에 거는데 사용되었을 것으로 믿는다. 아마도 천이나 끈을 고리 모양으로 만들어 상단 외연에 11개씩 부착해서 벽면 위쪽에서 늘어뜨린 쇠고리에 걸어서 두 폭의 수장을 함께 동시에 신자들이 볼 수 있도록 사찰의 벽면에 설치하였을 것으로 믿어진다. 대 22조는 달리 다른 용도를 생각하기가 어렵다. 실제도 이 천수국수장은 주구지(中宮寺)의 강당(講堂)에 모셔진 약사

여래삼존상의 뒤편에 걸려 있었던 것이 15세기의 기록에 남아 있다.[27] 방울 393개는 어느 부분에 어떻게 배분하여 부착했었는지 알 수가 없어서 언급을 삼가하겠다.[28]

VIII. 맺음말

이제까지 〈천수국만다라수장〉과 관련하여 제작자의 문제, 형태와 크기, 천수국은 어디인가의 문제, 구도와 구성, 내용 및 주제들과 포치, 천상의 세계와 지상의 세계 및 유사인동당초문대에 의한 구분, 네 글자가 담긴 귀갑문 100개의 배치 방법, 등장인물들의 복식, 대(帶) 22조(條)의 용도와 위치 등에 대하여 필자의 생각을 밝히고 피력했다. 또 이를 토대로 〈천수국만다라수장〉의 원형을 추정하고 복원도도 만들어 보았다. 그 과정에서 일본 학자들이 한결같이 간과했던 고구려 고분벽화의 제반 양상이 필자의 이 졸고에서 많이 참조되었다. 그 덕분에 일본 학자들의 복원도와는 상당히 차이가 나는, 색다른 필자만의 독자적인 복원도가 만들어질 수 있었다.

너무도 중요한 문화재여서 글의 주제로 택하기가 부담스러워 주저되었으나 이 수장에 대한 평소의 생각을 대충이라도 정리해 보고자 용기를 내어 살펴보았다. 한·일 양국의 전문가들의 많은 교시와 질정을 바라 마지 않는다.

.........

27 董麟 著, 『中宮寺緣起』(1463); 堀幸男, 앞의 논문(1976. 12), p. 103 所引.

28 일본 오사카의 후지타(藤田) 미술관에는 작은 방울들이 다닥다닥 부착되어 있는 금동당조수식(金銅唐組垂飾)이라는 유물이 소장되어 있는데, 그 바탕 깁이 천수국수장의 것과 일맥상통하여 참고의 여지가 있을지도 모른다. 毛利登, 앞의 논문(1965. 11), p. 38 및 圖11 참조.

* 이 귀한 수장을 실견하고 조사하게 해준 일본 나라국립박물관의 가지타니 료지(梶谷亮治) 학예관과 여러 편의 관계논문들을 일본 유학중에 보내준 정우택 교수(동국대)에게 거듭 고마움을 느낀다. 아울러 이 논문의 편집에 도움을 준 경주대 정병모 교수와 한국자수박물관 이혜규 학예사에게 감사한다.

** 이 글은 본래 우리나라의 보자기와 자수를 수집하고 연구한 허동화 선생의 만수무강을 비는 문집을 위해 쓰기 시작하였다. 가볍게 쓸 생각이었으나 점점 심각해져서 논문이 되었고 씨름하는 동안 선생은 타계하셨다(2018. 5. 24). 삼가 선생의 명복을 빈다.

참고문헌

김미자, 「일본 천수국구만다라수장 복식에 관한 연구」, *Family and Environment Research* 36-2, 대한가정학회, 1998.

김주미, 『한민족과 해 속의 삼족오』, 서울: 학연문화사, 2010.

목정배 역주, 『유마경』, 삼성문화문고 150, 서울: 삼성문화재단, 1984.

안휘준, 『한국회화사연구』, 서울: 시공사, 2000.

_____, 『고구려 회화』, 파주: 효형출판, 2007.

_____, 『한국 고분벽화 연구』, 서울: 사회평론, 2013.

조선일보출판국[편], 『集安, 고구려고분벽화』, 서울: 조선일보사출판국, 1993.

최재석, 『정창원 소장품과 통일신라』, 서울: 일지사, 1996.

허홍식 외, 『삼족오』, 서울: 학연문화사, 2007.

堀幸男, 「天壽國繡帳と復原考」, 『佛敎藝術』 110, 東京: 每日新聞社, 1976. 12.

大橋一章, 「天壽国繡帳の原形」, 『佛敎藝術』 117, 東京: 每日新聞社, 1978. 3.

董麟 著,『中宮寺緣起』, 1463.

林幹彌,「天壽國繡帳の復原」,『南都佛敎』8, 奈良: 南都仏敎硏究会, 1960.

明石染人,「天壽國繡帳の考察」,『東洋美術』5, 東洋美術硏究會, 1930. 2.

_____,「天壽國繡帳の考察」,『東洋美術』7, 東洋美術硏究會, 1930. 5.

毛利登,「天壽國繡帳について一繡帳の原本と建治再興の繡帳について一」,『古美
　　術』11, 東京: 三彩社, 1965. 11.

飯田瑞穂,「天壽國繡帳銘をめぐって」,『古美術』11, 東京: 三彩社, 1965. 11.

上原和,『聖德太子: 再建法隆寺の謎』, 東京: 講談社學術文庫 782, 1992.

石田茂作,「天壽国曼茶羅繡帳の復原に就いて」,『畵說』40, 1940. 4.

小杉榲邨,「天壽國の曼多羅」,『國華』83, 國華社, 1896.

小野玄妙,「佛敎藝術雜話1-天壽國繡帳雜考」,『寧樂』2, 寧樂発行所, 1925.

節庵,「我上代に於ける繡と繪畵との關係(上)」,『國華』242, 國華社, 1910. 7.

_____,「我上代に於ける繡と繪畵との關係(下)」,『國華』243, 國華社, 1910. 8.

足立康,「天壽國繡帳の復原」,『建築史』295, 1940,『日本彫刻史の硏究』.

靑木茂作,『天壽國曼茶羅の新硏究』, 奈良: 鵤故鄕舍出版部, 1948.

秋山光和・辻本米三郎,『玉蟲廚子と橘婦人廚子』, 東京: 岩波書店, 1975.

공재(恭齋) 윤두서(尹斗緖)의 회화, 어떻게 볼 것인가[*]

안휘준(安輝濬)
서울대학교 인문대학 고고미술사학과 명예교수,
국외소재문화재재단 이사장

I. 머리말

조선왕조시대의 회화사를 통틀어 공재(恭齋) 윤두서(尹斗緖, 1668~
1715)만큼 독득한 역사적 인물은 다시없을 것이다. 그는 한 시대를 마무리
짓고 다른 한 시대를 여는 데 기여한 유일하고 대표적인 전환기적(轉換期的)
문인 출신 화가였기 때문이다.

그의 서거 300주년을 기념하여 국립광주박물관이 대규모의 종합적인
전시회를 열고 그의 생애, 학문, 시와 서화, 후대에 미친 영향 등을 다각적
인 측면에서 새롭게 조망하는 학술대회를 개최하는 것은 여간 의미가 크지
않다. 이는 기왕에 발표된 업적들과 더불어 큰 참고가 될 것이다.[1]

.........

[*] 국립광주박물관 편, 『공재 윤두서』(비에이디자인, 2014), pp. 424-437.
[1] 기왕에 나온 윤두서에 관한 대표적 단행본으로는 이내옥, 『공재 윤두서』(시공사, 2004)와 박

한 인물을 제대로 조망하는 것은 결코 쉬운 일이 아니다. 이를 위해서는 평면적인 나열식 검토보다는 이런저런 질문들을 던져 놓고 대비시켜 살펴보는 것이 훨씬 바람직하다고 생각된다. 이와 관련하여 필자는 윤두서보다 불과 8년 연하인 겸재(謙齋) 정선(鄭歚, 1676~1759)에 대하여「겸재 정선과 그의 진경산수화, 어떻게 볼 것인가」라는 졸문을 발표한 바 있다.[2] 같은 성격의 질문을 윤두서에게 던져보는 것은 꼭 필요하다고 본다. 왜냐하면 뒤에 살펴보듯이 윤두서와 정선은 불과 8년의 차이밖에 나지 않는데도 불구하고 그들의 화풍은 판이하게 다르고 따라서 시대를 가름하는 데 많은 참고와 대비가 되기 때문이다.

윤두서의 가계와 생애, 성리학·천문·지리·수학·의학·병법 등 다방면에 걸친 학문세계, 시와 회화·서예·시·음악 등 예술, 후손들과 후대의 화가들에게 미친 구체적인 영향 등에 관하여는 다른 여러 학자들이 전문적인 고찰을 하게 되어 있으므로 필자는 그의 회화사적 위상과 화풍상의 특징 등에 관해서 보다 큰 관심을 가지고 총괄적으로 조망하고 그 의의를 찾아보는 일에 치중하고자 한다.

.........
은순,『공재 윤두서-조선 후기 선비 그림의 선구자』(돌베개, 2010)를 꼽을 수 있다. 그동안 나온 작품집과 자료집, 여러 젊은 학자들의 논문들은 박은순의 저서에 실린 참고문헌 목록에 열거되어 있어서 참고된다. 윤두서 일가의 서화에 관한 박사논문으로는 차미애의「恭齋 尹斗緒 一家의 繪畵 研究」(弘益大 大學院 美術史學科, 2010.6)가 괄목할 만하다. 이 논문은『공재 윤두서 일가의 회화: 새로운 시대정신을 화폭에 담다』(사회평론아카데미, 근간)라는 책자로 곧 출판될 예정이다.

2 안휘준,「겸재 정선(1676~1759)과 그의 진경산수화, 어떻게 볼 것인가」,『歷史學報』제214호 (2012.6), pp. 1~23 및『한국 미술사 연구』(사회평론, 2012), pp. 437~468 참조.

II. 윤두서는 한국회화사상 어느 시대의 화가인가

윤두서는 생년(1668)과 몰년(1715)이 모두 분명하게 밝혀져 있으므로 그가 어느 시대의 사람인가를 묻는 것은 자연스럽지가 않다. 그럼에도 불구하고 그러한 질문을 던질 수밖에 없는 이유는 그가 조선시대의 회화사에서 초기(1392~약 1550)를 이은 중기(약 1550~약 1700)의 후반에 태어나 후기 (약 1700~약 1850)의 초엽까지 생존하였던 인물로서 중기와 후기, 양 시대에 걸쳐서 활약하였던 전환기의 화가였기 때문이다.[3]

이와 관련하여 고(故) 이동주 박사는 그의 저서에서 "그런 의미에서 윤공재가 중기의 꼬리격이라고 한다면 정겸재는 후기의 앞장 격이라고 함직하다"라고 언급한 바 있어서 주목된다.[4] 즉 그는 윤두서를 조선 중기의 인물로, 정선을 후기의 인물로 분류하여 본 것이다. 과연 윤두서를 중기의 화가로 보는 것이 합당한가 하는 문제가 제기된다. 필자가 윤두서를 후기의 화라고 보고 있는 견해와도 상치되어 더욱 논의의 여지가 크다.[5] 즉 윤두서를 조선 중기의 화가로 볼 것인지, 혹은 후기의 화가로 볼 것인지가 쟁점인 것이다. 이 쟁점을 풀거나 이해하기 위해서는 결국 윤두서의 회화, 곧 화풍을 살펴보는 것이 관건이라 하겠다.

윤두서는 산수화, 초상화, 도석인물화, 풍속인물화, 말 그림을 비롯한 동물화, 화조화, 정물화 등 다양한 주제의 그림을 그렸는데 이 그림들은 크게 보면 다음 장에서 살펴보듯이 조선 중기의 화풍을 계승하여 그린 보수

.........

3 안휘준,『한국회화사』(일지사, 1980), pp. 91~92, 154~155(주4) 참조.
4 李東洲,『韓國繪畫小史』(瑞文堂, 1982), p. 159 참조. 비슷한 견해는 다른 자리에서도 피력한
 바 있다. 李東洲·崔淳雨·安輝濬,「좌담 恭齋 尹斗緖의 繪畫」,『韓國學報』제17집(1979.12), pp.
 161~181 참조.
5 안휘준,『한국회화사』, pp. 211~216 참조.

적이고 전통적인 것들과 새로운 경향을 추구한 진취적이고 진보적인 것들로 구분된다. 전자의 경향을 가장 잘 드러내는 것은 중기의 절파계(浙派系) 화풍과 묵법(墨法)을 구사하여 그린 산수화들과 도석인물화(道釋人物畵)들이고, 후자에 해당되는 작품들은 남종화풍을 수용한 산수화 및 서양적 음영법(陰影法)을 소극적으로나마 보여주는 정물화를 비롯하여 조선시대에는 전에 없이 처음으로 그리기 시작한 본격적인 자화상 및 풍속화들이다. 이처럼 두 가지 상반되는 경향이 함께 나타날 경우 회화사나 미술사에서 편년을 할 때에 보다 주목해야 할 것은 새로운 경향이다. 대개의 경우 앞으로 본격적으로 전개될 회화나 미술계의 동향은 새로이 배태되고 출현하는 '새로운 경향'에 좌우되고 영향을 받기 때문이다. 윤두서의 작품들에서 처음으로 간취되는 남종화풍과 풍속화가 그 이후, 조선 후기에 본격적으로 풍미하게 되었던 것은 그 분명한 증거이다. 바꾸어 말하면 윤두서는 새로운 화풍들이 풍미하게 되는 조선 후기 회화의 단초를 연 첫 번째 대표적인 화가라 하겠다. 그러므로 윤두서는 조선 중기의 화가로 보기보다는 후기의 화가로 보고 분류하는 것이 보다 합당하다고 하겠다.

사실 정선이 종래의 실경산수화 전통을 바탕으로 남종화법을 적극적으로 융합하고 활용하여 파격적인 자신의 독자적 진경산수화풍을 창출할 수 있었던 근저에는 여러 가지 이유들 중에 남종화풍의 수용과 실학적 경향을 꼽을 수 있는데 이러한 실마리를 다소나마 윤두서에게서도 찾아볼 수 있다는 점을 간과하기 어렵다. 윤두서가 보여주는 새로운 경향은 정선의 경우처럼 완연하고 드라마틱하지 않을 뿐이다. 앞으로 새로운 각도에서 연구해볼 필요가 있는 과제라 하겠다.

III. 윤두서의 화풍을 어떻게 볼 것인가

윤두서의 회화를 총체적으로 보면 두 가지 서로 상반되는 듯한 이중적이고 복합적인 성향을 드러낸다. 즉 대부분의 산수화와 도석인물화(道釋人物畵)에서 볼 수 있는 보수적이고 전통적인 측면과 일부 남종화적 성향의 산수화, 파격적인 자화상, 새로운 풍속인물화들에서 간취되는 진취적이고 진보적인 경향이 대조를 보여 준다. 이러한 상반되는 경향은 새로운 시대를 연 대표적인 화가나 작가들에서는 다소간을 막론하고 종종 찾아볼 수 있는 현상이지만 윤두서의 경우처럼 그렇게 두드러지고 완연한 경우는 결코 흔하지 않다. 바로 이러한 사실이 윤두서를 한국회화사에서 각별한 존재로 살펴보지 않을 수 없게 한다. 위에서 언급한 두 가지 경향들 중에서 전자의 경우는 보편성이 강하고 널리 알려져 있으므로 되도록 간결하게 언급하고 비교적 충분히 규명되지 못한 후자의 경우를 좀 더 관심을 가지고 간략하게나마 살펴보고자 한다.

1. 보수적 전통주의

보수적이고 전통적인 경향의 화풍은 윤두서의 많은 작품들에서 보편적으로 나타나므로 굳이 상론을 요하지 않는다. 그래서 윤두서의 보수적 산수화풍과 인물화풍을 아울러 엿보는 데 참고가 되는 작품 한 점만을 간단히 소개하고자 한다.

윤두서의 〈무송관수도(撫松觀水圖)〉(도1)가 그것이다. 이 산수인물화에는 근경에 비스듬한 도현(倒懸)의 언덕과 산들이 흑백의 대조가 강한 묵법으로 그려져 있고 다소 과장된 형태의 구부러진 큰 소나무가 한 바위산의

옆구리에서 배태되듯이 위태롭게 솟아 있다. 어떻게 그렇게 크고 무거운 소나무가 그처럼 연약한 뿌리로 쓰러지지 않고 버틸 수 있는지 기적적이라는 느낌이 든다. 말 그림 등에서 추구했던 윤두서의 사실주의적 경향과는 한참 거리가 멀다. 그의 사실주의는 산수화보다는 말 그림과 초상화 등 인물화의 몫이었다고 믿어진다. 어쨌든

도1 윤두서, 〈무송관수도〉,《윤씨가보》, 비단에 먹, 18.2×19.0cm, 녹우당.

이 산과 소나무의 뒤에는 각각 한 명씩의 동자와 고사가 숨듯이 반신을 드러내고 있는데 이들의 모습은 조선 중기의 대표적 절파계(浙派系) 문인화가였던 이경윤(李慶胤, 1545~1646)의 전칭(傳稱) 작품인 〈시주도(詩酒圖)〉(도2)에 보이는 인물들과 생김새와 차림새가 너무도 비슷하다. 이처럼 윤두서가 전 시대인 조선 중기의 절파계 화풍을 많이 참고하고 구사하였음이 확인된다.

도2 이경윤, 〈시주도〉, 모시에 수묵, 23.3×22.5cm, 호림미술관.

　중국 명대(明代)의 화원인 대진(戴進, 15세기 전반)을 개조로 하여 형성된 직업화가들의 화풍인 절파계 화풍을 원화(院畵)를 배척하던 사인(士人)화가인 윤두서가 수용하여 구사한 것은, 그 이전에 이미 왕실 출신의 이경윤을 비롯한 문인화가들이나 화원들이나 대부분 신분상의 차이와 무관하

게 그 화풍을 따름으로써 조선 중기의 주류 화풍으로 자리를 잡고 있었기 때문인 것으로 판단된다.[6] 어쨌든 이러한 경향은 윤두서가 추가하였던 고학(古學)이나 고화(古畵)의 세계와 합치되는 것으로 풀이되기도 한다.[7]

윤두서가 참고하였던 조선 중기 화단에는, 잘 알려져 있듯이 절파계 화풍과 함께 조선 초기로부터 물려받은 안견파 화풍이 여전이 계승되고 있었으므로 윤두서도 그 화풍을 참고했을 가능성이 높아 보인다.[8] 그러나 그 영향의 잔흔은 너무나 미미하여 본격적으로 거론할 바가 못 된다. 이는 이경윤을 제외한 김시(金禔, 1524~1593), 이경윤의 아들 이징(李澄, 1581~1645 이후), 김명국(金明國, 1600~1662 이후) 등 조선 중기의 대표적 화가들이 앞 시대로부터 전해 받은 안견파 화풍과 함께 새로이 유행하던 절파계 화풍을 함께 구사했던 사실과 대비해 보아도 예외적인 사례라 하겠다.[9] 이처럼 윤두서가 안견파 화풍을 절파계 화풍처럼 적극적으로 수용하지 않았던 데에는 아마도 몇 가지 이유가 있었을 것으로 추정된다. 우선 윤두서가 참고했던 이경윤이 왕실 출신의 화가로서 거의 유일하게 안견파 화풍을 외면하고 오로지 절파계 화풍만을 구사했던 사실에서 영향을 받았던 결과일 가능성이 높아 보인다. 이와 더불어 안견이 화원으로서 윤두서가 외면하던 원체화(院體畵)의 대표적 존재였기 때문에 그의 화풍을 외면했을 가능성도 없지 않을 듯하다. 이 밖에 윤두서가 안견에 대하여 지녔던 일종의 편견도 한몫을 했을 것이다. 안견에 대한 윤두서의 편견은 그의 저술인 『기졸(記拙)』의

.........

6 절파계 화풍의 전래와 수용, 조선 중기에서의 유행 등에 대한 종합적 고찰은 안휘준, 「韓國浙派畵風의 研究」, 『美術資料』 제20호(1977.6), pp. 24~62 및 「절파계 화풍의 제양상」, 『한국 회화사 연구』(시공사, 2000), pp. 558~619 참조.

7 윤두서가 추구한 고학 및 고화에 관하여는 박은순, 앞의 책, pp. 119~128 참조.

8 李英淑, 「尹斗緖의 繪畵世界」, 『미술사연구』 창간호(1987), pp. 82~83 참조.

9 안휘준, 『한국 회화사 연구』, pp. 504~524 참조.

제2권「화평(畵評)」에서 잘 드러난다.[10] 윤두서는 안견에 대하여 다음과 같이 언급하였다.[11]

〈安堅〉(안견)

"넓으면서도 그리 넓지 않고 힘이 있으면서도 그리 굳세지 않으며, 산에는 기복이 없고 나무는 앞뒤로 어려서 그 고고(高古)한 곳이 썰렁한 저잣거리 같다. 낡은 집, 무너질 듯한 다리, 침엽수 나무, 바위 주름과 안개구름이 꽉 들어차 있기도 하고 어슴푸레하기도 하다. 독자적으로 동방의 거장으로 손꼽기에는 미치지 못하나 김시(醉眠)에 필적할 만하다.[博而不廣 剛而不健 山無起伏 樹少面背 然其高古處 如寒墟小市 古屋危橋 樹枝枝針 石皺雲蒸 森然黯然 自不可及 殆東方之巨擘 醉眠之亞匹]"

전반적인 평은 물론 안견의 화풍을 계승하고 절파계 화풍도 앞장서 수용하였던 김시보다도 못하다(亞匹)라고 본 것은 아무래도 납득이 되지 않는다. 윤두서가 같은「화평」에서 김시와 이경윤에 대하여 내린 평가를 보면, 그런 느낌을 더욱 떨굴 수가 없다.[12]

〈司圃〉(사포 김시)

"진하면서도 여유가 있고 넓으면서도 멀리까지 깊이감이 있으며, 낡음과

10　『기졸(記拙)』은 필자가 동아일보의 이용우 기자(전 광주비엔날레재단 대표)와 윤두서의 종손 윤형식 선생의 협조로 1982년 3월에 종손 댁의 책더미 속에서 찾아낸 것으로 윤두서의 회화관을 이해하는 데 많은 참고가 된다.『東亞日報』1982년 3월 10일자 보도 참조. 당시 조사에 적극 협조해 주신 종손 윤형식 선생에게 거듭 감사한다.

11　번역은 이태호,『조선후기 회화의 사실정신』(학고재, 1996), p. 380 참조.

12　이태호, 위의 책, p. 382 참조.

건장함이 뚜렷하고 섬세하면서도 정교하다. 동방의 대가로서 당대의 독보라고 부를 만하다.[濃膽潤遠 老健纖巧 可謂東方大家 昭代獨步]"

〈鶴林正〉(학림정 이경윤)

"힘차면서 견실하고 단아하면서 깨끗하다. 그런데 협소한 점이 아쉽다.[剛緊雅潔 而恨其狹小]"

특히 김시에 대한 평가의 끝부분은 김시에게보다는 오히려 안견에게 돌리는 것이 훨씬 순리일 것 같은 느낌마저 든다. 김시와 이경윤이 문인 출신의 화가들이고 안견이 화원 출신임을 감안해도 여전히 지나치다는 생각이 든다. 아마도 윤두서가 왜란과 호란을 겪으며 많은 문화재들이 회진되거나 일실되었던 이후의 시대를 살면서 〈몽유도원도(夢遊桃源圖)〉와 같은 안견의 걸작들은 더 이상 접하지 못하고 수준이 떨어지는 전칭작들만 볼 수 있었던 데에 기인한 것이 아닐까 여겨진다.[13]

이러한 문헌기록과 현재 남아 있는 작품들로 보면 윤두서의 보수적이고 전통적인 화풍은 조선 초기보다는 바로 앞 시대인 조선 중기의 화풍을 참고하고 계승한 데에서 이루어진 것으로 판단된다.

2. 진취적 진보주의

조선시대 회화사에서 공재 윤두서를 특히 주목하게 되는 이유는 앞에서 잠시 살펴본 보수적인 전통주의 경향보다는 그가 보여주기 시작한 진취적이고 진보주의적인 화풍 때문이다. 윤두서의 진취적이고 진보주의적인 화

.........
13 안견의 〈몽유도원도〉와 그의 전칭작품들에 대한 종합적 고찰은 안휘준,『개정신판 안견과 몽유도원도』(사회평론, 2009) 참조.

풍은 그의 남종산수화, 자화상, 풍속인물화, 정물화 등에서 완연하게 드러난다. 따라서 이 분야들의 대표작들을 간략하게나마 살펴보는 것이 요구된다.

1) 남종산수화

윤두서는 조선 후기의 화가들 중에서 제일 먼저 남종산수화풍을 수용하여 구사하기 시작했던 인물이어서 주목된다. 그는 종래의 실경산수화 전통을 계승하고 남종산수화풍을 적극적으로 받아들여 결합해서 독자적, 독창적 진경산수화풍을 창출한 18세기 최고의 산수화가인 8년 연하의 겸재 정선보다도 앞서서 남종화풍을 비록 소극적으로나마 수용하였던 것이다. 사실 남종화풍은 우리나라에 전래되고 수용되기 시작한 지는 꽤 오래되었으나 윤두서의 시대까지도 아직 유예기나 다름없던 때여서 그의 남종화에 대한 관심은 남다른 바가 있었다.[14]

윤두서는 기록상으로는 북송의 묵죽화가 소식(蘇軾), 원대(元代) 초기의 전선(錢選)과 조맹부(趙孟頫), 원말의 4대가[(황공망(黃公望), 오진(吳鎭), 예찬(倪瓚), 왕몽(王蒙)] 등 중국의 남종문인화를 폭넓게 받아들인 것으로 짐작되나,[15] 실제로 남아 있는 작품들에 의거하여 보면 그 수용의 폭은 제한적이었던 것으로 믿어진다. 일례로 그는 황공망의 〈사산수결(寫山水訣)〉을 베끼기까지 했지만 황공망의 〈부춘산거도(富春山居圖)〉 등의 대표작들에서 볼 수 있는 전형적인 피마준법(披麻皴法)을 분명하고 뚜렷하게 구사한 작품은 눈에 띄지 않는다.[16]

.........

14 안휘준, 「한국 남종산수화의 변천」, 『한국 그림의 전통』(사회평론, 2012), pp. 207~282 참조.

15 이내옥, 앞의 책, pp. 308~347 참조.

16 〈부춘산거도〉는 정선과 그의 친구들에게는 잘 알려져 있었음이 분명하다. 안휘준, 『한국 회화사 연구』, p. 682 참조. 이 작품에 대하여는 『富春山居圖』(天津人民美術出版社, 2007) 및 『山水合璧: 黃公望與富春山居圖特展』(台北: 國立故宮博物院, 2011) 참조.

도3 윤두서, 〈평사낙안도〉, 18세기 초, 비단에 엷은 먹, 26.5×19.0cm, 개인 소장.

도4 윤두서, 〈춘경산수도〉, 《가전보회》, 18세기 초, 종이에 먹, 33.3×67.0cm, 녹우당.

도5 윤두서, 〈모정산수도〉, 《윤씨가보》, 18세기 초, 종이에 먹, 24.6×23.0cm, 녹우당.

도6 윤두서, 〈강안산수도〉, 《윤씨가보》, 18세기 초, 종이에 먹, 24.4×23.0cm, 녹우당.

도7 윤두서, 〈수애모정도〉, 《윤씨가보》, 18세기 초, 종이에 먹, 16.8×16.0cm, 녹우당.

이 점은 윤두서가 제일 선호하고 자주 참고하였던 예찬(倪瓚)의 화풍을 수용함에 있어서도 엇비슷한 양상을 보여준다. 즉 윤두서의 〈평사낙안도(平沙落雁圖)〉(도3), 〈춘경산수도(春景山水圖)〉(도4), 〈모정산수도(茅亭山水圖)〉(도5), 〈강안산수도(江岸山水圖)〉(도6), 〈수애모정도(水涯茅亭圖)〉(도7)를 비롯한

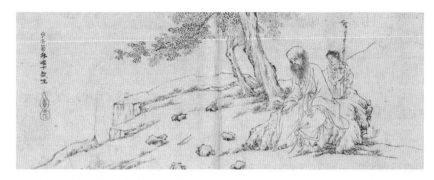

도8 윤두서, 〈수하휴게도〉,《윤씨가보》, 18세기 초, 종이에 먹, 10.8×28.4cm, 녹우당.

남종산수화들을 보면 전체적인 구도, 포치, 수지법(樹枝法) 등에서는 오직
윤두서의 〈수하휴게도(樹下休憩圖)〉(도8) 등 지극히 일부의 작품에서만 희미
하게 감지될 뿐이다.[17] 오진의 화풍과 왕몽의 우모준법(牛毛皴法)도 윤두서
의 작품들에서는 보이지 않는다.

　　이러한 사실은 윤두서가 원말 4대가를 비롯한 중국의 대표적인 남종
화가들의 격조 높은 원작들을 직접 접하고 그 영향을 온몸으로 짙게 받았
을 가능성이 높지 않음을 시사한다고 판단된다. 당시의 시대적 여건이나 윤
두서의 주변 환경 등도 그림에 관한 한 문화적으로 척박하고 제한적이었던
데에서 기인한 현상으로 풀이된다. 그는 오히려 곁에 지니고 있던『고씨역
대명인화보(顧氏歷代名人畵譜)』에 많이 의존하였던 듯하다.[18] 전반적인 구도
와 구성, 수지법, 옥우법(屋宇法) 등은 분명하게 담고 있으면서도 각종 준법
의 표현은 한계를 지니고 있는 화보의 제한성을 윤두서의 남종화 작품들도

.........

17　　박은순, 앞의 책, pp. 262~264 참조.
18　　『고씨화보(顧氏畵譜)』의 최초 전래와 관련해서는 안휘준,『한국 회화사 연구』, p. 525, 528 참
　　　조. 이 화보의 관한 고찰은 허영환,「고씨화보 연구: 중국의 화보」,『연구논문집』Vol. 31, No.
　　　1(성신여자대학교, 1991), pp. 281~302; 송혜경,「『고씨화보』와 조선후기 화단」,『미술사연구』
　　　제19호(2005), pp. 145~180 참조.

도9 윤두서, 〈수하모정도〉,《윤씨가보》, 도10 『고씨화보』 중 문징명 작품.
18세기 초, 종이에 수묵, 31.2×24.2cm,
녹우당.

마찬가지로 그대로 드러내고 있는 것이다. 윤두서가 『고씨화보』를 많이 참
조했다는 사실은 그가 그린 〈수하모정도(樹下茅亭圖)〉(도9)가 이 화보에 실
려 있는 명대 오파(吳派)의 대표적 화가인 문징명(文徵明)의 작품(도10)을 방
한 것이라는 분명한 사실에서도 거듭 확인된다.[19] 이밖에 흥미롭게도 윤두
서의 이 작품에서 나무의 옆에 있는 바위가 남종화풍과는 무관한 절파계
화풍으로 그려져 있는 사실이 주목된다. 윤두서 남종화의 절충적 성격과 한
계성을 드러내는 것으로 풀이된다. 그러나 이러한 점들이 반드시 윤두서의
기량(技倆) 부족이나 남종화풍에 대한 이해의 미흡을 말하는 것으로 보는
것은 합당하지 않다. 단지 뛰어난 중국의 남종화 진작들을 직접 충분히 보
지 못했던 사실 자체를 말해주는 것으로 이해된다. 이러한 제한된 여건 속

.........

19　박은순, 앞의 책, p. 121 참조.

도11 김식, 〈고목우도〉, 17세기 중엽, 지본담채, 51.8×90.3cm, 국립중앙박물관.

도12 윤두서, 〈조어도〉,《가물첩》 10면, 1708년, 비단에 수묵, 26.7×15.1cm, 국립중앙박물관.

에서 윤두서가 누구보다도 앞장서서 남종화풍에 눈을 돌리고 실험적 접근을 시도했다는 사실을 높이 평가해야 마땅하다. 그가 그처럼 남종화의 길을 열었기에 곧이어서 조선 후기 화단에서 남종화가 풍미할 수 있게 되었다고 볼 수가 있기 때문이다. 윤두서의 남종화는 이처럼 일정한 한계성에도 불구하고 결코 과소평가할 수가 없다.

윤두서의 남종산수화 수용과 관련하여 또 한 가지 주목되는 것은 그의 이중적, 절충적, 복합적 태도이다. 예를 들어 그의 〈평사낙안도〉(도3)를 살펴보면 그 점이 잘 드러난다. 강을 사이에 두고 원경과 근경이 나뉘는 구도와 구성, 근경에 서 있는 세 그루 나무들의 종류와 형태 등 수지법 등은 분명히 예찬 계통의 남종산수화의 영향을 보여주나 원경의 산들을 표현한 묵법은 조선 중기 김식(金埴)의 전칭 작품인 〈고목우도(枯木牛圖)〉(도11)와 크게 다를 바 없다. 이처럼 윤두서는 새로운 남종화풍을 받아들이는 진취적 경향과 조선 중기의 전통을 계승하는 보수적 태도를 함께 보여준다. 이러한 윤두서의 이중적·복합적 화풍은 그의 〈조어도(釣魚圖)〉(도12) 등의 다른 작품들에서도 다소간의 차이를 막론하고 마찬가지로 드러난다. 보수적 태도와 진보적 태도를 동일 작품들에서 이처럼 강하고 끈덕지게 드러내는 다른 화가를 찾아보기는 쉽지 않다. 윤두서의 독특한 회화세계라 하겠

다. 윤두서는 전통주의자였던 반면에 조선 후기 남종화의 선구자이기도 하였다.

2) 자화상

윤두서의 화가로서의 파격성, 진취성, 관찰력, 빼어난 기량과 재능 등을 한꺼번에 보여주는 것은 그의 대표작인 〈자화상〉(도13)임을 부인할 수 없다. 이 자화상은 워낙 유명하고 여러 학자들이 각종 저술을 통해 특징들을 언급한 바 있으며 필자 자신도 졸견을 적은 바 있으므로 이 글에서는 자세한 구체적 서술은 피하고자 한다.[20] 그 대신 이 자화상의 회화사적 의의를 간략히 지적하고자 한다.

첫째로 윤두서가 자신의 자화상을 그린 것은 고려 말의 공민왕(恭愍王, 1330~1374, 재위 1351~1374)과 조선 초기의 김시습(1435~1493) 이래 2백수십 년 만에 처음 있는 일이어서 회화사적으로 매우 의미가 크다.[21] 조선시대의 화가로는 15세기 김시습 이후 처음으로 스스로의 모습을 화폭에 담은 것이다. 실제로 작품이 남아 있는 것은 18세기 초 이전의 화가로는 유일하다. 왜 그가 자화상을 그렸는지는 알 수 없지만 그가 실학자적 입장에서 자아에 대한 인식을 구체화시켜 표현한 것으로 보는 것은 타당하다고 여겨

.........

20 윤두서의 자화상에 관하여는 여러 학자들이 이런저런 글들에서 고찰한 바 있으나 그 중에서 참고하기 편한 최소한의 서너 가지 저술을 꼽는다면 조선미, 『한국의 초상화: 形과 影의 예술』(돌베개, 2009), pp. 224~231; 이태호, 『옛 화가들은 우리 얼굴을 어떻게 그렸나』(생각의 나무, 2008), pp. 180~184; 안휘준, 『청출어람의 한국미술』(사회평론, 2010), pp. 231~233 참조. 논문이나 해설은 이내옥, 「공재 윤두서 자화상 소고」, 『美術資料』 제47호(1991), pp. 72~89; 강관식, 「윤두서상」, 『한국의 국보』(문화재청 동산문화재과, 2007), pp. 30~36 참조.

21 공민왕은 자신의 왕비인 노국대장공주(魯國大長公主, ?~1365)와 신하인 염제신(廉悌臣, 1304~1382)의 초상화를 그렸을 뿐만 아니라 거울에 비친 자신의 모습을 그리기도 하였다. 오세창(吳世昌), 『근역서화징(槿域書畵徵)』(신한서림, 1970), pp. 34~35 및 조선미, 『韓國의 肖像畵』(悅話堂, 1983), p. 328 참조.

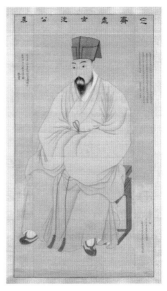

도13 윤두서, 〈자화상〉,
18세기 초, 종이에 담채,
38.5×20.5cm, 국보
제240호, 녹우당.

도14 윤두서,
〈정재처사심공진〉,
1710년, 비단에 채색,
160.3×87.7cm, 보물
제1488호, 국립중앙박물관.

진다. 어쨌든 윤두서가 자화상을 그린 것은 한국회화사상 일대 파격적인 일
이라 할 수 있다. 윤두서의 진취성을 드러내는 가장 대표적인 사례임도 분
명하다.

　　그런데 윤두서는 언제 이 자화상을 그렸을까? 기록상으로는 정확하
게 밝혀진 바가 없다. 다만 일부 연구자들은 윤두서가 해남으로 낙향했던
1713년이나 그 이전으로 보고 있다.[22] 제작 연대만이 아니라 제작하게 된
동기도 불분명하다. 필자의 졸견으로는 아마도 윤두서가 친구였던 심득경
(沈得經, 1673~1710)이 1710년 8월에 사망하자 그의 사후 초상화를 그리기
시작하여 같은 해 11월에 완성하였던 것이 자신의 자화상을 그리게 된 계
기가 아니었을까 생각된다(도14).[23] 이미 세상을 떠나 더 이상 앞에서 실제

.........

22　　유홍준, 「공재 윤두서-자화상 속에 어린 고뇌의 매력」, 『화인열전』 1(역사비평사, 2001), p. 58;
　　　강관식, 「윤두서상」, 『한국의 국보』(문화재청 동산문화재과, 2007), pp. 30~36; 차미애, 앞의 박
　　　사학위논문, pp. 383~384 참조. 차미애는 1711~1713년경에 제작되었을 것으로 보았다.

로 볼 수 없게 된 친구의 모습을 머리에 떠올리면서 그릴 수밖에 없었던 어려움을 겪으면서 자신도 초상화를 남기지 않고 죽게 되면 어떻게 되겠는가를 절감하게 되어 내친 김에 자신의 자화상도 그리게 되었을 가능성이 높다고 추측된다. 이렇게 본다면 윤두서의 자화상은 윤두서가 심득경상을 완성한 1710년 11월 이후에 착수하여 다음 해인 1711년경에 완성했을 가능성이 없지 않다고 믿어진다. 더 늦추었다면 제작 의지가 약화되고 무산되었을지도 모른다. 윤두서의 자화상이 기억을 되살려 그린 심득경상보다 훨씬 더 응축되고 밀도가 높은 것은 자신의 모습을 거울 속에 들여다보면서 차분하고 느긋하게 면밀히 관찰할 수 있었기 때문으로 이해된다. 어쨌든 이 자화상이 1710년에 제작된 심득경 초상화보다 앞서서 그려졌다고 보기는 어려울 듯하다.

둘째로, 의관을 정제한 품위 있고 권위 있는 모습이 아닌, 흑건을 쓴 꾸미지 않은 야인의 모습으로 있는 그대로의 자신을 그려낸 윤두서의 대범함과 솔직함이 돋보이는 점이다. 허세나 권위를 드러내거나 자신을 미화할 생각은 애초부터 없었다고 생각된다. 이전의 어떤 초상화와도 비교되지 않는 완전히 다른 초상화를 창출하였다. 윤두서의 파격성과 독창성, 진취성이 단연 돋보인다. 특이하기 그지없다. 오죽하면 친구인 이하곤(李夏坤, 1669~?)이 "긴 수염이 나부끼고, 얼굴은 윤택하고 붉어서 바라보는 사람은 그가 선인(仙人)이나 검사(劍士)로 의심한다"라고까지 언급하였겠는가.[24]

.........

23 심득경 초상에 관하여는 조선미,『한국의 초상화: 형과 영의 예술』, pp. 240~245;『조선시대 초상화』I(국립중앙박물관, 2007), 도2의 도판들 및 해설;『한국의 초상화』(문화재청, 2007), pp. 220~225; 이경화, 「윤두서의 〈定齋處士沈公眞〉연구: 한 남인 지식인의 초상 제작과 友道論」,『미술사와 시각문화』제8호(2009), pp. 152~193; 문동수, 「사대부 초상화의 재발견: 사후초상」,『초상화의 비밀』(국립중앙박물관, 2011), pp. 265~266 참조.

24 李夏坤, 「尹孝彦自寫小眞贊」,『頭陀草』, 韓國文集叢刊 第17冊. 원문과 번역문은 차미애, 앞의 박

도 13-1 윤두서, 〈자화상〉 상세.

도 14-1 윤두서,
〈정재처사심공진〉 상세.

셋째로, 윤두서가 본래 의도했든 안했든 결과적으로는 중요한 부분과 덜 중요한 부분을 차등 표현한 점이 주목된다. 아주 특이하게도, 중요하게 여긴 눈, 코, 입, 수염, 흑건은 정밀묘사를 분명하게 한 반면에 귀와 옷깃은 제대로 성심을 다하지 않아 현재 육안으로는 식별이 어려울 정도이다. 특수 촬영을 통해서만 그 흔적이 엿보일 뿐이다.[25] 귀는 색선(色線)이나 가는 먹선으로, 옷깃은 분명한 먹선으로 확실하게 드러나도록 표현하지 않았다. 옷깃은 유탄약사(柳炭略寫)를 했던 것으로 믿어진다. 눈, 코, 입, 수염, 흑건처럼 중요하게 여겼다면 먹선으로 분명하게 마무리하지 않은 채 앞으로 지워질지도 모르는 상황을 방치할 수 있었을까. 이러한 상황이 생기게 된 데에는 세 가지 가능성이 있다고 생각된다. ① 믿기지는 않지만 중요한 부분과 그렇지 않은 부분을 차별하여 표현했을 가능성, ② 미완성의 작품, 즉 초본이었을 가능성, ③ 눈, 코, 입, 수염 등 정면관의 얼굴 부분은 윤두서 자신이 그렸으나 귀와 옷깃은 누군가가 후에 배선법(背線法)과 배채법(背彩法) 등을 사용하여 보필(補筆)하였을 가능성 등이다. 이 세 가지 가능성들을 면밀히 점검해 볼 필요가 있을 것으로 믿어진다. 특히 세 번째 가능성과 관련하여 희미한 붉은 선으로 그려진 귀의

.........

　　사학위논문, pp. 383~384 참조.

25　이태호, 「옛 사진과 현재의 사진이 빚어낸 파문-기름종이의 배면선묘(背面線描) 기법과 그 비밀」, 『한국고미술』 10(미술저널, 1998. 1·2월), pp. 62~67; 이수미 외, 「〈尹斗緖自畵像〉의 표현 기법 및 안료 분석」, 『美術資料』 제74호(2006.7), pp. 81~93; 조선미, 『한국의 초상화: 형과 영의 예술』, pp. 227~231 참조.

모양은 너무 단순하고 어색하며(도13-1), 눈, 코, 입, 수염 등의 표현에 비하여 수준이 많이 떨어지는 점이 잘 납득이 되지 않는다. 이 귀 그림은 윤두서가 그린 것을 아무도 부인할 수 없는 심득경 초상화 속의 왼쪽 귀 표현과 비교해보면 더욱 수긍이 안 된다. 심득경의 잘 생긴 왼쪽 귀는 귓털을 포함하여 모든 부분이 세밀하고 분명하게 표현되었다(도14-1). 윤두서의 화법과 기량에 걸맞는 솜씨와 정성이 드러나 있다. 이 비교를 통하여 보듯이 윤두서 자화상의 귀 표현은 인정하기 어려울 정도로 수준이 뒤진다. 의문이 아닐 수 없다. 아마도 누군가가 귀와 옷깃을 보필한 것으로 보아야 마땅할 듯하다. 이 의심쩍은 귀와 옷깃의 표현을 배제하면 나머지는 똑떨어지는 윤두서의 솜씨이다. 결국 현재에도 분명하게 모습과 솜씨를 드러내는 눈, 코, 입, 수염, 흑건 등의 얼굴 부분만이 윤두서의 솜씨라고 믿어진다. 즉 윤두서는 처음부터 부수적인 귀와 옷깃의 표현에는 관심이 없었고 오로지 얼굴 부분만 집중하여 표현하고자 했다고 생각된다. 현재 보이는 부분이 윤두서가 본래 의도했던 원래의 진상(眞像)이라고 보아야 마땅할 것이다. 윤두서 이외에는 어느 누구도 생각조차 할 수 없던 파격적인 자화상임을 아무도 부인할 수 없을 것이다. 그리고 이 초상화는 묘사의 완결성이 높아서 단순한 초본이라고 보기가 어렵다. 또한 전형적인 의관을 갖춘 제대로 된 초상화 제작을 염두에 둔 초본으로 보이지도 않는다. 결국 초본처럼 보이는 완결된 자화상이라 하겠다.

넷째로, 사실적 표현과 과장법을 혼용한 점도 눈길을 끈다. 눈과 눈썹, 코, 입의 표현은 합리적이고 무리가 없다고 생각되나 구레나룻, 콧수염, 턱수염 등은 아무래도 과장된 모습을 띠고 있다는 생각을 떨굴 수가 없다. 수염의 무성함과 길이가 보통 한국 남성의 통례를 넘어섰다는 생각이 든다. 특히 양쪽 구레나룻의 수렴들이 밑을 향하지 않고 오히려 위쪽을 향하

도15 강세황, 〈방공재춘강연우도〉, 비단에 수묵, 29.5×19.7cm, 개인 소장.

여 뻗쳐 있는 것은 윤두서가 자의적으로 표현한 결과라고 믿어진다. 아마도 야취를 고조시키고 남성성을 제고시키고자 하였던 것은 아닐까 추측된다. 이 그림을 보면 윤두서의 친구 옥동(玉洞) 이서(李漵, 1662~1723)가 제문(祭文)에서 윤두서는 재상(宰相)의 재질과 장군의 재목을 갖추었다고 한 말에 공감이 간다.[26] 윤두서가 말을 좋아하고 말 그림을 많이 그렸던 사실과도 부합한다. 어쨌든 위로 뻗친 무성한 구레나룻 속에 귀가 숨겨지는 것은 오히려 자연스러워 보인다.

다섯째로, 심리묘사를 시도한 낌새가 보인다. 쌍꺼풀진 길고 적당히 큰 눈들, 또렷한 눈동자들, 눈 주위를 감싼 듯한 붉은 색조의 눈 사위 등을 보면 기운생동(氣韻生動)하면서도 거울 속에 비친 윤두서 자신의 표정에서는 알 듯 모를 듯한 심리가 감지된다. 자연스럽게 다문 입과 입술도 일조를 하고 있다.

여섯째로, 한국회화사상 가장 많은 자화상을 남긴 표암(豹菴) 강세황(姜世晃, 1713~1791)에게 미쳤을 윤두서의 영향을 생각해 볼 필요가 있다.[27] 윤두서와 강세황은 생년으로 보면 45년의 차이가 난다. 얼핏 생각하면 영향을 주고받기에는 연대 차이가 커 보인다. 그러나 영향이란 수백 년 뒤에

26 이동주 박사가 좌담 중에 인용한 바 있다. 이동주·최순우·안휘준, 「좌담 공재 윤두서의 회화」, 『韓國學報』 제17집(1979.12), p. 170 참조.

27 강세황에 관하여는 변영섭, 『豹菴 姜世晃 繪畵 硏究』(一志社, 1988); 『豹菴 姜世晃』(예술의 전당, 서울서예박물관, 2003); 한국미술사학회편, 『표암 강세황: 조선후기 문인화가의 표상』(경인문화사, 2013); 『시대를 앞서 간 예술혼 표암 강세황: 탄신 300주년 기념 특별전』(국립중앙박물관, 2013); 안휘준, 「표암 강세황(1713~1791)과 18세기의 예단」, 『한국 미술사 연구』(사회평론, 2012), pp. 469~507 참조.

도 16 강세황, 〈자화상〉, 1766,
유지본담채, 28.6×19.8cm, 개인 소장.

도 미칠 수 있는 것이어서 반세기 정도의 차이는 크게 문제될 것이 없을 듯하다. 강세황이 윤두서의 영향을 받았음은 그가 그린 〈방공재춘강연우도(倣恭齋春江煙雨圖)〉(도15)에 의해 입증된다. 즉 그림의 상단에 쓰인 대로 강세황이 공재 윤두서의 〈춘강연우도〉를 방하여 그린 작품이어서 강세황이 윤두서의 산수화를 공부했음이 분명하게 밝혀진다. 현재 윤두서의 원작은 밝혀져 있지 않지만 그의 다른 작품인 〈조어도〉(도12)와 강세황의 방작을 비교해보면 전체적인 구도와 구성, 조어 장면, 산들의 모습 등 모든 면에서 매우 흡사하여 상호 연관성을 부인할 수 없다.

산수화에 보이는 윤두서와 강세황의 친연성은 자화상의 표현에 있어서도 대동소이하게 간취된다. 일례로 강세황의 자화상들 중에서 개인 소장의 유지초본(油紙草本)의 〈자화상〉(도16)과 비교하여 보면 흑건의 상부가 잘려나간 듯한 모습, 눈, 코, 입, 수염 등 안면 묘사법과 옷깃의 표현방법 등 여러 면에서 상통한다. 굳이 긴 설명을 요하지 않는다. 다만 강세황은 이 초본 자화상에서 처음에는 윤두서의 자화상에서처럼 건의 윗부분을 잘려나간 모습으로 표현했다가 뒤에 먹선으로 잘려나간 부분을 그려서 원래의 형태대로 되살린 것이 눈이 띈다. 두 자화상 사이의 불가분의 연관성을 엿보게 한다. 그러나 이것이 강세황이 윤두서의 자화상을 실견한 데에서 비롯된 것인지, 누군가에게서 윤두서의 자화상에 관하여 들은 바가 있어서 그렇게 그

려본 결과인지, 아니면 우연의 일치인지는 현재로서는 단정하기 어렵다. 어쨌든 윤두서가 문인화가로서 자화상을 그렸던 사실과 그가 구사한 표현방법 등은 후대의 강세황에게 좋은 선례가 되었음이 분명하다고 믿어진다.

3) 풍속인물화

공재 윤두서가 진취성을 발휘하여 조선 후기의 회화 발전에 기여한 또다른 업적은, 바로 진정한 의미에서의 풍속화 또는 풍속인물화를 처음으로 그림으로써 그 초석을 놓고 방향을 제시하였다는 점이다. 윤두서 이전에도 넓은 의미에서의 풍속화라 할 수 있는 궁중기록화, 문인들의 계회도 등 인간의 생활이나 활동을 그리는 회화 전통이 없었던 것은 아니나,[28] 서민들의 일상생활 양태 등을 주제로 한 좁은 의미에서의 풍속화는 윤두서가 효시임을 부인할 수 없다. 윤두서가 그리기 시작하고 조영석, 강희언, 김두량 등이 그 뒤를 따름으로써 그 기반이 다져지고 그 터전 위에서 김홍도, 김득신, 신윤복 등의 화원 출신 대가들이 풍속화의 꽃을 만발하게 하였던 것이다.[29]

윤두서가 그린 풍속화들 중에서 맨 먼저 주목이 되는 작품은 첫 번째 단계에 속하는 〈경전목우도(耕田牧牛圖)〉(도17)이다. 소를 몰아 밭을 갈고 있는 농부의 모습을 대경(大景)산수 속에 화면의 중심이 되도록 포치하여 표현하였다. 근경 왼편에 서 있는 두 그루의 나무들이 근경과 후경의 산들을

.........

28 궁중기록화는 박정혜, 『조선시대 궁중기록화 연구』(일지사, 2000) 참조. 계회도에 관해서는 안휘준, 「한국의 문인계회와 계회도」, 『한국 그림의 전통』(사회평론, 2012), pp. 285~320 참조. 계회도에 관해서는 윤진영 박사를 비롯한 여러 소장 학자들의 업적이 많이 나와 있다. 그 일부는 안휘준, 같은 책, pp. 319~320에 실려 있다.

29 풍속화에 관하여는 안휘준, 「한국 풍속화의 발달」, 『한국그림의 전통』, pp. 321~384 및 『풍속화』, 한국의 美 19(중앙일보, 『계간미술』, 1985); 이태호 『풍속화』 하나・둘(대원사, 1995~1996); 정병모, 『한국의 풍속화』(한길아트, 2000) 참조.

도17 윤두서, 〈경전목우도〉,
《윤씨가보》, 18세기 초, 비단에
수묵, 25.0×21.0cm, 녹우당.

도18 김두량, 〈목동오수도〉, 종이에 옅은 채색, 31.0×51.0cm,
조선미술박물관.

도17-1 윤두서, 〈경전목우도〉 상세.

시각적으로 연결시켜 주면서 보는 이의 시선을 밭갈이 장면에 쏠리게 한다. 자연은 위대하고 인간과 동물은 하찮아 보여서 이 그림과는 무관한 중국 거비파(巨碑派) 화가들의 자연관이 떠오르게 한다. 남종화풍의 영향은 안 보이고 조선 중기 화풍의 잔흔이 감지된다.

밭갈이 장면 못지않게 흥미로운 장면이 오른쪽 하단부의 근경에 숨기듯 그려져 있다(도17-1). 풀을 뜯는 두 마리의 소들을 앞에 두고 풀단을 베개 삼아 누워서 자고 있는 목동의 모습이 이채롭다. 이 장면은 이 그림을 보는 사람에게는 일종의 보너스와도 같다. 주의 깊은 감상자가 아니면 밭갈이 장면에 시선을 뺏긴 채 간과하기 쉽다. 오직 그림의 구석구석을 살펴보는 감상자의 눈에만 뜨이는 보너스 장면인 것이다. 바로 덤으로 주어지는 이 장면을 키우고 강조해서 그린 작품이 윤

두서의 제자로 밝혀진 김두량(金斗樑, 1696~1763)의 〈목동오수도(牧童午睡 圖)〉(도18)이다.[30] 풀 베개를 베고 달콤한 낮잠에 빠져 있는 목동과 소는 더이상 윤두서의 그림에서처럼 숨겨진 듯 한쪽 구석에 조그맣게 그려지던 존재들이 아니다. 스승과는 달리 제자인 김두량은 그들을 주인공으로 삼아 적극적으로 당당하게 묘파하였다. 목동과 소가 함께 배부른 상태인데 볼록한 배의 표현에는 서양적 음영법(陰影法)

도19 강세황, 〈채애도〉,《윤씨가보》, 모시에 수묵, 30.4×25.0cm, 녹우당.

이 적극적으로 구사되어 있어서 사제 간의 시대적 차이를 드러내기도 한다. 그러나 음영법 자체는 김두량이 스승인 윤두서로부터 이어받았을 가능성이 높다. 이 그림의 위편에는 윤두서를 공부한 표암 강세황의 찬문이 곁들어져 있어서 윤두서·김두량·강세황 3인의 회화사적 관계를 짐작케 한다.

윤두서의 풍속화는 나물캐는 두 여인들을 주제로 한 〈채애도(採艾圖)〉(도19)에서 크게 변화하였음이 드러난다. 풍속 장면이 산수 배경에 비하여 아주 작게 소극적으로만 그려진 〈경전목우도〉에서와는 달리 〈채애도〉에서는 인물이 산수 배경과 대등한 비중을 차지하고 있다. 주인공인 여인들이 화면의 중앙을 차지하고 있을 뿐만 아니라 크게 그려져 있어서 오히려 배경의 산보다도 비중이 커 보인다. 〈경전목우도〉에 비하면 파격적인 변화가 아닐 수 없다. 그림의 주인공을 농촌의 평범한 여인들로 삼은 점, 여인들의

.........

30 김상엽, 「南里 金斗樑의 作品 世界」, 『미술사연구』 제11호(1997), pp. 69~96 참조.

도20 윤용, 〈협롱채춘도〉,
종이에 담채, 27.6×21.2cm,
간송미술관.

도22 김득신, 〈성하직리도〉, 18세기 말~19세기 초,
종이에 옅은 채색, 22.4×27.0cm, 간송미술관.

도21 윤두서, 〈짚신짜기〉,
《윤씨가보》, 모시에 먹,
32.4×20.2cm, 녹우당.

나물 캐는 모습을 주제로 한 점, 여인들의 정면이 아닌 측면과 뒷모습을 표현한 점 등도 모두 한국회화사상 최초의 이례적인 사례여서 주목하지 않을 수 없다. 배경의 산을 그려낸 묵법은 김식의 〈고목우도〉(도11)에서 보듯이 조선 중기의 전통을 고집스럽게 따르고 있다. 조선 중기의 전통적인 묵법과 참신한 진취적 풍속화가 한 화면에서 어우러져 있는 것이다. 왼편 상단의 여백에 작고 검은 꾀꼬리를 그려 넣어 허전함을 메우고 두 번째 여인이 머리를 들어 그 새를 바라보는 모습으로 표현하여 새와 여인 사이의 교감과 화창한 봄날의 화평한 분위기가 함께 보는 이에게 감지된다.

윤두서의 이 작품은 그의 손자인 윤용(尹愹, 1708~1740)의 눈에 띄어

〈협롱채춘도(挾籠採春圖)〉(도20)를 낳게 하였다. 바구니를 옆에 끼고 다른 한 손에 호미를 든 나물 캐는 젊은 여성을 주제로 삼은 점, 뒷모습을 표현한 점 등이 영락없는 할아버지의 영향을 드러낸다. 산수 배경을 생략하고 인물묘 사에 집중한 점이 새로운 큰 차이라 하겠다. 할아버지와 손자 간에 가법(家 法)의 전수가 분명하게 이루어졌다. 윤두서의 풍속화는 후대의 다른 화가들 에게만이 아니라 자손에게도 대물림된 것이다.

윤두서의 풍속인물화 두 번째 단계 또는 범주를 보여주는 대표작은 〈짚신짜기(織履)〉(도 21)이다. 소경(小景) 산수를 배경으로 풍속 인물을 표현 한 것이 윤두서의 두 번째 단계 풍속화인데, 이 〈짚신짜기〉에서는 나무가 드리운 그늘 속에서 풀방석을 깔고 앉아 짚신을 짜고 있는 남자의 모습을 그렸다. 일종의 수하인물도(樹下人物圖) 범주에 속하는 그림이기도 하다. 전 반적으로 산수나 인물의 표현에는 조선 중기의 전통이 강하게 배어 있다. 대중 서민의 생활상의 한 면을 담아냈다는 점과 평범한 서민을 주인공으로 삼았다는 점이 참신하다.

그런데 짚신짜기를 주제로 하여 새로운 경지를 이룬 것이 바로 김득 신(金得臣, 1754~1822)이다. 그의 〈성하직리(盛夏織履)〉(도22)는 산이나 나무 가 아닌 집 울타리를 배경으로 하여 짚신을 짜고 있는 남자와 그의 식솔들 을 묘사하였다. 더위를 식히기 위해 웃통을 벗고 열심히 짚신을 짜고 있는 남자와 그의 아버지와 아들, 그리고 키우고 있는 강아지까지 등장하였다. 짚신을 짜는 한 사람만 등장시켰던 윤두서와 달리 김득신은 아낙을 제외한 전 식솔들의 자연스러운 생활모습의 한 단면을 사실적으로, 그리고 보다 적 극적으로 묘파하였다. 윤두서가 없었어도 짚신짜기가 이처럼 풍속화의 중 요한 주제로 자리 잡고 김득신의 작품 같은 가작을 낳게 되었을까 확신이 서지 않는다.

도23 윤두서, 〈돌깨기〉, 18세기 초, 모시에 먹, 22.9×17.7cm, 개인 소장.

도24 강희언, 〈돌깨기〉, 18세기 중엽, 비단에 수묵, 22.8×15.5cm, 국립중앙박물관.

윤두서 풍속화의 두 번째 범주에 속하는 또 다른 대표작은 〈석공도(石工圖)〉 혹은 〈석공공석도(石工攻石圖)〉(도 23)이다. 나무 밑에서 돌을 깨고 있는 두 남자를 주제로 표현하였다. 깰 바위 위에 연모를 고정시킨 채 다칠까 염려스러운 표정으로 얼굴을 돌린 중년 남자와 쇠뭉치로 내리치려는 눈을 부릅 뜬 청년의 표정이 모두 실감나게 묘사되어 있다. 이 그림의 옆에는 조선 후기의 대표적 수집가 김광국의 찬문이 곁들여져 있다. 같은 주제의 거의 똑같은 그림이 국립중앙박물관에 소장되어 있는데 바로 강희언(姜熙彦, 1738~1784 이후)의 작품이다(도24). 강희언이 윤두서의 그림을 똑같이 방(倣)한 것임에 틀림없다. 윤두서 풍속화의 영향력이 감지된다.

윤두서 풍속화의 세 번째 범주는 일체의 배경 없이 풍속 장면만을 표현한 것이다. 〈선차도(旋車圖)〉(도25)가 그 좋은 예이다. 두 나이 먹은 남자들이 간단한 기계를 사용하여 목기를 깎고 있는 모습을 화폭에 담아 그렸다. 윤두서의 실학적 경향이 반영된 작품이다. 윤두서의 외증손인 다산(茶

 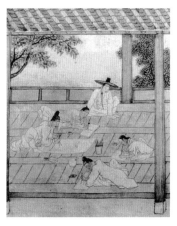

도25 윤두서, 〈선차도〉,
《윤씨가보》, 모시에 수묵,
32.4×20.2cm, 녹우당.

도26 조영석, 〈수공선차도〉,
《사제첩》, 종이에 담채,
28.0×20.7cm, 개인 소장.

도27 강희언, 〈사인휘호도〉,
《사인삼경첩》, 18세기, 지본담채,
26.1×21.0cm, 개인 소장.

山) 정약용(丁若鏞, 1762~1836)이 화성(華城) 축조 시에 발명하여 사용하였던 기계들이 윤두서의 이런 그림들과 아무런 관계가 없다고 단정할 수 있을지 의문이다. 그러나 윤두서의 〈선차도〉가 조영석(趙榮祏, 1686~1761)의 〈수공선차도(手工旋車圖)〉(도26)에 미친 영향만큼은 부인하기 어려울 것이다. 조영석의 작품에서는 윤두서의 두 번째 범주의 풍속화들에서처럼 나무를 그려 넣어 일종의 수하인물도 형식을 따른 점이 두드러진 차이일 뿐이다. 이래저래 윤두서의 영향을 부인할 길이 없다. 그런데 조영석의 이 〈수공선차도〉는 강희언의 《사인삼경첩(士人三景帖)》 중에서 〈사인휘호도(士人揮毫圖)〉(도27)와 구도 및 나무의 형태가 매우 흡사하여 두 사람 사이의 영향 관계를 엿보게 된다.[31] 그 시발이 윤두서에서 비롯된 것이므로 윤두서 → 조영석 → 강희언의 계보가 확인되는 셈이다. 이상 간략하게 살펴본 것처럼 윤

.........
31 안휘준, 『한국그림의 전통』, pp. 358~359 참조.

도28 윤두서, 〈채과도〉,《윤씨가보》, 종이에 수묵담채, 30.0×24.2cm, 녹우당.

도29 윤두서, 〈석류매지도〉,《윤씨가보》, 종이에 수묵담채, 30.0×24.2cm, 녹우당.

두서의 풍속화는 손자인 윤용은 물론 제자인 김두량을 비롯하여 김득신, 강희언, 조영석 등 여러 화가들에게 영향을 미쳤음이 확인된다. 이 글에서 직접 비교 고찰은 하지 않았지만 윤두서 풍속화의 영향은 아들인 윤덕희와 풍속화를 풍미하게 한 대표적 화가 김홍도에게까지 간접적으로나마 미쳤음이 분명하여 그 폭은 훨씬 컸을 것으로 믿어진다. 이런 의미에서 윤두서는 조선 후기 풍속화의 개척자, 효시, 아버지 등으로 불리어도 마땅하다고 생각된다.

4) 정물화

윤두서의 진취적 성향은 위에서 살펴본 분야들 이외에 정물화에서도 드러난다. 〈채과도(菜果圖)〉(도28)와 〈석류매지도(石榴梅枝圖)〉(도29)가 그 예이다. 쌍폭인 이 두 그림은 각각 여름 과일과 겨울 과일을 주제로 하고 있어

서 각각 하과도(夏果圖)와 동과도(冬果圖)라고 불러도 무방할 듯하다. 그릇에 담긴 수박과 그 주변의 참외, 가지 등을 그린 〈채과도〉와 참외 모양으로 굴곡진 금속제(金屬製)인 듯한 그릇에 담긴 석류와 유자, 이름 모를 과일들과 함께 매화가지를 표현한 〈석류매지도〉는 전무후무한 이례적인 작품들이다. 어디에서 이런 정물화를 그릴 발상을 했는지 알 수가 없다. 수박 그림에서 가장 뚜렷하게 간취되는 서양식 음영법(陰影法)이 서양 정물화와의 간접적인 연관성을 상상하게 하지만 막연할 뿐 의문이 풀리지 않는다. 윤두서의 이러한 서양적 음영법이 제자인 김두량에게 전해져 더욱 발전했음은 앞에서 소개한 김두량의 〈목동오수도〉(도18)에서 분명하게 확인된다. 어쨌든 소극적으로나마 정물화를 남겼다는 사실은 윤두서가 그의 학문에서처럼 그림에서도 관심이 사방에 미치고 있었음을 말해준다.

IV. 맺음말

이상 윤두서 회화의 이모저모를 문제의식을 가지고 요점적으로 살펴보았다. 이 글에서 밝힌 새로운 졸견들을 논의한 순서에 따라 적어보면 다음과 같다.

① 윤두서는 조선 중기가 아닌 후기의 화가로 보아야 한다.
② 그 이유는 그가 조선 후기 회화의 새로운 경향인 남종화를 앞서서 받아들였고, 풍속화의 길을 닦았으며, 파격적인 자화상을 그렸을 뿐만 아니라 이례적으로 정물화도 남겼기 때문이다.
③ 윤두서가 그의 『기졸(記拙)』에서 안견을 김시(金禔)보다도 낮게 평

가한 것은 그가 〈몽유도원도〉 같은 안견의 걸작을 보지 못하고 오직 전칭(傳稱) 작품들만 볼 수 있었던 시대적 여건 때문이라고 보았다.

④ 윤두서의 회화는 '보수적 전통주의'와 '진취적 진보주의'로 대별되는데 전자에 속하는 것으로는 조선 중기의 절파계(浙派系) 화풍의 영향을 계승한 산수화와 전통적인 도석인물화들이 있으며, 후자의 경향을 드러내는 것은 남종산수화, 전혀 새로운 자화상, 풍속인물화, 정물화 등이라 하겠다.

⑤ 윤두서는 조선 후기 화가들 중에서 처음으로 남종산수화풍을 그리기 시작하였으나 높은 수준의 중국 남종화 진작들은 보지 못하고 『고씨화보』나 『당시화보(唐詩畵譜)』 등에만 의존하였기 때문에 일정한 한계성을 지닐 수밖에 없었다. 중국 남종화에 보이는 전형적인 피마준(披麻皴), 절대준(折帶皴), 우모준(牛毛皴) 등의 준법들이 윤두서의 남종산수화들에서는 눈에 띄지 않는 점이 그 증거이다.

⑥ 윤두서의 자화상 중에서 귀와 옷깃은 누군가가 후대에 배선법(背線法)이나 배채법을 써서 보필한 것으로서 윤두서 자신의 필로 보기 어렵다. 특히 귀의 표현은 수준이 너무 떨어져서 윤두서가 그린 것으로 도저히 볼 수가 없다. 이 미심쩍은 귀와 옷깃을 뺀 얼굴 부분, 즉 현재까지 남아서 분명하게 보이는 부분만이 윤두서의 진필(眞筆)로 믿어진다. 따라서 윤두서는 동양에서 가장 파격적인 자화상을 남긴 문인 화가로 평가받을 만하다.

⑦ 윤두서의 자화상은 산수화와 더불어 강세황에게 이어졌다.

⑧ 윤두서는 조선 후기 풍속화의 길은 닦은 개척자, 효시라 할 수 있다.

⑨ 윤두서의 풍속화는 대경(大景) 산수 속에 풍속 장면 → 소경(小景) 산수 밑의 수하인물도(樹下人物圖) 같은 풍속 인물 → 산수 배경을 배제한 풍속 인물로 변화해 갔을 가능성이 높다.

⑩ 윤두서의 풍속화는 아들 윤덕희, 손자 윤용 이외에 김두량, 조영석, 강희언, 김득신 등 문인화가들과 화원들에게 폭넓게 영향을 미침으로써 한국적 회화의 발전에 크게 기여하였다.

⑪ 윤두서는 정물화도 그렸고 서양적 음영법(陰影法)도 수용하였다. 윤두서의 제자 김두량이 그의 〈목동오수도〉(도18)에서 서양적 음영법을 적극적으로 구사한 것도 윤두서와 무관하지 않을 것으로 믿어진다.

이상의 여러 가지 업적으로만 보아도 윤두서가 조선 후기의 회화와 관련하여 얼마나 비중이 큰 인물인지를 알 수 있다. 이번의 서거 300주년 기념 전시회와 학술대회를 통하여 그의 생애와 가계, 다양한 학문, 시와 서, 회화의 제 양상, 후대에 미친 영향의 실상 등이 훨씬 구체적으로 밝혀져 앞으로의 보다 다각적이고 심층적인 연구에 큰 토대가 되기를 빌어 마지않는다.

VI

서평/발간사/기타

황수영·문명대 저, 『盤龜臺』[*]

黃壽永·文明大, 『盤龜臺: 蔚州岩壁彫刻』
東國大學校出版部, 1984,
261쪽(圖版 176枚 包含)

I

미술이란 그것을 창조한 사람들의 창의력과 미의식을 나타내줄 뿐만
아니라 그때 그때의 생활상, 종교관 및 사상, 외부와의 문화교섭 등의 다양
한 면모를 반영하게 되는데, 선사시대의 미술도 정도의 차이만 있을 뿐 예
외가 아님은 물론이다. 또한 선사시대는 어느 나라나 지역의 경우에 있어서
도 그곳의 역사와 문화의 시원을 나타내주기 때문에 대단히 큰 의의를 지
니고 있다. 우리나라에 있어서도 넓은 의미에서의 미술문화는 선사시대에
비롯되었기 때문에 이때의 조형적인 유물들은 그 수준의 고하(高下)를 막론
하고 제일 먼저 주목을 요하게 된다.

.........

* 『講座 美術史』第1號(韓國美術史硏究所, 1988. 10), pp. 186-198.

경상남도 울주군 두동면 천전리(川前里)와 역시 울주군 언양면 대곡리(大谷里)의 반구대(盤龜臺)에서 발견된 암각화(암벽화 또는 암벽조각)들은 우선 이러한 의미만으로도 큰 관심의 대상이 아닐 수 없다. 사실상 우리나라 선사시대의 미술관계 자료로서 논란의 여지가 없는 것으로는 빗살무늬토기를 비롯한 각종 토기, 골각기, 각종 청동기 등에 한정되어 있었고, 그나마 사실적인 표현을 담은 유물은 극히 드문 실정이었다. 이러한 형편을 고려할 때 천전리와 대곡리의 암각화들은 대단히 소중한 자료들이라 아니할 수 없다.

이 중요한 암각화들은 문명대(文明大) 교수를 중심으로 한 동국대박물관학술조사단에 의해 각각 1970년과 1971년에 발견되었다. 이제 그 발견들이 이루어진 지 14~15년이 지난 시기에 드디어 동교(同校)의 황수영(黃壽永) 총장과 문명대 교수에 의해 보고서가 출간되게 된 것은 더없이 반가운 일이다. 더구나 뒤에 구체적으로 소개하는 바와 같이 그 보고서 내용이 알차고 값져서 더욱 반갑게 여겨진다. 보고서의 출간이 여러 가지 사정으로 늦어진 것은 사실이나 오히려 그 때문에 저자들의 조사와 연구가 더욱 착실하게 이루어질 수 있었던 것으로 믿어진다.

이 보고서의 내용을 개략적으로 소개하면서 필자의 졸견들을 약간씩 적어 보고자 한다.

II

먼저 이 보고서의 구성을 보면, 조사 당시의 동국대박물관장 이용범(李龍範) 교수의 간행사, 황수영 총장의 서문, 176장의 도판(35매의 원색도판 포함), 저자(문명대)의 머리말에 이어 제1장 천전리 서석(書石)의 암벽조각, 제

2장 대곡리 암벽조각, 도판목록, 그림목록(삽도목록), 영문(英文)해설, 영문 도판목록으로 이루어져 있다. 이 보고서는 일러두기에 밝혀져 있는 대로 황수영 교수가 집필한 제1장 Ⅴ절 「명문(銘文)의 판독」을 제외하고는 모두 문명대 교수가 집필하였으므로 결국 서평의 대상도 문명대 교수의 집필분이 되겠다. 이 보고서의 핵심을 이루는 제1장과 제2장은 각각 조사경위, 현상, 내용, 고찰 등으로 나뉘어져 자세한 설명을 곁들이고 있다.

이 보고서를 첫눈에 매우 인상깊게 하는 것은 우선 도판의 량과 질이라 할 수 있다. 주변의 경관으로부터 암각화의 세부에 이르기까지 다각도로 포착한 사진들을 무려 176매나 싣고 있고 그중에서 35매는 화려한 원색도판으로 되어 있다. 이밖에 본문 중에는 정밀실측, 탁본, 사진촬영 등의 방법으로 정성을 다해서 마련된 삽도들이 좋은 지질(아트지)을 바탕으로 211매나 곁들여져 있어서 독자들의 편의를 최대한 돕고 있다. 도합 400매에 가까운 이들 도판과 삽도들만 살펴보아도 그 두 곳의 암각화의 내용을 이모저모로 파악할 수가 있게 되어 있다. 이러한 배려는 이 방면의 연구자들에게 더없이 큰 도움을 제공해 주는 것으로서 특히 고마운 일이라 하겠다. 지금까지 대학박물관들에 의해 출간된 보고서로서는 가장 파격적이며, 앞으로 고고학이나 미술사 방면의 보고서 출판에 하나의 모범이 될 것으로 보인다. 이는 물론 저자들의 학문적 열정과 학교 당국의 후한 배려가 결합되어 비로소 가능했으리라 생각된다.

저자는 "조사와 현상설명에 중점"을 두었으며, "앞으로 연구논문 내지 저서의 출간 때 보다 상세하게 논의하고자 한다"고 밝히고 있어(일러두기 7), 이것이 본격적인 연구서이기보다는 조사보고서임을 분명히 하고 있으나 실제로는 이 암각화들의 기법, 상징성, 연대문제에 이르기까지의 제반 문제에 관해 상론(詳論)을 펼치고 있어서 현상설명에 그친 보고서의 차원을

넘어서 있다.

발견 순서에 따라 천전리 암각화가 먼저, 대곡리 암각화가 그 다음에 다루어져 있다. 천전리 암각화는 넓이 9.5m, 높이 2.7m의 바위덩어리(頁岩)의 평평한 표면에 새겨져 있는데 대체로 상반부에는 마름모, 동심원(同心圓), 물결무늬 등의 기하학적 문양들과 쌍을 이룬 사슴들, 공상적인 동물들, 사람, 가면 등 선사시대의 것으로 믿어지는 문양들이 새겨져 있고, 하반부에는 화랑(花郎)들의 이름과 명문들, 기마인물, 배 등 신라의 것들이 새겨져 있다. 상반부에서는 좌단에 새겨진 동물문이 나머지 대부분을 차지하는 기하학적 문양들과 대조를 보인다. 또한 하반부에는 명문들이 가장 중요한 몫을 차지하고 있다. 이 때문에 저자들은 이 암괴(岩塊)를 천전리 「書石」(또는 誓石)으로 지칭하고 있다.

그런데 상반부의 문양들은 각종의 「쪼으기(彫啄法) 방법」으로, 그리고 하반부의 신라의 문양들은 「긋기(線刻) 방법」으로 새겨져 있어서, 문양의 내용이나 형태는 물론 기법적인 측면에서도 상반부의 것들과 뚜렷한 차이를 드러내고 있다. 저자들은 이 암괴에 새겨진 그림들을 ① 기하학 무늬, ② 상단부의 동물상, ③ 하단부의 선각상(線刻像)으로 3분(分)하여 그 양식상의 편년을 설정하였다. 먼저 둥근무늬, 마름모꼴 등의 기하학무늬들은 "신석기시대의 무늬토기(유문토기=빗살무늬토기)의 기하학적 무늬, 청동기시대의 기하학무늬", "초기삼국시대의 토기들에 표현된 기하학무늬", "고구려의 겹둥근무늬(重圓紋)", "일본의 장식고분(裝飾古墳)의 무늬들"과 비교되나, 양식적으로 볼 때 "신석기시대에 속할 가능성이 있지만 영국, 스코틀랜드 석관묘의 석관 판석(板石)에 새긴 능형(菱形)무늬 같은 북유럽의 청동기시대 조각의 예와 마찬가지로 주로 청동기시대에 제작되었다고 보는 것이 순리"일 것이라고 추정하고 있다. 상단부 왼편에 새겨진 동물상들은 암수좌우대

칭으로 표현된 것으로 보아 "대곡리 암벽조각의 역동하는 동물들"과는 다르지만 "청동기시대 이후에야 제작되었을 것으로" 추정하였다. 또한 중앙부의 기하학적 무늬 사이 사이에 새겨진 추상화된 인물(人物)들이나 사슴 등은 금속기로 반복해서 그어 새긴 것으로 청동기시대 이후로 추측하였다. 그리고 하단부의 선각화들은 "신라토기 등에 그림을 그려넣던 장인들에 의해 그려진 것으로" 6세기경에 제작되었다고 보고 있다.

이러한 편년은 대체로 무난한 것으로 믿어진다. 이것들을 제작 순서대로 정리하면 상반부(上半部)의 대부분의 기하학적 무늬 → 상반부의 좌단에 새겨진 동물상 및 하반부 중앙의 기하학적 무늬들 사이에 새겨진 인물과 동물상 → 하반부의 신라 명문과 각화(刻畵)의 순이 된다. 즉 가장 중요한 부분이라 볼 수 있는 상반부의 중앙부 대부분에 기하학적 무늬들이 새겨졌고, 그 후 어느 땐가 그 나머지 상반부의 여백에 동물이나 인물들이 새겨졌으며, 그 뒤로 역사시대에 들어와서 신라인들에 의해 하반부에 명문과 그밖의 그림들이 새겨졌던 것이라 하겠다. 여기에서 특히 주목되는 것은 기하학적 무늬가 이 암괴에 새겨진 동물 무늬보다 년대가 올라간다고 본 점이다. 이 점은, 여백의 점거상황으로 보아도 그렇지만, 우리나라 신석기시대를 비롯한 선사미술에서 「일반적으로」 추상적인 기하학적 무늬가 사실적 표현에 선행하였다고 믿어지는 점을 감안하면 더욱 타당하게 보인다.

그리고 상반부의 좌단에 새겨진 암수대칭의 사슴들과 역시 상반부의 중앙에 표현된 인물상과 동물상들을 모두 막연하게 「청동기시대 이후」라고 연대추정을 했는데 그것이 구체적으로 어느 시대를 의미하는지, 예를 들면 원삼국시대 또는 삼국시대 초시(初時)를 의미하는지, 또 그 두 그룹 사이에는 연대 차이가 얼마나 있다고 보는지의 견해가 명확히 피력되어 있지 않다. 현재 상태에서 누구도 이러한 문제들에 대한 단정을 내리기는 어렵

다. 그러나 그 두 그룹을 막연하게 「청동기 이후」로만 미루어 두는 것은 연구가 안 된 상태를 염두에 두어도 너무 막연하다는 인상을 지울 수 없다. 혹시 그 두 그룹도, 비록 기하학적 무늬들보다 연대가 떨어지기는 하겠지만 그래도 역시 청동기 시대의 것으로 볼 가능성은 없을는지 모르겠다. 다뉴세문경(多鈕細文鏡)의 기하학적이고 추상적인 무늬들과 농경문청동기(農耕文靑銅器) 및 동물문견갑(動物文肩甲)(金元龍, 『原始美術』, 韓國美術全集1, 同和出版公社, 1974, 圖82, 83, 94 및 韓炳三, "先史時代 農耕文靑銅器에 대하여", 『考古美術』第112號, 1971. 12, pp. 2~13 참조) 등에 보이는 반사실적 표현이 청동기시대 후기에 공존했음을 염두에 두면 특별히 무리한 추정은 아닐 듯하다. 혹은 암수가 대강의 대칭을 이루는 사슴들의 모습에 후대적 요소가 짙을 뿐만 아니라 이들 중에는 금속구로 제작된 것들이 있음을 보아 김원용 박사가 대곡리 암각화의 연대에 관해서 주장한 대로(金元龍, "蔚州盤龜臺岩刻畵에 대하여", 『韓國考古學報』第9號)에 원삼국시대로 낮추어 볼 가능성도 배제할 수 없을 것으로 추측된다.

저자들은 천전리암괴에 새겨진 문양들을 검토하여 이에 대한 결론이라고도 볼 수 있는 열한 가지 중요 사항들을 「성격 및 문제점」이라는 소절 (pp. 189~190)에서 제시하고 있다. 이것들에서 천전리암각화에 대한 저자의 압축된 견해를 가장 단적으로 엿볼 수 있기 때문에 간단히 요약해 볼 필요가 크다고 하겠다. 부분적으로는 편년문제에서 다룬 것과도 중복되나 그대로 열거해 보기로 하겠다.

① 여기에 새겨진 幾何學的 文樣은 新石器時代의 有文土器의 문양들의 경우와 마찬가지로 "곡식이나 음식물을 저장하는 데 필요한 豐饒에 대한 象徵 내지 符號的인 성격을 갖고 있지 않나" 추측된다.

② "이 무늬는 따라서 象徵의 도형으로 繪文字의 전단계의 성격을 갖고 있을 가능성도" 있다.

③ 여기에 보이는 기하학적 무늬는 新石器時代 토기의 무늬, 靑銅器나 新羅土器의 무늬와도 비교연구하는 것이 필요하다.

④ "기하학무늬 가운데 물고기 표현은 붕어로 생각되므로 기하학무늬를 제작한 집단은 바다에서 고기잡이를 하던 사람들이 아니라 바로 이 지역에서 생활하던 農耕에 종사하면서 때때로 이 냇물에서 물고기를 잡던 이 지역 주민들이라 생각된다."

⑤ "쪼으기 수법으로 제작된 사슴이나 호랑이 그림들은 大谷里岩刻彫刻과 관련해서 논의해야겠지만 암수 두 마리를 좌우대칭적으로 배치한 점에서 당시 사냥하던 수렵인들의 豊饒나 增殖의 기원으로 보아야 할 것이다."

⑥ "소수의 동물들의 표현으로 보아 農耕을 위주로 하면서 일부 짐승 사냥도 행하던 단계의 집단이 만들었거나, 大谷里의 수렵어로인들이 이 岩壁彫刻에 진출하여 제작하였거나의 어느 하나로 생각할 수 있다".

⑦ "정지된 동물상은 大谷里의 일부 그림과 유사하지만 암수의 좌우대칭적인 수법은 大谷里에서 찾아보기 힘든 것으로 서로 다른 집단에서 제작되었다고 볼 수 있다."

⑧ "이 岩壁彫刻을 제작한 民族문제인데 新石器時代 무늬토기인들 내지 그 후손 또는 靑銅器時代 초기인들일 가능성이 짙다고 생각된다. 이들은 물론 스칸디나비아에서 시베리아에 걸친 岩壁彫刻 제작주민들과 직접적인 관련이 있는지는 알 수 없지만, 北方民族과 친연성이 강한 것은 확실한 것" 같다고 본다.

⑨ "下端部의 線刻 그림들은 漢文을 쓴 사람들과 함께 三國時代 및 統一 新羅時代 新羅사람들에 의하여 제작되었다고 하겠다."

⑩ "이들은 주로 沙啄部人들로 생각되는데 이 장소가 「書石」 또는 「誓石」으로 6세기경부터 沙涿部人들의 신성한 聖地였음이 분명하고, 이들은 聖地巡禮를 위해서 글씨를 남겼던 것으로 생각된다."

⑪ 그러므로 下半部의 "그림과 글씨는 ……신라사 연구에 귀중한 자료가 될 것으로" 본다.

이 11개 항목 중에서 특히 주목을 요하는 부분들에 대하여 생각해 보기로 하겠다. 먼저 ①과 ②에서 지적된 대로 기하학적 무늬들은 "豐饒에 대한 象徵 내지 符號的인 성격"을 지니고 있으며, 일종의 "繪文字의 전단계의 성격"을 띠고 있다고 상정할 수 있겠다. 분명히 이 문양들은 심심풀이로 제작된 것이 아니라 무엇인가 중요한 의미를 담고 있는 것이다. 무엇인가 기원하고, 설명하고 후대에 전하고자 이 거대한 암괴에 일부러 여러 가지 문양들을 애써서 새긴 것이 분명하다. 말하자면 선사시대인들의 간절한 염원이 깃들어져 있다고 하겠다. 오직 현대의 우리가 그것을 구체적으로 읽어내지 못하고 있을 뿐이다.

선사인들의 간절한 염원 중에서 가장 손쉽게 생각해 볼 수 있는 것은 물론 풍요와 다산에 관한 것이다. 그러므로 저자들의 생각대로 이 기하학적 무늬들이 일단 "豐饒에 대한 象徵"인 것으로 볼 수 있을 것이다. 그러나 그것이 저자의 지적대로 "곡식이나 음식물을 저장하는 데 필요한 豐饒에 대한 象徵"이기보다는 오히려 그것들을 「확보하는 데」 역점을 두었던 것으로 보는 것이 합리적일 듯하다. 어쨌든 이 문양들이 풍요에 대한 염원을 반영한 상징이나 부호(符號), 또는 그것을 위한 어떤 주술적 의미를 지니고 있으

리라는 것은 쉽게 짐작이 되나, 그러한 짐작을 뒷받침해줄 만한 충분한 근거의 제시는 아직 과제로 남아 있다.

이 각종 기하학적 무늬들은 비록 기하학적이고 추상적이기는 하지만 분명 어떤 사실적 형태나 실생활과 직결되었던 사물들을 토대로 하여 이루어졌으리라고 생각해 볼 수 있을 것이다. 이러한 관점에서 이곳의 기하학적 무늬들 중에서 무엇보다도 관심을 끄는 것은 가장 많고 대표적인 마름모꼴의 문양들이다. 이 마름모꼴들은 단독으로 나타나는 경우는 드물고 종으로든 횡으로든 여러 개가 연결된 상태로 나타난다. 그중에서도 횡연속 마름모꼴(보고서의 그림12) 같은 것은 유럽의 바덴(Badden)에서 발견된 청동기시대의 석관에 새겨진 것들과 대단히 유사하다(T.G.E. Powell, *Prehistoric Art*, New York and Toronto: Oxford University Press, 1966, pp. 122~123).

그런데 이 석관에 새겨진 연속마름모꼴에 대하여 서양학자들은 사자(死者)가 생전에 자기 집에서 즐겼을 것으로 보이는 벽장식이나 직물벽걸이를 나타내려 했을 가능성이 있는 것으로 보고, 그 전통은 흑해의 폰틱스텝(Pontic Steppes) 지역이나 코카서스(Caucasus) 지역까지 추적된다고 보고 있다.

이곳의 연속마름모꼴이 유럽의 경우처럼 벽장식이나 직물벽걸이를 나타냈다고 보기는 어려울 것이다. 그러나 혹시 물고기를 잡거나 동물을 사냥하는 데 쓰였던 그물이나 망을 상징하고 있을 가능성은 없을지 유념할 필요가 있다고 본다. 특히 그물을 상징하고 있을 가능성이 좀더 클 듯하다. 만약 이 기하학적 문양들이 그물을 상징하고 있다면 그것이 다획(多獲)을 염원하는 주술적 의미를 지닌 것으로 볼 수 있을 것이다.

사실상 그물무늬는 주지되어 있듯이 부산동삼동 출토의 신석기시대 토기에 나 있고(金元龍, 前揭書, 圖版 15의 上 참조), 또 그물무늬를 연상시키는

마름모꼴무늬는 그밖의 신석기시대토기에도 간혹 보이며(金元龍, 同書, 도판 16의 중앙) 앞에서 언급한 농경문청동기의 뒷면 왼쪽에 새겨진 토기에서도 간취된다. 물론 동삼동토기의 모양은 실제 사용되고 있던 그물을 직접 토기의 표면에 눌러서 낸 것으로 천전리암괴에 새겨진 마름모꼴무늬와는 차이가 있다. 그러나 그 형태적 근원에 있어서는 상호 연관이 있을 가능성이 높다고 본다. 만약 이 마름모꼴무늬들을 그물의 형식화된, 또는 반추상화된 표현으로 볼 수 있다면, 「연속홀둥근무늬」(보고서의 그림 22), 「포도송이꼴무늬」(보고서의 그림 23), 「가지무늬」(보고서의 그림 40, 41) 등은 헝클어지거나 풀어진, 또는 보다 촘촘히 짜여진 그물의 아랫부분의 모습으로 추정할 수는 없을까 하는 생각이 든다. 이와 함께 물결무늬가 종종 보이는 사실도 이와 관련하여 주목된다. 이렇게 볼 경우 ⑪모습의 문양은 혹시 어망추(漁網錘)의 상징적 표현이라고 볼 수는 없을까 추측된다. 특히 저자도 ④항에서 언급하고 있듯이, 물고기 모습이 기하학적 무늬 가운데 비록 지극히 소극적이기는 하지만 나타나 있어서 더욱 이러한 추측의 가능성을 뒷받침해 준다. 그러나 그것이 저자의 의견대로 「붕어」일 것인지는 확실치 않다. 오히려 지느러미의 모양으로 보아 바닷물고기의 서툰 표현으로 볼 수도 있을 것 같다.

이렇게 보는 것이 가능하다면, 이곳의 기하학적 무늬들은 아직도 어로를 중시하던 사람들에 의해 새겨졌다고 보는 것이 타당할 듯하다. 이러한 관점에서 ④항과 ⑥항에 피력된 저자의 의견은 앞으로 좀더 신중하게 검토해 볼 필요가 있을 것으로 생각된다. 또한 이것이 이 천전리암각화의 상한 년대를 추정하는 데에도 도움이 될 것이라고 본다.

이 기하학적 문양들이 지니고 있는 상징성을 읽어내기 위해서는 세계 각국의 원시미술에 대한 연구업적들을 보다 폭넓게 섭렵하는 일이 필요하

다고 하겠다. 그리고 일예로 현존 아메리칸 인디언들의 추상적 형태를 띤 회문자적(繪文字的) 표현방법도 앞으로의 이에 대한 연구를 위해서 어떤 실마리를 제공해 줄 수 있지 않을까 생각된다.

또한 여기에 나오는 마름모꼴이나 동심원 등의 기하학적 문양들이 지니고 있는 상징성의 규명을 위해서는 ③항에서 언급된 대로 신석기시대의 토기나 골각기의 무늬, 청동기나 신라토기의 무늬와의 연계 연구도 필요하며, 그밖의 일본의 고분시대 장식고분들에 보이는 기하학적 문양들도 참고할 가치가 있다고 여겨진다. 물론 일본고분들이 시대적으로 너무 뒤지는 것은 사실이나 상징성에 있어서만은 참고의 여지가 충분히 있다고 생각되기 때문이다. 그밖의 동물, 인물, 가면 등의 상반부 여백에 새겨진 것들은 기하학적 무늬들보다 후대에 제작되었다고 믿어지는데, 특히 동물 각화에 대하여 저자가 ⑤, ⑦항에서 피력한 견해들은 대체로 합리적이라 생각된다. 그리고 ⑧항에서 지적한 민족의 문제도 경청을 요하는 견해라고 믿어진다.

⑨, ⑩, ⑪항에 언급된 사항들은 너무나 타당하고 분명하므로 이론의 여지가 없다고 본다. 저자는 이 천전리암괴의 하반부에 새겨진 명문들을 하나하나 판독하고, 또 이 부분에 표현된 그림들을 정확한 삽도로써 재현한 후 일일이 설명을 붙이고 있어(pp. 178~184) 크게 도움을 준다. 그림들의 경향은 저자의 지적대로 신라토기에 나타나 있는 것들과 대단히 유사함을 부인할 수 없다. 이곳의 명문들에 관해서는 이미 몇몇 국사학자들의 깊이 있는 연구가 있었으므로 이에 대한 언급은 피하기로 하겠다.

III

대곡리 반구대의 암각화는 2km쯤 떨어진 곳에 있는 천전리의 것과는

대조적으로 사슴, 노루, 산양, 호랑이, 멧돼지 등 88점의 산짐승들, 고래, 물개, 거북이 등 75점의 바다동물, 성기를 노출하고 있는 남자상 등 인물상 8점, 가면, 4척의 고기잡이 배, 4점의 목책(木柵), 2점의 그물 등 모두 200여점에 달하는 비교적 사실적인 경향의 그림들을 새겨 놓고 있다.

천전리의 암괴와 마찬가지로 대곡리의 바위도 쉐일(Shale), 즉 혈암(頁岩)으로 되어 있다. 그러나 기법은 페킹(Pecking), 즉 조탁법(彫啄法)을 주로 하고 있으며, 그것은 다시 「모두떼기(全面彫啄法)」와 「선쪼으기(線刻啄法)」로 구분되고 있다. 그런데 모두떼기법으로 제작된 것 위에 다시 선쪼으기법으로 겹쳐서 만들어진 것들이 있어서 후자가 전자보다 후에 이루어진 것을 확인할 수 있다. 또한 모두떼기법으로 제작된 것이 대부분 고래, 거북이 등 바다동물들이 주를 이루고 있고, 선쪼으기법으로 이루어진 것은 대개가 육지동물들임을 고려하면, 이 두 가지는 단순한 기법상의 차이만으로 보기보다는 어떤 사회적, 성격적, 연대적 차이를 반영하고 있는 것으로 간주해야 할 듯하다. 아무튼 이 대곡리암각화는 한꺼번에 일시에 제작된 것으로 볼 수는 없고, 몇 차례에 걸쳐서 만들어졌다고 생각된다. 평자의 견해로는 모두떼기법으로 바다동물들과 일부 뭍동물들이 일차적으로 새겨졌고, 그후 나머지 곳곳의 여백에 각종 뭍동물들과 기타의 것들이 선쪼으기법으로 새겨졌다고 믿어진다. 그러나 선쪼으기법으로 새겨진 뭍동물들도 모두 한 사람에 의해 한꺼번에 만들어졌다고 보기는 어려운 점들이 있다. 예를 들면 호랑이들의 경우에도 보고서의 호랑이 11과 호랑이 5나 6 사이에는 모습의 차이가 현저하다. 전자가 호랑이의 신체적 특징들을 잘 표현하고 있는 반면에 후자들은 마치 벼룩에 꼬리가 달린 것처럼 어설픈 모습들을 하고 있다.

대곡리암각화에 보이는 제반 문제들에 관해 저자는 다각적인 접근방법을 보여주고 또 다양한 견해들을 피력하고 있다. 이 요점들은 「性格과 問

題點」(p. 246)이라는 부분에 잘 정리되어 있으므로 그것을 요약해서 옮겨보기로 하겠다.

① 이곳의 암각화는 "울산만의 바다에서 고기잡이하고 이 지역에서 짐승을 사냥하던 이른바 狩獵漁撈人들이 사냥의 풍성과 生의 繁殖을 기원해서 만든 사냥美術이다." 또한 "탈의 묘사에서 보여주듯이 先史人들의 宗敎的인 入門式과 관련 있는 일종의 先史人들의 宗敎美術로도 생각될 수 있는 것이다."

② 이 암각화는 "아프리카 일대, 중근동 일대, 인도 등지, 오스트레일리아, 유럽 일대, 북유럽에서 소련, 시베리아 일대 등 전 세계적으로 분포하고 있는 新石器 내지 靑銅器時代 人類의 독특한 藝術인데 이 바위조각은 특히 북유럽의 스칸디나비아 일대에서 소련, 시베리아 일대에 걸쳐 분포된 岩壁美術들과 가장 친연성이 강한 것이다."

③ "바다물고기 75점, 육지동물 88점, 사람 내지 狩獵漁撈 장면 10점 등의 분포로 보아 바다의 고기잡이 어부들 집단과 육지의 짐승 사냥꾼집단의 두 집단이 풍요를 기원해서 동시에 祭祀 지내던 美術로 생각할 수도 있고, 아니면 수렵과 어로를 동시에 행하던 주민들의 美術일 가능성도 있는데," "바닷가에 사는 어로와 수렵을 겸하던 주민집단이 만든 美術로 생각하는 것이 순리가 아닐까 한다."

④ "무도상, 무당, 탈 등의 예에서 보다시피 呪術的인 성격이 강한 샤만적인 성격의 美術로" 생각된다.

⑤ "신석기시대 유적의 동물 출토 상황에서 사슴이 압도적으로 많은데 이것은 大谷里 彫刻의 동물분포와 근사한 것을 주목해야 할 것이다."

⑥ "바다물고기 가운데 고래가 압도적으로 많은데, 이것 역시 신석기시대 유적지 출토 동물분포상과 일치하고 있다."

⑦ 이 암각화는 당대의 생활상, 고래의 사냥방법을 밝혀주고, 투시법 (X-ray 기법)으로 된 내장이나 생명선의 표현에서 "생명의 신비와 식량의 분배문제까지도 시사해 주고 있는 것 같다."

⑧ 배를 이용한 고래잡이나 그물과 柵 등을 사용한 사냥방법은 신석기시대나 청동기시대에 개발되었으며, "울산 방어진이 신석기시대 이래로 고래잡이의 중심지였고," "집단적으로 狩獵漁撈활동을 할 수 있는" 조직력을 지닌 사회는 "그 체제나 문화 단계가 상당히 발달되었을 것으로 생각된다."

⑨ "앞으로 이런 점에 좀더 유의하면서 특히 스칸디나비아에서 시베리아에 걸쳐 있는 무늬토기들의 분포·교류와 관련짓고 또한 靑銅器의 교류와 관련지으면서 우리나라 民族의 기원문제를 추구한다면 문제해결이 한결 쉬워질 것이다. 특히 시베리아의 사냥미술, 즉 岩壁美術의 담당 주민이 고아시아族이 아니라는 오크라니코프의 說을 분명하게 짚고 넘어가야 할 것으로 생각된다."

이 9개 항목에 집약된 저자의 견해는 대부분 타당하고 합리적이라고 생각된다. 다만 이곳의 암각화 모두가 동일집단에 의해 거의 같은 시기에 제작되었느냐의 여부와 그 연대문제 등에 관해서는 이견이 있을 수 있고, 또 사실상 다른 의견들이 제시된 바 있으므로 그것들에 관해서 약간 언급할 필요가 있다.

먼저 ③항에 피력된 의견은, 아무래도 이미 앞에서도 언급했듯이 달리 볼 수 있지 않을까 생각된다. 즉 기법적으로 보나 표현양식으로 볼 때 모두

떼기로 된 바다동물들이 선쪼으기법으로 제작된 뭍동물보다 먼저 제작된 것이 확실하며, 이것은 즉 어로를 주로 하던 집단이 먼저, 그리고 수렵을 중시하던 집단이 그 후에 이 지역에 살았던 것을 의미하는 것으로 풀이하는 것이 보다 합리적이 아닐까 생각된다. 그러나 연대 차이가 얼마나 나는 것인지는 확실치 않다.

이 암각화의 제작연대에 관해서 저자는 "新石器時代의 末期를 전후하여 靑銅器時代까지 장구한 세월 동안 제작된 것으로" 가정하고 있다(p. 246). 이와는 달리 손보기(孫寶基) 교수와 김원용 교수는 다른 의견들을 피력한 바 있다. 먼저 손 교수는 "서로 꼬리를 맞대고 있는 동물의 點線刻畵, 사슴의 쪼아낸 그림 등은 後期舊石器時代末에 새겨진 그림으로 추측된다(그 밖의 그림들은 물론 뒷시대의 것으로 보이지만)"라고 언급하였다(孫寶基, "舊石器文化,"『한국사』I, 국사편찬위원회, 1973, p. 43). 즉 제작연대를 후기구석기시대말까지 올려보고 있는 것이다.

한편 김원용 교수는 이 암각화의 "啄痕은 直徑 1~2mm 정도의 정연한 小圓形이며 그것도 內部가 옴폭하게 갈은 것처럼 매끈하게 패어진 것이며 硬石 따위로 쪼은 것이 아니고 끝이 연필끝 비슷한 金屬尖具는 靑銅일 수도 있으나 硬度가 약해서 實用性이 없을 것이고 아무래도 鐵製인 듯하다"라고 언급하고(金元龍, "蔚州盤龜臺岩刻畵에 대하여,"『韓國考古學報』第9號, 1980. 12, p. 11), 이 암각화의 연대는 "鐵器를 同伴하는 靑銅器後期부터 原三國初期, 實年代로 B.C 300~A.D 100年傾의 약 4세기 동안에 걸친 것이라고 추측된다"(동일논문, p. 22)라고 결론짓고 있다. 김원용 박사의 이러한 연대관은 앞에 언급한 손보기 박사의 견해와는 현격한 차이를 드러낸다. 이러한 견해들에 대한 저자의 의견이 어떠한지 밝혀져 있지 않아 궁금하다.

구석기시대의 유물로는 이곳의 암각화와 비교될 만한 것이 발견되지

않고 있으나, 청동기시대의 것으로는 농경문청동기나 동물문견갑 등 비교되는 유물이 있어 참고가 된다. 이것들과의 비교를 통해서 적어도 양식적인 측면에서는 대곡리 암각화의 상당부분이 청동기시대나 그 이후에 제작되었을 것으로 믿어지나 상한연대와 하한연대에 관해서는 앞으로 좀더 고찰을 요한다고 하겠다.

이밖에 이곳의 동물들 중에 호랑이와 사슴이 특히 많이 새겨져 있는 것은, 새끼 밴 고래나 동물들 및 성기를 노출한 남자상들이 나타내는 풍요와 다산을 기원하는 주술적 기원 이외에 전통적인 호랑이 숭배사상이나 사슴 숭배사상 같은 것을 나타내는 것은 혹시 아닐까 하는 생각도 든다. 특히 호랑이에 대한 우리 민족의 관념은 단군신화와 산신사상(山神思想)에서도 엿보이듯이 고대로부터 새겨진 인면(人面)의 호랑이도 산신사상의 반영일지도 모르겠다. 이렇게 볼 때 "新石器時代부터 사냥해서 食用으로 했기 때문에 여기서 보듯이 꽤 많이 새긴 것 같다"(p. 220)라고 본 견해는 검토를 요하리라고 본다.

그리고 이곳의 암각화에는 바다 생물의 경우 고래, 돌고래, 거북 등의 동물들만 새겨져 있고 순수한 물고기들의 모습이 보이지 않는 점도 앞으로 이 암각화의 성격과 관련하여 유념할 사항이라고 생각된다.

IV

이제까지 천전리와 대곡리의 암각화들에 대한 저자의 조사연구의 결과들로부터 나온 여러 가지 견해들을 소개하고 그에 대한 졸견들을 대충 적어 보았다. 워낙 기록이 없던 시대의 소산이고 발견예가 드물 뿐 아니라 별반 연구가 안 되어 있는 상태라서 학자에 따라서는 여러 가지 다른 의견

들이 제기될 수 있으리라고 본다. 평자가 약간씩 언급한 졸견들도 이러한 범주의 것에 지나지 않는다. 이러한 어려움에도 불구하고 저자가 접근을 시도한 여러 가지 방법과 다각적인 검토, 그리고 참신한 견해들은 앞으로의 이 방면의 연구에 크게 도움을 주는 것들이다. 이 점은 이 보고서가 단순한 현상조사의 집약이 아니라 오히려 철저한 학술적 연구서의 성격을 띠고 있음을 분명하게 해준다. 많은 공을 들여 촬영하고 그린 훌륭한 도판 및 삽도와 함께 저자가 제시한 여러 가지 유익한 견해들은 이 책을 더 없이 값지게 하며, 앞으로의 선사시대 미술연구에 알찬 참고서가 될 것임을 의심치 않는다. 독자들을 위해 저자가 제공할 수 있는 모든 친절을 베풀었다고 보며, 이 점을 특히 이 방면 종사자의 한 사람으로서 각별히 고맙게 생각하는 바이다.

천전리암각화와 대곡리암각화의 상호관계, 타 지역 암각화와의 교류관계, 상징성의 문제와 편년 등에 관한 보다 구체적이고 철저한 연구가 우리 모두에게 남겨진 앞으로의 과제라 하겠다. 본서는 이러한 문제들의 규명에 하나의 튼튼한 토대가 될 것으로 본다.

* 평자주: 이 서평을 탈고하여 넘긴 지가 이미 3년이 되었고 그후에 본서의 저자인 문명대 교수와 경희대의 황용혼(黃龍渾) 교수 등에 의하여 암각화에 대한 새로운 업적들이 나와 있으나 이것들을 천착할 시간적 여유를 갖지 못했다.

3년 전의 구교(舊橋)에 피력한 졸견을 그대로 출판에 붙이면서 주저됨을 느끼는 동시에 독자제현에게 미안한 마음이 든다. 오직 3년 전 본래의 생각을 그대로 드러내는 것도 그런대로 의미가 있으리라 믿고 자위할 뿐이다.

문명대 저,『韓國美術史學의 理論과 方法』[*]

文明大,『韓國美術史學의 理論과 方法』
悅話堂, 1978, 125面

　　연구의 연륜이 짧고 훈련된 학문연구가 적은 우리나라의 미술사학은 아직 수다한 문제점들을 안고 있다. 그중에서도 가장 큰 문제는, 저자도 서문에서 지적하고 있듯이 미술사를 체계적으로 교육하고 연구할 미술사학과가 아직도 4년제대학에 설치되지 않고 있다는 점이다. 해방이 된 지도 30년이 훨씬 지났고 온갖 학문이 모두 학과의 설치를 보았건만 민족문화의 계발과 창달을 위해 어느 때보다도 또 어느 분야보다도 그 인력수급이 절실히 요망되는 미술사학만이 아직까지도 대학에 학과의 설립을 보지 못하고 있다는 사실은 진실로 개탄하지 않을 수 없는 일이다. 이 문제의 해결 없이는 앞으로의 훈련된 인재의 배출이나 미술사학계의 큰 발전은 기대하기 어려울 것이다.

　　이와 함께 크게 문제가 되는 것은 우리나라 미술사 연구에 있어서 리

*　　『歷史學報』第80輯(1978, 12), pp. 156-157.

론이나 방법론이 소홀히 다루어져 왔다고 하는 사실이다. 종래의 대부분의 학자들이 자료의 발굴과 그 기초 수급 정리에 정진하느라고 한국미술사의 리론적 체계화나 방법론적 고찰에는 비교적 등한히 해온 것이 사실이다. 그러나 다른 인문과학 분야와 마찬가지로 미술사에 있어서도 리론이나 방법론은 자료의 발굴 못지않게 중요한 비중을 차지하고 있는 것이다. 리론이나 방법론에 대한 철저한 이해와 신중한 고려가 없는 한 학문의 질은 늘 일정한 수준을 벗어날 수가 없는 법이다.

이러한 의미에서 문명대(文明大) 교수에 의해서 『韓國美術史學의 理論과 方法』이라는 저서가 출간된 것은 매우 반가운 일이다. 이 책은 현재까지의 학국미술사연구를 소개해보고 앞으로의 연구방향을 모색하는 데 큰 자극이 되어줄 것으로 믿어진다.

이 책은 저자가 그동안 여러 잡지들에 발표하였던 글들을 모아 엮은 것으로, 「現代韓國美術史學의 方向」, 「日帝强占期의 韓國美術史學」, 「韓國美術史의 特殊性試論」, 「韓國佛敎美術의 特殊性과 普遍性」, 「韓國學에 있어서 佛敎美術의 位置」, 1969~1970 및 1971~1972 연간의 「韓國美術史研究의 回顧 展望」 등으로 구성되어 있다.

위에 적은 항목들이 시사하듯이 저자는 한국미술사학이 당면하고 있는 여러 가지 문제점, 이해방법, 사료의 선택과 분류 그리고 양식 등에 관한 방법론, 유종열(柳宗悅) 등의 일제시대 학자들에 의한 식민사관 등을 파헤친 다음, 이어서 주로 불교미술을 중심으로 한국미술이 지니고 있는 특수성과 보편성을 논하였다. 끝 장에서는 1969년부터 1972년까지의 4년간에 출간된 미술사 관계의 업적들에 대하여 평을 가하였다.

한국미술사 연구의 현황 파악과 앞으로의 전망에 도움을 주는, 작으면서도 알찬 그리고 시의(時宜)에 부합하는 업적이라 하겠다.

문명대 저, 『韓國의 佛畫』[*]

文明大, 『韓國의 佛畫』
悅話堂, 1977, 167面

우리나라의 회화사 연구가 타 분야에 비하여 전반적으로 부진한 상태에 있는 것이 사실이지만, 그중에서도 특히 불교회화에 관한 연구업적은 더욱 더 영성(零星)한 편이다. 물론 지난 10여 년 동안 불교 회화에 관한 몇 편의 저서와 논문들이 나오지 않은 바는 아니지만, 대개가 단편적인 내용을 다루고 있어서 우리나라 불교회화의 전체적인 발달과정이나 특성 등을 종합적이고 체계적으로 파악하는 데는 그다지 큰 도움을 주지 못해왔다. 이러한 의미에서도 동국대학의 문명대(文明大) 교수에 의해 『韓國의 佛畫』가 출간된 것은 큰 기쁨이 아닐 수 없다.

저자는 우리나라 불교미술의 조사와 연구에 남다른 심혈을 기울여, 불교조각 및 불교사상사 관계의 훌륭한 논문들을 계속 발표해왔다. 이렇듯 불

..........

[*] 『歷史學報』第77輯(1978, 3).

교미술의 양식적 측면과 사상사 측면에 모두 투철한 저자가 그동안 꾸준히 조사해온 불교자료들을 토대로 『韓國의 佛畵』를 펴낸 것은 앞으로의 이 방면의 연구와 계발을 위해 매우 다행스러운 일이라 하겠다.

이 책의 출간을 환영하면서, 그 대체적인 요지를 적어볼까 한다. 필자가 불교회화에 별로 밝지 못하기 때문에 평을 한다기보다는 주요한 내용들을 대충 간추려 소개하는 데 뜻을 두고자 한다.

『韓國의 佛畵』는 우리나라 불교회화를 종합적으로 기술한 저서로서 몇 가지 특색을 지니고 있다. 첫째로는 불교회화의 전반적인 문제를 포괄적으로 다루고 있다는 점이다. 이러한 성격의 우리나라 불화관계 저서로는 본서가 처음일 것이다. 둘째로는 서술체제 면에서 제1부 「佛敎繪畵論」과 제2부 「韓國佛敎繪畵樣式의 變遷」으로 나누어 기술한 점이다. 제1부에서는 불교회화의 의미, 기능과 용도, 교리적 배경, 주제별 내용, 제작과정 등 불교회화의 제반사항을 다루어 불화에 대한 리해를 도모하고, 이어서 제2부에서는 우리나라 불교회화의 발달과 변천을 고찰하였다. 즉 불화에 대해 종합적이고 구체적인 파악을 가능하게 하고 있는 것이다. 셋째로는 불교의 교리 등 복잡한 사상적, 이론적 배경을 요점적으로 설명하여 비단 불교회화만 아니라 불교미술 전반을 기본적으로 이해하는 데에도 큰 도움을 주고 있는 점이다. 넷째로는 미술사가들이 등한시하기 쉬운 재료나 제작과정 등 기술적인 문제까지도 다루고 있는 점이다. 끝으로, 불족한 자료에도 불구하고 우리나라 불교회화의 시대적 양식변천을 규명하고자 노력한 점을 들 수 있다. 이러한 몇 가지 특색은 본서가 앞으로 이 방면의 연구에 하나의 지침서적 역할을 하기에 적합함을 말해주는 것이라 하겠다.

그러면 이 책의 내용을 좀 더 알아보기 위해 우선 그 주요 목차를 살펴보기로 하겠다. 먼저 제1부는 다음과 같이 구성되어 있다(소절은 생략).

第1章 佛畵란 무엇인가

 I. 佛畵의 뜻

 II. 佛畵의 起源

第2章 佛畵를 어떻게 볼 것인가

 I. 佛畵의 材料

 II. 佛畵의 用途

 III. 佛畵의 敎理

 IV. 佛畵의 主題

第3章 佛畵는 어떻게 만들어지나

 I. 佛畵를 그리는 法式

 II. 畵師

 III. 佛畵의 材料

 IV. 施工技法

한편 第2部 「韓國佛敎繪畵樣式의 變遷」은 다음과 같이 짜여져 있다.

第1章 韓國佛敎繪畵의 編年

第2章 三國時代의 佛畵樣式

 I. 槪觀

 II. 高句麗

 III. 百濟

 IV. 古新羅

第3章 統一新羅時代의 佛畵樣式

第4章 高麗時代의 變遷

 I. 槪觀

이 저서의 내용을 목차의 순서에 따라 좀 더 구체적으로 살펴보고자
한다.

먼저 제1부의 제1장 「佛畵란 무엇인가」에서 저자는 "佛畵는 단순한 아
름다움이나 선함만을 추구하는 예술이 아니라 불교적인 이념에 입각한 주
제를 그려야 하는 성스러운 예술"이라고 정의하고 따라서 성공적인 불화란
"불교적인 이념이 얼마만큼 성공적으로 표현되었느냐가 결정해준다"고 지
적하고 있다. 확실히 불화는 단순한 감상이나 비종교적 기능을 위한 일반회
화와는 달리, 불교의 교리와 이념을 효율적이고 아름답게 가시적인 것으로
구체화하여 믿음을 고양하거나 돈독히 하는 소정의 기능을 지니고 있다.

같은 장의 제2절에서는 불화의 기원을 "經典에서 본 佛畵의 발생"과
"초기佛畵의 遺物"로 나누어 다루고 있다. 불화는 저자가 설명하고 있듯이
불교조각과 마찬가지로 "불교의 성립과 거의 함께 만들어졌으리라 짐작되
지만" 남아 있는 초기 작품이 없어서, 그 기원에 관해 단정하기가 어려운
실정이다. 다만 경전에 보이는 기록들과 아잔타(Ajanta)석굴의 벽화 등으로
미루어 보아 인도에서는 늦어도 기원전 2, 3세기경부터는 불화가 그려지기
시작했으며 이 시기의 불화들은 장식적이거나 교화적인 것이 위주였으리
라고 설명하고 있다.

제2장의「佛畵를 어떻게 볼 것인가」는 그 제목 자체가 언뜻 독자들로 하여금 '불화감상법'을 기대케 할 가능성이 크게 느껴지지만, 이 장은 불화 감상 방법의 원리 등을 논한 것이기보다는 그 감상을 위해 기초적으로 알고 있어야 할 재료, 용도, 교리, 주제 등에 관해 요점적으로 서술한 것이다. 제2장은 제1부의 가장 중요한 장으로서 불화를 이해하는 데 필요한 기본적인 여러 가지 사항들이 체계적으로 설명되어 있다.

먼저 제1절「佛畵의 材料」에서는 각종 재료의 성질과 기능을, 제2절「佛畵의 用途」에서는 장엄용불화, 교화용불화, 예배용불화를, 그리고 제3절「佛畵의 敎理」에서는 원시불교회화, 부파불교회화, 소승불교회화, 대승불교회화를 다루었다. 특히 제2절은 대승불교의 입장에서 본 불교의 변천과 그 대체적인 차이를 간략하게 설명한 것이다.

이어서 제4절에서는 불교회화를 이해하는 데 가장 기본이 되고 중요한 불화의 각종 주제를, 불사(佛寺)의 내부에 위치하는「殿閣의 佛畵」와 불경에 그려진「經變相圖」로 나누어 기술하였다. 석가모니불화, 비로자나불화, 아미타불화, 약사여래불화, 관음도, 진영화(眞影畵) 등의 여러 가지 상·중단불화와 지장도, 칠성도, 산신도 등등의 하단불화를「殿閣의 佛畵」에서 소개하였고,「經變相圖」에서는 묘법연화경변상도를 비롯한 일곱 가지 변상도를 설명하였다. 이 저서의 절반에 해당하는 80페이지 이상의 지면을 할애하여 여러 가지 불화의 주제를 설명하는 과정에서 저자의 불교미술과 이론에 관한 해박한 지식이 십분 발휘되고 있다. 주제의 뜻과 내용 및 유래, 교리적(경전적) 배경, 표현형식, 불존들의 위치, 도상학적 특색 등이 명료하게 서술되어 있어 이 저서 전반부의 백미를 이루고 있다고 해도 과언이 아니다.

제1부「佛敎繪畵論」의 마지막 장「佛畵는 어떻게 만들어지나」에서는 성스러운 불화를 성공적으로 그리기 위해서 취해지는 엄격한 준비 과정이

나 계율, 불화제작에 참여하는 화승(畵僧)의 문제, 각종 재료와 제작상의 기술적인 문제 등이 간결하게 기술되어 있다.

지금까지 살펴본 제1부「佛敎繪畵論」은 앞에서도 지적하였듯이 불교회화를 이해하는 데 필요한 재료, 용도, 주제, 제작과정 등 기본적인 문제들을 포괄적이고 체계적으로 서술한 것이다. 따라서 제1부에서는 우리나라 불교회화의 시대에 따른 발달 상황이나 양식적 특색이 다루어지지 않았다. 이것은 이제부터 소개하고자 하는 제2부에 기술되어 있다.

제2부「韓國佛敎繪畵樣式의 變遷」에서는 삼국시대, 통일신라시대, 고려시대, 조선시대 등으로 나누어 각 시대의 불화양식을 고찰하였다. 그러나 삼국시대와 통일신라시대는 남아 있는 회화사료나 문헌사료가 모두 너무나 영세하여 형식적 편년에 불과한 느낌이다. 이것은 누구도 극복할 수 없는 제약인 것이다. 그러나 다만 고구려의 경우는 고분벽화에 나타나는 불교적 요소들을 집약하고 분석하여 어떤 결론을 이끌어 낼 수 있었지 않을까 생각된다. 물론 저자도 선과 채색의 변화에 주목하고는 있지만 그것만으로는 회화양식이나 화풍의 변화를 지적하기에 불충분한 느낌이다.

그 이외에 승려 등의 인물이나 비천, 연화, 화염문 등등의 불교적 '모티후'들의 연대적 차이를 추적하여 보는 것이 바람직했을 것이다. 얼핏 생각나는 대로 일례를 들면, 안악 2호분의 비천도와 그보다 훨씬 연대가 뒤지는 강서대묘의 비천도 사이에는 현격한 양식적 차이가 나타나 있다.

고려시대에는 전대에 비해 단편적이나마 기록도 좀 남아 있는 편이고 또 일본에는 이 시대의 불화가 100여 점 이상 남아 있어 이 시대 불화양식의 변천은 좀 더 신빙성 있게 추적해 볼 수 있다. 고려시대의 불화는 청자와 더불어 이 시대의 미술을 대표한다고 보아 무리가 없다. 그만치 우수하고 정교한 불화들이 수없이 제작되었던 것이다. 그러나 고려시대도 그 전기에

해당하는 12세기 이전의 것은 남아 있는 것이 지극히 드물고 후기인 13, 14 세기의 것들이 대부분을 차지한다. 따라서 저자는 寶篋印陀羅尼經의 판화와 御製秘藏詮 卷六의 판화, 수락암동 1호분의 벽화 등을 통해 고려초기의 불화양식을 더듬어보고 있다. 한편 후기의 불화양식은 일본에 전해지고 있는 혜허필(慧虛筆)〈楊柳觀音〉을 비롯한 시대작들과 국내에 전하는 불화와 변상도 등을 바탕으로 기술하였다. 저자는 "14세기로 넘어가면 구도는 본존에로 갈수록 좁아지거나 협시들을 지나치게 작게 하는 경향들도 가끔 나타나고", "형태는 13세기까지는 풍만하고 원만하며 박력 있는 모습을 나타내지만, 14세기로 넘어가면 근엄해지고 박력이 없어지는 경향을 보여주며", "초기의 원만하면서도 힘있는 선이 14세기에는 날카롭게 변하든가, 뾰족하면서도 구불구불해지든가, 옷자락이 바람에 날리는 소위 吳帶當風的인 경향까지 흔히 나타난다"고 주목할 만한 특색들을 지적하고 있다.

조선시대에는 불교가 "사회의 裏面에서 소극적으로 활동하는 종교로 탈바꿈"했기 때문에 불화도 고려시대와는 달리 "일반 민중에 알맞은" "좀 덜 섬려하고 좀 덜 화사한" 그림들이 그려지게 되었던 것이다. 임란 이전의 전기에는 고려시대의 불화에서 자주 볼 수 있었던 이단구도가 변형되고 필선도 단순해지며, 색채는 밝은 홍색조가 주를 이루게 되었던 것이 특히 괄목할 만한 특색으로 지적되고 있다. 또한 불화의 하단에 화기(畵記)를 적는 난을 따로 마련한 것도 이 시대부터의 일로 추정하고 있다.

임란을 겪고 난 조선후기에는 불탔던 불사들이 중건되고 수많은 불화들이 제작되었던 것인데 이때에 제작된 불화의 다수가 아직도 전해지고 있다. 이 시대의 불화는 다시 1800년경을 기점으로 하여 살펴볼 수 있는데 1800년 이전의 불화들은 형태가 다소 경직하고 선은 대개 간략화되었으며 색채는 연분홍 계통이 주가 되었던 것이다. 1800년대 이후에는 구도가 다

소 느슨해지고 형태는 더욱 경화(硬化)되며 칙칙한 색들이 남용되어 전반적으로 격조가 급격히 떨어지는 특색을 보여준다고 한다.

저자는 끝으로 불화의 화기의 화사(畵師)들을 중심으로 한 유파의 추적도 가능하리라는 점을 지적하고 있다.

이상 소개한 바와 같이 저자는 부족한 자료와 조사상의 많은 어려움에도 불구하고 여러 가지 괄목할 만한 연구결과를 담은 노작(勞作)을 펴낸 것이다.

그러나 이 저서에도 아쉬움이 없는 것은 아니다. 우선 제1부의「佛敎繪畵論」에 비해, 보다 큰 비중을 차지해야 할 제2부의「韓國佛敎繪畵樣式의 變遷」에 할애한 지면이 너무 적다는 점을 들 수 있다(제1부 124pp.:제2부 43pp.). 저자가 희망하고 있듯이 이 1, 2부가 두 권의 별책으로 보강되기를 바라는 마음 간절하다. 그리고 도판이 너무 작고 흐려서 하등의 도움을 주지 못하고 있다는 점이다. 미술서적에서의 도판의 역할이나 필요성은 두말할 나위가 없다, 특히 그림의 규격이 대체로 일반회화에 비해 현저하게 크고 색상이 다양하고 복잡한 불화의 경우 훌륭한 도판의 필요성은 몇 배 더 크다.『韓國의 佛畵』를 읽으면서 가장 아쉽고 아깝게 느껴진 것은 빈약한 도판이었다. 이 도판문제도 앞으로 별책부록으로 펴낼 예정이라니 그날을 기대해본다. 또한 색인, 참고문헌목록, 도판목록 등이 결여되어 있는 점을 들 수 있겠다. 목차의 항목이 세분되어 색인의 필요성이 절대적인 것으로까지 느껴지지는 않지만, 있으면 독자들에게 더욱 편리했을 것이다. 참고문헌목록도 제2부의 경우에는 각주를 참조하여 아쉬운 대로 대신할 수 있을 것이나 제1부의 경우에는 각주 없이 본문중에 인용하고 있어 이용에 불편을 주고 있다. 그러나 이러한 점들은 본서가 지니고 있는 큰 비중이나 의의에 비하면 오히려 사소하고 지엽적인 문제에 지나지 않는 것이다.

문명대 저, 『韓國彫刻史』*

文明大, 『韓國彫刻史』
悅話堂, 1980

　　해방 후 한국미술사의 연구가 우리의 학자들에 의해 주도되면서 가장 활발하게 연구되어 온 것은 역시 불상을 중심으로 한 조각사 분야라고 할 수 있다. 한국의 조각사에 관한 연구는 그동안 여러 학자들의 노력에 의해 많은 진전을 보았고 또 괄목할 만한 업적들이 적지 않게 출간되었다.

　　그러나 이러한 전문적인 업적들을 종합하고 소화하여 한국조각의 특색과 시대적 변천을 일목요연하게 서술한 이 분야만의 전문적인 개설서는 나오지 않아 한국조각사를 체계적으로 파악하고자 하는 이들에게 충분한 도움을 주기가 어려운 실정이었다. 동국대의 문명대 교수가 구랍(舊臘)에 펴낸 『韓國彫刻史』는 우선 이러한 의미에서도 이 방면의 연구자와 애호가들에게 큰 기쁨을 안겨주고 있다.

.........

*　　『東亞日報』 제18234호, 1981. 1. 9, 10면.

문교수의 『韓國彫刻史』는 선사시대부터 통일신라시대에 이르기까지의 한국의 고대조각을, 불상을 중심으로 하면서 기타의 비불교적인 작품까지 포함하여 다루고 있다. 저자는 한국고대조각사의 변천을 이해하는 데에 관건이 되는 중요한 작품들을 엄격히 선정하고 이들을 통해 본 한국조각의 특색과 전반적인 흐름을 평이하고 명료한 문장으로 조리 있게 서술하였다.

　　본문을 「한국조각의 흐름」 「선사시대」 「삼국시대」 「통일신라시대」의 순으로 분장(分章)하고 각 장마다 첫머리에 시대개관을 마련하여 독자들의 이해를 돕고 있다.

　　또한 각 시대 조각의 특징을 짤막한 문구로 규정짓고 있는 것도 이 저서에서 볼 수 있는 한 가지 특색이다. 예를 들면 신석기시대의 조각을 "자연주의의 쇠퇴와 추상주의의 대두"로, 청동기시대의 조각을 "추상주의와 기하학적 양식의 절정"으로, 고구려의 조각을 "영원을 갈구하는 역강한 미술"로, 백제의 조각을 "아름다운 조화의 미"로, 그리고 신라의 조각을 "위대한 영광과 꿈"으로 정의하고 있다. 이러한 정의는 학자에 따라 약간씩 의견을 달리할 가능성이 전혀 없지는 않겠으나 각 시대 조각의 특징을 일견 짐작하게 하는 데에 도움이 될 것으로 생각된다.

　　그러나 이 저서의 가장 큰 공적은 무엇보다도 한국조각사 분야의 전문적인 많은 업적들을 철저히 소화하고 한국조각의 역사적 흐름을 저자의 해박한 지식으로 체계화시켜 놓은 점일 것이다. 즉 저자는 각 시대의 역사적 배경과 신앙이나 사상의 변화를 파헤치고 이를 조각의 양식적 변천과 관련지어 줌으로써 시대의 추이에 따른 조각의 변모를 명쾌하게 이해토록 해주고 있다. 조각변천의 양상에 관한 이러한 본문의 명료한 서술은 93장의 선명한 도판과 1백 점의 정확하게 그려진 도면으로 한층 보완되어 있다. 이밖에 중국과 인도 등 "외국조각과의 상호관련성"을 규명함으로써 한국조각

사의 이해를 더욱 고양시키고 있다.

　본문 못지않게 이 저서를 값지게 하는 것은 「韓國彫刻史年表」「參考文獻」「佛像細部形式」「佛像部分名稱」「佛像銘文」, 그리고 지역별로 정리된 「韓國彫刻目錄」 등을 신고 있는 부록이다.

　문교수의 『韓國彫刻史』는 이처럼 한국고대조각의 전체적인 흐름을 이해하고 이 방면을 연구하거나 공부하는 데 모든 편의를 제공해 주는 값진 노작이라 하겠다. 또한 1970년대까지의 한국고대조각에 관한 모든 연구결과와 자료를 총집성하였으므로 1980년대에 전개될 새로운 연구를 위한 토대가 되어 주리라 믿어진다. 앞으로 이번에 취급되지 않는 고려시대 및 조선왕조시대의 조각과 平安時代 이전의 일본고대조각에 미친 한국조각의 영향에 관한 연구도 저자에 의해 이루어져 가까운 장래에 보완되기를 기대해 마지않는다.

이난영 저, 『韓國古代金屬工藝硏究』*

李蘭暎,『韓國古代金屬工藝硏究』
一志社, 1992

우리나라의 전통미술이 어느 분야나 뛰어난 창의력과 한국적 특성을 뚜렷하게 발현하였지만 그중에서도 가장 혁혁한 업적을 남긴 분야는 아무래도 공예라고 보아야 하지 않을까 생각된다. 공예는 우리 선조들의 일상생활과 밀착되어 발전했던 관계로 원만한 실용성과 빼어난 아름다움을 겸비하게 되었다고 믿어진다.

이러한 공예의 각 분야 중에서도 토기와 도자기, 목칠공예, 금속공예는 특히 괄목할 만한 업적을 남겼다. 이 중에서도 금속공예는 청동기시대부터 현대에 이르기까지 고도의 발전을 이루며 수다한 작품을 우리에게 전해 주고 있다.

이러함에도 불구하고 우리나라의 모든 전통미술 분야들 중에서 가장

* 『문화일보』 제359호, 1993. 1. 4, 11면.

연구가 안 되어 있는 것이 바로 금속공예이며, 이 점은 전통문화를 아끼는 모든 이들을 매우 안타깝게 해왔다. 바로 이러한 상황에서 발간된 것이 국립경주박물관의 이난영(李蘭暎) 관장이 펴낸 『韓國古代金屬工藝研究』이다. 이 책은 금속공예 분야에 관한 한 오랜 가뭄 끝에 내린 단비와도 같은 것이어서 각별히 반가움을 금할 수 없다.

저자인 이 씨는 스스로 서문에서도 밝혔듯이 35년간 국립박물관에 종사하면서 금속공예의 연구에 몰두하여 왔으며 그 동안에 쌓아 온 연구 결과의 중요한 부분들을 정리하여 이 책에 묶게 된 것이다. 따라서 일종의 학술적인 논문집 성격을 띠고 있지만 이 방면에 관심을 가진 일반인들에게도 도움이 되도록 저자가 세심하게 배려하였음이 곳곳에 엿보인다.

이 책의 구성을 보면 총론의 성격을 띤 I. 序論, 금속으로 된 병, 합(盒), 숟가락, 거울 등을 다룬 II. 金屬工藝品의 類型과 形式分類, 각종 기법을 살펴본 III. 金屬工藝의 技法, 안압지, 황룡사지, 부소산 등지에서 출토된 유물들을 고찰한 IV. 金屬工藝의 重要遺物, 형태, 문양, 기술 등에서 간취되는 당과 서역의 영향을 규명한 V. 金屬工藝品의 西域的 要素, 끝으로 VI. 結論 등 모두 6장으로 짜여져 있다. 이 목차가 보여주듯이 우리나라 금속공예를 이해하는 데 기본과 핵심이 되는 문제들이 비교적 폭넓게 다루어졌다고 볼 수 있다.

저자가 이 책에서 집중적으로 다룬 각종 용기, 수저, 거울 등 생활용구 이외에 귀고리, 목걸이, 팔찌, 반지, 관모 등의 각종 장신구와 사리구들에 관해서도 앞으로 연구의 손길을 뻗쳐 주기를 기대한다. 그리고 청동기시대, 삼국시대, 통일신라시대 등 시대에 따른 금속공예의 변천상을 체계화한 또 한 권의 책도 저자의 계획대로 가까운 장래에 내어 줄 것을 부탁한다. 명료한 문장, 정연한 논리, 선명한 도판, 꼼꼼한 배려가 돋보이는 깔끔한 이 책의 출간이 앞으로의 금속공예 연구에 큰 자극이 되기를 바란다.

菊竹淳一·정우택 책임편집, 『高麗時代의 佛畫』*

菊竹淳一·정우택 책임편집,『高麗時代의 佛畫』
시공사, 1997

고려가 남긴 미술문화 유산 중에서 세계 최고의 업적으로 평가되는 대표적인 분야는 역시 불교 회화와 청자라 하겠다. 이 중에서 불교 회화에 관해서는 1980년대부터 일본과 우리나라에서 전시회를 개최하고 도록을 발간함으로써 학계의 연구를 촉진시키고 일반의 관심을 고조시키는 계기를 마련했다. 특히 그 특성과 우수함이 세계적으로 평가되어 국제경매에서 3백만 달러 이상을 호가하기에 이르렀다. 그러나 자료의 체계적인 집성과 본격적인 연구에 대한 필요성이 아쉽게 느껴지곤 하였다.

이러한 아쉬움을 해소시켜 줄 큰 업적이 최근에 나와 학계와 불교계, 그리고 일반의 관심을 끌고 있다. 한국미술연구소가 기획하고 고려불화의 전문가인 일본 규슈대학의 기쿠다케 순이치(菊竹淳一) 교수와 경주대학의

.........
* 『월간 가나아트』통권 55호(1997. 7. 1), p. 134.

정우택 교수가 책임지고 편집한『고려시대의 불화』가 바로 그것이다. 이 책이 지니고 있는 비중이 워낙 크므로 그 의의를 대충 짚어볼 필요가 있다.

첫째로 고려시대 불교 회화에 관한 종합적 성격의 대표적 업적이라는 것이 주목된다. 타블로이드판인 이 책은 〈도판편〉과 〈해설편〉 2권으로 되어 있는데, 고려불화에 관한 거의 모든 자료를 싣고 있다. 365쪽이나 되는 〈도판편〉에는 새로 발견된 작품 30여 점을 포함하여 지금까지 밝혀진 우리나라, 일본, 미국, 유럽 등지에 산재한 거의 모든 작품들이 망라, 수록되어 있다. 각종 여래도, 보살도, 나한도 등 130여 점의 작품들이 정연하게 분류되어 실려 있다. 그뿐 아니라 〈고려불화의 도상과 소재〉에는 인물, 보관(寶冠), 지물(持物)로부터 여러 종류의 문양에 이르기까지 다양한 소재의 부분들을 수많은 도판으로 싣고 있어 소재별 비교 고찰이 가능하다.

한편 141쪽 분량의 〈해설편〉에는 고려불화의 특성, 범주, 도상, 광학적 조사에 관한 논문들과 도판 해설, 그리고 명문(銘文), 문헌 자료, 연표, 논저 목록 등의 자료가 실려 있다. 도판과 이들 논문 및 자료들은 고려시대의 불교 회화를 입체적으로 파악하는 데 큰 도움이 된다.

둘째로는 공동연구와 협동작업의 본보기가 된다는 점이 눈길을 끈다. 이 방대한 책이 나오기까지에는 책임편집을 담당한 기쿠다케 교수와 정우택 교수 이외에 기획을 담당한 한국미술연구소의 홍선표 소장, 박은경 동아대 교수, 일본의 이데 세이노스케(井手誠之輔) 씨와 다케다 가즈아키(武田和昭) 씨 등 한·일 양국의 학자들이 공동으로 연구, 협력하였다. 또한 우리나라 시공사와 한국미술연구소의 여러 직원들과 일본의 사진가들, 그리고 여러 나라의 수많은 박물관과 소장가들이 함께 협조하였음이 주목된다. 좋은 업적을 내기 위해서는 폭넓은 상호협력이 얼마나 필요하며 중요한지를 절감하게 된다. 특히 한·일 간의 협력이 괄목할 만하다.

셋째로는 과학적 접근이 돋보인다. 이 책에는 전통적인 원색도판과 흑백사진 이외에 적외선 사진, X선 사진, 현미경 사진 등이 다수 실려 있다. 고려불화들을 보다 정밀하고 과학적으로 파헤쳐 볼 수 있게 되어 있다. 이 점은 파격적 접근으로서 높이 평가하지 않을 수 없다.

끝으로 장기간의 준비와 엄청난 출판비를 들여 정성을 다해서 출간된 책이라는 사실을 간과할 수 없다. 이 책의 경우처럼 한 가지 책에 3년 이상의 준비기간과 4억 원의 막대한 출판비가 소요된 출판물은 일찍이 없었다. 성곡미술문화재단의 후원과 시공사의 주저 없는 투자가 이러한 이정표를 출판계에 세웠다고 생각한다. 어쨌든 이 책은 학문적 측면에서나 고려시대의 불교 회화에 관한 금자탑과도 같은 업적이라고 평가하지 않을 수 없다.

한 가지 아쉬운 점이 있다면 국내에 들어와 있는 〈수월관음도〉 1폭과 〈약사여래도〉 1폭이 이런저런 사정으로 포함되지 못한 점과 책값이 너무 비싸서(출판 비용을 고려하면 불가피하겠지만) 보급에 지장이 있지 않을까 우려된다는 점이다. 혹시 좀더 저렴한 값으로 보다 널리 보급할 수 있는 축쇄판(縮刷版)을 적정한 시기에 낼 수는 없을까 하는 생각이 든다.

안휘준 서울대 교수

이동주 저, 『日本 속의 韓畵』[*]

李東洲, 『日本 속의 韓畵』
瑞文堂, 1974

　주지(周知)되어 있듯이 한국미술사(韓國美術史)가 본격적으로 연구되기 시작한 것은 오래지 않으며, 그 중에서도 회화사(繪畵史)는 도자사(陶瓷史)나 불교조각사(佛敎彫刻史) 등의 타 분야에 비하여 더욱 연구가 부진한 상태였다. 그래서 미술의 근간이라 할 수 있는 회화가 우리나라의 경우에는 개설서에서도 마치 마이너아트(minor art)처럼 늘 말미(末尾)에 대강대강 소홀히 다루어지는 것이 통례처럼 되어 있다. 이것은 매우 부당한 일로 앞으로는 꼭 시정되어야 할 것이다. 그러나 엄격히 따져보면 이러한 현상이 초래되는 것은 미술사가들의 서술 태도 못지않게 회화사 연구의 부족에 기인하는 것임을 부인할 수 없다. 한국회화사의 연구가 이처럼 부진하게 된 데에는 몇

[*]　『韓國學報』第5輯(1976. 12), pp. 242-247; 『대학국어작문』(서울대학교 출판부, 2000), pp. 629-635.

가지 복합적인 이유가 있었다고 하겠다. 첫째로는 유존(遺存)하는 회화사 관계의 문헌 및 작품사료(作品史料)의 영세(零細)함을 들 수 있다. 이것은 조선왕조 후기를 제외한 거의 모든 시대의 회화사 연구에서 제일 먼저 당면하게 되는 난관인 것이다. 물론 삼국시대의 고구려만은 지금까지 알려진 고분벽화를 통해서 회화의 발달을 살펴볼 수가 있기는 하지만 분단된 상태하에서의 우리 처지로는 별로 예외일 수가 없다. 둘째로는 연구자의 결여(缺如)를 지적할 수 있다. 사실, 앞에 언급한 한국미술사의 타 분야들에 비하면 회화사를 전문으로 연구하는 학자는 극소수에 불과하였고 그것은 결과적으로 회화사 연구의 부진을 초래하는 한 원인이 되었던 것이다. 셋째로는 국내외의 학자나 일반대중이 종래에 우리나라 회화에 대해 지니고 있던 무관심 또는 몰이해를 거론할 수 있다. 특히 우리나라 미술사를 처음으로 연구하기 시작했던 일제시대의 일본학자들과 그들의 영향을 깊이 받은 서양학자들의 우리 회화에 대한 무관심과 몰이해는 편견으로까지 변모되어 아직도 우리나라 회화를 정당하게 이해케 하는 데 큰 저해 요소가 되고 있다.

근래에 와서 한국회화사 연구자들의 수효가 점차로 늘어나고 또 앞에 언급한 불리한 여건들에도 불구하고 여러 가지 업적들이 속출(續出)되고 있는 것은 지극히 흔쾌한 일이다. 이동주 박사가 『韓國繪畵小史』(瑞文文庫, 1972)에 이어 내어 놓은 『日本 속의 韓畵』는 우리나라의 회화에 대한 이해의 폭과 자료의 증보(增補)를 제공해 주는 훌륭한 업적의 하나라 하겠다. 『日本 속의 韓畵』는 저자가 일본에 유존(遺存)하는 우리나라의 화적(畵跡)을 조사하고 「民族繪畵의 發掘」이라는 제하(題下)에 1973년 6월 9일부터 7월 13일까지 20회에 걸쳐 『한국일보』에 연재했던 글들을 모아 보증(補增)하고 각주(脚註)를 가한 것이다. 출간된 지 이미 2년이나 되었으나 일간지의 단평(短評)들 이외에는 구체적으로 논평된 바 없는 것으로 믿어져 다소 늦은

감은 있으나 이곳에 그 내용을 살펴보고자 한다. 사실은 평자도 게으른 탓으로 『한국일보』에 연재되었던 것을 가벼운 마음으로 대충 읽어 보고는 책으로 엮어져 나온 후에는 최근까지도 정독(精讀)할 기회를 갖지 못하다가 이제야 비로소 그 내용을 개관(槪觀)해 볼 수 있게 되었다.

저자는 국제정치학을 전공하면서도 학창 시절 이래 현금(現今)에 이르기까지 30여 년간 남달리 큰 관심을 가지고 우리나라 회화를 음미(吟味)하고 조사해 왔다. 또 우리나라의 회화를 올바르게 파악하는 데 기초적으로 필요한 중국 및 일본의 회화에 관해서도 깊은 안목과 광범한 지식을 갖추고 있다. 저자는 상기(上記)한 두 권의 저서 이외에도 전에 『亞細亞』지(誌)를 비롯한 잡지들에 발표했던 글들을 엮어 『우리나라의 옛그림』이라는 또 하나의 책을 낸 바 있다. 이들 세 권의 저서들은 저자의 장기간에 걸친 우리나라 회화에 대한 애정어린 조사와 연구의 결정체(結晶體)로서 앞으로의 한국 회화사 연구에 튼튼한 토대가 되어 줄 것이다. 아울러 이러한 업적들이 미술사를 전공으로 하는 학자에 의해서보다도 국제정치학자의 손에 의해 이루어졌음은 우리 미술사학계(美術史學界)에 즐거운 소득을 안겨 줌과 동시에 분발심을 돋우어 주는 일이라 하겠다.

『日本 속의 韓畵』는 한일 간의 회화 관계는 물론, 전해 내려오는 작품이 희소한 우리나라의 회화를 폭넓게 이해하는 데에도 크게 도움이 된다. 우선 그 목차를 살펴보면 다음과 같다.

머리말

　1. 이역(異域)에서 외로운 그림

　2. 고려아미타불(高麗阿彌陀佛)

　3. 단원삼제(壇園三題)

4. 西福寺를 찾아서

5. 일본(日本)을 왕래한 화원(畫員)들

6. 수수께끼의 화가(畫家) 이수문(李秀文)

7. 相國寺의 묵산수(墨山水)

8. 일종소만지기(一種疏漫之氣)

9. 마리지천(摩利支天)

10. 한화(韓畫)를 찾아 浪華에서

11. 안견(安堅)의 몽유도원도(夢遊桃源圖)

12. 養松堂의 산수(山水)

13. 고려불화(高麗佛畫)의 계보(系譜)를 더듬어서

14. 아름답다! 고려불(高麗佛)

15. 岡山을 찾아서

16. 끝을 맺으면서

　　이들 목차와 서명을 보아도 짐작이 되듯이 이 책은 일본에 전해져 내려오는 우리나라의 회화 작품과 한일 간의 회화 교섭 관계를 중점적으로 다루고 있다. 취급된 작품들은 주로 고려시대부터 조선왕조시대까지의 불교 회화 및 일반 회화들로서 국내학계에는 극소수의 전문학자들 이외에는 널리 알려져 있지 않은 것들이다. 따라서 국내학계에 비교적 생소한 자료들을 풍부한 도판(圖版)과 해박한 지식을 구사하여 소개하고 있는 것이 이 책의 일차적인 공헌이라 하겠다. 특히 한국회화사상 하나의 큰 공백을 이루고 있는 고려시대부터 조선 초기까지의 간극을 메워 보려는 시도는 괄목할 만하다. 그러나 이에 못지않게 중요한 점은 종래에 한국회화사 연구에서 약간 소홀히 다루어졌던 감이 없지 않은 '樣式에 立脚한 考察'을 철저히 펴고

있다는 사실이다. 이 점은 우리나라 학계가 앞으로도 방법론상 지향해야 할 하나의 분명한 길이라 하겠다.

『日本 속의 韓畵』의 중요 내용을 간추려 살펴보고자 한다. 먼저 제1장의 「이역에서의 외로운 그림」에서는 우리나라의 그림들이 일본에 다수 전해지게 된 경위와 그 대강의 내역 등을 개관하고 있다. 여기에는 『고화비고(古畵備考)』 소재의 「조선서화전(朝鮮書畵傳)」에 실린 주요 화가들과, 한화(韓畵)가 다전(多傳)하는 일본 지역 등도 아울러 언급이 되고 있다. 저자(著者)는 우리나라의 그림이 가장 많이 일본으로 건너가게 된 것은 임진왜란 시의 약탈에 의한 것으로 보고, 또 그 중 큰 비중을 차지하는 불화는 京都와 大阪으로부터 北九州에 이르는 지역에 산재(散在)한다고 설명한다. 이 지역들은 임란 시 풍신수길(豊臣秀吉)의 침략군(侵略軍)이 왕래하였던 통로인 동시에 조선왕조(朝鮮王朝)의 통신사(通信使) 일행이 늘 거치던 곳임을 생각하면 부인할 수 없는 사실로 수긍된다. 이와 아울러 脇本十九郎과 熊谷宣夫 등을 비롯한 일본학자들의 한화 연구 실태도 간략하게 소개하고 있다.

제2장의 「고려아미타불(高麗阿彌陀佛)」은 奈良의 大和文華館 주최 〈朝鮮の繪畵〉 특별전에 출품되었던 根津美術館藏의 〈아미타여래(阿彌陀如來)〉, 松尾寺藏의 〈아미타팔대보살(阿彌陀八大菩薩)〉, 그리고 역시 根津美術館藏의 〈여의륜관음(如意輪觀音)〉을 다루고 있다. 이 장에서는 한국 불화의 양식상의 특징을 지적하고 있는 것이 특히 괄목할 만하다. 大德 10년(1306)의 연기(年記)가 있는 根津美術館藏의 〈아미타여래(阿彌陀如來)〉에 대하여 "…… 또, 고려불답게 연좌(蓮座)의 꽃잎이 안으로 굽고, 그 위에 앉으신 형상으로, 납의의 한 가닥이 앞의 연꽃잎을 가린다. 본시 이 연화좌의 앞 꽃잎이 안으로 굽느냐 밖으로 벌리느냐는 대개의 경우 한일불화(韓日佛畵)의 가름길이 된다"라고 말하고 이어서 松尾寺의 〈아미타팔대보살(阿彌陀八大菩薩)〉에 이

르러는 보살들의 양 어깨에 길게 늘어진 몇 가락의 수발(垂髮)과 관음의 굴곡진 자세, 그리고 지장보살의 무늬 있는 두건(頭巾) 등은 고려불(高麗佛)의 특징을 잘 나타낸다고 언급하고 있다. 또 고려시대에 이미 이렇듯 형식화되는 수발이 조선시대에 내려오면 더욱 형식화되어 양 어깨를 따라서 검은 선으로만 나타나게 된다는 사실을 지적하고 있다. 이러한 양식적인 특징들은 우리나라 불회(佛繪)에 종종 보이는 사실(事實)이며, 그의 지적은 연구가 더구나 안 되어 있는 한국의 불화 연구에 큰 도움이 될 것이다.

저자의 한국 불화에 대한 넓은 식견과 정확한 감식안은 이밖에도 불화를 다룬 기타의 장에서도 잘 나타나 있다. 편의상 목차의 순서에 관계없이 불화 관계의 서술을 우선적으로 살펴보고자 한다.

제13장「고려불화(高麗佛畵)의 계보를 더듬어서」에서는 11세기 중엽 문종(文宗) 때부터 13세기 중엽 고종(高宗) 때까지의 200년간에 파사호법(破邪護法)의 무신(武神) 또는 호신(護神)인 제석천(帝釋天), 마리지천(摩利支天), 천왕(天王), 신병(神兵), 나한(羅漢) 등이 주로 봉신(奉神)되어 호국불경(護國佛經)이라 할 수 있는 인왕경(仁王經), 금광명경(金光明經) 등이 유행봉독(流行奉讀)되었던 경향과 일치한다고 적고 있다. 그러다가 충렬왕(忠烈王) 이후로는 현세적인 호국으로부터 내세적인 호신(護身)으로 기원의 방향이 바뀌고 이에 따라 아미타불, 지장보살, 관음보살, 정토만다라(淨土曼茶羅) 등이 유행하게 되었다고 보았다. 이러한 신앙을 둘러싼 시대적 배경에 대한 설명은 당시의 불화를 정당하게 이해하는 데 큰 도움이 되리라 본다. 또한 고려 전기의 유존불화(遺存佛畵)가 희소한 것은 몽고 침입으로 인한 소실(燒失)에 원인이 있다고 보는 일반적인 견해에 대해 저자는 오히려 연기(年記)나 관서(款署), 도인(圖印) 등이 결여되어 송대의 불화와 혼동되고 있는 데에 보다 큰 이유가 있을 것으로 보고 있다. 따라서 이러한 고려불화들을 찾아내는

방법으로 ① 연기(年記)나 관서도인(款署圖印)이 있는 작품을 기준으로 타 작품들을 판정하는 방법, ② 중국 것도 일본 것도 아닌 작품들을 조사해 보는 것, ③ 연화좌(蓮華座), 의문(衣紋), 천의(天衣), 수발(垂髮) 등에 보이는 후기양식 등을 참고로 검토해 보는 양식론적 방법 등을 제시하고 있다.

고려불화의 양식적인 특색을 더욱 두드러지게 깨닫도록 해주는 것은 그 다음의 제14장 「아름답다! 고려불(高麗佛)」일 것이다. 역시 大和文華館의 특별전에 나왔던 善導寺藏의 〈지장보살(地藏菩薩)〉, 根津美術館藏의 〈지장보살(地藏菩薩)〉, 靜嘉堂藏의 〈지장시왕도(地藏十王圖)〉, 淺草寺藏의 〈오류관음(梧柳觀音)〉이 논의되고 있다. 이들 불화에서 볼 수 있는 '몸과 발을 약간 오른편으로 비튼 인상'이나 모두 금니(金泥)로 그려진 가사(袈裟)에 보이는 '둥근 연꽃무늬와 잎모양의 무늬', 꼿꼿한 모습의 일본불(日本佛)들과는 달리 몸을 비틀어 곡선을 긋는 '독특한 포우즈', 다각(多角)을 이루며 처리된 머리의 매무새 등은 한국의 불화를 특징지어 주는 특색들로 간주되고 있다. 지나치리만큼 호화로운 고려 후기의 불화들은, 저자가 "고려 후기에 이르러 부처그림은 단순한 예배·기원의 실용물을 넘어서 궁정 취미의 감상물이 되어 간 것이 아닌가 하는 의심도 난다"라고 추측하듯이 전에 비하여 더욱 아름다워진 반면에 또 한편으로는 일정한 형식을 반복하여 따르고 있는 사실도 분명해진다.

이밖에도 제4장 「西福寺를 찾아서」와 제9장 「마리지천(摩利支天)」, 제10장 「한화(韓畵)를 찾아 浪華에서」, 그리고 제15장 「岡山을 찾아서」에서는 더 많은 불교회화가 다루어지고 있다. 지금까지 살펴본 불교회화에 관한 저자의 서술은 종래에 잘 모르고 있던 우리나라 고려시대 및 조선시대의 불화에 대한 이해의 폭을 대폭 늘려 주는 것으로 이 책의 백미라 아니할 수 없다.

일반회화에 관한 항목으로는 제7장 「상국사(相國寺)의 묵산수(墨山水)」, 제6장 「수수께끼의 화가(畫家) 이수문(李秀文)」, 제11장 「안견(安堅)의 몽유도원도(夢遊桃源圖)」, 제5장 「일본을 왕래한 화원(畵員)들」, 제12장 「養松堂의 산수(山水)」, 제3장 「단원삼제(檀園三題)」, 그리고 제8장 「일종소만지기(一種疏漫之氣)」를 들 수 있다.

제7장 「상국사의 묵산수」에서 저자는 일산일녕(一山一寧) 제찬(題贊)의 〈평사낙안도(平沙落雁圖)〉에 대하여 "고향 그림의 감각을 뿌리칠 수 없었다"고 술회하고 있다. 일본에 도래하여 1317년에 생을 마친 원승(元僧) 일산일녕 제찬의 이 그림은, 대비(對比)하여 검토해 볼 수 있는 동대(同代)의 우리나라 그림이 전해지지 않아 단언은 할 수 없지만 아닌게 아니라 구도나 필법, 전체적인 분위기 등엔 어딘지 한국적 취향이 짙게 배어 있는 듯하여 평자 자신도 늘 저자와 같은 느낌을 가지고 있던 참이다. 확실한 판단은 앞으로의 자료 발굴에 기대해 보는 도리밖에 없다.

저자가 그 뒤를 이어 논하고 있는 〈파초야우도(芭蕉夜雨圖)〉는 1410년 봉례사(奉禮使)로 도일했던 집현전학사 양수(梁需)가 찬(贊)한 것으로 문청(文淸)의 산수화들과 더불어 한일 간 회화교섭의 흥미 있는 한 단면을 보여주는 것이라 하겠다. 일본학계에서는 조선왕조 회화의 영향을 강하게 받은 일본화로 보려는 경향이 있으나 이에 대해 저자는 반대되는 의사를 표하고 있는 것이다. 특히 문청의 경우에 대해서는 흑백의 강한 대조로 보이는 산의 모습을 비교하고 그가 "사신 따라 갔던 화승이 아닐까"라고 추측을 하고 있는 것은 주의를 끈다. 이 점 평자도 전혀 동감이다. 1405년 몰(沒)한 絶海中津의 제찬(題贊)의 相國寺藏 〈산수도(山水圖)〉는 일본학계에서 우리나라 그림으로 취급하고 있는 것이다. 아마도 산만한 구도, 거친 필법, 같은 '모티프'의 반복적인 묘사 등의 요소들 때문에 그렇게 판단되고 있는 것이 아

닌가 생각된다. 어쨌든 저자가 지적하듯이 이러한 부류의 그림들을 통해서 여말 선초의 우리 회화의 일면을 유추해 볼 수 있을 것이다.

조선 초기에 있어서의 한일 간의 회화교류의 문제와 관련하여 또 한 가지 빼놓을 수 없는 것은 통칭 이수문(李秀文)으로 알려진 화가의 문제일 것이다. 바로 이 문제를 다루고 있는 것이 제6장의 「수수께끼의 화가 이수문」이다. 수문(秀文)은 15세기 전반에 활동했던 화가로, 일본에서는 명대(明代)의 중국인 또는 조선 초기의 한국인으로도 알려져 왔었으나 수년 전에 발견된 〈묵죽화책(墨竹畫冊)〉에 의해 한국인 화가로 일반적인 인정을 받게 된 인물이다. 일본의 소가파(曾我派)라는 화파(畫派)의 조(祖)로 전해지는 수문은 1424년에 내조(來朝)한 바 있는 일본 室町時代의 수묵산수화(水墨山水畫)의 비조(鼻祖) 슈분(周文)과 더불어 조선 초기의 한국화를 일본에 이식하는 데 크게 기여했던 주요 인물로 간주된다. 수문의 도인(圖印)이 있는 몇 점의 작품 중에서도 "永樂甲辰二十有二歲次 於日本國來渡北陽寫 秀文"이라는 관기(款記)가 있는 〈묵죽화책〉이 가장 주목된다. 이 관기에 의해 〈묵죽화책〉은 영락(永樂) 22년인 1424년, 즉 세종 6년, 일본에 건너갔던 수문의 작임이 확실하다. 그런데 이 관지(款識) 중 "於日本國來渡北陽寫"라는 부분의 풀이에는 두 가지 의견이 나와 있다. 松下隆章氏를 비롯한 일본학자들은 "일본에 내도하여 북양(北陽)에서 그리다"로 읽는 반면에 저자는 "일본국에서 북양(北陽)으로 내도(來渡)하여 그리다"로 풀이하고 있다. 한문의 이치로 보면 저자의 풀이가 타당하게 생각되나, 그런 경우 수문은 일본에서 생을 마친 사람으로 보기 힘들 것이다. 그렇다면 수문이 일본에 내도(來渡)하여 히슈(飛州)에 살았고 또 曾我氏의 사위로 들어가 그 화파의 조(祖)가 되었다는, 말하자면 일본에 귀화하였던 인물이라는 일본 측의 기록들이나 설들은 부인되어야 할 것이다. 아무튼 이 문제는 저자가 제기한 새로운 견해로 앞

으로 신중히 고려되어야 할 것으로 보인다.

제5장의 「일본을 왕래한 화원들」은 선조 40년(1606)부터 순조 11년 (1811)까지의 전후 12회에 걸쳐 통신사를 따라 도일했던 이홍규(李泓虯), 유성업(柳成業), 이언홍(李彦弘), 김명국(金明國), 이기룡(李起龍), 한시각(韓時覺), 함제건(咸悌建), 박동보(朴東普), 함세휘(咸世輝), 최북(崔北), 이성린(李聖麟), 김유성(金有聲), 이의양(李義養) 등의 이름을 열거하고 이들 중 몇몇의 작품들을 소개한 것으로 바로 앞에서 살펴본 장들과 더불어 한일 간의 회화교섭의 이해를 증진시켜 준다.

다음으로 제3장의 「단원삼제」에서는 〈송하맹호도(松下猛虎圖)〉, 〈수원성의식도(水原城儀式圖)〉, 〈출산석가상(出山釋迦像)〉 등 새롭고 흥미 깊은 자료들을 비교 설명하고 있다. 또 제8장 「일종소만지기」에서는 일인학자들이 우리나라 회화에 대하여 종종 얘기하는 "소만지풍"이라는 말은 "예민한 작가의 회화 감각 속에 덧없이 나타나는 실수라는 의미가 아니라 화면 구성의 교치를 다하려 하지 않고, 기교와 인공미를 내세우지 않으려는 뜻일 것이다"라고 해석하였다.

마지막 장인 「끝을 맺으면서」에서 저자는 우리나라 회화사의 복원과 연구를 위해서 일본에 유존하는 한화의 발굴 및 그에 대한 조사의 필요성을 강조하고 있다.

지금까지 『日本 속의 韓畵』라는 저서의 내용을 개관하였다. 많은 새로운 자료들이 소개되었고 문제들이 제기되었음을 보았다. 본서의 출간은 앞으로의 한국회화사의 연구를 위해 크게 도움이 될 것임이 분명하다. 확실히 일본에 전해져 있는 한국화들은 조사의 결과에 따라서는 우리가 지니고 있는 많은 의문들의 해결에 빛을 던져 줄 것으로 믿어지며, 『日本 속의 韓畵』는 그 방면에 하나의 초석이 되어 주리라 생각된다.

그러나 본서에도 몇 가지 아쉬운 점은 없지 않다. 무엇보다도 서술의 체계 또는 순서를 지적하지 않을 수 없다. 즉 불교회화와 일반회화를 다루는 장이 일정한 체계 없이 섞여 있으며, 또한 연대의 고신(古新)이 분명한 장들조차도 연대순으로 정리되어 있지 않다. 이것은 물론 일간지에 연재되었던 순서를 그대로 따라 편집했기 때문인 것을 알 수 있지만, 이왕에 책으로 엮을 때엔 〈일반회화편〉, 〈불교회화편〉 등으로 나누어 연대순에 따라 편집이 되었어야 할 것이다. 그래야만 독자들이 보다 체계적으로 이해할 수 있겠기 때문이다. 또 색인의 결여와, 일련번호에 의한 도판(圖版)의 효율적인 활용 부족과, 종종 눈에 띄는 오자의 시정이 아쉽게 느껴진다. 이러한 몇 가지 점들이 고쳐진다면 본서의 비중은 더욱더 막중해질 것으로 믿어진다.

이성미·강신항·유송옥 공저,
『藏書閣 所藏 嘉禮都監儀軌』[*]

李成美·姜信沆·劉頌玉,
『藏書閣 所藏 嘉禮都監儀軌』
韓國精神文化研究院, 1994

학계에 널리 알려져 있는 바와 같이 한국정신문화연구원으로 이관된 장서각에는 서울대학교가 관장하고 있는 규장각과 마찬가지로 수많은 귀중 도서와 함께 다량의 회화사료가 소장되어 있다. 이 두 기관에 소장되어 있는 회화들은 통상적으로 일반 회화라고 지칭되는 것들과 궁중의 각종 행사를 기록하고 도시(圖示)한 의궤도들로 대별되는데, 전자에 해당되는 작품들에 관해서는 대강의 조사가 이루어져 이미 출판된 바 있으나(安輝濬, "奎章閣 所藏 繪畫의 內容과 性格," 『韓國文化』第10輯, 1989, 12, pp. 309~393 및 安輝濬·邊英燮, 『藏書閣所藏 繪畫資料』, 韓國精神文化研究院, 1991), 후자에 속하는 자료에 대해서는 일부 복식학자들에 의한 연구(일예로, 劉頌玉, 『朝鮮王朝 宮中儀軌服飾』, 修學社, 1991) 이외에 미술사적인 조사로 이루어진 바가 없었다. 오

.........
[*]　　『정신문화연구』 제17권 4호(통권 57호)(1994. 12), pp. 210-214.

직 근년에 이르러 이성미(李成美) 교수와 박은순(朴銀順), 박정혜(朴廷蕙) 등 일부 훈련된 미술사가들에 의하여 장서각과 규장각에 보관되어 있는 의궤도들에 관한 연구가 출간되어 빛을 발하게 되었다(朴銀順, "朝鮮後期 王世子 册禮儀軌 班次圖 研究," 『韓國文化』第14號, 1993. 12, pp. 553~612; 朴廷蕙, "朝鮮時代 册禮都監儀軌의 繪畫史的 研究", 上同, pp. 521~552). 특히 이성미 교수가 강신항(姜信沆), 유송옥(劉頌玉) 양 교수와 함께 내어 놓은 『藏書閣所藏 嘉禮都監儀軌』는 가장 종합적이고 체계적인 회화사적 연구 업적으로서 주목을 요한다. 의궤도들에 관한 이러한 회화사적 업적들은, 박병선(朴炳善) 씨가 장서각, 규장각, 파리의 국립도서관 등에 소장되어 있는 의궤도들에 대하여 서지학적인 비교 검토를 시도하여 1985년에 내어 놓은 『朝鮮朝의 儀軌』와 몇몇 복식가들이 발표한 논저들과 더불어 앞으로 이 방면의 연구에 큰 참고가 될 것임이 분명하다.

회화사를 전공하는 이성미 교수가 국어학자 강신항 교수와 복식사가 유송옥 교수의 협조를 얻어 함께 공저로 펴낸 『藏書閣所藏 嘉禮都監儀軌』는 몇 가지 점에서 각별한 관심의 대상이 된다.

무엇보다도 전공을 달리하는 학자들이 공동 연구를 실시하여 종합적인 업적을 내어 놓음으로써 가례도감의궤에 관해서는 물론 의궤도 전반에 관한 폭넓은 이해가 가능해졌다는 점을 꼽을 수 있다. 강신항 교수가 집필한 "儀軌研究序說"에서는 각종 의궤의 종류와 내용이 명료하게 소개되어 있어 흔히 어렵게 여겨지는 의궤를 용이하게 이해하는 데 큰 도움이 된다. 특히 의궤의 형식이 정립된 후에 각종 의궤에 담겨진 방대한 양의 기록들은 모두 한문과 이두문(吏讀文)이 섞인 형태로 되어 있어 비전문가들이 읽기에 어렵고 불편한 것이 사실인데 국어학자인 강교수가 전문가적인 능력을 발

휘하여 행사의 계획 단계에서부터 진행의 세부사항, 마무리의 제반 사항에 이르기까지 차례대로 명쾌하게 설명하고 있어서 앞으로의 이 방면의 연구에 훌륭한 지침이 되어 주리라고 믿어진다.

또한 유송옥 교수가 "藏書閣所藏 朝鮮王朝 嘉禮都監儀軌의 服飾史的 考察"이라는 제하에 소현세자(昭顯世子), 숙종인현후(肅宗仁顯后), 철종철인후(哲宗哲仁后)의 가례도감의궤(嘉禮都監儀軌) 반차도(班次圖)를 중심으로 하여 신분별 복식과 남녀별 각종 복식을 요점으로 기술하였다. 반차도에 등장하는 인물들이 입고 있는 복식들의 소재, 색채, 치수 등에 관한 구체적인 고찰은 복식사 연구에 많은 보탬이 된다고 생각된다. 강교수와 유교수의 논고들은 이성미 교수의 미술사적인 고찰과 어우러져 의궤도에 관한 총체적이고도 복합적인 이해를 가능케 한다. 전공을 달리하는 학자들에 의한 이러한 공동연구는 앞으로 의궤 연구는 물론 국학 연구를 위해서도 좋은 귀감이 될 것이라 여겨진다.

다음으로 무엇보다도 본서가 의궤도에 관한 미술사적인 고찰에 훌륭한 범본이 된다는 점이 괄목할 만하다. 이성미 교수가 "藏書閣所藏 朝鮮王朝 嘉禮都監儀軌의 美術史的 考察"이라는 제목의 논고에서 장서각 소장의 14종과 규장각 소장의 6종 등 모두 21종의 가례도감의궤를 종합적으로 검토하여 집성한 연구결과는 1600년대부터 1906년까지의 반차도 자체에 대한 이해는 물론 의궤도 제작에 참여한 화원들에 관한 제반 양상을 이해하는 데 큰 도움이 된다. 즉 이 논고를 통하여 가례도감의궤의 제작 및 현존 상황, 가례반차도에 표현된 행렬의 구성, 회화 양식상의 특징, 화원들의 임무와 활동 등이 파악된다.

이 교수의 논고는 본서의 핵심을 이루고 있고 또 미술사적인 측면에서 제일 관심의 대상이 되므로 그 주요 내용을 간략하게나마 살펴볼 필요가

있다.

이 책에서 고찰한 가례도감의궤의 내용 중에서 회화사적인 측면에서 가장 중요한 것은 말할 것도 없이 반차도이다. 반차도는 "왕이나 왕세자가 三揀擇 이후 別宮으로 거처를 옮겨 있는 신부를 맞이하는 의식인 親迎儀를 마치고 왕비와 더불어 대궐로 돌아올 때, 또는 왕비나 세자빈이 혼례 의식을 치르러 별궁에서 어전으로 행차할 때의 문무백관, 각종 儀仗, 악대 등이 형성하는 길고 화려한 행렬을 묘사한 그림"으로서 절대연대를 지니고 있어서 회화사 연구에 대단히 중요한 자료가 된다.

본서의 제II장에서는 가례도감의궤의 전반적인 문제들을 다루었다. 임진왜란 이전에 제작되었던 가례도감의궤는 모두 불에 타 없어졌지만 1627년 소현세자의 가례도감의궤로부터 1906년의 왕태자(후에 순종)의 가례도감의궤에 이르기까지의 21건의 의궤반차도가 전해지고 있는바 이것들에 관한 제작 및 현존 상황과 연관된 제반 사항을 소개하고 있다. 개개 가례도감의궤는 5~8벌을 제작하였음이 주목된다. 1627년의 경우에는 어람용 1벌 이외에 의정부, 춘추관, 예조의 비치용 각 1벌씩 3벌, 강화부, 묘향산, 태백산, 오대산의 네 군데 사고 보관용 각 1벌씩 모두 8벌을 제작하였음이 확인된다. 이로써 왕실이 가례도감의궤를 실록과 마찬가지로 매우 중시하였으며 정성을 기울였음을 알 수 있다.

III장부터 VI장까지는 각각 1600년대, 1700년대, 1800년대, 1906년의 가례반차도 행렬의 구성상의 특징들을 실례들에 의거하여 살펴보고 연대에 따른 변화의 양상을 고찰하였다. 가례반차도에 표현된 행렬은 두 가지로 나뉘어진다고 보았다. 그 하나는 비나 빈이 동뢰연(同牢宴)을 치르기 위해 별궁을 떠나 대궐로 향하는 장면을 묘사한 것으로 이 부분에서는 교명(教命), 왕책(王册), 금보(金寶), 명복(命服) 등을 실은 채여(彩輿), 비빈(妃嬪)의 연

(輦), 관원, 의장대 등의 수행원들의 모습만이 보인다. 또 하나는 왕이나 왕세자가 별궁에 가서 친영의(親迎儀)를 마치고 신부와 함께 대궐로 귀환하는 장면을 표현한 것으로 왕이나 왕세자, 비나 빈의 연이 묘사되어 있다. 이러한 총체적인 내용을 토대로 각 의궤반차도의 구체적이고도 세부적인 내용과 연대 변화에 따른 차이를 자세하게 서술해 놓았다.

VII장에서는 가례반차도에 보이는 회화의 기법과 양식의 문제를 다루었다. 이 교수는 우선 기법적인 측면에서 ① 모든 그림을 육필로만 그린 경우, ② 사령, 포살대(砲殺隊), 의장대 등 반복적으로 나타나는 똑같은 형태의 인물들을 일단 목판으로 찍어서 윤곽을 나타낸 후에 육필로 완성시킨 경우, ③ 판화기법을 육필화법보다 훨씬 적극적으로 활용한 경우 등 세 가지 종류로 구분하여 보았다. ①의 경우에 해당하는 의궤반차도는 1627년, 1638년, 1651년에 제작된 것들을 들 수 있고, ②에 속하는 예로는 1671년, 1681년, 1696년의 작례들을 들었다. 한편 ③에 해당되는 예들은 1700년대 이후에 제작된 것들임이 확인된다. 이러한 사실로 미루어 보면 17세기 후반부터 판화기법이 사용되기 시작하여 18세기에 이르러 그 기법이 적극적으로 활용되었음을 알 수 있다. 물론 각종 의궤도 제작에 판화기법이 사용되었음은 진작부터 전문가들 사이에 알려져 있던 사실이나 이성미 교수의 연구에 의하여 보다 구체적인 양상이 규명되게 된 점이 괄목할 만하다고 하겠다.

판화기법은 비단 의궤도의 제작에서만이 아니라 기성도(箕城圖) 등의 집들을 표현하는 데에도 꽤 널리 사용되었음이 확인되는바 앞으로의 연구에서도 유념할 필요가 있다고 여겨진다.

이성미 교수의 연구에서 또 한 가지 돋보이는 것은 VIII장에서 집중적으로 조명된, 가례도감의궤의 제작에 참여했던 화원들과 그들의 임무에 관

한 고찰이라 하겠다. 이들에 관한 기록은 가례도감의궤의 工匠秩, 諸色匠人秩, 工匠, 賞典 등으로 분류된 목록에 올라 있는바, 이것들을 종합하여 보면 그들은 가장 중요하게 여겨지는 반차도는 물론 그 밖에 그림으로 표현될 필요가 있던 일체의 물목을 제작하는 데 참여하고 기여하였음이 분명하다. 가례 행사에 소용된 병풍, 교명(敎命) 두루마리의 장식, 채여와 칠함궤의 장식, 각종 의장기(儀仗旗)의 제작, 동뢰연도(同牢宴圖)나 동뢰연배설도(同牢宴排設圖)를 그리는 일 등등 일체의 의궤와 연관된 회사(繪事)를 화원들이 맡아서 처리해야만 했다고 믿어지나 구체적으로 누가 무엇을 담당했었는지는 밝혀지지 않는다.

가례도감의궤와 연관된 작업은 1방, 2방, 3방, 별공작, 수리소 등 5개 부서로 나뉘어져 진행되었는데. 화원들은 1, 2, 3방에 소속되어 봉사했던 것으로 확인된다. 경우에 따라서 1개의 방에 한정되지 않고, 이기룡(李起龍)이나 이덕익(李德益)처럼 1방과 3방에서, 한시각(韓詩覺)과 같이 1방과 2방에서 모두 종사한 예도 적지 않았음이 분명하게 밝혀진다.

이교수는 1627년부터 1906년까지의 가례도감의궤에 보이는 화원들에 관한 기록을 전부 조사하여 〈朝鮮朝 嘉禮時 從事한 畵員의 行事別 目錄〉(표 3)을 작성하였는데 이 표에는 연도, 방별의궤(房別儀軌), 소장사(所掌事), 화원명단이 수록되어 있어서 많은 참고가 된다. 이것을 통하여 어느 시기에 어떤 화원들이 얼마나 자주, 또는 얼마나 오랫동안 궁중행사와 연관된 회사(繪事)에 참여하였는지를 확인할 수가 있다. 또한 이들 명단에 올라 있는 화원들 중에는 종래에 이름이 알려져 있지 않았던 인물들도 많아서 앞으로 조선시대의 화원들에 관한 총체적이고도 종합적인 연구에 큰 도움이 될 것으로 믿어진다. 이러한 관점에서 표 5에 담겨진 화원들의 가나다순 명단(총 234명)은 더욱 편리하게 사용될 것임이 확실하다.

이와 더불어 표 4에 집약된 〈朝鮮朝嘉禮時 製作, 使用된 屛風〉 목록도 화원들의 역할과 연관해서만이 아니라 회화사 연구에 좋은 참고가 될 것으로 믿어진다.

이상 요점만을 간략하게 소개한 바와 같이 이성미 교수의 미술사적인 고찰은 비단 가례도감의궤만이 아니라 조선시대의 궁중회화와 화원들에 관한 폭넓은 이해를 가능하게 하는 매우 치밀하고 체계적인 연구라는 점에서 많은 참고가 되며 앞으로의 이 방면의 연구에 좋은 귀감이 될 것이라고 믿어 의심치 않는다. 강신항 교수와 유송옥 교수의 업적도 비록 지면의 제약 때문에 구체적으로 소개하지는 못했지만 앞으로의 연구에 큰 토대가 될 것임에 이론의 여지가 없다.

보다 나은 편집, 좀더 좋은 종이, 더욱 세련된 장정, 더 선명한 도판이 함께 어우려졌다면 세 분 공동 연구자들의 알찬 업적이 더욱 돋보였을 것으로 믿어진다.

김영호 편역, 『小痴實錄』[*]

金泳鎬 編譯, 『小痴實錄』
瑞文堂, 1976

조선후기 회화사 연구의 집합체

한국미술사 연구에 있어서 늘 당면하게 되는 어려움의 하나는 문헌이나 기록이 희소하다는 사실이다. 이러한 실정은 우리나라의 회화사 연구에 있어서도 마찬가지이다. 중국이나 일본의 경우와는 달리 화파(畵派)나 화가, 그리고 화적(畵蹟)에 대한 논급이나 서술이 지극히 드물어서 회화사의 포괄적인 이해가 어려운 경우가 대부분이다.

더구나 화가들의 생애나 화풍(畵風)의 전수관계(傳授關係) 등의 구체적인 사실들을 제대로 파헤쳐 보는 것은 거의 기대하기 힘들다. 전대에 비하여 자료가 비교적 풍부하게 남아 있다고 할 수 있는 조선왕조후기에 있어

.........

[*]　『讀書生活』第10號(1976. 9), pp. 264-265.

서도 몇몇 화가들을 빼놓고는 거의 마찬가지 형편이라 할 수 있다. 이런 점에서『소치실록(小痴實錄)』은 지극히 예외적인 귀중한 문헌인 것이다.

본래의 이름은 허유(許維) 또는 허련(許鍊)이라고 했던 소치는 19세기 조선왕조후기 화단에서 활약했던 대표적인 남종화가(南宗畵家)였다.

그는 수묵산수화(水墨山水畵)는 물론, 그밖에도 묵죽(墨竹), 묵매(墨梅), 묵란(墨蘭) 등에까지 뛰어난 기량을 발휘하였던 화가이다. 또한 시와 서예에도 뛰어나 그의 화재(畵才)와 더불어 삼절(三絶)이라고 불리어졌던 인물이기도 하다. 그러나 그를 보다 유명하게 하고 중요하게 한 것은 무엇보다도 그의 그림재주였던 것이다.

소치는 화풍에 있어서 중국의 대표적 남종문인화가였던 원나라 말기의 4대가(四大家) 중에서 황공망(黃公望)과 예찬(倪瓚), 그리고 북송의 미불(米芾) 등의 필의(筆意)를 중점적으로 터득하여 자신의 세계를 확립하였고, 드디어는 19세기 이후의 우리나라 남종화의 기틀을 잡아놓기에 이르렀던 회화사적 의의가 지대한 인물이라 하겠다.

따라서 소치와 그를 둘러싼 문제들을 이해하는 것은 그에 관한 연구를 위해서뿐만 아니라 19세기의 화단(畵壇)과 문화계의 여러 국면을 파악하는 데 있어서도 크게 도움을 주는 일이라고 볼 수 있다.

그런데 소치가 그의 객(客)과 문답을 하는 형식을 빌려서 엮은 자서전 『소치실록』은 그를 다방면으로 이해하는 데 더없이 도움이 되는 문헌인 것이다. 일명『몽연록(夢緣錄)』이라고도 하는『소치실록』은 김영호(金泳鎬) 교수가『讀書新聞』에 번역, 연재한 것을 모아 자료를 보충하여 출간한 것이다.

그 내용의 줄거리를 보면, 편역자의 서문에 이어 이교영(李喬榮)의 서문, 소치의 자서, 본문에 해당하는 제1부 몽연록, 제2부 속연록(續緣綠)이 실려 있고 그 사이사이에는 서광태(徐光台)의 서문과 김유제(金有濟)를 비롯한

여섯 사람의 발문(跋文)이 들어가 있다. 또한 부록으로 ① 석파(石坡) 대원군 (大院君)과의 결계기(結契記), ② 소치묵연기(小痴黙緣記), ③ 연화부(蓮華賦), ④ 소치의 유언 등을 싣고 있어서 소치의 생애와 필력(筆歷)과 교유(交遊) 등 여러 가지 구체적인 사실들을 간취하는 데에 큰 도움을 주고 있다.

편역자는 이밖에도 부록에 정인보의 소치론, 원문영인, 소치의 인보(印 譜)를 싣고 본문 중에는 소치의 대표적인 서화(書畵)들을 거의 망라하여 싣 고 있어서 이 책의 가치를 한층 더 높여놓고 있다. 말하자면 소치의 연구에 필요한 일체의 자료들을 한 권의 책 속에 집합하여 놓은 셈이다.

『소치실록』을 통해서 우리는 여러 가지 흥미 있는 사실들을 알게 된다. 우선 소치의 화업은 공재(恭齋) 윤두서(尹斗緖)를 방(倣)함으로써 시작하였 고, 초의선사(草衣禪師)를 거쳐 추사(秋史)로부터 황공망의 호인 대치(大痴) 에 비유하여 지은 '소치(小痴)'라는 호를 지어 받게 되었고, 또 추사와의 인 연을 바탕으로 화가로서 대성하게 되어 신관호, 권돈인, 정학연, 정원용, 민 영익 등 당대의 훌륭한 선배들과 교유하기에 이르렀던 점, 그리고 헌종(憲 宗)과 대원군의 환대까지 받게 되었던 동기 등의 내력을 자세히 알 수 있다.

그러므로 『소치실록』은 우리나라 조선 후기의 회화사연구와 당대의 저명한 인사 및 문화계의 이모저모를 알아보는 데 큰 도움이 된다.

재미있는 내용, 훌륭한 번역, 좋은 지질(紙質), 눈에 피로하지 않은 활 자, 선명한 도판 등의 조화는 독자로 하여금 이 책을 단숨에 읽도록 해준다.

백승길 편역,
『中國藝術의 世界: 繪畵와 書藝』[*]

白承吉 編譯,
『中國藝術의 世界: 繪畵와 書藝』
悅話堂, 1983

서화(書畵) 통한 사상적 측면 고찰

중국의 서화에 관한 연구는 중국과 일본에서는 물론, 미국을 비롯한 서양의 여러 나라에서도 활발히 진행되고 있고 또 그 연구성과도 매우 넓고 깊다.

이에 비해 중국과 역사적으로 가장 밀접한 관계에 있던 우리나라에서의 중국서화 연구는 사실상 거의 전무한 실정이다. 근래에 와서 우리나라에서도 중국의 회화에 관한 저서가 몇 권 나오기는 했으나 모두 외국 학자들의 업적을 적당히 섭렵한 것일 뿐, 저자 자신들의 '오리지날'한 연구 결과가 축적되어 나온 것들은 아니다. 더구나 기간(旣刊)의 저서들이 중국전래

.........

[*] 『月刊 內外 出版界』第二券 第五號(1977. 7), pp. 68-70.

의 전통적 서술방법에 따라 역사적 사실들에 대한 기본적 소재를 펴는 데에 머물고 있어서 일반독자들의 중국서화에 대한 이해에도 자연 제한을 받아오게 되었다.

이번에 백승길(白承吉) 씨의 편역으로 출간된 『中國藝術의 世界: 繪畵와 書藝』는 이러한 의미에서도 우선 우리의 관심을 끈다. 편역자 자신이 머리말에서 "일반예술 애호가들에게 예술에 관한 보편적인 이해의 폭을 넓히고 감상의 차원을 높이자는 데 그 본래의 취지가 있다"고 밝히고 있듯이 이 책은 일반 독자들의 중국서화에 대한 한정된 이해의 폭과 깊이를 증대시켜주는 데 도움을 주게 되리라 믿어진다. 특히 지금까지 우리나라에서 출판된 중국서화 관계의 타 저서들과 달리 이 책은 중국 서화의 기저에 깔려 있는 철학 또는 문학적 측면을 살펴보는 데 주력하고 있다는 점에서 많은 관심을 갖게 된다. 사실상 중국의 서화를 이해함에 있어서는 양식사적 측면 못지않게 사상적 측면이 매우 중요한 비중을 차지하게 되는데 지금까지는 이러한 측면이 다소 소홀히 취급되어 온 느낌이 없지 않은 것이다.

본서는 Michael Sullivan의 *The Arts of China*, Tseng Yu Ho(曾有荷)의 *Some Contemporary Elements in Classical Chinese Arts*, 그리고 특히 Chiang Yee(蔣彝)의 *The Chinese Eye*와 *Chinese Calligraphy*를 토대로 하고 있다.

본서의 내용을 목차에 따라 살펴보면 우선 회화편과 서예편의 두 편으로 크게 나뉘어져 있고, 다시 각편이 여러 개의 장(章)으로 구성되어 있다.

먼저 회화편을 보면 1. 歷史的 槪觀 2. 中國의 繪畵와 哲學 3. 中國의 繪畵와 文學性 4. 畵題 5. 中國畵의 素材 6. 中國畵의 本質 7. 中國古代藝術의 現代的 要素 등으로 짜여져 있다.

한편 서예편은 1. 漢字의 起源과 構成 2. 書體의 發達 3. 書藝의 抽象美

4. 書藝와 다른 藝術과의 관계 등으로 구성되어 있다.

회화편의 제1장 「역사적 개관」은 타 장들의 이해를 돕기 위해 마련된 중국회화사로서 원시시대부터 청대까지를 개략적으로 다루고 있다.

제2장의 「중국의 회화와 철학」에서는 유·불·선 삼교의 기본적 사상 및 회화와의 관련성을 살펴보고 있다. 특히 고대인물화의 발달과 유교의 관계, 산수화와 그의 기본이념이 되고 있던 도교의 자연주의사상과 선종 불교의 관계 등에 대해 설명을 가(加)하고 있다.

제3장의 「중국의 회화와 문학성」은 중국회화의 오랜 역사성에 일찍부터 나타나는 시화일치 사상의 성격과 그 역사적 실례를 송 휘종의 화원 시취를 위시해서 다양하게 소개하고 있다.

제4장은 중국회화상의 문학성을 반영하고 있는 한 예라고도 볼 수 있는 「화제(畵題)」를 다루고 있다. 이 장은 사실 제3장과 합쳐서 다루었어도 큰 지장은 없었을 것이다. 화제의 기능과 역사적 발전 등이 위주로 취급되어 있다.

제5장 「중국화의 본질」에서는 중국화의 작화에서 매우 중요시되었던 선, 물체의 독립성, 형태의 단순화, 기운생동, 구도와 여백 등이 설명되어 있다.

회화편의 마지막 장인 「중국고대예술의 현대적 요소」는 "기운(氣韻)", "신묘(神妙)" 등을 비롯한 중국화의 24화품(畵品)에 대한 간략한 설명으로 되어 있다. 이들 화품들은 중국 전래의 전통적 회화요소인 것이다.

한편 서예편은 회화와 근원이 같다고 말해지는 서예의 상형적 기원, 전서·예서·해서·초서 등 각 서체의 특징과 발달, 서예가 지니고 있는 여러 가지 미적 특색, 그리고 서예와 회화, 조각, 건축, 전각(篆刻) 등 타 예술 분야와의 관계 등에 관해 서술하고 있다.

지금까지 간단하게 살펴본 바대로 본서는 중국의 회화에 관한 여러 가지 측면을 다루되 특히 그 토대가 되고 있는 철학이나 문학성 등의 사상적 측면의 고찰에 주력하고 있다. 앞에서도 지적하였듯이 이 점이 본서의 의의를 가장 잘 나타내주는 장점이라고 할 수 있다.

그러나 대부분의 저서들의 경우와 마찬가지로 본서에서도 여러 가지 장점과 아울러 미흡하게 느껴지는 점도 없지 않다. 우선 중국서화의 사상적 측면을 강조하여 다룸에 있어서 중국 역대 화론(畵論)이나 서론(書論)의 섭렵이 비교적 소극적인 점이라든지, 중국화의 소재를 서술함에 있어서 인물화, 산수화, 화조화의 3개 분야에만 국한시키고 있어서 중국예술사상과 불가분의 관계에 있는 문인화의 주요 소재인 사군자 등이 제외되고 있다든지, 중국화의 본질을 서술함에 있어서 중국화를 중국화답게 만드는 미의식이나 양식적 특색 등이 소홀히 취급되고 있다든지, 또는 도판의 선정이 종종 특정 화가의 전형적 화풍을 충분히 대표하고 있지 못하다든지 하는 사실들을 들 수 있다. 물론 이러한 탓의 대부분은 편역자 자신에게보다도 편역자가 토대로 한 원서들의 저자들에게 돌아가야 할 것이지만, 앞으로 나오게 될 이 방면의 저술에서는 보강되어야 할 사항으로 간주되기에 언급해 두고 싶은 것이다.

어쨌든 잘 짜여진 본서의 출간은 중국서화에 대한 우리나라 일반 독자들의 한정된 이해의 폭과 깊이를 신장시켜 주는 데 기여를 하게 되리라 믿어 마지않는다.

이성미 교수의 서평에 답함[*]

安輝濬

(서울大學校 人文大學

考古美術史學科 敎授)

I

졸저『한국회화(韓國繪畫)의 전통(傳統)』(문예출판사, 1988)에 대한 이성미(李成美) 교수의 서평(『考古美術』181號, 1989. 3)을 고마운 마음으로 읽으면서 여러 가지 느끼고 생각하는 바가 많았다. 이교수가 서평에서 지적한 여러 사항들 중에는 필자가 미리 생각하지 못했거나 공감을 자아내는 것도 있고 또 반대로 동의하거나 수긍하기 어려운 것들도 많이 섞여 있다. 따라서 이것들에 대한 필자 나름대로의 견해를 밝혀 두는 것이 도리일 것으로 판단되어 이 답문을 쓰기로 하였다.

구체적인 답변에 앞서서 먼저 졸저에 실린 글들의 성격과 그 집필 배

.........

[*] 『考古美術』第182號(1989. 6), pp. 45-53.

경에 대하여 몇마디 언급을 할 필요가 있겠다. 왜냐하면 이교수가 서평에서 지적한 사항들 중에 꽤 많은 부분은 졸문들의 성격 및 집필 배경과 불가분의 관계를 맺고 있기 때문이다. 졸저의 서문에서도 필자가 이미 밝혔듯이 그 책에 실린 글들은, 작은 주제를 잡아 철저하게 논증을 시도한 것들이기보다는 큰 주제들의 시대적 변천과 특징을 지적하면서 통시대적으로 소위 줄거리를 잡는 일종의 개설적 성격의 것들이다. 이러한 성격의 글들이 지난 10여 년간 많이 요구되었고 회화사 분야에서는 연구자의 희소함 때문에 부득이 필자가 상당 부분을 맡지 않을 수 없었다. 이와 같은 성격의 글들은 전문 분야의 사람들만이 아니라 그 방면에 관심을 가진 일반을 염두에 두고 쓰여지게 마련이고 또 대부분의 경우 지면의 제약을 받기도 하므로 지엽적인 것들에 대하여 자세하게 따지고 규명하는 것이 형편상 지극히 어렵다. 물론 아무리 지엽적이고 사소한 것이라도 철두철미하게 규명하고 고찰하는 것이 학문 본연의 자세임을 필자도 잘 인식하고 있지만, 상기한 제약들이 이러한 성격의 글을 쓰는 사람에게는 항상 따르는 것이 부인할 수 없는 사실이며 이러한 제약들 때문에 미진한 상태로 남겨둘 수밖에 없는 경우가 많게 마련이다. 이러한 얘기를 이곳에 굳이 쓰는 이유는 저술 배경 및 그것들이 자아내는 결과들에 대한 좀더 명확하고 폭넓은 이해를 이교수를 포함한 독자들에게 구해 두고 싶고 앞으로 글쓰게 되는 이들에게 하나의 참고가 되었으면 하는 소박한 소망 때문이다.

II

이교수의 서평이 졸저에 게재된 글들의 순차에 따라 이루어져 있으므

로 독자들의 편의를 위해 필자의 답도 그 순서를 따라 하는 것이 합리적일 것으로 판단된다. 그리고 이교수가 서평에서 보여준 졸저에 대한 많은 긍정적인 평가에 대한 견해는 생략하고 비판적으로 본 점에 대해서만 필자의 생각을 밝히고자 한다.

먼저 필자가 졸저의 첫 번째 글인「韓國繪畫의 傳統」에서 고구려 회화의 특징을 "힘차고 율동적"(p. 18)이라고 그 원인에 대한 규명이 없이 정의하였고 두 번째 글인「韓國의 繪畫와 美意識」에서는 그 이유를 "漢族 및 北方民族과의 끊임없는 대결을 벌여야 했고 또 비교적 거친 지리적 환경 속에서 발전을 도모해야 했었다. 또한 樂浪을 통한 漢代의 문화를, 그리고 北魏 등의 北朝 및 南朝를 통하여 佛敎文化를 수용하여 자체의 발전을 기했던 나라이다"(p. 57)라고 설명한 것에 대하여 이교수는 그 직접적인 원인을 "漢代부터 六朝時代까지 줄기차게 이어진 율동적인 線미술의 전통이라고 보는 것이 더 정확하지 않을까 한다"라고 언급한 후 곧이어서 "그러므로 高句麗 미술은 樣式的으로 볼 때 三國 中 가장 중국의 영향에서 벗어나지 못했음을 지적할 필요가 있다고 생각한다"라는 견해를 밝혔다. 필자가 고구려의 회화나 미술의 동적인 특성을 고구려인들의 기질이나 지리적 환경과 함께 중국 한대 및 육조시대의 문화의 영향과 밀접한 관계가 있으리라고 보는 견해는 여러 군데에서 밝혔다. 서평의 대상이 된 졸저의 p. 60에도 그러한 견해는 밝혀져 있다. 그러므로 이에 관하여는 더 이상 언급을 요하지 않으리라고 본다.

그런데 고구려의 미술이 양식적인 측면에서 볼 때 삼국 중에서 제일 중국의 영향을 벗어나지 못했다고 보는 이교수의 견해에 대하여 필자는 뜻밖이라는 생각과 함께 좀 지나치다는 느낌이 드는 게 솔직한 심정이다. 특

히 고구려의 고분벽화를 비롯한 미술이 초기부터 중국적 영향을 토대로 하면서도 그것을 벗어나 누가 보아도 고구려적 특성을 뚜렷하게 발전시켰던 것이 명백함을 고려하면 더욱 그렇게 느껴진다. 여기에서 고구려 미술의 이것저것을 예로 들면서 자명한 사실을 구태여 규명코자 시도할 필요는 없을 것이다. 다만 백제나 신라의 미술과 마찬가지로 고구려의 미술도 편견 없이 보는 것이 요구된다는 점만을 강조해 두고 싶다.

이교수는 이어서 필자가 졸저 속에서 조선후기 회화를 논하면서도 민화(民畵)를 충분히 다루지 않았음을 아쉬워하였다. 필자가 졸저에서 민화를 적극적으로 다루지 않은 것은 사실이다. 그러나 그것은 필자가 민화에 대하여 관심이 없거나 적어서가 아니라, 졸저가 주로 소위 정통회화와 그것을 통해 본 문화적, 역사적 현상을 살펴보는 데 주력한 것일 뿐만 아니라 민화는 그 나름대로 별도의 집중적인 검토를 요하는 다각적인 측면을 지니고 있기 때문이다. 민화에 대한 필자의 견해는 졸저 「韓國民畵散考」(『民畵傑作展』, 호암미술관, 1983)가 아쉬운 대로 대변해 주리라 보고 이곳에서 부연 설명은 하지 않겠다. 때가 되면 필자도 민화에 대하여 별도의 집중적인 글을 써볼 생각으로 있다.

이교수는 필자가 「韓國의 繪畵와 美意識」에서 일본인 柳宗悅의 설에는 "신랄한 批評"을 가한 반면에 김원용 선생의 설에 대하여는 "비교적 수용적 태도를 취하고 있다"고 지적한 후에 고려시대 미술의 특징을 "무작위(無作爲)의 창의(創意)"라고 정의한 김선생의 견해를 비판 없이 수용한 것을 지적하였다. 고려시대 미술을 "무작위의 창의"로 보는 것에 무리가 있음을 이교수는 "한국 陶磁史를 통해 高麗磁器처럼 '無作爲'와 거리가 먼 예술이 또 있을까 의심스럽고 또 高麗佛畵의 장식적이며 기교적인 색채와 기법은 과연

어떻게 설명할 수 있을지 의문이다"라고 설명하였다. 이교수의 이러한 설명은 옳은 것이며 그와 비슷한 견해를 필자 자신도 기회 있을 때마다 피력한 바 있다. 김원용 선생의 "무작위의 창의"라는 정의도 결국 같은 내용임은 『韓國美의 探求』(悅話堂, 1978)에 실린 「韓國美術의 特色과 그 形成」이라는 논문 중에서 고려시대의 미술을 다룬 부분(pp. 18~20)을 읽어 보면 알 수 있다. 이 글에서 김원용 선생은 고려청자나 청동기가 "殆近完璧한 형태"를 지닌 것으로 보았고, 고려의 건축은 "산의 경사면을 교묘하게 이용한 자연스러운 平面配置, 그리고 建築物 크기의 억제를 통해 주위 환경과 조화되는 한국적 분위기 형성에 성공하고 있다"고 설명하였다. 즉 "自然의 線이나 構成을 해치지 않고" "조용하고도 완전한 조화"를 이루었다고 보았다. 김원용 선생은 이러한 의미에서 고려의 미술을 "무작위의 창의"라고 정의한 것이며 필자는 이것을 "不自然스러운 人工의 흔적이 두드러져 보이지 않는, 또는 그것을 뛰어넘은 創意"라고 이해하였으며 현재에도 동감임을 밝혀 두고 싶다. 따라서 "무작위"라고 하는 낱말의 표면적 의미에 매여서는 곤란하다고 본다.

조선시대 회화에 보이는 미의식에 관하여 필자가 "空間槪念이 지극히 擴大指向的"(p. 81)이라고 본 것에 대하여 이교수는 중국의 예를 들어 "조선시대 회화만의 특징으로 간주될 수 없다"고 보았다. 물론 남송대의 원체산수화를 비롯한 중국의 회화나 일본의 회화에도 공간의 활용이 보임을 아무도 부인할 수 없다. 그것은 회화, 특히 산수화에서는 불가결한 요소이기도 하다. 필자가 그것을 부인하고 조선시대 회화만이 그렇다고 주장한 일은 없다. 필자가 얘기하는 것은 상대적, 비교적인 측면에서 볼 때 한국인들의 공간에 대한 개념이 중국인이나 일본인들의 그것에 비하여 좀더 확대지향적이고 그러한 경향은 회화에서도 보편적으로 나타난다는 것이다. 특히 이곽파(李郭派) 화풍을 토대로 하였던 안견파(安堅派) 산수화에 보이는 확대지향

적 공간개념은 중국 이곽파 산수화들에 보이는 그것을 훨씬 능가함을 부인할 수 없다. 아마도 조선초기 한국인들의 확대지향적 공간개념이 산의 표현에서는 곽희파(郭熙派) 영향을 받아들이면서도 물과 공간의 표현에서는 남송대 마하파(馬夏派)의 소위 "활달(闊達)"한 요소를 수용하여 결합하게 했던 것이 아닌가 믿어진다. 그러므로 이것은 매우 중요한 요소로 보아 타당하다고 본다. 마찬가지 의미에서 이암(李巖)의 〈화조구자도(花鳥狗子圖)〉(黑狗圖가 아님)에 보이는 공간개념도 이해될 수 있으리라 본다. 화풍상으로는 물론, 담이 가로막은 한정된 공간 속에 그려져 있는 중국이나 일본의 강아지 그림들과는 공간개념상에 있어서도 분명히 차이를 드러내고 있다고 본다. 필자가 얘기하는 공간은 반드시 무엇에 의해 둘러쳐진 것만을 의미하는 것은 아니다. 이러한 의미에서는 이교수가 얘기하는 "無空間 상태의 空白"으로 볼수도 있고 또는 일종의 여백이라고 볼 소지도 있을 것이다. 즉 필자가 말하는 것은 화면을 가로막는 시각적 장애물이 없이 공간을 터놓았다는 뜻이다.

졸저의 제3장에 해당하는 「韓國山水畵의 發達」에 관하여 이교수는 두가지 점을 지적하였다. 그 하나는 필자가 대간지(大簡之)를 발해의 화가로 보았던 것에 대하여 이교수는 원대(元代)의 하문언(夏文彦)이 『圖繪寶鑑』에서 그를 金國條에서 발해인으로 다룬 것으로 미루어 "발해인의 후예로 발해멸망 후 舊 발해의 영토인 만주 지방에 산 사람이 아닐까"라고 추측하였다. 이교수의 이러한 추측은 충분히 타당성을 지니고 있다고 본다. 발해의 회화나 화가에 대한 기록이 워낙 없고 또 한치윤(韓致奫)이 그의 『海東繹史』에서 대간지를 발해인으로 포함시킨 데에는 명말 주모인(朱謀垔)의 『畫史會要』이외에 혹시 현대의 우리가 모르는 무슨 근거가 있었던 것은 아닐까 하는 생각을 필자 자신이 가졌던 것이 사실이나 현재로서는 다른 기록이나 자료

가 출현하지 않는 한 단정키 어려운 점이 이교수의 지적대로 다분히 있다.

　이교수의 두 번째 지적은, 京都의 相國寺소장 〈冬景山水圖〉를 필자가 고려시대의 작품으로 본 데 반하여 원대의 장원(張遠)이나 또는 남송대의 이당(李唐) → 하규(夏珪)의 맥을 이은 원대의 추종자의 작품일 것으로 보는 제임스 케힐(James Cahill) 교수의 설을 언급하면서 고려시대 것으로 보기 어렵다고 결론 지은 것이다. 또한 이 그림에 보이는 포치와 몇 가지 모티프들이 중국적이기보다는 한국적인 특색으로 볼 수 있는 소지가 많다는 필자의 의견에 대하여 그러한 특징들은 "한국이나 중국 산수화에서 공통적으로 찾아 볼 수 있는 요소들이다"라고 반대 의견을 밝혔다. 전반적으로 이교수는 相國寺의 산수화에 관하여 우리나라의 그림이기보다는 중국의 그림으로, 필자의 견해보다는 케힐 교수의 설을 지지하는 것으로 볼 수 있다.

　필자는 이 작품을 금년 2월 相國寺에서 면밀히 조사할 기회를 가질 수 있었다. 이 조사를 통하여 필자는 이 산수화가 중국 것이 아닌 여말선초의 우리나라의 작품이라는 확신을 갖게 되었다. 필자가 졸저에서 밝힌 화풍상의 특징들만이 아니라 종이도 우리나라 것이기 때문이다. 여기에서 그 작품의 화풍을 지면관계상 장황하게 논할 수는 없으므로 몇 가지 점만을 간단히 언급하고자 한다. 먼저 화폭에 치우친 편파구도(偏頗構圖), 같은 모티프의 반복적인 표현, 단선점준(短線點皴)을 연상케 하는 필법, 해조묘법(蟹爪描法)의 눈덮인 앙상한 나무들이 이당 → 하규 → 원대의 하규 추종자들의 중국 그림에서 함께 나타나는 경우를 찾아 볼 수 있는지 의문이다. 필자의 지식이 짧아서인지는 몰라도 남송원체화(南宋院體畫)와 그 전통을 이은 후대의 중국 회화에서 그러한 사례를 접해 본 기억이 없다. 반면에 우리나라의 그림이나 우리나라의 작품으로 간주되는 산수화에서는 그러한 특징들을 비교적 쉽게 찾아 볼 수 있다. 일례로 해조묘법으로 된 눈 덮인 앙상한 나무

모티프만 보아도 그와 비교될 만한 예가 이제현(李齊賢)의 〈기마도강도(騎馬渡江圖)〉, 고려의 작품으로 믿어지는 필자미상(일본에서는 고연휘(高然暉) 전칭(傳稱))의 산수도 쌍폭 중의 〈동경산수도(冬景山水圖)〉(이에 대하여는 뒤에 다시 언급하겠음), 일본승 尊海가 1539년에 우리나라에 왔다가 구해 간 〈소상팔경도(瀟湘八景圖)〉 중의 "강천모설(江天暮雪)", 윤의립(尹毅立)의 〈동경산수도(冬景山水圖)〉 등에 보인다. 相國寺 산수화에 보이는 집, 폭포, 토파(土坡) 등의 모티프도 마찬가지이다. 그리고 종이도 창호지처럼 일정한 간격으로 발의 자국이 나 있는 우리나라 제품으로 그 相國寺 작품의 국적이 중국보다는 한국일 가능성을 높여 준다. 물론 종이와 같은 재료가 국적을 추정하는 데 항상 결정적인 단서가 될 수 없는 것은 상식이지만 중요한 보조 근거가 됨도 부인할 수 없다.

아무튼 필자는 相國寺 소장의 산수화는 중국보다는 한국의 작품일 가능성이 훨씬 높다고 지난 2월의 조사를 통하여 더욱 굳게 믿게 되었다. 이 점은 중국화의 시각에서보다는 한국화의 시각에서 볼 때 좀더 수긍이 가지 않을까 생각된다.

네 번째의 글인 「韓國의 瀟湘八景圖」에 대하여 이교수는 우선 "소상팔경을 읊은 中國과 韓國의 대표적인 詩들"의 내용을 소개하지 않은 것을 아쉬워 했다. 소상팔경이 시화일률사상(詩畵一律思想)을 반영한 것이므로 이교수의 지적은 일리가 있다. 사실은 필자도 소상팔경을 노래한 시들의 내용을 비교적 관심 깊게 살펴 보았으나 계절이나 때를 시사해 주는 것 이외에는 그야말로 "시적"이고 추상적이어서 참고는 될지언정 소상팔경도를 회화사적으로 다룸에 있어서 시문들의 분석이 반드시 그리고 항상 필수불가결한 것은 아님을 깨닫게 되었다. 또한 수많은 시문들을 고찰하는 작업은 방대할 뿐

만 아니라 문학전공자가 아닌 미술사학도에게는 대체로 번거롭고 부수적인 것으로 느껴지는 일이 아닐 수 없다. 특히 그러한 작업을 포함하지 않고도 200자 원고지로 300매나 되는 논문에서는 아무래도 무리일 수밖에 없다.

이어서 이교수는 필자가 조선초기의 소상팔경도를 구태여 편파이단구도와 편파삼단구도로 구분지을 필요가 있을지 의문이라는 의견을 제시하였다. 필자의 견해로는 편파이단구도는 15세기에 형성되어 다음 세기로 이어졌고 편파삼단구도는 16세기 전반기에 크게 유행하였으며, 또 전자는 화원들에 의해서만 추종되었을 뿐만 아니라 주로 화첩에 그려졌던 반면에 후자는 화원과 사대부화가들이 함께 수용하였으며 화면이 세장(細長)한 병풍이나 축(軸)에 그려졌으므로 시대적으로나 형식적인 측면에서는 물론, 화가들 신분과 관련해서도 충분히 구분해 볼 만한 미술사적 가치가 있다고 본다.

이밖에 졸저 p. 184와 p. 185의 도판이 서로 잘못 바뀌어 있는 점을 지적하였다. 이것은 편집진의 실수에 의한 것으로 필자의 눈에도 띄어 1989년 1월 15일에 2쇄에서 이미 바로잡았음을 밝혀 둔다.

다섯 번째 글인 「韓國南宗山水畫風의 變遷」에 관하여 이교수가 제일 먼저 지적한 것은, 필자가 우리나라에서는 조선초기 사대부출신 화가인 강희안(姜希顔)을 남종화가로 분류하지 않는 반면에 조선말기의 화원이었던 장승업(張承業)의 경우에 남종화가로 지칭되고 있다고 한 데 대하여 그것이 "어느 시기 누구의 관점이었나 하는 확실한 근거를 제시해 주는 것도 바람직하다"는 내용이다. 이것은 현대 우리나라 화단이나 학계의 일반적인 경향이기 때문에 어느 특정인을 제시하기가 어렵다. 너무 보편적인 사실이나 현상의 경우에는 어느 특정인의 설로 꼬집어 단정하기가 곤란함을 주변에서 흔히 경험하게 되는데 이것도 그러한 부류의 사례로 치부해 주는 것이

좋을 듯하다.

그다음 고연휘(高然暉)와 그의 작품으로 전칭되고 있는 필자미상의 산수도 쌍폭(일본, 京都, 金地院 소장)에 대하여, 이교수는 고연휘는 고려시대의 화가로 단정할 수 없고 또 산수도 쌍폭에 보이는 특징들도 고려 산수화의 것들로 규정짓기 어렵다는 견해를 밝혔다. 먼저 고연휘에 대하여는 이교수가 잘못 이해한 것 같다. 필자는 고연휘가 고려시대 우리나라 화가라고 간주한 적이 한 번도 없고 졸저에서도 그러한 단정을 내린 바 없다. 오히려 일본 학자들이 얘기하는 고연휘는 중국 원대의 고극공(高克恭)을 잘못 이해한 것으로 보는 것이 필자의 평소의 소견이다. 그러므로 필자는 일본 金地院 소장의 이 산수도 쌍폭이 고연휘 작품으로 전칭되고 있는 것도 화풍이 고극공과 대충 엇비슷한 데서 연유한 착오 또는 오류로 보고 있다. 이 작품들은 오히려 고극공 계통의 화풍을 수용한 필자미상의 고려 화원에 의한 것일 가능성이 매우 높다고 생각한다. 이 작품들이 중국이나 일본이 아닌 우리나라의 작품일 가능성은 앞에서 언급한 일본 京都 相國寺 소장의 〈동경산수도〉보다도 높다고 보며 그 이유들은 졸저에서 언급했으므로 이곳에서는 중복을 피하고자 한다. 相國寺의 작품이나 이 작품이나 한국화의 시각에서 관조해 보는 것이 요구된다. 이밖에 황공망(黃公望)의 『사산수결(寫山水訣)』에 대한 이교수의 견해는 옳다고 본다.

여섯 번째 글인 「韓國風俗畵의 發達」이라는 글에 대해서도 세 가지 점이 지적되었다. 먼저 북송의 철종이 고려에 보낸 구서목록(求書目錄) 중에 들어 있던 『風俗通義』라는 책은 고려에 유입되어 있던 중국의 책이라는 이교수의 지적은 옳고 도움되는 것이어서 고맙게 생각한다.

다음 조선말기에 풍속화가 쇠퇴하게 되었던 이유로 남종화의 지배 이

외에 당시 풍속화의 수요 및 경제적 상황과의 관계를 고려해야 되지 않겠는가라는 의견도 타당하다고 본다. 본래 조선후기에는 일급화원들이 그린 풍속화는 확실하게 단정하기는 어려워도 대체로 왕공사대부나 부유한 중인들 사이에서 수요가 컸고 서민들 사이에서는 민화가 그림에 대한 욕구를 충족시켜 주었다고 믿고 있다. 그러나 조선말기가 되면 김정희(金正喜)를 위시한 사대부들이 속된 것을 피하고 사의적(寫意的)인 남종화의 세계를 지향했으며 동시대의 중인들은 신분상승을 위한 통청운동(通淸運動)을 전개하는 등 사대부들과의 동등한 신분을 추구하면서 그들의 문화적 성향을 따르게 되었다. 이러한 시대적 상황 때문에 사대부들은 물론 중인계층도 남종화를 일방적으로 추구하게 되었고, 이에 따라 "속된" 풍속화는 수준 높은 수요층을 잃게 되었던 것이 아닐까 보고 있다.

이밖에 이교수는 필자가 현대에 이르러 풍속화의 전통이 시들고 되살아날 기미를 보이지 않고 있다는 견해를 피력한 데 대하여 "大作으로의 풍속화가 현대 한국화의 장르로 뿌리를 내린 것만은 확실하다고 볼 수 있다"고 주장하였다. 이교수의 긍정적인 시각은 고마우나 필자로서는 동감을 느끼기 어려운 게 솔직한 심정이다. 복덕방 앞에 노인이 모자를 쓰고 부채를 든 채 앉아 있다든가 여학생 몇이 책을 가슴에 끌어 안은 채 마네킹처럼 무표정하게 서 있다든가 하는 장면의 그림들을 풍속화로 본다면, 물론 현대에도 풍속화의 전통이 남아 있다고 보아 줄 수 있을 것이다. 그러나 18세기의 김홍도(金弘道)나 김득신(金得臣), 신윤복(申潤福) 등의 풍속화들이 보여주는 멋과 해학과 많은 얘기를 담은, 그리고 한국적 정취에 넘치는 그러한 수준 높은 풍속화가 현대화된 면모로 존재한다고 정말 볼 수 있을까 의문이다. 현대의 소위 풍속적 그림들은 풍속화에 유사한 것이지 진정한 의미에서의 풍속화라고 보기는 어렵다. 그것들은 대부분 단편적인 소재를 멋과 정취

와 이야기 없이 표면화시킨 것에 불과할 뿐이라고 본다.

　　일곱 번째의 글인 「韓國의 文人契會와 契會圖」에 대하여 이교수는 "契
會圖 형식상의 크나큰 변화의 배경에는 과연 어떠한 원인들이 작용하였을
까 하는 분석이 필요하다"고 지적하고 "1720년을 전후하여 그려진 〈耆社契
帖〉과 같은 형식의 계첩의 현존하는 예는 대략 얼마나 되나를 제시해 주었
더라면 하는 아쉬움이 있다"고 부연하였다. 왜 계회도의 형식이 변하게 되
었는지 그 원인을 단정하기는 어렵다. 필자 나름의 생각이 없는 것은 아니
었으나 되도록 뚜렷한 근거 없이 추측을 남발하고 싶지 않았기 때문에 그
냥 넘어가고자 하였다. 그러나 비록 추측일지라도 이교수의 지적대로 이곳
에서라도 얘기해보는 것이 좋을 듯하다. 먼저 조선초기 안견파 계통의 계회
도(契會圖)의 전통이 오랫동안 계속되었던 관계로 새로운 변화를 불가피하
게 겪을 수밖에 없었으리라는 생각을 해볼 수 있다. 즉 계회 장면보다는 그
배경의 산수를 중시하던 안견파의 계회도가 조선중기에 이르러 배경 못지
않게 계회 장면을 중시하는 경향으로 바뀌게 되었고 후기에 이르러서는 이
러한 추세가 좀더 심화되었다고 볼 수 있다는 것이다.

　　그런데 이러한 변화는 자연을 보다 중요하게 다루고 인물이나 동물은
상징적으로만 작게 다루던 조선초기 안견파화풍으로부터 조선중기에 이르
러 인물을 비중 있게 다루는 절파계화풍(浙派系畫風)으로 화단의 조류나 화
풍의 경향이 바뀌었던 상황과도 밀접한 관계가 있다고 본다. 이러한 계회
도와 화풍상의 변화는 오랜 전통의 진부함에서 벗어나려는 자체적인 욕구
와 조선중기에 이르러 좀더 두드러졌을 가능성이 높은 당시 사람들의 인간
중심적인 실리적 경향과 관계가 깊었을 것으로 믿어진다. 그리고 이러한 변
화, 즉 계회 장면 자체를 그 배경을 이루는 산수보다 더 중요시했던 경향이

조선중기에서 조선후기로 넘어가면서 더 두드러지게 되었던 사실은 이 시대들에서 제작된 계회도는 물론, 비슷한 기록화의 범주에 속하는 각종 의궤도들에서도 뚜렷하게 확인된다. 이밖에도 조선후기로 내려올수록 기록화의 손쉬운 보관이나 감상을 위하여 축보다는 화첩이 선호되었을 가능성이 높음도 무시할 수 없는 요인이었을 것으로 믿어진다. 규장각이나 장서각에는 의궤도를 포함한 이러한 기록화들이 대단히 많으며 이러한 작품들에는 상기한 변화들이 잘 드러나 보인다.

마지막 여덟 번째의 글인 「韓日 繪畫關係 1500年」에서 이교수가 먼저 제기한 것은 필자가 졸저에서 담징(曇徵)과 일본 法隆寺 금당벽화(金堂壁畫)의 연대 차이를 인정하면서도 금당벽화를 통하여 "지금은 전해지지 않고 있는 고구려 寺剎壁畫의 일면을 반추해 보게 한다"는 "鄕愁"를 나타냈다는 것이다. 현재 우리가 알고 있는 法隆寺의 금당벽화를 담징이 그린 것이라고 단정하기 어려운 점은 무엇보다도 그것에 대한 분명한 기록이 없으며 또 그 화풍 및 法隆寺가 670년에 불탔던 상황 등으로 보아 이해가 된다. 또한 그 벽화가 우리나라의 삼국시대보다는 통일신라시대와 시기적으로 보아 보다 관계가 있으리라는 것도 전문가라면 쉽게 짐작해 볼 수 있다. 그러나 그럼에도 불구하고 그 벽화가 담징이나 고구려와 어떤 의미에서건 전혀 무관하다고 간단히 일축해 버릴 수만은 없다. 첫째 법륭사 벽화에 보이는 불보살들의 삼곡(三曲) 자세는 수당대 영향을 받은 것으로 부여 규암면출토 백제의 금동관음보살입상 등의 불상에서 보듯이 이미 7세기초 삼국시대에 들어와 있었고, 둘째 일본에서는 유난히 전통을 중시하여 사찰이 불탈 경우 가능한 한 불타기 이전의 것을 충실하게 따라서 복원하는 것이 상례였으며, 셋째, 法隆寺 벽화에 보이는 서역적 색채법은 고구려의 고분벽화에서도

엿보인다는 점 등을 그 문제와 연관지어 유념할 필요가 있다고 본다.

이밖에 法隆寺벽화의 보살들이 하고 있는 위쪽 목걸이는 비록 색깔은 다양해도 기본적으로는 백제 무령왕릉 출토의 감금탄목제편옥(嵌金炭木製扁玉) 목걸이(문화재관리국편,『武寧王陵發掘調査報告書』, 삼화출판사, 1973, 도판 59-3 참조)와 형식이 같은 점도 유의할 만한 일이다. 백제의 이러한 목걸이가 고구려에서도 사용되었을 가능성이 높기 때문이다. 필자가 이러한 사항들을 굳이 이곳에서 열거하는 것은 法隆寺의 금당벽화를 담징이 그렸다고 주장하기 위해서가 아니라 비록 담징이 그린 것이 아닐 가능성이 높다고 하더라도 그 작품이 담징을 포함한 7세기초 고구려의 회화와 반드시 전혀 무관하다고 간단히 단정할 수만은 없다는 점을 일깨우기 위해서이다. 즉 그 벽화에는 인도와 중국 당초(唐初)의 요소들과 함께 7세기 고구려 미술의 영향이 깃들어 있을 가능성도 배제할 수 없다고 본다. 그러므로 이것은 단순한 "향수"가 결코 아니다.

이밖에 일본의『班鳩古事便覽』에는 法隆寺 금당 내의 사방벽화 중에서 동방의 약사정토와 서방의 아미타정토도는 止利佛子筆이라고 되어 있어 주목된다(內藤藤一郞,『日本佛敎繪畵史: 奈良朝前期篇』, 京都: 政經書院, 1935, p. 30 所引 참조). 止利는 백제계의 인물로 불교조각과 회화에 뛰어났으며 일본 고대 미술에 미친 영향이 더없이 컸음은 주지되어 있는 바와 같다. 어쨌든 고구려의 담징의 작품이라는 전칭이나 백제의 止利와 法隆寺 금당벽화를 연결짓는 이러한 일본 측 기록들을 그것들이 후대의 것이라 하여 자료나 기록이 불충분한 현시점에서 일방적으로 묵살할 수는 없다. 이처럼 이 문제는 매우 복잡하여 앞으로도 많은 연구와 조사를 필요로 하므로 모두가 신중할 필요가 크다고 본다. 그러므로『日本書記』에 담징이 法隆寺 금당벽화를 그렸다는 사실이 적혀 있지 않다고 해서 이교수의 말대로 "하나의 전설에 지

나지 않는"것으로 단정하는 것도 위험하다. 기록은 역사가에게 매우 중요하지만 문제는 모든 중요한 일들이 반드시 항상 기록되는 것은 아니며, 또 기록은 실제로 발생했던 일들 중에서 지극히 일부분만 단편적으로 전하고 있다는 사실을 유념해야 한다고 본다.

이교수가 끝으로 지적한 것은 秀文과 李秀文이라는 명칭이다. 불명확한 李秀文이라고 부르기보다는 그냥 秀文이라고 하는 것이 좋겠다는 것이 이교수의 의견이다. 그것은 일리가 있는 의견이라고 본다. 다만 명대(明代)의 李在와 秀文을 혼동한 『扶桑名公畫譜』의 기록은 명백한 오류임을 이교수도 잘 알고 있으리라고 본다.

III

이제까지 이성미 교수가 졸저 『韓國繪畫의 傳統』에 대한 서평에서 제시한 여러 가지 견해에 대하여 필자 나름의 의견을 적어 보았다. 앞에서도 언급하였듯이 이교수의 꼼꼼한 서평에서 많은 것을 느끼고 도움을 받았다.

앞으로도 훌륭한 서평을 계속하여 우리 미술사학계에 더욱 많이 기여하여 주면 고맙겠다. 또한 서평을 함에 있어서 비교적 작은 문제들을 섬세하게 살펴보는 작업과 함께 좀더 시각을 넓혀서 그 저자나 저서가 이룩한 성과가 무엇이며 그것이 지니는 의의는 무엇인지를 밝히고, 아울러 방법론, 논리의 전개, 편집 등 보다 크고 본질적인 문제들에 대해서도 평을 해 준다면 저자들의 학문적 발전에 더욱 큰 기여가 될 것으로 본다. 끝으로 이교수의 성의 있는 평에 대하여 다시 한번 감사의 뜻을 표한다.

〈미술인 필독서 100選〉 기사를 읽고[*]

『월간미술』이 지난 8월호에서 다룬 〈미술인 필독서 100選〉 기사를 읽고 여러 가지를 느꼈다. 앙케트 응답 결과를 전체적으로 살펴보면 평가의 공정성이 부족하거나 학문적 편향성이 지나친 경우가 많이 눈에 띄는데 이는 미술이론 분야의 발전을 위해서 대단히 염려스러운 일로 간주된다. 이에 나이 든 미술이론가의 한 사람으로서 책임의 일단을 절감하면서 읽고 느낀 바를 진술하게 피력해야 할 필요성이 크다고 판단해 펜을 들게 되었다.

우선 『월간미술』의 이 특집은 대단히 바람직한 기획이었다고 생각한다. 독자에게 꼭 읽어야 할 미술서적을 선정하여 권고하는 것을 목표로 하였기 때문이다. 이를 위해 전국의 57개 대학에서 미술이론을 가르치는 교수 100여 명에게 5~6권의 책을 추천하도록 요청한바 66명의 교수가 앙케

.........

[*] 『월간미술』 296호(2009. 9), pp. 192-193.

트에 응했고 이들이 추천한 책들 중에서 100권이 선정되었다.

이들 교수들에게『월간미술』측은 다음의 네 가지 원칙을 제시하였다.

① 작가·학생·미술애호가 등 다양한 연령과 계층에 속하는 독자의 수준을 감안할 것. ② 번역서를 포함하여 되도록 국내에서 출간된 책을 위주로 할 것. 그러나 해외에서 발행된 원서도 무방함. ③ 특정한 장르의 구분 없이 '동서고금을 총망라한' 시각문화 관련의 책일 것. ④ 본인의 저작을 추천하는 것도 가능함.

이 네 가지 조건(혹은 원칙)은 근본적으로 옳고 지당한 것이지만 앙케트 결과를 보면 ②의 "해외에서 발행된 원서도 무방함"의 예외 조항과 ④의 "본인의 저작을 추천하는 것도 가능"하다는 부분이 잡지사의 본래의 순수한 뜻을 충분히 살리지 못하게 한 측면이 있다고 생각된다. 전자는 범위를 너무나 넓히고 "국내에서 출간된 책을 위주로 한다"는 보다 큰 취지를 그늘지게 했으며, 후자는 상당수 응답자가 염치없이 자신의 저서를 위주로 추천할 수 있는 틈새를 제공하였다. 후자는 사실 잡지사보다는 응답자들의 몰염치 탓이지만『월간미술』측이 애당초 자신의 저서는 추천할 수 없도록 했거나 1권에 한하도록 조건을 제시했더라면 결과는 훨씬 나아졌을 것으로 믿는다.

〈미술인 필독서 100選〉을 살펴보면서 필자가 무엇보다도 아쉽고 염려스럽게 느낀 것은 공평성과 공정성에 대한 응답자들이 자세이다. 사실 필자는 공저서 한 권을 포함하여 두 권의 저서가 베스트 10에 선정된 유일한 국내 저자여서 개인적으로는 선정 결과에 대하여 아무런 불만을 품을 이유가 없다. 그러나 개인적 입장을 떠나 공적인 관점에서 결과를 냉철하게 들여다보면 심각하게 생각해보아야 할 점이 많이 있음을 부인할 수 없다. 이와 관련하여 부득이 몇 가지 예를 들어보겠다. 이는 어느 특정한 인물들을 폄하

하거나 비난하기 위해서가 아니라 공적인 입장에서 함께 반성하고 우리나라 미술계와 미술이론계의 발전을 도모하기 위해서임을 미리 밝혀둔다.

앙케트 응답 결과를 들여다보면 몇 가지 특이한 사례가 간취된다. 미술책을 단 한 권도 추천하지 않은 응답자가 있는가 하면 주최 측이 요구한 5~6권의 절반인 세 권만 추천하면서 그중의 두 권을 자신의 책으로 채운 응답자도 있고, 두 명의 응답자가 마치 품앗이라도 하듯이 서로 상대의 책들을 우선적으로 추천한 경우도 눈에 띈다.

먼저 미술책을 단 한 권도 추천하지 않은 이유가 추천할 만한 미술책이 동서고금에 단 한 권도 없다고 생각해서인지 아니면 추천하고 싶은 심정이 아니어서인지 확실하지 않다. 어쨌든 이는 주최 측의 취지에 부합하지 않는 일이다. 미술을 다룬 책들을 적극적으로 추천했더라면 독자에게 큰 도움이 되었을 것이다. 그럴 입장이나 심정이 아니었다면 아예 처음부터 설문에 응하지 않는 것이 좋았을 것이다.

두 번째의 경우 추천된 그 두 권의 책은 전문성은 있을지 모르지만 보편성이나 일반성은 떨어져서 모든 계층의 독자가 읽기에는 쉽지 않을 듯하다. 자신의 책들을 우선적으로 앞세운 것도 모양새가 좋지 않지만 2~3권의 책을 더 추천할 수 있는 여지가 있음에도 그렇게 하지 않은 것은 자신의 저서에는 관대하고 남의 저서를 추천하는 데에는 인색하고 불공평하다는 오해를 받을 수 있음을 부인하기 어렵다.

세 번째의 경우도 바람직하지 않기는 마찬가지이다. 물론 서로가 서로를 너무나 아끼다보니 우연히 빚어진 일이라고 생각되지만 공정한 평가를 전제로 한 공적인 평가행위에 있어서는 안 될 일이다.

자신의 저서나 역서를 맨 앞에 내세운 응답자도 자주 눈에 띈다. 응답자가 자신의 저서나 역서에 깊은 애정을 가지는 것은 충분히 이해가 되지

만 그렇다고 자신의 책을 제일 앞에 놓는 것은 아무래도 남 보기에도 어색하고 공평성에 의문을 갖게 하므로 자신은 물론 누구에게도 도움이 되지 않는 행위이다. 본래 추천이란 원칙적으로 남이나 남의 것에 대해서 하는 미덕의 행위인 것이다. 이 본래의 취지를 저버리고 자신과 자신의 것을 앞세우는 것은 낯 뜨거운 일로 공부하는 사람의 올바른 자세로 여겨지지 않는다. 선비다운 일이 아니라고 본다. 자기의 책은 부득이한 경우 맨 앞이 아니라 맨 끝에 한 권 정도 넣으면 무리가 없어 보일 것이다. 설령 우선순위에 대한『월간미술』측의 요구가 별도로 없었다고 해도 그것에 대한 배려는 상식에 속하는 일임을 부인하기 어렵다.

응답자가 자신의 전공분야만 염두에 둔 경우도 많이 눈에 띈다. 한국, 동양, 서양의 미술을 폭넓게 배려하여 추천한 응답자가 그리 많지 않다. 동서고금의 미술을 종횡으로 꿰고 추천할 수 있는 학자들이 돋보이고 소중하게 여겨지는 이유는 이런 전문가가 학생들에게 미술이론교육을 제대로 시키고 장래의 한국미술 발전에 참되게 기여할 것이 분명하기 때문이다. 자기 분야에만 시야가 고정되어 있는 사람은 학문의 폭이 좁아서 넓은 식견을 갖추기 어렵고 따라서 훌륭한 학자로 대성할 기회가 제한될 수밖에 없다. 무엇을 전공하든 미술이론가라면 동서고금의 미술을 폭넓게 공부하여 '넓은 식견과 높은 안목'을 갖추어야 한다고 본다. 미술책의 추천도 잡지사가 요구한 대로 자기 분야만의 저서가 아니라 한국, 동양, 서양의 미술에 관한 책들을 고르게 배려하여 선정해야 마땅하다고 본다.

추천하는 책 5~6권의 순서에도 충분히 배려하지 않은 사례들이 간취된다. 추천하는 책들의 일반성과 특수성, 학계의 평가와 기여도, 한국·동양·서양 등의 지역성을 두루 고려하여 순서를 정하고 그에 따라 추천해야 마땅하나 그렇지 않은 경우가 상당히 많다. 그래서 소장학자의 박사논문을

손질한 첫 번째 저서가 맨 앞에 보이고, 널리 읽히는 기성학자의 대표적인 저서는 맨 끝에 놓인 비상식적인 사례도 간취된다.

또 한 가지 눈에 띄는 것은 응답자 중 몇몇이 자신들의 학문적 뿌리를 의도적으로 등지고 철저히 외면함으로써 평가의 공평성을 스스로 크게 훼손시킨 사례이다. 이들의 응답에서는 구부러진 심사가 읽혀 서글프다. 학문의 올바른 계승과 건전한 발전을 저버린 행위에 실망스럽기 그지없다. 학자는 곧아야 하며, 평가와 추천 등 공적인 일을 함에 있어서 언제나 누구에게나 차별이나 역차별함이 없이 공평무사하고 공명정대해야만 한다. 이것이 올바른 학자의 도리이다. 구부러진 나무는 좋은 재목이 되기 어려움을 유념해야 하겠다.

이상 〈미술인 필독서 100選〉에 드러난 몇 가지 양상을 대충 짚어보았다. 이번의 앙케트는 우선 취지가 훌륭했고, 다양한 각종 미술서적이 독자 여러분께 폭넓게 소개되었으며, 66명에 이르는 미술이론 교수들의 학문적 성향과 사람됨을 엿보게 해주었다는 점에서도 의미가 자못 크다고 믿어진다. 이와 함께 보다 엄정하고 공명정대한 평가의 확립과 학문적 편향성의 불식이 미술이론 분야에서 무엇보다도 절실히 요망되는 사항임이 분명하게 확인된 것도 소득이라 하겠다.

안휘준 · 서울대 명예교수

『한국의 국보』 발간에 앞서[*]

국보는 말 그대로 '국가의 보물' 혹은 '국가적 보물'을 의미한다. 국가가 지정한 보물 중에서도 문화적으로나 역사적으로 그 의의가 특히 현저한 문화재를 따로 지정하여 관리하는 특급 보물인 것이다. 그러므로 국보는 문화재 중의 문화재인 셈이다. 따라서 그 가치나 의미가 유달리 클 수밖에 없다. 현재까지 지정된 문화재는 회화, 서예, 조각, 공예, 건축 등 408점에 달하나 앞으로도 훨씬 많은 숫자로 늘어날 가능성이 매우 크다.

이들 국보는 우리나라 전통 문화의 정수(精髓)로서 우리의 문화적 정체성을 대변한다. 또한 이 국보들 대부분은 세계 제일의 문화재들로서 우리 민족이 지닌 창의성과 지혜의 영롱한 구현체이다. 이 국보들이 있기에 우리는 당당한 문화적 자부심과 긍지를 느끼고 누릴 수 있다. 이처럼 이 국보들

.........
[*] 『한국의 국보』(문화재청 동산문화재과, 2007), pp. 8-9.

이 지닌 막중한 의의는 아무리 강조해도 부족한 감이 있다.

국보는 그 중요성만큼이나 지정 조건이 까다롭다. 첫째로, 창의성과 한국적 예술성이 뛰어나야 하고, 둘째로 기록성과 사료성(史料性)이 뚜렷해야 하며, 셋째로 해당 분야나 시대를 대표하는 것이어야 하고, 넷째로 보존 상태가 격에 걸맞게 양호해야 한다. 이러한 조건들은 필자가 개인적으로 정리한 것으로 아직 정식으로 절차를 밟아서 성문화된 것이 아니지만 문화재위원들이 지정 심의에 임할 때 으레 염두에 두는 사항들이라 하겠다. 이러한 까다로운 조건과 높은 격조를 충족시키는 극소수의 문화재들만이 국보로 지정을 받게 되는 것이다. 그런 의미에서도 국보의 중요성은 재론을 요하지 않는다.

국보를 위시한 지정 문화재들은 사전에 여러 전문가들의 면밀한 조사와 연구의 과정을 거치고, 문화재위원회의 해당 분과 위원회에서 충분한 토론과 심의를 통과하게 되며, 그 결과와 내용은 기록되어 회의 자료로 남겨지게 된다. 이러한 기록으로서의 회의 자료는 문화재위원들과 문화재청 직원 등 일부 관계자들의 손에만 머무르게 되며 일반 국민들에게는 전해지지 않는다. 그나마 문화재들의 모습을 담은 도판들은 대부분의 경우 회의 자료집에조차 실리지 않는다. 이러한 제한성과 제약성 때문에 국보를 비롯한 지정 문화재들의 분명한 모습과 구체적 내용들이 해당 분야의 연구자들에게조차도 제대로 알려지지 못한다. 하물며 일반 국민들은 말할 것도 없다. 이러한 문제들을 해결할 수 있는 제일 합리적인 방법은 알찬 도록을 발간하여 널리 배포하는 일이다.

우리나라 정부는 일찍부터 그 중요성을 깨닫고 지정 문화재 도록들을 발간해 왔다. 문화재관리국이 1967년에 펴낸 『문화재대관-국보편』을 그 시초라 하겠다. 문화재관리국은 연이어서 『문화재대관』의 보물편(1968-

1969), 천연기념물편(1973), 사적편(상)(1975), 무형문화재편(1983), 중요민속자료편(상)(하)(1986), 사적편(증보편)(1991), 천연기념물편(증보편)(1993) 등을 26년에 걸쳐 펴냈다. 때로는 후속편이 나오는 데 5년 내지 8년이 걸리기도 하였다. 여러 가지 어려움이 뒤따랐음을 엿볼 수 있다.

문화재관리국이 문화재청으로 승격된 이후에도 『문화재대관』의 발간은 이어졌다. 사적편(1999), 건조물(국보)편(2001), 목조(보물)편(2004), 석조(보물)편(2005), 중요민속자료(생활·민속자료)편(2005), 중요민속자료(복식·자수)편(2006)이 연차적으로 출간된 것이 그 단적인 증거이다. 주로 사적, 목조와 석조 등의 건조물, 중요민속자료 등의 문화재들이 대상이었음이 눈에 띈다.

이에 비하여 문화재의 중요한 분야인 회화, 조각, 전적 등의 이른바 동산문화재는 적극적으로 다루어지지 못한 것이 사실이다. 동산문화재라 일컬어지는 미술 및 전적문화재는 다른 문화재들에 비하여 숫자도 훨씬 많고 해마다 새롭게 지정되는 것들이 매번 늘어나는 관계로 어려움이 따르기 때문이다. 이 때문에 동산문화재 분야의 『국보 도록』은 계속 미루어져 온 측면이 없지 않다. 그러나 미술 문화재들이 주를 이루는 동산문화재만큼 우리 문화의 독창성과 한국성, 예술성과 조형성을 잘 드러내고 국민들 곁에 쉽게 다가가며, 외국인들에게 우리 문화를 홍보하는 데 도움이 되는 분야도 없다고 해도 과언이 아니다. 말하자면 도록 발간의 필요성이 어느 분야보다도 크다고 하겠다.

이에 문화재청은 동산문화재과를 중심으로 하여 국보만을 싣는 『한국의 국보』를 연차적으로 내기로 결정하고 그 첫 번째로 2007년에 회화·조각편을 발간하게 되었다. 이후로 5년간 전적·고문서, 금속공예, 도토공예, 석조물 및 기타 편이 연이어 간행될 예정이다. 모두 다섯 권으로 이루어질

『한국의 국보』는 동산문화재 분야의 우리나라 국보를 총 망라하여 소개하게 될 것이다. 선명한 도판, 전문적인 필진이 동원된 가장 알찬 도록이 될 것임을 믿어 의심치 않는다.

앞으로 그 내용을 간추린 보급판도 낼 계획이어서 국보로 지정된 동산문화재들이 한결 간편하고 용이한 모양으로 국민들 곁에 다가가게 될 것으로 보인다.

이로써 2007년에 발간되는 『한국의 국보: 회화·조각』에는 2007년까지 지정된 회화와 조각 분야의 국보들이 모두 망라되어 소개된다. 이곳에서 그 대표적 국보들을 일일이 열거할 수는 없으나 우리나라 동산문화재들 중에서 회화와 조각 분야의 진수들이 같은 책 안에서 그 아름다움과 역사·문화적 가치를 겨루게 될 것이 분명하다.

이번의 회화·조각편을 필두로 하여 모두 다섯 권으로 이루어진 『한국의 국보』가 완간되면 우선 우리나라 동산문화재 분야의 국보들이 함께 묶여져 총정리되고, 그 역사적 의의와 문화적 가치가 학술적으로 재조명될 것이며, 국민들의 참고와 대외 홍보에 크게 기여하게 될 것이다. 선명한 도판들과 전문가들의 알찬 해설이 어우러진 대표적인 동산문화재의 기록물로서 앞으로 연구와 교육 및 보존 관리에도 큰 도움이 될 것이 확실시 된다. 간행 후에 새로 지정되는 문화재들은 보유편에 실어서 보완해 나가는 것이 필요할 것이다.

이 간행사업이 가능하도록 행정적 도움을 아끼지 않는 유홍준 문화재청장, 기획과 행정 실무를 맡아서 애쓴 송민선 동산문화재과장 등 문화재청 관계자와 김리나, 문명대, 정우택, 조선미, 최성은, 강관식, 곽동석, 김정희, 김창균, 김춘실, 박은순, 박정혜, 유마리, 이원복, 이태호, 진준현, 정은우 등 집필의 노고를 마다하지 않은 연구자 여러분에게 문화재 분야 종사자의 한

사람으로서 고마운 마음을 금할 수 없다.

문화재위원장 안휘준

김광언 외 저,『한국문화재용어사전』*

한국국제교류재단 기획·진행
김광언 외 지음
로드릭 위트휠드 감수

어느 특정 분야의 수준이나 실상을 손쉽게 가늠해 보는 방법으로 그 분야에 관한 좋은 사전과 개설서가 나와 있는지 여부를 알아보는 것도 있다. 그만치 사전은 개설서와 더불어 특정 분야의 척도가 된다. 사전은 수많은 궁금한 사항들을 가장 간결하고도 요점적으로 답해주는 지식의 보고(寶庫)이며 지혜의 결정체라 할 수 있다.

한국국제교류재단이 오랫동안 기획하고 여러 전문학자들이 참여하여 최근에 펴낸『한국문화재용어사전(*Dictionary of Korean Art and Archaeology*)』이 특별히 반가운 이유 중의 하나는 사전이 지니는 이러한 의미와 가치 때문이다. 그러나 손안에 편하게 잡히는 이 작은 사전이 특히 정답게 느껴지는 또 다른 이유는 그 속에 빼곡히 담겨 있는 2,824개의 다양한 항목과

.........

* 『한국국제교류재단 소식』제13권 1호(2005. 2), 12면.

내용 때문이다.

원래 문화재란 고고학, 미술사학, 민속학, 국악학 등 여러 분야에 연계되어 있어서 어느 전문가도 모든 문화재용어에 통달하기 어렵다. 하물며 일상생활속에서 흔히 사용되지 않는 문화재용어를 일반인들이 이해하기는 더더욱 어려울 수밖에 없다. 이러한 어려움을 손쉽게 풀어주는 것이 바로 이 문화재용어사전이라 하겠다.

문화재 각 분야의 전문가들이 참여하여 우리 국민들이 꼭 알아두어야 할 최소한의 용어들만을 선정하고 최대한 간결하게 풀이해낸 것이 먼저 눈에 띄는 특장이라 할 수 있다. 선정된 각 분야의 용어들을 통합하여 가나다 순으로 배열함으로써 누구나 쉽고도 간편하게 특정 항목을 찾아볼 수 있게 하였다.

종합성과 간편성이 첫 번째 덕목이라 하겠다. '용어'에 국한된 사전이기 때문에 대표적인 작가들과 작품들은 항목에 포함되어 있지 않은 점을 유념할 필요가 있다.

이 용어사전을 특별히 중요시하게 되는 또 다른 이유는 모든 항목이 국문만이 아니라 영문으로도 해설되어 있다는 점 때문이다. 특정 문화재용어를 영어로는 무엇이라 표현하고 설명할 수 있는지 즉각 확인이 가능하다. 이로써 국문용어의 영문번역, 문화재에 관한 영문해설, 우리나라를 찾는 외국인들을 위한 문화재 소개, 해외홍보 등 다방면에 걸쳐 활용도가 지극히 높아지게 되었다. 이는 획기적인 일로서 무엇보다도 높게 평가하지 않을 수 없다.

영문표기는 종래에 널리 통용되던 맥큔-라이샤워 방식(McCune-Reischauer System)을 버리고 국립국어원이 새롭게 제정한 문광부안을 따름으로써 새로운 표기방식을 국내외에 널리 알리는 데에도 일조를 하게 되었

다. 이처럼 영문해설을 통한 국제성을 지니고 있는 점이 이 용어사전의 최대 장점이라 할 수 있다.

이와 더불어 도판과 삽도를 곁들여서 내용을 보다 분명하게 이해할 수 있도록 배려한 점도 특장의 하나라 하겠다. 지면 제약으로 인하여 도판이 작고 선명성이 떨어지는 점은 아쉽게 여겨진다.

앞으로 이 용어사전을 바탕으로 용어만이 아니라 대표적 작가들과 작품들까지도 포함하고 지면의 제약을 벗어나는 확대된 개념의 한국문화재사전이 나오게 되기를 기대해 본다.

김원용 감수, 『한국 미술 문화의 이해』*

발간에 부쳐

이제는 우리나라의 전통 미술문화에 관한 학자들의 연구업적도 괄목할 만한 정도로 많이 축적되었고 일반인들의 관심도 전에 없이 높아지고 있다. 또한 연구자들이나 미술문화 애호가들이 다 같이 현저하게 전통미술에 관한 지식의 폭을 넓히고 이해의 깊이를 심화시켜 가고 있다. 이에 따라 궁금하게 생각되는 사항도 자연히 늘어날 수밖에 없다. 이처럼 회화, 서예, 조각, 토기와 도자기·금속공예·목칠공예를 비롯한 각종 공예, 건축 등 전통미술과 관련된 여러 가지 사항들을 찾아보지 않으면 안 되는 경우에 자주 봉착하게 된다.

.........

* 　『한국 미술 문화의 이해』(도서출판 예경, 1994), pp. 5-6.

이러한 때에 누구나 많은 노력과 시간을 소모하지 않고도 간편하고 쉽게 확인할수 있기를 바라게 마련인데 이것이 의외로 용이하지 않은 것이 엄연한 실정이다. 각종의 간편한 사전에는 찾는 사항이 빠져 있거나 게재되어 있더라도 내용이 너무 허술하여 별로 도움이 되지 못하는 경우가 허다하다. 방대한 백과사전을 번거롭게 들추어 보아도 내용이 기대하는 것처럼 만족스럽지 못한 경우도 많다. 그래서 이 사전, 저 책을 이리저리 찾아보느라 많은 시간과 기운을 뺏기기도 한다. 이러한 애로와 문제를 비교적 쉽게 풀어줄 책이 바로 이번에 도서출판 예경(藝耕)이 펴내는 『한국 미술 문화의 이해』이다.

그동안 『韓寶』, *Korean In Treasures* 등 전통미술에 관한 수준 높은 책들을 다수 출간하여 우리나라 미술출판의 수준을 높이고 우리의 전통미술을 국내외에 폭 넓게 소개해온 도서출판 예경이 젊은 학자들의 도움을 받아 준비해온 이 책은 전통미술과 연관된 일반 사항들, 고고, 회화, 서예, 조각, 각종 공예, 건축에 관한 제반 사항들을 광범위하게 포함하고 요점적으로 소개한 것이 무엇보다도 큰 특색이라 하겠다. 선명한 1,000여 점의 도판과 삽도(揷圖)는 잘 정리된 내용을 더욱 보강해 주고 돋보이게 한다. 전통미술에 관한 일종의 사전이기도 하고 개설서이기도 한 『한국 미술 문화의 이해』는 편리한 안내서나 지침서와 같은 성격의 책이라 할 수 있다.

이미 오래 전에 출간되었어야 할 이 책이 이제라도 출판된 것은 비롯 만시지탄(晚時之歎)의 감은 있으나 여간 다행한 일이 아니다. 이러한 성격의 책으로는 처음 출간되는 것이어서 아쉽게 생각되는 것들이 적지 않을 것으로 여겨진다. 그러나 앞으로 누락된 것은 보충하고 부족한 것은 보완하여 우리나라 전통미술문화의 더욱 견실한 길잡이 역할을 할 지침서가 되도록 계속적인 노력을 경주하여 줄 것을 바라 마지않는다.

본래 이 책이 준비 단계에 있을 때부터 우리나라 고고학과 미술사 연구의 개척자이자 필자의 은사이신 삼불(三佛) 김원용(金元龍) 박사께서 감수를 담당하셨으나 지난해 11월 14일에 숙환으로 별세하심에 따라 출간의 마무리를 짓지 못하시게 되었다. 이에 도서출판 예경의 한병화 사장께서 삼불 선생님의 우둔한 제자인 필자에게 마무리 단계에 있는 내용들을 대신 살펴보고 머리말을 쓰도록 청하기에 이르렀다. 당대 학계의 최고 석학이셨던 은사께서 하시던 일에 부족한 제자의 입장에서 어떠한 형태로든 관여한다는 것이 외람되게 생각되어 주저하였으나, 한사장의 간곡한 청도 있고 또 은사께서 맡으셨던 일을 아쉬운 대로나마 마무리 지을 필요도 있다고 판단되어 내용을 훑어본 후 보완할 사항들을 지적하고 이에 무딘 펜으로 서문 삼아 몇 자 적는 바이다. 은사께서 살아 계셨다면 책의 내용도 더욱 알차게 되었을 것이고 또한 명문의 서문도 곁들여질 수 있었을 터인데 그렇지 못하여 못내 아쉽게 생각된다. 훌륭한 학자의 타계가 국가적으로 얼마나 크고 아쉬운 손실인지를 재삼 뼈저리게 느끼게 된다. 이 책의 출간이 전통미술의 참된 이해에 큰 보탬이 되기를 진심으로 빌 뿐이다.

1994년 2월 28일

안휘준

『북한의 문화재와 문화유적』 발간에 부쳐[*]

북한에 남아 있는 문화재와 유적들이 우리에게 얼마나 소중한지에 관해서는 굳이 긴 설명을 요하지 않는다. 그러나 그 소중함에도 불구하고 우리는 그것들에 관하여 제대로 알지 못하고 있다. 남북이 분단된 지 반세기가 지났으나 아직도 남북 간에 학술이나 문화의 교류가 두절된 채 제대로 이루어지지 않고 있기 때문이다. 이러한 상황으로 인하여 우리나라 역사와 문화를 연구, 교육하고 홍보하는 데 있어서 극심한 자료 부족을 절감할 수밖에 없는 것이 현재의 실정이다.

중국이나 일본 등 이웃 나라들과 비교해 볼 때 현재 남북에 남아 있는 우리의 문화재와 유적들의 숫자는 현저하게 적다. 손상받기 쉬운 문화재일수록 남아 있는 것이 드물고, 땅속에서 발굴되기를 기대할 수 없는 분야의

.........
* 　『북한의 문화재와 문화유적』(서울대 출판부, 2000), p. 2.

유물들일수록 유존되는 작품들이 희소하다. 또한 남북 간의 보유 문화재들도 편중되어 있다. 그 예로 북한은 고구려와 발해의 문화재들을 우리보다 많이 가지고 있는 데 비하여 고려와 조선의 문화재는 영성하며, 반대로 우리는 고려와 조선의 작품들을 북한에 비해 많이 가지고 있는 데 비하여 고구려와 발해의 유물은 반약하기 이를 데 없다. 이러한 현상은 고고학적 유물들의 경우에도 마찬가지이다. 이 때문에 우리의 역사와 문화를 총체적으로 연구 복원하고 교육하는 데 있어서 절름발이 신세를 면하기 어려운 실정이다.

이와 같은 실정에서 우리에게 반가움을 안겨주는 것이 이번에 출판되어 일반인에게 보급되는『북한의 문화재와 문화유적』학술총서이다. 이 총서는 북한의 학자들이 저술, 발간한 것으로 중국 연변대학의 고적연구소가 조선출판물 수출입사와 출판 계약한 것을 본 대학 출판부가 양도받아 재편집 영인한 것이다. 이는 서울대학교와 연변대학 간의 학술교류의 일환으로서 이루어진 것이다.

두 대학은 1992년에 자매결연을 맺고 학술교류를 시작하였는바 이번의 총서간행은 그 결실의 하나라 하겠다. 연변대학은 중국 길림성의 조선족 연변자치주에 설립된 대학이며 중국 내의 한민족(韓民族) 교육을 위한 유일한 곳으로「조선언어문학과」도 설치되어 있다.

이 새 총서는 고구려편 2권, 고려편 2권, 민속편 1권 등 총 다섯 권으로 짜여져 있다. 총 20권의『조선유적유물도감』중에서 특히 우리에게 없는 자료를 염두에 두고 선택한 결과이다. 새 총서 다섯 권에는 고구려의 대표적 고분벽화를 위시하여 종래 우리가 접하기 어려웠던 자료들이 풍부하게 게재되어 있어 연구자는 물론 일반인들에게도 지대한 참고가 될 것으로 확신한다. 이 총서가 우리나라 고대 미술은 물론 고고학, 역사학, 미술사학, 민

속학, 복식학 등 여러 분야의 연구와 교육에 큰 보탬이 되기를 기대해 마지
않는다.

　이 총서의 편집체제는, 북한의 특정한 유물이나 유적의 편년 등 여러
가지 면에서 우리와 차이를 드러내는 경우가 많은 것이 사실이나『조선유
적유물도감』의 것을 약간의 예외를 제외하고는 기본적으로 그대로 따랐다.
따라서 이 총서에 피력된 일체의 내용은 우리와 무관하다. 다만 유적 및 유
물 해설 용어는 독자들의 편의를 위하여 우리가 쓰고 있는 일상의 단어로
일부 수정하였다.

　앞으로 남북학계의 상이한 견해를 상호 점검하고 비교 연구할 필요가
있다고 본다. 이번에 이 총서를 독점 발행할 수 있도록 협조를 아끼지 않은
연변대학 고적연구소의 여러 분에게 사의를 표한다. 앞으로도 더욱 알찬 학
술적 협력이 이루어지기를 기대한다.

2000년 3월

編輯者

『서울大學校 博物館 所藏 韓國傳統繪畵』의 출간에 부쳐[*]

 우리 서울대학교박물관은 다양한 문화재를 6,974점 수장하고 있으나 이 중의 일부만이 학계에 소개되어 있고 대부분의 작품들은 종래의 여러 가지 어려운 여건 때문에 널리 공개되지 못하였다. 이제 분야별 전시실을 갖춘 신축 박물관이 개관됨에 따라 앞으로 이들 소장품들을 분야별로 특별전을 통하여 공개함과 동시에 도록을 발간하여 학계에 소개할 예정이다. 이번에 어렵게 펴내는『서울大學校 博物館 所藏 韓國傳統繪畵』도 이러한 계획의 일환으로 내어 놓은 첫 번째 분야별 도록인 셈이다. 여러 분야의 소장품들 중에서 전통회화를 그 첫 번째로 도록의 발간을 통하여 소개하기로 결정한 이유는 그것이 질과 양의 양면에서 소장 미술문화재들 가운데 조형적, 문화적 측면에서 제일 괄목할 만하고 또 비교적 주제나 시대적인 측면

......

[*] 『서울大學校 博物館 所藏 韓國傳統繪畵』, 서울大學校 博物館, 1993.

에서 갖추어져 있기 때문이다. 또한 일부 작품들을 제외하고는 대부분의 작품들이 포괄적으로 공개된 바가 없었다는 점도 고려되었다.

이 도록에는 일반회화만을 인물화, 기록화, 산수화, 영모 및 화조화, 어해화, 사군자 및 포도화 등으로 구분하여 신기로 하였다. 주제에 따른 제반 양상을 짚어 볼 수 있게 하기 위함이다. 이번에 신지 않은 민화, 무속화, 불교회화, 지도, 중국, 일본의 회화 등은 다음에 소개할 기회가 있으리라고 본다. 이 도록에 실어 소개하는 일반회화들은 대부분 조선왕조시대의 것으로 격에 있어서 약간 들쭉날쭉한 측면이 없지 않으나 조선시대 회화의 소재의 다양성, 조형적 창의성, 시대에 따른 변화양상 등을 비교적 잘 드러내 보여 주므로 그 시대의 미술과 문화의 이해에는 물론, 우리나라 회화사 연구에 적지 않은 참고가 되리라고 본다. 특히 이들 중에서 보물로 지정된 것들을 비롯한 많은 작품들은 다른 곳에서 찾아 볼 수 없는 귀중한 것들이어서 더욱 학계의 연구와 교육에 중요한 자료가 될 것으로 믿는다.

이 도록의 발간 준비는 시종하여 진준현 학예사가 도맡아 하여 주었다. 개관을 앞두고 전시준비 등 몹시 바쁘고 힘든 가운데 도판의 마련과 해설의 집필, 편집과 교정 등을 모두 혼자서 해냈다. 그의 노고와 성실성에 치하를 보낸다. 촬영을 맡아서 희생적으로 봉사해 준 류남해(柳南海) 씨, 촉박한 일정과 여유 없는 우리의 형편을 이해하고 어려운 출판을 맡아서 차질 없이 훌륭한 도록을 발간해 준 도서출판 학고재의 우찬규(禹燦奎) 사장께도 충심으로 사의를 표한다. 또한 이러한 도록의 출간이 가능하도록 빡빡한 박물관 살림을 알뜰하게 꾸려낸 강대일(姜大一) 행정실장에게도 큰 고마움을 느낀다.

끝으로 대학의 여러 가지 어려운 형편에도 불구하시고 박물관을 적극적으로 지원하여 주시는 김종운(金鍾云) 총장님께 충심으로 감사를 드린다.

1993년 9월 19일

서울大學校 博物館 學術叢書 發刊에 부쳐[*]

서울대학교 박물관은 1964년부터 『考古人類學叢刊』을 발간하기 시작하여 제1책으로 『新昌里甕棺墓地』를 펴낸 후 제16책(『한우물』)까지 간행함으로써 우리나라의 고고학 연구에 적지 않은 기여를 해 왔다. 주로 김원용 선생의 주관하에 서울대학교의 박물관과 인문대학 고고미술사학과(전 문리과대학 고고인류학과)의 합동 발굴 결과를 상호 협력하여 펴냈으며, 이를 위해서는 학과의 교수들과 박물관의 학예연구사들의 노고에 힘입은 바가 크다.

이러한 대학박물관과 학과의 각별한 관계에 힘입어 『考古人類學叢刊』이라는 제호(題號)가 채택되었던 것이지만 내용 면에서는 제1책부터 제16책에 이르기까지 모두 예외없이 고고학 발굴 성과만이 게재되었고 인류학

* 『槿域畵彙』 서울大學校 博物館 叢書 1(서울大學校 博物館, 1992), pp. i-ii.

이나 기타 다른 분야의 업적은 취급된 바가 없다. 고고학과 발굴에 치우친 운영을 할 수밖에 없었던 종래의 대학박물관의 형편을 고려하면 그러한 상황은 충분히 이해가 된다. 그러나 제호와 게재 내용이 제대로 부합되지 않고 또 그것이 지니고 있는 제한성 때문에 새로운 제호의 필요성이 신중하게 제기되어 왔다.

이 문제는 서울대학교 박물관이 새로운 도약을 위한 전환기를 맞이하고 있는 현시점에서 더 이상 미룰 수 없는 불가피한 사안이 되었다. 이미 널리 알려져 있는 바와 같이 우리 서울대학교 박물관은 현재 완공 단계에 있는 신관으로 1993년에 이전을 개시하여 1993년 10월 14일 서울대학교 개교 47주년을 기념하여 재개관을 할 예정이다. 재개관 후에는 가능한 한 많은 분야가 참여하여 폭넓은 활동을 전개토록 할 예정이다. 이처럼 종합박물관으로서의 기능을 원활히 발휘하고 교육적 역할을 충분히 해내기 위하여 이미 규정을 개정하였고, 이 규정에 의하여 직제도 대폭 개편하였다. 고고역사부(부장 최몽룡), 전통미술부(관장 겸임), 인류민속부(왕한석), 현대미술부(유근준), 자연사부(최덕근)의 5개부를 설치한 것은 이에 따른 조치이다.

이러한 여러 분야들로부터의 조사와 연구 결과들을 싣기 위하여는 현재까지의 고고학과 인류학에 한정시키고 있는 총간의 제호로는 포용력을 발휘할 수가 없으며 적합하지 않으므로 그것의 변경이 불가피하게 되었다. 물론 앞으로 우리 박물관이 장족의 발전을 이루고 그에 따라 여러 종의 분야별 총서를 개별적으로 또는 부서별로 낼 수 있는 단계가 되면 보다 세분화된 총서의 간행이 필요하게 될 가능성이 높다. 그러나 현재로서는 『서울大學校博物館學術叢書』라는 포괄적인 제호하에 각 분야로부터의 업적을 교대로 발간하는 방식을 취할 수밖에 없다고 본다.

이 새로운 총서의 제1책으로는 고 박영철(朴榮喆) 씨가 기증한 『槿域畵

彙』天, 地, 人 3책을 조사한 결과를 싣기로 하였다. 이 3책의 화첩은 일반에게는 구체적으로 소개된 바 없으나 우리나라 회화사 연구를 위한 좋은 참고자료가 된다. 앞으로도 본관이 소장하고 있는 각 분야별 중요 자료들을 이 새로운 총서에 기회가 닿는 대로 실어서 학계와 일반에게 공개하고 연구와 교육에 유용하게 쓰이도록 하려고 한다.

이 총서의 발간을 위하여 진준현(陳準鉉) 학예연구사가 조사와 집필을 맡아서 수고하였고 촬영은 선일(宣逸) 미술사(美術士)가 담당하였다. 그들의 노고에 감사한다.

1992년 12월 12일

서울대학교박물관

관장 안휘준 記

『槿域畫彙』의 복간을 반기며[*]

안휘준(安輝濬)
서울대학교 고고미술사학과 명예교수
국외소재문화재재단 이사장

　　서울대학교박물관에는 우리나라의 일반회화는 물론 민화, 무속화, 불교회화, 지도, 중국 및 일본의 회화 등 다양한 회화 작품들이 다수 소장되어 있다. 이 중에서 인물화, 기록화, 산수화, 영모 및 화조화, 어해화(魚蟹畵), 사군자 및 포도그림 등을 포괄하는 일반회화 중에서 대표작들은 1993년에 현재의 박물관으로의 신축 이전 개관 및 개교 47주년을 기념하기 위하여 출판된『서울대학교박물관 소장 한국전통회화』에 담겨 소개된 바 있다. 이 도록에 포함되지 않은 다른 그림들은 별도로 차례차례 소개될 필요가 있다. 이러한 범주에 속하는 대표적 예로『근역화휘(槿域畵彙)』를 꼽을 수 있다.

　　『근역화휘』는『근역서화징(槿域書畵徵)』,『근역서휘(槿域書彙)』,『근역인수(槿域印藪)』 등을 남긴 위창(葦滄) 오세창(吳世昌, 1864~1953)이 모은 것으

.........

[*]　　『槿域畵彙』(서울大學校 博物館, 2014), p. 4.

로 믿어지는데 天, 地, 人 3책으로 짜여져 있고 모두 67명의 화가들에 의한 67점의 그림들을 실었다. 20세기 전반의 대표적 서화 수장가의 한 사람이었던 박영철(朴榮喆, 1869~1939)의 손을 거쳐 경성제국대학에 기증되었고 이어서 서울대학교박물관의 소장품이 되었다. 조선왕조 시대의 대표적 화가들이 그린 작은 그림들(한 변의 길이가 대략 30cm 내외)이 모아져 있는데 시대적으로는 초기부터 중기, 후기, 말기까지, 주제는 산수, 인물, 영모와 화조, 사군자 등 다양하고, 널리 알려져 있지 않은 화가들과 유존 작품이 지극히 드문 화가들의 작품들도 여러 점 실려 있어서 (이 책에 실린 진준현 학예관의 글 참조) 조선시대 회화사 연구에 큰 참고가 된다.

이처럼 중요함에도 불구하고 『근역화휘』는 충분히 소개되지도 않았고 그 가치도 제대로 조명되지 못하였다. 서울대학교박물관이 1992년에 학술총서 1권으로 발간하여 세상에 내어놓은 적이 있으나 4×6배판의 작은 책자의 형식, 질이 높지 않은 흑백의 도판, 지극히 간략한 글에 담겨진 대강의 내용 소개 등이 미흡한 아쉬움으로 남아 있다. 이번에 이처럼 미흡하고 아쉬운 점들을 대폭 개선하기 위하여 타블로이드판에 원색 도판들만을 게재하고 새로이 보완된 글과 도판해설을 곁들인 '제대로 된' 신판 『근역화휘』 도록을 서울대학교박물관이 내게 된 것은 여간 반가운 일이 아니다. 한국회화사 연구자들은 물론 고미술 애호가들 모두에게 기쁜 낭보라 하겠다.

이 출판을 기획하고 과감하게 실행에 옮긴 이선복 관장과 실무를 총괄하며 애쓴 진준현 학예관의 노고에 한국회화사 연구자의 한 사람으로서 진심으로 고맙게 생각하고, 전임 관장으로서 아쉬움을 덜게 되어 매우 다행스럽게 여기는 바이다.

『국역 근역서화징』의 출간을 반기며[*]

안휘준(서울대학교 고고미술사학과 교수)

우리나라 회사사와 서예사를 공부하는 사람치고 위창(葦滄) 오세창(吳世昌, 1864~1953)이 펴낸 『근역서화징(槿域書畵徵)』을 모르거나 이용하지 않는 이는 없을 것이다. 위창이 옛 사서(史書)나 문집 등 고문헌을 뒤져 삼국시대부터 근대까지의 우리나라 서화 및 1,117명의 서화가들에 관한 기록들을 발췌하여 시대순으로 엮어놓은 이 책은 비록 연구서가 아닌 자료집이지만 오랫동안 한국서화사전으로서의 기능과 회사사나 서예사의 개설서적인 역할을 함께 발휘해 왔다. 이처럼 이 책이 지니고 있는 의의나 비중은 대단히 크다.

이 『근역서화징』이 1917년에 상재(上梓)된 후 고유섭(高裕燮) 선생이 유인물로 집성한 『조선화론집성(朝鮮畵論集成)』 상·하 2권(景仁文化社, 1976)

.........

[*] 『국역 근역서화징』 上(시공사, 1998), pp. vii-viii.

과 진홍섭(秦弘燮) 선생이 심혈을 기울여 펴내고 있는 『한국미술사자료집성(韓國美術史資料集成)』(一志社, 1987. 총 10권 중 현재까지 5권 출간)이 발간되어 회화관계 3대 기록집을 이루게 되었다. 이는 여간 다행한 일이 아니다. 『근역서화징』은 그 첫 번째 책으로서의 고전적 지위를 확고히 지니고 있다. 그만치 내용이 알차고 또 사용하기가 간편하다

이처럼 중요한 쓰임새가 큰 책임에도 불구하고 아쉽게도 한글세대의 젊은이들 사이에서는 충분히 이용되지 못하고 있는 게 사실이다. 모든 내용이 오직 한자로만 표기되어 있기 때문이다. 특별히 한문교육을 받지 않는 사람들에게는 사용하기가 어려울 수밖에 없다

이러한 장애를 제거하고 보다 폭넓은 활용을 가능하게 하는 쾌사(快事)가 이루어지게 되어 여간 다행스럽지 않다. 한국미술연구소가 번역사업을 주관하고 시공사가 출판을 담당한 『국역 근역서화징』이 드디어 세상에 모습을 드러내게 된 것이 그것이다. 동양고전학회(東洋古典學會)의 회원들인 8명의 젊은 학자들이 번역에 참여하고 그들의 스승인 원로 한학자 홍찬유(洪贊裕) 선생이 감수하여 6년여의 노고 끝에 나온 이 『국역 근역서화징』은 원저 이상의 의의와 가치를 지닌다. 본문이 제시된 것은 물론 그것을 우리식으로 읽을 수 있도록 토를 달았고 이를 다시 평이한 우리 글로 번역하여 밑에 싣고 있어서 누구나 쉽게 이용할 수가 있게 되었다. 그뿐만 아니라 "철저한 교감을 통해 원전의 오류를 수정" 보완하였고 "상세한 역주와 색인"을 달아 사용에 최대한 편의를 제공해 준다. 서화가들의 생졸년 등 중요한 연대를 원저와 달리 서기로 괄호 속에 표기한 것과 언급된 작품 102점의 사진을 수록한 것도 대단히 반가운 일이다. 이로써 『근역서화징』이 지니고 있는 사전적 기능과 개설서적 역할이 더욱 충실히 발휘되게 되었다. 더없이 훌륭한 한글본으로 환골탈태한 셈이다.

이러한 업적이 문·사·철·예(文·史·哲·藝)의 학제 간, 사제 간의 협동과 연구소와 출판사 간의 공동협력에 힘입어 이루어졌다는 사실도 종래에 없던 경하할 일이다. 이 훌륭한 업적을 내놓기까지 여러 해에 걸쳐 성심을 다한 모든 분들의 노고에 연구자의 한 사람으로서 진심으로 경의를 표한다. 앞으로 이 책이 보다 널리 읽혀지고 서화사 연구에 새로운 활력소가 되기를 빌어 마지않는다.

정양모 저, 『조선시대 화가 총람』의 출간을 반기며[*]

안휘준(安輝濬)
서울대학교 인문대학 고고미술사학과 명예교수

어떤 나라, 어떤 분야가 어느 수준에 있는지를 가늠해 보는 가장 손쉬운 방법은 그 나라 그 분야에 사전과 개설서가 나와 있는지, 나와 있다면 그것들의 내용이 어떠한지를 살펴보는 것이다. 즉 개설서와 함께 사전이 나와 있으면 그 나라, 그 분야는 발전의 기초와 토대가 마련되어 있음을 말해준다. 그 내용이 허술하면 아직도 초보 단계에 있음을, 반대로 알차고 충실하면 이미 수준 높은 발전의 궤도에 올라 있음을 증언한다. 이처럼 사전은 개설서와 더불어 학문의 잣대가 되는바 그 중요성은 지극히 크다고 하겠다.

다행히 우리나라의 고대회화 분야에는 몇 종의 사전들이 나와 있어서 다소간을 막론하고 참고가 되고 있다. 그런데 이 사전들은 대부분 고대부터 근대까지의 서예와 회화, 서예가와 화가들을 함께 묶어서 엮은 것들로서 이

.........
* 정양모 저, 『조선시대 화가 총람』 1(시공사, 2017), pp. 13-15.

런저런 취약점을 지니고 있어 아쉽게 생각되기도 한다. 예를 들어, 옛날에 나온 어떤 사전은 작가들의 생년과 졸년이 알려져 있는데도 불구하고 현대식 표기가 기재되어 있지 않아 부득이 다른 사전을 더 찾아보지 않을 수 없게 된다. 또 다른 어떤 사전은 작가들의 자호(字號) 색인이 결여되어 있어서 활용에 큰 한계가 따를 수밖에 없다. 사전을 낸 분들의 노고에는 지극히 고마우면서도 미흡한 점들에 대하여는 참고자의 입장에서 아쉬움을 떨굴 수가 없음도 사실이다.

기존의 사전들이 안고 있는 여러 가지 미흡한 점들을 대폭 개선하고 보완한 새로운 사전이 출간을 앞두고 있어서 연구자의 한 사람으로서 여간 기쁘지 않다. 국립중앙박물관장과 문화재위원장을 역임한 정양모 박사가 펴낸『조선시대 화가 총람』이 바로 그 사전이다. 조선시대의 화가 220명을 집중적으로 다룬 1400여 페이지의 이 방대한 사전을 살펴보면 다음과 같은 특장(特長)들이 눈에 띈다.

1/오로지 화가들만 다루고 있다. 기존의 사전들이 서예가와 화가들을 함께 엮은 사실과 분명히 차별화되어 있다. 이 때문에 화가들만을 밀도 있게 참고하기에 편리하다. 서화를 겸장했던 인물들은 물론 포함되어 있다.

2/조선왕조 시대의 화가들만을 포함하고 있는 점도 간과할 수 없는 특징이다. 고려시대 말기의 익재(益齋) 이제현(李齊賢, 1287~1367) 한 명이 앞부분에 포함되어 있으나 조선시대와의 연결성을 고려한 상징적 의미를 지니고 있다고 하겠다. 조선시대에 집중하기 위한 저자의 의도에 따라 신라의 솔거(率居, 8세기), 고려의 이녕(李寧, 12세기)과 같은 조선시대 이전의 대가들을 위시한 고대와 중세와 화가들은 포함되어 있지 않다. 그만큼 조선왕조

의 화가들에 대한 집중도와 밀도가 높다. 우리나라 역사상 회화가 가장 다양하고 높은 수준으로 발달하였고 제일 많은 화가들이 배출되었던 시대가 바로 조선왕조 때이니 당연하고 타당하다고 하겠다.

3/모든 화가들은 가나다순이 아니라 시대별(초기, 중기, 후기, 말기) 연대순으로 배열, 소개되어 있다. 화가들의 활동을 시대별 화풍과 연관 지어 소개하려는 저자의 강한 의지가 반영된 결과다.

4/이 책에서 가장 주목되는 것은 내용과 구성이다. 화가마다 '인적사항', '가계', '약력', '화력' 등 네 가지로 구분, 기술되어 있다. '인적사항'에는 해당 화가의 신분, 본관, 자와 호, 초명(初名), 시호 등이 적혀 있고, '가계'에서는 선조 등 족계가 소개되어 있다. '약력'에는 거쳤던 관직 등 환력(宦歷)이 '화력'에는 작품 활동과 대표작 및 화풍이 소개되어 있다.

5/이와 함께 더욱 돋보이는 것은 화가마다의 대표작들이 선명한 원색 도판으로 게재되어 있고, 이어서 서명과 도인(圖印) 및 관지(款識)가 곁들여져 있다. 겸재(謙齋) 정선(鄭敾, 1676~1759)과 단원(檀園) 김홍도(金弘道, 1745~1805 이후) 같은 대가들의 경우에는 수십 건에 달하는 사례들이 실려 있어서 연구와 감식에 더없이 큰 도움이 된다.

6/이 밖에 가나다순의 화가 색인, 화가들의 자호 색인, 작품 목록, 참고문헌 목록 등이 갖추어져 있어서 참고하기에 불편함이 없다.

이처럼 이 사전은 종래의 어떤 사전보다도 내용이 풍부하고 체계적이

어서 종횡무진 참고하기에 거침이 없다. 조선왕조 시대의 화가들에 대한 구할 수 있는 모든 정보가 결집되어 있다고 해도 결코 과언이 아니다. 조선시대 회화를 연구하는 학자들과 학생들, 교사들, 박물관과 미술관의 학예원들, 화랑 경영자들, 신문과 방송의 종사자들, 고미술 수집가들과 애호가들에게는 항상 곁에 두어야 할 필독의 참고서라고 보지 않을 수 없다. 근래에 나온 긴요하고도 수준 높은 대표적 노작이라 하겠다.

불편한 노구를 무릅쓰고 너무도 힘들었을 저술을 완성하신 정양모 선생의 노고에 경의를 표한다. 곁에서 부친의 손발이 되어 최선을 다한 한국미술발전연구소의 정소라 책임연구원과 노지승 연구원의 수고도 사전의 완성에 큰 몫을 하였다.

어려운 시기에 어려운 사전을 맡아서 훌륭한 결실을 맺어준 시공사의 전재국 회장과 이원주 대표, 한소진 편집자에게도 연구자의 한 사람으로서 고맙게 생각한다.

『九宜洞-土器類에 대한 考察』 발간사[*]

 서울특별시 성동구 구의동 일대에 위치하고 있는 구의동유적은 삼국 시대의 역사와 문화를 규명하는 데 있어서 대단히 소중하게 여겨진다. 특히 서울 지역에 위치한 고구려의 유적이라는 점에서 더욱 큰 관심의 대상이 아닐 수 없다.

 우리 서울대학교박물관은 이 구의동유적 일대가 서울특별시에 의하여 1976년에 화양지구토지구획정리사업 대상지로 설정됨에 따라 그해부터 이듬해인 1977년까지 2년간에 걸쳐 발굴을 실시하였고 곧 간단한 보고서를 낸 바 있다. 그러나 당시에는 시간상의 제약으로 인하여 출토유물 자체에 대한 자세하고 구체적인 고찰 결과를 내놓을 수 없었다. 그후 이를 보완하기 위한 작업을 계속하여 1991년에는 출토유물 중에서 철기류에 관한 보

..........

* 『九宜洞-土器類에 대한 考察』(서울大學校 博物館, 1993), pp. iii-iv.

고서를 내었고, 이번에 이어서 나머지 토기류에 관한 보고서를 발간하게 되었다. 이로써 구의동유적의 출토품에 대한 보고는 매듭을 짓게 된 셈이다.

해발 53m 가량의 구릉 정상부에 위치한 구의동유적은 출입구가 있는 원형의 수혈유구(竪穴遺構)와 이를 둘러싸고 있는 축석부 등의 유구가 완벽하게 남아 있는 상태로 조사되었다. 또한 수혈 내부에는 원시적인 형태의 온돌 시설과 배수구 시설이 있었고, 토기와 철기를 비롯한 많은 유물이 출토되었는바, 유적의 특이한 구조 및 기능에 대해서는 발굴 당시부터 논란이 일었다. 그러나, 1988년 몽촌토성(夢村土城)의 발굴을 통해서 5세기 중엽경으로 보이는 고구려토기인 광구장경사이옹(廣口長頸四耳甕)이 1점 확인되면서, 백제토기와는 제작 전통이 다른 일련의 토기군을 분류해낼 수 있게 되었는데, 이것들이 태토나 기형에 있어서 구의동에서 출토된 토기류와 유사함을 확인하게 되었다. 이에 따라 이러한 토기들을 고구려토기로 분류할 수 있게 되었다. 이러한 연구결과 구의동유적은 한강 북안에 위치한 고구려 군사요새 중의 하나라는 획기적인 새로운 해석이 가능해지게 되었다.

구의동유적에서 출토된 토기류는 모두 369개체분으로 19개의 기종으로 분류된다. 호, 옹류가 가장 많고 동이류, 장동호류, 직구옹류, 완류, 시루류, 접시류, 뚜껑류 등이 각각 15개체 이상이며 광구장경사이옹류 등 10개의 기종은 각기 10개체 이하의 소량에 속한다. 실생활에 직접 사용되었던 것이 확실한 이 그릇들 중에서 77%에 해당하는 284점이 황갈색 계통의 색깔을 띠고 있고, 13%인 47점이 회색이며 나머지 19%인 38점이 흑색으로 되어 있어 흥미를 끈다. 또한 구의동출토 토기의 94%에 달하는 345점의 토기가 매우 고운 니질(泥質)의 태토(胎土)로 만들어져 있으며, 불과 5%에 해당하는 21점만이 태토에 사립(砂粒)이 약간 혼입된 태토로 되어 있다. 그밖에 사립이 약간 섞인 점토질 태토에 석면(石綿)이 혼입된 토기가 3점 있는

데 이는 모두 장동호류로 색깔도 짙은 적갈색을 띠며, 기형도 장동호류의 일반적인 기형과는 달라서 특정적이다. 또, 전체의 88%에 해당하는 326점의 토기가 손으로 만지면 묻어날 정도의 무른질로 되어 있으며, 12%인 43점은 표면이 단단하고 매끄러우며 광택이 나는 것들로서 비교적 경질에 가깝다. 이 토기들은 형태상의 특징으로 보아 5세기 중엽 이전의 고구려토기들로 믿어진다. 즉 고구려와 백제가 한강유역을 차지하기 위하여 심하게 각축전을 벌이던 4세기 후반에서부터 신라가 한강유역을 차지한 6세기 중엽경 사이에 고구려의 점령지였던 구의동에서 만들어진 것들이라고 볼 수 있는 것이다.

현재 고구려토기에 대한 연구는 북한지방에서도 그리 활발한 편은 아니며, 중국 집안지방의 고구려고분에서 출토된 토기들을 바탕으로 편년을 실시한 연구를 제외하고는 고구려 토기 전반에 대한 연구가 이루어지지 못하고 있는 실정이다. 이러한 상황에서 구의동유적에서 출토된 고구려토기 일괄은 고구려토기의 연구에 있어서는 물론 당시의 문화와 역사를 이해하는 데 있어서 매우 중요한 자료가 될 것으로 생각된다.

이 보고서가 고고학과 고대사 연구에 조금이라도 참고가 될 수 있다면 더없이 다행이겠다. 끝으로 이 보고서의 작성을 위하여 오랫동안 수고를 아끼지 않은 본 박물관 고고역사부의 최종택, 오세연 부부 및 김민구, 김선지 등 학생 제군에게 치하를 보낸다.

<div align="right">

1994년 7월 7일

서울대학교박물관

관장 안휘준

</div>

『古文化』의 증간에 부쳐[*]

한국대학박물관협회(韓國大學博物館協會)는 1961년 5월 5일에 결성을
본 후 몇 번의 예외를 제외하고는 매년 1년에 한 번씩 정기총회와 연합전시
회 및 그에 따른 학술발표회를 개최해왔다. 또한 협회가 결성된 이듬해인
1962년 5월부터는 협회의 기관지인 『古文化』를 연간으로 창간하였으며 그
후로 금년 6월 총회 시에 이르기까지 20집을 발행하였다. 여러 가지 어려움
때문에 때때로 발간이 지연되기도 했으나 역대 임원들의 노력에 힘입어 결
과적으로는 거의 거름이 없이 매년 한 번씩 펴낸 셈이 된다.

일 년에 한 번 총회와 연합전시회를 개최하고 『古文化』를 한 번 발행하
는 일도 현재의 여건으로 보아 쉽지 않은 일임에는 틀림없다. 그러나 그것
만으로 한국대학박물관협회에 맡겨진 막중한 소명과 역할을 충분히 한다

.........

[*] 『古文化』제21집(1982. 12), p. 1.

고 보기는 어렵다. 즉 대학박물관협회의 역할과 기능을 좀 더 활성화하고 보다 알찬 발전을 적극적으로 도모할 필요가 크다고 하겠다.

이러한 취지에서 금년부터는, 종래 일 년에 한 번만 열던 총회를 연 2회로 늘려 개최하되 춘계총회 때에는 연합전시에 중점을 두고 추계총회 시에는 학술대회에 역점을 두기로 하였다. 이러한 결정은 금년 6월 영남대학교박물관에서 개최되었던 총회에서 이루어졌으며, 또 이 결의에 따라 한국대학박물관협회사상 처음으로 추계총회 및 학술대회(「韓國大學博物館發展을 위한 協議會」)가 금년 11월에 제주대학교박물관에서 성황리에 열리게 되었던 것이다.

이와 함께 『古文化』의 발간도 연 1회에서 연 2회로 증간키로 하고 매년 두 번째의 것은 그해 가을에 개최된 학술회의의 결과를 싣기로 하였다. 이러한 총회의 결의에 따라 이번에 역시 처음으로 금년도의 제2회분인 『古文化』 제21집을 펴내게 되었다. 이 21집은 물론 금년 가을에 「한국대학박물관발전을 위한 협의회」라는 제하에 개최되었던 학술대회의 결과를 담은 것으로 일종의 학술보고서의 성격을 띠게 되었다.

이처럼 올해부터 총회를 연 2회로 늘리고 『古文化』의 발간도 연 2회로 증간하게 된 것은 보기에 따라서는 조그마한 변화에 불과하다고 생각할 수도 있을 것이다. 그러나 한국대학박물관협회의 장래와 결부시켜 본다면 결코 작지만은 않은 의미 깊은 도약이라고 여길 수도 있으리라 본다.

앞으로 이것이 계기가 되어 대학박물관협회의 기능과 역할이 좀 더 활성화되고 우리 전통문화의 연구와 교육에 보다 적극적으로 기여하게 되기를 진심으로 바라 마지않는다. 또한 지금까지 우리 대학박물관협회를 아끼고 도와주신 많은 분들께서도 우리의 이러한 작지만 의의가 큰 변화를 긍정적으로 보아 주시고 앞으로의 더욱 큰 발전을 위해 보다 많은 편달을 해

주시기를 진심으로 빈다.

1982년 12월

한국대학박물관협회장 안휘준

『古美術저널』재창간에 거는 기대[*]

안휘준
서울대 인문대 고고미술사학과 교수
문화재위원회 부위원장

이 잡지가 고미술계와 학계의 연결고리가 되고, 더 나아가 대화의 광장이 되어 주었으면 한다. 이 잡지를 매개로 하여 양쪽이 서로를 이해하고 아끼는 분위기가 이루어져 상호발전의 계기가 된다면 더없이 바람직할 것이다.

우리나라 고미술계를 대변할『古美術저널』이 여러 가지 어려움과 우여곡절 끝에 잡지로 재출발한다고 한다. 이 잡지의 재출발을 반기면서 앞으로의 발전을 위해서 참고가 되었으면 하는 의미에서 몇 가지 졸견을 적어보고자 한다.

첫째, 필진을 폭넓고 다양하게 구성, 활용하기를 기대한다. 우리의 전통 미술과 문화에 관하여 전문적 지식을 갖추고 있거나 지대한 관심을 지

.........
* 『古美術저널』통권 18호(2004. 1·2), pp. 10-11.

닌 필자들을 학계, 문화계, 고미술계, 언론계 등으로부터 널리 다양하게 구하여 유익한 글들을 받아 실음으로써 잡지를 견실하게 키워 가는 것이 무엇보다도 중요하다고 본다. 지극히 제한된 몇몇의 필자들이 지면을 독점한다면 내용이 진부해지고 잡지의 발전에 걸림돌이 되기 쉽다.

둘째, 필자들이 잡지의 성패를 좌우하므로 반듯한 시각과 엄정성을 지니고 있으면서 공정하고 품위 있는 글을 쓰는 사람들에 국한해서 집필의뢰를 하였으면 한다. 심하게 편향된 시각의 소유자, 사이비 전문가, 너무 거칠고 공격적이거나 지나치게 이해관계에 얽매이고 좌우되는 필자, 특정세력의 비호자 등은 잡지의 공정성과 품위를 떨어뜨릴 뿐만 아니라 독자들을 식상하게 하고 등지게 할 가능성이 높다.

셋째, 게재할 글이나 작품은 꼭 검증을 거친 후에 수록하는 것이 바람직하다고 본다. 옳지 않거나 사실 확인이 안 된 내용의 글, 분명한 안작(贋作)의 사진 등이 허구의 해설과 함께 혹시라도 게재된다면 결국 독자들을 오도하고 잡지의 신뢰성을 해치게 될 것이다.

넷째, 이 잡지가 고미술계와 학계의 연결고리가 되고, 더 나아가 대화의 광장이 되어 주었으면 한다. 이 잡지를 매개로 하여 양쪽이 서로를 이해하고 아끼는 분위기가 이루어져 상호 발전의 계기가 된다면 더없이 바람직할 것이다. 학계는 전문적 연구성과를 풀어서 제공하고, 고미술계는 이면사(裏面史)와 일화 등 학자들이 놓치거나 소홀히 하기 쉬운 부분들을 채워줄 수 있다면 서로에게 얼마나 도움이 되겠는가.

다섯째, 새로 나온 책들, 주목을 요하는 논문들, 신출의 중요한 작품들, 괄목할 만한 전시와 행사들, 문화 분야의 사건들, 주요 인물들의 생각과 동정, 해외 학계와 미술문화계 동향 등이 폭넓고 적절하게 소개가 되었으면 한다. 이러한 기사들을 통하여 독자들은 마치 뉴스레터처럼 친근감을 가지

고 고미술계와 학계의 성과와 동향 등을 폭넓게 접하고 깊이 있게 이해하게 될 것이다.

여섯째, 이러한 여러 가지 일들이 원만하고 성공적으로 이루어지도록 하기 위하여 합리적인 인물들로 편집위원회나 자문위원회 같은 것을 구성하여 지혜를 모으는 방법도 생각해 볼 만하다.

이밖에도 보다 많은 사항들을 생각해 볼 수 있겠지만 핵심적인 것들은 위에 적은 것들이라고 믿어진다. 어려운 여건 속에서 재출발하는 잡지이지만 운영하기에 따라서는 우리의 고미술계, 학계, 문화계 등에 어느 잡지보다도 크게 기여하고 영향을 미치게 될 것으로 기대된다.

출간을 거듭 축하하면서 무궁한 발전을 기원한다.

서울아트가이드 창간 5주년을 축하함*

안휘준
명지대 미술사학과 석좌교수
서울대 고고미술사학과 명예교수
문화재위원회 위원장

김달진미술연구소와 서울아트가이드가 공식적인 출발을 한 지가 벌써 5년이 되었다고 한다. 그동안의 고마운 활동을 생각하면서 진심으로 축하하는 바이다. 여러 가지 어려운 여건에도 불구하고 연구소와 잡지를 성공적으로 이끌어 온 김달진소장의 노고에 경의를 표한다.

그동안 이 연구소와 잡지가 해온 일이 막중하다는 것을 모르는 미술계 사람은 거의 없을 것이다. 우리나라 현대미술 관계의 각종 자료들을 빠짐없이 모으고 정리하여 아낌없이 연구자들에게 제공해 왔으니 그 공이 어디 한두 가지이겠는가. 연구소는 모으고 정리하고 연구하는 데, 잡지는 알리고 소개하는 일에 진력해 왔다. 이 연구소와 잡지가 있어서 현대미술 분야는 든든하고 의지가 된다. 모르거나 불확실한 것은 그곳에 문의하면 되니까 굳

.........

* *Seoul Art Guide*, Vol. 61(2007. 1), p. 20.

이 고민할 이유가 없다. 이러한 연구소와 잡지가 고미술 쪽에는 없어서 몹시 아쉽다.

앞으로 연구소의 기능을 좀 더 보강하고 회원제도 실시하면 보다 큰 발전을 위해 좋을 듯하다. 잡지는 지금도 충분히 유익하지만 전시와 전시장의 소개를 지역별로 하기보다는 분야별(수묵화, 유화, 서예, 조소, 도자기, 공예, 디자인, 사진, 건축 등)로 하면 훨씬 도움이 될 것 같다. 그리고 그때그때 각별히 주목을 요하는 전시, 작가, 평론가, 미술사가, 출판물, 학술대회, 상훈 등에 대해서는 지나치게 지면을 아끼지 않았으면 좋겠다. 5주년을 거듭 축하한다.

코리아나 화장박물관 개관 5주년 기념도록 발간을 축하하며*

우리의 역사와 문화·창의성과 예술성·지혜와 미의식·생활과 풍습·종교와 신앙·독자성과 국제성 등을 올바로 이해하는 데 문화재 이상 확실한 자료가 없다. 이처럼 소중한 각종 문화재를 수집·보존·관리·연구·조사·전시·교육·홍보하는 곳이 박물관임은 문화인이면 누구나 다 알고 있다. 박물관은 곧 한 나라나 민족의 역사와 문화의 역량을 드러내는 지표(指標)인 것이다. 그러므로 박물관이 많으면 많을수록, 다양하면 다양할수록, 그 내용이 풍부하면 풍부할수록 그 나라나 민족에게 도움이 되게 마련이다.

우리나라에서도 지난 세기부터 박물관이 많이 생겨나고 발전을 거듭하여 현재에 이르게 되었다. 종합적 성격의 국공립박물관들을 위시하여 각

.........
* 『코리아나 화장박물관 100선』(코리아나 화장박물관, 2008), p. 8.

종 사립박물관들과 대학박물관들이 세워져 전통문화의 계승과 발전에 기여하고 있다. 수백 개에 달하는 우리나라의 각급 박물관 중에서 특히 고맙게 생각되는 것은 각양의 사립박물관들이다. 왜냐하면 대부분이 사설박물관들은 설립자들의 숭고한 뜻과 개인적 희생을 바탕으로 하고 있기 때문이다. 공공의 예산으로 설립되고 운영되는 국공립박물관이나 대학박물관들과는 달리 사립박물관들은 대부분 사재를 털어서 설립, 운영되고 있다. 금권과 금력이 지배하는 자본주의 체제 하에서 투자 효과가 분명한 부동산투기나 금은보석의 매입을 외면하고 경제적으로 무익한 박물관사업에 진력하는 것은 세파에 약삭빠른 사람들은 도저히 엄두조차 낼 수 없는 일이다. 그러므로 순수한 마음으로 박물관이나 미술관을 세우고 사재를 그 운영에 투입하는 분들은 진정한 독지가들인 동시에 국가가 할 일을 대신하는 속 깊은 애국자들이라 하겠다. 이분들이 더욱 고마운 것은 우리나라의 박물관 문화를 다양화, 전문화하는 데 결정적인 역할을 하는 점이다. 이들 사립박물관들이 없다면 우리나라의 박물관 문화는 비슷비슷한 종합적 성격의 국공립 박물관들만의 밋밋하고 단조로운 상태를 면하기 어려웠을 것이다.

이러한 사립박물관들 중에서도 독특한 위치를 점하는 것이 바로 코리아나 화장박물관이다. 이 박물관은 두 가지 점에서 눈길을 끈다. 먼저 주목되는 것은 그 설립자이다. '화장하는 남자'로 널리 알려진 유상옥(兪相玉) 관장이 그 장본인이다. 그는 단지 "여자만이 아니라 남자도 화장해야 한다"는 주장만으로 유명해진 인물이 아니다. 오히려 창의적 경영, 우수한 제품 생산, 특출한 홍보 등 기업의 운영에서 남다른 기재를 발휘하여 대성하였을 뿐만 아니라 전통문화와 미술에 대한 지대한 관심과 배움에 대한 지칠 줄 모르는 향학열로 기업계는 물론 문화계와 학계에 폭넓게 알려진 인물이다. 이러한 그가 기업에서 창출한 부를 문화사업에 투여한 것은 어찌 보면 자

연스러운 일인지도 모른다.

　다음으로 눈길을 끄는 것은 이 박물관의 특수성과 전문성이다. 우리나라 화장품업계의 대표적 인물인 유상옥 회장은 '화장하는 남자'답게 화장과 관계가 깊은 문화재들을 꾸준히 수집한 끝에 화장 전문박물관을 드디어 설립하였다. 그것이 2003년의 일로 5년 전이다. '전통 화장문화를 보존하고 널리 알리고자 설립한' 이 박물관에는 유상옥 박사가 40여 년 동안 수집한 각종 여성관련 민속품 5,300여 점이 소장되어 있고 그 중 일부가 아담한 본관의 전시실과 코리아나 본사 및 공장의 분관에 전시되고 있다. 이 박물관은 상설전시 이외에도 매년 2회의 소장품 테마전을 개최하는 것은 말할 것도 없고 어른과 어린이들을 위한 교육 프로그램까지 운영하고 있다. 국내전은 물론 국외에서도 전시에도 관심을 기울여 2006년에는 파리의 한국문화원에서 한불수교 120주년을 기념하여 '한국의 화장문화'전을 개최한 바 있다. 이 전시는 프랑스 사람들에게 우수하고 독특한 한국의 화장문화를 올곧게 소개하여 많은 관심과 큰 호응을 받은 바 있다.

　올해에는 박물관 개관 5주년을 기념하여 도록을 발간하게 된바 이 도록에는 국가지정문화재 3점을 비롯하여 화장용기와 도구·의복과 정신구·도자기·생활가구 등 대표적 문화재 100점이 수록된다. 이 깔끔한 도록을 통해 코리아나 화장박물관의 진가가 널리 알려질 것을 믿어 의심치 않는다. 개관 5주년을 축하하며 이를 계기로 코리아나 화장박물관이 더욱 일취월장하기를 기원하는 바이다.

<div align="right">

문화재위원장

안휘준

</div>

『한국의 전통미술-Korean Traditional Art』[*]

머리말

한국의 미술은 중국, 일본의 미술과 함께 제각기 색깔이 다른 동아시아의 아름다운 세 송이 꽃과도 같다. 이처럼 한국·중국·일본의 미술은 서로 관계가 깊으면서도 그 성격이나 특징이 각각 다르다.

기교에 뛰어난 중국의 미술, 화려하고 감각적인 일본의 미술과는 대조적으로 한국의 미술은 자연과의 조화를 꾀하고 자연스러움을 미덕으로 여기면서 우아한 품위를 키워 왔다. 지나친 기교를 부리지 않으며 야하고 감각적인 표현을 피하기도 한다. 이 때문에 한국의 미술은 기교에 넘치는 중국의 미술, 아름다운 채색이 돋보이는 일본의 미술과 어깨를 나란히 하고

.........

[*]　『한국의 전통미술-Korean Traditional Art』(핵사커뮤니케이션즈, 1995), p. 6.

서 있어도 전혀 기울지 않을 뿐만 아니라 오히려 우아함이 더 두드러져 보인다. 그럼에도 불구하고 중국이나 일본의 미술이 높이 평가되고 있는 반면에 한국의 미술은 제대로 소개조차 되어 있지 못한 형편이다.

한국의 미술은 선사시대부터 현대에 이르기까지 훌륭한 업적을 쌓아왔다. 이미 8000년 전부터 「빗살무늬토기」·「뇌문토기(雷紋土器)」·「곡선문토기(曲線紋土器)」 등 기하학적·추상적·상징적 문양을 지닌 각종 토기를 만들기 시작하였다.

청동기시대에는 더욱 수준 높고 다양한 미술을 발전시켰다. 정교한 문양과 함께 불가사의함마저 느껴지는 「다뉴세문경(多紐細紋鏡)」으로 대표되는 신석기시대 이래, 기하학적·추상적·상징적 전통과 「농경문청동기(農耕紋青銅器)」 및 동물을 소재로 한 각종 조각이 보여주는 사실적 경향이 청동기미술에서 대조를 이룬다. 이 시대에는 「무문토기(無紋土器)」·「홍도(紅陶)」·「채도(彩陶)」 등이 발달하여 토기도 더욱 다양화되었다.

삼국시대에 접어들어서는 고구려(B.C.37~A.D.668년), 백제(B.C.18~A.D.600년), 신라(B.C57~A.D.668년), 가야(42~562년)가 각축을 벌이며 각기 다른 경향의 미술을 발전시켰다. 힘차고 율동적인 고구려미술, 세련되고 부드러운 백제미술, 사변적(思辨的)이고 토속적인 신라미술, 조형성이 두드러진 가야미술 등이 각기 돋보였다. 이 시대의 미술은 중국과 활발히 교류하는 가운데 일본의 미술문화 발전에도 각국이 경쟁적으로 획기적인 기여를 하였다.

통일신라(660~935년)는 세련되고 독특한 불상, 조형적으로나 과학기술적으로 세계에서 가장 뛰어난 석굴암과 다보탑, 성덕대왕신종(聖德大王神鍾) 등을 창출하였고 북쪽의 발해(698~926년)도 회화, 조각 양면에서 뚜렷한 개성을 이루었다.

고려시대(918~1392년)에는 세계 최고 수준의 불교회화와 청자를 발전시켰다. 이는 구텐베르그보다 훨씬 앞서서 세계 최초로 창안된 금속활자의 발명과 함께 고려가 이룩한 혁혁한 업적으로 꼽히고 있다.

조선시대(1392~1910년)에는 유교를 사상적 배경으로 하여 수준 높은 회화, 깔끔하고 격조 높은 백자, 다른 나라에 없는 분청(粉靑), 재질의 특성을 잘 살리고 균형과 조화미가 뛰어난 목칠가구, 곡선의 미를 살린 우아한 건축, 자연의 미를 구현한 정원(庭園) 예술 등이 다양하고도 수준 높게 발전하였다. 특히 초상화, 진경산수화(眞景山水畵)와 풍속화 등은 조선시대 회화가 이룬 독보적 업적들이다. 또한 15세기 조선의 회화는 동시대 일본의 무로마치(室町) 수묵화 발전에 지대한 기여를 하였다.

한국의 미술은 이렇듯 오랜 역사를 통하여 독특하고 격조 높은 미술을 발전시켰을 뿐만 아니라 중국, 일본을 비롯한 외국의 미술과 활발히 교섭함으로써 국제적 성격도 짙게 띠었다. 즉, 다른 선진의 미술과 마찬가지로 독자적 특수성과 함께 국제적 보편성을 공유하고 있는 것이다. 그리고 현대에 접어들어 한국의 미술은 어느 나라보다도 국제적인 교류를 활발히 하고 있으며, 이를 통하여 끊임없이 새로운 자극을 받고 있다. 이러한 외래미술의 자극은 새로운 한국미술의 창출에 도움이 되기도 하고, 반면에 전통의 계승에 심각한 위협이 되기도 한다. 따라서 한국의 현대작가들은 그 어느 때보다도 외래미술의 영향을 현명하게 다스려야 할 입장에 놓여 있다.

이번 베니스 비엔날레를 통해 한국관이 세워지고 국제적 감각과 전통미에 대한 인식을 갖춘 한국의 작가들이 참여하게 된 것은 한국미술의 국제교류와 관련하여 큰 의의를 지닌다. 또한 이를 계기로 종래에 제대로 소개되지 못했던 한국의 전통미술을 현대미술과 함께 책자를 통하여 부분적으로나마 세계의 여러 나라 작가들에게 소개하게 된 것을 기쁘게 생각하

며, 한국 전통미술의 특성과 변천이 개략적으로나마 올바로 이해된다면 더 없는 다행이라 여겨진다.

이 책자의 발간을 위하여 애쓴 한국문화예술진흥원, 책자 발간위원회 위원, 그리고 편집진 및 도움을 주신 모든 분들에게 진심으로 감사의 말씀을 드린다.

『한국의 멋, 맛, 소리』*

머리말

지금은 한국일보 생활부를 이끌고 있는 최성자 부장은 문화계에서 널리 알려진 민완기자였다. 생활부장으로 가기 전까지 전통문화와 관련 있는 문화재, 유적, 문화기관, 문화인 등을 광범위하게 취재 보도하여 문화계 인사들이 한국일보를 결코 외면할 수 없게 하였다. 더 정확히 말하자면 최 기자가 쓴 기사는 독자들에게 읽는 재미, 사안의 정확한 이해, 다음 기사에 대한 기대 등을 갖게 하였다.

최 기자가 이처럼 남다른 문화기사를 쓴 것은 대학에서 역사학을 전공하여 전통문화에 깊은 관심을 가진 뒤 신문사에서 육하(六何) 원칙에 입각

.........

* 최성자 지음, 『한국의 멋, 맛, 소리』(도서출판 혜안, 1995), p. 5.

해서 특정사안을 분석하는 능력을 키운 까닭이 아닌가 생각된다. 그러나 이러한 교육 배경 이상으로 중요한 것은 그가 문화를 보는 남달리 예리한 시각, 정확한 판단력, 전문가들에 대한 폭넓은 지식, 집요하고 열성적인 기자 근성 등을 고루 갖추고 있다는 점일 것이다.

이러한 최 기자가 그 동안 썼던 수많은 기사들을 모아 책을 내기 시작했다. 2년 전인 1993년에 첫 저서 『한국의 미 – 선 색 형』을 펴내어 큰 호응을 받아오더니 이번에는 두 번째 책인 『한국의 멋 맛 소리』를 상재하게 되었다.

두 번째 책의 원고를 읽어보니 과연 최 기자다운 면모가 잘 드러나 있다. 우선 다룬 대상이 문화유산 전반에 걸쳐 있다. 백제의 금동향로를 비롯한 유물과 유적들, 한복, 선비들과 여성들의 생활용구, 그림, 불교 관계의 유물과 유적, 먹거리와 맛, 소리, 문화인, 이색박물관 등 전통문화와 관계 깊은 주제들이 폭넓게 다루어졌을 뿐만 아니라 정확하게 파헤쳐져 있고 또한 짜임새 있게 구성되어 있다. 문장 또한 명료하다.

이 책 앞에 실려 있는 〈국보 중 국보 '금동 용봉 봉래산 향로' 취재기〉를 읽으면서 감탄하지 않을 수 없었다. 그 세계 제일의 향로가 발견된 경위, 발굴경과, 공표실황, 취재와 보도 결과, 보존처리 상황, 향로의 구조와 세부 내용, 과학기술 측면, 종교사상 배경, 각계 전문가들의 다양한 의견 등을 자세하고 흥미 있게 서술해서 체계적·종합적으로 파악할 수 있었기 때문이다.

이러한 특성은 다른 기사들에서도 다소간을 막론하고 일관되게 나타난다. 이 때문에 모든 글들은 처음부터 끝까지 전부 읽지 않을 수가 없다. 이 책도 첫 번째 것과 마찬가지로 우리 전통문화의 이모저모를 올바르고 쉽게 일반독자들에게 전해줄 것임을 믿어 의심치 않는다. 전문가들의 난해

한 전문서적 이상으로 우리 문화의 참된 소개에 크게 기여할 것으로 본다. 앞으로도 계속 정진하여 더 많은 업적을 세상에 내어놓기를 빌면서 옥저의 출간을 진심으로 축하하는 바이다.

1995년 7월

서울대학교 박물관장 안휘준

『한국미술 졸보기』의 출간을 반기며[*]

안휘준(미술사가, 서울대교수 고고미술사학과)

　아트인컬처의 대표인 이규일 씨가 화단야사를 다룬 세 번째 책 『한국미술 졸보기』를 내놓는다. 이미 펴낸 『뒤집어 본 한국미술』과 『한국미술의 명암』에 이어서 내놓는 것으로 우리나라의 현대미술계와 주목할 만한 작가들에 관한 글들을 엮은 것이다. 이 세 권의 책들로 그의 화단야사는 일단계 정리가 되는 셈이지만, 앞으로도 이단계의 책들이 나오게 될 것으로 기대된다.

　주로 우리나라 현대의 화단과 작가들을 폭넓고 깊이 있게 다룬 이규일 씨의 이 책들을 뒤적일 때마다 다른 책들을 접할 때와는 매우 다른 몇 가지 점들을 강하게 느끼게 된다.

　첫째로 그의 글들은 아주 읽기 쉽고 재미있으며 설득력과 현장감을 느

.........

[*]　이규일 지음, 『한국미술 졸보기』(시공사, 2002), pp. 10-11.

끼게 한다. 구수한 재담을 들으면서 자연스럽게 많은 공부를 하게 되는 것과도 같은 경험을 하게 된다. 딱딱하고 어려워서 머릿속에 잘 들어오지 않는 전형적인 전문학술서들과는 달리 지식과 정보가 훨씬 효율적으로 전달된다. 작품이 작가를 대변하듯이, 글도 글쓴이를 드러낸다는 사실을 깨닫게 된다. 누구에게나 편안함을 느끼게 하는 그의 사람됨이 그의 글과 책들에서도 감지된다.

둘째로 내용이 풍부하고 구체적인 점이 주목된다. 탐정이 이떤 사건을 조목조목 수사하듯이 그는 미술 전문기자 출신답게 미술에 관한 주제나 작가를 꼬치꼬치 파헤치고 짜임새 있게 엮고 있어서 폭넓고 심층적인 이해가 가능하게 해준다. 나무를 볼 때 동체만이 아니라 잔가지와 잎까지도 보게 하는 격이다.

셋째로 이면사(裏面史)의 성격이 강하다. 저자 스스로가 밝히고 있듯이 이규일 씨의 책들은 한국미술이나 회화의 특징과 그 변천을 다룬 정사(正史)이기보다는 표면에 잘 드러나지 않는 이면에 가려져 있거나 숨겨져 있는 사실들을 파헤쳐서 기존의 연구들을 견실하게 보충해 준다. 즉 정사를 올바르게 이해하는 데 꼭 필요한 이면사라 하겠다. 마치 물에 잠겨 있는 빙산의 밑둥을 드러내는 것과도 같다는 느낌이 든다. 이처럼 저자의 『한국미술 졸보기』를 비롯한 세 권의 책들은 한국 현대미술의 겉과 속을 함께 이해하는 데 훌륭한 보탬이 된다. 단순한 '야사'의 범주를 훨씬 벗어나는 값진 참고서의 역할을 할 것이 분명하다. 그의 미술에 대한 지대한 관심, 작가들에 대한 따뜻한 애정, 열심히 찾아 다니는 현장 취재, 사소한 것도 소홀히 하지 않는 날카로운 통찰력, 꼼꼼한 메모 습관, 철저한 확인 작업, 분명하고 이해하기 쉬운 글 솜씨 등으로 엮어진 그의 화단야사는 우리나라 화단의 씨줄과 날줄은 물론 작가들의 인간관계 등을 명료하게 밝혀 준다는 점에서 우

리 근·현대미술의 이해에 크나큰 보탬이 될 것이다.

이제까지 출간된 세 권의 책들에서 다루지 못한 주제와 작가들에 관해서도 저자가 앞으로도 계속하여 정리해 주기를 바라는 마음이 간절하다. 그가 아니면 안 되는 일이라 생각되기 때문이다. 이를 위해서 저자의 건승을 빈다.

『한국인, 삶에서 꽃을 피우다』의 출간에 부쳐[*]

안휘준
서울대학교 고고미술사학과 명예교수

한국 미술의 특징을 논하면서 필자는 전에 "미술은 그것을 창출한 국가와 민족의 역사, 문화, 민족성, 얼, 사상, 철학, 종교, 기호, 정서, 멋, 지혜, 미의식, 창의성, 물질문화 등 다양한 측면을 반영한다."라고 적은 바 있다 (안휘준, 『한국의 미술과 문화』, 시공사, 2000, p. 27). 또한 다른 글에서는 몇몇 "서양학자들이 언급한 바를 종합하여 보면 우리나라 미술은 중용, 조화, 겸손, 선과 형태의 아름다움, 자유로움, 즉흥성, 뛰어난 형태 감각과 균형 감각, 세부 표현방법에 대한 대범성 등과 같은 특성을 지니고 있는 것으로 간주된다. 비록 추상적이기는 하지만 공감이 가는 얘기들이라 하겠다"(같은 책, p. 31)라고 정리한 적도 있다. 비슷한 얘기들을 이광표기자와 함께 낸 『한국 미술의 美』(효형출판, 2008)를 비롯한 이런저런 글들에서 피력하기도

.........

[*] 『한국인, 삶에서 꽃을 피우다』(연두와 파랑, 2009), pp. 1-2.

하였다. 주로 정통회화, 조각, 도자기, 금속공예, 목칠공예 등의 각종 공예, 궁궐건축과 사찰건축 등 고급 미술을 염두에 두고 한 말들이다. 그런데 위에서 얘기한 것들이 과연 상층 문화를 대변하는 고급미술에만 해당되는 것일까? 기층문화를 배경으로 한 민화를 위시한 무신도, 목인, 탈, 옹기, 짚풀공예 등 민속미술에는 해당되지 않는 것일까? 그것들이 미술에만 해당되고 한국문화 전반에는 합당하지 않는 것일까? 필자는 민속미술은 말할 것도 없고 한국의 전통문화 전반에 해당하는 얘기들이라고 본다. 고급미술과 민속미술, 상층문화와 기층문화, 이 모두가 같은 한민족이 창출하고 일구어 낸 것이어서 상하좌우, 종횡으로 서로 긴밀하게 연계되어 있기 때문이다. 다만 상층의 고급미술이나 문화가 매끄럽고 세련된 방법으로 다듬어져 있다면 기층의 서민미술이나 문화는 다소 투박하지만 더 진솔하게 표현되어 있다고 볼 수 있다.

그 차이를 보여주는 단적인 예로 정통회화와 민화를 들 수 있다. 사대부화가나 제대로 훈련된 화원들이 그린 정통회화는 대개 숙달되고 다듬어진 솜씨, 세련성, 높은 격조, 국제적 성격 등을 드러내지만 전형적인 민화들은 일반적으로 서툰 솜씨, 투박성, 토속성, 천진난만함, 진솔함, 해학성 등을 보여준다고 하겠다. 민화의 금강산도나 소상팔경도, 풍속인물화, 화조화 등을 보면 누구나 그것들이 정통회화에서 파생된 것임을 바로 알 수 있다. 말하자면 고급의 정통회화가 서민 대중들 사이에 전해지고 퍼져서 생겨난 것이 민화임을 알게 된다. 고급문화의 저변확산의 한 현상을 엿보게 된다. 이처럼 정통회화와 민화 사이에는, 상호 불가분의 관계가 있음을 확인된다.

그런데 정통회화와 민화 중에서 어느 쪽이 더 한국성, 즉 한국적 특성을 직설적이고 진솔하게 드러내는가? 어느 쪽이 한국적 미의식과 색채감각을 더 잘 나타내는가? 이런 질문은 마치 기와집과 초가집 중에서 어느 쪽이

더 한국성을 잘 보여준다고 생각하는가라고 묻는 것과 엇비슷하다고 여길 수 있을 것이다. 양쪽이 다 한국적이지만 역시 민화와 초가집이 정통회화나 기와집보다 한국성을 더 직설적으로 드러낸다고 인정해야 되지 않을까 생각한다. 그러나 어느 쪽이 더 세련된 방법으로 한국성을 나타내는가라고 묻는다면 답은 정통회화와 기와집이라고 말할 수밖에 없다.

자칫 언어의 희롱처럼 들릴지 모르지만 이러한 예들에서 보듯이 우리에게는 고급미술과 고급문화, 민속미술과 기층문화가 다같이 중요하다는 사실이 확인된다. 이렇듯 똑같이 중요함에도 불구하고 지금까지는 우리는 고급미술과 고급문화만 중요시하고 민속미술과 기층문화를 상대적으로 소홀히 대해 왔던 것이 사실이다. 이러한 경향은 마땅히 시정되어야 한다고 본다. 이를 바로잡아 줄 주체가 바로 수많은 사립의 특수, 전문박물관들이라고 하겠다.

국보와 보물 등 명작과 걸작들을 중심으로 하는 대표적 박물관들은 한국인들의 뛰어난 미적 창의력과 기호 및 지혜를 분명하게 보여준다는 점에서 너무도 소중하다. 그러나 이러한 박물관들은 한민족의 의(衣), 식(食), 주(住) 등 생활문화의 3대 영역을 제대로 보여주지 못하는 단점을 지니고 있다. 생활문화가 얼마나 중요한지는 굳이 장황한 설명을 요하지 않는다. 이렇듯 중요한 생활문화의 이모저모를 구체적으로 보여주는 것이 전문화된 사립박물관들이다. 이 도록의 출판에 참여하는 25개의 전문 사립박물관들이 역점을 두고 있는 분야들만 보아도 쉽게 이해가 된다.

한옥, 와당, 자연염색, 한지, 고인쇄, 한복, 화장, 장신구, 등화, 탈, 무신도, 탱화와 괘불, 불교공예, 민화, 목인, 목가구, 자수, 보자기, 옛돌, 첫대, 농경, 짚풀공예, 상업, 도자기, 옹기, 차문화, 한방 등이 그 주된 대상이다. 이번의 25개 특성화된 사립박물관들 이외의 수많은 사립박물관들의 경우까

지 포함한다면 그 대상 영역은 훨씬 더 다양하다.

　이 점만 보아도 한국인들의 의·식·주 등 생활문화의 구체적인 양상은 명품 중심의 박물관들보다는 특성화된 전문 사립박물관들에 의해 더욱 더 구체적으로 규명되고 제대로 계승될 것이라고 믿어진다. 그런데 생활 문화재들도 명품이나 걸작들과 마찬가지로, 혹은 더 진솔하게 한국인들의 지혜, 창의력, 미의식, 기호, 습관, 전통, 역사, 종교, 사상 등을 보여준다. 바로 이러한 사실 때문에 특성화된 사립박물관들은 국공립의 종합박물관 못지않게 중요하다고 하겠다. 사실상 한국 박물관문화의 장래는 특성화된 사립박물관들이 앞으로 얼마나 많이 생기고, 또 그것들이 얼마나 내실화, 특성화, 전문화하느냐에 달려 있다고 볼 수 있다.

　이번에 25개의 특성화된 사립박물관들이 함께 뜻을 모으고 문화유산을 27개 항목으로 분류하여 대표작들을 곁들여서 도록을 내게 된 것은 이러한 측면에서 참으로 경하할 일이라고 생각한다. 앞으로도 더욱 큰 발전을 이루게 되기를 빌어 마지않는다.

『몽골 바람의 고향…』을 읽고[*]

고도로 발달된 다른 나라나 민족의 문화와 마찬가지로 우리 문화의 경우에도 그 연원이 복잡다기하다. 이는 오랜 역사를 이어오면서 여러 나라, 민족, 지역과 교류하면서 문화를 발전시켰기 때문이다. 이러함에도 불구하고, 우리 학계는 우리나라 문화의 근원을 밝히는 일에 충분한 노력을 기울이지 못하였다.

이와 같은 상황에서 朝鮮日報社가 창간 70주년 기념 사업의 일환으로 실시한 「한민족 문화 뿌리찾기―몽골 학술기행」은 그 의의가 매우 크다고 보지 않을 수 없다.

언론사가 앞장서서 어려운 학술사업을 실시했다는 점도 돋보이지만, 중국이나 시베리아 또는 서역을 제치고 시야를 넓혀서 몽골을 맨 먼저 다

.........

[*]　　『朝鮮日報』제22496호, 1993. 10. 23, 15면.

룬 점, 종전에 별로 연구되지 않은 몽골에 관하여 폭넓은 학술적 성과를 거둔 점 등이 특히 괄목할 만하다. 몽골에 관한 연구업적의 부족, 견디기 힘든 식사와 숙박, 불편하기 짝이 없는 교통 등 많은 어려움과 고통을 감내하면서 얻어낸 성과여서 더욱 값지게 생각된다.

이 학술조사에는 민속학자인 김광언(金光彦)-최길성(崔吉成) 교수, 고고학자인 김병모(金秉模) 교수, 그리고 조선일보사의 김태익(金泰翼)-박창순(朴昌淳) 기자가 동참하였다. 이들의 조사결과는 조선일보에 연재되어 많은 독자들의 관심을 끈 바 있는데, 이를 보완하여 한 권의 책으로 엮은 것이 본 서이다.

몽골의 문화 속에서 우리의 문화와 각별히 관계가 깊다고 생각되는 요소들을 32편의 글 속에서 중점적으로 다루었다. 대부분의 내용들이 매우 흥미롭고 또 설득력을 지니고 있어서 우리 문화와 몽골 문화의 깊은 연관성을 수긍하게 된다.

다양하고 흥미로운 주제, 폭넓은 내용, 평이하고 명료한 문장, 풍부한 천연색 도판 등이 어우러져 있어서 독서의 즐거움을 충분히 맛볼 수가 있다.

다만 32편의 글들을 책으로 묶을 때 신문에 연재되었던 순서를 따르기보다는 분야나 영역별로 재편성하였더라면 더욱 일관된 체계성을 지닐 수 있지 않았을까 하는 생각이 든다. 우리와 몽골의 역사적 관계에 대한 보다 집중적인 소개의 부족, 몽골의 언어는 물론, 미술-음악-무용 등 창의적 측면의 예술과 문화에 대한 논의 등이 소홀히 취급되거나 빠진 점도 아쉽게 느껴진다.

앞으로 이번의 성과를 바탕으로 몽골에 관하여 좀더 광범하고도 심층적인 연구가 이루어지기를 기대해 마지않는다.

〈서울대 박물관장·한국미술사〉

파인(芭人) 송규태 화백의 화집 발간을 축하하며*

민화가 우리 한국인의 미의식, 기호(嗜好), 특성 등을 어느 미술 분야보다도 명료하게 드러내며, 따라서 우리에게 더없이 소중하다는 점은 이제 널리 알려져 있다. 그래서인지 현재 민화를 공부하고 재현하는 일에 열정적으로 몰두하고 있는 인원이 수만 명에 달한다고 한다. 민화 '붐'이 일고 있는 것이다.

그 한가운데 자리하고 있는 이가 바로 파인(芭人) 송규태(宋圭台) 화백이다. 즉 그는 민화계의 어른이자 스승인 것이다. 그의 주변에는 수많은 민화 관계자들이 겹겹이 포진하여 존경의 눈길로 우러러 보고 있다. 그만치 그는 행복하고 큰 인물이다. 그러니 그의 일거수일투족이 관심의 대상이 될 수밖에 없다.

.........

* 송규태, 『민화와 함께 걸어온 길: 芭人 宋圭台』(아트벤트, 2013. 12), pp. 4-5.

그동안 그가 개최하는 개인전에 민화 종사자들이나 관심 있는 이들의 눈길이 끌리는 것은 너무도 자연스러운 일이라 하겠다. 그가 해온 일의 내용과 작품의 특징이 함께 드러남과 동시에 수많은 후배들에게 참고가 될 것이기 때문이다. 사실 파인(芭人)이 해온 일은 비단 민화를 그리는 일에만 한정된 것이 아니다.

1960년대부터는 에밀레박물관, 한국민속박물관, 국립중앙박물관, 호암미술관 등에 소장된 고서화를 보수해 왔고 1980년대에는 안악3호분과 무용총, 부여 능산리 백제고분, 순흥 읍내리고분의 벽화를 재현하는 일까지 해낸 바 있다. 동시에 오직 본령인 민화를 꾸준히 제작하였는바, 그의 작품들은 청와대와 총무처를 위시한 정부 기관들, 각급 박물관, 여러 주요 호텔 등 수많은 곳에 소장되어 있다. 여러 차례의 민화전에 참여하여 주도적인 역할도 했음은 물론이다.

이번의 화집 발간은 이제까지 그가 해온 일과 닦아온 화업을 축약해서 보여준다는 점에서 그 의의가 매우 크다고 생각된다. 서궐도, 경기감영도, 화성능행도, 장생도를 비롯하여 여러 폭의 족자에 담긴 연화(蓮花), 화조, 호렵도 등의 화집에 수록된 많은 그의 작품들은 민화의 전통을 계승하고 재현하였다.

이러한 민화들 못지않게 관심을 끄는 것은 경희궁(慶熙宮)을 그린 〈서궐도〉라 할 수 있다. 본래 먹선만으로 백묘화(白描畵)처럼 그려진 〈서궐도안(西闕圖案)〉을 바탕으로 하고 창덕궁과 창경궁을 그린 〈동궐도(東闕圖)〉를 참고하여 아름다운 채색을 곁들여서 새롭게 재현한 작품이다. 뼈만 있던 것에 살을 붙이고 피를 통하게 하여 새로운 생명체로 거듭나게 한 셈이다. 고분벽화와 기록화들을 모사하면서 닦은 그의 실력이 묻어난다고 하겠다. 실제 우리는 그의 지난 개인전에서 민화와 기록화를 함께 감상하는 기회를 가질

수 있었다.

　송화백의 화집 발간을 축하하며 앞으로도 계속하여 건강한 몸으로 우리에게 '보는 즐거움'을 누리게 해 주기를 기대해 마지않는다. 필획 하나하나에 기(氣)가 배고 운필에 자유로움이 넘쳐서 화면 전체가 기운생동(氣韻生動)한다면 금상첨화의 경지가 이루어질 것이라 믿는다.

<div align="right">

국외소재문화재재단 이사장

안휘준

</div>

한국 서예의 앞날과 박병천 교수의 『한글 서체학 연구』*

안휘준
서울대 인문대 고고미술사학과 명예교수
문화재청 국외소재문화재재단 이사장

한국은 중국과 더불어 한자서예 혹은 한문서예의 양대 종주국이라 할 수 있다. 그에 걸맞게 삼국시대부터 수많은 뛰어난 서예가를 배출했고, 수다한 서예작품들을 낳았다. 실로 대단한 기여가 아닐 수 없다. 그럼에도 불구하고 한국의 서예는 중국을 제치고 제일의 자리를 차지할 수가 없다. 중국이 한자의 창안국이자 한문서예의 원조국인데다가 워낙 수준 높은 작가와 작품들을 시대를 불문하고 배출하고 창출해 왔기 때문이다. 이는 한국예술가들이 회화, 조각, 도자기와 도토공예, 금속공예, 목칠공예, 건축 등 다른 미술 분야들에서 명백하게 중국보다 더 격조 높은 문화재들을 많이 창출했던 사실과 대비된다(안휘준,『청출어람의 한국미술』, 사회평론, 2009 참조).

한국의 서예가 중국보다 못해서이기보다는 논란의 여지가 없을 정도

.........

* 　박병천 저,『한글 서체학 연구』(사회평론아카데미, 2014), pp. 8-10.

로 압도적으로 독창적이고 절대적으로 중국보다 낮다고 주장하기가 어렵기 때문인 측면이 있다. 전서, 예서, 해서, 행서, 초서 등 모든 서체의 원형이 중국에서 창출되었고, 그 대표작인 서예가들이 그 나라에서 배출되었는데 그들의 서예를 참조한 한국의 서예와 서예가들이 그들보다 낮다고 주장하기가 어렵다. 설령 한국의 대표적인 서예가들을 꼽으며 중국보다 낮다고 주장할지라도 상대가 왕희지를 비롯한 중국의 역대 서예가들의 이름을 거명하며 비교토록 한다면 논리적 승리를 거둘 가능성이 거의 없다. 이처럼 한국의 한문서예는 청출어람의 경지를 이루기 어려운 생태적 한계성을 처음부터 지니고 있었다고 보아도 지나치지 않다는 생각이 든다.

그렇다면 그러한 한계성과 상황을 극복하고 청출어람의 경지를 성취할 수 있는 방법이나 돌파구는 없겠는가. 두 가지가 있다고 생각한다. 그 하나는 한문서예의 전통을 계승하면서 중국인들이 이루지 못한 새로운 한국식 서체를 창출하는 것이다. 그것이 어떤 무엇일지는 실제로 누군가에 의해 창출되고 세상에 모습을 드러내기 전까지는 아무도 알 수가 없다. 또한 지금까지 이루어지지 않았던 것이 새로 출현 가능할 것인지에 대해서도 속단하기 어렵다. 그야말로 오리무중이고 암중모색이다. 그런 위업을 이룰 지극히 창의적이고 위대한 서예가가 과연 현재와 같은 상황에서 배출될 것인지도 하느님 이외는 아무도 모른다. 오직 그러한 천재적인 서예가가 출현하기를 빌어 볼 뿐이다. 그가 내어놓을 새로운 한국식 한문서예는, 다소 과장되고 억지스러워 보이는 일본식 한문서예와는 달리 지극히 자연스러우면서도 한국적 미의식과 창의성이 넘치는 예술적이고 격조 높은 것이었으면 더 이상 바랄 것이 없겠다. 실로 지난하고 기대난망의 일이 아닐 수 없다.

한국서예가 중국의 한문서예로부터 굴레를 벗고 새로운 경지를 일굴 수 있는 또 다른 돌파구는 바로 한글서예로 방향을 돌리는 일이다. 앞의 길

보다 훨씬 실현 가능한 현명한 방법이다. 우선 한글은 중국이나 일본의 문자가 아니라 우리 고유의 독창적인 문자이고 그것을 써낸 서예 역시 타국의 서예와는 다른 한국만의 것이다. 그뿐만 아니라 한글의 형태는 단순해도 그것을 담아내는 서체는 쓰는 사람마다 달라질 정도로 다양하고 변화무쌍할 수 있다. 한글식 전서, 예서, 해서, 행서, 초서가 모두 가능하다. 실로 서예의 보고가 아닐 수 없다.

한글서예를 어떻게 발전시킬 것인지의 문제는 서예가들의 몫이다. 그러나 한글이 지니고 있는 조형적 특성과 서예로 어떻게 표현할 수 있을지의 다양한 가능성에 대하여는 학문적 연구가 선행될 필요성이 크다. 즉 한글서예에 대한 적극적인 연구가 새로운 한글서예 창출의 가능성을 높여 줄 것이기 때문이다. 그 기초는 한글의 서체에 대한 연구로부터 다져져야 한다고 생각되는데 그 시발은 이미 이루어져 있다. 박병천 교수의 연구 성과들이 그 대표적인 예이다.

박 교수는 지난 40여 년 동안 한글서체 연구에 매진하여 석사논문인 「한글 궁체 서체미 연구」(1977)를 시작으로 『한글 궁체 연구』(1983), 『한글 판본체 연구』(2000), 『옛 문헌 한글글꼴 발굴·복원 연구』(2001~2003), 『한글 서간체 연구』(2007), 『조선시대 한글편지 서체자전』 공저 2권(2012) 등 노작을 연달아 내어 한글서체 연구에 소중한 초석을 깔았다. 이어서 그동안 발표했던 100여 편의 논문들 중에서 15편을 선정하여 한 권의 방대한 논문집 『한글 서체학 연구』를 내놓게 되었다.

이 논문집에 실린 15편의 논문들은 한글서체의 형태상의 특징과 시대적 변천을 규명하고 이해하는 데 도움이 될 뿐만 아니라 새로운 한글서체의 창출과 활용에도 큰 보탬이 될 것으로 판단된다. 즉 한글서체가 어떤 특징이 있고, 또 시대별로 어떻게 변화했으며 앞으로 어떻게 창작과 연관 지

어 참고할 것인가의 문제까지도 시사한다는 점에서 여간 반가운 일이 아니다. 지극히 학문적이면서도 창작과 활용에 있어서도 참고가 된다는 점에서 대단히 고마운 저술이라 하겠다. 학자들은 물론 서예가들도 필히 참고해야 할 것으로 믿어진다. 이 책에 실려 있는 한글서예의 여러 가지 서체를 보여주는 도판들은 논문들과 더불어 새로운 한글서체 창작에 많은 참고가 될 것이 분명하다. 이런 관점에서 박병천 교수의 이 저서『한글 서체학 연구』는 실로 값진 업적이라 하지 않을 수 없다.

　박 교수의 이러한 연구 저서는 중국 대만에서 1987년에 취득한 서예 분야 제1호로 손꼽히는 박사학위 논문「중국 역대 명비첩의 연구―서예미 분석과 교학상 응용―(中國歷代名碑帖之硏究―書藝美分析與在敎學上應用―)」라는 한자 서체미 연구 결과를 토대로 한글 서체미 연구를 이루어 냈다는 사실에서 학문적 업적이 더욱 돋보인다고 할 수 있다. 특히 한국서예의 앞날이 한글서예에 달려 있어서 더욱 값지게 생각된다.

　　　　　　　　　　　　　　　　　　　　　　　　　　　2014년 9월

『서예로 담아낸 아리랑 일만 수』의 완성을 축하하며*

안휘준

서울대 인문대 고고미술사학과 명예교수

문화재청 국외소재문화재재단 이사장

아리랑은 누구나 알고 있듯이 한국의 대표적인 민요이다. 비단 한국에서만이 아니라 외국에서도 널리 알려져 있다. 유네스코 무형문화유산으로 등재되었음은 물론, 세계 최고의 음악가들에 의해 세상에서 가장 아름다운 음악으로 선정되기도 하였던 사례는 그 단적인 증거이다.

그런데 아리랑은 문경, 밀양, 정선, 진도를 위시하여 북한을 포함한 전국 방방곡곡에 널리 퍼져 있고, 만주에도 전해져 있다. 그 노랫가락은 어림잡아도 이만 수가 훌쩍 넘는다. 이 수많은 아리랑은 모두 제각기 비슷하면서도 다른 가사와 음률을 지니고 있다. 가사는 넓은 의미에서 일종의 구비문학이고 음률은 음악이어서 아리랑을 비롯한 민요는 본래부터 문학과 음악이 결합된 예술이라 할 수 있다. 즉 기록성과 예술적 음악성이 겸비되어

.........

* 　문경시 · 한국서학회 편,『서예로 담아낸 아리랑 일만 수』별권(민속원, 2015), pp. 12-13.

있다고 하겠다. 그러므로 이만 수가 넘는 엄청난 양의 아리랑 노래들을 가사는 글로 기록하고 곡은 악보로 채보함이 마땅하다. 그래야 가사의 곡조가 후세를 위하여 남겨질 수 있을 것이다. 그러나 워낙 양이 방대하여 누구도 엄두를 내기가 어렵다.

　오직 한 사람만이 달랐다. 한국서학회의 이곤(李坤) 명예회장이 바로 그 장본인이다. 그는 이만 수가 넘는 아리랑 중에서 중복되거나 비슷한 것들을 빼고 선정된 10,068수의 가사만이라도 기록해야만 하겠다고 결심하였다. 그는 이와 관련하여 참으로 독창적인 생각을 하였다. 기록화하되 현대적이고 서양적인 필기도구인 만년필이나 볼펜이 아닌 전통적인 붓으로 적기로 작심하였다. 서예로 예술성을 살려서 일만 수가 넘는 아리랑의 가사를 기록하기로 한 것이다. 이는 누구도 혼자서는 하기 힘든 일이어서 이곤 명예회장은 한국서학회 회원 서예가들을 설득하여 참여시켰다. 필묵의 조형적 예술인 서예와 음악인 아리랑의 가사를 접목시킨 것이다. 미술과 음악의 결합인 셈이다. 실로 획기적인 일이 아닐 수 없다. 이 점이『서예로 담아낸 아리랑 일만 수』의 가장 주목되는 사실이다.

　서예로 아리랑을 담아내는 데에는 모두 124명의 서예가들이 동원되어 참여하였다. 이들은 각자의 개성 넘치는 서체로 아리랑의 가사를 적었다. 각자가 기량을 다하여 예술성을 발휘하였다. 그러므로 이들이 적은 아리랑 가사는 단순히 아리랑의 연구에만 도움이 되는 것이 아니라 현대 한국의 서예사를 이해하는 데에도 큰 참고가 될 것이다. 특히 한글서예의 결정판이라 하겠다. 이 점이 이 사업을 의미 있게 하는 두 번째 특징이라 하겠다.

　아리랑 일만 수를 서예로 담는 일은 적지 않은 경비를 필요로 하였다. 종이 값, 표구비, 참여 서예가들에 대한 최소한의 작품 값, 행사 비용 등 개인이나 서예가 단체가 감당할 수 있는 액수가 아니다. 이런 일체의 비용을,

이 사업을 주도한 한국서학회 이곤 명예회장의 건의를 받아들여 실천에 앞장선 문경시의 고윤환 시장이 떠맡아 해결하였다. 문경아리랑을 토대로 아리랑의 전국화 및 국제화에 남다른 열정을 쏟고 있는 고시장이 아니면 실현을 보기가 어려웠을 것이다. 한국서학회와 문경시청, 이곤 명예회장과 고윤환시장의 공조와 상부상조가 있었기에 꿈같은 일이 현실 속에서 실현을 보게 된 것이다. 이는 민관 협동의 아름다운 결실이라 하겠다. 바로 이 점이 이 사업의 세 번째 쾌거라 할 만하다.

이 사업은 아리랑 가사가 지닌 문학성, 곡조가 드러내는 음악성, 서예로 담아 내 조형성을 함께 구비하고 있어서 일종의 종합예술 같은 성격을 갖추게 되었다. 예술성을 두루 갖춘 21세기 한국의 대표적 기록물이라 하겠다. 네 번째 주목을 요하는 특징이다.

120여 명의 서예가들이 각자의 기량과 예술성 및 창의성을 한껏 발휘하여 문경산 전통한지에 쓴 일만 육십팔 수의 아리랑 가사는 50권의 책자로 전통적인 기법에 따라 장정되어서 문경의 옛길박물관에 항구적으로 소장되게 되었다. 21세기의 대표적인 기록유산이 아닐 수 없다. 다섯 번째의 큰 의의가 담겨져 있다 하겠다.

이밖에 부연한다면,『서예로 담아낸 아리랑 일만 수』사업은 한글 서예의 발전에 큰 자극이 되었다는 점에서 무엇보다도 괄목할 만하다. 주지되어 있듯이, 우리의 한자 서예가 중국을 뛰어넘지 못하고 어려움을 겪고 있는 실정인데 이를 탈피하여 새로운 도약을 이루려면 우리의 고유 문자인 한글을 매체로 하는 한글 서예를 발전시키는 것이 첩경이라 하겠다. 이 점도 여섯 번째로 특기할 사항이라 하겠다.

『서예로 담아낸 아리랑 일만 수』를 보관용 이외에 인쇄본으로 출판하여 많은 사람들이 활용할 수 있게 한 점도 여간 의미가 큰일이 아니다. 아리

랑의 연구와 이해에 큰 도움이 될 것으로 판단된다. 일곱 번째 의의로 꼽기에 족하다고 하겠다.

앞으로 모든 아리랑의 곡조도 현대적 악보로 정리되어 『악보로 채록된 아리랑 일만 수』가 상재될 날을 기대해 본다.

끝으로 『서예로 담아낸 아리랑 일만 수』의 제목을 정한 장본인으로서, 아리랑 일만 수를 서예로 담아 기록하기로 착상하고 결심하여 완성시킨 한국서학회 이곤 명예회장과 이종선 이사장 및 120여 분의 서예가들, 이곤 선생의 건의를 받아들여 흔쾌히 물심양면의 지원을 아끼지 않은 문경시의 고윤환 시장과 모든 실무를 맡아서 애쓴 엄원식 계장 및 관계자들, 제반 학술적 문제를 전담하여 전문가로서 다대한 기여를 한 경북대학교의 김기현 교수, 밖에서 적극 도운 무형문화재 전문가인 동국대학교의 임돈희 명예교수, 그리고 모든 자문위원들의 노고에 지극히 고맙게 생각한다. 아리랑 일만 수를 서예로 담아내는 위업이 성공적으로 완성된 것을 거듭 축하한다.

2015년 12월 5일
국외소재문화재재단 이사장
서울대 고고미술사학과 명예교수 안휘준

한국서학회 창립 30주년을 축하함[*]

1985년에 발족한 한국서학회가 금년에 창립 30주년을 맞이하게 되었다. 이곤(李坤) 초대 회장(현재는 명예회장) 주도하에 출발한 이 한국서학회는 설립 취지와 지난 30년간의 업적을 보면 여타의 많은 서예 관계의 단체들과는 구별되는 서너 가지 독특한 양상이 드러난다.

첫째, 서예 창작을 하는 서예가들의 단체임에도 불구하고 서예에 관한 학문적 접근에 지대한 관심을 지니고 있다는 점이다. 이 점은 이 단체의 명칭에서부터 잘 드러난다. 명칭 속의 '서학(書學)'이라는 단어가 그 단적인 예이다. "서예를 배운다" 혹은 "서예를 연구한다"는 뜻으로 풀이되는데 이는 서예를 창작 또는 실기의 측면에서만이 아니라 연구와 이론도 중시하겠다는 굳은 의지를 밝힌 것으로 해석된다. 이 점은 30년 전 발족 당시의 단

* 『한국서학회 30년사』(사단법인 한국서학회, 2016), pp. 6-7.

체 명칭이 본래 '한국서학연구회'였다는 사실에서 더욱 분명해진다.

비단 명칭에서만이 아니라 이 단체가 그동안 전시회 이외에, 1986년에 개최한 〈한글서예의 재조명〉을 시작으로 수많은 각종 세미나, 워크숍, 심포지엄 등을 국내외에서 개최하였다는 사실에서도 학구적 관심과 그 적극적인 실천이 확인된다. 이는 이 단체만의 색다르고 소중한 지향점이라고 인정해야 마땅하다고 본다.

둘째, 우리나라 서예는 주지되어 있듯이 '한문서예'와 '한글서예'로 대별되는데 한국서학회는 한문서예에만 몰두하는 다른 서예단체들과는 달리 한문서예를 배척하지 않으면서도 한글서예에 보다 많은 노력을 기울이고 있는 점이 주목된다. 이미 30년 전 창립 당시부터 취지문에서도 드러나 있듯이 한글과 한글서예를 중시하고 많은 노력을 기울여온 사실이 놀랍고도 반갑다. 우리나라 서예가 '청출어람(靑出於藍)'의 경지를 창출할 가능성은 한문서예보다는 한글서예 분야에서 더욱 높게 점쳐진다는 점에서도 한국서학회의 목표는 여간 현명하고 바람직한 일이 아닐 수 없다.

실제로 한국서학회는 이미 한글서예 분야에서 최고의 기념비적 업적을 이루었다. 2015년에 완성되어 문경의 옛길박물관에 소장된 〈서예로 담아낸 아리랑 일만 수〉가 바로 그 분명한 증거이다. 이곤 명예회장의 주도하에 고윤환 문경시장의 지원을 받아 120여 명의 서예가들이 전국 각지로부터 수집된 일만 수가 넘는 아리랑 가사를 분담하여 각자의 개성적 서체를 구사해서 작품화한 것을 합책한 것인데 우리나라의 국악사와 구비문학사의 측면에서만이 아니라 서예사, 특히 한글서예사의 분야에서 최고의 업적으로 꼽아 손색이 없다. 앞으로 기록문화재로서 길이 빛날 것으로 믿어진다. 2013년에 아리랑이 유네스코 무형문화재로 등재된 것을 기념하여 2014년에 이 단체가 개최한 〈아름다운 한글서예 아리랑전〉도 그 전초적인 행사

로서 간과할 수 없는 큰 성과이다. 모두 한국서학회가 아니면 해낼 수 없는 업적들이다.

셋째, 한국서학회는 국내에서 발전을 도모하는 데 그치지 않고 세계를 대상으로 한국의 서예를 소개하고 홍보하는 데 진력해 왔는데 이 점도 높이 평가하지 않을 수 없다. 그동안 미구, 러시아, 중국, 우즈베키스탄의 대학들을 중심으로 한국서학회 회원들의 작품들을 전시하여 적지 않은 호응을 얻은 것은 여운이 길 것으로 믿어진다. 2001년에 시작된 이러한 활동은 문화홍보적인 측면에서도 매우 중요하므로 앞으로도 지속해줄 것을 기대해 마지않는다.

이상의 세 가지 측면에서만 보아도 한국서학회의 존재가 얼마나 소중하며 그 활동의 의미가 얼마나 심대한지 쉽게 가늠할 수가 있다. 이렇게 되기까지에는 말할 것도 없이 창립 장본인인 이곤 초대회장으로부터 현재의 구자송 회장에 이르기까지 역대 임원진의 부단한 노력과 헌신적 기여가 절대적이었을 것이다. 관계자들의 노고를 치하하고 창립 30주년을 축하하면서 한국서학회의 무궁한 발전을 기원하는 바이다.

2016. 11.

서울대학교 인문대학 고고미술사학과 명예교수

안휘준(安輝濬)

VII

수필/논설

조선왕조 미술의 멋과 의의*

서민적 정취를 주제로 한 조선왕조 미술

일반문화와 마찬가지로 미술도 지역과 시대의 변천에 따라 여러 가지 복잡한 배경과 요소들의 작용하에 다소간 변화를 겪게 되므로 어느 특정한 지역, 특정한 시기의 미술을 딱 잘라 한마디로 정의한다는 것은 매우 어렵고 또 경우에 따라 대중을 오도할 위험성을 내포하고 있는 것이다. 또한 같은 시대 같은 지역의 미술이라도 회화, 조각, 건축, 공예 등의 '장르'에 따라 경향을 달리하는 경우도 있어서 그 어려움과 위험성은 배증(倍增)될 수도 있다. 이러한 이유 때문에 조선왕조 미술의 '멋과 의의(意義)'라는 문제에 관해서도 다루기가 몹시 어렵고 조심스러움을 느낀다.

.........

* 『서강타임스』 제99호, 1974. 11. 15, 4면.

이조시대 미술의 '멋과 의의', 즉 특질을 구태여 찾아보자면 그 전대인 고려시대의 미술과 비교해 볼 때 두드러질 것이라 믿어진다. 고려시대와 이조시대의 미술을, 특히 양대(兩代)의 작품이 제법 많이 남아 있는 도자기를 비롯한 공예품과 불교회화 등을 비교해보면 (고려의 일반회화는 유작이 너무나 영세하여 비교가 곤란하다) 고려의 미술은 대체적으로 '귀족적 아취'를 지닌 반면 이조의 미술엔 아무래도 '서민적 정취'가 그 바탕에 흐르고 있다고 생각된다. 고려시대 초·중기의 청자에 보이는 날렵한 형태와 심은(深隱)한 유약(釉藥)의 색조며 짜임새 있는 문양 등을 감상하면서 우리는 매우 세련되고 극히 고아한 미를 느끼게 된다.

이러한 고려미술의 특질은 비단 청자에서뿐만 아니라 김속공예품에서, 그리고 채색의 사용이나 온갖 세부에까지 정확성을 기한 세밀하면서도 균형잡힌 당대의 불교회화에서도 흔히 깨닫게 되는 것이다. 이렇듯 완벽한 미를 창조하기 위해 부단히 애썼던 고려미술인들의 태도는, 쇠퇴한 추상주의적 불교조각을 제외한, 거의 모든 분야에서 간취된다고 하겠다.

이조의 미술은 유교를 그 이념적 배경으로 하고 있었던 때문인지 불교를 그 정신적 기저로 했던 고려의 미술과는 많은 차이를 나타낸다. 이조의 미술은 섬세하고 세련되고 고아하다기보다는 오히려 대범하고 무디며 천연스러운바가 현저해서 일종의 자연주의적 경향이 강하다고 보겠다. 인공은 되도록 줄였으나 그 소박한 미적 효과는 의외로 크게 나타나는 경우가 많다. 그래서 고려의 미술이 일반적으로 수양을 많이 쌓은 대하기에 신경 쓰이는 고사(高士)에 비유된다면 이조의 미술은 털털하고 구김살 없으며 평범하면서도 친근한 서민에 비유할 수 있을지도 모르겠다. 어쨌든 이조미술의 참멋은 우리는 흔히 이러한 서민성에서 찾곤 한다.

몽당비 같은 솔로 백색 유약을 한번 휘익 휘둘러 칠한 이조의 소위 귀

얄문 분청사기에서 우리는 이조도공들의 작업상의 능률을 생각하기보다는 그 즉흥적 대범성을 먼저 깨닫게 되며 또 이어서 한없는 멋을 느끼게 된다. 완전한 형태에서보다는 삐뚤어진 모습의 백자호(白磁壺)에서 더 정다움을 느끼게 되는 것도 이조의 도자기만이 지니고 있는 특성에 연유된다고 하겠다. 나무결을 그대로 살려둔 투박스런 궤짝이며 몇 개의 고리가 달린 것 외에 별다른 장식이 없는 손때 묻은 단아한 장롱들은, 서까래가 그대로 드러나 있는 시골집의 천정만치나 단순하고 천연스러운 느낌을 준다. 인공이 최소한의 선에 머무르고 있으나 그 미적 반응은 깊고 또 길다.

이를테면 최소한 노력으로 최대한의 효과를 거두는 미의 경제학이 이를 공예품들에서 엿보인다. 동서의 현대 공예에서 이러한 효과를 구현하기 위해 무던히 애쓰는 경향을 흔히 보게 되는데 이것은 이조미술의 영향과 관계가 있든 없든 재미있는 현상으로 미의 본질에 대해 많은 생각을 하게 해준다.

이와 같은 이조미술의 특질이나 멋은 훨씬 복잡성을 띠게 되는 회화에서도 마찬가지로 엿볼수 있다.

이조의 회화는 중국이나 일본의 회화와 비교하여 대체로 좀 조소(粗疎)한 면이 있어서 한동안 일인(日人)들을 포함한 외국인들의 등한시를 받은 바 있다. 따지고 보면 이조회화에 흐르는 전반적인 취향은 일반적으로 이조도자에 나타나는 특성과 일맥상통하는 바가 없지 않건만 유독 차별대우를 받아온 셈이다.

예를 들어 이조산수화에 있어서 山의 처리를 보면 어느 곳은 전혀 필묵을 대지 않고 그대로 흰부분으로 남겨놓아 여타의 필묵이 간 부분과 강한 대조를 이루도록 하고 있는데, 이러한 테크닉은 마치 이조도기에서 유약이 전혀 발라지지 않은 부분이나 또는 유약 밑으로 드러나 보이는 기질

이 나타내는 성격과 거의 마찬가지의 효과를 거두고 있다고 하겠다. 이와 같은 산처리법을 보고 있노라면 붓을 잽싸게 놀리면서 세부의 처리에 신경을 크게 쓰지 않던 이조화가의 작화(作畵) 태도가 연상된다. 아무튼 이 독특한 산처리법은 이조의 초기와 중기의 화풍에 자주 나타나는 양식상 큰 특징의 하나로 우리 회화사상 중요한 의의를 지닌다. 또 이조적 멋을 풍기는 회화의 예로 문인 계회도(契會圖)들을 들지 않을 수 없다. 고려 때부터 유행하기 시작한 문인들의 계회는 이조에 들어서서 더욱 성행되었다. 친구나 조사(曹司)의 동료 또는 사마시(司馬試)나 대과(大科)의 동년(同年)들과 함께 계를 조직하고 1년에 한두 차례 화창한 날을 받아 산천을 찾아 시문과 음주로 풍류를 즐기고 그것을 화원으로 하여금 그리도록 한 것이 바로 계회도인 것이다. 이러한 계의 모임은 대개 강이나 산에서 갖았던 관계로 계회도는 대부분 산수를 배경으로 하고 있다. 계회의 참석자들은 의관을 정제하고 동자나 시녀가 따라주는 술잔을 기울이며 뱃놀이나 들놀이를 하는 것이 보통이었다.

이조초기에 있어서의 계회 장면은 고산(高山)을 배경으로 아주 작게 그려졌으나 1550년을 전후해서부터는 배경의 산수 못지않게 계회의 장면이 보다 크게 다루어지게 되었다. 이러한 변화는 남송의 원체파화풍(院體派畵風)의 영향과 깊은 관계가 있다. 그거야 어쨌든 이조문인들의 풍류를 담아 그린 계회도는 동양회화사상 독특한 위치를 차지하며 우리 회화사 연구에 귀중한 자료를 제공해 준다.

계회도는 상·중·하의 3단으로 나누어지는데 상단엔 계회명을 전서체로 써넣고 중단에는 계회의 장면을 그리고 하단엔 계회 참석자들의 자, 호, 성명, 생년, 등과년, 품계, 관직은 물론, 부의 품계와 관직, 그리고 명(名)을 적을 뿐만 아니라 심지어 안항(鴈行)까지 밝히는 경우가 있다. 상단과 하단

의 명기(銘記)에 의해 중단의 그림이 뜻하는 바를 쉽게 알 수가 있다. 이처럼 3단으로 구성된 계축(契軸)은 중국이나 일본 회화에서 전혀 볼 수 없는 이조시대의 독특한 창안인 것이다.

계축들은 하단의 명기에 의해 대개의 경우 그 연대를 확인할 수가 있어서, 연기(年記)가 있는 유작이 거의 전무한 이조초기의 회화사 연구에 막중한 도움을 준다.

두성령(杜城令) 이암(李巖, 1799~?)의 견도(犬圖)들에 보이는 강아지들의 장난감 안경을 쓴듯한 둥글고 순진한 눈매나 그들의 노는 모습, 그리고 화재(和齋) 변상벽(卞相璧)의 그림들에 나타나는 고양이와 병아리들의 평화로운 모습들은 구김살 없는 이조인들을 대하는 것처럼 우리의 정감을 자아낸다.

이들도 이조적 멋이 흠씬 밴 빼놓을 수 없는 좋은 예들이다.

그러나 이조미술의 특성이라 할 수 있는 '서민적 정취'가 가장 전형적으로 나타나는 것은 회화의 경우엔 역시 후기의 풍속화라 하겠다.

후기에 들어서서 큰 류행을 본 풍속화는 당시의 생활상을 단편적으로나마 잘 보여주고 있고 또 대부분 화가의 낙관(落款)이나 도인(圖印)이 첨가되어 있으며 때로는 연기(年記)까지 적혀 있어서 회화사 연구에 훌륭한 자료들이 되어 준다. 풍속화의 대가였던 단원 김홍도(金弘道, 1745~?)의 풍속인물도들은 서민생활의 '익살맞은' 장면들을 그려넣은 경우가 많은데 이런 그것들은 인물들의 행위나 표정 내지는 분위기의 포착에 역점을 두고 있다.

국립중앙박물관소장의 화첩에 보이는 〈서당도(書堂圖)〉, 〈각희도(角戲圖)〉, 〈무동도(舞童圖)〉 등은 이의 좋은 예들이다.

〈서당도〉에선 꾸중을 들은 한 소년이 선생에게서 등을 돌린 채 눈물을 흘리고 있는데 개구쟁이 친구들은 이를 보고 모두 깔깔대고 웃고 있다.

우람스럽게 앉아 있는 선생의 얼굴에도 웃음 반 측은한 마음 반이 뒤섞여 있다. 책을 펴놓고 둥그렇게 앉아 있는 학동들이나 선생의 시선이 모두 우는 소년에게 집중되어 있어서 이 장면의 초점이 자연스럽게 이루어지고 있다. 단순하고 소박한 '텃취'로 어느날 서당에서 벌어졌던 일을 멋있게 표현하고 있다.

이처럼 재미있는 장면이나 순간을 포착해서 담아 놓은 풍속화의 묘미는 경재(競齋) 김득신(金得臣, 1754~1822)의 〈파적도(破寂圖)〉를 비롯한 작품들과 혜원(蕙園) 신윤복(申潤福, 1758~?)의 여속(女俗)이나 춘의(春意)를 그린 작품들에서도 거듭 찾아보게 되는 것이다.

이들을 비롯한 후기의 풍속화가들이야말로 이조적 멋을 가장 잘 구사했던 사람들이라 하겠다.

〈홍대 교수〉

외국인의 대한(對韓) 편견*

편견 때문에 본의 아닌 피해를 보는 것보다 더 억울하고 분한 일도 드물 것이다. 대개 편견은 상대방에 대한 지식이 한정되어 있거나 선입견에 지배되어 상대방을 잘못 이해하고도 고치려하지 않을 때 생기기 쉽다고 믿어진다.

또 편견에는 아집이 강하게 작용하므로 설득 여하에 따라서는 쉽게 풀어질 수도 있는 단순한 오해보다 그 농도가 훨씬 짙은 게 사실이다. 그러므로 우리에 대한 편견을 가지고 있는 사람이 있다면 그 수의 많고 적음에 관계없이 우리는 알게 모르게 피해를 보게 마련인 것이다. 따라서 우리는 그 억울한 피해의 굴레를 벗어날 방도를 생각해보지 않으면 안 된다.

우리에 관하여 편견을 가장 심하게 지니고 있는 것이 일본민족이라는

.........
*　'고임돌', 『서울신문』 제9650호, 1976. 5. 1, 5면.

것은 널리 알려진 사실이다. 또 우리에 대한 편견으로 물의를 빚는 외국의 일부 학자나 정치가들도 일본 연구에 직접 관여하고 있거나 친일적인 경향을 짙게 띠고 있으면서 우리에 관해서는 정당하게 알지 못하고 있는 사람들임을 유의하지 않을 수 없다. 이것을 확대해서 생각하면 일제 시대에 형성된 편견의 피해를 우리는 아직도 끈덕지게 보고 있는 것이 아닌가 여겨지기도 하는 것이다.

사실 서양의 동양학자 중에는 과거에 우리의 역사와 문화에 대해 왜곡되게 서술한 일본학자들의 업적(?)을 토대로 공부하면서 일본인들이 지니고 있던 우리에 대한 편견을 은연중에 답습한 사람도 없지 않은 것이다.

그러나 무엇보다도 염려되는 것은 이들의 편견이 그들의 후학들에게 직접 간접으로 전해질지도 모르리라는 점이다. 일부 외국인들의 이러한 부당한 편견의 파급이나 피해를 막기 위해서는 그들에게 우리를 보다 잘 이해하도록 우리의 문화와 역사를 정당하게 알려주는 것이 시급하다고 믿어진다. 한 나라의 역사와 문화를 이해하는 것이 바로 그 나라를 제대로 파악하는 지름길이 되기 때문이다. 물론 이것이 눈에 보이듯 즉각적인 효과를 가져다 주지는 않을 것이다. 그러한 효과는 서서히 나타나게 마련이다.

요즘 일본에서 열리고 있는 〈韓國미술5천년展〉이 일본 내에서 비상한 관심을 끌고 있고 또 그들이 지니고 있던 과거의 왜곡된 견해에 대해 자성하는 경향까지 보이고 있다니 다행스럽기 그지없다. 우리의 역사나 문화나 예술의 업적들이 외국인들에게 넓고 깊고 올바르게만 알려진다면 그들의 편견은 자연히 사라지고 오히려 경의를 가지고 우리를 대하게 되리라고 확신한다. 지금 활발해지고 있는 국내외의 한국학의 발전이 크게 박차를 가하고 우리의 급속한 경제성장과 합쳐져 힘을 발휘할 때 우리는 편견의 피해

같은 것에 관하여 걱정하지 않아도 되는 보다 확고하고 밝은 내일을 기대
할 수 있으리라고 생각한다.

안휘준

〈홍익대 교수〉

얼마나 됩니까[*]

"얼마나 됩니까?" 이것은 나에게 서화나 기타 고미술품의 감정을 의뢰하는 분들이 으레 묻는 질문이다. 고미술품의 수집을 희망하는 사람이 이런 질문을 하는 것은 너무나 당연하다. 그러나 자기가 지니고 있는 미술품에 대한 감정을 의뢰하는 사람이 같은 질문을 할 때에는 두 가지 저의를 가지고 있다고 볼 수 있다. 첫째는 자기 소유의 미술품이 지니고 있는 중요성을 금액으로 환산해서 어림해보려는 것이겠고 둘째는 그것이 자기에게 얼마만큼의 재정적인 보탬이 될 것인가를 알고자 하는 데에 있을 것이다.

그런데 그런 질문을 서둘러 하는 분들일수록 자기가 소유하고 있는 미술품들을 아끼는 것 같지 않다. 그런 분들이 가지고 있는 서화는 대개가 표구가 안 되어 있고 마구 다루어져 걸레쪽처럼 남루한 경우가 많다. 감정을

..........
[*] '고임돌', 『서울신문』 제9658호, 1976. 5. 11, 5면.

받아 보아서 귀중한 것이면 표구를 하고 대수롭지 않은 것이면 구태여 돈 들여 표구할 필요가 있겠나 하는 태도이다. 도대체 몇푼 안 드는 표구값을 아까워 하고 그만한 성의가 없는 사람이 어떻게 값진 서화를 아껴 보존할 수 있겠는가. 바로 이런 점이 우리나라에서의 문화재보존에 관해 나타나는 큰 문제인 것이다.

우리 선조들의 예지와 창의력이 깃들인 문화재나 고미술품들은 여기 저기에 많이 흩어져 있다. 이들에 대한 보존이 허술하여 종종 문제가 된다. 금전적인 가격이 높은 것은 귀중한줄 알고 그렇지 않은 것은 아무렇게나 다루어도 괜찮다는 생각을 가지고 있는 한, 진정한 의미에서의 문화재보존은 어렵다. 국가가 아무리 문화재로 지정을 하고 처벌규정을 강화해도 국민 한 사람 한 사람이 문화재를 스스로 아끼고 보호하려는 정신을 가지고 있지 않다면 그 보존은 힘들게 마련이다. 각급 학교의 도덕이나 국민윤리 시간에 문화재 애호의 필요성에 대해서도 좀더 폭넓게 교육시키는 것이 바람직하지 않을까 생각된다.

두 차례에 걸친 일본 여행에서 나는 그곳의 여러 박물관이나 개인들이 소장하고 있는 적지 않은 수의 우리나라 서화를 볼 수 있었다. 이들 일본인 손에 들어 있는 우리의 서화가 제대로 표구되어 오동나무 상자에 넣어져 있지 않은 것은 단 한 번도 보지 못했다. 또 그들에게서 값이 얼마나 되겠느냐는 질문을 받아본 적도 없다. 강한 자에 약하고 약한 자에 강하며 경제적인 이익을 위해서는 무슨 짓이든 하는 일본인들의 근성은 혐오하여 마땅하나 그들의 문화재 애호정신만은 높이 평가하고 본받을 만하다고 본다.

우리나라의 각급 박물관과 개인소장의 서화들은 모두 제대로 표구되어 있으며 기타의 고미술품들은 마땅히 받아야 할 대접을 받고 있는지 우리 모두가 살펴보고 개선해볼 일이다. 고미술품들에 대해서 "얼마나 됩니

까?"라는 질문 대신에 "어디가 좋고 무엇이 중요합니까?"라는 질문을 많이
받게 될 날을 기대해 본다.

안휘준

〈홍익대 교수〉

창작과 돈[*]

예전에는 미술이나 음악을 공부하겠다는 자녀가 생기면 부모들은 굶어죽기 꼭 알맞다고 생각하여 한사코 말렸다. 그러나 이제는 세상이 많이 달라져서 유치원 때부터 자녀들에게 미술이나 음악, 또는 무용이나 그 밖의 각종 예능을 반강제로까지 시키는 부모들의 수가 날로 늘어가고 있다. 각 대학들이 실시하는 미술실기대회에 엄청난 수의 어린 경쟁자들이 몰리는 것만으로도 그 추이를 짐작할 수 있다. 예능계의 인구가 늘고 그에 대한 일반의 관심도가 높아지고 있는 것은 우리나라 문화발전의 앞날을 위해 매우 기쁜 일이다. 이러한 추세가 건전하게 지속되기를 바라는 마음 간절하다.

예술의 궁극적인 목적은 창작에 있다고 볼 수 있다. 그런데 창작이라는 것은 돈과 묘한 관계가 있다. 돈이 너무 없어서 죽 한 그릇도 때맞추어

..........

* '고임돌', 『서울신문』 제966호, 1976. 5. 18, 5면.

먹을 수 없는 처지라면 훌륭한 창작활동을 하기가 거의 불가능한 것이다. 반면에 돈의 맛을 너무 알아서 그것의 유혹에 나약해지고 목적의식이 흐려지게 되면 역시 훌륭한 창작을 더 이상 기대하기 어렵게 될 것이다. 그래서 의지가 약한 예술인에게는 생활에 큰 불편을 주지 않고 소신에 어긋나는 유혹을 물리칠 수 있는 정도의 돈을 가지고 있는 것이 혹시 창작을 위해서 바람직한 상태가 아닐까 하는 생각을 가끔 전시회장 같은 데서 하게 된다.

하기야 돈의 유혹에 자신의 예술을 좀먹게 하지 않을 강인한 의지만 지탱할 수 있다면 예술가에게 돈이란 있으면 있을수록 리익이 될 수도 있을 것이다. 서양의 대성한 현대화가들이 억만의 부(富) 속에서도 계속하여 가작(佳作)을 낳고 있는 것을 보아도 알 수 있다.

근래의 경제성장에 따라 우리나라에서도 그림의 수요가 날로 늘어가고 있음을 본다. 특히 대가나 중견작가로 알려진 화가들의 작품들은 그려내기가 바쁘게 전대미문의 고가로 날개 돋친 듯 매진되는 모양이다. 이 또한 우선은 즐거운 현상으로 볼 수 있다.

문제는 작가가 이러한 사회적 추세를 어떻게 창작활동에 선용하느냐 하는 데에 있을 것이다. 자신의 창작의욕을 충족시키기 위해 정말로 각고의 노력을 기울여 그린 훌륭한 작품들만을 내어놓느냐, 아니면 눈 어두운 대중의 기호에 영합하는 날림의 그림들을 부끄러움 없이 그려 파느냐 하는 것이 작가의 예술적 격조를 좌우하는 한 원인이 된다고 하겠다. 고생하던 때에 훌륭한 그림을 그리던 작가가 부유해진 뒤에는 정성적인 작품들을 제작하고 또 그것들을 괴로운 기색 없이 대중 앞에 내어놓고 마치 팔기 위한 것인양 전시하는 것을 볼 때엔 가슴이 나도 모르게 저린다. 그러한 작가들을 위해서는 물론, 우리나라 화단의 앞날을 위해서도 모두 경계하여야 할 일이다.

마음에 충족되는 작품이 아니면 지우(知友)에게조차도 절대로 내어놓지 않던 꼬장꼬장한 옛 문인화가들의 높은 품격을 가끔은 되새겨볼 필요가 있을 것이다.

안휘준

〈홍익대 교수〉

서양문화와 전통문화*

통신이나 교통수단의 급속한 발달로 현대의 세계는 아주 좁아지게 되었고 모든 곳의 문화가 다소간 국제성을 띠게 되었다. 파리 의상계의 새로운 유행이 큰 지체 없이 명동(明洞)의 아가씨들에게 전해지고, 미국의 새 유행가가 어느새 우리나라의 통기타 청년들의 입에 오르내린다. 이처럼 서구의 문화가 빠른 속도로 세계 곳곳에 전해져 국제문화의 표본처럼 되어가고 있다.

외래문화의 수용은 자체 문화의 정체를 면하고 발전을 지속하기 위하여 필수적인 일이다. 어느 문화도 외래문화와의 접촉, 교류 없이는 큰 발전을 지속할 수 없다. 이렇게 보면 외래문화, 특히 선진의 서구문화를 빠르게 도입하고 소화하는 것이 바람직한 일로 여겨진다. 그런데 여기서 문제가 되

.........
* '고임돌', 『서울신문』 제9670호, 1976. 5. 25, 5면.

는 것은 외래문화를 받아들이는 측의 자세, 또는 주체의식인 것이다.

분별 없는 태도로 외국의 문화를 받아들일 때에 생겨나는 병폐는 여러 가지이다. 그것의 한 전형적 예가 최근 우리나라에서 거론되고 있는 각종 서양어를 비롯한 외래어의 무분별한 사용일 것이다. 그런데 외래어의 사용자들 태반이 자기가 사용하는 말의 뜻을 제대로 모르고 있다니 놀랍기만 하다. 이처럼 본래의 의미도 모르면서 외국 문화를 맹목적으로 수용하는 것은 큰 폐습이라 아니할 수 없다.

대체로 서양문화에 무비판하게 물들기 쉬운 것은 역시 감수성이 예민한 청소년들이 아닌가 생각된다. 고고, 통기타, 청바지, 장발 등의 단어들을 통해서 대강의 의미를 짐작할 수 있는 소위 '청년문화'라는 것도 겉으로만 보면 서양문화의 외형적 모방인 것으로 여겨진다.

그러나 정말로 심각하게 생각해야 할 점은 겉에 보이는 이러한 외국풍의 유행이 아니고 오히려 지나친 외국문화에 대한 숭배사상과 같은 사고방식일 것이다. 외국 특히 서양의 것이면 무엇이든 좋아 따르고 우리의 전통적인 것은 대수롭지 않은 것으로 경시하는 풍조가 짙어간다면 우리 문화의 앞날을 위해서 이보다 더 염려스러운 일은 없을 것이다. 본질적으로 우리의 전통문화와는 이질적인 성격의 서양문화가 우위를 차지해가는 느낌을 간혹 받게 되어 염려스럽다.

한국인이면서도 우리의 전통문화에 대해서는 잘 모르고 오히려 서양문화를 더 깊이 이해하는 기이한 사례는 우리 주위에서도 흔히 볼 수 있다. 학생들의 퀴즈에서, 서양에 관한 것은 조그마한 일까지도 기적처럼 맞히는 척척박사들이 우리나라 동양에 관한 지극히 상식적인 질문에는 자라목이 되는 것을 종종 보게 되는 것이다.

어려서부터 서양의 음악에만 젖어온 귀로 국악을 과소평가하고 서구

의 미술만을 공부해온 눈으로 전통적 우리 미술의 진가를 외면하는 사람들이 늘고 있지 않은지 깊이 유념해야 할 일이다. 서구의 문화를 섭취하되 우리의 고유문화를 살찌우는 데 선용할 줄 아는 예지와 주체성을 지닐 때만 우리는 남과 다른 문화민족으로 존속하게 될 것이다.

안휘준

〈홍익대 교수〉

떨리는 강의*

옛날 유학시절의 은사들 중에 벤자민 로우랜드 교수가 늘 생각난다. 그분이 나에게는 이상적인 교수의 표본이 되고 있기 때문이다.

이미 작고한 그분은 인도미술사의 세계적인 권위자로서 『인도의 미술과 건축』이라는 명저를 비롯해 인도는 물론 중국, 이탈리아, 미국의 미술에 관해서도 중요한 업적들을 남겼다.

그런데 그분의 강의를 들을 때면 언제나 궁금하게 느껴지는 것이 있었다. 왜냐하면 그분은 늘 시선을 학생들을 피해 교실 바닥에 떨군 채 한결같이 가늘게 떨리는 목소리로 강의를 하기 때문이었다.

그 이유를 어느날 알게 되었다. 그분을 가까이서 돕던 어느 학생이 마침 기회가 있어서 주저하던 끝에 여쭈니, 머뭇거리면서 사실은 학생들이 두

.........

* ‘一事一言’, 『朝鮮日報』 제19718호, 1985. 5. 7, 7면.

렵기 때문이라고 대답하더라는 것이었다. 미숙한 대학원생이었던 당시의 나로서는 매우 놀랍게 느껴졌다. 그러한 세계적인 학자이며, 노인인 분이 학생들이 두려워 떠시다니, 뜻밖이었다. 그 강의실에 앉아 있는 학생들은 말할 것도 없고, 세상의 어느 누구도 그 분야에 관해서 더 잘 알고 있는 사람이 없는 데도 그런 분이 강의 때마다 떠시다니….

이제 내 자신이 교수가 되어 강단에 서는 입장이 된 후로는 그분을 더 깊이 이해하고, 더욱 존경하게 되었다. 학생들에게도 인사나 말 끝에 존경의 뜻을 담은 '서(SIR)'를 빼지 않고 붙이던 그분의 인간적인 겸손함과 학문에 대한 진지함과 겸허함이 항상 부족한 내 자신을 돌아보게 하기 때문이다.

강의준비가 불충분할 때는 학생을 두려워했던 그분의 인품이 되새겨지고, 학술발표나 강의 때의 떨리는 마음엔 "너만 떨리는 게 아니다. 로우랜드 교수 같은 분도 항상 떠셨다. 그만 진정해라"하면서 스스로 태연한 채 달래곤 한다.

떨리는 마음을 자주 갖게 되니 특별히 이루는 것도 없으면서 흰머리의 숫자만 날로 늘어남을 본다.

그래도 역시 매사를 적당히 넘기기보다는 떨리는 마음으로 임해야 되지 않을까 생각한다.

<div align="right">

안휘준

〈서울대 인문대·미술사〉

</div>

일본 바람*

최근 1, 2년 동안에 우리 동네에도 일식집이 여러 군데 생겼다. 유독 우리 동네에만 나타나는 현상은 아닌 듯 사방에 일식집 간판이 보인다. 아마도 근래에 다시 고개를 들기 시작한 일본바람이 불어다 준 한 징후가 아닐는지.

지금까지의 보도들을 종합해 보면 술집에서는 '가라오께'가 성행하고, 대학생들 사이에서는 일본가요가 유행이며, 일부 부유층 주부들 사이는 '깃꼬만' 간장과 일본된장이 날개 돋친 듯 팔린다고 한다. 입맛도 취향도 너나없이 일본화되고 있는 것일까.

한-일 간의 무역불균형은 해가 거듭될수록 커지기만 하는 데도 일본정부는 계속 엉뚱한 소리만 하며, 그 나라의 기업인들은 떼지어 와서 환대

.........

* '一事一言', 『朝鮮日報』 제19725호, 1985. 5. 15, 7면.

만 받고 돌아간 채 감감무소식이라고도 한다. 게다가 연전의 교과서 파동에 이어 재일교포들의 지문채취까지 새로 문제가 되고 있다. 그런데도 우리 국민들 사이에는 무분별한 소비성 일본바람이 불고 있는 것이다. 도대체 쓸개들이 있는 것일까.

일본에서 우리의 비빔밥이 인기를 끌고 있고, 어느 유행가수의 〈돌아와요 부산항에〉가 그곳 청중을 좀 모았다고 해서 우리 문화의 영향이 일본 사회에 깊이 스며들고 있다고 착각들 하고 있는지 모르겠다. 또, 그러니까 일본바람이 좀 불어온들 무슨 상관이 있겠는가 하고 여기는 듯도 하다. '불행했던 과거'는 이제 한낱 과거의 일일뿐, 앞으로는 밝은 날들만이 기다린다고 지나치게 낙관하고 있는 것 같기도 하다. 프랑스에도 독일바람이 불고 있을까.

일본바람을 바라보면서 갖가지 생각들이 다투듯 일어남을 느낀다. 무엇보다도 우리 자신을 확실히 알아야 하겠다, 일본의 거죽보다는 속을 꿰뚫어 보아야 한다, 그 나라의 경박하고 속된 대중문화보다는 고급문화를 이해해야 한다, 일본을 파헤쳐 보는 학문적인 연구가 충분히 이루어진 후에 대중에의 개방이 바람직하다, 유익한 것은 배우고 그렇지 못한 것은 배척하는 현명함이 필요하다, 프랑스 및 이스라엘과 독일의 관계가 어떻게 진전되고 있는지 신중하게 참고하는 것이 좋겠다 등등. 일본인들은 강하고 줏대 있는 사람은 존경하며, 얼과 벨이 빠진 바보는 경멸하고 후려침을 다시 한번 되새겨야 할 때가 아닐까.

안휘준

〈서울대 인문대·미술사〉

그림의 팔자[*]

여러 해 전에 같은 차에 동승했던 선학(先學) 한 분이 담소 중에 "공부하는 사람이 대학과 인연을 맺는 것은 꼭 남녀가 결혼하는 것과 같아. 모두 팔자소관이지"라고 푸념처럼 얘기하는 것을 많은 공감을 느끼며 들은 적이 있다.

그후 대학을 옮기는 문제로 3년이 넘도록 심한 마음고생을 겪으면서, 이것이 아마도 그 선학께서 얘기한 바로 그 남녀간의 결혼과 같은 팔자소관이 아닐까 하는 생각을 종종 했었다.

그림을 살피며 역사를 추구하는 생활을 하다 보니, 그림도 사람과 마찬가지로 생명이 있고 사연이 깊으며 또 비슷한 유형의 팔자가 있다고 믿게 되었다. 그림도 사람처럼, 팔자가 좋으면 착한 주인을 만나서 두터운 사

.........

* '一事一言', 『朝鮮日報』 제19731호, 1985. 5. 22, 7면.

랑과 세심한 보살핌을 받으며 행복을 누리게 되지만, 그렇지 못하면 팔자 사나운 사람이 겪을 수 있는 온갖 고난을 당하게 된다.

나쁜 주인을 만나면 마구 거칠게 다루어지고, 아무데나 팔려가며, 같이 태어난 형제들과 뿔뿔이 헤어지게 되고, 근본이 뒤바뀌거나 잊혀지며, 외국으로 밀항까지 하게 될 수도 있다. 아무데나 처박힌 채 더위와 습기와 추위에 시달리면서 피부가 떨어져 나가는 중병을 앓게도 된다. 특히 엉터리 의사(표구사)를 만나면 영원히 회복할 수 없는 불치의 골병에 걸려 생명을 재촉받기도 한다.

또는 세상 구경은커녕 꼭꼭 숨겨진 채 생의 보람을 맛보지도 못하고 줄곧 고독과 망각 속에 파묻혀 있어야만 하기도 한다.

요컨대 그림의 팔자를 고약하게 하는 것은 전란, 화재, 수재, 충해만이 아니라, 허술한 관리, 엉터리 표구, 파첩(破帖), 낙관위조(落款僞造), 밀반출(密搬出), 사장(死藏)과 독점 등 인간의 몰이해와 각종 부당행위들이라고 할 수 있다.

그림들의 기구한 팔자들을 보면 가슴이 쓰리다. 그들의 팔자를 모두 고쳐서 그 진가(眞價)를 빛나게 해주고 싶은 마음 간절하지만, 그럴 능력이 없으니 그것이 안타깝다.

안휘준

〈서울대 인문대·미술사〉

손이냐 머리냐[*]

안휘준(서울대 교수 고고미술사)

미술을 전공하는 어떤 학생이 작품을 하다가 미술사 공부의 필요성이 절실함을 느껴서 그 계통의 책들을 열심히 읽었다고 한다. 그랬더니 그것을 지켜본 작가 교수 한 분이 '그림이나 열심히 그리면 될 것이지, 왜 쓸데없이 그런 공부에 시간을 뺏기는가?'라고 하시면서 몹시 못마땅해 하더라는 것이었다. 책만 읽고 작품을 소홀히 하는 학생을 꾸짖은 얘기로 믿고 싶다.

그러나 현재 우리나라의 미술 교육에 있어서, 실기교육의 중요성은 충분히 인식되어 있는 반면에 이론교육의 필요성은 너무 경시되고 있는 게 사실이다. 미술의 창작과 관련하여 재주 있는 손과 창의적인 머리가 가장 중요함은 물론이다. 그 둘 중에서 어느 한 가지라도 부족하면 진정한 의미에서의 훌륭한 예술적 작품은 낳을 수가 없다. 재주 있는 손을 길러주는 것

[*]　『샘터』 187호(1985. 9), pp. 24-25.

704　VII 수필·논설

이 실기교육이고, 여러 가지 사상과 다양한 전통 및 업적들을 일깨워서 창의성을 유발시키고 고양시키는 것이 이론교육이라고 하겠다.

미술만이 아니라 그 밖의 다른 예술이나 문화에 있어서도 마찬가지이다. 만약 손의 뛰어난 기교와 머리의 탁월한 창의성이 결합되지 못했다면 인류의 문화나 문명이 지금까지 그처럼 눈부신 발전을 이룩할 수는 없었을 것이다. 인류의 문명사나 문화사란 결국은 인간의 손과 머리가 함께 짜놓은 '카페트'와 같은 것이라고 볼 수 있다.

그런데 손을 훈련시키는 일만 중요시하고, 그 손을 부리는 머리를 풍요하고 창의적이게 하는 교육은 소홀히 하고 있는 경향이 없지 않은 것이다. 이러한 경향이 지속된다면 기능만이 승하고, 사상이나 철학이 풍부한 예술이나 문화는 태어나기가 어렵게 될 것이다. 지나치게 손에만 의존하려는 기능주의적 추세가 대단히 염려스러운 건 바로 이 때문이다.

손과 머리는 다같이 중요하다. 그러나 굳이 우선순위를 따져야 한다면 손보다는 그래도 머리를 먼저 꼽아야 하지 않겠는가.

설맞이 유감[*]

안휘준 교수(서울대 박물관장)

마땅히 기쁜 마음으로 맞이해야 할 설이 도무지 반갑지 않다. 설에 관해서 국가적으로나 개인적으로나 분명한 정리가 필요하다는 생각이 강하게 앞서기 때문이다.

양력설을 쇤 지 불과 한 달 열흘 만에 다시 음력설을 맞이하게 되니 이러한 이중과세가 과연 바람직한 것인지 마음이 착잡하다. 매년 크리스마스 때부터 음력설까지 두 달 이상 명절 때문에 나라가 온통 어수선하고 소란스럽다. 도로는 막히고 경제는 멍들며 국민들 마음은 풀어지고 흐트러진다. 결코 좋게 긍정적으로만 보기 어렵다.

개인적으로도 어정쩡한 심정이다. 줄곧 양력설을 쇠어온 입장에서 음력설을 어떻게 받아들여야 할 것인지 착잡하다. 이제 정부는 양력이든 음력

.........
* 『민주평통』 제160호, 1994. 2. 19.

이든 한 가지만 쇠도록 단안을 내려 경제와 국민들의 마음을 다잡고 지속적인 국가적 발전을 꾀하여야 할 것이다.

외제 넥타이[*]

서울대학교 고고인류학과 졸업(문학사)
미국 하버드대학교 미술사학과 수료(문학석사, 철학박사)
미국 Princeton 대학교 고고미술사학과 수학
現 서울대학교 인문대학 고고미술사학과 교수,
同대학 박물관 관장, 문화부 문화재위원회 위원

남성이 예의 바르게 복장을 갖출 때 양복과 함께 신경을 쓰는 것은 말할 것도 없이 넥타이다. 보수적인 사람은 점잖고 차분한 넥타이를, 진취적인 사람은 화려하고 대담한 넥타이를 즐겨 매게 된다. 이처럼 사람은 각자 자기의 취향, 기호, 성격, 교양, 미의식에 따라 옷과 넥타이를 선택하여 착용한다.

양복에 잘 조화되도록 넥타이를 맨 세련된 멋쟁이를 보면 참으로 즐겁다. 그러나 그렇게 멋이 우러나도록 양복과 어울리는 넥타이를 골라 매는 것은 결코 쉬운 일이 아니다. 그러한 멋을 부리려면 안목도 있어야 하고 시간과 돈도 아낌없이 투자할 줄 알아야 한다.

이 점은 멋쟁이로 소문났던 어떤 신사의 예에서도 잘 드러난다. 그분

.........
* 『月刊 에세이』 통권 85호(1994. 5. 1), pp. 19-21.

은 일생 멋을 찾고 누리며 살았는데 바쁜 생활 속에서도 넥타이를 고르는 데는 2~3시간 할애하는 것을 주저하지 않았다. 비싸고 마음에 드는 넥타이를 어쩌다 운 좋게 마주치고도 책 몇 권 값에 해당하는가를 따지다 돌아서면서 공부하는 사람이 너무 멋에 신경 쓰는 것은 옳지 않다고 자위하는 나 같은 사람은 애당초 견줄 바가 못 된다.

넥타이의 중요성을 잘 알면서도 그것에 돈과 시간을 투자하기를 꺼리는 나에게도 이따금 비싼 넥타이가 생기곤 한다. 스승의 날이나 사은회날 같은 때에 학생들이나 졸업생들로부터 이러한 비싼 넥타이를 받게 된다. 좀체 넥타이 살 시간과 여유를 갖기 어려운 처지라 그것을 선물로 받을 때 우선 기쁘지 않을 수 없다. 게다가 학생들의 정성이 들어 있으니 고맙기 그지없다.

넥타이 선물을 받을 때의 이 기쁨과 고마움은 집에 도착하여 포장을 풀 때까지 계속된다. 어떠한 디자인과 색상을 지닌 넥타이일까 궁금증마저 들게 마련이다. 몇 벌의 내 양복들 중에서 어느 것과 가장 어울리게 될 것인지에 생각이 미치면 궁금증은 더욱 증폭된다.

이와 같은 기대와 궁금증은 포장을 푸는 순간 가벼운 실망과 착잡한 심정으로 바뀌게 되는 때가 많다. 넥타이치고는 값이 비싼 외국제(또는 외국의 상표가 붙어 있는 것)인데다가 디자인이나 색채가 마음에 들지 않아서 맬 용기를 낼 수가 없기 때문이다.

외국의 유명한 디자인 회사들의 상표가 붙어 있는 이 외제 넥타이들은 디자인이나 문양이 우리 정서에는 너무 대담하고 색채도 우리가 즐겨 입는 검은색, 감색, 회색, 밤색 등의 양복에는 어울리기 힘든 서양적, 이국적 감각에 넘치는 것이 대부분이다. 이러한 넥타이를 매고 다닐 용기가 나에게는 없다.

이 외제 넥타이들을 앞에 놓고, 이따금 자성해본다. 내가 어느새 너무 나이가 들고 지나치게 보수적인 사람이 되어버린 것이 아닐까, 혹 미와 색에 대한 나의 감각이 너무 고루한 것은 아닐까 생각해 보지만 내 쪽에만 탓을 돌리기는 어렵다고 여겨진다. 우리의 전통적인 미의식과 색채감각에 입각해서 보면 이 외제 넥타이들은 분명히 과한 측면이 있다. 또한 심각하게 살펴보아야 할 몇 가지 문제점들이 있다.

첫째, 이 외제 넥타이들이 국산 넥타이들을 몰아내고 있다는 점을 들수 있다. 2~3년 전까지만 해도 백화점이나 호텔의 상점에서 마음에 드는 국산 넥타이들을 접할 수가 있었으나 요즘엔 도무지 찾아보기 어렵다. 우리나라의 많은 부분에서 외래의 문물이 우리 것을 밀어내고 있듯이 넥타이도 외국과 제휴하여 만들어진 것이 상가에 범람하고 있는 것이다. 이러한 현상이 국내 넥타이 업계에 가할 타격이 어떤 것인지는 쉽게 짐작이 된다. 오래 전에 외국의 공항에서 고른, 마음에 드는 넥타이가 우리나라에서 만든 것임을 뒤늦게 발견하고 놀랐던 즐거운 기억이 이제는 한낱 추억일 뿐이다. 이렇게 된 데에는 멋있는 한국적 넥타이를 계속하여 개발하지 못한 국내 업계의 안이한 자세도 한몫을 했다고 생각된다.

둘째, 외국의 디자인과 색채가 우리 국민의 한국적 미의식을 무디게 하고 멍들게 하고 있다는 사실이 걱정된다. 차분하고 점잖고 품위 있는 것을 존중하는 우리의 전통적인 미의식이 외제 넥타이의 대담한 디자인과 강렬하고 야한 색채에 의해 변질되거나 밀려나고 있는 것이다. 물론 이러한 현상이 넥타이에서만 일어나는 것은 아니지만 그 심각성을 넥타이에서도 분명히 엿볼 수가 있는 것이다.

셋째, 국내에 범람하는 외제 넥타이들은 다양성을 결여하고 있는 점이 주목된다. 얼핏 보면 지극히 다양한 듯하면서도 자세히 들여다보면 대담한

것들만 있어서 연령, 직업, 교육 정도 등 계층별로 볼 때 선택의 폭이 지극히 좁다. 까다롭지 않은 젊은이들을 위한 것은 많아도 나이 들고 점잖은 사람이 매기에 적합한 것은 찾아보기 어렵다.

외제 넥타이 중에도 품위 있는 것이 있음은 외국 여행을 통해 분명히 확인할 수 있으나 어쩐 일인지 국내에서는 좀체 눈에 띄지 않는다. 이는 우리 고유의 미의식을 감안하여 선별적으로 외제 넥타이를 받아들이지 않은 결과로 믿어진다. 외래 문물의 선별적 수용에 문제가 있음을 외제 넥타이에서도 엿볼 수가 있다. 우리나라의 현대문화가 안고 있는 문제점들이 여기에서도 잘 드러나고 있는 것이다.

넷째, 외제 넥타이는 외국 디자인 회사들에 비싼 상표값을 지불하고 시장에 나온다는 점을 유의해야 한다. 비싼 상표값이 우리 경제에 어떠한 영향을 미칠 것인지는 큰 어려움 없이 짐작할 것이다. 이처럼 국내에 차고 넘치는 외제 넥타이에는 가볍게 볼 수 없는 문제점들이 있음을 알 수 있다.

현대와 같은 국제화시대에 외제 넥타이를 무조건 배척할 필요는 없다. 또 국산만 무조건 비호할 수도 없다. 다만 기왕에 비싼 돈 들여서 수입하는데 되도록 우리가 필요한 것, 원하는 것, 좋아하는 것만 현명하게 선별해서 받아들이는 것이 바람직하지 않겠는가, 이를 위해 업자들이 여러 계층의 우리나라 남성들의 기호를 조사해 통계를 내 보는 것도 좋을 듯하다.

한국 매미, 일본 매미[*]

안휘준
서울대학교 고고미술사학과 교수
서울대학교 박물관 관장
문화체육부 문화재위원회 위원

섭씨 37~39도를 오르내리는 수십 년 만의 무더위가 기승을 부리는 요즈음 매미 소리가 유난히 청량하게 들린다. 맴맴맴맴매매—ㅁ하며 노래 부르는 소리가 매우 힘차면서도 대단히 음악적이라는 느낌이 든다. 확실히 우리나라의 매미는 그 굉장한 음량이나 시원한 음률로 보아 뛰어난 성악가임이 분명하다. 우리나라의 대부분의 새와 곤충들이 한결같이 아름다운 소리를 내지만 여름철에는 매미와 쓰르라미가 단연 두각을 나타낸다. 어쩌면 이러한 곤충들과 새들의 고운 노랫소리들을 들으며 살기 때문에 우리 민족의 음악적 소양이 두드러지게 된 것은 아닐까 하는 생각마저 하게 된다.

우리나라에는 참매미를 비롯하여 약 18종 정도의 매미가 서식하고 있으며 그 중에서 참깽깽매미, 말매미, 봄매미, 소요산매미, 두눈박이좀매미

.........

* 『Poscon』통권 99호(1994. 8), pp. 12-13.

등은 우리나라의 고유종으로 알려져 있다고 한다.

매미는 애벌레로부터 성충이 될 때까지 2~5년 동안 땅 속에서 살며, 지상에 나온 뒤에는 성충이 되어 껍질을 벗은 후 약 한 달 정도 나무에서 살다가 알을 낳고 죽는다고 한다. 매미는 이처럼 긴 생존기간, 특이한 생태 때문에 예부터 장수, 영생, 부활, 행복, 영원한 젊음 등을 상징하였다. 고대 중국에서 죽은 사람의 입에 매미 모양으로 조각한 옥을 안치하였던 것도 이러한 상징성 때문이다.

본래 매미가 우는 이유는 수컷이 짝짓기를 갈망하여 암컷을 유혹하기 위한 것이라고 하니 "운다"는 표현보다는 "노래한다"고 하는 것이 옳을 것이다. 목적이 짝짓기에 있으니 수컷이 수컷답게 우렁차고 아름답게 소리를 낼 수밖에 없으리라는 생각이 든다.

일전에 어느 신문이 보도한 바에 따르면 서울의 녹지가 많은 아파트단지에서는 매미들이 한밤중까지 요란한 소리를 내는 통에 주민들이 밤잠까지 설치는 형편이라고 하니 그 소리의 대단함을 인정하지 않을 수 없다. 아무리 정적이 깃든 밤이라는 여건을 감안해도 그 성량의 대단함을 부인하기는 어렵다.

매미 소리에 잠을 설치는 분들에게는 미안하지만 나는 우리나라의 매미를 예찬하고 싶다. 매미들의 시원한 노랫소리가 없다면 무더운 여름이 얼마나 짜증스러울 것인가. 그것들의 노랫소리가 있기에 여름이 여름답고 또 시원스러움을 느끼게 되는 것이 아닐까. 더구나 우리나라 매미들의 소리는 아름답고 음악적이지 않은가. 이런 점들을 생각하면 우리나라 매미들을 대견스럽게 여기지 않을 수 없다. 지난달에 일본을 여행하면서 그곳의 매미들이 내는 소리를 듣고서 나는 우리나라 매미들이 예찬을 받을 만한 충분한 이유를 가지고 있다고 더욱 확신하게 되었다.

일본을 여러 차례 다녀왔지만 어찌된 일인지 그곳에서 매미 소리를 인상 깊게 듣게 된 것은 이번이 처음이었다. 아마도 매미철을 피해서 여행을 했거나 쫓기는 여정 때문에 무심히 들어 넘겼던 때문인지도 모르겠다. 아무튼 이번에 일본에서 들은 그곳의 매미 소리는 우리나라의 매미 소리와는 판이하게 달라 적이 놀랐다.

매미라면 어느 나라의 것이든 비슷하고 그 우는 소리도 같으리라 막연하게 생각해 왔는데 나의 그러한 통념과는 딴판이었다.

즉 일본이 매미들은 우리나라 매미들의 음악적인 소리와는 판이하게 달리 소음과 진배 없는 소리를 낸다. 리듬이 거의 없고 소리만 요란하여 마치 음치들의 대합창을 듣는 듯하였다. 특히 大阪城에서 수많은 매미들이 경쟁적으로 내는 소리는 소란스럽기 짝이 없었다. 쓸쓸쓸쓸쓸쓸… 비슷한, 급하고 빠르고 큰 소리를 내는데 고저장단의 변화가 없어서 전혀 음악적 소리와는 거리가 멀다. 어찌 들으면 여치 소리를 크게 확성해 놓은 듯하기도 하다. 어쨌든 글로 정확하게 전달하기 어려운 묘한 소음을 일본 매미들은 내는 것을 이번에 알게 되었다. 찌는 듯한 더위 속에서 듣는 이 일본 매미들의 소리는 짜증을 더하는 것이었다. 이에 비하면 우리나라 매미들의 소리는 지극히 아름답고 고맙기 그지없다.

그런데 단 한 가지 놀라운 것은 일본 매미들은 비단 큰 나무들만이 아니라 어른의 손이 닿을 만한 작은 나무들에도 수없이 달라붙어서 울고 있으면서 사람들이 떼지어 지나가도 전혀 아랑곳하지 않고 겁 없이 계속하여 울어 제낀다는 사실이다. 사람의 발자국 소리만 나도 한참 부르던 노래의 꼬리를 죽이고 감추는 우리나라 매미들의 소심함과는 현저하게 다른 행태가 아닐 수 없다.

왜 우리나라의 매미들은 이처럼 소심하고 일본의 매미들은 그토록 겁

이 없는 것일까. 혹시 우리나라의 매미들은 아름다운 소리를 내므로 사람들의 호기심을 자극하여 잡히게 될 가능성이 높은 반면에, 일본의 매미들은 그들이 내는 소음 때문에 사람들의 관심 밖에 놓이고 따라서 생명의 위협을 받지 않기 때문은 아닐까 하는 추측이 들기도 한다.

만약 이러한 추측이 맞는다면 이는 참으로 안타까운 일이 아닐 수 없다. 아름다운 소리를 내는 재주꾼은 그 음악성 때문에 위협받고 불행해지는 반면에 소란스러운 음치는 그 소음 때문에 오히려 안전하고 행복을 누리게 된다면 이는 분명히 불공평한 일이 아닌가.

사실 우리나라의 매미 소리는 너무나 시원하고 아름다워서 그 소리를 들을 때마다 그 주인공이 어떻게 생겼는지 궁금하고 한번 직접 잡아보았으면 좋겠다는 강한 욕구를 느끼게 한다. 나 자신도 어린 시절에 말총으로 만든 작은 올가미를 막대기에 동여매 여러 차례 매미를 잡았다 놓아 준 경험이 있다. 지금 생각하면 그때 그 매미들이 얼마나 혼비백산했을까 미안하기 그지없다. 지금도 많은 어린이들이 같은 짓을 반복하고 있으니 어찌 우리나라 매미들이 겁 없이 살 수 있겠는가.

우리나라 성악가 매미의 모습은 직접 잡아본 경험을 통하여 익히 알고 있었으나 음치 일본 매미의 생김새는 어떤지 궁금하였다. 그런데 마침 大阪城의 길바닥에, 나무에서 떨어졌는지 설설 기어가는 매미가 보여 걸음을 잠시 멈추고 살펴보았다. 몸이 우리의 매미보다 훨씬 크고 색깔도 검푸른 것이 많이 달랐다. 우리와 이웃한 일본의 재래종 매미라는 느낌이 안 들었다. 혹시 서양에서 일본에 전파된 것들은 아닐까 하는 막연한 의문이 들었다. 앞으로 확인을 해 보아야 하겠다.

어쨌든 우리의 매미와 일본의 매미는 그 크기, 모양, 색깔, 그리고 특히 소리에 있어서 현저하게 다르다는 것을 알게 되었다. 하기야 다른 것이 어

디 매미 같은 곤충뿐이겠는가. 우리와 이웃한 일본을 좀 더 구석구석 살펴보고 철저하게 알아야 하겠다. 광복 49주년을 맞는 감회가 매미로 하여 더욱 새롭게 느껴진다.

며칠 전 제자의 결혼식 참석차 여의도에 있는 전경련회관에 갔다가 그곳에서 뜻밖에도 일본 매미의 소란스러운 소리를 듣게 되어 몹시 놀랐다. 한일 간의 특수한 경제관계에 힘입어서 들어와 서식하고 있는 것들이 아니기를 바랄 뿐이다.

고마운 나의 모교, 상산학교[*]

제43회 졸업생 안휘준(安輝濬)
서울대학교 인문대학 고고미술사학과 교수
문화재위원회 위원장

1. 배움의 시작, 학문의 초석

모교인 상산초등학교가 금년(2005) 10월에 개교 100주년을 맞이하게
된다는 소식을 접하고 반갑고 기쁘기 그지없다. 축하의 마음이 앞서면서 과
연 내가 유서 깊은 명문학교 출신이구나 하는 생각이 든다. 이어서 그동안
바쁘고 고된 삶 속에 잊고 지냈던 어린 시절 모교에서 겪었던 여러 가지 일
들이 하나씩 고개를 쳐들고 모습을 드러낸다.

모교 상산학교와 연관된 나의 첫 번째 기억은 입학하던 날의 내 모습
이다. 따뜻하고 화창한 봄날, 나는 어머니가 정성들여 지어주신 새 옷을 차
려입고 어머니보다 훨씬 앞서서 깡충깡충 뛰면서 학교를 향하여 길을 재촉

.........

[*] 『진천 교육의 뿌리 상산교육 100년』(다산애드컴, 2005), pp. 224-226.

하였다. 마음은 기쁨과 즐거움으로 충만하였다. 오랫동안 매일매일 손꼽아 기다리던, 그야말로 학수고대하던 날이었으니 당연한 일이었다. 학교에 도착해서는 너무도 넓어 보이던 운동장의 한쪽 구석에서 여자 선생님의 구령과 호루라기 소리에 맞추어 줄을 섰었다.

60대 중반에 접어든 나이에도 불구하고 모교에 입학하던 날의 이 정경이 마치 엊그제 일처럼 생생하게 기억되는 것은 신기할 따름이다. 아마도 너무도 갈구하던 일, 너무도 기쁘고 행복했던 일, 내 인생 최초의 즐거웠던 추억이기 때문이리라. 그러고 보면 나는 모교를 실제로는 잊어본 적이 없었던 모양이다. 단지 바쁜 생활 때문에 덮어두었던 것뿐이라고나 할까….

입학하던 때의 일만이 아니라 그 밖에도 여러 가지 추억들이 꼬리를 물고 되살아남을 보면 분명 모교를 완전히 잊고 있었던 것은 아님이 확실하다. 걸상 두 개가 함께 붙어 있는 하나의 책상을 여자 짝과 다투지 않고 사용하기 위해 중앙에 선을 그었던 일, 2학년 때인가 3학년 때인가 여자 짝이 너무나 예쁘고 착하다고 생각되어 장차 그 아이와 결혼하겠다고 어머니에게 얘기하여 실소를 자아냈던 일, 어느 날 예쁜 여자 선생님이 화장실에서 나오시는 것을 우연히 목격하고 "저렇게 예쁜 선생님도 지저분한 화장실에 가시나" 하고 몹시 의아해 했던 일, 교실을 들락거리며 구구법을 외우던 일, 6.25사변의 발발과 2년간이나 휴학했던 일, 열망 끝에 복학하던 날 뵌 인자하고 학 같던 모습의 박은규 교감선생님과의 만남과 간단한 질의응답을 했던 일(하루가 몇 시간이냐는 질문에 나는 어처구니없는 답변을 했었음), 그림을 그리거나 과학실험을 하던 일, 배영환 선생님의 지도를 받으며 했던 주판 연습과 교내 경시대회에서 일등을 다투던 일, 거듭하여 반장에 선출되고 책임을 다하던 일, 4학년 때 담임이신 이신희(李新熙) 선생님의 과외지도를 받으며 친구들과 중학교 입시 준비를 하던 일, 우등으로 졸업했던 일,

청주사범병설중학교에 17:1의 치열한 경쟁을 뚫고 3등으로 합격하고도 그곳으로 진학하지 못하여 실망하던 일, 결국 진천중학교에 입학하게 되었던 일, 즐거웠던 소풍과 운동회 날의 정경 등 온갖 기쁘고 괴로웠던 일들이 줄지어 머리에 떠오른다.

이러한 여러 가지 일들 중에서 현재의 나와 관련하여 가장 의미 있고 중요한 것은 결국 한글을 읽고 쓰게 된 것, 숫자를 익히고 셈법을 할 수 있게 된 것, 예절을 배우고 인간관계를 이해하게 된 것이라 하겠다. 모교에서 이러한 기초교육을 제대로 받을 수 있었기에 중학교, 고등학교, 대학, 대학원의 석사와 박사과정을 차례로 밟으며 오늘의 나로 성장할 수 있었다고 생각한다.

이처럼 모교인 상산학교에서 내가 받은 교육은 배움의 시작인 동시에 내 학문의 초석이 되었다고 할 수 있다. 그것은 탑에 비유하자면 맨 밑의 기단부(基壇部)와도 같은 것이다. 탄탄한 기단부가 없으면 여러 층의 탑을 세울 수도, 지탱할 수도 없다. 이렇게 보면 상산학교에서 받은 교육은 나나 졸업생 모두에게 너무나 소중한 것이라 하겠다. 새삼 모교와 은사님들께 그지없이 고맙고 그에 보답하지 못한 점에 대하여 오로지 죄송스러울 뿐이다.

물론 혹자는 그러한 기초적인 교육은 비단 상산학교만이 아니라 어느 초등학교에서도 가능한 것이라고 생각할지도 모른다. 그러나 그처럼 중요한 교육을 다른 학교가 아닌 바로 상산학교에서 받을 수 있었다는 것이 어찌 고맙지 않겠는가…. 또한 전통 있는 상산학교에서 값진 교육을 착실하게 받을 수 있었다는 사실이 어떻게 자랑스럽지 않겠는가.

2. 전화위복(轉禍爲福)의 행운

상산초등학교 시절에 겪었던 수많은 사례들 중에서 당시에는 매우 속상했던 일이었지만 세월이 지난 지금 돌이켜보면 천만다행한 전화위복(轉禍爲福)의 계기였다고 깨닫게 되는 것이 두 가지 있다. 그 하나는 청주사범병설중학교에 진학하지 못했던 일이고 다른 하나는 6.25사변으로 인하여 2년간 학교를 다니지 못했던 일이다.

6학년 때의 담임은 앞에서도 잠시 언급했던 이신희 선생님이셨다. 청주의 이름난 초등학교 교사로 계시다가 한 학생이 2층에서 실수로 떨어져 사망한 사고를 당하시고 시골의 우리 상산학교로 좌천되어 오신 것이라는 소문을 들었다. 얼마나 속상하고 좌절감을 느끼셨을까 짐작이 된다. 어린 우리들의 눈에도 유능하고 성실하셨던 선생님은 중학교 입학시험을 앞둔 우리들을 지도하시는 데 최선을 다하셨다.

공부 좀 하는 학생들 예닐곱 명을 선생님 댁에서 밤에 함께 공부하도록 하셨고 특히 나는 몇 달 동안 선생님의 가족들과 좁은 집에서 숙식을 함께 하기도 하였다. 당시 사례도 제대로 못하던 나를 보살펴 주셨던 할머니(선생님의 모친)와 애기 딸렸던 사모님께서 얼마나 괴로우셨을까 짐작이 된다. 그런데도 단 한 번도 그분들이 눈살을 찌푸리시는 것을 뵌 적이 없다. 늘 밝은 웃음으로 맞아주시던 사모님을 평생 잊을 수 있다.

어쨌든 입시철이 다가왔을 때 선생님은 당시에 특차로서 충청북도의 웬만한 수재들이면 일단 응시하고 본다는 청주사범병설중학교의 시험을 치게 하셨다. 그 입학시험은 17:1이었고 나는 3등을 했다는 얘기를 선생님으로부터 들었다. 내가 수석을 차지하게 되기를 기대하셨던 모양이나 수석은커녕 겨우 3등을 하였던 것이다. 선생님의 실망이 대단히 크셨을 것이나

별로 내색하지는 않으셨다. 그나마 다행이었던 것은 수석을 다른 학교가 아닌 우리 학교의 다른 반 여학생(김봉수)이 차지하였던 일이다.

이신희 선생님은 나를 청주사범병설중학교에 입학시키고자 고심하셨다. 당시 불우한 상황에 처해 있던 우리집 형편으로는 청주에 유학하는 일이 불가능하였으므로 그 학교 입학을 포기할 수밖에 없었다. 쓸쓸한 심정으로 고향의 진천중학교에 입학하였고 그 슬펐던 마음은 곧 사그러들었었다. 그런데 사범병설중학교에 진학하지 못하고 진천중학교에 입학하게 되었던 것은 오히려 분명한 전화위복이었다. 왜냐하면 만약 그 사범병설중학교에 입학했더라면 틀림없이 청주사범학교로 진학했을 것이고 결국 초등학교 교사가 되어 안주했을 가능성이 너무나 컸기 때문이다. 사범학교를 거쳐 교사가 되었더라도 대학으로 진학할 수 있는 길이 없었던 것은 아니나 그 가능성은 당시의 가정형편으로 보면 지극히 희박하였다고 판단된다. 또 설령 그렇게 했다고 하더라도 서울대학교의 신설학과였던 고고인류학과(考古人類學科)를 거쳐 현재의 나의 전공인 미술사학(美術史學)과 접목이 되는 일은 기대할 수 없었을 것이다.

초등학교의 교사가 되어 이신희 선생님처럼 어린이들을 가르쳐 성공하게 하는 것도 더없이 보람된 일인 것은 분명하지만 그렇게 되었을 경우 미술사가로서, 문화재 전문가로서, 대학교수로서 나만이 할 수 있었던 많은 기여(새로운 연구와 저술, 교육과 전문인재 양성, 자문과 사회봉사 등)를 국가와 사회에 할 수 없었을 것이다.

초등학교 교사는 내가 아니어도 할 사람이 많으나 학계, 교육계, 문화계에서 내가 해온 일들의 상당 부분은 나만이 할 수 있었던 일이어서 현재의 내가 교사가 되었을 때의 나보다 더 값지게 여겨진다. 바로 이러한 이유 때문에 사범병설중학교에 가지 못하고 진천중학교에 진학하게 된 것을 전

화위복의 행운이라고 생각한다.

그러고 보면 집안형편이 어려웠던 것도 나의 진로에 관한 한 오히려 다행스러운 일이었다는 역설적인 생각마저 든다.

나에게 있어서 진로와 관련하여 전화위복의 계기가 되었던 또 다른 사례는 6.25사변과 아버지의 별난 생각으로 인하여 2년간이나 학교를 쉬었던 일이다. 2년 동안 학교를 못 가고 노는 사이에 한글과 셈법을 제외한 학교에서 배운 모든 것은 잊혀져 갔고 해를 넘길 때마다 내 마음은 납덩이처럼 무거웠다. 2년을 보내고 새 학기를 앞둔 어느 날 나는 아버지 앞에 무릎을 꿇고 학교에 보내줄 것을 설득하며 요청하였다.

그때의 복학을 위한 단호했던 내 결심과 아들의 교육에 얼마 동안 방심했던 아버지에 대한 응어리는 어두운 추억으로서 처음 입학했던 때의 밝은 행복과 함께 평생 잊혀지지 않는다.

그런데 이 일도 돌이켜보니 오히려 나에게는 결과적으로 복이 되었다. 내가 지금 하고 있는 미술사라는 학문을 그때 2년간 휴학하지 않았다면 할 수가 없었을 것이기 때문이다. 정상적으로 학교를 다녔다면 1959년에 대학에 입학을 하게 되었을 것이고 그랬을 경우에는 그보다 2년 뒤인 1961년에 첫 입학생을 뽑은 서울대학교 문리과대학 고고인류학과에 진학을 할 기회가 없었을 것이다. 따라서 서울대에서 훌륭하신 은사님들을 만나 미술사라는 전공을 소개받는 행운도 역시 얻지 못했을 것이다. 상산학교에서 6.25사변 때 2년 동안 공부를 못하게 되었던 불행이 결과적으로 나에게 행운을 불러다 준 셈이다. 이밖에도 그 2년간의 지체는 나에게 인생에서 더 이상 어떠한 지연도 발생하지 않도록 예방하고 잃어버린 시간을 만회하기 위해 끊임없이 노력하게 만드는 계기가 되기도 하였다.

위의 두 가지 사례들은 어쩌면 하느님의 보이지 않는 섭리가 작용한

것은 아닐까 하는 생각이 들 정도로 나의 운명을 불행으로부터 행복으로 뒤바뀌게 하고 오늘날의 내가 있게 만든 일들이라고 믿어진다. 이렇게 보면 모교 상산학교와 그곳에서의 일들은 내 운명의 첫 번째 단추였음이 분명하다. 참으로 중요한 시절이었다는 생각을 지울 수 없다.

뒤돌아보니 모교를 향한 정이 뒤늦게 샘솟는 느낌이 든다. 늘 쫓기는 생활을 해오다 보니 모교를 자주 찾아가 보지도 못하였고 모교를 위하여 한 일은 더욱 없어서 미안한 심정 금할 수 없다. 100주년을 맞아 모교가 더욱 융성하게 되기를 충심으로 빌어 마지않는다.

인문학, 시야를 넓히자[*]

안휘준 서울대 명예교수·미술사

요즘 흔히 인문학이 위기에 처해 있다고 이구동성으로 얘기들을 한다. 또 그 위기의 원인으로 연구비 지원의 부족을 거론하기도 한다. 그러면서도 연구비 이외의 원인들을 진지하게 찾아서 검토하고 처방을 내놓는 사례는 별로 눈에 띄지 않는다. 그 원인을 찾기 위해 필자를 포함한 인문학자들 모두가 자신을 되돌아보고 아울러 개선 방안도 생각해봐야 할 시점에 있다고 본다.

인문학 위기의 원인은 사회경제적 여건 이상으로 인문학자들 스스로가 배태하고 자초한 측면이 없지 않다고 생각된다. 인문학의 발전 여부는 일차적으로 연구자들의 자질, 성향, 시각, 자세, 실력 등 다양한 내재적 요인들에 의해 좌우될 수 있기 때문이다. 학자들의 좁은 시야, 지나친 보수성

.........
* 『교수신문』 제640호(창간 20주년, 2012. 4. 16.)

과 배타성, 내 분야만의 제일주의와 자신의 전공 분야만 챙기는 '전공 이기주의', 타 분야에 대한 무관심과 몰이해와 경시, 학제 간 협력의 부족, 문학 이외의 예술에 대한 무관심 등도 인문학의 발전을 더디게 하는 내재적 요인들이라 하겠다. 이러한 내재적 요인들이 연구비 등 외부적 요인들보다 '위기'의 훨씬 근원적이고 본질적인 문제로서 대부분 인문학자들 스스로의 결단에 따라서 개선 여부가 쉽게 갈릴 수 있다고 믿어진다.

인문학의 개선과 발전을 위해서 필자는 무엇보다도 모든 인문학자들 스스로가 제한된 자신만의 시계(視界)를 벗어나 학문의 지평(地平)과 시야를 대폭적으로 넓히는 것이 필요하다고 생각한다. 좁고 고루한 '전공 제일주의'를 벗어나 마음을 크게 열고 시야와 식견을 대폭 넓히는 일이 절실하게 요구된다. 이를 위해서 다음의 몇 가지를 유념하는 것이 바람직하다는 생각이 든다.

첫째, 다른 분야들을 눈여겨보자. 우리나라 인문학자들은 많은 경우 자신의 학문이 세상에서 가장 중요하다고 여기면서 다른 분야들은 대수롭지 않은 것으로 경시하는 성향을 짙게 띠고 있다. 심지어 '그런 분야도 있나?, 그런 분야도 학문인가?'라는 태도를 보이는 학자들도 있다. 이러한 외곬의 시각과 생각, 타 분야들에 대한 무관심과 몰이해가 결국은 자신의 학문을 폐쇄적인 경향으로 이끌 뿐만 아니라 시야가 확 트인 훌륭한 후배 인문학자의 출현조차 가로막게 된다. 격변하는 시대에 걸맞지 않는 일이다.

타 분야들은 연구의 대상과 방법 등 여러 가지 면에서 자신이 하는 학문과는 색다른 특수성을 지니고 있어서 자기 자신의 연구에 새로운 영감과 도움을 제공해 줄 가능성이 매우 높다. 그 분야의 전공자처럼 깊이 천착하는 것은 어렵겠지만 최소한 새로운 연구를 위한 유익한 아이디어만은 많이

얻을 수가 있다. 지진 등 자연 재해를 추적한 과학 분야의 업적을 참조해 옛날 우리나라의 사회변동을 규명한 어느 국사학자의 업적, 인류학의 듀얼리즘 이론을 참고해 우리나라 고대 사회의 이중 구조를 밝힌 또 다른 국사학자의 기여 등은 다른 분야를 살펴서 자신의 독보적 업적을 낸 대표적 사례로 꼽을 만하다. 이러한 사례가 어찌 한두 가지뿐이겠는가. 뜻만 있으면 얼마든지 가능한 일들이다.

둘째, 미개척 분야들을 지켜보자. 학문의 수많은 타 분야들 중에서도 특히 미개척 분야들에 관심을 가질 필요가 크다. 미개척 분야들은 인류의 발달, 학문의 분화, 사회적 요구의 증대, 국가적 필요성 등에 따라서 필연적으로 생겨난 신생 학문들이다. 따라서 이 분야들은 여러 면에서 기존의 분야들과는 현저히 다른 차이를 지니고 있어서 참고의 여지 또한 더욱 크다. 이 분야들은 기존의 학문들이 연구하지 않는 것들을 대상으로 하며 방법론 역시 색다르다. 국가적으로도 긴요한 학문들이다. 그런데 어찌 이 미개척 분야들을 외면하거나 경시할 수 있겠는가. 살펴보는 것만으로도 인문학만이 아니라 학문 전체의 발전에 참고가 되고 도움이 될 것이다.

셋째, 예술의 각 분야들을 들여다보자. 문학, 미술, 음악, 무용, 연극과 영화 등 예술의 각 분야는 인간의 미적 창의력과 감성을 가장 잘 구현하고, 또 제일 분명하게 드러낸다. 즉 인문학이 연구하고자 하는 요소들을 더없이 풍부하게 지니고 있는 보고(寶庫)들인 것이다. 그럼에도 불구하고 문학을 제외한 다른 예술 분야들은 충분히 연구되지 못하고 있다. 이는 여간 아쉬운 일이 아니다. 미술만 봐도 문헌기록에는 보이지 않는 수많은 역사적, 문화적 사실들이 확인된다. 모든 미술작품들은 기록과 마찬가지로 사료임을 말해 준다. 다른 예술 분야들도 대동소이하다.

넷째, 인문학의 틀을 바꾸자. 이제는 '문(文)·사(史)·철(哲)'이라는 기

왕의 인문학적 틀을 예술을 포함해 '문·사·철·예(藝)'의 4대 덕목이나 혹은 '예(문학 포함)·사·철'의 새로운 3대 덕목으로 바꿔야 한다. 더 이상 예술을 빼고 인문학을 논할 수 없다. 인문학에 새로운 패러다임이 요구된다.

열린 자세, 편견 없는 넓은 식견과 시야, 높은 안목, 상부상조의 협업 정신, 예술을 사랑하는 마음 등이 우리 인문학자들 모두에게 요구되는 시대다.

청기와쟁이[*]

안휘준(安輝濬)
서울대 인문대 고고미술사학과 명예교수
문화재청 국외소재문화재재단 이사장

요즘에는 널리 사용되지 않아 거의 잊혀지고 있는 말들 중에 '청기와쟁이'라는 것이 있다. "쟤는 청기와쟁이야"라는 말에서도 짐작이 되듯이 대수롭지도 않은 일까지 숨기고 비밀에 부친 채 얘기해 주지 않는 사람을 지칭한다. 고려시대에 청자 유약(釉藥)을 입혀서 기와를 만들던 와공(瓦工)들이 그 제조법을 사람들에게 잘 알려주지 않았던 사례에서 비롯된 말이라 하겠다.

청기와의 근원은 청자에 있고 청자의 핵심은 푸른색을 내는 유약을 어떻게 만드느냐에 달려 있다. 결국 청기와쟁이는 청자를 만들던 도공을 지칭하는 것으로 보아도 무방할 것이다. 실제로 전남 강진군 대구면 사당리 51번지의 청자요에서 청자와 청기와가 함께 출토된 명백한 사례에서 보듯 그

─────────

[*] 『박물관 News』 Vol. 496(2012. 12. 1), pp. 12-14.

점을 부인하기 어렵다.

『고려사』 권18, 의종(毅宗, 1146~1170 재위) 11년(1157) 4월의 기록 중에 "민가 50여 채를 허물어 대평정(大平亭)을 지었으며(중략) 그 북쪽에는 양이정(養怡亭)을 짓고 청색의 기와(靑瓦)로 덮었다."라는 기록이 있어서 고려시대에 청기와를 만들어 지붕을 씌웠던 사실이 밝혀지게 되었다. 청기와쟁이의 역사적 존재가 확인이 된다.

그러나 이는 강진에서 청기와들이 실제로 발굴되기 전에는 반신반의의 대상이었다. 필자가 어린 시절에 국민(초등)학교 선생님으로부터 들었던 얘기는 그 좋은 예이다. 지금은 성함이 기억나지 않는 그 선생님이 "옛날 기록에 지붕을 청기와로 덮었다는 얘기가 전해지지만 실제로는 믿기 어려운 일이다."라고 공부시간에 말씀하신 적이 있는데 그때의 기억이 웬일인지 평생 지워지지 않고 내 머릿속에 남아 있다. 설마 기와까지 청자처럼 고급스럽게 만들었겠나, 아무리 왕실이라도 그렇게까지 사치를 부렸겠는가, 잘 보이지도 않는 지붕을 그렇게까지 호화롭게 꾸몄겠는가, 세상에 어느 나라에 그런 일이 있겠는가라고 모두들 생각하기 십상이니 누구나 믿기 어렵다고 보는 것이 당연하였을 것이다. 그러나 이제 그 『고려사』의 기록을 의심하거나 믿지 않는 사람은 더 이상 없다. 유물의 유무가 얼마나 중요한지 일깨워주는 좋은 예라 하겠다. 역사의 기록을 함부로 무시하거나 부인해서는 안 된다는 교훈도 얻게 되었다. 고려시대 미술문화의 빼어남과 그 시대 우리 선조들이 지녔던 아름다움에 대한 강한 집착과 뛰어난 미의식도 절감하게 된다.

청자의 기원은 중국에 있으나 그것을 받아들여서 중국 이상으로 높은 수준의 청자기를 만들어낸 것은 전 세계에서 오로지 고려뿐이었다. 그야말로 청출어람(靑出於藍)의 대표적, 전형적인 예이고 우리나라를 세계도자사

상 중국과 함께, 양대 종주국으로 자리를 굳히게 한 결정적 관건이기도 하였다.

고려의 청자에 대한 높은 평가는 이미 같은 시대의 중국인들에 의해 이루어졌다. 북송대의 태평노인(太平老人)이라는 학자가 자신의 저술『수중금(袖中錦)』에서 제일 가는 사례들을 들면서 비색(祕色), 즉 청자는 고려를 꼽았던 사실이 그 대표적 예이다. 고려청자에 대한 높은 평가는 현대에 와서도 동서를 막론하고 변하지 않았다. 일례로 동양도자사 연구의 대표적 인물인 영국의 곰퍼츠(G. St. G. M. Compertz)가 자신의 저서(Korean Celadon, London: Faber and Faber)에서 ① 신비로운 유약, ② 뛰어난 조형성, ③ 상감기법(象嵌技法)의 활용, ④ 진사(辰沙)의 최초 사용 등을 고려 도공들이 세계 도자사상 발전시킨 대표적 업적으로 꼽았던 사실을 들 수 있다. 실제로 신비롭고 오묘한 푸른 색조의 비색(翡色, 祕色) 유약, 조각 작품을 방불케 하는 뛰어난 조형미, 금속공예나 목칠공예에서만 사용되던 기법을 대담하고 현명하게 도자기에 받아들여 발상의 전환을 이룬 파격적인 상감기법, 푸른 비색과 강한 대조를 보이는 붉은 색조의 진사의 계발과 최초 사용 등은 세계 도자사상 고려청자의 독보적 경지를 웅변적으로 말해 준다.

이렇듯 고려청자는 예술성과 과학기술성을 함께 겸비하고 있는 것이다. 아름다운 유약색과 다양한 형태의 조형미는 예술성을, 신비로운 비색의 제조법과 자기의 성공적인 번조법(燔造法)은 과학기술성을 대표하고 대변한다. 공예를 위시한 미술 작품들은 예술작품이자 과학문화재이기도 함을 말해준다.

그런데 이처럼 뛰어난 청자를 만들던 도공들은 현대의 미술대학 도예과 학생들처럼 고등교육을 받았던 당당한 신분의 사람들이 아니었다. 교육은커녕 낮은 신분의 굴레를 벗어날 수 없었던 한낱 장인들에 불과했던 사

람들이었다. 이런 미천한 사람들의 머리에서 어떻게 그처럼 뛰어난 발상이 이루어지고, 어떻게 그런 사람들의 손에서 그토록 아름다운 예술성이 빚어질 수 있었던 것일까. 찬탄을 금할 수 없는 또 다른 이유이다.

물론 고려청자를 만들게 한 사람들은 높은 지위에 있던 왕공귀족들과 승려들이었고 그들의 '귀족적 아취(雅趣)'가 도공들에게 전해졌을 것임은 쉽게 짐작된다. 아무리 그렇더라도 도공들 자신의 머리와 손재주가 따라주지 않았다면 그런 높은 경지의 도예의 발전은 이루어지지 못했을 것이다. 그런 의미에서 고려자기는 귀족문화와 민중미술의 결합과 융합을 보여준다고 하겠다. 이는 삼국시대부터 조선왕조시대까지의 모든 고급 미술의 경우에도 예외 없이 마찬가지이다. 모든 나라, 모든 시대의 고급 공예 미술은 민중과 무관하다고 치부하는 일부 민중사가(民衆史家)들의 편협한 시각이 옳지 못함을 단적으로 말해준다. 조선 후기의 민화 이외에는 민중의 미술이 아니라고 여기고 자신들의 저서에서 고급 공예와 미술을 배제하는 일은 더 이상 벌어지지 않았으면 좋겠다.

고려시대의 도공들은 처음에 어떻게 청자의 비법을 발전시킬 수 있었을까. 이와 관련하여 중국 청자의 영향이 당연히 먼저 떠오른다. 그러나 그 영향의 실상에 대하여는 좀 더 생각해 볼 소지가 있다. 많은 사람은 영향을 받았으니 아마도 중국 도공들이 고려 도공들의 손을 다정하게 잡고 미주알고주알 친절하게 가르쳐주고 일러주었을 것으로 막연하게 여기는 경향이 있다. 그러나 과연 그랬을까? 청자를 만드는 것은 고도의 기술을 요하는 비법이고 '청기와쟁이'라는 말이 생겨났을 정도로 아무에게나 일러주지 않는 특수 기술이었는데 그것을 유난히 숨기기를 즐겨하는 중국인들이 국경을 초월하여 쉽게 전수했을 리가 없다. 누에고치와 비단의 직조법 및 종이 제조법이 서방으로 유출된 경위나 문익점이 목화씨를 우리나라로 몰래 숨겨

온 일 등은 중국인들이 모든 비법을 철저하게 비밀에 부치고 절대로 외부에 알려주지 않으려 했던 수많은 사례 중의 극소수의 예들에 불과하다. 그런데 오로지 청자비법만은 헤프게 알려주었겠는가.

결국 중국의 영향이란 청자의 제조기법이 아니라 이미 만들어진 제품으로서의 중국 청자의 수출을 고려에 허용한 것, 우수한 중국의 청자들을 보고 고려인들이 그렇게 만들어보기로 결심하고 실험에 착수한 것 정도의 수준을 크게 벗어나지 않았을 것으로 추측된다. 성공하기까지 많은 실패와 시행착오가 거듭되었을 것으로 짐작된다. 이런 관점에서도 후대에 '청기와쟁이'라는 말이 생겨날 수밖에 없었을 것이라는 생각이 든다. 냉면의 육수를 만드는 방법까지도 식당 할머니만의 비법인데 하물며 청자의 경우에는 더 말할 나위가 없었을 것이다.

청기와쟁이들이 비법을 감추고 제대로 알려주지 않아서 고려청자가 쇠퇴하게 되었다는 얘기도 있는데 이런 얘기도 다시 짚어 볼 필요가 있다는 생각이 든다. 고려청자 쇠퇴의 이유를 그들에게만 돌리는 것은 부당하다는 느낌이 들기 때문이다. 청자 제조의 고급스러운 기술을 함부로 헤프게 아무에게나 공개하지 않는 것은 너무도 당연한 일이 아니겠는가. 오히려 온갖 고생 다하면서 성실하게 비법을 전수받으려는 후진들이 없어진 것이 보다 큰 이유였을 가능성이 높다는 생각이 든다. 이런 사례는 예나 지금이나 흔한 일이다. 그렇게 된 데에는 청자가 쇠퇴한 고려시대 말기의 흔들리던 사회상이 큰 몫을 했을 가능성이 높다. 공연히 청기와쟁이들에게 일방적으로 책임을 돌릴 일이 아닌 듯하다.

어쨌든 청기와쟁이들이 이룩한 업적은 정말로 대단한 것으로 그것이 알려주는 교훈은 다음과 같다고 생각한다.

① 청자를 비롯한 각종 공예와 미술은 과학기술과도 예나 지금이나 불가분의 관계이다.

② 그 둘이 제대로 결합해야 뛰어난 공예품도, 우수한 공산품의 생산도 가능하다.

③ 청자는 중국의 공예와 미술문화를 받아들여 어떻게 한국만의 독자적인 것으로 발전시켰는가를 밝혀주는 수많은 사례 중의 하나이다.

④ 청자는 중국보다 더 높은 수준으로 발전시켜 '청출어람(靑出於藍)'의 경지를 이룬 전형적이고 대표적인 예이다.

⑤ 청자의 전통은 후대인 조선왕조 초기로 계승되어 또 다른 독보적 경지를 이루며 발전했던 분청사기의 토대가 되었으며, 이는 전통의 계승과 새 문화의 창출이라는 관점에서 대표적 사례의 하나로 꼽기에 족하다.

⑥ 현대를 사는 우리는 청자와 '청기와쟁이'가 지니고 있는 교훈적 측면을 충분히, 그리고 정당하게 이해하고 새로운 한국적 미와 문화를 창출하는 데 십분 활용하는 지혜를 요구받고 있다.

지금 국립중앙박물관에서는 금년 10월 16일에 개막된 〈천하제일 비색 청자(The Best under Heaven: the Celadons of Korea)〉 특별전이 12월 16일까지 열리고 있다. 4부로 짜인 이번 전시는 해방 이후 최대 규모로 명품들과 각종 자료들이 다수 출품되어 청자와 청기와쟁이의 이모저모를 조목조목 살펴볼 기회를 제공해 준다. 놓치면 후회할 것이 분명한 전시이다.

기금 유감[*]

안휘준
서울대학교 고고미술사학과 명예교수
문화재청 국외소재문화재재단 이사장

며칠 전 하버드 대학의 신문인 *Harvard Gazette*를 보니, 한 졸업생이 물경 3천만 달러를 대학 측에 제공하였다는 뉴스가 단연 첫머리였다. 우리 돈으로 계산해보면 약 330억 원이니, 개인이 기부하는 금액으로는 엄청난 거액이다. 그 기부금은 우리나라에서 외면받는 인문학이 큰 비중을 차지하는 문리과대학(Faculty of Arts and Sciences)의 교육과 학부 학생들의 기숙사를 새롭게 개선하는 데에 쓰일 예정이라고 한다.

이런 큰 규모의 기부가 주축을 이루고 수많은 졸업생의 소액 기부가 합쳐져서 하버드 대학의 기금 및 재정을 튼튼히 하고, 세계 최정상의 자리를 유지하고 있는 것이다. 하버드뿐만이 아니다. 하버드와 치열한 경쟁을 벌이는 예일, 프린스턴, MIT 등 미국의 여러 초특급 대학은 말할 것도 없고

.........

[*] *SNU Noblesse Oblige* Vol. 22(Winter, 2012), pp. 2-3.

세계 각국의 대표적인 대학이 일제히 이런 경쟁을 펼치고 있다.

미국 대학이 갖춘 모든 것과 제공하는 모든 것, 이를테면 세계적인 석학들로 촘촘히 구성된 뛰어난 교수진, 나무랄 데 없이 훌륭한 각종 교육시설과 질 높은 서비스, 넉넉하고 후한 장학제도, 합리적이고 효율적인 교육행정 등은 모두 대학에 모여지는 예산과 기금 덕분일 것이다. 대학원 학생들이 학비와 숙식비는 말할 것도 없고 타 지역에서 열리는 학회에 참석할 때의 참가비와 출장비, 학술발표에 필요한 제작비까지 지원받을 수 있는 것도 마찬가지다.

여러 해 전에 어느 학생이 미국의 몇몇 최고 대학의 대학원들로부터 입학허가를 받은 과정을 지켜본 적이 있다. 우선 합격통지서를 보니 "우리는 당신에게 합격을 통지하게 되어 스릴을 느낀다"라고 적혀 있었다. 5년 동안 전액 장학금을 준다는 내용의 합격통지서를 주며 '고마운 줄 알아라'는 말이나 태도 대신 오히려 자기들이 스릴을 느낀다니, 어찌 찬탄을 금할 수 있을까.

그러나 더 놀라운 것은 따로 있었다. 대학을 견학하고 싶으면 왕복 비행기표와 숙식비를 제공하고, 만나보고 싶은 교수가 있으면 주선해주겠다는 것이다. 그 학생은 실제 그 모든 혜택을 받고 그중 한 곳을 골라 진학했다. 한편 다른 대학들은 그가 선택한 대학은 어느 곳이고 장학금은 얼마나 주는지, 다른 유리한 조건들은 어떤 것이 있었는지를 묻는 편지를 보내오기도 하였다. 미국 대학들이 우수한 학생을 확보하기 위하여 얼마나 치열하게 경쟁하고 있는지 절감하는 순간이었다.

"광에서 인심 난다"는 우리 옛말처럼, 미국 대학들이 학생 하나하나에게 세심한 정성으로 대할 수 있는 것도 이런 넉넉함에서 나오는 것이 아니겠는가. 우리 서울대학교도 성공한 동문들을 위시한 많은 독지가로부터 거

액을 기부받아 기금을 키워가고 있다. 여간 다행스러운 일이 아니다. 이것을 기반으로 모교가 장족의 발전을 이루고 교육의 질이 파격적으로 높아졌으면 하는 바람이다.

대한민국 미래를 위한 여섯 가지 제언[*]

안휘준
국외소재문화재재단 이사장

창의성의 발현은 우선적으로 존중되어야 할 덕목이다

국민 모두가 잘 알고 있듯이 우리나라는 경이로울 정도의 눈부신 발전을 거듭해왔다. 그러나 앞으로도 튼실한 발전을 이어가기 위해서는 아직도 부족하고 개선을 요하는 점들이 많이 남아 있음을 부인하기 어렵다. 그중에서도 다음의 여섯 가지는 특히 유념하고 개선을 위해 우리 모두가 함께 노력해야 한다고 생각한다. 이른바 6부족 현상이다.

성실성 부족, 창의성 미흡, 전문성 경시, 공정성 부족, 문화인식 부족, 애국심 부족 등이 그것들이다.

첫째, 성실성 부족은 가장 심각한 문제이다. 일부 국민들의 불성실로

.........

[*] 『문학사상』 507(2015. 1), pp. 82-85.

인하여 각종 사고와 사건, 부정과 부패, 부실공사, 부정식품의 제조와 유통 등등 온갖 범죄와 부조리한 행위들이 줄을 잇는다. 인재(人災)로 인한 모든 피해도 불성실, 또는 성실성 부족에서 촉발된다. 국민 모두가 성실하게 책임감을 가지고 맡은 바 책무를 다하는 것만으로도 나라와 사회는 훨씬 좋아지고 발전하게 될 것이다.

둘째, 나라와 문화의 발전을 위해 국민들의 창의성만큼 중요한 것도 없을 것이다. 우리가 창의성이 뛰어난 민족임은 너무도 명명백백하다. 그것은 선조들이 남겨놓은 뛰어난 문화유산과 현대의 우리 국민이 이룩한 놀라운 업적들을 보아도 쉽게 확인된다. 그런데 문제는 우리 민족이 지니고 있는 뛰어난 창의성을 사회와 교육 등의 각종 제도가 옥죄고 있어서 그것이 충분히 발현되지 못하고 있다는 사실이다. 타고난 천재들과 빼어난 영재들이 어려서부터 마음껏 창의성을 발휘하도록 제도적 측면에서 제대로 뒷받침하고 있지 못한 사실 한 가지만 보아도 쉽게 확인된다. 국민들의 창의성이 충분히 발현되고 그것이 국가의 발전과 연계되도록 제도적 장치를 마련하는 일이 너무도 긴요하다. 창의성 발현을 옥죄는 모든 제약들을 제거하고, 각종 학교 교육도 인성 함양과 함께 창의성 제고를 위한 새로운 방향으로 개선되어야 마땅하다. 창의성은 모든 직종, 모든 직장, 모든 계층에서 거국적으로 존중되고 추구되어야 할 가장 소중한 덕목 중 하나이다. 앞으로의 모든 발전이 일차적으로는 그것에 달려 있기 때문이다.

전문성을 기르는 사회가 국익을 창출한다

셋째, 우리나라에서 한시바삐 개선되어야 할 것들 중의 하나는 '전문성 경시'이다. 이 전문성 경시 풍조는 법조계 등 일부 분야들을 제외하고는

거의 전 영역에 만연해 있다고 볼 수 있다. 고위직에 임명된 사람이 "제가 새로 맡은 분야(직책)에는 문외한이지만 이제부터 열심히 공부하여 잘 해 보겠습니다"라고 얘기하는 솔직한(?) 인터뷰가 아직도 낯설지 않다. 자리 에 앉는 순간부터 밀려드는 결재서류들을 문외한이 어떻게 처리하는지 궁 금하기 그지없다. 이처럼 엉뚱한 사람들이 엉뚱한 자리에 앉아서 저지르는 각양각색의 실수와 시행착오가 국가적으로 얼마나 큰 손실을 야기하는지 마땅히 따져볼 일이다. '선무당이 사람 잡는다'는 옛말이 왜 생겨났는지 되 새겨진다. 전문성은 하루아침에 갑자기 생겨나는 것이 아니다. 오랜 공부와 각고의 노력과 훈련, 풍부한 경험이 어우러져야 비로소 얻어지는 것이다. 제대로 된 전문가들이 많아야 나라가 크게 발전할 수 있다. 미국과 일본은 그러한 대표적 국가들이다. 미국은 세계 각국의 인재와 전문가들을 끌어들 여서, 일본은 가문마다 여러 대에 걸쳐 노하우를 쌓음으로써 전문가의 나라 들로 앞장서서 발전할 수 있었다. 우리는 우리에게 적합한 방법을 찾아야만 한다.

넷째, '전문성 경시'와 더불어 심각하게 문제가 되는 것은 '공정성 부 족'이다. 인재나 학생의 선발 과정에서 불거지는 사례들은 빙산의 일각에 불과하다. 공명정대하고 공평무사하게 이루어져야 할 일에 지연과 학연을 비롯한 각종 인연이 판을 치고 청탁이 난무한다. '낙하산 인사' '빽(back)' 등의 말들이 아직도 자주 사용되고 있는 이유가 공정성의 부족이나 결여와 연관되어 있음은 물론이다. 이것이 시정되지 않으면 '악화(惡貨)가 양화(良 貨)를 구축한다'는 그레셤(Gresham)의 법칙처럼 전문적인 우수한 인재들이 여러모로 뒤지는 사람들에게 밀리게 되고, 그것은 결국 나라의 발전에 저해 요인으로 작용할 수밖에 없다. 반드시 시정과 개선이 요구되는 이유이다.

다섯째, 세계 10위권의 경제대국으로서 너무도 아쉬운 것은 우리의 문

화에 대한 인식이나 사랑이 그에 훨씬 못 미친다는 사실이다. 전통문화에 대한 이해와 긍지의 부족, 그것을 창작에 활용할 줄 모르는 몰이해와 무관심과 무지, 외래문화의 무비판적 수용 등등 문화인식의 부족현상은 보편화되어 있다. 근래에 중국이 세계 최고의 경제 강국으로 부상할 수 있었던 저변에는 그 나라의 장구한 빛나는 문화전통과 그에 대한 중국인들의 차고 넘치는 긍지가 뒷받침되었기 때문이다. 경제는 표면에 가시적으로 드러나고 문화는 이면에 다소곳이 숨어 있을 뿐이다. 청출어람(靑出於藍)의 수준 높은 문화를 발전시킨 우리도 '문화중심의 역사교육'을 통해 젊은 국민들의 문화 인식을 높이고 세련된 새 문화 창출에 지혜와 힘을 모아야 하겠다.

여섯째, 이런 모든 것들이 국민들의 한결같고 뜨거운 애국심 없이는 기대하기 어렵다. 부족한 애국심으로는 나라를 지킬 수도, 문화를 발전시킬 수도 없다. 어지러운 세계, 첨예한 남북 이념의 대결 속에서 가장 절실한 것은 애국심이다. 우리 모두가 매사에 무엇을 어떻게 하는 것이 국가와 국민들에게 도움이 될 수 있을 것인지를 염두에 두고 임한다면 그것이 곧 애국의 첫걸음이 아닐까 생각한다.

이상의 여섯 가지 부족한 점들이 시정, 보완된다면 우리나라는 더욱 발전하고 한층 더 살기 좋은 나라가 될 것이라 믿는다.

정치에 치우친 국사 교과서는 이제 그만[*]

안휘준
서울대 명예교수·국외소재문화재재단 이사장

정부가 국사 교과서를 국정으로 결정했다는 소식을 접하면서 앞으로 편향되지 않은 좋은 교과서를 만들어주기를 기대하는 마음이다. 여당과 야당, 우와 좌, 보수와 진보가 마치 나라를 두 쪽 낼 듯 지금처럼 싸우지 않아도 되기를 바란다.

한국사 중에서 문화예술 분야를 주로 연구해 왔고 과거에 국사 교과서 심의에 서너 차례 참여했던 경험이 있는 연구자 입장에서 몇 가지 건의를 하고 싶다.

역사 기술에서 객관성이 첫 번째 덕목임은 누구나 아는 사실이다. 그럼에도 이 대원칙이 검인정교과서에서 제대로 지켜졌다고 확단하기 어렵다. 지금 사용 중인 한국사 교과서 집필자들이나 검정기관이 객관성을 철저

.........

* 『조선일보』, 2015. 10. 21, A33면.

하게 지켰다면 지금의 좌편향 시비나 우편향 염려는 없었을 것이다. 정치적 이념에 치우쳐 객관성을 잃었거나 경시했던 교과서 집필자들은 당연히 반성하고 시정해야 한다.

교과서 서술의 시대 배분도 재고해야 한다. 선사시대와 고대(삼국시대 및 남북국시대), 중세(고려시대), 근세(조선시대), 근현대에 대한 지면의 합리적인 배분을 따져봐야 한다. 현재 교과서는 근현대의 비중이 지나치게 크고 무겁다. 문화적 업적으로 보면 근현대보다 그 이전 시대가 더 중요하기에 더 많은 지면을 차지할 자격이 있다. 근현대 부분이 너무나 방대한 지면을 차지하면서 미주알고주알 시빗거리가 더 많이 양산되는 측면도 없지 않다.

정치와 사회운동에 지나치게 치우친 기술도 다시 손봐야 한다. 정치와 제도, 경제와 사회, 종교와 사상, 학문과 과학기술, 문화와 예술 등 여러 분야가 균형 있게 다루어져 조화를 이루는 교과서이기를 바란다. 우리 선조가 이룬 문화적 업적을 제대로 조명해 학생들이 우리 문화에 대한 자부심을 갖도록 해야 한다.

우리 국사 교육은 지나치게 좁은 시야에서 실시되는 경향이 강하다. 국사 교육을 동아시아사 및 세계사와 연결해 다루고 학생들에게 세계사 속에서 한국사를 이해하도록 해야 한다. 아울러 근현대사 분야 필자로 정치학과 경제학 연구자에게 문을 열어둔 것처럼, 그 이전 시대사에서는 고고학과 미술사, 민속학, 과학사 등 여러 분야 전문가들이 예전처럼 집필이나 심사에 참여해 다양하고 풍성한 시각을 지닌 교과서를 만들어야 한다. 교사 채용도 국사 전공자들을 위주로 하되 특수사 분야 전공자들에게도 기회를 주기 바란다.

대한민국학술원상(인문학 부문)을 수상하면서[*]

오늘 여러 가지로 부족한 제가 제60회 대한민국학술원상(인문학 부문)을 받게 된 것을 매우 기쁘고 영광스럽게 생각합니다. 학문을 필생의 업으로 여기는 학자라면 누구나 받기를 원하는 최고의 상이라 더욱 그렇게 느껴집니다. 이러한 영예를 누리게 해 주신 권숙일 회장님, 이현재 선생님을 위시한 역대 학술원 회장님들, 한상복 제3분과 회장님, 임희섭 심사위원장님과 이기동·최병현 회원을 비롯한 제3분과 회원님들, 저를 위해 애쓴 박정혜 교수(한국학 대학원), 저를 이 상에 추천해 준 한국미술사학회 이주형 회장, 서류 작성을 위해 애쓴 서울대 고고미술사학과의 장진성 교수와 조교들, 수상작인 졸저『한국 고분벽화 연구』를 펴내준 사회평론의 윤철호 회장과 김천희 대표 등 제가 수상자로 선정되는 데 도움을 주신 모든 분들에게

.........

* 2015. 9. 17.

충심으로 감사합니다.

　제가 오늘의 수상을 특별히 기뻐하는 데에는 네 가지 이유가 있습니다.

　첫째는, 저를 미술사가로 키워주신 은사들, 특히 초대 국립박물관장이셨던 여당(黎堂) 김재원(金載元, 1909~1990) 선생님과 학부 시절의 지도교수이셨던 삼불(三佛) 김원용(金元龍, 1922~1993) 선생님께 오늘의 영광을 되돌려드릴 수 있게 되었기 때문입니다. 김재원 선생님은 고고학이나 인류학을 전공하려던 저를 미술사를 전공하도록 설득하시고 미국 유학의 길로 이끌어 주셨으며 김원용 선생님은 서울대학교 인문대학의 고고학과를 '고고미술사학과'로 학과를 개편하면서까지 저를 모교인 서울대학으로 데려가 주셨습니다. 고고미술사학 분야의 선각자이자 선구자이셨던 이 두 분의 은사가 저를 이끌어주지 않으셨다면 오늘의 저는 물론, 제가 연구, 교육, 사회봉사 분야들에서 해온 일들도 있을 수 없었을 것입니다. 저를 포함하여 미술사학 전공자들 모두가 두 분의 학은에 당연히 백골난망입니다. 오늘 두 분 은사들께서 지극정성으로 봉사하셨던 학술원에서 두 분께서도 받으셨던 대한민국학술원상을 50년 만에 오늘 제가 이어서 받게 된 것은 따라서 여간 큰 경사가 아닙니다. 두 분 은사님들께 오늘의 영광을 감사하는 마음으로 되돌려 드립니다.

　둘째는, 제가 전공하는 미술사학이 저의 수상을 계기로 하여 인문학 분야임이 대한민국의 최고 학술기관인 대한민국학술원으로부터 확실하게 공인을 받게 되었다는 사실입니다. 미술사학이 미술을 대상으로 연구한다는 점 때문에 인문학이 아닌 것으로 오해하는 학자들도 있었으나 이제 그러한 오해가 말끔히 불식되게 되었습니다. 저와 모든 미술사 전공자들이 기뻐할 만한 쾌사입니다. 미술사학은 문헌사료와 작품사료를 함께 구사하여

연구하는 특수사학으로서 역사학의 한 분야일 뿐만 아니라 인문학의 '꽃'입니다. 소설이나 시를 연구하는 문학사가 인문학이듯이 미술사도 인문학인 것입니다. 이것을 인정받게 된 것이 오늘 저에게는 무엇보다도 기쁜 이유입니다. 미술사 전공자들 없이는 전국의 박물관과 미술관, 문화재 분야의 기관들은 제 기능을 제대로 발휘할 수가 없을 것입니다. 미술사학의 중요성과 국가적 기여도가 이 한 가지 사례만으로도 충분히 인정될 것입니다.

셋째는, 대한민국학술원이 미술사학과 같은 '미개척 분야', '약소 분야'에도 빗장을 풀어주었다는 점에 대하여 더없이 감사하고 기쁘게 생각합니다. 선진국에서는 가장 인기 있는 인문학 분야 중의 하나인 미술사학이 우리나라에서는 해방 후에 바로 대학에 뿌리를 내리지 못했던 관계로 뒤늦게야 발전하기 시작하였고 아직도 갈 길이 먼 상태에 있습니다. 이처럼 약소한 처지에 놓여 있는 미술사학 분야에 '수상의 기회'와 함께 '인문학으로서의 공인'을 아울러 베풀어 주신 학술원의 권숙일 회장님을 비롯한 모든 회원님들께 거듭 감사드립니다.

넷째는, 제가 개인적으로 개척해온 학문적 실적과 활동이 인정을 받게 된 것도 큰 기쁨이 아닐 수 없습니다.

끝으로 대한민국학술원의 무궁한 발전과 회원님들의 강녕하심을 마음으로부터 기원합니다. 대단히 감사합니다.

제17회 효령상 시상식 축사[*]

안휘준 교수
문화재청 국외소재문화재재단 이사장

저의 좁은 소견으로는 특정 인물을 기념하는 상의 성공 여부는 첫째, 상이 기리는 인물이 역사적으로 얼마나 위대하고 훌륭한 분인가 둘째, 상이 제도적으로 얼마나 엄정하고 공평하게 운영되는가 셋째, 어떤 인물들이 수상자로 선정되는가 등 세 가지 요소들에 의해 좌우된다고 봅니다. 대수롭지 않은 인물을 기리는 상, 공평성을 잃고 정실에 따라 운영되는 상, 이룬 것이 두드러지지 않은 인물을 수상자로 결정하는 상은 훌륭한 상으로 평가받기도 어렵고 발전을 기대하기도 어려울 것으로 믿습니다.

효령상은 그 세 가지 조건들을 최상, 최선으로 갖추고 있는 상입니다. 기리는 인물이 지존의 자리를 스스로 양보하고 오로지 나라의 안녕과 발전을 위하여 헌신하신 효령대군이시고, 심사와 운영이 지극히 엄정하고 공평

.........

[*] 2014. 10. 16. 프레스센터.

하며, 수상자들이 저를 제외하고는 한결같이 뛰어나고 훌륭한 분들이기 때문입니다.

이처럼 빛나는 효령상의 제17회 시상식에서 지난해의 문화부문 수상자라는 영예에 힘입어 축사를 하게 된 것은 저에게는 과분한 영광입니다. 먼저 효령대군에 대한 존경과 사단법인 청권사의 이명의 이사장님과 이사님들 및 심사위원회의 이현재 위원장님과 심사위원님들의 노고에 대한 감사의 마음을 표합니다. 이분들이 아니면 오늘의 명예로운 수상자들은 출현 난망이었을 것입니다. 오늘 수상하시게 된 세 분의 성함과 공적을 접하고 저는 계속 고개를 끄덕였습니다. 정말 훌륭한 분들이 선정되었구나 하는 공감과 심사위원회는 참으로 엄정하게 임무를 수행하였구나 하는 생각이 교차하였기 때문입니다.

제17회 효령상 문화부문 수상자는 인제대학교의 석좌교수이신 진태하(陳泰夏) 박사이십니다. 진태하 선생은 한글과 한자를 함께 써야만 한다고 주장하는 한글·한자 병용론자이십니다. 이분의 연구와 사회활동도 모두 그 주장에 맞추어져 있습니다. 이분은 한자도 한글과 마찬가지로 '국자(國字)'이고 두 문자는 "대립적인 문자가 아니라, 서로 단점을 보완할 수 있는 문자로서 새의 두 날개와 같은 역할을 하게 될 것"으로 보고 "이 두 가지 문자를 잘 활용하여 쓴다면 세계 어떤 나라보다도 우리나라가 문자 활용 여건에서 가장 이상적인 나라가 될 수 있다"고 보고 계십니다(진태하,「한자와 한글, 함께 써야 빛나는 '새의 두 날개'」,『東亞日報』, 제28972호, 2014. 9. 30(土), 40판 A28면 참조). 이러한 확고한 신념하에 많은 학술적 업적을 내시고 신문과 방송을 통하여 그 취지를 전하는 데 맹활약을 해오셨습니다. 그러한 노력 덕분에 2018년부터는 초등학교 3학년 이상의 교과서에서 한자가 병기될 예정이라고 합니다. 진태하 선생의 이러한 노력은 한글시대가 확고하게

자리를 잡은 상황에서 펼쳐진 것으로, 마치 억불숭유 정책이 엄격히 실시되기 시작했던 조선왕조 초창기에 '유불조화론'을 주창하시면서 유교문화만이 아니라 불교문화 발전에도 크게 기여하신 효령대군의 업적을 본받은 듯하여 수상의 의미가 더욱 돋보입니다.

금년도 효령상 언론부문의 수상자로 중앙일보의 김진(金璡) 논설위원이 선정된 것은 저에게도 큰 기쁨입니다. 왜냐하면 김진 논설위원은 작년도 언론부문 수상자인 동아일보의 김순덕 논설실장과 함께 제가 매우 좋아하는 몇 명 안 되는 논객이기 때문입니다. 이전에는 제가 직접 만난 적은 없지만 김진 위원의 글은 눈에 띄는 대로 빠짐 없이 읽고 출현 방송프로도 동반 출연자가 지나치게 거슬리지 않는 한 즐겨 듣습니다. 김진 위원은 시각이 반듯하고 공평하며, 논리가 정연하고 합리적이며, 무엇보다도 나라와 사회를 걱정하는 애국충정이 실로 넘쳐나기 때문입니다. 작년에 김순덕 실장이 선정되어 너무나 기뻤는데 금년에도 이어서 김진 위원 같은 훌륭한 언론인이 수상의 영예를 누리게 되어 옆에서 덩달아 즐겁습니다. 김진 논설위원은 1984년부터 30년 동안 정치부 기자로 활약하면서 우리나라 현대사의 여러 현장들을 취재하고 기록했을 뿐만 아니라 경력의 후반부에는 사실을 발굴하고 분석하여 남다른 주장을 펼쳐 왔습니다. 우리 사회의 문제점들을 날카롭게 지적하고 합리적인 개선방안들을 제시하기도 하였습니다. 북한독재의 가혹함, 평화적인 흡수통일의 필요성과 도발에 대한 응징, 국가안보의 중요성에 대한 지속적인 주장 등은 애국사상이 희미해져가는 우리나라의 현실에서 더없이 긴요하지 않을 수 없습니다.

사회봉사부문에서 수상을 하시는 김주숙(金周淑) 선생은 사회학과 사회복지학을 연구하는 학자이자 대학교수로서 평생 우리나라 여성을 위해 헌신하신 분입니다. 김주숙 선생이 내신 『한국여성의 지위』(공저), 『한국 농

촌의 여성과 가족』,『신여성은 지역사회의 주인이다』등의 저서들은 여성학적 업적으로 수상자의 여성, 특히 우리나라 여성에 대한 깊은 관심을 드러냅니다. 반면에『웁살라일기-복지의 나라 스웨덴』과『아름다운 자원봉사』등의 저서들과 서울시 자원봉사센터 이사 등의 직함은 김주숙 선생이 사회복지와 봉사에도 지대한 관심을 가지고 기여해 오셨음을 말해 줍니다. 우리나라에서는 이러한 분야들이 아직도 미흡하고 어려운 상태에 놓여 있어서 김주숙 선생의 업적들은 초석을 놓은 것과 진배없다고 믿어집니다. 따라서 그 의의는 지극히 크다고 보지 않을 수 없습니다. 본래 자원봉사는 남을 아끼고 사랑하고 돕고 보호하고자 하는 지극한 이타심이 없이는 할 수 없는 숭고한 일입니다. 그러므로 사회봉사부문 상은 더욱 높이 평가해야 마땅하다고 봅니다.

이상 세 분의 수상을 진심으로 축하드리며 더욱 건승하시기를 빕니다. 아울러 훌륭한 수상자들을 지혜롭게 선정해주신 이현재 위원장님을 위시한 심사위원님들, 효령상을 권위 있는 상으로 키워 가시는 이명의 이사장님을 비롯한 청권사 관계자들 여러분의 노고를 고맙게 생각합니다. 조선왕조 초창기에 나라의 기틀을 잡고 문화를 발전시키는 데 누구보다도 크게 기여하시고 우리 모두가 오늘 보람과 기쁨을 함께 할 수 있도록 해주신 효령대군에 대한 감사함은 가릴 수가 없습니다. 오늘의 뜻 깊은 시상식에 참여해주신 효령대군의 영예로운 후손 제현들과 축하객 여러분에게도 고맙게 생각합니다. 감사합니다.

안휘준 교수 저작 목록*

국문 저서

1980 1. 『山水畵(上)』(責任監修), 韓國의 美 11, 中央日報社, 1980. 5. 15, 230p.

 2. 『韓國繪畵史』(著), 韓國文化藝術大系 2, 一志社, 1980. 7. 30, 396p.

1982 3. 『山水畵(下)』(責任監修), 韓國의 美 12, 中央日報社, 1982. 4. 10, 263p.

1983 4. 『朝鮮王朝實錄의 書畵史料』(編著), 藝術資料叢書 83-1, 韓國精神文化研究院, 1983. 7. 28, 298p.

1984 5. 『한국 미술의 미의식』(金正基·金理那·文明大와 共著), 韓國精神文化研究院 編, 정신문화문고 3, 高麗苑, 1984. 5. 5, 194p.

 6. 『繪畵』(編著), 國寶 10, 藝耕産業社, 1984. 8. 10, 298p; 『회화』(韓英對譯本, 編著, 한철모 譯), 국보 10, 웅진출판주식회사, 1992. 7. 5, 342p.

1985 7. 『風俗畵』(責任監修 및 共編), 韓國의 美 19, 中央日報社, 1985. 7. 20, 237p.

 8. 『韓國 I: 朝鮮 前半期의 繪畵』(編著), 東洋의 名畵 1, 三省出版社, 1985. 9. 20, 182p; 『한국』(編著), 월드아트콜렉션: 동양, 삼성이데아, 1989. 6. 10, 174p.

 9. 『日本』(李成美·小林忠과 共編著), 東洋의 名畵 6, 三省出版社, 1985. 9. 20, 182p; 『중국·일본』(編著), 월드아트콜렉션: 동양, 三省出版社, 1989. 6. 10, 159p.

1987 10. 『夢遊桃源圖』(李炳漢과 共著), 藝耕産業社, 1987. 10. 20, 233p.

1988 11. 『韓國 繪畵의 傳統』(著), 韓國美術叢書, 文藝出版社, 1988. 8. 20, 464p.

1989 12. 『중학교 미술』(지순임·정재량과 共著) 1, 2, 3, 고려서적주식회사, 1989. 3. 1, 각권 52p.

 13. 『중학교 미술 교사용 지도서』(지순임·정재량과 共著) 1, 2, 3, 고려서적주식회사, 1989. 3. 1, 각권 71p.

1991 14. 『藏書閣 所藏 繪畵資料』(邊英燮과 共編著), 古典資料叢書 91-1, 韓國精神文化研究院, 1991. 1. 31, 228p.

.........

* 장진성, 장승원 작성

15. 『安堅과 夢遊桃源圖』(李炳漢과 共著), 藝耕産業社, 1991. 2. 13, 309p.

1992 16. 『韓國의 現代美術 무엇이 문제인가』(著), 대학교양총서 38, 서울大學校 出版部, 1992. 2. 20, 189p.

17. 『회화』(編著, 한철모 譯), 웅진출판, 國寶 10, 1992, 342p.

1993 18. 『新版 韓國美術史』(金元龍과 共著), 서울大學校 出版部, 1993. 6. 10, 608p.

1997 19. 『옛 궁궐 그림』(著), 빛깔있는 책들 198, 대원사, 1997. 3. 30, 127p.

1999 20. 『우리 옛지도와 그 아름다움』(한영우·배우성과 共著), 효형출판사, 1999. 12. 5, 268p.

2000 21. 『한국 회화의 이해』(著), 시공사, 2000. 4. 25, 416p.

22. 『한국 회화사 연구』(著), 시공사, 2000. 11. 15, 861p.

23. 『한국의 미술과 문화』(著), 시공사, 2000. 11. 15, 455p.

2003 24. 『한국 미술의 역사』(金元龍과 共著), 시공사, 2003, 703p.

2005 25. 『동궐도 읽기』(共著), 문화재청 창덕궁관리소, 2005. 12, 230p.

2006 26. 『한국의 미술가-인물로 보는 한국미술사』(共著), 사회평론, 2006. 5. 30, 387p.

2007 27. 『고구려 회화: 고대 한국 문화가 그림으로 되살아나다』(著), 효형출판, 2007. 4. 20, 320p.

28. 『한국의 미, 최고의 예술품을 찾아서』(共著), 돌베개, 2007. 8, 286p.

2008 29. 『미술사로 본 한국의 현대미술』(著), 서울대학교 출판부, 2008, 261p.

30. 『한국의 美: 안휘준·이광표 대담』(이광표와 共著), 효형출판사, 2008, 367p.

2009 31. 『(개정판) 안견과 몽유도원도』(著), 사회평론, 2009. 9. 29, 292p; 『(개정신판) 안견과 몽유도원도』(著), 사회평론, 2009. 10. 15, 292p.

32. 『역사와 사상이 담긴 조선시대 인물화』(민길홍과 共編), 도서출판 학고재, 2009. 11. 16, 660p.

2010 33. 『청출어람의 한국미술』(著), 사회평론, 2010. 6. 23, 391p.

2011 34. 『전통을 보는 열가지 시선』(共著), 주류성, 2011. 12, 247p.

2012 35. 『한국 그림의 전통』(著), 사회평론, 2012. 2. 29, 588p.

36. 『한국 미술사 연구』(著), 사회평론, 2012. 11. 23, 800p.

2013 37. 『한국 고분벽화 연구』(著), 사회평론, 2013. 6. 21, 327p.

2015 38. 『조선시대 산수화 특강』(著), 사회평론아카데미, 2015. 9. 15, 522p.

2016 39. 『한국의 해외문화재』(著), 사회평론아카데미, 2016. 10. 17, 311p.

2019 40. 『한국 회화의 4대가』(著), 사회평론아카데미, 2019. 11. 21, 451p.

일문 저서

1985　1.『絵画』, 孔泰瑢 訳, 国宝: 韓国7000年美術大系 10, 東京: 竹書房, 1985. 1, 300p.

1987　2.『韓国絵画史』, 藤本幸夫・吉田宏志 共訳, 東京: 吉川弘文館, 1987. 3. 10, 462p.

　　　3.『韓国の風俗画』, 韓国美術シリーズ 12, 東京: 近藤出版社, 1987. 12. 20, 61p.

영문 저서

1986　1. *Korean Art Treasures* (co-authored by Kim Won-yong et al.), Eds. Rod-
erick Whitfield and Park Young-Sook, Seoul: Yekyong Publications,
1986, 412p.

2008　2. *The Artistry of Early Korean Cartography* (co-authored by Han Young-
Woo and Bae Woo-Sung), trans. Choi Byong-Hyon, Larkspur, CA: Tamal
Vista Publications, 2008, 209p.

기타 서양어 저서

2014　Ahn Hwi-Joon, *Die Malerei des Reiches Goguryeo: Eine alte Koreanische
Kultur wird im Bild wieder lebendig*, Schesslitz: Ostasien, 2014, 151p.
(독문 저서)

2021　Ahn Hwi-Joon, *Les Fresques de Koguryŏ : Splendeurs de l'art funéraire
coréen (IVe - VIIe siècle)*, trans. Nae-young Ryu and Andrea Paganini,
Paris : Hémisphères Editions, 2021, 384p. (불문 저서)

국문 논문

1974　1.「安堅과 그의 畵風-〈夢遊桃源圖〉를 中心으로」,『震檀學報』38, 學會創立40周年
紀念特別號, 震檀學會, 1974. 10. 25, pp. 49-80.

　　　2.「俗傳 安堅 筆〈赤壁圖〉考究」,『弘益美術』3, 弘益大學校 美術大學, 1974. 11.
15, pp. 77-86.

1975　3.「朝鮮王朝 初期의 繪畵에 對하여」,『月刊 對話』53, 크리스찬아카데미, 1975.
3. 20, pp. 81-89.

　　　4.「〈蓮榜同年一時曹司契會圖〉小考」,『歷史學報』65, 歷史學會, 1975. 3. 31, pp.
117-123.

5. 「朝鮮王朝 初期의 繪畫」, 『韓國文化의 狀況分析』, 크리스챤아카데미 編, 韓國아
카데미叢書 5, 三省出版社, 1975. 6, pp. 364-375.

6. 「(朝鮮王朝 後期)美術의 새 傾向」, 『조선 후기의 문화』, 한국사 14, 국사편찬위
원회, 1975. 12, pp. 417-433.

7. 「16世紀 中葉의 契會圖를 통해 본 朝鮮王朝時代 繪畫樣式의 變遷」, 『美術資料』
1, 國立中央博物館, 1975. 12, pp. 36-42.

1976 8. 「朝鮮王朝 初期의 繪畫와 日本 室町時代의 水墨畫」, 『韓國學報』 3, 一志社,
1976. 6. 5, pp. 2-21.

9. 「許九敍 筆 〈山水圖〉에 對하여」, 『考古美術』 129 · 130, 兮谷 崔淳雨先生 華甲紀
念 論文集, 韓國美術史學會, 1976. 6. 15, pp. 175-178.

10. 「安堅의 생애와 작품」, '李朝 人物繪畫史,' 『讀書生活』 9, 三省出版社, 1976. 8.
1, pp. 258-270.

1977 11. 「秀文과 文淸의 생애와 작품」, '李朝 人物繪畫史,' 『讀書生活』 14, 三省出版社,
1977. 1. 1, pp. 152-168.

12. 「朝鮮王朝 後期 繪畫의 新動向」, 『考古美術』 134, 韓國美術史學會, 1977. 6.
15, pp. 8-20.

13. 「韓國 浙派畫風의 研究」, 『美術資料』 20, 國立中央博物館, 1977. 6, pp. 24-62.

1978 14. 「傳 安堅 筆 〈四時八景圖〉」, 『考古美術』 136 · 137, 樹默 秦弘燮博士 華甲紀念論
文集, 韓國美術史學會, 1978. 3. 15, pp. 72-78.

15. 「國立中央博物館 所藏 〈瀟湘八景圖〉」, 『考古美術』 138 · 139, 蕉雨 黃壽永博士
華甲紀念 論文集, 韓國美術史學會, 1978. 9. 15, pp. 136-142.

1979 16. 「韓國 繪畫의 傳統」, 『韓國의 民族文化: 그 傳統과 現代性』, 開院紀念 國內學術
大會 報告論叢 79-1, 韓國精神文化研究院, 1979. 2. 28, pp. 223-238; 『韓國 繪
畫의 傳統』(著), 韓國美術叢書, 文藝出版社, 1988. 8. 20, pp. 13-33.

17. 「16世紀 朝鮮王朝의 繪畫와 短線點」, 『震檀學報』 46 · 47, 藜堂 金載元博士 古稀
紀念 特輯號, 震檀學會, 1979. 6, pp. 217-239.

18. 「高麗 및 朝鮮王朝 初期의 對中 繪畫交涉」, 『亞細亞學報』 13, 亞細亞學術研究
會, 1979. 11. 10, pp. 141-170.

19. 「來朝 中國人畫家 孟永光에 對하여」, 全海宗博士 華甲紀念 史學論叢 編輯委員
會 編, 『全海宗博士 華甲紀念 史學論叢』, 一潮閣, 1979. 12. 15, pp. 677-698.

1980 20. 「朝鮮 初期 및 中期의 山水畫」, 安輝濬 責任監修, 『山水畫(上)』 韓國의 美 11,
中央日報社, 1980. 5. 15, pp. 163-175.

21. 「韓國 山水畵의 發達 硏究」,『美術資料』26, 國立中央博物館, 1980. 6, pp. 12-38;「韓國 山水畵의 發達」(著),『韓國 繪畵의 傳統』, 韓國美術叢書, 文藝出版社, 1988. 8. 20, pp. 94-161.

1981 22. 「繪畵와 白磁」, 韓國史硏究會 編,『韓國史硏究入門』, 知識産業社, 1981. 3. 27, pp. 329-336.

23. 「傳統文化論: 美術」, 李家源 外 編,『韓國學硏究入門』, 知識産業社, 1981. 9. 25, pp. 190-203.

24. 「近代 指向의 諸問題: 繪畵의 새 傾向」, 李家源 外 編,『韓國學硏究入門』, 知識産業社, 1981. 9. 25, pp. 339-344.

1982 25. 「朝鮮 後期 및 末期의 山水畵」(責任監修),『山水畵(下)』, 韓國의 美 12, 中央日報社, 1982. 4. 10, pp. 202-211.

26. 「世宗朝의 美術」,『世宗朝 文化의 再認識』, 國內學術大會 報告論叢 82-2, 韓國精神文化硏究院, 1982. 4. 26, pp. 61-71.

27. 「高麗 및 朝鮮王朝의 文人契會와 契會圖」,『古文化』20, 韓國大學博物館協會, 1982. 6. 1, pp. 3-13.

28. 「韓國의 文人契會와 契會圖」, 韓相福 編,『한국인과 한국문화–인류학적 접근』, 深雪堂, 1982. 8. 30, pp. 240-255;『韓國 繪畵의 傳統』(著), 韓國美術叢書, 文藝出版社, 1988. 8. 20, pp. 368-392.

1983 29. 「韓國美術史의 軌跡」, 大韓民國學術院 編,『韓國學入門』, 大韓民國學術院, 1983. 12. 26, p. 99-120.

1984 30. 「韓國의 繪畵와 美意識」, 金正基 外 共著, 韓國精神文化硏究院 編,『한국미술의 미의식』, 정신문화문고 3, 高麗苑, 1984. 5. 5, pp. 133-194;『韓國 繪畵의 傳統』(著), 韓國美術叢書, 文藝出版社, 1988. 8. 20, pp. 34-93.

31. 「韓國古代 美術文化의 性格–繪畵를 中心으로」,『第27回 全國歷史學大會 發表要旨』, 韓國美術史學會, 1984. 6. 1, pp. 20-32.

32. 「韓國 繪畵의 變遷」, 編著,『繪畵』, 國寶 10, 藝耕産業社, 1984. 8. 10, pp. 199-210;『회화』(編著, 한철모 譯), 韓英對譯本, 국보 10, 웅진출판주식회사, 1992. 7. 5, pp. 199-214;「한국 전통회화의 흐름」(講義錄),『제4기 박물관대학: 한국의 전통회화』, 京畿道博物館, 1998, pp. 5-16.

33. 「韓國 肖像畵 槪觀」, 編著,『繪畵』, 國寶 10, 藝耕産業社, 1984. 8. 10, pp. 219-222; 編著, 한철모 譯,『회화』, 韓英對譯本, 국보 10, 웅진출판주식회사, 1992. 7. 5, pp. 226-230.

34.「韓國의 美術批評을 論함」,『예술과 비평』가을·3, 서울신문사, 1984. 9, pp. 34-49.

35.「『觀我齋稿』의 繪畵史的 意義」, 韓國精神文化硏究院 資料調査室 編,『觀我齋 稿』, 古典資料叢書 84-1, 韓國精神文化硏究院, 1984. 11. 30, pp. 3-17.

36.「조선시대의 미술-회화」, 大韓民國藝術院 編,『韓國美術史』, 韓國藝術史叢書 2, 大韓民國藝術院, 1984. 12. 25, pp. 391-447.

1985 37.「韓國 學校美術敎育의 問題點과 改善方案-大學에서의 敎育을 中心으로」,『정 신문화연구』봄·24, 한국정신문화연구원, 1985. 3. 30, pp. 109-140;「대학 미술교육의 개선책: 미술교육 정책의 개선책」,『美術世界』14: 2-11, 1985. 11. 1, pp. 128-135.

38.「韓國 風俗畵의 發達」, 責任監修,『風俗畵』, 韓國의 美 19, 中央日報社, 1985. 7. 20, pp. 168-181; 著,『韓國 繪畵의 傳統』, 韓國美術叢書, 文藝出版社, 1988. 8. 20, pp. 310-367.

39.「개설: 朝鮮 前半期의 繪畵」, 編著,『韓國 I: 朝鮮 前半期의 繪畵』, 東洋의 名畵 1, 三省出版社, 1985. 9. 20, pp. 135-152.

40.「개설: 조선 후기 회화의 신동향」, 崔淳雨·鄭良謨 共編著,『韓國 II: 朝鮮 後半 期의 繪畵』, 東洋의 名畵 2, 三省出版社, 1985. 9. 20, pp. 129-136.

1986 41.「己未年銘 順興邑內里 古墳壁畵의 內容과 意義」,『順興邑內里 壁畵古墳』, 文化 財管理局 文化財硏究所, 1986. 3. 10, pp. 61-99;『順興邑內里 壁畵古墳 發掘調 査 報告書』, 大邱大學校 博物館, 1995. 10. 16, pp. 148-175.

42.「韓·日 繪畵 關係 1500年」, 國立中央博物館 編,『朝鮮時代 通信使(1986. 8. 22-10. 10, 國立中央博物館)』, 三和出版社, 1986. 8. 20, pp. 125-147; 著,『韓國 繪畵의 傳統』, 韓國美術叢書, 文藝出版社, 1988. 8. 20, pp. 393-442.

43.「韓國에 있어서 南宗山水畵風의 受容과 展開」,『第15回 國際藝術심포지엄 論 文集』, 大韓民國藝術院, 1986. 10. 31, pp. 21-32.

44.「韓國 社會美術敎育의 問題와 對策」,『정신문화연구』31, 한국정신문화연구 원, 1986. 12. 30, pp. 101-120.

1987 45.「韓國 南宗山水畵風의 變遷」, 三佛 金元龍敎授 停年退任論叢 刊行委員會 編, 『三佛 金元龍敎授 停年退任 紀念論叢 II』, 一志社, 1987. 8. 20, pp. 6-48; 著,『韓 國 繪畵의 傳統』, 韓國美術叢書, 文藝出版社, 1988. 8. 20, pp. 250-309.

46.「朝鮮王朝 末期(약1850-1910)의 繪畵」, 國立中央博物館 編,『韓國 近代繪畵 百 年(1850-1910)』, 三和書籍株式會社, 1987. 11. 20, pp. 191-209.

1988　47.「韓國 大學美術敎育의 基本 方向」,『美術史學』2, 한국미술사교육연구회, 1988. 6. 1, pp. 3-17.

48.「朝鮮初期 安堅派 山水畵 構圖의 系譜」, 蕉雨 黃壽永博士 古稀紀念論叢 刊行委員會 編,『蕉雨 黃壽永博士 古稀紀念 美術史學 論叢』, 通文館, 1988. 6. 10, pp. 823-844.

49.「韓國 古代繪畵의 特性과 意義-三國時代의 人物畵를 中心으로(上)」,『美術資料』41, 國立中央博物館, 1988. 6, pp. 32-56.

50.「韓國의 瀟湘八景圖」,『韓國 繪畵의 傳統』(著), 韓國美術叢書, 文藝出版社, 1988. 8. 20, pp. 162-249.

51.「朝鮮王朝時代의 畵員」,『韓國文化』9, 서울大學校 韓國文化研究所, 1988. 11. 15, pp. 147-178.

52.「高麗時代의 人物畵」,『考古美術』180, 韓國美術史學會, 1988. 12. 15, pp. 3-23.

53.「韓國 古代繪畵의 特性과 意義-三國時代의 人物畵를 中心으로(下)」,『美術資料』42, 國立中央博物館, 1988. 12, pp. 24-55.

1989　54.「三國時代 繪畵의 日本 傳播」,『國史館論叢』10, 國史編纂委員會, 1989. 12. 26, pp. 153-226.

55.「奎章閣 所藏 繪畵의 內容과 性格」,『韓國文化』10·別卷, 서울大學校 韓國文化研究所, 1989. 12. 30, pp. 309-393.

1991　56.「韓國 現代美術의 課題」,『美術史學』5, 한국미술사교육연구회, 1991. 8. 10, pp. 5-21.

57.「韓國의 宮闕圖」, 文化部 文化財管理局 箸,『東闕圖』, 한국문화재보호협회, 1991. 12, pp. 21-62.

1992　58.「朝鮮王朝時代의 繪畵-初期의 繪畵를 中心으로」, 翰林科學院 編,『韓國美術史의 現況』, 翰林大學校 開校10周年紀念 學術 심포지엄 論叢, 翰林科學院 叢書 7, 圖書出版 藝耕, 1992. 5. 12, pp. 305-327.

1993　59.「坡州 瑞谷里 高麗 壁畵墓의 壁畵」,『坡州 瑞谷里 高麗 壁畵墓: 發掘調查 報告書』, 文化財管理局 文化財研究所, 1993. 7. 31, pp. 83-91.

60.「한국 전통회화의 변천」, 柳永益 編,『한국의 예술전통』, 한국국제교류재단, 1993. 10, pp. 81-147.

61.「高麗 佛畵의 繪畵史的 意義」,『高麗, 영원한 美: 高麗 佛畵 特別展』, 三星美術文化財團, 1993. 12. 10, pp. 182-189.

1995 62. 「韓國의 古地圖와 繪畵」, 『海東地圖: 解說·索引』, 奎章閣 資料叢書, 서울大學校 奎章閣, 1995. 4. 25, pp. 48-59; 『문화역사지리』 7, '韓國의 古地圖' 特輯, 韓國 文化歷史 地理研究會, 1995. 8. 31, pp. 47-53.

63. 「한국 전통회화의 변천」, 共編, 이종숭 外 共譯, 『한국의 전통미술』, 헥사 커 뮤니케이션즈, 1995. 6. 1, pp. 65-138.

64. 「朝鮮末期 畵壇과 近代 繪畵로의 移行」, 『韓國 近代繪畵 名品』, 國立光州博物 館, 1995. 9, pp. 128-144.

65. 「한국미술의 특성과 변천」, 李大源 外 共編, 『한국미술 名品 100選』), '95 미 술의 해 조직위원회·도서출판 에이피인터내셔널, 1995. 12. 26, pp. 9-29.

1996 66. 「문화, 어떻게 할 것인가」, 21세기 문화연구회 編, 『교수 10인이 풀어본 한 국과 일본 방정식』, 삼성경제연구소, 1996. 6. 20, pp. 243-297.

67. 「조선시대 회화의 흐름」, 『湖巖美術館 名品圖錄 II: 古美術 2』, 三星文化財團, 1996. 7. 1, pp. 191-197.

68. 「美術交涉史 研究의 諸問題」, 韓國美術史學會 編, 『高句麗 美術의 對外交涉』, 第 4回 全國美術史學大會 論叢, 圖書出版 藝耕, 1996. 11. 1, pp. 9-21.

69. 「朝鮮時代 前半期의 山水畵」, 『朝鮮前期 國寶展: 위대한 문화유산을 찾아서 (2)』, 三星文化財團, 1996. 12. 14, pp. 260-270.

70. 「회화」, 『조선 초기의 문화 II』, 한국사 27, 국사편찬위원회, 1996. 12. 30, pp. 533-569.

1997 71. 「조선왕조 중기 회화의 제양상」, 『美術史學研究』 213, 韓國美術史學會, 1997. 3. 30, pp. 5-57.

72. 「한국 회화사상(繪畵史上)의 경기도」, 『京畿國寶: 包容과 슬기의 자취』, 京畿 道博物館, 1997. 6, pp. 101-107.

1998 73. 「韓國 繪畵의 保存과 活用」, 『문화재의 보존과 활용을 위한 韓·中·日 국제학 술심포지엄』, 동국대학교 문화예술대학원, 1998. 9. 16, pp. 153-170.

74. 「고구려 고분벽화의 흐름」, 韓國佛敎美術史學會 編, 『講座 美術史』 10, '高句 麗·渤海研究 I' 特別號, 韓國美術史研究會, 1998. 9, pp. 73-103.

75. 「회화」, 『통일신라』, 한국사 9, 국사편찬위원회, 1998. 12. 10, pp. 478-484.

76. 「회화」, 『조선중기의 사회와 문화』, 한국사 31, 국사편찬위원회, 1998. 12. 29, pp. 446-488.

1999 77. 「호림박물관 소장의 회화」, 湖林博物館 學藝研究室 編, 『湖林博物館 名品選集 II』, 成保文化財團, 1999. 5. 7, pp. 201-211.

78. 「李寧과 高麗의 繪畵」, 『美術史學 論叢』 221·222, 1999. 6, pp. 33-42.

2000 79. 「나의 한국회화사 연구」, 『美術史論壇』 10, 2000. 8, pp. 323-338.

80. 「한국 현대 문화의 몇 가지 근본 문제」, 『정신문화연구』 81, 2000, pp. 3-14.

2001 81. 「김재원 박사와 김원용 교수의 미술사적 기여」, 『美術史論壇』 13, 2001, pp. 291-304.

2002 82. 「松隱 朴翊墓의 벽화」, 『考古歷史學志』 17·18, 2002. 10, pp. 579-604; 沈奉 謹 編, 『密陽 古法里壁畵墓』, 古蹟調査報告書 35, 東亞大學校 博物館, 2002. 12, pp. 177-205.

83. 「한국 문화의 특성: 미술」, 국사편찬위원회 編, 『한국사 1, 총설』, 탐구당, 2002. 12, pp. 471-493.

2004 84. 「高句麗 文化의 性格과 位相: 古墳壁畵를 中心으로」, 한국고대사학회 편, 『고 구려의 역사와 문화유산』, 서경문화사, 2004. 9. 15, pp. 21-62, 63-64.

2005 86. 「韓國美術史上 中國美術의 意義」, 『中國史研究』 35, 2005. 4, pp. 1-25; 『美 術을 通해 본 中國史』, 中國史學會 第5回 國際學術大會論文集, 2004. 10, pp. 15-28.

87. 「표암(豹庵) 강세황(姜世晃)과 18세기의 예단(藝壇)」, 『豹庵 姜世晃과 18세 기 조선의 문예동향』, 우일출판사, 2005. 3, pp. 8-19.

88. 「謙齋 鄭敾(1676-1759)의 瀟湘八景圖」, 『美術史論壇』 20, 2005. 6. 30, pp. 7-48.

89. 「동궐도 그리기」, 『동궐도 읽기』, 문화재청 창덕궁관리소, 2005. 12. 23, pp. 11-23.

2006 90. 「조선왕조 전반기(前半期) 미술의 대외(對外) 교섭」, 『朝鮮 前半期 美術의 對 外交涉』, 예경, 2006. 6, pp. 9-37.

91. 「어떤 현대미술이 '한국' 미술사에 편입될 수 있을까」, 석남 이경성 미수기 념 논총운영위원회 편, 『한국현대미술의 단층: 石南 李慶成 米壽記念論叢』, 삶 과꿈, 2006. 2. 15, pp. 13-25; 중동 개교 100주년 기념사업 추진위원회 편, 『중동미술-중동 개교 100주년 기념』, 다할미디어, 2006. 4. 30, pp. 55-66.

2007 92. 「백제의 회화」, 『百濟의 美術』, 百濟文化史大系 研究叢書 14, 충청남도 역사문 화연구원, 2007. 6, pp. 413-436.

93. 「미술사 저술(著述)의 몇 가지 근본문제」, 『美術史學研究』 254, 2007. 6, pp. 135-149.

94. 「미술사의 근본 문제」, 『東岳美術史學』 8, 2007. 6, pp. 205-211.

95.「匪懈堂 安平大君의 瀟湘八景圖」, 문화재청 編,『비해당 소상팔경시첩(해설)』, 문화재청, 2007. 12. 20, pp. 42-62.

2008 96.「한국미술의 특성」, 한국사특강편찬위원회 編著,『(개정신판) 한국사특강』, 서울대학교 출판부, 2008. 8, pp. 317-328.

2009 97.「원주 동화리 노회신묘 벽화의 의의」, 國立中原文化財研究所 編,『原州 桐華里 盧懷愼壁畵墓 발굴조사보고서』, 國立中原文化財研究所 學術研究叢書 第3冊, 국립중원문화재연구소, 2009. 11. 30, pp. 127-135.

2012 98.「솔거(率居): 그의 신분, 활동연대, 화풍」,『美術史學研究』274, 2012. 6, pp. 5-29.

99.「겸재(謙齋) 정선(鄭敾, 1676-1759)과 그의 진경산수화, 어떻게 볼 것인가」,『歷史學報』214, 2012. 6, pp. 1-29;『겸재와 미술인문학 연구』, 겸재정선기념관 학술연구지 1, 창간호, 2013. 12, pp. 125-147.

2018 100.「천수국만다라수장(天壽國曼茶羅繡帳)에 관한 신고찰(新考察)」,『美術資料』93, 2018. 6. 20, pp. 13-35.

101.「안평대군(安平大君, 1418-1453): 그의 인물됨과 문화적 기여」,『2018년 한국서예학회 추계학술대회 발표논문집: 안평대군 이용의 삶과 예술(안평대군 탄생 600주년 기념, 2018. 12. 8)』, 한국서예학회, 2018, pp. 7-38;「안평대군(安平大君) 이용(李瑢, 1418-1453)의 인물됨과 문화적 기여」,『美術史學研究』300, 2018. 12, pp. 5-43.

일문 논문

1977 1.「朝鮮王朝初期の絵画と日本室町時代の水墨画」,『李朝の水墨画』, 水墨美術大系 別巻 2, 東京: 講談社, 1977. 8, pp. 193-200.

2.「高麗及び李朝初期における中国画の流入」,『大和文華』62, 1977. 7, pp. 1-17.

1985 3.「李朝(李氏朝鮮王朝)初期の山水画」,『国際交流美術史研究会 第三回シンポジアム: 東洋における山水表現II』, 国際交流美術史研究会, 1985. 3.

1988 4.「韓国古代美術文化の性格–絵画を中心にみる」, 齊藤忠·江坂輝彌 編,『先史·古代の韓国と日本』, 東京: 築地書館, 1988. 6. 1, pp. 81-95.

1989 5.「朝鮮王朝後期絵画の新傾向(上)」,『韓国文化』11-2, 東京: 自由社, 1989. 2, pp. 28-34.

6.「朝鮮王朝後期絵画の新傾向(下)」,『韓国文化』11-3, 東京: 自由社, 1989. 3, pp. 10-15.

7. 「風俗画の發達−古代から朝鮮王朝後期までを中心に」, 『季刊コリアナ』 2-1, ソウル: 韓国国際文化協會, 1989. 3. 15, pp. 29-45.

1996 8. 「朝鮮時代絵画の流れ」, 『湖巖美術館 名品圖錄 II: 古美術 2』(日文版), ソウル: 三星文化財團, 1996. 7. 1, pp. 191-196.

1999 9. 「李寧と安堅−高麗と朝鮮時代の絵画」, 菊竹淳一·吉田宏志 責任編集, 『朝鮮王朝』, 世界美術大全集 東洋篇 第11卷, 東京: 小学館, 1999. 12. 20, pp. 89-96.

2008 10. 「朝鮮王朝の前半期(初期及び中期)に於ける對中·對日美術交流」, 丁仁京 訳, 『朝鮮学報』 209, 2008. 10, pp. 1-34.

중문 논문

2004 1. 「在韓國研究中國美術史的意義與成果」, 『通過美術看中國歷史』, 中國史學會 第5回 國際學術大會論文集, 2004. 10, pp. 15-23.

2012 2. 「朝鮮时代的畵員」, 『故宮博物院院刊』 2012年6期, 总第164期, 北京: 紫禁城出版社, 2012. 11. 30, pp. 6-27.

영문 논문

1970 1. "Paintings of the Nawa-Monju: Mañjuśrī Wearing a Braided Robe," *Archives of Asian Art*, vol. 24, New York: Asia Society, 1970-1971, pp. 36-58.

1974 2. "Korean Landscape Painting in the Early Yi Period: The Kuo Hsi Tradition," Ph.D. diss., Cambridge, MA: Harvard University, June 1974, 283p.

1975 3. "Two Korean Landscape Paintings of the First Half of the 16th Century," *Korea Journal*, vol. 15, no. 2, Seoul: Korean National Commission for UNESCO, February 1975, pp. 31-41.

1979 4. "Portraiture of Korea," *Korea Journal*, vol. 19, no. 12, Seoul: Korean National Commission for UNESCO, December 1979, pp. 39-42.

1980 5. "An Kyŏn and A Dream Journey to the Peach Blossom Land," *Oriental Art*, vol. 26, no. 1, Surrey: Oriental Art Magazine, Spring 1980, pp. 60-71.

1981 6. "Chinese Influence on Korean Landscape Painting of the Yi Dynasty (1392-1910)," *International Symposium on the Conservation and Restoration of Cultural Property: Interregional Influences in East Asian Art*

History, Tokyo: Tokyo National Research Institute of Cultural Properties, 1981, pp. 213-223.

1982 7. "A History of Painting in Korea," *Arts of Asia*, vol. 12, no. 2, Hong Kong: Arts of Asia Publications, March/April 1982, pp. 138-149.

1986 8. "History of Korean Art: A Review of Studies," *Introduction to Korean Studies*, Seoul: The National Academy of Sciences, December 1986, pp. 137-162.

1987 9. "Korean Landscape Painting of the Early and Middle Choson Period," *Korea Journal*, vol. 27, no. 3, Seoul: Korean National Commission for UNESCO, March 1987, pp. 4-17.

1992 10. "The Korean Painting Tradition," 'Traditional Painting: Window on the Korean Mind,' *Koreana*, vol. 6, no. 3, Seoul: The Korea Foundation, March 15, 1992, pp. 6-13.

 11. "A Scholar's Art: Painting in the Tradition of the Chinese Southern School," *Koreana*, vol. 6, no. 3, Seoul: The Korea Foundation, March 15, 1992, pp. 26-33.

 12. "The Arts under King Sejong," *King Sejong the Great: The Light of 15th Century Korea*, Ed. Young-Key Kim-Renaud, Washington, DC: International Circle of Korean Linguistics, 1992, pp. 79-85; Rev. 1997, pp. 81-85.

1993 13. "Traditional Korean Painting," *Korean Art Tradition*, Ed. Lew Youngik, Trans. Han Cheol-mo, Seoul: The Korean Foundation, October 1993, pp. 81-147.

1995 14. "Transition of Traditional Korean Painting," *Korean Traditional Art*, Seoul: Korean Culture & Arts Foundation and Hexa Communications, 1995, pp. 65-138.

 15. "Characteristics and Transformation of Korean Art," *Korean Art: 100 Masterpieces*, Ed. '95 Year of Art Organizing Committee, Seoul: AP International, 1995, pp. 9-29.

 16. "Literary Gatherings and Their Paintings in Korea," *Seoul Journal of Korean Studies*, vol. 8, Seoul: Institute of Korean Studies, Seoul National University, 1995, pp. 85-106.

1996 17. "Development of Paintings in the Chosun Period," *Masterpieces of the*

Ho-Am Art Museum, vol. 2, Ed. Ho-Am Art Museum, 2 vols, Seoul: Samsung Foundation of Culture, 1996, pp. 191-197.

1997 18. "Korean Influence on Japanese Ink Paintings of the Muromachi Period," *Korea Journal*, vol. 37, no. 4, Seoul: Korean National Commissions for UNESCO, Winter 1997, pp. 195-220.

1998 19. "The Origin and Development of Landscape Painting in Korea," *Arts of Korea*, New York: The Metropolitan Museum of Art, 1998, pp. 294-329.

2001 20. "Art Historical Contributions by Dr. Kim Che-won and Prof. Kim Won-yong," *Art History Forum*, vol. 13, Seoul: Center for Art Studies (Han'guk Misul Yon'guso), 2001, pp. 291-304.

2009 21. "Dr. Kim Chae-won and Professor Kim Won-yong and Their Contributions to Art History," *Early Korea*. Vol. 2: The Samhan Period in Korean History, Ed. Mark E. Byington, Cambridge, MA: Early Korea Project, Korea Institute, Harvard University, 2009, pp. 179-204.

 22. "Keynote Speech II: The Chinese Legacy in Korean Painting," *Beyond Boundaries: Proceedings of the 2008 International Symposium on Chinese and Korean Painting* (December 28, 2009), Seoul: The National Museum of Korea, 2009, pp. 98-139.

 23. "Korean Genre Painting," *The International Journal of Korean Art and Archaeology*, vol. 3, Seoul: The National Museum of Korea, 2009, pp. 68-105.

2010 24. "Korean Art through the Millennia: A Legacy of Masterpieces," *Masterpieces of Korean Art,* Seoul: The Korea Foundation, 2010, pp. 8-31.

2012 25. "Keynote Speech: What Should We do for Cultural Property Taken Out to Other Countries?" *International Conference of Experts on the Return of Cultural Property* (October 16-17, 2012), Seoul: Overseas Korean Cultural Heritage Foundation, 2012, pp. 5-8.

2013 26. "Maximizing the Value of Overseas Korean Cultural Property: Return vs. Local Use," *What Should We Do with Overseas Korean Cultural Property*, Seoul: Overseas Korean Cultural Heritage Foundation, December 12, 2013, pp. 29-39.

2015 27. "Development of Goguryeo Tomb Murals," *Journal of Korean Art &*

Archaeology, vol. 9, Seoul: National Museum of Korea, 2015, pp. 9-31.

기타 서양어 논문

1987 1. "La Tradición del Arte Pictórico de Corea," 'Pintura Tradicional: Ventana en la Miente Coreana,' *Koreana* (Edición Español), Otoño, tomo 6, no. 3, Seúl: Fundación Corea, Octubre 26, 1987, pp. 6-13.

2. "El Arte de un Erudito: Pinturas Bajo la Tradición de la Escuela China del Sur," *Koreana* (Edición Español), Otoño, tomo 6, no. 3, Seúl: Fundación Corea, Octubre 26, 1987, pp. 26-33.

1999 3. "Die Landschaftsmalerei der Südschule in Korea," *Korea: Die Alten Königreiche*, München: Hirmer Verlag GmbH, 1999, pp. 69-80.

국문 학술단문(學術短文)(논설·서평·전시평·수필·기타)

1974 1. 「大學 博物館과 美術史 敎育–美國에서의 例」, 『博物館 新聞』 38, 國立中央博物館, 1974. 4. 1, 1면.

2. 「미술사 一言: 看過의 문제점」, '올바른 定意 정립을 위한 章 18: 美術論,' 『弘大學報』 268, 弘益大學校, 1974. 9. 1, 4면.

3. 「李朝 美術의 멋과 意義」, 『서강타임스』 99, 1974. 11. 15, 4면.

1975 4. 「傳統미술과 現代미술」(講演抄), 第17回 在釜 弘益大出身美術展紀念 釜山招請 美術講演會(1975. 2. 13, 釜山: 부산 데파트) 要旨, 『부산일보』 9554, 1975. 2. 16, 5면; 『국제신보』 9217, 1975. 2. 16, 5면; 『弘大學報』 275, 弘益大學校, 1975. 3. 1, 2면.

5. 「韓國 山水畵의 發達」(講演抄), 第13回 韓國大學博物館協會 聯合展紀念 講演會 (1975. 6. 2. 弘益大學校 理工學館) 要旨, 『弘大學報』 281, 弘益大學校, 1975. 6. 1, 2면.

1976 6. 「外國人의 對韓偏見」, '고임돌' 『서울신문』 9650, 1976. 5. 1, 5면.

7. 「얼마나 됩니까」, '고임돌' 『서울신문』 9658, 1976. 5. 11, 5면.

8. 「創作과 돈」, '고임돌' 『서울신문』 9664, 1976. 5. 18, 5면.

9. 「西洋文化와 傳統文化」, '고임돌' 『서울신문』 9670, 1976. 5. 25, 5면.

10. 「韓國 美術의 어제·오늘·내일」(講義案), 『韓國 企業의 새로운 挑戰』, 韓國經

營研究院 最高經營者 雪嶽山會議(1976. 7. 29-8. 1) 講義案, 1976, pp. 39-44.

11. 「金泳鎬 編譯『小癡實錄』(瑞文堂, 1976)-朝鮮後期 繪畵史 研究의 集合體」(書評), 『讀書生活』10, 三省出版社, 1976. 9. 1, pp. 264-265.

12. 「李東洲 著『日本속의 韓畵』(圖書出版 瑞文堂, 1974. 10. 1)」(書評), 『韓國學報』겨울·5: 2-4, 一志社, 1976. 12. 5, pp. 242-247.

13. 「韓國 南宗畵의 始原에 關한 考察」, '第19回 全國 歷史學大會(1976. 5. 28-29. 中央大學校) 紀要', 『東洋史學研究』11-별책부록, 東洋史學會, 1976. 12, pp. 262-265.

14. 「東洋畵의 南北宗」, 『君子社會』3, 首都女子師範大學 社會敎育科, 1976. 12, pp. 5-8.

15. 「1973-1975年度 韓國史學界의 回顧와 展望-美術史(高麗·朝鮮)」, 『歷史學報』72, 歷史學會, 1976. 12. 31, pp. 178-188.

1977 16. 「보스톤 美術博物館」, 『月刊 三星文化文庫』44, 三星美術文化財團, 1977. 4. 20, 4면.

17. 「未公開繪畵 特別展(1977. 4. 20-5. 29. 國立中央博物館)에 부쳐」, 『弘大學報』317, 弘益大學校, 1977. 5. 1, 4면; 「미공개회화 특별전(1977. 4. 20-5. 29. 國立中央博物館)을 통해 본 韓國 繪畵」(講義錄, 1977. 4. 29. 上同), 『博物館 新聞』70, 國立中央博物館, 1977. 5. 1, 1면.

18. 「日本 奈良 大和文華館 所藏〈煙寺暮鐘圖〉解說」, 『季刊美術』여름·3: 2-3, 中央日報·東洋放送, 1977. 5. 1, pp. 40-41.

19. 「國立中央博物館 所藏 未公開繪畵 特別展(1977. 4. 20-5. 29. 國立中央博物館)의 斷想-새 資料로 본 韓國 繪畵의 特性」, 『空間』119: 12-5, 空間社, 1977. 5. 15, pp. 18-21.

20. 「白承吉 編譯『中國 藝術의 世界: 繪畵와 書藝』(悅話堂, 1977): 書畵를 통한 思想的 측면 考察」(書評), 『內外出版界』2-5, 韓國出版販賣, 1977. 7. 1, pp. 68-70.

21. 「小癡 許鍊 筆〈雪中高士圖〉」, '民族 繪畵의 發掘: 韓國의 文人畵 1', 『讀書新聞』342, 讀書新聞社, 1977. 9. 4, 1면.

22. 「李朝 繪畵를 어떻게 볼 것인가」(講義錄), '傳統藝術의 理解와 鑑賞을 위한 空間 夏季大學(1977. 8. 22-26. 小劇場 空間 舍廊)', 『空間』123-권말부록: 12-9. 空間社, 1977. 9. 15, pp. 93-94.

23. 「鵝溪 李山海 筆〈寒菊圖〉」, '民族 繪畵의 發掘: 韓國의 文人畵 7', 『讀書新聞』

348, 讀書新聞社, 1977. 10. 16, 4면.

24. 「香壽 丁學敎 筆 〈奇巖圖〉」, '民族 繪畫의 發掘: 韓國의 文人畫 11', 『讀書新聞』 352, 讀書新聞社, 1977. 11. 13, 4면.

25. 「中國 歷代書畫 特別展(1977. 11. 16-25. 德壽宮 現代美術館)」, 『中央日報』 3756, 1977. 11. 16, 3면.

26. 「明代의 藍瑛畫 〈松瀑鳴琴圖〉」, '中國 歷代書畫 名品 紙上展 6', 『中央日報』 3765, 1977. 11. 26, 4면.

27. 「高句麗 舞踊塚의 狩獵圖」, '韓國 繪畫의 鑑賞 1', 『박물관 신문』 77, 국립중앙 박물관, 1978. 1. 1, 3면.

28. 「韓陳萬의 '小亭 卞寬植 山水畫에 관한 硏究'」, 『讀書新聞』 361, 讀書新聞社, 1978. 1. 22, 10면.

29. 「中國 古代書畫 紙上展 解說」, 『季刊美術』 5: 3-1, 中央日報 · 東洋放送, 1978. 1. 30, pp. 9-24.

30. 「中國 繪畫의 흐름」, 『季刊美術』 5: 3-1, 中央日報 · 東洋放送, 1978. 1. 30, pp. 25-30.

31. 「高句麗 後期의 山水畫」, '韓國 繪畫의 鑑賞 2', 『박물관 신문』 78, 국립중앙박 물관, 1978. 2. 1, 3면.

32. 「百濟의 繪畫와 山水文塼」, '韓國 繪畫의 鑑賞 3', 『박물관 신문』 79, 국립중앙 박물관, 1978. 3. 1, 3면.

33. 「文明大 著 『韓國의 佛畫』(悅話堂, 1977)」 (書評), 『歷史學報』 77, 歷史學會, 1978. 3. 31, pp. 155-159.

34. 「新羅의 繪畫와 天馬圖」, '韓國 繪畫의 鑑賞 4', 『박물관 신문』 80, 국립중앙 박물관, 1978. 4. 1, 3면.

35. 「高麗時代의 繪畫와 李齊賢 筆 〈騎馬渡江圖〉」, '韓國 繪畫의 鑑賞 5', 『박물관 신문』 81, 국립중앙박물관, 1978. 5. 1, 3면.

36. 「16世紀 繪畫의 一峻法」, 『第21回 全國 歷史學大會(1978. 5. 26-27. 서울大學 校 敎授會館) 發表要旨』, 歷史敎育硏究會, 1978. 5. 20, pp. 166-167.

37. 「安堅의 〈夢遊桃源圖〉」, '韓國 繪畫의 鑑賞 6', 『박물관 신문』 83, 국립중앙박 물관, 1978. 7. 1, 4면.

38. 「姜希顔의 〈高士觀水圖〉」, '韓國 繪畫의 鑑賞 7', 『박물관 신문』 84, 국립중앙 박물관, 1978. 8. 1, 3면.

39. 「동양과 서양의 만남」(譯), H. W. 잰슨 著, 『美術의 歷史』, 三省出版社, 1978.

1978

8. 15, pp. 684-692.

40. 「연구노트: 恭齋 尹斗緒」, '歷史의 故鄕 33,'『日曜新聞』893, 日曜新聞社, 1978. 8. 19, 11면.

41. 「가짜 古書畵 충격 上」, '古美術品의 價値',『朝鮮日報』17692, 1978. 10. 8, 5면.

42. 「文明大 著『韓國美術史學의 理論과 方法』(悅話堂, 1978)」(書評),『歷史學報』80, 歷史學會, 1978. 12. 31, pp. 156-157.

1979 43. 「예술과 역사」,『고등학교 국사 교사용 지도서』, 국사편찬위원회·1종 도서 연구개발위원회 編, 국정교과서주식회사, 1979. 3. 1, pp. 51-52.

44. 「'韓國美術 五千年展(1976. 2. 24-7. 25. 日本; 1979. 5. 1-1981. 6. 14. 美國)' 과 傳統美術」, '우리의 자랑 華麗錦繡 강산과 우리의 精神文化',『政訓』69: 6-9, 國防部, 1979. 9. 1, pp. 36-40.

45. 「회화사를 통해 본 한국 초상화」,『박물관 신문』99, 국립중앙박물관, 1979. 11. 1, 2-3면.

46. 「韓國의 文化傳統과 價値」,『1979年度 第2次 弘報要員 敎育(1979. 11. 13-16) 敎材』, 文化公報部, 1979. pp. 17-33.

47. 「繪畵」,『考古學 美術史 用語 審議資料』, 韓國考古美術研究所, 1979. 12, pp. 330-395.

48. 「韓國의 繪畵」,『韓國 文化의 理解』, 文化公報部, 1979, pp. 144-175.

1981 49. 「李東洲 責任監修『高麗佛畵』(韓國의 美 7, 中央日報社, 1981. 6. 30)」(新刊 紹介)

50. 「文明大 著『韓國彫刻史』(悅話堂, 1980. 12)」(書評),『東亞日報』18234, 1981. 1. 9, 10면.

51. 「朝鮮朝 前期의 繪畵」, 서울신문 創刊35周年紀念 第7回 文化講座(1981. 2. 14. 서울신문회관) 要旨, '傳統探究',『自由』102, 自由社, 1981. 4. 1, pp. 129-130.

52. 「小癡 許鍊」,『許小癡展(1981. 7. 7-19. 新世界美術館)』, 新世界美術館, 1981. 7.

53. 「傳 李慶胤 筆〈濯足圖〉」,『韓國經濟新聞』5572, 1981. 8. 28, 9면.

1982 54. 「韓國 繪畵」, '日曜 文化講座: 紙上 博物館대학',『朝鮮日報』18708, 1982. 1. 24, 7면.

55. 「山水畵」, '日曜 文化講座: 紙上 博物館대학',『朝鮮日報』18726, 1982. 2. 14, 10면.

56. 「續 朝鮮時代 逸名繪畵展에 부쳐」, 『續 朝鮮時代 逸名繪畵: 無落款繪畵 特別展 II(1982. 2. 23-3. 4. 東山房)』, 東山房, 1982. 2. 23.

57. 「회화사」, 『고등학교 국사 교사용 지도서』, 국사편찬위원회·1종도서 연구개발위원회 編, 국정교과서주식회사, 1982. 3. 1, pp. 207-210.

58. 「朝鮮王朝 初期 山水畵의 特色」, 『選美術』 봄·13, 選美術社, 1982. 3. 20, pp. 66-76.

59. 「朝鮮王朝의 水墨畵」, 『釜山直轄市博物館 年報』 5, 釜山直轄市博物館, 1982. 4. 20, pp. 36-41.

60. 「文化財 海外展의 문제점」, 『東亞日報』 18666, 1982. 6. 4, 9면.

61. 「博物館과 國民敎育(上)」, 『박물관 신문』 132, 국립중앙박물관, 1982. 8. 1, 3면.

62. 「日本 奈良에서 展示된 개인 所藏 한국그림들: 우리 繪畵史 空白 메운 秀作」, 『한국일보』 10412, 1982. 8. 28, 8면.

63. 「博物館과 國民敎育(下)」, 『박물관 신문』 133, 국립중앙박물관, 1982. 9. 1, 3면.

64. 「繪畵: 三國時代 이식」, '自尊敎室: 다시보는 韓日史 2', 『서울신문』 11600, 1982. 9. 1, 5면.

65. 「三佛先生님의 文人畵展을 祝賀드리며」, 『三佛 金元龍 文人畵(1982. 10. 20-26. 東山房)』, 東山房, 1982. 10.

66. 「한국 전통미술 단상-삼국시대-고려시대」, 『弘益』 24, 弘益大學校 總學生會, 1982. 11, pp. 135-145.

67. 「『古文化』의 增刊에 붙여」, 『古文化』 21, '한국대학박물관 발전을 위한 협의회 특집', 韓國大學博物館協會, 1982. 12. 31, p. 1.

68. 「'韓國 大學博物館 發展을 위한 協議會' 開催(1982. 11. 19. 濟州大學校 會議室)에 즈음하여」, 『古文化』 21, 韓國大學博物館協會, 1982. 12. 31, pp. 3-4.

1983　69. 「海外의 韓國 文化財」, 『東亞年鑑 1983』, 東亞日報社, 1983. 4. 1, pp. 62-66.

70. 「韓國 民畵 散考」, 『開館1周年紀念 特別展 民畵傑作展(1983. 4. 1-7. 31. 호암미술관)』, 三星美術文化財團, 1983. 4. 1, p. 101-105; 『三星文化』 봄/여름·4: 3-1, 三星美術文化財團, 1983. 8. 5, pp. 37-44.

71. 「韓國 美術의 特性」, 『選美術』 겨울·19, 選美術社, 1983. 12. 30, p. 31-39; 『한국사 특강』, 서울大學校 出版部, 1990. 2. 10, pp. 479-490.

1984　72. 「韓國美術의 特性」, 『自由』 131, 自由社, 1984. 1, pp. 24-30.

73. 「'日帝下 美術敎育의 問題와 當面課題'에 대한 論評(1)」,『韓國 精神文化 研究 의 現況과 進路』, 1982年度 國內 學術大會 報告論叢 84-1, 韓國精神文化研究院, 1984. 3. 30, pp. 216-219.

74. 「安堅의 山水畵」, '韓國美의 뿌리 6,'『東亞日報』19305, 1984. 6. 30, 10면.

75. 「韓國의 繪畵-朝鮮王朝의 繪畵를 中心으로」,『韓國의 考古·美術文化』, 第1回 夏季 市民公開講座(1984. 7. 23-28. 春川: 翰林大學 아시아文化研究所) 敎材, 翰 林大學 아시아文化研究所, 1984, pp. 29-37;「조선시대의 회화」,『한국의 전통 문화』, 第1-2回 夏季 市民公開講座(1984. 7. 23-28; 1985. 8. 8-14. 春川: 翰林 大學 아시아文化研究所) 資料, 翰林大學 아시아 文化研究所 編, 교양총서 1, 한 림대학출판부, 1988. 3. 31, pp. 161-173.

76. 「'政治具象畵'만 허용」, 創刊5周年 特輯: '分斷 40年 심화되는 南北異質化,' 『月刊朝鮮』61, 朝鮮日報社, 1985. 4, pp. 355-362.

77. 「떨리는 강의」, '一事一言,'『朝鮮日報』19718, 1985. 5. 7, 7면.

78. 「日本바람」, '一事一言,'『朝鮮日報』19725, 1985. 5. 15, 7면.

79. 「그림의 팔자」, '一事一言,'『朝鮮日報』19731, 1985. 5. 22, 7면.

80. 「文化와 公報의 분리」, '一事一言,'『朝鮮日報』19737, 1985. 5. 29, 7면.

81. 「손이냐, 머리냐」,『샘터』187: 16-9, 샘터社, 1985. 9. 1, pp. 24-25.

82. 「머리말」,『韓國 I: 朝鮮 前半期의 繪畵』, 安輝濬 編著, 東洋의 名畵 1, 三省出版 社, 1985. 9. 20, p. 2;『한국』, 安輝濬 編著, 월드아트콜렉션: 동양, 삼성이데 아, 1989. 6. 10, p. 2.

83. 「서론: 회화의 이해」,『韓國 I: 朝鮮 前半期의 繪畵』, 安輝濬 編著, 東洋의 名畵 1, 三省出版社, 1985. 9. 20, pp. 129-134;『한국』, 安輝濬 編著, 월드아트콜렉 션: 동양, 삼성이데아, 1989. 6. 10, pp. 129-134.

84. 「서론: 일본 회화의 이해」,『日本』, 安輝濬 編著, 東洋의 名畵 6, 三省出版社, 1985. 9. 20, pp. 121-124;「일본 회화」,『중국·일본』, 安輝濬 編著, 월드아트 콜렉션: 동양, 삼성이데아, 1989. 6. 10, pp. 121-124.

85. 「불균형된 대학 미술교육을 위한 제언: 대학미술교육의 문제점-누적된 불 균형의 전문교육」, '創刊1周年 企劃特輯: 미술교육 진단-대학미술교육 1,'『美 術世界』13: 2-10,『미술세계』, 1985. 10. 1, pp. 54-61.

86. 「대학 미술교육의 개선책: 미술교육 정책의 개선책」, '대학미술교육 2,'『美 術世界』14: 2-11,『미술세계』, 1985. 11. 1, pp. 128-135.

87. 「日本에 미친 조선초기 繪畵의 영향」,『季刊美術』겨울·36: 10-4, 中央日報

社, 1985. 12. 15, pp. 123-132.

1986 88.「詩・書・畵 三絶의 기념비적 創造物: 安堅의 〈夢遊桃源圖〉 일시 歸國展(1986. 8. 21-9. 9. 國立中央博物館)에 붙여」,『한국일보』11637, 1986. 8. 19, 7면.

89.「安堅: 〈夢遊桃源圖〉」, 移轉開館紀念-朝鮮初期 書畵 特別展(1986. 8. 21-10. 10)패널, 國立中央博物館, 1986.

90.「폭과 깊이가 있는 文化空間-새 國立중앙박물관을 보고」,『서울신문』 12825, 1986. 8. 22, 6면.

91.「考古美術史學科」,『서울대학교 40년사: 1946-1986』, 서울대학교 40년사 편찬위원회 編, 서울대학교, 1986. 10. 15, pp. 729-732.

92.「金元龍 著『韓國美의 探究』(悅話堂, 1978. 7. 20): 한국 전통미를 규명한 교양명저」(書評),『청소년을 위한 좋은 책: 사회저명인사가 추천하는 百人百選』, 한국간행물윤리위원회, 1986. 12. 12, pp. 30-31;『간행물 윤리』149, 한국간행물윤리위원회, 1990. 8. 20, p. 45.

1987 93.「사회교육으로서의 미술교육」, '미술교육의 실상-대학미술교육,'『美術世界』30: 4-3, 경인미술관, 1987. 3. 1, pp. 63-68.

94.「槪說」,『(昌德宮 所藏)日本繪畵 調査報告書』, 文化財管理局, 1987. 4. 25, pp. 9-13.

95.「한국적 자연주의의 대범성과 대의성」, '한국의 미의식과 검증 특집,'『美術世界』32: 4-5, 경인출판사, 1987. 5. 1, pp. 42-50;「韓國의 繪畵와 美意識」, 『한국미술의 미의식』, 安輝濬 外 共著, 韓國精神文化硏究院 編, 정신문화문고 3, 高麗苑, 1984. 5. 5, pp. 133-194; 安輝濬 著,『韓國 繪畵의 傳統』, 韓國美術叢書, 文藝出版社, 1988. 8. 20, pp. 34-93.

96.「『美術史學』創刊에 부쳐」,『美術史學』1, 한국미술사교육연구회, 1987. 6. 1, pp. 3-4.

97.「韓國美術史敎育硏究會 創立趣旨文」,『美術史學』1, 한국미술사교육연구회, 1987. 6. 1, pp. 181-182.

98.「편집후기」,『三佛 金元龍敎授 停年退任記念論叢 I』, 一志社, 1987. 8. 20, pp. 893-894.

1988 99.「黃壽永・文明大 著『盤龜臺』(東國大學校 出版部, 1984. 7)」(書評),『講座 美術史』1, 韓國美術史硏究所, 1988. 10, pp. 186-198.

100.「謙齋 鄭敾 繪畵特別展(1988. 10. 18-25. 大林畵廊)에 부쳐」,『特別企劃 謙齋 鄭敾展』, 大林畵廊, 1988. 10, p. 1.

101.「우리나라 초상화의 흐름」, 第28回 韓國大學博物館協會 春季 學術 講演會 (1988. 5. 26. 연세대학교 박물관) 要旨,『古文化』33, 韓國大學博物館協會, 1988. 12. 15, pp. 53-58.

102.「繪畵・典籍」(典籍篇은 朴相國 執筆),『國家指定文化財 再評價』, 文化財管理 局, 1988. 12, pp. 51-66.

103.『朝鮮時代 後期 繪畵의 새 傾向』(小冊子), 韓日文化交流基金, 1988, p. 39.

1989 104.「한국 대학미술교육의 기본방향」, '한국 대학미술교육의 제문제,'『美術世 界』52: 6-2, 경인출판사, 1989. 1. 31, pp. 96-101.

105.「李成美敎授의 書評에 答함」,『考古美術』182, 한국미술사학회, 1989. 6. 15, pp. 45-53.

106.「金弘道 筆〈行商圖〉」, '겨레의 숨결',『작은 행복』1, 코오롱그룹 회장비서 실 홍보팀, 1989. 6. 30, p. 3.

107.「유홍준의 '역사개설서 내의 미술사 서술의 제문제'에 대한 논평」,『韓國 人文科學의 諸問題』, 1989년도 國內 學術大會 報告論叢, 韓國精神文化研究院, 1989, pp. 509-514.

1990 108.「전통문화」, '신설 文化部에 바란다 4',『한국일보』12705, 1990. 1. 8, 5면.

109.「文化部에 提言한다」,『月刊 文化財』70, 韓國文化財保護協會, 1990. 5. 1, 1면.

110.「藜堂 金載元先生을 追慕함」,『空間』274: 25-6, 空間社, 1990. 6. 1, pp. 90-93.

111.「韓國 現代 靑年作家들을 위한 忠言」,『新墨』4, 韓國繪畵研究會 編, 韓國新墨 會, 1990. 7. 7, pp. 73-79.

112.「傳統文化의 繼承과 發展」,『경운회보』5, 1990. 10. 25, 2면.

113.「釜山 珍畵廊의 古書畵 特別展(1990. 11. 10-19. 珍畵廊)」,『釜山市民所藏 朝 鮮時代 繪畵名品展』, 孔昌畵廊・珍畵廊, 1990. 11.

114.「韓國美術史學會 創立 30周年 記念辭(1990. 10. 27. 東國大學校 東國館)」, 『美術史學 研究』188, 創立30週年紀念 全國 學術大會(1990. 10. 27-28. 上同), 韓國美術史學會, 1990. 12. 30, pp. 3-5.

1991 115.「韓國의 南宗畵」,『毅齋 許百鍊先生의 生涯와 藝術』, 光州文化放送, 1991. 7, pp. 21-57.

116.「李成美敎授의 '北韓의 美術史 研究現況: 古墳壁畵'에 대한 論評」,『北韓의 韓 國學 研究成果 分析-歷史・藝術篇』, 研究論叢 91-9, 韓國精神文化研究院, 1991.

7. 31, pp. 414-417.

117. 「'17世紀부터 19世紀에 이르는 時代의 韓國繪畵와 日本繪畵의 關係'(吉田宏志 發表)에 對한 論評」, 『韓國學의 世界化 II』, 第6回 國際 學術會議(1990. 6. 25-28. 城南: 韓國精神文化硏究院) 論文集 II, 韓國精神文化硏究院, 1991. 12. 27, pp. 70-71.

118. 「韓國 美術의 變遷」, 『考古美術史論』 2, 忠北大學校 考古美術史學科 編, 學硏文化社, 1991. 12. 30, pp. 211-234.

119. 「槪要」, 『東闕圖』, 文化部 文化財管理局, 1992. 12, pp. 13-19.

120. 「轉換期의 서울大學校 博物館」, 『서울大學校 博物館 年報』 3, 서울大學校 博物館, 1991. 12, pp. 1-8.

121. 「文化政策의 基調」, 『國會報』 303, 국회사무처, 1992. 1, pp. 109-114.

122. 「朝鮮時代 繪畵展(1992. 7. 大林畵廊)에 부쳐」, 『朝鮮時代 繪畵展』, 圖書出版 墨林, 1992. 7, pp. 4-7.

123. 「謙齋 鄭敾의 繪畵와 그 意義」, 『新墨』 6, 韓國繪畵硏究會 編, 韓國新墨會, 1992. 7. 20, pp. 38-47.

124. 「경희궁지는 보존되어야 한다」, '경희궁지의 보전과 시립박물관·미술관 건립에 대하여–문화계', 『건축가』 123, 한국건축가협회, 1992. 10. 5, pp. 29-31.

125. 「繪畵의 理解」, 『서울大學校 同窓會報』 177, '趣味生活 1', 서울大學校 同窓會, 1992. 12. 1, 13면.

126. 「서울大學校 博物館 學術叢書 發刊에 부쳐」, 『槿域畵彙』, 서울大學校 博物館 學術叢書 1, 서울大學校 博物館, 1992. 12. 12, pp. i-ii.

127. 「李蘭暎 著 『韓國古代 金屬工藝 硏究』(一志社, 1992)」(書評), 『문화일보』 359, 1993. 1. 4, 11면.

128. 「繪畵의 起源」, 『서울大學校 同窓會報』 179, 서울大學校 同窓會, 1993. 2. 1, 9면.

129. 「韓國 現代美術의 正體性을 찾자」, 『國民日報』 1275, 1993. 2. 6, 9면.

130. 「李寅文과 그의 畵風」(講義錄), 『李寅文의 繪畵世界』, 李寅文의 달 기념 特別 講演會(1993. 2. 27. 國立中央博物館 社會敎育館 講堂) 講義錄, 문화관광부 한국문화예술진흥원, 1993. 2, pp. 1-5.

131. 「安堅 美術大賞의 意義」, 『箕山 정명희(1993. 3. 1-9. 大田: 台園畵廊)』, 台園畵廊, 1993, pp. 37-38.

132. 「韓中 榮寶齋 所藏 中國近代 繪畵 珍品展을 祝賀하며」, 『榮寶齋 秘藏 中國 近百年 書畵珍品展(1993. 5. 18-30. 藝術의 殿堂 美術館)-韓中 建交紀念』, 東方研書會 · 東方畵廊, 1993, p. 7.

133. 「集安 고구려 古墳群의 충격」, '大陸의 民族기상 고구려를 가다 1,' 『朝鮮日報』 22435, 1993. 8. 19, 8면.

134. 「『서울大學校 博物館 所藏 韓國 傳統繪畵』의 출간에 부쳐」, 『서울大學校 博物館 所藏 韓國 傳統繪畵』, 新築移轉開館 및 開校47週年紀念, 서울大學校 博物館, 1993. 10. 10, p. 3.

135. 「'전통과 혁신: 서울대학교 현대미술 반세기' 특별전을 개최하며」, 『전통과 혁신: 서울대학교 현대미술 반세기(1993. 10. 14-1994. 3. 14. 서울大學校 博物館)』, 서울大學校 博物館 新築開館紀念 현대미술전시회, 서울大學校 博物館, 1993. pp. 4-5.

136. 「'몽골바람의 고향……'을 읽고」, 『朝鮮日報』 22496, 1993. 10. 23, 15면.

137. 「고구려 화풍의 파급」, '대륙의 민족기상 고구려를 가다 14,' 『朝鮮日報』 22513, 1993. 11. 9, 9면.

138. 「중국 집안지역의 고구려 고분벽화(1993. 11. 18-12. 26. 果川: 國立現代美術館)」, 『集安 고구려 고분벽화』, 朝鮮日報社, 1993. 11. 15, pp. 28-29.

139. 「경과보고 및 인사」, 『서울大學校 博物館 연보』 5, 서울大學校 博物館, 1993. 12, p. 61.

140. 「三佛 金元龍博士 別世」, 『서울大學校 博物館 年報』 5, 서울大學校 博物館, 1993. 12, p. 93.

141. 「'韓國의 眞景展(1993. 12. 11-17. 德園美術館)'에 부쳐」, 『韓國의 眞景展』, 德園美術館, 1993. 12, pp. 2-3.

142. 「능산리 金銅향로의 意義」, 『한국일보』 14110, 1993. 12. 24, 15면.

143. 「發刊辭」, 『九宣洞-土器類에 대한 考察』, 崔鍾澤 著, 서울大學校 博物館 學術叢書 2, 서울大學校 博物館, 1993. 12. 30, pp. iii-iv.

144. 「삼불 김원용선생님의 인품과 학문」, 『대학생활의 길잡이』, 서울大學校 학생생활연구소 編, 서울大學校, 1994. 2. 5, pp. 17-20; 서울大學校 고고미술사학과 編, 『이층에서 날아온 동전 한 닢: 고고학자 김원용박사를 기리며』, 도서출판 예경, 1994. 11. 5, pp. 251-254.

145. 「경제·국가발전 위한 결단 내릴 때」, '설날,' 『민주평통』 160, 民主平和統一諮問會議 事務處, 1994. 2. 19, 3면.

1994

146. 「집안지역의 고구려 고분벽화」,『아! 고구려』, 朝鮮日報社, 1994. 3. 5, pp. 55-67.

147. 「웅혼한 화풍, 일본 벽화에 그대로」,『아! 고구려』, 朝鮮日報社, 1994. 3. 5, pp. 210-216.

148. 「발간에 부쳐」,『한국 미술문화의 이해』, 張慶姬 外 共編著, 金元龍 監修, 圖說 韓國美術 事典, 도서출판 예경, 1994. 3. 10, pp. 5-6.

149. 「金銅龍鳳 蓬萊山 香爐: 창의성 뛰어난 百濟의 美」, '내가 본 문화재: 陵山里 출토 향로',『東亞日報』22497, 1994. 4. 28, 35면.

150. 「외제 넥타이」,『月刊 에세이』85, 월간에세이, 1994. 5. 1, pp. 19-21.

151. 「우리 출판의 수준 아직도 낮다」,『출판저널』150, 한국출판금고, 1994. 6. 5, p. 1.

152. 「安堅의 生涯와 그의 畵風」,『月刊 文化財』120, 韓國文化財保護協會, 1994. 7. 1, 2면.

153. 『7월의 문화인물 안견』(小冊子), 문화체육부 한국문화예술진흥원, 1994. 7. 1, 40p.

154. 「가짜 미술품에 대해」,『中央日報』9073, 1994. 8. 1, 13면.

155. 「한국 매미, 일본 매미」, '세상사는 이야기',『Poscon』99, 포스콘, 1994. 8. 20, pp. 12-13.

156. 「國樂器 特別展(1994. 10. 14-1995. 3. 서울大學校 博物館) 開催와 圖錄 發刊에 즈음하여」,『서울大學校 開校48週年紀念 國樂器 特別展』, 서울大學校 博物館, 1994. 10. 12, pp. 1-2.

157. 「책머리에」, 서울大學校 고고미술사학과 編,『이층에서 날아온 동전 한 닢: 고고학자 김원용박사를 기리며』, 도서출판 예경, 1994. 11. 5, pp. 19-22.

158. 「李成美·姜信沆·劉頌玉 共著『奎章閣 所藏 嘉禮都監儀軌』(韓國精神文化研究院, 1994)」(書評),『정신문화연구』57: 17-4, 한국정신문화연구원, 1994. 12. 30, pp. 210-214.

1995 159. 「집필에 나서며……」, ''95 미술의 해: 한국미술 5천년을 조망한다 1,'『世界日報』1968, 1995. 1. 1, 37면.

160. 「한국 미술의 이해」, ''95 미술의 해: 한국미술 5천년을 조망한다 2,'『世界日報』1979, 1995. 1. 14, 11면.

161. 「起源」, ''95 미술의 해: 한국미술 5천년을 조망한다 3,'『世界日報』1993, 1995. 1. 28, 11면.

162. 「특성」, "'95 미술의 해: 한국미술 5천년을 조망한다 4,'『世界日報』1998, 1995. 2. 4, 11면.

163. 「外國과의 교류」, "'95 미술의 해: 한국미술 5천년을 조망한다 5,'『世界日報』2005, 1995. 2. 11, 11면.

164. 「고구려」, "'95 미술의 해: 한국미술 5천년을 조망한다 10,'『世界日報』2038, 1995. 3. 18, 11면.

165. 「고구려 벽화 1」, "'95 미술의 해: 한국미술 5천년을 조망한다 11,'『世界日報』2044, 1995. 3. 25, 11면.

166. 「재단 사업방향 재정립이 필요한 때」,『삼성문화』23, 三星文化財團, 1995. 3. 30, pp. 38-39.

167. 「고구려 벽화 2: 안악 3호분」, "'95 미술의 해: 한국미술 5천년을 조망한다 12,'『世界日報』2051, 1995. 4. 1, 11면.

168. 「고구려 벽화 3: 덕흥리 고분」, "'95 미술의 해: 한국미술 5천년을 조망한다 13,'『世界日報』2064, 1995. 4. 15, 11면.

169. 「고구려 벽화 4: 각저총-무용총」, "'95 미술의 해: 한국미술 5천년을 조망한다 14,'『世界日報』2070, 1995. 4. 22, 11면.

170. 「고구려 벽화 5: 장천 1호분-삼실총」, "'95 미술의 해: 한국미술 5천년을 조망한다 15,'『世界日報』2077, 1995. 4. 29, 11면.

171. 「고구려 벽화 6: 후기 고분」, "'95 미술의 해: 한국미술 5천년을 조망한다 16,'『世界日報』2090, 1995. 5. 13, 11면.

172. 「백제의 미술(개관)」, "'95 미술의 해: 한국미술 5천년을 조망한다 21,'『世界日報』2123, 1995. 6. 17, 11면.

173. 「백제의 繪畵」, "'95 미술의 해: 한국미술 5천년을 조망한다 22,'『世界日報』2129, 1995. 6. 24, 11면.

174. 「유럽 '文化 인프라'를 보고: 전통-현대 조화로 풍부한 관광자원 활용」,『中央日報』9387, 1995. 7. 10, 47면.

175. 「朝鮮총독부건물 철거를 보며」,『서울신문』15765, 1995. 8. 9, 10면.

176. 「신라문화 총론」, "'95 미술의 해: 한국미술 5천년을 조망한다 28,'『世界日報』2182, 1995. 8. 19, 11면.

177. 「三佛文庫 圖書目錄 發刊에 부쳐」,『서울大學校 博物館 圖書資料室 所藏 三佛文庫 圖書目錄』, 서울大學校 博物館, 1995. 8. 25, pp. iii-iv.

178. 「신라의 회화」, "'95 미술의 해: 한국미술 5천년을 조망한다 29,'『世界日

報』2188, 1995. 8. 26, 10면.

179. 「머리말」, 최성자 著, 『한국의 멋 맛 소리』, 도서출판 혜안, 1995. 8. 30, p. 5.

180. 「호암갤러리 '大高麗國寶展'(1995. 7. 15-9. 10. 호암갤러리)을 보고」, 『서울신문』15793, 1995. 9. 7, 13면.

181. 「가야의 미술」, ''95 미술의 해: 한국미술 5천년을 조망한다 35,' 『世界日報』2247, 1995. 10. 28, 11면.

182. 「통일신라 미술」, ''95 미술의 해: 한국미술 5천년을 조망한다 37,' 『世界日報』2267, 1995. 11. 18, 11면.

183. 「통일신라 회화」, ''95 미술의 해: 한국미술 5천년을 조망한다 38,' 『世界日報』2280, 1995. 12. 2, 11면.

184. 「고려 불화를 총집대성하고 다각적으로 집중조명한 역작」(書評), 『高麗時代의 佛畵(菊竹淳一·鄭于澤 共編, 1996)』(안내책자), 시공사, 1995.

1996 185. 「발해의 미술」, ''95 미술의 해: 한국미술 5천년을 조망한다 47,' 『世界日報』2346, 1996. 2. 10, 11면.

186. 「고려의 미술」, ''95 미술의 해: 한국미술 5천년을 조망한다 49,' 『世界日報』2358, 1996. 2. 24, 11면.

187. 「고려의 회화」, ''95 미술의 해: 한국미술 5천년을 조망한다 50,' 『世界日報』2365, 1996. 3. 2, 11면.

188. 「책을 펴내면서」, 『김원용 수필모음: 나의 인생 나의 학문』, 학고재 산문선 1, 학고재, 1996. 7. 15, p. 4.

189. 「〈몽유도원도〉와 조선전기 국보展(1996. 12. 14-1997. 2. 11. 호암미술관)'을 보고」, 『朝鮮日報』23575, 1996. 12. 20, 23면.

1997 190. 「미술사를 다시 읽게 한 '국보급' 전시회(조선전기 국보展, 1996. 12. 14-1997. 2. 11. 호암미술관)」, 『문화와 나』32: 97-1·2, 三星文化財團, 1997. 2. 5, pp. 52-53.

191. 「'朝鮮時代 繪畵의 眞髓'展(1997. 5. 2-24. 竹畵廊)을 축하하며」, 『朝鮮時代 繪畵의 眞髓』, 竹畵廊, 1997. 5, pp. 2-3.

192. 「소나무와 蒼園」, 『산과 소나무: 蒼園 李英馥展(1997. 5. 23-6. 1. 德園美術館)』, 孔昌畵廊 企劃招待, 德園美術館, 1997. 5.

193. 「大林畵廊의 扇面 書畵展(1997. 5. 29-6. 11. 大林畵廊)」, 『風流와 藝術이 있는 扇面展』, '97 문화유산의 해 특별기획, 大林畵廊, 1997. 5.

194. 「『高麗時代의 佛畵』(菊竹淳一·鄭于澤 共編, 시공사, 1997)」(書評), 『월간 가나아트』55, 가나아트 갤러리, 1997. 7. 1, p. 134.

195. 「내가 아끼는 문화유적: 무계정사지(武溪精舍地)」, 『월간 가나아트』55, 가나아트갤러리, 1997. 7. 1, p. 147.

196. 「'한국적 화풍' 폄하 곤란」, '조선일보를 읽고,' 『朝鮮日報』23790, 1997. 8. 8, 13면.

197. 「첫 공개 北문화재를 보고」, '북한의 문화재,' 『朝鮮日報』23842, 1997. 10. 2, 3면.

198. 「北韓 文化財 유감」, 『歷史學界』45, 새누리, 1997. 10, p. 2.

1998 199. 「국립박물관 지자체 이관, 토양조성 안 돼 시기상조」, 『中央日報』10281, 1998. 2. 24, 36면.

200. 「우리 민화의 이해」, 三星文化財團 編, 『꿈과 사랑: 매혹의 우리 민화』, 三星文化財團, 1998. 4. 3, pp. 150-155.

201. 「국립문화기관 민간위탁경영-반대」, '진단 핫이슈,' 『동아일보』23897, 1998. 6. 4, 13면.

202. 「국립박물관의 민간위탁 반대」, 『박물관 신문』323, 국립중앙박물관, 1998. 7. 1, 3면.

203. 「『국역 근역서화징』의 출간을 반기며」, 吳世昌 編著, 동양고전학회 譯, 『국역 근역서화징 上』, 시공사, 1998. 7. 30, pp. vii-viii.

204. 「'한국의 미' 조선후기 국보 특별전: 근대의 여명, 한국미의 구현」, 『月刊美術』10-8, 월간미술, 1998. 8. 1, pp. 41-44.

205. 「고구려 문화의 재인식: 문화선진국으로서의 고구려 위상 철저히 규명해야」, 『문화예술』229, 한국문화예술진흥원, 1998. 8. 1, pp. 16-21.

206. 「전호태 교수의 『발해의 고분벽화와 발해 문화』를 말함」, 고구려연구회 編, 『第4回 高句麗硏究會 國際學術大會(1998. 9. 11-13, 戰爭紀念館 講堂) 發表論集: 渤海建國 1300周年(698-1998)』, 學硏文化社, 1998. 9, pp. 273-274.

207. 「'박물관 전문직의 교육과 훈련'에 대한 토론」, 第1回 博物館學 學術大會 討論要旨, 『제1회 전국 박물관인 대회 및 박물관학 학술대회(1998. 11. 2, 國立中央博物館 社會敎育館 講堂)』, 한국박물관협회, 1998. 11. 2, pp. 27-28; 『박물관 소식』가을, 第1回 博物館學 學術大會 特輯, 문화체육부 도서관박물관과·한국박물관협회, 1998, pp. 16-17; 『博物館 學報』1, 韓國博物館學會, 1998, pp. 157-158.

208. 「孔畵廊의 移轉 紀念展: 깔끔하고 格調높은 畵品, 값진 學術的 研究資料」, 『孔畵廊 新裝開館紀念 古美術 精髓展(1998. 11. 20-12. 15. 孔畵廊)』, 孔畵廊, 1998, p. 2.

1999 209. 「국립문화재연구소 창립 30주년에 부쳐」, 『국립문화재연구소 30년사』, 국립문화재연구소, 1999. 11, pp. 366-367.

210. 「한국의 초상화」, 삼성문화재단 編, 『(새천년 특별기획) 인물로 보는 한국미술』, 삼성문화재단, 1999. 12. 10, pp. 212-217.

211. 「종합토론사회: 도시와 미술」, 한국미술사교육연구회 編, 『도시와 미술』, 제12회 한국미술사교육연구회 전국학술대회, 1999. 12, pp. 167-192.

2000 212. 「한국인의 표정에 담긴 7천년 역사」(원제:「인물로 보는 한국미술」전의 의의, 『월간미술』 제12권 1호, 2000. 1, pp. 90-95.

213. 「서공임의 龍그림 전시에 부쳐」, 『서공임 민화 용(龍) 초대전(2000. 1. 3-9, 현대아트갤러리)』, 현대아트갤러리, 2000. 1, pp. 4-7.

214. 「선문대학교 박물관 소장 회화의 공개」, 鮮文大學校 博物館 編, 『鮮文大學校 博物館 名品圖錄 II: 繪畵篇』, 선문대학교 출판부, 2000. 2. 1, pp. 7-9.

215. 「한국미의 근원: 청출어람의 경지」, 『월간미술』, 2000. 8, p. 80.

216. 「初中高等學校 美術敎育課程」, 『造形敎育』 16, 2000. 10, pp. 189-194.

217. 「『북한의 문화재와 문화유적』 발간에 부쳐」, 『북한의 문화재와 문화유적』, 서울대학교 출판부, 2000, p. 2.

2001 218. 「그래도 박물관은 지어야(용산 국립박물관 문제의 해법)」, 『조선일보』 25091, 2001. 8. 30, 6면.

219. 「문화유산의 파괴를 개탄한다」, 『월간미술』, 2001. 11, p. 186.

2002 220. 「『한국미술 졸보기』의 출간을 반기며」, 이규일 著, 『한국미술 졸보기』, 시공사, 2002, pp. 10-11.

221. 「미인 수강생들과 정갈한 음식」, 김윤순 編, 『작은 미술관 이야기』, 집문당, 2002. 5, pp. 77-78.

2003 222. 「선문대학교 박물관 소장 민화의 의의」, 『鮮文大學校 博物館 名品圖錄 III, IV』, 鮮文大學校 出版部, 2003. 1, pp. 13-15.

223. 「김원용… 김재원… 하늘같은 은사님들(원제: 미술사와 나)」, 『東亞日報』 25394, 2003. 3. 10, 19면.

224. 「한국 현대미술의 과제」, 『2002 사회교육프로그램 자료집』, 부산시립미술관, 2003, pp. 172-183.

225. 「古代유물 내팽개친 미국」,『조선일보』25603, 2003. 4. 15, 31면.

226. 「고구려고분 문화유산 지정보류 유감」,『국민일보』4470, 2003. 7. 7, 17면.

227. 「韓國現代美術의 正體性을 찾자」, 韓國新墨會 編,『(創立 20週年 紀念) 新墨會展』, 2003. 5.

228. 「삼불 김원용 박사의 문인화」,『三佛 金元龍 文人畵展(2003. 10. 25 – 11. 16, 가나아트센터, 김원용 10주기 유작전)』, 서울: 가나아트센터, 2003, pp. 8-23.

229. 「표암(豹庵) 강세황전(姜世晃展)의 의의(意義)」, 예술의 전당 서울서예박물관 編,『푸른 솔은 늙지 않는다-蒼松不老 豹庵 姜世晃(2003. 12. 27 – 2004. 2. 29, 예술의 전당 서울서예박물관)』, 한국서예사 특별전 23, 우일출판사, 2003, pp. 10-13;「표암 강세황전의 의의」,『예술의 전당』174, 2004. 2, pp. 34-38.

2004 230. 「고미술계를 돌아보니」,『동산문화재』5, 2004. 1. 1, pp. 6-8.

231. 「詩·書·畵 '3絶'의 유려한 화풍 한눈에」,『朝鮮日報』25846, 2004. 1. 28, 20면.

232. 「표암(豹庵) 강세황전(姜世晃展)에 부쳐: 詩·書·畵 '三絶'의 유려한 화풍 한눈에」,『Arts & Life』7, 예술의 전당, 2004. 2. 5, p. 5.

233. 「『古美術저널』 재창간에 거는 기대」,『古美術저널』18, 2004. 1·2, pp. 10-11.

234. 「종합토론사회: 제1회 한국미술사 국제학술대회 종합토론 I」,『美術史學研究』241, 2004. 3, pp. 127-141.

235. 「축사」,『명헌태후 칠순진찬연 복식고증제작전』, 한국궁중복식연구원 제6회 전시회(2004. 6. 15-20), 서울: 한국궁중복식연구원, 2004.

236. 「안견미술대전 수상작가 및 초대작가전을 개최하며」,『제1회 안견미술대전: 수상작가 및 초대작가전』, 사단법인 한국미술협회 서산지부, 2004. 7. 8, p. 3.

237. 「Miwah Lee Stevenson 교수의 논문에 대한 토론」,『한국사 속의 고구려의 위상』, 고구려 연구재단 제1회 국제학술회의(2004. 9. 16-17), 고구려 연구재단, 2004, pp. 169-170.

238. 「高麗美術의 對外交涉」, 한국미술사학회 編,『高麗美術의 對外交涉』, 제8회 전국미술사학대회(2002), 예경, 2004. 10, pp. 287-304.

239. 「문화재청 발전의 길」, 『문화재 사랑』 4, 2004. 12. 17, 1면.

240. 「미술사와 시각문화학회 논평」, 『미술사와 시각문화』 3, 2004. 10. 15, pp. 111-115.

2005 241. 「한국문화재용어사전」, 『한국국제교류재단소식』 13-1, 한국국제교류재단, 2005. 2, 12면.

242. 「藜堂 金載元(1909~1990): 한국 박물관의 초석을 세운 巨木」, 『월간미술』 244, 2005. 5, pp. 138-141.

243. 「고마운 나의 모교, 상산학교」, 진천 상산초등학교 총동문회 編, 『진천 교육의 뿌리 상산교육 100년』, 다산 애드컴, 2005. 10, pp. 224-226.

244. 「芭人 宋奎台畵伯의 個人展을 축하하며」, 『붓으로 다시 지은 서궐이여…宋奎台個人展(2005. 10. 12-18, 공갤러리)』, 공갤러리, 2005, pp. 2-3.

245. 「觀世音菩薩32應身圖의 模寫復元記念 學術大會의 개최를 축하함」, 『觀世音菩薩 32應身圖의 藝術世界』, 道岬寺 觀世音菩薩32應身圖 模寫復元記念 國際學術大會(2005. 11. 11, 靈巖文化院), 韓國宗敎史學會, 2005, pp. vii-ix.

2006 246. 「미술사학과 나」, 항산 안휘준교수 정년퇴임기념논문집 간행위원회 편, 『미술사의 정립과 확산: 항산 안휘준교수 정년퇴임기념논문집』, 총2권, 제1권, 사회평론, 2006. 3. 28, pp. 18-60.

247. 「경남대 박물관 〈데라우치 보물전〉의 의의(意義)」, 『시·서·화에 깃든 조선의 마음: 경남대 박물관 소장 〈데라우치문고〉 보물』, 경남대학교 60주년 기념 및 예술의 전당 명가명품콜렉션 6, 예술의 전당·경남대학교, 2006. 4, p. 6.

248. 「다시 찾은 우리 문화재, 〈데라우치문고〉 소장 조선시대의 회화」, 『월간미술』 257, 2006. 6, pp. 162-167.

249. 「미술을 다시 생각한다」, 『Seoul Art Guide』 54, 2006. 6, p. 60.

250. 「안견의 몽유도원도, 한국의 美–최고의 예술품을 찾아서」, 『교수신문』 404, 2006. 6. 26, 10면.

251. 「진솔한 삶과 넘치는 사랑」, 이우복 著, 『옛 그림의 마음씨: 애호가 이우복의 내 삶에 정든 미술』, 학고재, 2006. 8, pp. 309-312.

252. 「조선말기 회화의 흐름: 조선말기 회화특별전을 보고」, 『월간미술』 263, 2006. 12, pp. 94-96.

2007 253. 「종합토론사회」, 한국미술사학회 編, 『조선 후반기 미술의 대외교섭』, 제10회 전국미술사학대회(2006. 11. 4, 국립중앙박물관), 2007, 예경, pp. 378-

400.

254. 「서울아트가이드 창간 5주년을 축하함」, 『Seoul Art Guide』 61, 2007. 1, p. 20.

255. 「우리나라 문화재의 특징과 변천」, 『생거 진천 혁신대학 강연집』 1, 진천, 2007. 1, pp. 283-295.

256. 「〈21세기 안견회화 정신전〉 개최를 축하하며」, 『21세기 안견회화 정신전 (2007. 4.4-10, 경향신문사 경향갤러리)』, 서산: 안견기념사업회, 2007, pp. 6-7.

257. 「안견 몽유도원도-네 개의 경군(景群) 꿰는 독특한 구도, 도가적 사상의 뿌리 구현」, 『한국의 미, 최고의 예술품을 찾아서: 회화·공예』, 돌베개, 2007. 8, pp. 46-55.

258. 「梵河스님의 화갑을 축하함」, 『불교미술사학』, 梵河스님 華甲기념 특별논문집 5, 2007. 11, pp. 12-15.

259. 「〈혼례: 전통 속 혼례복의 어제와 오늘〉전시를 축하함」, 『혼례: 전통 속 혼례복의 어제와 오늘』, 유희경 복식문화연구원, 2007. 11. 8.

260. 「조선시대 초상화는 어떻게 발달했을까」, 문화재청 編, 『한국의 초상화: 역사 속의 인물과 조우하다』, 서울: 눌와, 2007, pp. 6-7.

261. 「『한국의 국보』 발간에 앞서」, 『한국의 국보』, 서울: 문화재청 동산문화재과, 2007. 12. 20, pp. 8-9.

262. 「북한 소재 조선시대 및 근대의 회화」, 『사진으로 보는 북한 회화: 조선미술박물관』, 대전: 국립문화재연구소, 2007. 12. 26, pp. 7-9.

263. 「종합토론사회」, 『다시 보는 우리 초상의 세계: 조선시대 초상화 학술논문집』, 대전: 국립문화재연구소, 2007. 12. 26, pp. 206-216.

2008　264. 「한국궁중복식연구원 창립 30주년을 축하하며」, 『궁중복식 儀禮美: 하늘과 땅을 품은 옷』, 서울: 한국궁중복식연구원, 2008. 10. 9, p. 6.

265. 「축사: 〈제3회 대한민국 한복·침선문화상품 공모대전〉을 축하함」, 『韓스타일 생활화·산업화·세계화를 위한 제3회 대한민국 한복·침선문화상품 공모대전, 고증복식 제작전·전통의식 재현』, 서울: 한국전통한복문화원, 2008. 11, p. 12.

266. 「코리아나 화장박물관 개관 5주년 기념도록 발간을 축하하며」, 『코리아나 화장박물관 100선』, 서울: 코리아나 화장박물관, 2008. p. 8.

267. 「未開拓分野와의 씨름: 나의 韓國繪畫史 硏究」, 『美術史論壇』 27, 2008, pp.

341-355.

2009 268.「한국미술의 변천」,『(박물관에서 만나는) 우리문화, 세계문화』, 전주: 국립전주박물관, 2009, pp. 6-29.

269.「한국 미술의 대외교섭」, 김동식 編,『인문학 글쓰기를 위하여』, 서울: 서울대학교 출판문화원, 2009. 5, pp. 159-163.

270.「국보(國寶)의 의의」,『萬海祝典 자료집(하)』, 인제: 백담사 만해마을, 2009. 8. 5, pp. 377-390;『국보사랑 시운동: 국보의 원형심상과 시적 상상력』, 한국시인협회, 2009. 8. 12, pp. 6-16.

271.「'미술인 필독서 100選' 기사를 읽고」,『월간미술』296, 2009. 9, pp. 192-193.

272.「한국 회화의 이해: 조선시대 회화를 중심으로」,『한국 회화사의 이해』, 토지박물관 강의교재 41, 성남: 한국토지공사 토지박물관, 2009. 9. 8, pp. 1-11.

273.「『한국인, 삶에서 꽃을 피우다』의 출간에 부쳐」,『한국인, 삶에서 꽃을 피우다』, 연두와파랑, 2009. 10. 10, pp. 1-2.

274.「〈몽유도원도〉 공연을 축하합니다」,『코리언발레씨어터 창작발레〈몽유도원도〉 프로그램(2009. 11. 6-7, 국립중앙극장 해오름극장)』, 서울: 코리언 발레씨어터, 2009.

275.「한국회화사상 중국 회화의 의의(기조연설 II)」, 국립중앙박물관 미술부 編,『경계를 넘어서: 2008 국립중앙박물관 한·중 회화 국제학술 심포지엄 논문집』, 국립중앙박물관, 2009. 12. 28, pp. 48-97.

276.「어떤 현대미술이 '한국' 미술사에 편입될 수 있을까」,『寒碧文集』17, 月田미술문화재단, 2009. 12. 31, pp. 119-129.

『韓國美術事典』(大韓民國藝術院 編, 서울: 藝術院)

1991 1.「강희맹(姜希孟)」, p. 26.

2.「강희안(姜希顔)」, p. 27.

3.「계회도(契會圖)」, p. 55.

4.「고구려회화(高句麗繪畵)」, pp. 59-60.

5.「고려시대회화(高麗時代繪畵)」, pp. 64-65.

6.「고사관수도(高士觀水圖)」, p. 68.

7.「전 고연휘산수도 쌍폭(傳 高然暉山水圖 雙幅)」, p. 70.

40. 「허목(許穆)」, p. 602.

『한국민족문화대백과사전』(한국정신문화연구원 編, 서울: 한국정신문화연구원)

1991 1. 「가서일(加西溢)」, 1권, p. 95.

 2. 「계회도(契會圖)」, 2권, pp. 315-318.

 3. 「김두량(金斗樑)」, 4권, pp. 650-651.

 4. 「김식(金埴)」, 4권, p. 764.

 5. 「노안도(蘆雁圖)」, 5권, pp. 699-700.

 6. 「대간지(大簡之)」, 6권, p. 252.

 7. 「독서당계회도(讀書堂契會圖)」, 7권, pp. 82-83.

 8. 「동래부순절도(東萊府殉節圖)」, 7권, pp. 207-208.

 9. 「매상숙조도(梅上宿鳥圖)」, 7권, p. 729.

 10. 「몽유도원도(夢遊桃源圖)」, 8권, p. 101.

 11. 「문인화(文人畵)」, 8권, p. 453.

 12. 「벽오청서도(碧梧淸暑圖)」, 9권, p. 642.

 13. 「사시팔경도(四時八景圖)」, 10권, pp. 879-880.

 14. 「산수화(山水畵)」, 11권, pp. 196-203.

 15. 「석경(石敬)」, 12권, p. 89.

 16. 「성세창제시미원계회도(成世昌題詩薇垣契會圖)」, 12권, p. 459.

 17. 「성세창제시하관계회도(成世昌題詩夏官契會圖)」, 12권, p. 459.

 18. 「소상팔경도(瀟湘八景圖)」, 12권, pp. 722-724.

 19. 「송도팔경도(松都八景圖)」, 12권, p. 919.

 20. 「송하보월도(松下步月圖)」, 13권, pp. 78-79.

 21. 「수렵도(狩獵圖)」, 13권, p. 149.

 22. 「신범화(申範華)」, 13권, p. 803.

 23. 「안견(安堅)」, 14권, pp. 401-402.

 24. 「안귀생(安貴生)」, 14권, p. 410.

 25. 「연정계회도(蓮亭契會圖)」, 15권, pp. 375-376.

 26. 「윤인걸(尹仁傑)」, 17권, p. 310.

 27. 「이기룡필남지기로회도(李起龍筆南池耆老會圖)」, 17권, pp. 739-740.

 28. 「이영윤(李英胤)」, 18권, p. 97.

 29. 「이우(李瑀)」, 18권, p. 112.

30. 「이전(李佺)」, 18권, p. 208.

31. 「이정(李楨)」, 18권, p. 210.

32. 「적벽도(赤壁圖)」, 19권, pp. 414-415.

33. 「정선필육상묘도(鄭敾筆毓祥廟圖)」, 19권, pp. 814-815.

34. 「정조대왕필파초도(正祖大王筆芭蕉圖)」, 20권, p. 27.

35. 「천산대렵도(天山大獵圖)」, 21권, p. 835.

36. 「천수국만다라수장(天壽國曼茶羅繡帳)」, 21권, pp. 839-840.

37. 「천수사남문도(天壽寺南門圖)」, 21권, p. 840.

38. 「최경(崔涇)」, 22권, p. 407.

39. 「최숙창(崔叔昌)」, 22권, p. 445.

40. 「파초야우도(芭蕉夜雨圖)」, 23권, p. 340.

41. 「하성(河成)」, 23권, p. 743.

42. 「한림제설도(寒林霽雪圖)」, 24권, p. 183.

43. 「함윤덕(咸允德)」, 24권, p. 374.

44. 「호조낭관계회도(戶曹郎官契會圖)」, 25권, pp. 19-20.

45. 「회화(繪畵)」, 25권, pp. 589-603.

46. 「화개현구장도(花開縣舊莊圖)」, 25권, pp. 196-197.

일문 학술단문(논설·서평·전시평·수필·기타)

1978 1.「韓日間繪畫交涉の足跡」,『統一日報』1656, 1978. 2. 22, 4面.

1979 2.「高句麗·舞踊塚の狩獵図」,'絵画の鑑賞,'韓国文化院 監修,『月刊 韓国文化』1-3, 東京: 自由社, 1979. 11. 5, pp. 42-43.

3.「高句麗後期の山水画」,'絵画の鑑賞,'韓国文化院 監修,『月刊 韓国文化』1-3, 東京: 自由社, 1979. 11. 5, pp. 42-43.

4.「百済の絵画と山水文塼」,'絵画の鑑賞,'韓国文化院 監修,『月刊 韓国文化』1-3, 東京: 自由社, 1979. 11. 5, pp. 42-43; 韓国文化院 監修,『月刊 韓国文化』2-1, 東京: 自由社, 1980. 1, pp. 46-47.

5.「新羅の絵画−天馬図」,'絵画の鑑賞,'韓国文化院 監修,『月刊 韓国文化』1-3, 東京: 自由社, 1979. 11. 5, pp. 42-43; 韓国文化院 監修,『月刊 韓国文化』2-2, 東京: 自由社, 1980. 2, pp. 34-35.

6.「高麗時代の絵画と李齊賢筆〈騎馬渡江図〉」,'絵画の鑑賞,'韓国文化院 監修,『月刊 韓国文化』1-3, 東京: 自由社, 1979. 11. 5, pp. 42-43; 韓国文化院 監修,『月

刊 韓国文化』2-4, 東京: 自由社, 1980. 4, pp. 40-41.

7. 「安堅筆〈夢遊桃源図〉」, '絵画の鑑賞,' 韓国文化院 監修, 『月刊 韓国文化』1-3, 東京: 自由社, 1979. 11. 5, pp. 42-43;『月刊 韓国文化』2-5, 韓国文化院 監修, 東京: 自由社, 1980. 5, pp. 26-27.

8. 「代表的な士人(ソンビ)画家姜希顔筆〈高士觀水図〉」, '絵画の鑑賞,' 韓国文化院 監修, 『月刊 韓国文化』1-3, 東京: 自由社, 1979. 11. 5, pp. 42-43; 韓国文化院 監修, 『月刊 韓国文化』2-6, 東京: 自由社, 1980. 6, pp. 40-41.

1982 9. 「韓国絵画斷想」, 『美のたより』夏・59, 奈良: 大和文華館, 1982.

1983 10. 「美術史を一つに: 断絶 羅・濟(南)と高句麗(北)」, '南北對話中斷10年: 民族の一體性を思う 4,' 『統一日報』, 1983. 1. 15, 文化面.

11. 「李朝時代の水墨画」, 『季刊 水墨画』24, 東京: 日貿出版社, 1983. 4, pp. 33-43.

1984 12. 「美術史の役割: 文化變遷把握に最適」, '韓国古代美術文化の性格: 絵画を中心にみる 1,' 『統一日報』3184, 1984. 6. 21, 4面.

13. 「三國時代: 相互作用, 多樣性生む」, '韓国古代美術文化の性格: 絵画を中心にみる 2,' 『統一日報』3185, 1984. 6. 22, 4面.

14. 「高句麗(上): 寫實的で力あふれる」, '韓国古代美術文化の性格: 絵画を中心にみる 3,' 『統一日報』3187, 1984. 6. 26, 4面.

15. 「高句麗(下): 7世紀に技法洗練化」, '韓国古代美術文化の性格: 絵画を中心にみる 4,' 『統一日報』3189, 1984. 6. 28, 6面.

16. 「百濟: 豊滿で柔和な雰圍氣」, '韓国古代美術文化の性格: 絵画を中心にみる 5,' 『統一日報』3190, 1984. 6. 29, 4面.

17. 「新羅(上): 思辨的な世界, 天馬図」, '韓国古代美術文化の性格: 絵画を中心にみる 6,' 『統一日報』3194, 1984. 7. 5, 4面.

18. 「新羅(中): 彩典設け宮廷趣向へ」, '韓国古代美術文化の性格: 絵画を中心にみる 7,' 『統一日報』3195, 1984. 7. 6, 4面.

19. 「新羅(下): 洗練された美的感覺」, '韓国古代美術文化の性格: 絵画を中心にみる 8,' 『統一日報』3197, 1984. 7. 10, 4面.

20. 「渤海: 高句麗・唐文化を消化」, '韓国古代美術文化の性格: 絵画を中心にみる 9,' 『統一日報』3199, 1984. 7. 12, 4面.

21. 「中国との關係: 3国, 異なる文化受容」, '韓国古代美術文化の性格: 絵画を中心にみる 10,' 『統一日報』3200, 1984. 7. 13, 4面.

22. 「日本への影響: 渡来人が基盤を形成」, '絵画古代美術文化の性格: 絵画を中心に

みる 11,'『統一日報』3202, 1984. 7. 17, 4面.

1986 23.「日本における朝鮮朝初期絵画の影響」,『アジア公論』162: 15-4, ソウル: 韓国国
　　　　　際文化協會, 1986. 4, pp. 104-115.

1987 24.「朝鮮王朝末期の絵画」(要約), 國立中央博物館 編,『韓國近代繪畫百年: 1850-
　　　　　1950』, ソウル: 三和書籍, 1987. 11. 20, pp. 15-19.

1989 25.「朝鮮王朝後期絵画の新傾向(上)」,'絵画の鑑賞,'『月刊 韓国文化』11-2, 韓国文
　　　　　化院 監修, 東京: 自由社, 1989. 2. 5, pp. 28-34.

　　　 26.「朝鮮王朝後期絵画の新傾向(下)」,'絵画の鑑賞,'『月刊 韓国文化』11-3, 韓国文
　　　　　化院 監修, 東京: 自由社, 1989. 3. 5, pp. 10-15.

　　　 27.「座談. 青銅器時代美術の造形性と象徴性」,『季刊 コリアナ』2, ソウル: 韓国国
　　　　　際文化協会, 1989. 3, pp. 19-28.

1993 28.「斗庵所藏韓国絵画の意義–その高い格と水準」,『コリアナ』冬・6-4, ソウル: 韓
　　　　　国国際交流財團, 1993. 12. 10, pp. 66-69.

1997 29.「韓国絵画の変遷」,'絵画の鑑賞,' 韓国文化院 監修,『月刊 韓国文化』216, 東京:
　　　　　自由社, 1997. 11. 5, pp. 2-6.

　　　 30.「朝鮮時代の絵画の流れ」,'絵画の鑑賞,' 韓国文化院 監修,『月刊 韓国文化』
　　　　　216, 東京: 自由社, 1997. 11. 5, pp. 15-19.

2000 31.「韓・日絵画關係 1500年」,『韓国傳統文化と九州』, 日韓シンポジウム, 九州大学
　　　　　韓国研究センター, 2000. 12. 10, pp. 25-45.

2009 32.「朝鮮王朝時代の絵画と朝日交流」,「参考資料1」,「朝鮮王朝時代の絵画」,「参考
　　　　　資料2」,「朝鮮王朝時代の韓日絵画交流」,「圖版目錄」,『2008年度 東京大学コリ
　　　　　ア・コロキュアム講演記録』, 東京: 東京大学 人文社会系研究科 韓国朝鮮文化研究
　　　　　室, 2009. 3, pp. 97-104, 105-106, 107-109, 110-112.

중문 학술단문(논설·서평·전시평·수필·기타)

1993 1.「祝賀以榮寶齋所藏中國近代繪畫名品展」,『榮寶齋秘藏中國近百年書畫珍品展
　　　　　(1993. 5. 18-30. 漢城: 藝術的殿堂美術館)–韓中建交紀念』, 東方研書會·東方畵
　　　　　廊, 1993, p. 8.

　　　 2.「斗庵所藏韓國畫的意義」,『Koreana』(中文版) 冬·1-1, Seoul: 韓國國際交流財
　　　　　團, 1993. 12. 1, pp. 68-72.

영문 학술단문(논설 · 서평 · 전시평 · 수필 · 기타)

1970 1. "Mañjuśrī Dressed in a Robe of Braided Grass," *Traditions of Japanese Art: Selections from the Kimiko and John Powers Collection*, Eds. John M. Rosenfield and Shujiro Shimada, Boston: Fogg Art Museum and Harvard University, 1970, pp. 160-162.

1977 2. "Notes on Korean Painting," *Traveling Exhibitions of Korean Paintings*, Seoul: National Museum of Modern Art, October 1977.

1980 3. "Korean Painting from the Three Kingdom to Koryo," *Korean Culture*, vol. 1, no. 2, Los Angeles, CA: Korean Cultural Service, Spring 1980, pp. 4-9.

 4. "Painting of the Yi Period II," *Korean Culture*, vol. 1, no. 3, Los Angeles, CA: Korean Cultural Service, Summer 1980, pp. 34-39.

1982 5. "A History of Painting in Korea," *Arts of Asia*, vol. 12, no. 2, Hong Kong: Arts of Asia Publications, March/April 1982, pp. 138-149.

 6. "A History of Korean Ancient Painting," *The Myongji Press*, vol. 9, no. 60, July 15, 1982; vol. 10, no. 61, October 1982.

 7. "By Private Japanese Museum Korean Art Exhibition Presented," *The Korean Times*, Seoul: The Korea Times, August 28, 1982.

1984 8. "Koreans Find Their Own Style," *The Times*, London, February 16, 1984.

1985 9. "Korean Painting of the Late Choson Period," *'85 Calendar*, Seoul: Korean Overseas Information Service, Ministry of Culture and Information.

1986 10. "A History of Painting in Korea," *Korean Art Guide*, Seoul: '86 Seoul Asian Games Art Festival, 1986, pp. 58-67.

 11. "Development of Landscape Painting of Literati Style in Korea," *The 15th International Arts Symposium*, Seoul: National Academy of Arts, October 31, 1986, pp. 6-8.

1987 12. "Korean Painting in the Last Period of the Yi Dynasty" (Abstract), *Korean Painting (1850-1950s)*, Ed. The National Museum of Korea, Seoul: Sam-hwa, 1987, p. 215.

1993 13. "Korean Paintings in the Doo-am Collection," *Koreana*, winter, vol. 7, no. 4, Seoul: The Korea Foundation, December 1, 1993, pp. 68-72.

1997 14. "Congratulations on the Exhibition: The Spirit of Choson period Paint-

ing," (May 2-24, 1997. Gallery Jook), *The Spirit of Choson Period Painting*, Seoul: Gallery Jook, 1997, pp. 4-5.

15. "The Exhibition of Paintings and Writing on Fans at Daerim Gallery," (May 29-June 11, 1997. Daerim Gallery). Seoul: Daerim Gallery, 1997.

16. "Trend of Korean Painting in the Middle Choson Period," *Misulsahak Yŏn'gu (Korean Journal of Art History)*, no. 213, March 1997, Seoul: Art History Association of Korea, pp. 56-57.

1999 17. "The Academy Painter Yi Nyo ˇ ng and Painting of Koryo Dynasty," *Misulsahak Yŏn'gu (Korean Journal of Art History)*, no. 221·222, June 1999, Seoul: Art History Association of Korea, pp. 41-42.

2005 18. "Dictionary of Korean Art and Archaeology," *The Korea Foundation Newsletter*, vol. 14, no. 1, Seoul: The Korea Foundation, February 2005, p. 12.

2006 19. "Characteristics and Significance of Ancient Korean Painting: With Emphasis on Figure Painting of the Three Kingdoms Period," *National Museum of Korea*, vol. 4, Seoul: The National Museum of Korea, 2006, pp. 38-39.

2007 20. "Congratulatory Address," *Seoul Art Guide*, vol. 61, Seoul: Kim Dalgin Art Research and Consulting, January, 2007, p. 20.

2008 21. "In Celebration of the Publication of the Catalogue Making the 5th Anniversary of the Coreana Cosmetics Museum," *Coreana Cosmetics Museum Top 100 Highlights*, Seoul: Coreana Cosmetics Museum, 2008, p. 9.

2010 22. "A Joseon Prince's Dream Journey to the Peach Orchard," *Masterpieces of Korean Art*, Seoul: The Korea Foundation, 2010, pp. 50-55.

2012 23. "Intro: Noble Mind," *SNU Noblesse Oblige*, vol. 22, winter, Seoul: Seoul National University Foundation, 2012, pp. 2-3.

2013 24. "Foreword: What Should We do for Cultural Property," *Album of Jeong Seon, Returned to Waegwan Abbey*, Seoul: Overseas Korean Cultural Heritage Foundation, November 20, 2013, pp. 4-5.

25. "Abstract: What Should We do for Cultural Property," Ed. Overseas Korean Cultural Heritage Foundation, *Album of Jeong Seon, Returned*

to Waegwan Abbey, Seoul: Overseas Korean Cultural Heritage Foundation, November 20, 2013, pp. 216-218.

2014 26. "Foreword," *Korean Art: Articles from Orientations 1970-2013*, Hong Kong: Orientations Magazine, 2014, pp. iv-v.

27. "A Perspective on Korean Craft," *Kang Chan Kyun, The Artisan's Hands*, Gwacheon: National Museum of Modern and Contemporary Art, 2014, pp. 22-27.

2015 28. "Congratulations on Completion of 10,000 Pieces of Arirang Lyrics Through Han'gul Calligraphy," *10,000 Pieces of Arirang Lyrics Through Han'gul Calligraphy*, Mungyŏng: Mungyŏng-si & Minsokwon, 2015, pp. 14-15.

The Dictionary of Art

1996 1. "An Kyŏn," *The Dictionary of Art*, Ed. Jane Turner, vol. 2, London: Macmillan, 1996, p. 117.

2. "Kim Tu-ryang," *The Dictionary of Art*, Ed. Jane Turner, vol. 18, London: Macmillan, 1996, p. 59.

3. "Korea: Landscape Painting," *The Dictionary of Art*, Ed. Jane Turner, vol. 18, London: Macmillan, 1996, pp. 313-315.

4. "Sok Kyong," *The Dictionary of Art*, Ed. Jane Turner, vol. 29, London: Macmillan, 1996, p. 18.

5. "Solgo," *The Dictionary of Art*, Ed. Jane Turner, vol. 29, London: Macmillan, 1996, p. 36.

6. "Tamjing," *The Dictionary of Art*, Ed. Jane Turner, vol. 30, London: Macmillan, 1996, p. 284.

7. "Yi Su-mun," *The Dictionary of Art*, Ed. Jane Turner, vol. 33, London: Macmillan, 1996, p. 535.

기타 서양어 학술단문(논설 · 서평 · 전시평 · 수필 · 기타)

1985 1. "Die Koreanische Malerei der Spaten Choson-periode," *'85 Almanach (Deutsche edition)*, Seoul: Das Kulturelle Erbe Koreas, Koreanischer Informationsdienst.

2. "Peintures Coréenes de la Fin de la Période Chosŏn," '85 *Calendrier* (Édition Française), Séoul: Service Coréen d'Information pour l'Éstranger, Ministère de la Culture et de l'Information.

3. "Período de Choson Peintura Coreana de Último," '85 *Almagnaque* (Edición Español), Seúl: Servicio Coreano de Información Exterior, Ministerio de Cultura e Información.

1993 4. "Pintura Coreana de la Colección Doo-am," *Koreana* (Edición Español), Invierno, tomo 4, no. 4, Seúl: Fundación Corea, Diciembre 15, 1993, pp. 68-72.

찾아보기